電　影　館　110

U0123687

新論　　　Alternative Scriptwriting

出版緣起

看電影可以有多種方式。

但也一直要等到今日，這句話在台灣才顯得有意義。

一方面，比較寬鬆的文化管制局面加上錄影機之類的技術條件，使台灣能夠看到的電影大大地增加了，我們因而接觸到不同創作概念的諸種電影。

另一方面，其他學科知識對電影的解釋介入，使我們慢慢學會用各種不同眼光來觀察電影的各個層面。

再一方面，台灣本身的電影創作也起了重大的實踐突破，我們似乎有機會發展一組從台灣經驗出發的電影觀點。

在這些變化當中，台灣已經開始試著複雜地來「看」電影，包括電影之內（如形式、內容），電影之間（如技術、歷史），電影之外（如市場、政治）。

我們開始討論（雖然其他國家可能早就討論了，但我們有意識地談卻不算久），電影是藝術（前衛的與反動的），電影是文化（原創的與庸劣的），電影是工業（技術的與經濟的），電影是商業（發財的與賠錢的），電影是政治（控制的與革命的）……。

鏡頭看著世界，我們看著鏡頭，結果就構成了一個新的「觀看世界」。

正是因為電影本身的豐富面向，使它自己從觀看者成為被觀看、被研究的對象，當它被研究、被思索的時候，「文字」的機會就來了，電影的書就出現了。

《電影館》叢書的編輯出版，就是想加速台灣對電影本質的探討與思索。我們希望通過多元的電影書籍出版，使看電影的多種方法具體呈現。

我們不打算成為某一種電影理論的服膺者或推廣者。我們希望能同時注意各種電影理論、電影現象、電影作品，和電影歷史，我們的目標是促成更多的對話或辯論，無意得到立即的統一結論。

就像電影作品在電影館裡呈現千彩萬色的多方面貌那樣，我們希望思索電影的《電影館》也是一樣。

王榮文

電影書籍長年以往較偏重影評及思潮介紹，少有「基本功」的書籍。
這本《電影編劇新編》即是這種基本功書籍。從編劇著手，這本書
言簡意賅地將編劇的結構、角色、戲劇情境、對白、類型部分做引
介提示，並且鼓勵各種創意的突破。其雖然偏重好萊塢主流影片的
勾勒，但是所有的例子都耳熟能詳，提供最基本的編劇思維方向，
是管窺編劇創作相當基本的入門書。

——焦雄屏

這是一本值得深入閱讀的編劇書，尤其是對那些反好萊塢、但不知
為何反的「進步份子」；尤其是對那些擁好萊塢、但不知為何擁的
「保守人士」。

——易智言

序言

　　《電影編劇新論》以多種角度檢視編劇與電影製作的藝術。我們首先重新評估眾所周知的主流三幕劇結構，然後再鼓勵編劇考慮以非主流的另類手法來編寫傳統或個人風格的劇本。

　　本書在內容和形式上都採取混合類型的方法。我們刻意讓理論與實務並置，以呈現寫作其實是知識與直覺交互作用的結果。本書更勉力蒐羅各家理論、各種個案、各式例外和練習，希望大家在充分且廣泛地了解編劇實況後，能整合出適於自己的編劇方法，而躋身於我們源遠流長的敘事傳統之中。

　　最後，由於本書強調的是各家編劇方法的歧異性，因此，本書的兩位作者並無意統一彼此觀點上或寫作風格上的差距。這種差距並不會造成閱讀本書的困擾，反而更鞏固了藝術創作是沒有標準答案的信念。藝術創作不是靠規則，而是靠超越規則得以蓬勃興盛。

第四版引介

　　在第一版中，我們帶入了類型編劇的相關意念，即母題以及如何挑戰它們的方式，抑或是跟著類型走；再透過後續的兩個版本，這些意念可說益發彰顯了。在這一版裡，我們於類型的討論上增加了更多篇幅，且著重於作者的聲音與非線性故事，它是類型中最開放的結構型態，讓聲音更超越敘事工具的傳統用途。這些章節探討了過去十五年來電影敘事的最顯著現象之一。

這十五年來，電影工業已變得愈來愈兩極化，一端是穩紮穩打的作品，或可稱之為保守型敘事，但它們非總能呈現出創作者的巔峰狀態。另一端則為小型獨立製作，蘇菲亞·科波拉（Sofia Coppola）、查理·考夫曼（Charlie Kaufman）、保羅·哈吉斯（Paul Haggis）和亞倫·波爾（Alan Ball）等皆是這股力道的代表，還有諸多來自全球各方的衝擊，諸如瑞典的路卡斯·穆迪森（Lukas Moodysson）、丹麥的摩根斯·魯科夫（Mogens Rukov）、比利時的達頓兄弟（Dardenne brothers）、法國的凱薩琳·布莉亞（Catherine Breillat）、德國的湯姆·提克威（Tom Tykwer），以及香港的王家衛等等，對當今編劇來說，他們皆有著超乎尋常的寬容編撰鑑賞力。我們便是基於這番精神而撰寫《電影編劇新論》第四版。

在這一版裡，我們回頭審視第一版所倡議的三幕劇結構的討論，當時我們留心的是獨立製作中竄起的另類結構範疇。然而，之後大型片廠將多數獨立製作網羅其中，我們發現過去這十年來，許多另類電影已返回某種三幕劇故事的型式。有鑑於此，我們勢必得再次檢視幕的結構，而在〈對三幕劇的更多看法〉一章中，將鎖定在積極（aggressive）與和緩（relaxed）的三幕劇手法的差異性。

後九一一時代，美國進入了「我族」（us）和「他類」（them）區別愈來愈分明的時期，這股區別在劇本裡也看得到，即沒有代理作用（agency）的角色的「他者」（the other）。在〈代理作用與他者〉一章中，我們由幾個特別的例子，經由探索原初所賦予無聲角色的反射（reflective）與動作（action）代理作用的意義，以克服這道分野。

<div align="right">

肯·丹席格（Ken Dancyger）

傑夫·羅許（Jeff Rush）

</div>

第四版謝辭

　　在本書第四版的支持力量當中，我們要感謝 Focal 出版社的貝琪・高登－哈洛（Becky Golden-Harrell），肯則要感謝莫拉・諾蘭（Maura Nolan）協助準備手稿。我們得向各界的學生們特別表達誠摯的謝意，因為他們的好奇心和創作，我們才得以感受得到我們所寫的，是能真切地讓故事發揮效用的持續創新調查。感謝各位。

【最新增訂第四版】

電影編劇新論
Alternative Scriptwriting

Alternative Scriptwriting: Successfully Breaking the Rules

Ken Dancyger
Jeff Rush
著

易智言等
譯

第 一 章
規則之外

　　教你如何把劇本寫好，各派觀點不一。有些著重於傳統，其他則強調實驗性；有些將焦點放在角色上，其餘則仰賴情節。為了方便你更容易抓住重點，我們最好一開始就說清楚本書幾個基本觀點。

　　其一，我們認為編劇基本上是說故事的人，只不過這故事湊巧拍成了電影。事實上許多編劇都以多種媒體進行寫作。史提夫‧泰西區（Steve Tesich，曾編《突破》*Breaking Away*）和哈洛‧品特（Harold Pinter，曾編《世紀滴血》*The Handmaid's Tale*）都同時寫舞台劇本和電影腳本。大衛‧海爾（David Hare，曾編《無肩帶》*Strapless*）、威廉‧高曼（William Goldman，曾編《虎豹小霸王》*Butch Cassidy and the Sundance Kid*）和約翰‧塞爾斯（John Sayles，曾編《無怨青春》*Baby It's You*）不僅編劇，也寫小說。餘者不可勝數。我們的重點是，編劇不過是說故事的大傳統中的一支而已。斷絕自己從事其他的寫作媒介，或是自以為編劇是可以故步自封的藝術形式，無異自外於更普遍的文化共同體之外。

　　本書的第二個觀點是，劇本不能只是結構精良而已，你聽過有人把編劇視為技術人員嗎？拿編劇比擬建築業的製圖師嗎？雖然有些編劇只想做個技術人員，但是大多數絕不以此而自滿。本書的目的之一是引導你的寫作超越結構。

　　第三個觀點，你必須先通盤了解傳統結構，然後才能超越它。唯有仔細把它弄清楚，才能再創新發明。也因此，本書將花大量篇幅解釋傳統的劇本結構，好讓你能從中突破。

以上就是我們的基本觀點。而本書的編排方式皆是先介紹傳統編劇，再提供改良傳統的方法。同時我們會引用實例來解釋說明。我們終極的目的是要幫助你寫得更好。我們將從形式及內容、人物、字句鍛鍊的各個層面分別討論，協助你了解傳統而超越傳統，以便早日成就最好的劇本。正如馬克斯·傳萊（Max Frye）的《散彈露露》（*Something Wild*）裡，美蘭妮·葛里菲斯（Melanie Griffith）曾向保守拘謹的傑夫·丹尼爾（Jeff Daniels）說：「我了解你，你的叛逆藏在骨子裡。」所謂人不可貌相，她了解的是他外相底下的內涵。我們正是期望你去探究編劇外相底下的內涵。希望你獲益匪淺。

傳統方法

不論你的編劇手法為何，你一定會運用到一些基本的說故事法則。例如，所有的故事都不免安排情節，而在情節中，前提（premise）是以衝突（conflict）的方式呈現。衝突，正是我們考慮如何說故事的焦點，上自《聖經》中的十誡，下至兩個電影版的《十誡》（*Ten Commandments*），無不如此。發現（discovery）和逆轉（reversal）則是傳統上另外兩項鋪陳劇情的方法。意外（surprise）也同等重要；沒有意外的話，故事往往顯得過於單調，甚至看來像是一系列事件的報告而已，很難讓讀者（或觀眾）融入劇情當中。轉捩點（turning points）的運用也是說故事時典型的方法。每個故事的轉捩點多寡不一，但是用法極為重要。以上所提的這些元素——衝突、發現、逆轉、意外、轉捩點——都是要使讀者捲入劇情當中的基本技巧。除此之外，就看你的意願和想像力如何發揮了。

結構

過去十年來，大多數電影的結構都採用三幕式。每一幕各司其職：第一幕，介紹人物（character）和前提；第二幕，遭遇危機（confrontation）及抗爭（struggle）；第三幕，解除（resolution）在前提中呈現的危機。每一幕都分別用上述各種鋪陳劇情的技巧，以強化

電影編劇
新論

衝突並推展劇情。關於「結構」，我們會在第二章專門論述，在此不贅言。

在此值得一提的是劇本和其他說故事的形式在結構上的基本差異。大部分舞台劇本有兩幕，而大部分的書都超過三章。雖然許多歌劇也都是三幕，但歌劇的敘事型態比較特殊，副文（subtext）的重要性往往強過本文（text），與電影相去甚遠（但編劇們仍得以由其他媒介中汲取知識）。

前提

前提有時是指概念、中心概念或中心想法，可以讓人知道劇本所說的是什麼。通常，主角在她的人生歷程中碰到一個特殊的狀況而出現兩難的處境時，前提就出來了。這通常也就是故事要開始的時候。例如，《彗星美人》（*All About Eve*）的前提如下：當年齡威脅到一位巨星（貝蒂‧戴維斯 Betty Davis 飾）的美貌及事業時她怎麼辦？《我活不讓你死》（*Inside Moves*）的前提則是：當一個年輕人（約翰‧薩維奇 John Savage 飾）自殺未遂時會怎麼樣？

前提通常由衝突來呈現。《彗星美人》中，主角有兩條路可走，接受年華老去的事實及命運的安排，或是盡力奮鬥以求延長自己的美貌及演藝生涯。這一番奮鬥以及因奮鬥而產生的結果，就是這個電影劇本的基礎材料。而當貝蒂‧戴維斯下定決心後，故事就結束了。

《我活不讓你死》中，主角羅利意圖自殺，卻沒死。接下來就有兩個選擇：繼續嘗試，或是說服自己活下去。要生或是要死，就是這個電影劇本的基礎材料。一旦他選擇了之後，故事就結束了。以上我們說明的前提是整個故事的中心，而且最好設定在主角的主要衝突上。

有兩種特定的前提尤其值得我們注意，這兩者在經過專書討論之後，在經過電影人一再運用之後，目前幾乎已經成了電影業的基本語法之一。它們就是高概念（high concept）和低概念（low concept，或軟概念 soft concept）。高概念是劇情取向的前提，暗示高度的戲劇性。低概念則是人物取向的前提，在劇情的發展上會比較軟調。簡言之，高

概念前提傾向於強化劇情的故事，低概念前提則是強化人物的故事。一九八〇年代以來，高概念前提的電影由於在票房上斬獲較佳，而多被採用。

衝突的任務

衝突是劇本構成的要素之一。概略可分為人與他人、人與環境，及人與自己的衝突。至於性別、年齡、宗教、文化的差異，則可使衝突的種類更多樣化。「兩極化」（polarities）是製造衝突的指導原則。在西部片裡最明顯的兩極化就是英雄騎白馬而歹徒騎黑馬。此外，警察／罪犯、律師／被告、富人／窮人、英雄／歹徒等對比無不存在於形形色色的劇本中，這是屬於人物衝突方面的兩極化。

銀幕上所有的人物，不管是在外貌或是在言行舉止上都喜採兩極化來發展。《岸上風雲》（On the Waterfront）中，男主角是唯一體格健壯的角色。他哥哥是個罪犯，看來較蒼老，穿著及談吐也和他不同。男主角黑髮，與他墜入情網的女主角則是金髮。她比他談吐高雅，而他則比她輕鬆自然。每當女主角做了什麼決定時，男主角總是意見相左。兩極化就這樣不斷呈現。至於其他角色也莫不循此規範設計他們的身材（胖／瘦）、年齡（老／少）、性格傾向（暴力／溫順）等。想要你的劇本中點點滴滴莫不充塞衝突的張力，兩極化的運用最能收立竿見影之效。

人物

劇本的諸多元素中，人物最能引起觀眾聽故事的興趣。觀眾最容易因為認同劇中人物及其困境而投入劇情中。就表面上來說，我們當然可以在體格及舉止上設計明顯的特色，使人物容易辨識。但是，只有在該人物顯露內在或性格弱點時，觀眾才會親近該人物，並進而認同他。

一般而言，主角是整個劇本中最活躍的角色，我們會安排最多的衝突給他，鞭策他貫穿整個故事。他與配角有許多不同之處，最大的差異是，主角在故事進行過程中會產生改變。而配角不僅不改變，反而常被

電影編劇
新論

用來對照主角的成長與改變。藉著與主角互動的關係，配角協助劇情的推衍。

　　不管主、配角，劇本中所有人物都要有清楚的目標。而這些目標必須和劇本的前提相符。配角的立場分置於兩極，主角則左右為難地面對衝突。《岸上風雲》中，主角（馬龍·白蘭度 Marlon Brando 飾）面對一個問題：他這個過氣的拳擊手是不是能比他的罪犯哥哥成為較有道德良知的人？他會變成罪犯還是賢哲？李·可布（Lee J. Cobb）和洛·史泰吉（Rod Steiger）所扮演的配角屬於罪犯之一端；伊娃·瑪莉·仙（Eva Marie Saint）和卡爾·馬登（Karl Malden）則演出道德那一端。兩端的配角都在拉馬龍·白蘭度入夥，待馬龍·白蘭度決定加入哪一邊之後，故事就結束了。

對白

　　一九二七年開始，電影進入有聲片時代，其聲音部分包括對白、音效及配樂。一部電影中的對白通常要擔負三項任務；首先，協助塑造人物；從演員的言談中，可以透露出該人物的教育水平、出身地、職業、大概年齡及說話時的心理狀態等。其次，因為劇中人物恰如其分地「對話」，所以對話可以釐清劇情的方向，在《四個朋友》（*Four Friends*）中，主角對人生抱持卻步不前的遲疑態度，但配角路易則是瀕死仍熱愛生命的人物。透過對話，路易強調他生活的樂趣、他對科學及性愛的狂熱。而這些皆是主角生命中缺乏的東西。對話的第三項任務是，利用幽默的話語緩和劇情的張力。幽默也拉近觀眾與人物之間的距離；人在說笑的情況下會鬆弛神經而容易接受其他的人。

　　一般來說，對白還有個額外的支配目的，即讓角色更有說服力。作者的首要目標是讓觀眾相信這則故事，或更具體地相信故事中的角色。若對白產生效用，觀眾便會更傾向於相信這些角色；當對白未能達到效果，角色便會少了說服力。因此，對白在營造角色說服力方面扮演了重要角色。

氛圍

由於劇本中無非是敘述性文字及對話，而氛圍之形成則有賴視覺元素的經營；所以氛圍應該是拍攝時的工作，不干劇本的事嗎？其實不盡然，如果劇本中對人物、地點及事件發生狀況的細節描述令人信以為真，自然就會在讀者的想像中形成氛圍。

當對白具可信度，且時間和空間的描述是如此真切之際，作者便創造了一種空間的或三度空間的信賴感，而使讀者能脫口說出：「我瞭那個人，我也曾處於那種狀況下。」此時，細節便是關鍵。在提供了足夠的細節時，劇本的氛圍遂由平凡轉為特別，從呆若木雞變得意義非凡了。

動作線

動作線（action line）時常就等於故事線或情節。只是在電影這樣強調影像的媒體中，用動作線這個詞比較視覺，所以比較貼切生動。有時候動作線也被用來特指「前景故事」（foreground）（或曰故事主線），以區別「背景故事」（background）（或曰第二故事線）。

前景故事通常是整個故事中比較顯眼的部分，表面上看來比較重要，但在許多劇本中，則巧妙地運用背景故事來編織肌理並且呈現更深層的意涵。在這種情形下，動作線背後的深層意涵則比動作線本身來得重要，才是引導觀眾投注情感的主要元素。

故事線雖然常較具煽動性，且較流於浮面，但單純地從觀眾的立場來衡量的話，動作線可視為劇本的外在動作，是以製造衝突為取向。背景故事則可視為劇本的內在動作，以人物認同為取向。

上進式動作

上進式動作（rising action）負責連貫動作線之首尾，並在故事進行中指出主角遭遇的衝突強度逐漸加強。衝突當然是在第三幕達到最高潮。在第二幕、第三幕開始時，上進式動作往往稍稍平緩，而且衝突也不是那麼強烈，以凸顯其後排山倒海而來的高潮戲，見下圖。

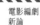

副文

副文（subtext）是主角的內在掙扎或背景故事，是主角內心抉擇的心路歷程。副文通常表現為人的情感狀態，如愛／恨、求生／欲死。當然，不見得每個劇本都涉及這麼根本的感情，但能傳世的電影都會具備這些人性共通的深層面。當電影劇本的副文挖到人性最深時，它比表面上的動作更能打動人心。

發現

在一個劇本中應該要安排一些意外「驚奇」（surprise）。不管這「驚奇」是關於情節還是角色，也不管它就整個劇本的意義而言是多麼微不足道，讓觀眾一路發現「驚奇」是維持觀影興趣的一個重要手段。就強度而言，劇本後段的「驚奇」應比前段的「驚奇」更強更有力。

逆轉

情節的扭轉同時代表了主角命運之逆轉。這種技巧不僅使故事爆發出戲劇張力，同時引起讀者高度關切主角的命運。不過，使用逆轉技巧必須節制。在同一個劇本中出現太多逆轉，反而會降低其衝擊力。

轉捩點

使用轉捩點能製造意外的效果，引起觀眾預期心理、加強情節張力，從而延續觀眾對故事的興趣。轉捩點有主要者、有次要者，逆轉便是一種主要的轉捩點。次要的轉捩點則通篇分置於各幕中，劇本前段的

主要轉捩點的功能在開啟故事並陳列出主角即將面臨的各項選擇。至於後段的主要轉捩點則指向主角解決危機之際，收攏故事的焦點。

超越結構

　　對一個劇本而言，結構具有相當的重要性。因此我們花費大量篇幅，從第二章至第九章分別討論結構、反結構、類型及反類型的運用。如前所述，本書所謂的結構是指「三幕劇」的說故事方法。而三幕劇結構搭配類型，就成為傳統的類型電影。

　　假如你不願意遵照傳統的三幕劇結構，那你就要考慮怎樣的模式會更可行。例如，單用一幕能不能講個故事？很難。那麼兩幕呢？可以，像《金甲部隊》（*Full Metal Jacket*）就是。四幕呢？也可以，像《爵士男女》（*Mo' Better Blues*）。

　　傳統三幕劇結構採取「鋪陳—對抗—解決」（setup-confrontation-resolution）三個發展步驟，《金甲部隊》省略了「解決」這個步驟，《爵士男女》則在第四幕中增添了另一個「解決」之道。如此省略與添增的作法，使電影異於古典傳統，而提供新的意義。

　　電影劇本的限制之一在於它必須得有「鋪陳」的步驟，也必須發展某種程度的衝突或對抗。一個劇本如果只有「鋪陳」這步驟，或是只有「對抗」而省略「鋪陳」，它必然不成為一個完整的劇情片，只會像是一個完整故事的片段。

　　以下這個問題足以作為反結構的議論：在茱莉・戴許（Julie Dash）寫《塵埃的女兒》（*Daughters of the Dust*）時，故事的循環是否已與傳統結構背道而馳？抑或她選擇了對自己來說最明智的方式，以述說這個故事？同樣地，她選擇了一群角色、而非單一目標取向的主角，這個選擇是暗指以反傳統的方式運作，或僅是女性以自己最明智的方式述說故事的又一案例？在這樣的手法中，男人與女人說故事的方式並非是項容易解決的議題，因此，我們針對那些像你這樣感興趣的人們呈現一本很吸引人的書，且並非在指涉性別差異。這本書名是《女人們的理解方式》（*Women's Ways of Knowing*, Basic Book, 1986），作

者群為瑪莉‧菲爾德‧貝蘭基（Mary Field Belenky）、布萊瑟‧麥維克‧克林奇（Blythe McVicker Clinchy）、南西‧魯爾‧高伯格（Nancy Rule Goldberger）與吉兒‧麥托克‧塔魯爾（Jill Mattock Tarule），她們提出了甚具說服力的爭論，認為女性對直線述說較不感興趣，遠比茱莉‧戴許所採用的循環方式更直截了當。

　　至於類型方面，編劇的選擇性可就大了。不論是警匪電影還是恐怖片，每一種類型都有其明顯的特徵，觀眾很容易辨識出來。例如恐怖片裡的怪物，或是警匪電影的都市背景。你可以任意選擇一種類型，也可以嘗試去挑戰某類型中的某項特徵。例如，西部片裡的主角率皆為積極果斷、充滿道德良心、面對挑戰的獨行俠。然而《日落黃沙》（*The Wild Bunch*）卻一反此英雄母題，將主角塑造成一名呼朋引伴的歹徒、謀殺犯。

　　除了由人物下手外，我們更可由其他的途徑來挑戰類型。只要是類型慣用的母題，都是我們挑戰的對象。不論是反派出場的方式，「對抗」的性質，或「解決」的途徑，都可以善加變化。例如，《金甲部隊》中塑造出「看不見的敵人」，便使觀眾對戰爭片（the war film）類型中敵人的出場方式耳目一新。事實上，在該片前半段裡，反而將敵人設計成軍中同僚。

　　對傳統單一類型的另一挑戰在於混合類型的運用，《銀翼殺手》（*Blade Runner*）與《散彈露露》即為其例。類型混合的趨勢到了八〇年代大為普遍。運用兩種以上的類型，編劇的選擇更多了。雖然不是任何類型的混合都能成功，但即使拿最不相干的類型來混合，至少都會讓人覺得有趣。例如，《歌劇紅伶》（*Diva*）混合了歌舞片（the musical）及黑色電影（film noir）兩種類型，絕對比該片作為純粹歌舞片或黑色電影來得新鮮有趣。

　　伍迪‧艾倫（Woody Allen）的《罪與愆》（*Crimes and Misdemeanors*）則對上述各項傳統編劇途徑作出最大的挑戰。在結構方面，他結合兩個三幕劇結構。在類型方面，他不僅混合不同類型，而且更挑戰類型中的母題。結果導致觀眾的預期心理落空。情緒迅速變化，最後

只能瞠目結舌，咋咋稱奇。基本上，這樣一部電影是先假設觀眾的電影經驗夠世故，熟悉傳統的結構及類型，然後又能夠寬容這種程度的實驗。

人物替換 *

傳統劇本中，主角大抵是故事的中心，是個行事主動、而且討人喜歡的人物。當然，這些特質也都可以被替換。本書從第十二章到第十四章將詳細討論人物替換的途徑，以下先概略說明。

如果你劇本中的主角比較被動、比較不涉入情節，而只是觀察者般的人物，那麼對整個劇本有何影響？如果你的主角具有不受人尊敬的性格，甚至根本不討人喜歡，那又會如何？如果有其他配角比主角還搶眼，又會怎麼樣？以上這些逸出傳統的作法是不是必然會降低劇本的效力呢？換一個角度來看，它們反而提供我們創作劇本時新的視野及更多的可能性。如果你希望如此，而不只是墨守成規，就必須調整你對人物的態度、對敘述法則的態度。

我們不妨先看幾個非傳統主角的實例，看他們如何創新，卻又不會減弱劇本的效力。《五指間諜網》（Five Fingers）由麥可·威爾森（Michael Wilson）編劇，劇中主角迪耶洛（詹姆士·梅遜 James Mason 飾）是二次大戰期間外通納粹的間諜。這樣一個千夫所指的人物，在威爾森筆下竟變得異常迷人。保羅·許瑞德（Paul Schrader）編的《計程車司機》（Taxi Driver）中，主角崔維斯·畢克（勞勃·狄·尼洛 Robert De Niro 飾）則是渾身焦慮、充滿疏離感的退伍軍人，不僅具有暴力傾向，而且會作出異常的反社會行為。這樣的人物和傳統觀念中的主角，差距何其大。保羅·吉摩曼（Paul Zimmerman）在《喜劇之王》（King of Comedy）裡塑造的主角魯柏·波普金（勞勃·狄·尼洛飾）更是沒有一點符合傳統之處。那是一個對人生充滿絕望、困惑

* 原文為 Character Alternatives，Alternative 這個字頗難翻譯成中文口語。一般稱它為「另類」或「其他的選擇」；在此，它指在傳統公式的作法之外，其他的可行性。因此「人物替換」意指「不同於公式的人物」。

電影編劇
新論

及妄想、甚至錯覺的小人物，一心想成為一個電視名人。

　　就以上這些實例來說，如果你仍然希望觀眾能認同這些主角，那麼在編劇時就要特別注意呈現他們的手段及營造戲劇動作的方式。《計程車司機》裡，大部分的角色皆冷漠無情，這使得主角在相較之下，顯得極為敏感脆弱，因此觀眾會看待他為社會的犧牲品，而比較忽略他精神異常的行為及行凶者的身分。也就是說，我們已經認同了這個主角。

　　此外，你也可以嘗試用反諷式人物來進行人物性格上的替換。反諷，可以使觀眾和人物之間保持一段適當的距離，因此觀眾在同情人物的處境之餘，更會想知道他為什麼淪入千夫所指的困境。而且，反諷式人物很適合用來詮釋體制下的犧牲品。因此，如果你的劇本側重意念的表達甚於人本的觀照，反諷式人物就更是一項利器了。

對白替換

　　對白有助於加強劇中人物的真實感。不管這時候對白的作用是在推展劇情還是反映人物性格，觀眾先天上就期望對白要像真實生活一般。因為電影這項媒體本具「擬真」的天性。在銀幕上，不論是山水靜物、物體的活動，還是演員的舉手投足，看起來就像真實生活中發生一般，因此觀眾在看電影時，自然而然會把它當真。現在，假使我們編劇時希望降低此等擬真的可信度，就可以在對白上下工夫。這麼一來，對白的性質及功能便超出它在傳統劇本中的範疇。這時候，也可以引進其他媒體使用對白的方式，如劇場、舞台秀、雜耍表演等。這些媒體的對白比傳統電影對白繁複得多了。

　　同樣地，對白的力度與情感，也不必老是局限在傳統電影對白的天地中，例如派迪・柴耶夫斯基（Paddy Chayefsky）在《螢光幕後》（Network）中就運用對白構成一場滔滔雄辯，用以表達新（費・唐納薇 Faye Dunaway 飾）舊（威廉・荷頓 William Holden 飾）兩代節目製作人在理念上的衝突。而對白更可以不帶情感，以抽象的方式呈現，使得觀眾可以把對白看作角色心理狀態的隱喻，而不再是寫實的口白或言辭。大衛・海爾就在《誰為我伴》（Plenty）和《無肩帶》兩片中運

用如此的手法。

對白替換的另一種方法是反諷用法，用以顛覆言辭的字面涵義。馬克斯兄弟（Marx Brothers）便長於運用此法，但兄弟中的格魯喬（Groucho）一直在削減這番涵義。例如，格魯喬在伯特·卡爾瑪（Bert Kalmar）及哈利·魯比（Harry Ruby）的《鴨湯》（*Duck Soup*）中所飾演的魯佛斯·菲爾佛萊，是中歐一虛構國家費多尼亞的新領導人，嘹亮的樂聲宣告了他的到來，提斯戴爾夫人在遊行隊伍中熱烈地迎接他，打扮得雍容華貴的賓客們也殷殷企盼著他的蒞臨。然而，搭配的對白卻讓慶典的隆重感盡失，大廳內進行的社交牌局更為拉低水平添上一記。當中的對白如下：

> 提斯戴爾夫人：咱們可終於把您給盼來啦。（她自信滿滿地把手伸向他）
> 　身為接待委員會的主席，謹在此向費多尼亞的男女老少致上最誠摯的祝福。
> 菲爾佛萊：別管他們了，挑張牌吧。（他將一副牌展開）
> 提斯戴爾夫人：我挑牌要幹嘛？（她還是挑了一張）
> 菲爾佛萊：留著吧，我還有五十一張呢。妳剛剛說啥？[1]

此外，一個戲劇動作極少的劇本，可能因此活力銳減，而有沉悶之虞，這時候便可運用對白替換予以矯正。在這種用途上，需要非常大量且充滿活力的對白，同時對白的重要性也相對提高，史派克·李（Spike Lee）的《美夢成箴》（*She's Gotta Have It*）即是如此。有時候，過低的製片預算也會導致對白的大量運用，因為動作場面花費較多，運用大量且活力十足的對白便可減少動作場面，昆汀·塔倫提諾（Quentin Tarantino）的作品便是極佳範例。

氛圍替換

視覺上的細節創造出電影的氛圍，而氛圍的營造又可增加電影故事的可信度。如果你意圖顛覆可信度，或是希望在可信度外有更深層的涵

義，你就必須替換傳統的氛圍。而操縱環境的細節是改變替換氛圍最直接的利器。

比爾‧佛西斯（Bill Forsyth）的《地方英雄》（*Local Hero*）描述美國德州一名油商到英國蘇格蘭購地探鑽海底油礦的事蹟。我們很容易想像這樣一部電影中應該會出現龐大的鑽油設施、辦公室、原油噴天的景觀等等，然而《地方英雄》卻絕少這方面的影像。佛西斯努力表現的是一塊彷如世外桃源的土地，以及那些探勘者見識到這塊土地時心醉神迷的效果。故事結尾時，探勘者並沒有鑽到任何油礦，但是他們都不在乎了。不論是老闆（畢‧蘭卡斯特 Burt Lancaster 飾）還是員工（彼得‧李傑特 Peter Rieget 飾），都因這塊神祕土地的洗禮而改變。這部電影就是利用環境細節的顛覆轉變了故事原來的方向。

柯波拉（Francis Ford Coppola）和麥可‧赫爾（Michael Herr）則運用氛圍，將《現代啟示錄》（*Apocalypse Now*）從前段寫實性格濃重的越戰經驗，轉入後段隱喻、神話的色彩。大衛‧馬密（David Mamet）編劇的《鐵面無私》（*The Untouchables*）則將警匪對抗的幫派電影，轉變為善惡鬥爭的故事，片中種種隱喻的手法逐漸將觀眾的注意力從故事本文的戲劇動作，推向副本的善惡主題。

最後，編劇更可以運用另一層細節的描述來推翻前頭營造好的氛圍，如大衛‧林區（David Lynch）編導的《藍絲絨》（*Blue Velvet*）。一開始他以鮮豔的花朵、安份的居民、可愛的學童等，營造出一幅安和樂利的小城風光。然後，他忽然呈現給觀眾寧靜的庭院草皮上螞蟻及昆蟲的惡狀。緊接著，男主角在草地中找到了一隻斷耳。至此，原先建立好的小城印象全然破滅，再無半分寧靜的感覺。觀眾的預期落空，開始不相信自己的眼睛。

前景故事及背景故事替換

所有劇情片的故事都是在人物和動作這兩端之間，求取適當的配置。一般而言，人物傾向的故事較富文藝曲折；動作傾向的故事則循直線敘述。如今，後者被稱為「高概念前提」，前者則叫做「低概念前

提」。自從《星際大戰》（*Star Wars*）大發利市以後，高概念的電影便蔚為風尚。換句話說，前景故事佔領市場，編劇無不汲汲將才華發揮在前景故事上，以免遭市場淘汰。但撇開市場需求的因素，其實好的劇本在前景故事及背景故事兩方面都得相當有力，這點我們會在第十七章詳談。

值得注意的是，現今在國際上居支配地位的美國電影，皆歸因於前景、情節導向故事的成功，像是《魔鬼終結者》（*The Terminator*）、《致命武器》（*Lethal Weapon*），以及早期的《印第安那·瓊斯》（*Indiana Jones*）和《星際大戰》等系列電影，均運用了明星、特效與製作價值，但骨子裡均是搭配令人印象深刻的動作片段的直線敘事。歐洲片《霹靂煞》（*La Femme Nikita*）或澳洲片《衝鋒追魂手》（*Mad Max*，《衝鋒飛車隊》第一集）亦採取類似的敘事策略，而於動作類型作品中得心應手。《西雅圖夜未眠》（*Sleepless in Seattle*）和《阿甘正傳》（*Forrest Gump*）則證實了觀眾也想看低概念前提或角色導向的故事。

當一個編劇在求取前景故事與背景故事間的平衡時，最關鍵的因素在於主角。如果編劇較重視主角個人內在的困境（傾向背景故事），觀眾就比較難以意料劇情的演變。人的內心不是直線發展的，當然難以推衍意料。

雖然前景故事是目前電影的主流，但是注重背景故事的編劇卻仍大有人在，《發暈》（*Moonstruck*）是很好的例證。以背景故事為重的電影，除了傾向人物之外還有許多特點。例如，對白往往脫離寫實而富文學性，特別又奇妙。舞台劇編劇就很習慣運用文學性的對白，只因為舞台形式先天上就缺乏動作，感情的宣洩全靠語言與對白。《發暈》的對白有如此傾向，其實也很容易理解，因為這部片的編劇約翰·派屈克·尚萊（John Patrick Shanley）原本就是舞台劇作家。另外，山姆·謝柏（Sam Shepard）、史提夫·泰西區、漢尼夫·庫雷許（Hanif Kureishi）、大衛·海爾、大衛·馬密等人都是身跨舞台劇和電影的兩棲編劇。這些有意思的編劇都是擅長寫背景故事的作者。

前景故事容易勾起觀眾的官能感受，但是人物的表現淺薄，若能妥

電影編劇
新論

善運用背景故事，人物就會更人性，結尾更開放，給觀眾的感動也會比較深。

上進式動作替換

如果劇本中的背景故事強而有力，那麼此劇本前景故事的動作線則充滿各種可能性。標準的上進式動作是按部就班漸近至高潮的戲劇動作線，只有在第二、三幕的開端稍作停頓，以便設置變因，來推展後續的動作。但若背景故事很強的話，動作焦點是在人物身上，而不必然是為了推動情節或引導至戲劇高潮。路易·馬盧（Louis Malle）的《與安德烈晚餐》（*My Dinner with Andre*）是這等途徑的絕佳範例，還有他和尚—克勞德·卡黎耶（Jean-Claude Carrière）合編的《五月傻瓜》（*May Fools*）也相當有趣。這兩部電影乾脆撇開上進式動作，專心經營人物。

我們在第四章將會提到，如果不用三幕式的結構，劇本中的人物與結構都會給人更開放的感覺。如果拿掉上進式動作，也會產生類似的效果。但此時編劇必須特別注意人物及對白的表現；人物和對白就是新的「劇情」。對白必須有力氣，有光彩，充滿驚喜。不然，觀眾必會感到平淡乏味。

塑造上進式動作的這個想法只用在劇本的第二幕，電影故事仍須在第一幕設下上進式動作，並持續至第三幕以尋求解決之道，不過若你選擇不採用第三幕，自然就另當別論了。

發展敘事的策略

一則電影故事有很多種說法，這是本書一再強調的觀念。而在說一則故事之前，你必須先找一個最適合的敘事策略。而在決定敘事策略之前，你又必須先想清楚幾個問題：你劇本的主角是什麼人？前提為何？最刺激的動作線是哪個？此動作線是否最能凸顯主角的困境？它的困境主要是周遭環境所致，還是性格上的問題？

以上這些問題都是影響劇本實際效力的重要因素，你必須自己好生

作答。要提醒你的是,最顯而易見的答案不見得就是最好的。

對所有的編劇而言,創作故事必須抓住一個宗旨,就是想辦法讓讀者認同你的主角或主角的處境。假使你的敘事策略無法達到這項要求,便無法保證觀眾會耐心看完你的故事。

到底哪一種敘事策略比較合用呢?你必須根據劇本的每一項元素加以選擇。這些元素即是前面所談的人物、對白、氛圍、動作線、背景故事、結構等等。在人物方面,你可以選擇積極介入劇情的主角,或是消極旁觀者,甚至擁有不討人喜歡的性格,完全視你所要求的戲劇效果而定。在對白方面,無須受制於角色功能。在結構上,你可以混合多種類型、變更三幕劇結構、替換前景故事與背景故事。無論如何,運用非主流的敘事策略,採取公式之外其他的可能性,會使你以更新鮮的手法說故事,會創造出更開放的角色。

編劇還要具備一項變通能力,使得劇本中因替換而犧牲掉的部分能從別的地方補回。例如,要是你的主角不討人喜歡,你就得創造一個能讓觀眾認同他的處境。為達到這目標,你又需要好幾個步驟。比方說,也許得省略對其他人物的描述以便給主角較大篇幅,對白可能要感性一些或張力大一點,或許需要更精心推敲的情節。在希區考克(Alfred Hitchcock)與班‧赫特(Ben Hecht)以及雷蒙‧錢德勒(Raymond Chandler)兩名編劇合作的作品中,就經常出現不討人喜歡的主角,卻仍能獲得觀眾的認同。《驚魂記》(*Psycho*)、《鳥》(*The Birds*)、《北西北》(*North by Northwest*)是運用人物處境,而非人物本身來吸引人。《美人計》(*Notorious*)和《火車怪客》(*Strangers on a Train*)則是設計令人極度嫌惡的反派角色來作對比。

此外,編劇也要隨時記得提供觀眾刺激。觀眾看電影基本上是找樂子。不管你是創造精巧的情節還是機智的對白,任何刺激觀眾的元素,都能產生編劇和觀眾間的掛勾。每當我們更易傳統中的編劇元素時,就會降低刺激的力量,此時就得有補償的措施。史派克‧李的《美夢成箴》改動了傳統結構,但他運用魅力十足的對白,令觀眾依然投入。不管你採用何種敘事策略,觀眾的認同及刺激都是決定你劇本是否成功的決定

電影編劇
新論

性因素。

結論

在這一章裡，我們討論了傳統和反傳統的編劇手段。傳統的方式是公認可行的基本原則，反傳統方式則提供新生的活力。即使你要採行新的敘事策略，也必須先了解傳統。本書所推崇的就是在傳統與反傳統間能取得平衡、承先啟後的佳作。

註文

1 George Seaton, Bert Kalmer, and Will B. Johnstone, *The Marx Brothers: Monkey Business, Duck Soup, and a Day at the Races* (London: Faber and Faber, 1953).

第 二 章

結構

　　首先，讓我們以《大審判》（*The Verdict*）為例，審視主流電影的故事線如何發展。劇中主角葛文是個喪失司法信仰的律師，經常酗酒。拜以前教授之賜，他又接到一件極為單純、容易的案子。他只要讓案主庭外和解就可以了。然而他卻為案中不公義的情形深感不平，也意識到這是他自我救贖、重建事業的良機，於是決定把案子搬上法庭，但這卻是瘋狂的舉動，這麼一來必然會將此案給搞砸。故事原本可以在這裡打住，讓葛文回到他原來的放蕩生活。但此刻卻出現了一個轉折，葛文鍥而不捨地展開調查，當所有人都放棄時，只有他還繼續堅持。就在「最悲觀的時刻」，他循線找到關鍵證人。最後，他打贏了官司，也完成了他的救贖。

　　現在，我們比較一下《美夢成箴》的故事線。一開始女主角諾拉就面對著鏡頭告訴觀眾，她很高興拍這部影片來澄清她的聲名。然後是一連串的採訪片段以及仿紀錄片風格的畫面，敘述諾拉的過去。於是我們知道，諾拉有三個情人，而且堅持同時擁有三人，不願擇一而終。但是三個男人都不能理解這點，尤其是她比較關愛的詹米，最後竟離她而去。諾拉因此陷入絕望中。她渴求自由，孤寂與痛苦卻連袂而來，於是她決定離開其他的男朋友，追回詹米。影片結尾時，時序又回到了現在式，這會兒卻告訴我們，諾拉擇一而終的決定畢竟還是錯了，她如今已不在乎了。她說，我畢竟不是一夫制的女人。[1]

　　往後四章，我們會詳細分析以上兩種不同敘述結構間的差異。但在此之前，我們不妨先思考一下，這兩種方式給我們的感受有多大差別，

第一個故事步驟清楚，每一幕之間起承相接，轉合相連。故事的結局等於是之前所有發展的總結。第二個故事的結尾卻與其前置事件所累積的孤寂、痛苦感覺相牴觸（不過事實上它也符合道理，甚至比《大審判》的轉折還來得有說服力）。第一個故事中，葛文經歷了轉變，他洗雪了過去的恥辱，重建自尊。第二個故事裡，電影結束時的諾拉似乎和開始時並無不同。第一個故事採直線發展的敘事結構；第二個故事卻是繞回原點，成線圈式結構。《大審判》的戲劇事件都條理分明，清楚地表現出人物的轉變。《美夢成箴》中的事件卻顯得比較隨意，造成多重詮釋的可能性。《大審判》中，失敗的自覺意識引發救贖意願及新力量。《美夢成箴》中，失敗卻被視為成功。

兩個故事都具備嚴謹的結構，方式卻南轅北轍。《大審判》在結構中包含了故事的主線及旨意。由於葛文在無望的時候向自己內心挖掘，所以他能找到自己內在的力量，然後克服不公，達成救贖。劇本中所有元素都統一奉行上述旨意。《美夢成箴》的結構卻未包含故事的主線及旨意。當諾拉失去詹米而面對自我時，她自省的結果卻未如我們預期一般：和一個人長相廝守，過著家居生活。電影進行到這裡，甚至打斷了這條線，把我們拉到別處尋找故事的意義，看一些表面上不相干的紀錄片式段落。無可否認，《美夢成箴》的結構也很堅實，但卻未如《大審判》，直接透過結構闡明旨意。此等結構差異，正是造成我們對兩片不同反應的關鍵因素。

了解結構運作的道理可大幅拓展我們創作劇本的能力。在檢驗各種不同結構的劇本之前，我們得先了解各種結構的基本模式。結構不外乎前景結構（如《大審判》）或是較具挑戰性、甚至顛覆性的結構（如《美夢成箴》）。這一章我們要仔細探究的是最尋常的一種結構模式，具有傳統的三幕形式，我們稱之為「復原型三幕劇結構」（restorative three-act structure）。下一章則討論復原型三幕劇結構創造的假想世界。第四章再看其他的結構模式。

復原型三幕劇結構

美國主流電影大都採用三幕劇結構，其間又有各種不同的變體。三幕劇形式可以溯源到亞里斯多德（Aristotle）的說法：所有的劇都包含開始、中間、結束，而且有某種比例來分配三者的比重。然而亞里斯多德如上的說法太空泛了，說明不了什麼。（亞里斯多德詮釋道：中間的意思就是，在它之前和之後都有其他東西。[2] 當他說這話時，不知道是不是一副道貌岸然的模樣。）

主流電影中居主導地位的一種三幕劇形式實則承自十九世紀二〇年代法國劇作家尤金‧史克萊伯（Eugene Scribe）所發展的「結構精良的戲劇」（well-made play）。這種形式的特點是結尾有一個清楚、合邏輯的收場。而收場時，劇本中一切紛紛擾擾的事件又都回歸平靜，社會重拾秩序。因此，「結構精良的戲劇」讓我們享受打破世俗規範的幻想，但是又不會真正威脅社會結構。「絕不會留下任何懸而未決的疑問而困擾觀眾」。[3] 因此，我們便將其命名為「復原型三幕劇結構」。

在詳解復原型三幕劇結構之前，我們不妨先回顧一下三幕劇結構的基本守則：

- 一般劇情片的劇本暫以 120 頁估算。現在將它劃分為三幕，則第一幕約佔 30 頁、第二幕 60 頁、第三幕 30 頁。
- 每一幕都得達到一個危機或戲劇張力的高點，稱之為**閉幕戲**（act curtain scene）或**轉折點**（plot point）。轉折點的解決辦法就把故事推進到下一幕。
- 轉折點務必「扣緊戲劇動作，把故事轉折到別的方向」。[4]
- 第一幕旨在鋪陳，第二幕在製造對立，第三幕則是解決。
- 每一幕在開始時必須弛緩一下戲劇張力，然而每一幕的張力都必須較前一幕更高。

現在我們就以《大審判》為例，演練上述綱領。

- 《大審判》的劇本有123頁，其中包括第一幕28頁、第二幕60頁、第三幕35頁。
- 每一幕都達到一個轉折點。

　　第一幕的轉折點發生在葛文不接受庭外和解，決定進入訴訟程序。當他拿著和解金的支票時，他說：「要是我拿了這錢，就是財迷心竅了，了不起我只是個有錢的行屍走肉。」

　　第二幕的轉折點則是他在法庭上質問被告時犯了錯誤，使案情大為不利。

　　一旦葛文決定接下這案子（第一幕結束時），往後的發展自然都改觀了。葛文不再成天晃盪作白日夢，而是積極研究案情。然而這還只是表面上的改變，他其實還沉溺在不切實際的假想中。他失去證人之後，已無法掌握案情；而且他在法庭上的態度不佳。同時，檢察官步步佔了先機，就等著看他出醜。

　　然而在案子似乎敗訴時（第二幕結束），葛文卻不願放棄。於是另一個轉折出現，葛文重新設定他的目標。在鍥而不捨的精神支撐下，他終於找到一位關鍵證人。同時葛文也發現他女朋友表裡不一，而拒絕和她復合。最後，他打贏了官司，並且重建自尊。

- 第一幕旨在鋪陳，第二幕在製造對立，第三幕則是解決。

　　在第一幕裡，主要人物就都出場了。唯一的例外是後來的關鍵證人，事實上，在先前的證人尚未失效前，他出場也沒啥意義。而先出場的證人則是主要人物中唯一沒有在末段出現的。另一方面，藉由葛文考慮要不要把案子搬上法庭，其實案件的來龍去脈全都透露給觀眾了。第一幕結束在對立形成但尚未發展之際。

　　第二幕就從對立開始，一直到葛文被擊敗為止。在這過程中，情勢愈來愈複雜，葛文越來越沒有招架的能力。如果電影到第二幕就結束，那將是一個失敗者的故事。

到了第三幕，葛文重新站起來，朝解決之道邁進。當他找到關鍵證人，並且和他女朋友談妥時，我們知道他已經掌握住一切，我們也知道他最終一定會贏。

- 每一幕在開始時必須弛緩一下戲劇張力，然而每一幕的張力都必須較前一幕更高。

第二幕顯然比第一幕結束時（葛文決定接下案子）的戲劇衝擊力更大。而第三幕在法庭上勝訴時的戲劇高潮則又把先前所有的戲都比下去了。另一方面，當葛文決定接案後（第一幕結束），他自信一定能打贏官司，此後正是戲劇張力弛緩的時刻。直到他失去證人，開始憂心忡忡，戲劇張力才再度升高。

而在葛文似乎敗訴之後（第二幕結束），他深陷在疑慮中，這也是一個戲劇張力弛緩的片段。直到他決定繼續奮鬥，開始追尋關鍵證人，故事才開始奔向戲劇高潮。

拿《大審判》來解說三幕劇結構，是很好的教材。好比說，主角在第一幕決定突破現況、第二幕於突破中逐漸認識自己的處境，乃至第三幕獲致救贖而復原，以上這些在劇本上都有很清楚的間隔和層次。此外，由於《大審判》採直線敘述方式，亦無反諷之類的敘事技巧，所以故事中嚴正的教化意義沒有受到絲毫斫傷，以上這兩點——充分的復原及摒除反諷，正是復原型三幕劇結構的兩大要素。往後幾章，當我們談到其他的編劇形式和敘事技巧時，就會談到挑戰這些要素的一些方法。

前面曾經提過，不同的戲劇結構就有不同的形式特色，會影響觀眾對戲劇的反應。所以，如果要了解復原型三幕劇結構如何以其結構來左右觀眾反應，我們得先知道各幕是如何被結構起來的。這時要研究的不僅是戲劇動作而已，也包括人物發展，以及觀眾觀影經驗的過程。

人物的變化

採用復原型三幕劇結構的故事，以人物發展為導向。這種故事不是

以戲劇動作為主體，人物也不是因應事件之發生才出現，毋寧是某個人物與某項動作互動而成。因此動作發生的同時，也正是人物在發展的時刻。因此，三幕戲是在建構人物的變化，而各幕正是區隔出人物發展的各個階段。寫作三幕劇人物導向的故事，最困難之處在於設計轉折點時不僅要扣緊戲劇動作，還得清楚斷定人物的發展。

這一點，施之於最典型的動作片亦然。就拿《侏儸紀公園》（*Jurassic Park*）來說吧，影片一開始便全然被建構於恐龍的攻擊之中，即使暴龍沒把我們嚇著，但這樣的結構卻會降低我們對人物的探索。為獲得我們的青睞，一種簡單卻必要的人物線便應運而生，既能讓我們融入人物，亦能使對恐龍的想望或恐懼得以順勢發展。在第一幕中，格蘭特對小孩很排斥，根本不想看顧他們，但在照料剛誕生的小恐龍之際不經意地流露出悉心呵護的天性。第二幕便讓他明白小孩對他的重要性。第三幕即將這份呵護天性展露無遺，予以他許多跟小孩處於同一陣線的機會，迫使這個呆板的男人開始探索未知的命運。若我們將他的伙伴兼情人艾麗於第一幕末時看著格蘭特與孩子們初見面時的鄙視神態而露出的僵硬笑容，以及片尾她在直升機裡看著孩子們滿懷感念地倚著格蘭特的欣喜相比，便可以看出格蘭特這個人物的發展。所以，三幕劇經由一連串循序漸進的人物發展階段，建構了人物的變化。

中心人物

在定義上，復原型三幕劇的故事架構必然環繞著中心人物。也許故事裡有很多個重要人物，但其中只有一個能引導我們穿梭各幕。《百萬金臂》（*Bull Durham*）正是絕佳的實例，為大家解說戲劇結構如何聚焦在單一人物上。雖然，電影開場是安妮冗長的旁白，然後是花園宴會裡努克出場，但庫雷希‧戴維斯仍是全片的中心人物，在他主導下，才能終結前一幕並將我們帶進下一幕。片中有一場安妮帶這兩個男人回家試驗的戲，庫雷希雖然渴望安妮，最終仍然走出大門，讓安妮和努克留在房裡。這場戲直到庫雷希這舉動，才算把第一幕結束掉。在十二年小聯盟的棒球生涯之後，庫雷希覺得自己不該起妄念談情說愛。

電影編劇
新論

第二幕則完全在看庫雷希如何對抗其自傲，卻還是失敗了。最後，第二幕結束於一個低潮點——庫雷希引導努克進入主聯盟而他自己卻退出球壇。

開啟第三幕的動力仍然來自庫雷希——他決定追求安妮。整幕戲講的都是庫雷希如何證明自己。在他刷新自己的全壘打紀錄、甘心做個球隊經理、並重回安妮懷抱之後，故事才算結束。綜合以上這些說明，雖然安妮的旁白揭開序幕並貫穿全片，而努克是唯一成功進入主聯盟的人物，庫雷希卻是主導整個劇情走向的中心人物。所有的動作都是為了因應他的改變而設定的。

內在／外在衝突的關聯

編劇者經常會面臨一個問題，就是如何掌握電影媒體，俾使電影的意義超越這媒體表面上的紀錄功能。在復原型三幕劇的故事中，戲劇動作是用來體現人物的心理狀態，而這心理狀態是「二選一」式，沒有什麼中間灰色地帶。

《華爾街》（Wall Street）的中心人物是巴德，他一方面尊敬他父親及其價值觀，一方面又因貪婪物慾而想逃離他父親的生活型態。在第一幕時，貪婪似乎勝利了，巴德向併購大王高登‧傑寇靠攏，並且將得自他父親的內幕消息透露給傑寇。巴德果然也因此得到物質報酬。然而傑寇並不放過巴德，他希望巴德長此以往，投靠在他旗下。巴德雖然經歷一番良心掙扎，還是同意了。

以上第一幕呈現的是巴德性格裡其中一面的全然勝利（沒有灰色地帶）。但是我們都知道巴德的性格還有另一面，因此這項投靠的動作就顯出更豐富的意涵，我們可以想見往後巴德勢必因此付出不少代價。

第二幕演出巴德在金融界的攀升。他完成一筆筆的交易，購置了一間奢華的公寓，還追上他心儀的女子（只有巴德不知道她是拜金才談戀愛）。雖然他的新生活顯得有點俗不可耐，但也沒有什麼不滿的；雖然他父親告誡他小心變成傑寇的玩偶，在他的新世界崩潰以前他也聽不進這番教誨。直到傑寇決定接管巴德父親服務終生的航空公司時，巴德才

對傑寇起了反感。巴德毀棄他精心佈置的公寓，趕走他的女友（又是二選一，沒有灰色地帶）——第二幕結束。

而當巴德發現傑寇對他父親任職的航空公司企圖不軌時，他性格的另一面就露出鋒芒了。第三幕中，雖然片尾我們目送巴德走入法院等候開庭，但因為他挽救了航空公司的命運，無疑已獲得救贖。

由於復原結構中的批判技巧建立了情節，自我體悟遂得於外在回報之前出現。雖然證管會調查巴德的風波將整個故事推向第三幕，但巴德在第二幕結束時的沮喪卻不是因為調查風波這等外在事件，而是他了解到他已經喪失了自我，這使得救贖成為可能。在《金臂小子》（*Rookie of the Year*）裡，十二歲的亨利在手臂受傷後突然獲得一股神力，而成為明星賽的新進救援投手，我們心裡都明白，當神力消失後，亨利鐵定有好戲看了。然而，若電影的解除就這麼開啟，若他失去神力是發生在第二幕末，故事便會有某種程度的武斷，是我們不常在主流電影中所接受到的。故事的動機力可超越戲劇性而更具有療癒性，取而代之的是在第二幕末，當亨利失去了朋友和童年之際，他決定從職業棒球隊隱退，從而真切地體驗人生。末了，他的手臂恢復正常了，但這發生於第三幕的狀態是在第二幕所做出的關鍵決定而導致的。

如上所述，二選一的人格二元論造成的張力是復原型三幕劇結構的要旨。傑寇就沒有這等二元性格的張力，因此永遠不可能像巴德這般毀滅自己的成果。如果《華爾街》要寫成傑寇的故事，在結構上只能有兩幕——他的成功，以及被逮捕。而復原型三幕劇結構則多了人物的覺醒，並因此達到救贖和復原。在復原型三幕的故事裡，人物不會逃過法律的制裁，但卻能得到救贖，以彰顯真正的懲罰係來自個人內心。

當然，並非所有復原型三幕劇的故事都像《華爾街》這麼露骨，但其二擇一的決定則相同。在《百萬金臂》中，庫雷希必得丟棄他的自傲才能與安妮結合；《大審判》的葛文必須放棄他對正義的天真態度，運用旁門手段，才能打贏官司；而《金臂小子》中的亨利得屏棄大聯盟的生涯，才能擁有自己的人生。

第一幕的特徵

有去無回的門檻（The Point of No Return）：復原型三幕劇結構的故事，會截取人物生命中的某一段時間，而視這段時間為人物一生成敗的轉捩點。這點和我們在下面幾章要討論漫遊式或生活取樣式的故事等等比較平淡的敘述形式截然不同。第一幕的作用像是一道有進無出的門，一旦人物走進這道門，他馬上面臨前所未有的處境，而且也無法回到進門之前的點。每部電影的門及其意義都不同，就看人物跨越轉捩點時的難度以及該轉捩點之於整個故事的分量而定。例如在《畢業生》（*The Graduate*）中，一旦班傑明和羅賓森太太做愛後，他就不再是第一幕時天真無邪的男孩了。大家都了解這個轉捩點的重要性，因為第一幕落筆最多之處就在他如何鼓起勇氣去和羅賓森太太做愛，也因為之後他表現得彷彿要與艾蓮解除婚約。

錯誤的解答（False Solution）：第一幕的轉捩點看似解決了中心人物的兩難處境，它似乎解答了第一幕所提出的問題：庫雷希會變成安妮的愛侶嗎？葛文會接下案件嗎？巴德會替傑寇工作嗎？然而，人物所做的解答卻是錯誤的；不然故事就到此結束了。錯誤的解答使人物的認知和觀眾背道而馳，對他而言：「我已經掌握了我的人生」；對觀眾而言卻是：「電影不可能現在結束，你一定會碰到麻煩」。所以，第一幕的閉幕戲看似解決了危機，實則引發更多的問題。

錯誤的解答可以是明顯的錯誤，好比班傑明與羅賓森太太做愛、巴德為傑寇工作、庫雷希離開安妮等；也可以是正確的選擇，卻缺乏充分的理解與準備，如葛文決定展開訟訴，卻未認清自己荒唐、酗酒的生活和對正義的天真信仰，都構成了自己成功的阻礙。

第二幕的特徵

觀眾先知先覺（Moving Ahead of the Character）：復原型三幕劇結構中一項令人訝異的特徵，即是在第二幕中觀眾比劇中人物知道得多且能事先預料結果，此時劇中人似乎忘了自己的命運。這種情況就像人物急欲逃離自己的身家背景及周遭環境，但卻忘記腰間綁著一條橡皮

帶，而觀眾倒是知道。於是觀眾眼看著橡皮被拉到極限時就把人物給彈回來。

在某些故事裡，中心人物的「忘性」是完全的，以致他性格中的內在衝突就暫時消失了。《華爾街》第二幕中，巴德幾乎從沒質疑過自己的行為。以致他質問自己是誰的那場戲就來得有點牽強，顯得師出無名。大部分故事裡，人物在否定自己命運時，多半不會這麼健忘。例如庫雷希的痛苦來自他逐漸感受到棒球生涯已時日無多，回到大聯盟的希望日漸渺茫。無論觀眾領先人物多少，張力形成的方式都一樣，我們無非是等待事情變糟的一刻，等待人物被逼著面對自己所作所為的那一刻。

自食其果的一幕（Act of Consequence）：第二幕是自食其果的一幕——人物認知的腳步終於追上觀眾。第二幕的高潮在於人物終於面臨錯誤的選擇（第一幕結束時）所種下的惡果。此時也提供人物內省的機會，以便邁向第三幕的解決和復原。第二幕的閉幕戲則因達到「雙重解決」，而展露非凡的衝擊力。其一是人物終於了解自己犯了錯誤；另一重則是，人物的認知終於又和觀眾同步了，使觀眾因人物重回懷抱而得到滿足。這是全片觀眾最認同人物之處。

人物的聲明（Character Assertion）：第一幕的結尾根本是硬塞給中心人物一個決定。而且在大多數時候，他如果不下這決定，故事就結束了。所有我們在本章提到的樣本皆然，要是劇中人物下了不同的決定，例如巴德如果拒絕傑寇、葛文如果同意庭外和解、庫雷希如果第一天晚上就追上安妮、班傑明如果拒絕羅賓森太太求歡，故事就沒下文了。

第二幕結束時給觀眾的感受則全然不同於第一幕。故事進行到這裡好像沒勁了，似乎要任劇中人自生自滅。而觀眾方面，在觀賞完劇中人如意料般被打敗之後，似乎也耗盡興致了，人物因犯錯而付出的代價也因而顯得不甚重要了。

因此，必須靠人物本身重新聲明自己在故事中的重要性。而人物急欲聲明的強烈意圖，則又鼓舞觀眾進入第三幕。現在換人物引導觀眾

了，讓觀眾驚訝於他無窮的潛力，證明他一旦能面對自我內心就能取得勝利。巴德成功地整垮傑寇，只是他面對自我、他正直動機的結果而已，即拯救了父親的航空公司。

第三幕的特徵

認知與復原（Recognition and Restoration）：復原型三幕劇的故事在結尾時呈復甦的姿態。人物在認識到自己的失敗之後，已能再站起來，克服內／外在的衝突。通常是先解決內在衝突（認知）。認清事實後激起的力量，足以使庫雷希克服自傲並與安妮在一起，使葛文知道他光憑純潔的信仰打不贏官司，使巴德能在病房裡與父親握手言和（復原）。

第三幕其餘的部分都是在極單純地解決外在衝突。對庫雷希而言，事情很簡單——他必須擊出破紀錄的全壘打。對巴德和葛文而言，第三幕剩下的部分就是通俗劇（melodrama）了：巴德是否能從傑寇手中救回航空公司，保住父親的工作？葛文能不能打敗貪污的法官，認清他女友吃裡扒外，從而打贏官司？

人物因為有所認知，目的才變得清晰。一旦抱持著目標，他才有機會克服困難，獲得勝利。第三幕外在事件導致的結果是人物的認知，而非不可救贖的災厄，及時的認知阻絕悲劇發生。這就是復原型三幕劇故事的真義：及時認知，人物擁有這第二個機會來扭轉局面，外在動作和事件的意義不及人物的認知與救贖重要。

復原型三幕劇結構是很溫和的敘事形式。劇中人物必定犯錯，就像真實生活中一般。而當人物犯的錯衍生出惡果，當他認識到自己的錯誤時，才是他真正的考驗。然後又因為這層認知，他才有機會證明自己並獲致救贖。

沙盤推演——復原型三幕劇結構練習

在開始之前，我們先列出寫作復原型三幕劇結構時該注意的幾個要點。而且最好你在這時候已先從劇本實例中充分理解了這個形式。

三幕劇架構

三幕式的結構有一大好處，它把兩小時的故事劃分成幾個部分，使編劇比較容易就手。你會發現這種故事分段非常有效，但是不可以隨便分了就算數，必須在寫作過程中不斷地思考如何分段更好。寫作必須按部就班；各幕間的分段也得一直重新思考，重新修訂。以下是能幫助構思三幕劇結構的一些方法：

- 將每一幕都寫成一段說明。
- 將整個故事寫成一段說明，每一幕只用一個句子。
- 只用一句話，傳達出該幕所含的主題意義。例如，《華爾街》可以寫道：當一個人認識到他因貪婪而迷失自我、而傷害親人時，就促使他改變了他的價值觀，了解到自覺與親情比金錢還重要。

請注意這句子如何傳遞出復原型三幕劇結構的動力。「促使」這個動詞，恰在第二、三幕之間、在認識和解決之間。

建立

各幕的建立必須採取漸進的方式。除非你故意要讓觀眾的期望落空，否則你就應當一幕幕依序向上疊。假如你的故事的第二幕及第三幕過於平板，很可能就是因為欠缺漸進式的發展，也可能是第一幕透露了太多的情節。若你發現無法與第一幕連成一氣，便將它拉回來檢視，看看是否無法於後續故事中掌握你的建立。

焦點

每一幕都要有結構上的焦點。一般而言，每一場戲都應該具備兩種功能。第一種是發展人物和營造動人的事物，俾使觀眾投入。第二種是每場戲都得推展劇情，特別是得把焦點拉回該幕的張力所在，並朝解決該張力的方向進行。例如班傑明帶羅賓森太太去旅館的戲，就把焦點拉回他是否會與她做愛這件事，而且是朝解決這件事的方向進行。

人物與動作合一

在復原型三幕劇結構中，動作線是一幕幕地循序漸進。而人物也是一步步地逐漸改變。如何使動作線和人物漸進轉變的速率、時機互相吻合，可能是三幕劇中最難做到的一件事。以《華爾街》為例，有很多手段可以安排巴德脫離傑寇，片中航空公司被接管的危機只是其中之一，而最直接的手段應是將證管會的調查提前到第二幕進行。然而，只有航空公司這項安排能觸動巴德的良知及內疚，擊倒他自己罪過的一面。

建議你同時列出兩種分幕點；一種是就動作的發展來列，一種則就人物的發展來列。一開始你可能會發現，兩種分幕點很不一致。不過，把它們放到故事裡之後，你就會發現它們排列的順序了。排列好後，你更會發現，用三句話描述的各幕動作說明中，也連帶說明了人物在各幕的發展和轉變。

第一幕和第三幕的關係

復原型三幕劇中，所有的事件都有起承轉合，鋪排有序，很少有突發事件。因此，當故事在第三幕出現敗筆時，往往可以在第一幕發現禍源。缺乏經驗的編劇常會卡在第二幕結束的地方，無法提出具有說服力的人物轉變。卻不知，在第一幕就得伏下人物轉變的潛質。觀眾得在第一幕就看到巴德對父親的愛，進入第二幕後才能理解這份愛受到了怎樣的危害，及人物在理解到此危害後所產生的轉變。

方向性

在復原型三幕劇結構中，各幕進行的方向相反。大致上，第一幕的高潮使故事暴烈地傾向上揚、外放的性質。反之，第二幕的高潮則傾向下頹與內斂。第三幕的結束則是個大合併——傾向上揚與外放，但不復暴烈。

假使你發現你的劇本裡各幕進行的方向一致，那這劇本就只有一幕了。稍後我們會討論單幕式的劇本。而在我們現在討論的範疇裡，發生這種情形很可能是因為你去除了復原型三幕劇結構中有關過渡性小勝利

和小沮喪這兩個要點。如果是這樣，你的故事必定顯得很冷酷抽離。這時候，建議你回頭修正分幕點，在第一幕的結尾加點材料進去。

結論

復原型三幕劇結構是構造劇本的途徑之一，並且廣受美國的主流電影採用。絕大部分復原型的故事都具備如下之特徵：中心人物主導故事線，故事線則連接人物的內在張力與外在衝突，前一幕必提供下一幕發展的誘因，各幕張力依序加強，終將故事推向第三幕的復原。

復原型三幕劇結構提供給人物最充裕的救贖及復原的機會，因而頗正面樂觀。

傳統上，它在第一幕就設下衝突，並讓人物有機會去尋得解決的辦法。在第三幕裡，觀眾所知較中心人物為先，一路看人物因第一幕時錯誤的決定而導致失敗。這是講究結果的一幕，在這幕結束之前，人物會發現自己的錯誤，取得與觀眾同等的認知，在第二幕結束時人物陷入他在整個故事中最低潮的時刻。第二幕產生的認知使得人物在第三幕時得到自我救贖的機會。

下一章，我們將更深入探究復原型三幕劇結構所假擬出來的世界是什麼樣子。之後，才討論其他形式。

註文

1 Spike Lee, *She's Gotta Have It* (New York: Simon and Schuster, Inc., 1987), p. 361.
2 Aristotle, *Poetics* (Chicago: Henry Regnery Company, 1967), p. 15.
3 Tom F. Driver, *Romantic Ouest and Modern Query, A History of the Modern Theatre* (New York: Delacorte Press, 1970), 1st ed., p. 48.
4 Syd Field, *Screenplay: The Foundations of Screenwriting* (New York: Dell, 1982), p. 9.

對「三幕劇」的批評

在「三幕劇」中，創作者和觀眾間存在著一紙默契——劇中人都會犯錯，而犯錯誤就得付出代價。也許我們希望劇中人物付出的代價不會太重，或是他能從付出的代價中學到些教訓。但是，代價不能免。由於，「三幕劇」花了大量筆觸鋪陳犯錯的過程，所以，唯有在劇中人付出代價之後，我們才感到戲劇的完整。

但這種對代價的需求並非必然，很多故事已滿足了我們，只因當中的人物不是由如此制式道德系統所支配，而是來自於應有的嚴懲。更確切地說，我們在多數主流電影中渴望看到代價，因為此番復原三幕劇結構的方式將我們的預期組織起來。由於我們受邀認同在第一幕末被明顯定義為逆理違天的人物，即被置於某種立場，以理解人物的動機和觀看其所犯下的錯誤。

創作者和觀眾都了解常人的行為規範為何。當劇中人違反了這個行為規範時，創作者和觀眾都希望能夠糾正他。於是，「三幕劇」的曖昧性不在於我們搞不清楚主角到底犯了什麼錯，而在於，我們認同的人物居然做了我們無法認同的錯事，由最廣義的觀點來看，「三幕劇」始終不變的主題是——善有善報，惡有惡報。這份「報應」或「代價」絕對在劇終前會出現的。

但是，這種道德觀在現今是否過於簡單？我們認知的世界是否如此黑白分明？生命中不可預期的小悲小喜，又是怎麼回事？金錢與權力的本質是否比《華爾街》中描寫的來得含蓄？又有幾個人會碰到《大審判》中極度不公平的事情？暫時別管那些電影中的股票掮客和滿心良善

的律師，想想自己的問題——我們的生命是否就在一些雞毛蒜皮的瑣事中流逝了呢？我們如何在物質與精神上找到平衡點？傳統價值觀是否常出其不意地打擊我們的個人信仰？我們該如何回應外在世界同化我們的企圖？

這些問題是無法用「三幕劇」來回答的。雖然，不是所有的「三幕劇」都如《華爾街》和《大審判》般結構僵硬，但是，「三幕劇」和所有說故事的形式一樣，擁有特定的觀點。不論編劇用何種方法去掩飾「三幕結構」，只要故事中出現了「犯錯」，接著出現了「認知」和「救贖」，這個故事就自然成了道德劇，而道德劇特定的觀點就是鞏固既有的道德規範。

難道，「三幕劇」就不能發人深省嗎？當然可以。本書的目的，不在於限制，而在於開發更多可能性。沒有人能夠規定你寫作的模式，如果你安於別人的規定，就是放棄了作家天賦的權力。然而，我們應該做的，是多看看各種不同的模式與方法，看看透過它們能傳達何種不同的訊息。

你甚至可以更深入問題核心。劇本的形式真的很重要嗎？有所謂中立的形式嗎？答案是：形式真的很重要，沒有所謂中立的形式。任何形式都會影響故事的內容。眾所周知，形式和內容相互影響，不可分割。而編劇選擇的劇本形式直接反應編劇對劇本內容的感覺與觀點。因此，決定劇本的形式也是創意的一部分，既是創意的一部分就無所謂「對」或「錯」，也沒有標準答案。這些將是本章討論的重點。

在我們討論其他結構的可能性（另類結構）之前，有必要檢視「三幕劇」結構暗示的觀點。這些觀點主要是對人性的看法，例如，「三幕劇」暗示人人都有知錯必改的能力，又暗示人的行為背後一定有清楚的動機。不論你同不同意上述觀點，一旦採用「三幕劇」結構來說故事，這些觀點很自然地存在於你的劇本中。

故事重於紋理

在上一章，我們開門見山地表示任何故事和時間都脫不了關係。故

電影編劇
新論

事開始時是時間上的一點，故事結束時是時間上的另一點。「三幕劇」說故事的方法特別注重這樣時間推移的感覺，特別注重情節前後的連續感，如果我們凍結時間，停在「三幕劇」結構上的某一點，我們會發現真的沒啥故事好說的窘況。

為了要「不斷向前」，每場主戲都得把故事往前推一些，一直推向劇情的轉折點。「三幕劇」中的轉折點都極有分量，就是因為它們皆為苦心營造的結果。如此「不斷向前」的敘事方法，影響了觀眾的價值判斷──它暗示我們何為故事主體，何者只是背景（紋理與細節）而已。在「三幕劇」中，為了「不斷向前」而犧牲了紋理、餘韻和曖昧性。

日常生活經驗、細節、紋理……很難入戲的原因在於，它們太過瑣碎，看起來全無焦點，我們很難知道何者真的重要。就算我們找到真正重要的事件，又很難分析出其啟承轉合的脈絡。如果劇本要反映真實生活，編劇得先找個方法來整理這些滿坑滿谷的瑣事。

但是，請注意，所謂反映真實生活，不是把真實生活生吞活剝地搬上銀幕。如果只是生吞活剝，你的劇本將充滿分散觀眾注意力的雜事──刮鬍子、洗碗、綁鞋帶、餵貓、愛人死了──你的創作將是一團混亂。要寫「混亂」這個主題，和「混亂」地寫劇本，是兩碼子事。你得先找個有條理的前景故事。敘事方法，作為混亂現實生活的門面。有條不紊，焦點清楚，一點也不混亂的「三幕劇」結構，當可充當這個門面。

調性的一貫

故事的調性必須要一貫，不然，大家全聽不懂這則故事。就好比遊戲，其規則可以隨便定，但是，定了之後就必須保持一貫。不然，遊戲就毫無意義。

在「三幕劇」中，調性的實驗空間並不大，因為它被各幕的特性所限死了。例如，第三幕的特性是「解決問題」，這個特性使得再狂野的調調，在片尾之前，也得回歸觀眾認同的道德規範。電影《希德姊妹幫》（Heathers）是這種限制的絕佳例證。《希德姊妹幫》是個標準的黑色

喜劇，在第一幕結尾時，薇若妮卡和她惡魔般的男友 J. D. 殺了老是折磨薇若妮卡的希德（她是學校裡最受歡迎的三位同名女生之一）。他們更故佈疑陣，使謀殺看起像自殺。在這聳人聽聞的事件之後，我們等著看編導還有什麼更驚人的把戲，看看這故事到底能走得多黑色。但是，到了第二幕結尾時，又殺了兩個人之後，薇若妮卡再也受不了了，決定和 J. D. 分手。第三幕時，她開始報仇，終於殺死早先三起謀殺的主使者 J. D.。她幹掉了全片中的惡魔，她得到救贖，傳統的道德觀駕馭了結尾。電影開始時的一片混沌，第一幕中荒謬的青少年競爭，到了結尾全都淡化了。電影開始時自由奔放的調性，到了結尾，因為結構的需要，而變得收斂。

決策空間

每一幕開始時，結構總是比較鬆散，然後，漸漸地焦點浮現。焦點浮現後，人物受到壓力，被迫作決定。到了每幕高潮的時候，如果人物拖拖拉拉不作決定，把故事推向下一幕的話，觀眾會感到動作線停滯不前，電影會無疾而終。

電影中，下決定的那一刻，往往是最明顯的片段，整個劇本結構所營造和依賴的就是那一刻。它常常是誇張的、緩慢的、凍結的。其中，除了下決定這個舉動外，沒有其他任何雜事令觀眾分心。我們姑且把這明確凸顯的一刻稱為「決策空間」。

在《華爾街》中，傑寇和巴德正坐在豪華座車裡，此時傑寇向巴德提議為他效命。之後車停了下來，留巴德在街上，好讓他有時間得以思索這個決定。當車子離開街角，傑寇的財富意象從他眼前劃過，然而傑寇的提議和巴德之後的應允都那麼真切地存在，因此，巴德全然心知肚明，這是條沒有後路的決定。

但是，在實際生活中，我們卻很少經歷「決策空間」。生命中能排開雜事、單純思考、從容決定的時刻，真是少之又少。我們不是指買房子、換工作這種有意識的決定，而是指那些成千上萬塑造我們性格的決定，例如，我們喜歡的人是哪型，我們喜歡做的事為何。倘若我們以這

方式思索決定，那麼巴德便不會有足夠超然的立場來權衡接受或拒絕。更甚者，他的所有小動作，以及與自身攸關的每一步，皆引領他與傑寇產生關聯，而影響了他的決定。若巴德未意識到他的處境，便無法看清單一時刻所發生的事。當然，若我們以這樣的方式想像巴德的角色，那麼扭轉他的命運便會更加困難，但並非絕無可能。

了解動機

「三幕劇」的故事都由人物來推動，這意謂著兩件事：人物的動作會反映出他的決定；而且觀眾對於一切決定背後的動機一定都能瞭若指掌。其實，三幕劇結構的精髓所在，就是利用動作來表達動機及人物所面對的衝突。

如果我們要寫一個敘述人物動作的故事，顯然必須先設法表白人物的動機，至於用什麼樣的表達方式，那可就變化多端了。通常三幕劇中主角所作的任何決定，其原委經過都會對觀眾仔細交代。前面我們討論過幾部電影：《華爾街》、《大審判》、《百萬金臂》以及《畢業生》，每一部第一幕的結尾都是小心算計的產物。編劇仔細鋪陳造成衝突的正反力量，讓觀眾得到足夠的資料，可以一邊自行思考解決衝突之道，一邊也等待劇中人作出他的決定。這種編劇方法，基本上是讓觀眾一起參與「決策空間」。

相反的例子是《美夢成箴》，在片中，諾拉放棄詹米的決定起先看起來毫無道理。唯有在大家看完全片，自行把分散的訊息組合起來之後，我們才恍然大悟這決定中的道理。這些分散的訊息，不只來自故事情節，也來自細節紋理（details and texture），甚至來自劇本的弦外之音。這份「大悟」來得比一般電影慢，但是卻多一些反省。

角色心理二元論

「三幕劇」擅用「極端的選擇」（extreme choices），巴德和傑寇不是朋友，就是敵人；庫雷希和安妮不是愛侶，就是仇人，中間沒有灰色地帶的選擇，由於「三幕劇」的寫法是讓角色個性隨著劇情一幕一幕

地發展，因此，他們的個性也會愈來愈「極端」。巴德選擇和傑寇在一起，他就得同時向他的家人低頭；庫雷希為了拒絕安妮，他變得更加孤傲。

有些「三幕劇」會在最後一幕出現返璞歸真的結局，就像巴德終於還是回頭認同家人的主張一樣。但是這種人物個性上的轉變，可能會讓人覺得交代不清楚。影片中的巴德一直是個深具野心的人物，後來卻完全變了個人似地接受家人的建議，原有的雄心壯志全然不見，這種劇烈的轉變不禁令人質疑它是否合乎情理。

另一種「三幕劇」的結局則是前兩幕劇互相衝突下的產物，因此人物個性前後較為統一。例如《大審判》裡的葛文起初是一名充滿正義感的律師。到了第二幕戲時，他才發現自己的想法過於天真。事實上，為了找到有力的證人，打贏官司，他不得不做出一些和他個性不符的事：撒謊、偷看別人的信件等。但是這兩種相互衝突的個性在第三幕時又獲得整合，因為葛文依舊追求正義，只不過手段有所不同罷了。

「三幕劇」的力量來自角色「自願的盲點」（willful blindness）。在第二幕中，觀眾對於人物的了解，比人物對自己的了解還來得清楚。因此，我們一面看著第二幕劇情發展，一面又等著人物因盲點而終將自食其果的下場。藉著觀眾和人物所知的差異，第二幕產生了戲劇張力，但是卻犧牲了人物的自覺。就因為人物起先開始有盲點又不自覺，所以等他的盲點消失且開始自覺之後，觀眾會覺得人物層次分明，有發展。而由盲點轉變到自覺，就是心理二元化的結果，也使得故事急轉直下地進入第三幕──解決之道。

「三幕劇」的弔詭在於，表面上看起來它拉近了人物與觀眾的距離，但實際上，由於我們清楚人物在第一幕中犯了什麼錯，清楚人物的盲點，所以我們其實一直很安全地置身於故事之外，作個故事的旁觀者，我們在下一章將會談到那些「另類結構」，由於它們沒有清楚的第一幕高潮，所以觀眾對劇本中人物的處境和道德選擇，比較缺乏「三幕劇」中先知先覺的全知地位，比較缺乏安全感。因此，我們必須不斷地去解釋人物行動的意義，不斷重新了解人物道德的選擇。事實上，這類故事

電影編劇
新論

多半處理人世間沒有定論的曖昧，而不像「三幕劇」多半依附社會集體認可且有標準答案的道德規範。

歷史只是背景

「三幕劇」結構先入為主的認知是——人物受到衝突、個性和心理的牽制。就算衝突是外在的（有個戲劇化的問題要解決），這個外在的衝突也只是內心衝突的延伸而已。人物一旦停止內心掙扎，解決了內在衝突（通常在第三幕的開頭），他總能扭乾轉坤地讓情節轉個方向，得到最後的勝利。

這有什麼問題嗎？沒有。只是這種劇本形式忽略了歷史、社會、政治、經濟和家庭等也會影響人物命運的外在因素。歷史成為人物心理發展的背景而已，把歷史事件用為劇情的例子並不多見。電影學者大衛‧鮑威爾（David Bordwell）舉了一個例子來說明這種情形，在《巴拉萊卡》（*Balalaika, 1939*）中，俄國老移民說了這麼一句話：「我們應該這樣想：這場革命使我們能聚在一起。」[1]

我們甚至能在不具明顯政治面向的電影中看到這樣的安排，就拿《侏儸紀公園》來說吧，艾麗的角色是位專業人士，她對劍龍相當憂心，亦勇於扭轉乾坤，是較傳統主流電影裡思想更先進的女性。只是當我們看到她在片中的戲劇角色時，這項特質很快地被消散了：她毫不遲疑，沒有矛盾或成長，因此，她的行為與她外在人生毫無關聯。她的戲劇功能反倒是會心地笑看著格蘭特被孩子圍繞，僅止於顯示格蘭特在這幾幕中的進展。當她被描繪成帶有女性主義的習氣時，她的角色便會是個與我們所觀測到的男性角色的成長相抗衡的靜止標示。值得注意的是，即使《侏儸紀公園》不透過廣告強力行銷或被歸類為政治影片，它仍和所有電影一樣傳達了政治意含。

當然，不是所有的電影都像當今流行的「三幕劇」一般，明顯地把歷史只當作人物心理的背景而已，但是，在這些電影中，歷史、階級、性別、種族等外在因素，還是無法取代人物意志的首要地位。如果，你懷疑「意志獨大」的世界觀；如果，歷史的教訓告訴你所謂的自由意志

其實軟弱無力；那麼，也許應該放棄「三幕劇」了。如果不放棄，你可能會碰到結構所鼓吹的，正是你故事所挑戰的尷尬狀態。

動機比事件重要

在「三幕劇」中，動作（action）是人物內心的前景，歷史是人物內心的背景。不論是前景或背景，外在世界都是服膺於人物內心，都不如人物內心來得有決定性。於是，在「三幕劇」中，當人物在第二幕結尾承認錯誤時，這不只是精神（內心）上的救贖，而更代表人物將有能力改變外在的世界，修正以前所犯的錯誤，以順其心。在「三幕劇」中，人物不會陷入其不可自拔的處境。

我們來看看古典悲劇的例子，就知道「人物內心」在別的戲劇形式中，可沒有如此扭乾轉坤的力量。在《李爾王》（*King Lear*）第一幕中，李爾譴責他唯一忠心的女兒柯蒂莉亞。接著，劇本花了大量的篇幅描寫這個錯誤帶來的苦難。這些苦難終於使李爾醒悟，當他再見到柯蒂莉亞時，他懺悔地跪了下來。但是，這種醒悟（認知 recognition）來得太遲，他更無法扭乾轉坤地改變過去的錯誤和外在的世界，以順其心意。比人物內心、慾望、動機更強而有力的因素，主宰著他的命運。他雖然終於醒悟，但是卻回天乏術地看著悲劇降臨在他的身上。

在現代文學中，作家們採取另外的手段來表現「人物內心」的力量其實有限。例如，在瑞蒙・卡佛（Raymond Carver）、巴比・安・梅遜（Bobbie Ann Mason）和安・碧提（Ann Beattie）等現代美國作家的短篇故事中，故事人物面對的是物質社會的冷漠，他們就是想扭轉乾坤也無從下手。這是一個對人物內心相應不理、沒有清楚道德規範、抗拒宇宙宏觀意義的無情世界。

「三幕劇」可就不一樣了。它基本上是「好心有好報」的道德劇。「三幕劇」的世界，是一個可理解、可掌握、有一貫道理、追求真善美的世界。因此，「三幕劇」中的事件，絕對有跡可尋，它們不是武斷地任意發生，它們是人物爭取來的。在「三幕劇」中，人物不僅操控自己的命運，而且，只要他承認錯誤，他便可以即時地修正事物的結果。

電影編劇
新論

隱沒的敘述者

　　主流電影的另一項特色是隱沒的敘述者，也就是說觀眾看不見說故事的人。如果沒有說故事的人，這似乎暗示，這些銀幕上的事件，不論攝影機紀錄下來與否，都一樣存在，仍然會發生。編劇應該知道，展現（showing）和告知（telling），戲劇化（dramatizing）和敘述化（narrating）有極大的分野。亞里斯多德就曾區分詩人「藉由角色的口說話」和詩人「由自己的口說話」兩者間的差別。[2] 前者表示，詩人是看不見的，他只是再製已經發生的事件；後者是指，詩人站在事件和觀眾之間，有意識地替我們解釋事件的意義。前者的故事是透明的，主題是由事件展現。後者的故事是靠詩人的解釋與事件互動產生，有時候，事件幾乎不存在，故事充斥著詩人的解釋與觀點。

　　很顯然地，任何故事背後一定有說故事的人。任憑說故事的人如何躲藏，故事的觀點和故事組織事件的結構就已經透露了他的存在。（沒有他，何來觀點，何來結構？）然而，「三幕劇」說故事的方法是假想的「寫實」。這種方法想要觀眾忘了敘述者（narrator）和敘述（narration）的存在，企圖讓故事自己把自己說出來。

　　在小說中，我們很習慣敘述者的存在，甚至是他直接對我們說話。相異於喬治・艾略特（George Eliot）等十九世紀的作家常用的全知觀點，二十世紀的小說都不避諱說故事的人。於是，我們在故事中看到了觀點不一定周全的第一人稱或第三人稱的敘述者。關於這些，在二十一章中會詳加討論。由於敘述者公然地存在，使得小說比電影方便描繪那些看起來沒有明顯意義的小事件。

　　在大部分的戲劇或電影中，都不可能有個敘述者對著攝影機和觀眾公然地講話或解釋劇情。但是，這並非表示沒有敘述者。戲劇結構其實就暗示了他的存在。這也就是我們一再說「三幕劇」是靠著結構來說故事，結構就是敘述者的原因。結構暗中操縱著觀眾的興趣，結構暗中讓事件產生意義。由於它處在暗中，所以看起來故事是自然發生的，人物真的能控制自己的命運。

　　了解「三幕劇」結構的敘述功能（敘述者）極為重要。所有的故事

都有敘述，如果不用「三幕劇」結構，你就得找到一個代替「三幕劇」結構的敘述者。我們在下一章中將會看到，當我們突破「三幕劇」結構時，那位隱沒的敘述者就逐漸地愈來愈明顯，愈來愈張揚。

結論

「犯錯→認知→救贖」的三部曲，使得「三幕劇」結構令人舒服。它讓我們認同走上歧路的劇中人，也讓我們早早知道他終將回心轉意。「三幕劇」結構重視個人自由意志，而輕忽社會、歷史、經濟、家庭帶給人物的局限性。雖然，這種輕重待遇有時並不明顯，但是，「三幕劇」形式的確有如此的暗示。如果，你要寫的就是「犯錯→認知→救贖」三部曲，那「三幕劇」將是你最好的選擇。但是，如果你的題材要反應現今世界的冷漠或無常，也許就該考慮其他的可能性了。

註文
1　David Bordwell, Janet Staiger, and Kristin Thompson, *The Classical Hollywood Cinema, Film Style & Mode of Production to 1960* (New York: Columbia University Press, 1985), p. 13.
2　Aristole, Poetics (Chicago: Henry Regenery, 1967), p. 5.

第 四 章

反傳統結構

　　眾所周知，被框在三幕劇結構下的故事往往比較保守。這類故事皆呈現出一個有秩序、整整齊齊的世界。在這個世界中的人物，皆充分掌握自己的命運，依循因果邏輯行事。這類故事從不處理人世的無常。要處理人世的無常，要面對意義的曖昧，要描摹事件的混沌，劇本的結構就得適度地調整。有時候，把結構調整得明顯，以使得電影形式人工感十足，以反照內容的混沌。又有時候，把結構調整得隱約，使電影形式似有若無，以營造內容的隨機。

　　三幕劇結構比較好談，因為既定的結構提供給故事一個清楚的骨架，正好比席德‧菲爾得（Syd Field）所說的，「如果熟悉三幕結構，你可以輕易地把故事傾注其中。」[1] 然而，反結構卻不是以既定的結構去壓制故事，它反倒是依內容而調整，使其如故事般充滿千變萬化的可能性。

　　因此，我們所舉的例子，並非要告訴你反結構只有以下幾種樣式，而是提供給編劇一些可資參考的範本。

明顯的結構

　　首先，我們從檢視支配所有藝術的中心矛盾開始。經由定義，藝術會要求具備某些成形方式，好讓其有意義。但問題在於如何呈現某種世界，而它的組織看來處於難捉摸的極致狀態。方法之一便是建立明顯的結構，透過將自身視為基本組織原則，結構的使用便誇張地十足人工感。也由於這形式上的人工感太明顯，反而不會降低其底層人世的無

常、曖昧與混沌。

反諷的三幕劇結構

在《唐人街》（*Chinatown, 1974*）中，席德‧菲爾得清楚地指出三幕劇結構是如何運作的。第一幕結束於真正的艾芙琳‧毛瑞太太出現在傑克‧吉德的辦公室。正如席德‧菲爾得指出，她的出現使劇情作了一百八十度的轉變。「如果她是真的毛瑞太太，那個傑克‧尼柯遜（Jack Nicholson）的是誰？那誰又僱了假的毛瑞太太？為什麼？」[2] 吉德必須找出是誰陷害他的。第二幕結束於吉德在游泳池中發現毛瑞太太的眼鏡，這公然暗示毛瑞死於其太太之手。至此，吉德才了解他一路保護和愛慕的女人竟是殺人凶手。

三幕劇的結構清楚地描繪吉德由旁觀者變為參與者的過程。當他和毛瑞太太做愛時，我們知道吉德把個人情感和工作混為一談的老毛病又犯了。這個老毛病曾使他由唐人街自我放逐，現在又讓他惹火上身。在第一幕中冷峻的偵探變成第二幕中不可自拔的癡男子。

我們相信吉德終能克服兒女私情把罪犯繩之以法，因為《唐人街》所本的偵探類型一向如此結尾，此類型的主角一向是個邊緣人，一向是先敗後勝，所以依照公式，他在劇終前肯定會不顧一切也反擊摧毀難纏的敵人，吉德肯定會捨愛取義。

然而，《唐人街》在喚起觀眾對偵探類型記憶的同時，也扭曲它。古典偵探類型中的主角雖是社會邊緣人，但是這種扞格不入的個性卻被當作英雄般看待。而在《唐人街》中，吉德的邊緣性格卻是一種殘缺。在他能言善道的外表下，流露著憂鬱和失落。古典偵探類型中的主角總是不帶感情地拚命發掘案情真相，而吉德卻是一面發掘真相，一面牽扯感情，一面更受威脅，在毛瑞太太被射殺之後，我們知道他絕對不會像《梟巢喋血戰》（*The Maltese Falcon*）中的山姆‧史派德一般冷靜地守株待兔。我們在《唐人街》結束時也就知道，吉德的感情世界已經被毀了。

《唐人街》不僅喚起了觀眾對古典偵探類型的記憶，它也利用主角

個性工整的發展（弱點的鋪陳、弱點導致事件的複雜、複雜事件的解決）複習了觀眾對三幕劇的了解。類型加上三幕劇結構，使得觀眾期待的電影結尾是偵探克服個人弱點擊垮惡勢力。但是，當劇中的大壞蛋諾亞·克羅斯逃之夭夭，而偵探的愛人毛瑞太太被槍殺的時候，觀眾對類型與結構的期待完全被顛覆了。《唐人街》的力量來自這種顛覆，它使大家依類型和結構期待圓滿的結局，但是呈現出來卻是黑暗真相。當大家的期待落空，當黑暗的真相突破類型和結構的安全框時，世事更顯無常，人生更顯荒謬。

反諷的三幕劇結構基本上利用首尾一貫的分幕方法，使觀眾有所期待。但是，到結尾時又回馬一槍，顛覆期望，這回馬一槍雖然打破了三幕結構的邏輯性，但是一定得合乎深層故事的邏輯，才能使我們產生滿足感。

例如，由巴克·亨利（Buck Henry）編劇、麥克·尼可斯（Mike Nichols）導演的《畢業生》一路謹守著三幕劇的結構（班傑明成功地贏走艾蓮），直到最後來了回馬一槍。電影的最後，導演把鏡頭長時間地留在公車後座的男女主角身上，讓他們有機會流露內心的感情。起初，他們高興地看著對方；接著，他們凝視著前方，無話可說。這長時間的沉默，讓觀眾都替他們感到難堪。他們真的勝利了嗎？還是他們會和羅賓森夫婦一樣，過著無聊的日子？

這個成功的結尾，一方面謹守三幕劇結構，使我們的期望沒有落空；另一方面又用電影語言挑逗我們。雖然，我們早料到班傑明和吉德的勝利成功，但是，由電影中的蛛絲馬跡，我們又推算出兩人成功之後終將失敗的下場。（其實，班傑明在追艾蓮的時候，兩人就無話可說。）這些電影故事並非打破三幕劇結構的邏輯，而是多了回馬一槍，轉了個彎，使得電影充滿深層反諷的味道。

誇張反諷的三幕劇結構

相對於上述的例子，《藍絲絨》反諷的程度更深一層，《藍絲絨》結尾於珊蒂和傑佛瑞把機器知更鳥當成真的，他們天真地融入小鎮風

情，完全無知於電影中一再暗示存在於傑佛瑞和桃樂絲之間的偷窺變態行為。影片開始時，他們無知，影片結束時，他們仍然無知，繞了一大圈，他們仍然相信小鎮表面的甜美無邪，這是原地踏步，但是，由於電影一開始就用誇張的小鎮形象告訴觀眾，這部電影的主題將和「虛假表象」有關，所以，當男女主角以假鳥當真鳥，完全不了解自己內在的黑暗時，觀眾仍然可以得到觀影的滿足。《藍絲絨》和《唐人街》不同處在於，《唐人街》始終讓我們相信這故事的結尾應該會出現救贖的力量，而《藍絲絨》始終提醒觀眾與影像保持反諷的距離。

從《藍絲絨》的片頭開始，我們就一再看到含有多重意義的影像——雪白的柵欄、鮮黃的鬱金香、慢動作的救火車，和傑佛瑞父親突如其來的中風。前三者是天真無邪的符號，而後者又帶有疾病邪惡的暗喻。它們既構築出、也反諷了小鎮的和諧。電影中一再強調無所不在的邪惡，從凝重的「林肯街」路標橫搖鏡頭（當別人警告傑佛瑞離那地區遠一點），到法蘭克無休無止的髒話，都不是要讓我們接受，而是要我們懷疑簡單的善／惡二分法。

除了影像的多重意義外，《藍絲絨》更靠著三幕劇結構來說故事。而在三幕劇結構講求的秩序整齊和電影呈現的誇張小鎮生活之間，產生了張力。而此張力也使《藍絲絨》充滿了反諷。

第一幕結束於傑佛瑞潛入桃樂絲的公寓，企圖解開她和斷耳之謎。第二幕描述傑佛瑞和桃樂絲的牽扯。他越陷越深，連珊蒂的父親都警告他別再插手管閒事。而全幕的高潮在於他無能為力地看著凶手造訪珊蒂的父親，第三幕始於桃樂絲一絲不掛且傷痕累累地出現在傑佛瑞家門口，而結束於真相大白，壞人盡除，小鎮回歸平靜。但是，這份平靜就和機器小鳥一樣人工化，一樣虛假。

《藍絲絨》真的靠三幕劇結構嗎？的確是的。但是，片中過分誇張的善與惡，使得三幕劇結構看來也同樣的人工化。片中傑佛瑞探訪桃樂絲的動機不明，馬桶沖水聲剛好遮蓋住車子喇叭聲的巧合，邪惡的充斥……，一方面謹守、一方面又反諷三幕劇結構和圓滿的結局。《唐人街》和《藍絲絨》都利用三幕劇結構，《唐人街》一再玩弄觀眾對圓

電影編劇
新論

滿結局的期待，而《藍絲絨》卻故意使三幕劇結構和電影內容誇張到了陳腔濫調的程度。由於誇張，由於陳腔濫調，於是對於三幕劇追求的整齊秩序和圓滿就多了一分嘲諷。回復什麼？僅存在於電影中的小鎮神話嗎？

影史上的經典作品亦運用這個技巧。尚‧雷諾（Jean Renoir）於一九三九年春製作的《遊戲規則》（*Rules of the Game*），在巴黎公映時正值二次大戰爆發後數週之際。這部片大量地借用法國荒謬劇的橋段，穿梭其間的男管家名為科尼爾，樓上的狂歡嬉鬧與樓下深情的不幸相呼應，衝突與解決兩方面皆注入了莫札特式的喜樂。

然而，它並不完全符合這項技巧。喚起過去的類型與仿效純真溫柔皆凸顯了它的不一致，尚‧雷諾得以因藝術、類型的矇騙技倆，提議關閉電影資料館，而非導因於生活中所著墨的任何規則。我們在欣賞這形式的宏偉的對稱性時，亦認可了其所呈現的特殊社會世界之無力、墮落與孤立。影片上映不到九個月，德軍便在十天內將法國撕裂，此番無能為力更向世人展露無遺。此外，本片亦同步呈現了精緻的美好與懾人的恐懼。

創作者就是反面角色

《下班後》（*After Hours*）才開演，觀眾就已覺得這部電影有些怪。它的怪和《藍絲絨》不同。在《藍絲絨》中，人物不知道知更鳥是假的；在《下班後》中，主角保羅卻逐漸知道和他作對的反面角色不在故事中，而在故事外面。全劇的高潮之一是保羅跪在地上，對著逐漸拉高拉遠的鏡頭大叫：「你為什麼要整我？」此舉打破了寫實主義賴以建立的基礎──劇中人不知道有人在觀察自己。此舉也使從不知有結構存在的劇中人，第一次感覺到有人以結構來操縱自己的生活以供觀眾欣賞。既然有人操縱他的生活，他就毫無自由可言，他被迫抗爭。可是，抗爭的對象卻又是牢牢掌握著他生死存亡、思想行為的創作者。劇中人該如何抗爭控制著他「抗爭行為」的創作者呢？這種人物角色與創作者間的張力，也存在現實生活中。在現實生活中，我們都夢想擁有絕對的自由，

但是，我們的任何夢想其實都受到自身所處的社會、階級、性別、歷史所支配，這還談啥絕對的自由？這種張力，我們將在第二十一章中進一步討論。

紀錄片的隨機

相較於上述凸顯結構的例子，有些劇本刻意把結構處理得相當隱約，以製造類似紀錄片的隨機感。

抽離的三幕劇結構

《窮山惡水》（*Badlands*）中有兩處轉折很像三幕劇結構中的分段點。第一處是，十四歲的荷莉決定和剛殺了她父親的吉特一起逃亡的片段。第二處是，荷莉又終於決定離開吉特的那場戲。這兩起決定很像三幕劇結構中的分段點，很像常見的「救贖劇」模式，很像一個青少年由無知犯罪而終於後悔的故事。其差別在於，《窮山惡水》中的人物，尤其是荷莉，自始至終沒有學到任何教訓，他們沒有傳統的「轉變」。電影中，荷莉平板呆滯的旁白對應著零碎的畫面，構成了「分段點」。

現在，我們仔細看看荷莉決定和吉特一起逃亡的片段是如何呈現的。在劇本第十九頁，吉特由背後槍殺了荷莉的父親，荷莉跪在父親屍體旁，之後，她領著吉特走進廚房。不久，吉特又領著荷莉走回客廳。吉特探了探死者的心跳，說道：「不用找醫生了。」

劇本第二十頁，吉特把屍體拖到地下室。一段時間過後，吉特由地下室拿了個烤麵包機出來，回到廚房，此時，荷莉突然打了他一巴掌。之後，她走回客廳，他跟著，他決定出去一下。她跌坐在沙發中。

第二十一頁，夜間屋子的外景，又有一段時間流逝，鏡頭跳到屋內，荷莉上樓，站在窗邊看著屋外玩耍的兩個小男孩。

第二十一頁，火車站。路邊的留聲機。時間同上景。吉特留下一段錄音，說他和荷莉決定自殺。吉特離開留聲機。

第二十二頁，汽油澆到鋼琴上，唱機不斷地播放著吉特剛剛製作的唱片。荷莉和吉特在室內縱火後，奔向汽車。荷莉生長了十四年的家逐

漸化為灰燼。

第二十三頁，荷莉跑回學校拿她的課本。她的旁白說道，她本可自己一走了之，但是，她決定和吉特同生共死。

為什麼要和吉特同生共死？我們不知道，因為我們沒有看到荷莉作決定的戲，取而代之的是一連串看來不太相干、類似靜物照的場面。由於我們無法把這些場面看作是荷莉的心理轉折，因此，面對這些中性的畫面，我們只好投射自己的想像與情感。然而，當我們看到荷莉隨吉特逃跑的時候，仍不禁發出疑問。荷莉看到父親被殺，難道不悲傷嗎？為什麼縱火的戲拍得如此地美？為什麼她對這一切都沒啥反應？電影中的影像與聲音沒有提供給我們任何答案。但是，仔細想想，如此抽離、冷靜、詭異的風格和吉特動輒濫殺無辜的偏執心態，是不是極搭調呢？

我們把《我倆沒有明天》（Bonnie and Clyde）和《窮山惡水》相對照，就可以明瞭上述抽離式的結構其實相當厲害，雖然，我們會誤認這兩部電影的主題一樣，但是，在《我倆沒有明天》中的暴力，帶有抽象的意味，大家把它當作電影看，沒人把它當真。而在《窮山惡水》中的殺戮，卻帶給觀眾無情的壓力，到電影結束後仍揮之不去。

《窮山惡水》所使用的技巧相當值得玩味。當我們觀看時，片中的畫外音時間與事件時間將我們拉鋸著，或許是為了配合荷莉在浪漫小說中的冒險行動，如此不成熟的畫外音以平穩的語調描述著暴力畫面，而我們傾向於將它與影像時間放在一起。然而也正是這部電影的近距離描寫，我們明白荷莉是由與銀幕事件相隔數年之遙的觀點述說著。這種電影觀點甚至更讓人不寒而慄，即使多年後荷莉回想自己的這些作為，仍無法細數其中的驚恐與所曾經歷過的不浪漫陰鬱。

反諷的兩幕劇結構

《美夢成箴》不但懶得理我們對三幕劇的期待，根本上是嘲笑這種期待。我們期待片中女主角諾拉在失去他所愛的男人之後，會放棄她自由不羈的生活方式；但是，她仍一如故我，沒有絲毫改變。然而，諾拉對男友離去一副不在乎的態度，卻讓我們大呼過癮；但是，如果《唐人

街》中的吉特突然宣布他不再愛毛瑞太太的話，我們一定是丈二金剛摸不著頭腦。在《唐人街》中，第一幕的轉折在於吉特決定接手毛瑞太太的案子。這個清楚的轉折帶領我們進入第二幕。在《美夢成箴》中，沒有第一幕轉折，而其中的倒敘手法更清楚地告訴我們這不是一部直線型的三幕劇電影。在整部電影中，諾拉都走在我們之前；起初，我們以為諾拉的男友只有詹米一人，後來，我們才知道她還有其他的愛人，我們知道的都是已發生的事情。在《唐人街》中，我們走在吉特之前，和他一起作生命中的抉擇，在《美夢成箴》中，我們走在諾拉之後，每次都是她作了抉擇之後再知會我們一聲而已。

然而《美夢成箴》中，確實有類似幕與幕之間的分段點——當詹米離開諾拉之後，她決定放棄另外兩個男友，重回詹米身邊。由於劇本始終沒有解釋諾拉交三個男朋友的原因，也不把四角戀愛當成錯誤看待，所以，諾拉重回詹米身邊的抉擇，對觀眾而言，不像是一個糾正錯誤的舉動，不像是傳統三幕劇中，第一幕主角犯了個錯，導致第二幕主角必須糾正此錯誤的公式。因此，我們從未進入諾拉的內心（她總是作了決定，再知會我們），我們只能靜觀其變，而無法事先評判。當她又決定離開詹米時，電影似乎沒有提供任何原因，只留下一堆線索片段讓觀眾自己去拼湊其中原委。

一幕劇結構

相較於《美夢成箴》的二幕劇，馬丁‧史柯西斯（Martin Scorsese）的《殘酷大街》（*Mean Streets*）只有一幕。《殘酷大街》的劇情只有一句話——查理為強尼小子兩肋插刀，以自求救贖。影片開始十分鐘，我們看到麥可借錢給強尼，而由查理出面作保。當強尼沒法還錢時，查理只得出面解決事情。雖然查理裝作看不出來，但是大家都知道強尼是個毫無信用的無賴。由於，查理在電影開始前就已決定要為強尼兩肋插刀，這場戲不過是加強這個決定而已。

這個開場其實相當於傳統三幕劇中的第二幕——用來應證第一幕中所做的決定是錯誤，也用來發展以後的劇情。查理一再告誡強尼，也一

電影編劇
新論

再由強尼身上得到救贖。這雙重壓力導致後來查理帶著強尼與泰莉莎逃亡，也導致麥可殺了查理。

　　一幕劇結構的劇本，既沒有劇情轉折，也沒有小錯誤和小修正，所以很難維持兩個小時。但是，一旦成功，一幕劇結構可以累積分段故事所不及的力道與強度。這類故事始於一個建構完整的衝突，然後緩慢綿延地鋪陳這個衝突以至片尾，由於衝突的張力足、基礎厚，往往不需要「解決問題」的第三幕。例如，在《殘酷大街》片尾，查理介於救贖與家庭的掙扎和傳統的「解決問題」相去甚遠。

　　《天堂陌影》（*Stranger Than Paradise*）也是個一幕劇結構的電影。雖然全片分為兩段，但是兩段的方向單一且相同。不論艾迪是去克利夫蘭、佛羅里達，甚至布達佩斯，我們知道他將都會無所適從。因此，一幕劇結構的主要任務不在於展現人物，而在於加強加深觀眾早已知悉的事情。這種結構懷疑人物轉變長成的可能性。我們並不知道艾迪在布達佩斯會發生什麼事，但是，想必和他在克利夫蘭差不多吧！在麗席・波登（Lizzie Borden）的劇本《上班女郎》（*Working Girls*）中，妓女主角突然心生倦意，決定不再出賣皮肉。由於，我們完全不知道她原先是為何當妓女，由於電影開始時她就已是妓女了，所以她突然洗手不幹的轉變，對觀眾而言欠缺說服力。

混合形式

　　以上，我們刻意地把形式分為明顯和隱約兩種。但是，大部分非公式的劇本多是兩者合用。本書中絕大部分的例子都是美國電影，因為從大家熟悉的電影中找範例，當是事半功倍。唯有此次例外，因為高達（Jean-Luc Godard）的《男性／女性》（*Masculine/Feminine*）該是融合明顯和隱約兩種形式，且充分利用兩者互動張力的絕佳範例。

　　《男性／女性》的故事描寫保羅和女歌手麥特琳的牽扯。這段牽扯由字幕標明了「15 幕，不多不少」，而影片段落間又分別加注由「1」至「15」的小標。例如，我們會先看到標注「4」和「4/A」的段落，許久沒有小標出現後，我們又看到加注「7」和「8」的小標。這些數字

雖古怪，但是提供了非常自覺且明顯的結構，因為，我們知道當「15」出現時，電影就該結束了。

但是全片的風格卻像極了紀錄片——平淡而無戲劇性的內容，燈光不足的攝影，充滿瑕疵的訪談，強烈地暗示著重要的訊息不在於他們說了什麼話，而在於他們漏說的話。語言不能充分表達意義，世界看來沉重、不透明、不可言喻、沒有感情。攝影機抽離地觀察著人物。電影少有轉折，鏡頭觀點曖昧不明。

這部片就這麼遊走於人工與紀錄之間的矛盾。藉由提供明確的、公開的敘事結構（漸進式數字），腳本承認了它的人工性，由隱藏的巧合中釋放出來，確立了所有敘事結構。我們無法略過這股外在控制的感覺，暗示了人物們並未操控自己的生命。他們似乎在世界裡迷失了，所以得提供他們廣告標語。保羅透過一台錄音機和麥特琳說話，卻面臨了詞窮的窘態；同時，這段敘事呈現以紀錄片風格渲染懸疑性。無論訪談中提了多少問題、攝影機如何努力洞悉，公寓的混沌表面透露給人物和敘事者的訊息實在微乎其微。

在主流電影中，敘述法則和故事劇情互為一體的兩面。當電影結束時，代表著敘事法則達到完滿與故事達到完整，但是，在《男性／女性》中，高達故意讓電影武斷地結束，它既不是敘述法則的完滿，也不是故事的完整。我們看見小標「15」在銀幕上閃個不停，而麥特琳坐在警局內描述保羅的死因——保羅弄到些錢，買了棟公寓，當保羅帶麥特琳參觀房子時，他退後得太遠而摔死了，電影戛然而止。《男性／女性》的結構自覺到了明顯操控的地步，它似乎反應著人的生命受大環境（廣告、文化、階級、歷史）控制的事實，也同時反應出人在被控制的生命中尋找意義的掙扎。

一些簡短的其他例子

我們在此先歸結幾個其他結構的簡短例子，後續還會提出更多影片來討論。

茱莉·戴許《塵埃的女兒》講述發生於一九〇二年，皮桑家族準備

電影編劇
新論

由南卡羅萊納州的艾波登陸點（Ebo Landing）*往北遷徙的故事。無疑地，影片一開始便點明他們必須動身的事實，而使得後續的敘事張力轉化為周而復始地斡旋著「離開」所代表的意義。整部作品的時間被特殊的觀看方式無窮盡地渲染開來：畫外的旁白結合了娜娜·皮桑曾祖母百感交集的回憶，以及未出世的嬰兒的深切企盼。

《情迷意亂》（Swoon）改編自一九二四年納桑·里歐波（Nathan Leopold）和李察·洛伯（Richard Loeb）無端地殺害一名少年而轟動一時的案件。然而呈現在我們眼前更多的是，我們的觀察從頭到尾被若干無政主義所詮釋，強調了這段歷史欲斡旋的看法。以現今觀點看來，我們無法將目睹到的拋諸腦後，而這份斡旋尚將我們的注意力從事件本身移轉至一九二〇年與當今看待同性戀的方式上，以及透過暴力、定義動作宣稱自我的需求。

《納許維爾》（Nashville）與《投機取巧》（Slacker）皆為他們的中心焦點營造了一座城市及其文化（影片分別取材於田納西州的納許維爾和德州的奧斯汀），藉由將大堆頭人物間的相互關係次要化，讓觀眾覺得確有其事。然而，《納許維爾》的敘事反覆地回到同一群角色上，最後再將它們拼湊在一起，看來既像巧合又像蓄意地操控，以引人注意它的組織。《投機取巧》中的事件一件件地依序行進，但皆未被回過頭來查看，如此抑制了觀眾延伸戲劇建構的想像，反倒使觀眾在觀看時為了讓事件產生連結而陷入兩難。本片看似是由其他人缺乏方向性的生命所隨機建構，而定義了城市的典型。

《寢食難安》（To Sleep With Anger）則架構於類型的含混不清之上。騙子哈利來到一中產階級家庭的老友的洛杉磯家中，因待得太久而惹人嫌惡。某個層面上看來，衝突存在於新舊之間，像是過去的種種與人物產生連結，以及人格的改變等等，骨子裡卻以神奇的寫實理論跡象為變化，其中之最即是：我們從未十分肯定觀看的是部家庭通俗劇，還

* 又名伊博登陸點（Igor Landing），為一八〇三年將奴役自西非奈及利亞的伊博族人送至喬治亞州的上岸濕地所在，原因是該地與大陸並不相連，而能將奴隸與社會有所區隔。之後美國文學與民間將其延引為反奴制的象徵。

是一場神祕的對峙，直到最後十分鐘故事揭示自己是後者為止。在哈利的屍體上狂歡，顯然將我們由家族的有限觀察中抽離，使我們理解無法僅透過人物們個別的過往作出回應，而必須正視宣告他們的世界的更龐大文化力量。

結論

反傳統三幕劇的作法基本上有兩種：第一種，凸顯三幕劇結構使電影形式人工感十足。第二種，隱約三幕劇結構使電影形式如紀錄片般隨機。而在第一種凸顯作法中，又分為反諷的三幕劇結構和誇張反諷的三幕劇結構兩種。前者扭曲傳統結構形式，使電影故事出乎觀眾意料之外，如《唐人街》，後者藉著誇張的手段，使觀眾看到傳統結構的造作，以諷刺嘲笑傳統結構，如《藍絲絨》。在第二種隱約的作法中，我們特別介紹了抽離的三幕劇結構，這種作法刻意泯滅因果邏輯、人物心理等傳統戲劇要素，以製造宿命的感覺，如《窮山惡水》。上述之外，還有一幕劇結構和二幕劇結構兩種反傳統做法，它們的特色在於把劇本的焦點縮小至單一的衝突，在於一再強化觀眾早已熟知的事情。

許多反傳統的劇本既凸顯也隱約了結構，而在收放之間產生張力。

總而言之，反傳統結構的作法不是以既定的敘事法則去壓制故事，它反倒是依故事內容而生，充滿了千變萬化的可能性，在第六章中，我們將討論如何創造故事。

註文
1 Syd Field, *The Foundations of Screenwriting* (New York: Delacorte Press, 1982), p. 11.
2 Ibid., p. 9.

電影編劇
新論

對三幕劇的更多看法：事隔十五年之後

打從《電影編劇新論》於一九九〇年初版以來，我們一直被問了許多關於三幕劇結構的問題：三幕劇的結構總是像你們說的那麼棘手嗎？多數的電影不都是以三幕劇寫成的嗎？若不是，會是什麼呢？依電影而成的結構能否更值得信賴？三幕劇所著重的會隨時間而改變嗎？

自本書的第一版問世後，存在於主流和另類電影之間的鴻溝便拉近了許多。現今，大型片廠多設有分支單位，專事採購和發行「小型」電影，而為數更多的小型電影均已在大型影展上獲得肯定。至少在表面上，許多在另類電影裡亮相的風格手法，亦被主流電影所挪用，如同那些改編自主流電影的獨立電影。而今，很多獨立電影也運用了三幕劇結構。

有鑑於此，我們認為，是該回頭看看我們曾寫過的三幕劇的時刻了，並將其中的細微差異再釐清一些。在這樣的情況下，我們想將針對許多另類電影是否使用三幕劇的討論，轉向他們如何使用三幕劇的層面。

關於三幕劇的一些討論

自一九七九年席德・菲爾得的《劇本：編劇的基礎》（*Screenplay: The Foundations of Screenwriting*）[1] 開始，編劇書便大量關注於三幕劇上，且一直延續至今。《劇本》開宗明義地將劇本定義為伴隨著圖片述說的故事，席德・菲爾得表示，「所有劇本都有著這基本線性結構」（Field 7-13）。之後他畫了三幕劇結構的示意圖，將它樹立為一個範

例，並稱其為所有優秀劇本的基底。

這儼然幾乎替所有劇本定義了遵循的「規範」。在《劇本》出版不久後，威廉·高曼於著作《銀幕下的冒險》（*Adventures in the Screen Trade*）[2] 中，宣稱「**劇本即為結構**」（高曼於原文中特意將這句話全部大寫）（Goldman 195）。林達·瑟喬（Linda Seger）在《讓一部好腳本盡善盡美》（*Making A Good Script Great*, 1987）裡，以四章的篇幅談論幕的結構。維琪·金（Viki King）則於《如何在二十一天內寫出一部電影》（*How to Write a Movie in 21 Days*, 1988）建議作者們以構思一部九分鐘的電影為起始點，此概念手法使得她制定了電影必須有九項結構性標示，以明白闡釋三幕劇。例如，前三項標示明示了第四項的建構，「第一幕的轉捩點」即安排於劇本的第三十頁，之後便是第五項標示「第二幕的隱喻」等等。《寫出能賣得出去的劇本》（*Writing Screenplays That Sell*）[3] 中，麥可·豪區（Michael Hauge）特別列了一份結構清單，包括大部分我們曾討論過、且在本書的第二章亦持續批判的——即呈現「衝突會將觀眾導向何處」，或確保「劇本中的每個場景、事件和人物都對英雄式的外在動機有所貢獻」（Hauge 87）。路·杭特（Lew Hunter）於《編劇四三四》（*Screenwriting 434*, 1993）*中，亦提議將兩分鐘的電影分成三幕劇，且這本三百四十三頁的著作裡有逾兩百頁是關注於結構方面。電影《蘭花賊》（*Adaptation*）裡毀譽參半的勞勃·麥基**（布萊恩·考克斯 Brian Cox 飾），其著作《故事：編劇的要義、結構、風格與原則》（*Story: Substance, Structure, Style, and the Principles of Screenwriting*, 1997）的前五章即在談論結構。而本書的第二、三和四章，我們亦探討了有關結構的模式，即使在結尾對它作了番批判。

猛然點醒我們的是，回顧這些關鍵文本時，並不在於它們所討論的結構是我們所認可的所有劇本的重要成分，而是相較於其他，它們對結

* 「編劇四三四」為路·杭特於加州大學洛杉機分校（UCLA）所開設的編劇課。

**勞勃·麥基（Robert McKee）美國創意寫作指導者，因在南加大（University of Southern California）所開設的「故事研討會」（Story Seminar）廣受歡迎而聲名大噪。

電影編劇
新論

構的關注比例是多少。關於這一點，我們能就某些理由而推測出來，其中之一便是，相較於其他優秀寫作元素，結構或許較容易教授、著述。若說在二十五至二十七頁須有個轉折點，就得少一點持續分析，方能討論人物衝突的深度或使轉折點有意義的主題。對那些評估劇本的人們而言，翻到那些以範例為識別的頁面，並確保幕的突破均在該發生的時候發生，肯定是較容易的。第二個理由或許是推展結構的第一波（菲爾得與高曼），發生在一九七〇年代末、一九八〇年代初，那時的知性運動被稱為結構主義（structuralism），雖然它只在法國發展於頂峰（它也在那裡發源），仍對美國產生了重大影響。許多結構主義的組成部分（除了名稱類似者）皆致力於語意線（syntagmatic line）*或時間中展開的空間，用以標明深層結構或普遍的心智構造，這些都在在將故事強化了。它所關注的是隱藏的、潛伏的事實，它摒棄表面形式，喚起了許多、甚或是矛盾的解釋，或許會影響三幕劇結構的焦點。

重構三幕劇討論

　　無論理由為何，我們都欲再次檢視三幕劇的結構，但是並非針對它的功能（我們已在二至四章通盤述及了），而是其如何被運用於四部當代電影作品裡。為達這個目的，我們將界定一個範圍，一端是積極三幕劇（aggressive three-act），相對於首要、包羅萬象的結構而言，它較傾向次要複合意義；另一端則是和緩三幕劇（relaxed three-act），以近距離檢視所顯現的三幕劇，所能激發的意義領域卻更廣泛。

　　將情節與結構間的差異明確標示出來，會是很管用的方式。情節通常定義兩項或更多相互間有著因果關係的非同步事件。就最純粹的意義而言，情節對於和觀眾溝通這份因果關係是毫無關聯的。而結構在多數劇本討論中，最起碼都是被用於將情節假定為更豐富的狀態。情節的連結是以被定型或組織的方式為觀眾而生，有些結構的面向是為故事的相對進展而適時導引觀眾，其他則在替主要故事點多所著墨。麥可・豪區

* 符號學用語，即以語言符號的橫、縱向關係及其與同系統其他語言符號之間的互動，來決定該符號的性質。

的結構清單十項中的八項，即顯示出結構對於與觀眾溝通有多麼重要，它們明確地指出溝通觀眾和故事間的關係：

1. 略
2. ……向觀眾呈現故事將引領他們至何處。
3. 略
4. 加快故事的步調。
5. 創造行動的高低起伏。
6. 營造讀者的預期。
7. 予以觀眾較高的視角。
8. 讓觀眾驚喜並扭轉期待。
9. 挑起讀者的好奇心。
10. 預示劇本的重要事件。（Hauge 87-93）

　　這時，結構成為一種直接引導觀眾的旁白形式（見第二十一與二十三章）。多數主流電影中的旁白都被減到最少或隱藏於人物行動之外，以營造人物、甚至某些外力駕馭故事的幻覺。然而，結構卻是這項規則的例外，它必須引起人們的注意，才能對觀眾產生影響。這在幕和幕之間的間歇上尤為明顯，常以顯著的音樂、變更節奏且／或人物反射的抒情戲示之。倘若觀眾感受不到，結構所形塑的感覺便沒了，將使得故事呆板無趣。

　　在第二十一章中，我們將針對另類電影比主流電影更明顯地運用旁白這一點提出異議。也就是說，另類電影始終昭然地認可與觀眾的溝通，不僅在幕與幕之間的間歇，其他時刻亦然。正因為如此，另類電影即使使用了三幕劇，仍能像許多組織原則一樣產生作用。因此，三幕劇結構雖然存在，卻可能更為和緩，因為它毋須採取主流電影裡那般支配方式，這不見得會讓故事變得呆板，因為其他敘事表達已能為之塑型。

　　這裡有兩筆勢必提及的但書。首先，積極與和緩的三幕劇結構，有時在觀看定版影片時會比讀腳本時還容易形成。許多元素會增添和緩的

感覺（像是影像的品質、拍攝模式、製作設計的重要性等等），端賴方向性詮釋（如旁白的更豐富表現）而定，而這皆建立於腳本和更明顯的手法差異性。雖然它是不爭的事實，但對於你在寫作時向導演所建議考量的三幕劇結構途徑而言，仍是十分重要的。一部以動作為基底的腳本會有很明顯的動作間歇，便沒有多少空間留予個人反射時刻，結果便會像大多數索然無味的個人化劇本那般，將抑制導演呈現一場驚心動魄的汽車追逐戲的渴望。

其次，積極與和緩三幕劇結構的區別在於連續性，而不是非此即彼的狀態。不同的讀者／觀眾對結構的線索所作出的回應都不一樣。我們提出這樣的範圍，是欣喜於電影說故事的各種途徑之間有愈來愈多的交疊，而不是要在它們之間設下不可逾越的藩籬。

現在就來看些例子，好讓概念更具體吧。

《疑雲殺機》

改編自約翰‧勒‧卡雷（John Le Carré）的同名小說《疑雲殺機》（*The Constant Gardener*, 2005）一片，會是很好的討論開始。本片由巴西籍的費南多‧梅瑞爾斯（Fernando Meirelles）導演，很多地方皆揭示了逾十五年來主流電影敘事製作的改變。其中忠實呈現的非洲貧困影像是我們從未預期會在主流電影中看到的，正如同先前幾章所提及的《華爾街》和《大審判》。手持或固定式攝影機的影像均比早期電影中所呈現的更讓人不安，無拘無束的畫面產生了更寬廣的意義。明確的影像過濾增強了戲劇功能（在電腦剪接的協助下），伴隨著畫面中更大的活力，營造出更豐富的環境感受。腳本將愛情故事與冒險情節結合，而將影片位於處理個人和政治間的紋理。此外，本片凸顯了積極三幕劇結構的重要性。

《疑雲殺機》所陳述的是派駐肯亞、愛好園藝遠勝於權力的英國外交官賈斯汀的故事，在與非洲醫生阿諾深入叢林後，他確信妻子泰莎是遭殺害的，起因便是她和產生情愫的阿諾發生爭執所致。第一幕即被這樣的背景故事填滿，使得此番說法頗具說服力。

然而，賈斯汀並不全然接受這個理由。在第二幕中，他獲知阿諾其實是男同性戀，阿諾將泰莎視為同事，而非情人，賈斯汀便返回倫敦，因為那裡有著兩人曾緊咬不放的殺害無辜非洲受害者的藥廠陰謀，過程中，賈斯汀被外交單位拒絕，且被迫交出護照。第二幕結尾便是他鼓起勇氣，違反自己所受的外交訓練，持假護照離開倫敦，開始循線調查讓妻子命喪黃泉的貪贓枉法情事。

　　由於這是劇情／驚悚題材，第三幕便延伸、跟隨著賈斯汀確信的藥廠陰謀。雖然末了賈斯汀也賠上了性命，他的行動卻將英國涉及其中的事蹟揭露，並中止了殘害為數甚多非洲人的藥物測試。

　　我們可以看出，影片一開始的製作風格即與其積極靠攏的三幕劇結構相抵觸。第一幕的功能是在誤導我們相信泰莎與阿諾的情感，但是他們所懷疑的陰謀又可能讓兩人之間的實情被看穿。包括影像在內，所有的動作均如此昭然若揭地呈現非洲的本質。例如，泰莎的懷孕帶出了她在所任職的醫院照顧非洲嬰兒的場面，這使得我們在看到她的孩子死於襁褓之前，一直誤認為她所懷的是阿諾的孩子。泰莎確實在看顧著鄰床垂死非洲婦女的孩子，這名婦女之所以被謀害正與她和阿諾所欲制止的事件有關。作者選擇以大篇幅探掘人物或情境深度的方式，公然操控觀眾的期待。而泰莎這個人物並沒有發展得十分完整，以作為結構所須的誤導代言或表現。

　　由於第一幕是這麼聚焦於營造泰莎欺騙賈斯汀的幻覺，觀影經驗便告訴我們這不會是真的。這種常見的積極三幕劇結構策略建構了第一幕的非真實性，削減了非洲影像的原始感。倘若第一幕是被如此大刺刺地操控，以造成之後將被證實是錯誤的懷疑，我們便會從中習得不信任所看到的諸多事項，甚至包括影片所欲揭示的非洲現實本質。

　　賈斯汀對真實信仰的懷疑論的單純觸發出現在第二幕，以傳統積極三幕劇影片的黑白質感，呈現了僅繞著極端打轉的世界觀。這種作法使得我們陷入了《疑雲殺機》這部陰謀動作電影之中，從而建構了第三幕，使我們感受到這個世界驚天動地的部分，對於人物個人的感覺或描繪積極三幕劇結構來說，是站不住腳的。

《街頭嘻哈客》

　　克雷格‧波伊爾（Craig Brewer）《街頭嘻哈客》（*Hustle and Flow*, 2005）的開場，是以平實的紀錄風格側寫中年皮條客 DJay，反映人與狗之間的差異。電影場景設定在曼菲斯（Memphis），起初讓人感覺是開放式的，一連串的日常遭遇為其特色：DJay 在酒吧販毒，在俱樂部搭上了一名旗下的妓女，接著在街上閒晃，之後收到了台玩具鋼琴以抵銷毒品的錢，再繞去買根冰棒。然而，特別有趣的是潛藏於下的含糊不滿，因為它並非聚焦在一特定動作或解答之上。相較於充斥全片的妓女、街頭生活和喧囂元素，此番含糊性反倒予以影片更深切的真實感。我們意識到了這份不滿，它已滲透我們，但我們卻無法輕易地將它明確表示，即使影片向我們呈現了街頭生活種種，仍讓人摸不著頭腦。

　　然而，二十五分鐘後，影片進入更積極的三幕劇模式裡。在玩具鋼琴的牽引下，DJay 和擔任錄音師的兒時玩伴相遇了，這激勵了 DJay 錄製饒舌示範帶的想法。於是 DJay 計畫將示範帶交予預定於曼菲斯演出的饒舌歌手瘦皮猴布朗。

　　第二幕奠基於第一幕，將焦點放在錄製示範帶上。雖然有著不少阻礙，且多數是外在的（如獲得一支較好的麥克風），對人物而言影響不大。最重大的人物發展即在次要角色的太太明白了丈夫的所作所為，除此之外，焦點均圍繞在錄音發展的這群人身上。

　　第三幕中，DJay 讓瘦皮猴布朗聽他的示範帶的想法未能如願，之後便因暴力行為鋃鐺入獄。不過 DJay 旗下的一位妓女諾拉將示範帶送往電台，結果不僅被採用，還一炮而紅。當獄卒們將自己的示範帶交給 DJay 時，他爽快地允諾一定會仔細聽，並說：「*每個人都該有夢想。*」

　　影片的幕的結構是反常的，因為即使它集中在動作上，對發展人物幫助並不大。在第一幕和第三幕之間，那份不安強調了第一幕的幾場戲，即對贊成錄製示範帶有所疑慮。因此，DJay 在第三幕的暴走就較抽象了，代表著未循序地戲劇化而產生的盛怒、沮喪。就我們的解讀，這種重點式的暴力引爆，凸顯了社會情境的挫敗感（DJay 在金錢和社會兩方面力求生存，即意味著實際上他是憤恨不平的），或是勉強地完

整探索他的角色。DJay 和製作人 Key 之間的那場衝突發生於第二幕，實在是很老套的創意之爭，但很快地就被修復了，好讓我們進入 DJay 更深層的內在。

我們顯然會發現，這樣的結構對於各別場景的質地的確有所助益。本片在 DJay 坐在車上替妓女諾拉找恩客時，便開啟了他的反思。他那段「身為男人而不是狗」的長篇大論，渴望、力圖讓自己的人生有意義，讓我們感受到他那份深沉的男性需求。接下來車子的那場戲仍是在第一幕中，諾拉自己與恩客談妥了交易，邊捉摸著 DJay 是不是還在外頭等著。而在我們前往第二幕時，焦點落在 DJay 身上，他含糊的渴望變得清晰了，而能對諾拉來一場心靈啟發，宣稱「包在我們身上」。雖然這是段成功的精神喊話，對於稍早 DJay 在片中所表現的複雜感幫助並不大，之後我們才能體會這次喊話對結構來說有多重要。他入獄前一再對諾拉說「包在我們身上」，給了諾拉跨出去推銷試聽帶的勇氣，最後終於讓帶子被播放了。這亦顯現了積極三幕劇結構常鼓勵出現的感覺良好結局。

《痞子俏佳人》

文生・嘉洛（Vincent Gallo）的《痞子俏佳人》（*Buffalo 66*，1998）描述的是最新的哄騙手法。比利「綁架」了年輕婦女蕾拉，好向父母供稱她是他太太。同時，比利被認定殺害了前任美式足球隊野牛比爾的踢球手，只因他在超級盃將一個很容易射門的球踢偏了，害比利輸了賭注，代價是得替人蹲苦牢。

本片冷漠、平淡，連結了被局限且鬆散，但仔細分析後，能讓觀眾明白它是三幕劇的一個實例。在第一幕中，比利一直佯裝自己的生活是多麼有條理，並因為蕾拉現身作為他的妻子而愈益充實，卻不正視隱藏於這荒誕之下的空虛。第二幕裡，比利假裝不再需要蕾拉之後，卻發現自己離不開蕾拉，於是這份偽裝崩解了。第三幕中，比利已能坦然面對和蕾拉的親密關係，最後便以他想射殺野牛比爾踢球手的欲望所取代。比利的人物依循他的成長而發展，但這些轉變中沒有一項被特別凸顯。

影片鮮少涉及其主題，寧可讓它以告知的方式出現，而不讓它被冷漠與平淡所削減。

最明顯的莫過於，有三段被強調的時刻使這部片有著出人意料的演技表現。比利的爸爸隨著一首法蘭克‧辛納屈（Frank Sinatra）的歌唱和著，蕾拉遂在保齡球道上跳起踢踏舞，而比利射殺野牛比爾踢球手的幻想以戲劇化的靜止時間渲染開來。與影片其他部分不同的是，它既平淡且未對人物的願望有所回應，但畫面中的燈光和定格影像被運用得極富劇場感與戲劇性。我們將這些風格化視為更勝於單純呈現人物的主觀性，他們是如此駭人且公然干擾，亦必須展現與觀眾直接溝通的效果，也就是旁白。我們或許將幕的結構遺忘太久了，這些時刻與我們為伴，在和緩三幕劇結構中標示了幻想的生動與紋理，或許比故事的所有運動更為重要。

《大象》

葛斯‧范‧桑（Gus Van Sant）的《大象》（*Elepphant*, 2003）為和緩三幕劇結構提供了另一個示範，他將故事分為三份，僅予以時間性，而非戲劇或意義層面。《大象》所描述的是一件高中校園槍擊案，第一幕引介事發當天的學生們：就我們所理解的，那天和普通日子沒兩樣，沒什麼不對勁的。但是，葛斯‧范‧桑將它處理成某件駭人的平凡事件，予以這場戲誇張的關注，但焦點並不在人物上，而在於年輕人自身的想法、脆弱、活力、想望和社會階級感。第二幕是回溯（也是影片主要的手法）及交代兩個槍手艾瑞克和亞歷克的準備過程。雖然我們眼見他們的籌備經過，卻沒有討論他們怎麼下手，也未曾目睹他們決定攻擊學校的那一刻。第三幕跟隨著這兩個男孩來到槍擊案當天，他們一到學校就發動攻擊，且亞歷克在最後射擊前還在玩遊戲。

幕的結構讓我們明白時間性，其餘的訊息並不多，槍手們甚至沒在影片的第一部分出現。第一幕和第二幕間歇的動機，敘事性更勝於戲劇性：一名學生看到他們，並向他們揮手，他不知道他們是誰，而是旁白即時將我們拉回。積極的幕的結構通常是由一個人物引發幕的間歇的動

作（或反應）所組織而成。《大象》蓄意不清楚告知這是誰的故事——發起這場槍擊的艾瑞克、學校裡的某些學生，或是學校本身。這種不情願反倒在幕的結構強調下，提供了確切的答案，它不是基於人物，而是抽象的主題。

傳統上，積極三幕劇結構能描繪動機發展的態勢，然而，了解這部片中人物的動機是有困難的，我們或許會期待一種貼心的、一步步的，關於是什麼在這一幕中驅使這些男孩的解釋；由於第一幕的人物被處理成導致行動的力量，我們便制式地期待得到相關說法。但在這部片中，這些男孩們甚至沒在第一幕出場，當我們在第二幕的一開始看到他們時，他們的動機卻被刻意處理得不明朗。艾瑞克在班上被捉弄，有人拿紙團丟他，在他回報這份不滿之前，便已在餐廳籌畫這場槍擊案了。若這即是在表明他已決定攻擊學校，那麼我們便是被排除於決定之外了；若它是之後才出現，我們也將無從得到隻字片語。事實上，這部片操弄虛偽的解釋、電玩暴力、疏離的雙親、一部希特勒的紀錄片，以及兩個男孩間的一吻，但對於釋放出的答案卻斬釘截鐵地否認。

如前所述，結構是旁白的一種表現，對主流和獨立電影來說均是，對觀眾而言，它是針對其身處於故事何處與相對事件的重要性之清楚傳達。在《大象》裡，事件和槍手的動機並不明顯，旁白被當作幕的結構中（亦在每個影片設計的元素中）的表達，其功能並不在解釋當下的幕，而是作為清楚的時間表現，幾乎像個行走的鐘一般，強化了將會發生事件的必然性。

旁白的另一層面是互文性（intertextuality），是影片中將呈現的社會／文化文本的認同。《大象》憑藉著觀眾對於一九九〇年代末美國校園槍擊風波的意識，特別是發生於科倫拜高中（Columbine High School）的那一起。*若少了這一著力點，作者興許會傾力於將處境、建

＊ 一九九九年四月二十日，艾瑞克·哈里斯（Eric Harris）和迪倫·克萊波德（Dylan Klei-bold）這兩名科羅拉多州科倫拜高中的學生持槍和爆裂物進入校園，造成十三名師生身亡，二十四人受傷，犯案後兩人旋即自盡。這場美國史上最血腥的校園槍擊案件通稱「科倫拜校園事件」，導演麥可·摩爾（Michael Moore）亦曾拍攝紀錄片《科倫拜校園事件》（*Bowling for Columbine*），探討青少年耽溺於暴力影音與美國槍枝氾濫的問題。

電影編劇
新論

構方式以及槍擊動機更戲劇化，好讓我們對所發生的一切照單全收。這種作法促使影片以更積極的三幕劇結構攝製而成，且立足於歷史之外的更優位置，然而，極巧妙的手段會削減了「怎麼會發生這樣的事」的疑惑感。《大象》具有繞著觀眾的假定常識打轉的草擬結構，因而能不受提供明確解釋的限制，甚至還能擺脫讓我們信服於發生事件的約束，反倒能以一種和緩的三幕劇結構及加強警告我們所知將發生的事，以提供它（及我們）無力了解的層面一種毋須解釋的象徵。

小結

在這一章裡，我們回顧先前針對三幕劇的討論（第二至四章）並詳述其細微差異，以對映出主流與獨立電影之間愈來愈多的交疊。我們承認，也正因為這份交疊，許多獨立電影均採取了三幕劇結構，雖然在強調故事結構上往往比主流電影所宣稱的少。為了明確表達這份差異，我們提出了由積極到和緩的三幕劇結構範疇。

我們所檢視的一項區別存乎於情節和結構之間，此時，結構以運用旁白的方式明白地表述情節中的因果。在後續的章節中，我們會討論更多有關旁白的部分，以及其在主流電影中隱身於人物之後的傾向，最主要的例外存在於積極三幕劇結構中，幕的間歇均被凸顯，以和觀眾溝通重要性。然而旁白在另類電影裡常被用作前景，它是由讓三幕劇結構和緩的其他意義所形成，以直接與觀眾溝通。《大象》中的隨興暴力有著更和緩的多種解釋，就其所顯示的功能層面看來，這些影片的旨趣並不僅在所有呈現於眼前的事，亦檢視了它們的本質和出現的每段時刻。

註文
1 Synd Field, *Screenplay: The Foundations of Screenwriting* (New York: Delacorte Press, 1982), New expanded edition.
2 William Goldman, *Adventures in the Screen Trade: A Personal View of Hollywood and Screenwriting* (New York: Warner Book, 1983).
3 Michael Hauge, *Writing Screenplays That Sell* (New York: McGraw-Hill Book Co., 1988).

敘事與反敘事：以兩位史蒂芬的作品為例

——史蒂芬・史匹柏與史蒂芬・索德柏

　　在本章中，我們將一同檢視史蒂芬・史匹柏（Steven Spielberg）與史蒂芬・索德柏（Steven Soderbergh）這兩位重要電影敘事者（film storyteller）的作品。他們代表著兩股極端促進力，史蒂芬・史匹柏所代表的是典型線性敘事，具備明顯的情節推力和效果（事實上，它所創造的效果支撐著影史上最商業化的成功事業）；史蒂芬・索德柏則是曖昧不明、實驗性與詭譎的代表，即我們所謂的反敘事（anti-narrative），他的促進力首要在於作為一種針對創意的挑選策略，而非明顯的商業敘事解除。然而，這並不意味著史蒂芬・史匹柏不具實驗性，或在作品裡不試圖採取創意解決之道，也不在指涉史蒂芬・索德柏於創作生涯中完全不追求線性、商業性的變化敘事，最主要的在於，史蒂芬・史匹柏所欣然採用的是某種型式的敘事，史蒂芬・索德柏青睞的則是完全相反的另一種。有鑑於此，探掘他們作品時，將會聚焦於電影敘事者的這兩種極端選擇形式，它啟迪了電影創作者的寫作，且對於腳本進入製作階段前有著權威性影響。

　　為了使本章的內容更具深度，由事業面向來強調史匹柏與索德柏所著重的促進力，肯定會有所助益。以最淺顯的方式來說，史匹柏的事業被標示為受歡迎的，美學與社會—政治考量則被遠遠地擺在第二位，這樣的敘事策略形成了結構清晰度以及具辨識性的目標導向主要角色（main character）。史匹柏的類型也較具吸引力，尤以動作—冒險及科幻片（the science fiction film）為最。

當史匹柏採用通俗劇題材時，總是與情節導向的表層熔在一塊兒，像是戰爭片《太陽帝國》（*Empire of the Sun*）、《辛德勒的名單》（*Schindler's List*）等。他甚至在近期的作品裡網羅了重要社會—政治素材，如《勇者無懼》（*Amistad*），卻仍能使情節富吸引力，且將焦點放在審判上，而非人物。

一個須思索的重要問題是，娛樂促進力對於敘事者而言是項資產，還是多數菁英份子與批判意識所認定的缺憾？當我們環顧查爾斯·卓別林（Charlie Chaplin）、伍迪·艾倫或費德瑞可·費里尼（Federico Fellini）這些導演們的早期作品時，便能發現這促進力的原貌，而希區考克的一生職志更是全然揭示著它。然而，娛樂或商業促進力並不因電影敘事者的名聲而妥協。

或許看待這份促進力更有成效的方式，是將之認定為充滿策略領域的一項明確策略。在這樣的情況下，史蒂芬·史匹柏便是敘事者，總是留心於留住觀眾；他是位將自己的創意人生視為遊樂場，作品便是各式各樣遊戲關卡。顯然，他希望能將關卡強化，讓迷人蓋過黑暗、顫抖超越冥想、動作優於反應。

史蒂芬·索德柏則是盛行策略的另一道鋒芒。綜觀索德柏的事業課題，便可發現他在促進力上可說創意性遠大於商業性。他不在實現願望方面叨叨絮絮，主要致力於人物推力的類型，即通俗劇與黑色電影：他細究著夢魘類型，或侵入寫實通俗劇的黑暗面，如《山丘之王》（*King of the Hill*）；他亦在情節推力類型中提升角色配置，像是黑幫電影《辣手鐵漢》（*The Limey*）。

不過索德柏也拍過商業、直線敘事的作品，即《永不妥協》（*Erin Brockovich*），他獨特的處理方式顛覆了敘事經驗，幾乎要被歸之為實驗手法。在《性、謊言、錄影帶》（*Sex, Lies, and Videotape*）中，他即在實驗調性，所呈現的結果遂讓我們將之歸類於反敘事。

史蒂芬·史匹柏：通往人物的途徑

在端詳史匹柏的人物時，我們會發現他們幾乎常常呈對立狀態。對

電影編劇
新論

立會導致衝突，這正是史匹柏想要的，盡可能有最大的衝突以推力敘事。於是，年少／年邁、黑／白、猶太／非猶太的框架（概要的或敘事的對立）便用於其作品中主要角色與反面角色之間的關係。為說明這道關係，我們得先回到主要角色的呈現方式。

主要角色

　　史匹柏的主要角色都有著兩項特質，即「年齡不是問題」。首先，他們皆具備了童真般的無邪，所呈現出的結果可能是嬉笑式的，如貝拉（J. G. Ballard）原著、湯姆・史托帕（Tom Stoppard）和梅諾・梅耶斯（Menno Meyjes）改編的《太陽帝國》裡的小男孩傑米，即使在日本侵華期間於上海被虜、囚禁、與雙親分離、身處於危難之中，仍帶著開放的態度，透過奇特、個人化與頑皮的角度看待這個世界。同樣的情況亦發生在喬治・盧卡斯（George Lucas）和菲利普・考夫曼（Philip Kauffman）原著、勞倫斯・卡斯丹（Lawrence Kasdan）改編的《法櫃奇兵》（*Raiders of the Lost Ark*）中的印第安那・瓊斯身上，即使他和《侏儸紀公園》的艾倫・格蘭特博士都是成年人，對於工作都有著孩子般的熱忱和信念，與老練的人物截然不同。

　　其次，史匹柏的主要角色傳統上呈現了諸多不情不願。這並非意味著他們是被動的或矛盾的，只是他們的人物不那麼輕易地被某種目標所促進，一旦下了決定，他們便會全力以赴，像是勞勃・洛達（Robert Rodat）編劇的《搶救雷恩大兵》（*Saving Private Ryan*）中的陸軍上尉約翰・米勒、史蒂夫・柴里安（Steve Zaillian）改編的《辛德勒的名單》裡的奧斯卡・辛德勒，以及大衛・法朗佐尼（David Franzoni）筆下《勇者無懼》中的律師羅傑・包德溫，皆為此人格特質的佐證。

　　如同我們所預期的，這些人物均為目標導向，且在其成功的歸因下，會對目標產生憐憫：在彼得・班契利（Peter Benchley）和卡爾・葛利布（Carl Gottlieb）編劇的《大白鯊》（*Jaws*）中，布洛迪警長終將盡其所能地消弭阿米提村民對鯊魚的恐懼；《勇者無懼》裡的羅傑・包德溫會在奴隸暴動事件上全力為山克辯護；梅莉莎・麥錫森（Melissa

Mathison）筆下的艾略特會在《外星人》（*E.T.*）中排除萬難，拯救這一外星生物；在《辛德勒的名單》裡，奧斯卡·辛德勒一旦做了承諾，便會傾全力將猶太人自納粹的死亡集中營滅絕行動中保全下來。在每個例子裡，主要角色剛開始的勉強，皆化為通往英雄成就與達成目標的康莊大道。

反面角色

為了讓主要角色的動作能被認定為英雄式，便須有個極強而有力的反面角色。反面角色愈強，主要角色被察覺為英雄的可能性就愈高，即便他是個孩子或矛盾的成年人。因此，反面角色在史匹柏的敘事裡扮演了關鍵人物。邪惡的納粹本質在波蘭勞動營指揮官阿蒙·歌德身上完全體現：他人格化了納粹針對猶太人所施展的權力、恣意妄為與殘酷。作為反面角色，阿蒙·歌德對於奧斯卡·辛德勒欲盡可能將更多猶太人自納粹的滅絕手段中拯救的目的而言，有著極大的威脅。

納粹主義亦被置放於《勇者無懼》的奴隸制度中。針對奴隸暴動領袖山克的迫害，讓奴隸制度的不公正攤在陽光下，羅傑·包德溫為山克的辯護則代表了對這份不公義的襲擊。但在史匹柏的這部電影裡，卻沒有足供與阿蒙·歌德相提並論的人物，所以，包德溫的努力是無法達到和史匹柏的主要角色同一等級的英雄化。此時，缺乏好的反面角色影響了主要角色的體認與敘事的整體性，我們將會在情節討論時針對這個議題再多做探討。

但最重要的是，史匹柏的確讓強而有力的反面角色發揮了作用，像是《大白鯊》裡的鯊魚和《侏儸紀公園》中的許多恐龍（尤其是暴龍）。這份來自反面角色威脅的重要性，使得布洛迪警長和格蘭特博士變得勇猛，近乎成了英雄。在更人性的形式上，《法櫃奇兵》中的反面角色是流氓考古學家——他和納粹聯手，誘使法櫃產生靈魂和有形的力量，以實現他們各懷鬼胎的物質及邪惡目的。由於這位考古學家心知肚明，法櫃這個考古工藝品具有歷史—宗教重要性（美學意義遠大於實質），他便完全是號危險人物，相形之下，納粹專家們便僅是有勢力的大老粗

電影編劇
新論

了，他們共同將印第安那‧瓊斯以更崇尚的目的而保全法櫃所做的一切努力，朝英雄的方向推去。

另一例子是《搶救雷恩大兵》的約翰‧米勒上尉，他必須帶領他那一連深入敵營，以找回雷恩大兵（因為他們家已失去了三個兒子，雷恩是唯一生還的）。時間是諾曼第登陸的第一天（D-Day），這個法國鄉間處處都是德軍。雖然德國人是敵對的一方，史匹柏卻希望能將之情感化處理：在尋找雷恩期間，他們遇上了一名德軍，連隊成員多數都想將他殺害洩恨，但米勒上尉執意放他走；之後在高潮的戰爭場面，這名德軍卻殘酷地將米勒隊上的一名猶太士兵殺害。這番殘暴加重了反面角色的力量和決心，對米勒上尉搶救雷恩大兵所做的努力賦予了既明確又英雄式的特質，而這份特質即使在米勒上尉捨棄性命以達成救援目的時，仍被持續強調。於此，反面角色的刻劃再次將主要角色成就為令人景仰的英雄。

認同的議題

編劇會用許多策略來強化觀眾對於主要角色的認同，史匹柏在反面角色方面的操作手法便是其中一例。有些方式是他所偏好的，有些則是他會盡可能迴避的。他並非不被魅力四射的主要角色所吸引，實際上恰恰相反，他強忍著痛，將主要角色塑造成普通人。《大白鯊》裡的布洛迪警長出身小家庭，他關愛孩子，工作上也盡忠職守。《外星人》中的艾略特是個平凡的男孩，他愛玩、認真，也有調皮的一面。《太陽帝國》的傑米好奇又富創造力，他和艾略特都十分敏感，既非霸凌者也不算二愣子，應該說是介於兩者之間。印第安那‧瓊斯稚氣未脫又滿腔熱忱，在人際方面或許有些不負責任，但絕對沒有惡意，即便是格蘭特博士這樣的老學究亦然。上述這些人物沒有一個是吸引人的，這麼說來，是什麼讓我們能將他們辨識出來的呢？

除了已述的史匹柏主要角色的「老百姓」特質，他亦喜歡讓主要角色陷入兩難，並將之稱為情境的或道德的抉擇點，是使主要角色闡明其價值的時刻。在《大白鯊》裡，布洛迪警長必須做出決定：他的職責

是在維持阿米提村的經濟穩定，還是保護生命安全？格蘭特博士在《侏儸紀公園》中也面臨了類似的處境，《辛德勒的名單》裡的奧斯卡‧辛德勒和《勇者無懼》的羅傑‧包德溫亦然。經由選擇較物質更為重要的人類價值，這些主要角色們肯定了自己的人性。

　　道德利害關係在面臨人生關卡之際油然而生。對於《搶救雷恩大兵》的米勒上尉而言，每個被拯救的生命都是高尚的，每個失去的生命也都是令人悲切的。米勒的抗爭在於衡量生命的價值，將生命視為該被珍視的短暫禮物。《外星人》中的艾略特選擇拯救一外星生物的性命，使得他的困境更為天真、合宜；外星人成為「另一個物種」，和其他生物同樣值得拯救。史匹柏的主要角色們對於人類價值首要性的這份抗爭，使得他們易於被認同。即使像奧斯卡‧辛德勒態度如此模稜兩可的人物，也讓人看出了他由機會主義者轉變為人道主義者，這對我們在認同這方面有很大的助益。

　　最後一項讓主要角色具識別度的策略，即是情節的部署。在某種程度上，史匹柏所運用的情節和希區考克及羅曼‧波蘭斯基（Roman Polanski）所採用的是一樣的——試圖迫害主要角色。透過操作像是吃人鯊魚、猛禽，或是將人吞噬的戰爭的恐懼，將主要角色摧毀，身為觀眾的我們便很快地將這潛在的受害者辨別出來，他們已設法免於再受害，實際上，他們已成為對抗這些惡勢力的英雄，況且絕不會有回馬槍來將主要角色擊潰，他終將獲得勝利。在這番安排下，他顯露出英雄特質，而成為極容易獲得認同的人物。

結構的手法

　　史匹柏形塑結構的手法之一，端賴於既集中又線性的敘事。假使目標導向的主要角色持續奮不顧身地往解除方向邁進，以迎向強大的反面角色，就情節的可能性來說，這項行動便將成就英雄事蹟。但既是以英雄為考量，便必須有個了結或問題的答案：主要角色達成他的目標了嗎？在史匹柏的電影裡，這個答案總是被回覆得相當肯定，影片結束時一定有收尾。這份抗爭致使收尾以其最具效果的方式，描繪典型好萊塢

電影編劇
新論

敘事。

　　為了解這結構的特性，我們得檢視情節的操作或前景故事，背景故事或角色配置也要納入，也得查看這兩種鋪設的平衡。最後，我們必須由關鍵時刻至解除之間（三幕劇敘事的組織）審視軌跡（trajectory），即戲劇曲線（dramatic arc）。我們先來看看史匹柏電影中的情節部署。

情節的任務

　　情節推力的敘事是好萊塢在國際影壇告捷的主因。史蒂芬·史匹柏並不著迷於情節，而是如我們稍早所言，被吸引至情節推力的敘事。他的早期作品之一《飛輪喋血》（*Duel*）本質上完全是情節：摩托車騎士在路上激怒了一名卡車司機，之後司機便挾帶謀殺意圖沿途追趕。《法櫃奇兵》及《魔宮傳奇》（*Indiana Jones and the Temple of Doom*）則完全為情節推力，《聖戰奇兵》（*Indiana Jones and the Last Crusade*）中雖然安排了謹慎的父子角色配置，敘事仍舊由情節所支配。同樣地，《侏儸紀公園》與《失落的世界：侏儸紀公園 2》（*The Lost World: Jurassic Park*）本質上均是由情節支配。

　　當史匹柏遠離情節時（如《太陽帝國》和《紫色姊妹花》*The Color Purple*），影片便不那麼賣座了，於是他在近期的作品中便十分留心情節這部分。情節被設定為與主要角色的目標相反，若安排得當，能讓衝突拓展至極致，因此可作為主要角色須全力克服的主要挑戰，而身為觀眾的我們對於主要角色困境的涉入、參與，亦隨之增強至最大程度。

　　讓我們回頭來看看史匹柏作品中這類情節結構的三個例子。《辛德勒的名單》中的情節重點，即是納粹對猶太人發動的殘酷攻擊。貧民區的成形與肅清、運送至集中營、集中營裡的任意殺戮，以及將猶太人運往奧許維茲（Auschwitz）等全是情節片段，每起事件均刻劃出施行於猶太人的凶惡暴行。

　　於是，主要角色的目標變成了將猶太人自滅絕行動中拯救出來。為達到這個目的，辛德勒開設了一間假工廠，好讓猶太人能在他的企業下

工作，事實上，他真正的目標是希望盡可能地救出更多猶太人。而這個目標與情節可說完全背道而馳，因為依情節走下去，被殺的猶太人數遠超出被成功營救出的，辛德勒的努力充其量只是隔靴搔癢，但相對於納粹殺人機器的惡行，這番努力何其英勇。

在《勇者無懼》中，情節聚焦在奴隸登上阿米斯塔號所發生的一連串暴動——奴隸們接管了船、在美國海域被捕、被捕奴隸的審判（主要針對暴動領袖山克）等。主要角色是山克的律師，他的目標在為委託人爭取開釋，然而奴隸制度在當時是合法的，以致這場暴動成了不法，於是律師的目標便在譴責、扭轉這不道德卻合法的制度。與如此怪誕的現實對抗便是情節的本質，律師的舉動是道德、正義的，且是多麼勇敢、出眾。

在《搶救雷恩大兵》，米勒上尉這位主要角色的目標在於拯救同袍的性命，或最起碼讓他們免於一死。情節擺在登陸法國諾曼第首日，以及救出雷恩大兵的戰事進程，雷恩是家裡僅存活的兒子，對主要角色的目標而言著實是番挑戰。

在每個例子裡，情節皆以典型敘事風格進行，且直接與主要角色的目標抗衡，這即是能在最成功的典型電影敘事者作品中看到的活躍特質，希區考克、佛列德‧辛尼曼（Fred Zinnemann）及勞勃‧齊密克斯（Robert Zemeckis）等等皆是。這些敘事者均善用情節，以擴大戲劇曲線，但史蒂芬‧史匹柏對於情節的好處的理解，可說是無人能及。

角色配置的任務

在史匹柏的作品中，角色配置的任務僅次於情節，類型的選定和塑造人物的手法均顯示了一種不安，或充其量是針對角色配置的效用表現出勉為其難的認可。有項必要的解釋可供了解史匹柏如何運用角色配置，即是：此配置和電影前提是連結在一起的，因為這道連結是電影敘事經歷的核心。

角色配置或背景故事，是我們與敘事產生情感關係的關鍵。情節是刺激的，滿富動作、驚奇和曲折，角色配置則在引領我們進入一段與敘

事間所發生的情感關係。因此，直到《聖戰奇兵》的父子配置出現前，我們才與印第安那‧瓊斯這個人物有了情感連結。我們很著迷於這個系列電影前兩部的驚險動作中，領略了印第安那‧瓊斯的赤子熱忱，卻未對這個系列產生根深蒂固的情感，直到史匹柏和編劇傑伯‧史都華（Jeb Stuart）在敘事中採取了角色配置的作法。就某個層面看來，這是了解史匹柏使作品情感化的用意的關鍵所在。史匹柏為聲明以不同方式所作的結構選擇，運用情節來形成衝突與刺激感，並用輔助的手法操作人物，以情緒化敘事。

另一種探討角色配置議題的方法，是將史匹柏與史丹利‧庫柏力克（Stanley Kubrick）的敘事手法連在一起。在可能的情況下，庫柏力克會以情節取代角色配置，他這麼做是為了尋求刺激，正如《大開眼戒》（Eyes Wild Shut）主要角色的驚異之旅（而不在探討夫妻關係）。相形之下，史匹柏在《搶救雷恩大兵》中並不習於迴避角色配置，他僅將之深深地嵌入情節的過程。於是，我們感受到角色配置，卻不會忘了它次於情節的任務，而在拉武‧華許（Raoul Walsh）的《血戰中途島》（The Naked and The Dead）和艾德‧迪米崔克（Ed Dmytryk）的《百戰雄獅》（The Young Lions）則將之相反地展開來。

《勇者無懼》的角色配置是在情節的循序漸進中展開，且主要在審判的部分，無論其中的關係是黑／白、自由／奴隸抑或律師／被告。《太陽帝國》中亦然，戰事演進以及其所暗指的意義——被擒獲、監禁、夾縫中求生——對主要角色傑米而言，這些一直被推到前景，以強調傑米——親身經歷的經過。這裡的角色配置——兒童／成人、中國人／英國人（僕人／主人）、日本人／白種人（主人／奴役）、英國人／美國人、男人／女人等議題——是情節的次要推力。此番角色配置的手法的一個例外，可以在《辛德勒的名單》中發現。在這部片子裡，史匹柏與編劇史蒂夫‧柴里安有效地混合了兩種類型：戰爭片和通俗劇，前者由情節層面（針對猶太人的戰事）所支配，而後者則由角色配置來調度。在角色配置方面，以無權無勢的奧斯卡‧辛德勒與納粹戰爭機器的權力結構對抗，此時所探究的主要關係，即是納粹與阿蒙‧歌德，以及猶太人與

伊薩克·史登之間的關係，史登是辛德勒工廠的會計師，這間工廠是專為營救猶太人而設。在深入這兩段關係中，史匹柏明確點出辛德勒的兩個選擇，其中之一便是將這些猶太人從鬼門關前拉回來，待在自己專門設立的掩人耳目的工廠裡謀生，因而對他們有著無比的支配力，這個選擇以情感的方式描繪，呈現出人性腐化的頂峰。另一個選擇則是以與員工們等同的視角，分享彼此的感受並相互尊重。在這些舉動後，辛德勒選擇了第二項作法，這個選擇及其所暗示的，皆在為通俗劇層面鋪路。《辛德勒的名單》代表著史匹柏歷年作品中的例外，因為通常都是情節取勝。

線性的中心性

　　說到線性最正統之處，映入腦海的便是：在一關鍵時刻將目標導向的人物帶入，作為開端的敘事，而這個時刻也確實是危機點。簡言之，就是人物遇到了情節和反面角色所設置的路障，他得透過第一幕開啟敘事的轉捩點，使勁地將之移開。第二幕便有對抗行為、強化動作，以及來自角色配置的額外壓力，幕結束時會安排第二次轉捩點，迫使主要角色做出決定。最後，人物移至第三幕，朝解除的方向邁進，努力的等級提升到一新高峰，至此，情節解套了，角色配置也紓解了，主要角色在這項解除中達成或沒達成他的目標。解除很明確地存乎於敘事之中，結局也形成了，這即是線性敘事的模式。少數電影敘事者會將結局和線性模式囊括在一起，以比史蒂芬·史匹柏更有活力的方式往結局發展，就許多方面而言，史匹柏所代表的是典型線性敘事者。

　　我們已論及史匹柏敘事的情節導向，但若要著眼於線性，有兩點意味著此結構的緊湊：我們所參與故事的關鍵時刻，以及敘事的解除。正如同《勇者無懼》發生於船上的奴隸暴動，以及《侏儸紀公園》的人物們開始安排參觀公園之際；姑且不論《搶救雷恩大兵》的序幕，它的關鍵時刻要算是諾曼第登陸的第一天搶灘行動；《大白鯊》則是在鯊魚攻擊第一位受害者時。當然，例外是一定有的：《辛德勒的名單》和《太陽帝國》均是在引介主要角色的時候，《太陽帝國》更以相當大的篇幅

電影編劇
新論

進行，讓觀眾深入傑米的內在與心理狀態。然而，史匹柏泰半都很快地引領我們進到故事裡。

解除亦以同樣的方式處理，如印第安那‧瓊斯在《法櫃奇兵》中讓法櫃回到應有的地方；在《搶救雷恩大兵》的結局中，雷恩大兵成功地被救出；《辛德勒的名單》的片尾，針對猶太人所發動的戰爭結束了，被辛德勒拯救的猶太人對他的這份恩德銘感五內；《勇者無懼》的末了，山克被宣判無罪，且毫無疑問地，美國境內所實行的奴隸制度開始受到質疑；《外星人》的最後，外星人回家了；《太陽帝國》的終了，傑米從葬禮中逃了出來，與雙親團圓。在史匹柏的線性敘事中，解除是十分明確的。

聲音的手法

恰如其分的類型是史匹柏電影敘事調性的最佳寫照。他的動作—冒險和科幻片樂觀、燦爛又充滿希望，戰爭片則十分寫實。若說史匹柏的影片有種聲音（我們相信一定有的），肯定是開朗的聲音，即使在悲慘的狀況下亦滿懷希望。這聲音是典型的美國聲音，是對個人特質與莊重的禮讚；它的另一個層面是史匹柏對於社會議題的自由觀感，由他那兩部探討美國社會中的黑人的影片即可窺知一二。在可能的情況下，史匹柏亦會替成人支配的世界裡的孩子們發聲。

類型的手法

類型的選擇替敘事者設定了必要的參數。編劇的確會採取其他類型選項，柯恩兄弟（Coen Brothers）、戴爾兄弟（Dahl Brothers）和華卓斯基兄弟（Wachowski Brothers）便常這麼做，他們的作品清一色都是黑色電影或動作—冒險片，但藉由變更動機或混合類型，敘事經驗遂改變了（我們將於第九章再進一步討論）。史蒂芬‧史匹柏作品的類型則更為正統，首先，他對類型有著不同的偏好，且皆涉及願望實現。他的影片大多是動作—冒險或科幻類型，而其中主要角色的行動被情節挑戰──若人物不成功，對他所存在的世界的生活將產生不利的影響；此

外，這兩個類型皆為情節所支配。《大白鯊》、《侏儸紀公園》、《法櫃奇兵》及《外星人》等全是史匹柏動作—冒險和科幻類型手法的例子。

針對史匹柏電影類型吸引力的另一種說法，即是作品核心中的戲劇曲線：科幻類著重於科技與人性間的抗爭，動作—冒險片則聚焦在主要角色克服當地或全球災難所付出的努力。這兩種類型，最後的成功都創造出英雄。

此番主要角色轉變的觀點是史匹柏寫實電影的中心，如戰爭片《辛德勒的名單》及《搶救雷恩大兵》，他的傳記電影《勇者無懼》亦看得到同樣的方式。雖然戰爭片裡主要角色的命運可能轉變為虛度一生，如勞勃‧阿德力區（Robert Aldrich）的《進攻》（*Attack*）和《大器晚成》（*Too Late the Hero*），或以不切實際的好運氣屢屢度過難關，如艾格妮茲卡‧荷蘭（Agnieszka Holland）的《歐洲，歐洲》（*Europa Europa*），史匹柏卻須以英雄的態勢看待主要角色的行動與命運。《勇者無懼》中的戲劇曲線亦可以這麼解釋。

被選定的類型、人物手法及戲劇曲線的形塑，是典型敘事策略增強至最大限度的所有要項。對史匹柏而言，典型敘事是用來稱頌人物的潛在特質，即使犧牲了性命，這仍是人物所做的決定。情節的存在予以抗爭能量，好讓主要角色成為英雄，或認同孩子們的觀點有時比大人來得明智。這是種浪漫的看法，呈現出典型敘事推力（narrative drive）條理分明的特色。

史蒂芬‧索德柏：人物手法

若說史蒂芬‧史匹柏的人物是小老百姓，他們勉強地擺出英雄之姿，並獲致成功，那麼索德柏的人物便更是泛泛之輩，他們也會採取行動，最終卻是失敗的。不過我們將簡短地帶過兩個例外。索德柏的人物發現自己身處於某種讓他們不知所措的情境或關係之中；其中也有些生存契機，但多數是被迫置身在所有黑色電影的人物會面臨的背叛、埋沒的地獄般困境裡。索德柏的人物佔據了某個介於寫實與黑暗面之間的世界，那裡有的僅是噩夢，與史匹柏的人物所面對的截然不同。

主要角色

索德柏所呈現的人物裡，有兩個在他們的堅強意志下，成功迎戰諸多不幸，即《永不妥協》編劇蘇珊娜·葛蘭特（Susannah Grant）筆下的艾琳·布洛科維奇，以及索德柏編劇的《山丘之王》中的亞倫·科蘭德，均是典型通俗劇的主要角色——他們是這麼勢單力薄，又得在特殊時空環境中找尋力量，儘管當前的任務何其艱難，他們仍展現了求生、脫困的英勇作為。

在《山丘之王》裡，亞倫面臨了經濟窘迫的考驗：他是個十二歲的男孩，爸爸在遠方討生活，媽媽飽受病痛之苦，他們一起住在破舊的旅館裡，為了每個禮拜能省下一塊錢，不得不將弟弟送往親戚那兒，而他們家的車也在討債公司發現之際立即被收回抵債。亞倫真是四面楚歌，唯一能幫得了他的便是他的聰慧和態度，也就是說，他的樂觀救了他。

艾琳·布洛科維奇亦同樣有著經濟難題：她是單親媽媽，得找份工作來養活孩子們，更深切地說，她得保有自尊地活下去。為了達到這個目的，她毅然地至律師事務所求職，並在很短的時間內受理、追查一起鄰近小鎮因有毒廢棄物而受害的案件。她的目標成了這起案件有力、值得信賴的支持，然而，這份挑戰是難以用數字來衡量的。這兩部電影裡，主要角色的態度皆是致使他們生存下來的力量，也確實讓他們終究獲得勝利。

史考特·法蘭克（Scott Frank）編劇的《戰略高手》（*Out of Sight*）中的傑克·佛里，是更典型的索德柏人物，他是個不失手的銀行搶犯，卻因體諒和禮貌而被捕。於是，尋常的幫派份子成了被驅使、有雄心壯志的人物，他有些神經質，滿懷著成功的想望。在這樣的安排下，佛里並非典型的警匪片（gangster film）主要角色，更讓人容易聯想到尼爾·喬登（Neil Jordan）編、導的《蒙娜麗莎》（*Mona Lisa*）：主要角色喬治因為感情太豐富，而無法成為一俐落的犯罪份子。雷姆·多伯斯（Lem Dobbs）在《辣手鐵漢》中形塑的主要角色威爾森也是個性情中人，他的目的是為了報復殺女之仇。雖然綜合諸多因素看來，他是個不稱職的父親，但他所採取的種種行徑，皆讓他的父親意象

更加鮮明，而不在於使他的幫派生涯更平步青雲。同樣地，山姆‧羅利（Sam Lowry）和丹尼爾‧傅許（Daniel Fuchs）編劇之《危情狂愛》（*The Underneath*）裡，嗜賭成性的麥可‧錢伯斯回歸家庭，一邊又和先前被他拋棄的女友重修舊好；為了與對方再搭上線，他得另謀他法，甚至重回作姦犯科的老路，還得背叛家人。麥可‧錢伯斯是典型黑色電影的人物，欲望模糊了他的判斷力，他的所作所為終將自己導向毀滅。

索德柏人物的實例顯現出他偏好脆弱的類型，但當中沒有一個會比《性、謊言、錄影帶》裡的安‧米藍尼來得悲切，她是個沮喪又消極的人物，直到與丈夫的多年老友葛拉罕之間產生情誼後才覺醒，進而發現丈夫與她親妹妹間的不倫關係。但即使她覺醒了，她所宣洩出的纖弱與悲傷氣息仍持續主導著敘事進行。

以上是索德柏的主要角色非英雄的少數幾個例外，他們展現了更多自身的人性與不堪一擊的一面。敘事成了觀察他們行徑的顯微鏡，我們對其作為所感受到的，即是我們將回頭討論的有關認同方面的議題，但首先我們要回到索德柏電影中的反面人物的角色上。

反面角色

索德柏作品中的反面角色是很錯綜複雜的。事實上，有時索德柏完全不安排反面角色，而在他安排反面角色時，也不是為了提升主要角色的英勇事蹟，但最起碼，反面角色的複雜度與人性有致使其與主要角色一般脆弱的功能。反面角色的這份情緒本質為主要角色增添了人性與情感，這點是我們無法將之忽略不顧的。

在《性、謊言、錄影帶》裡，安的丈夫約翰便是反面角色，他是個說謊成性的律師，與安的妹妹之間的關係讓他很沒安全感。雖然身為反面角色，他卻是個有缺陷的人，且導致的結果可說是他自作自受。「有缺陷又危險」是對《戰略高手》中的瘋狗最好不過的形容，我們看得出傑克‧佛里因決心所展現的得體舉止，也能領會瘋狗因身為殺手所流露的不安，然而，此番主要角色和反面角色的形塑與通常預期的截然不同。《辣手鐵漢》裡的泰瑞‧華倫泰是個有錢的機會主義者，也是神經

兮兮的音樂行銷人，索德柏鋪了很長的路，好讓我們明白泰瑞是多麼脆弱、多麼平凡，因此他的行事被認為只不過是小老百姓的反應，與英雄根本八竿子打不著。這麼一來，我們可以說索德柏是運用反面角色來成就他的反敘事感覺，也的確在敘事中呈現了線性感。

反面角色的第二種形式亦對索德柏作品的反敘事感貢獻良多，即以慣例或事件作為反面角色。《山丘之王》中的經濟大蕭條即為一例，它所帶來的深遠影響提升了旅館經理的行為的強度，但並不足以暗指他就是反面角色。在此，大蕭條這起事件營造出一種個人行為的氣息，就旅館經理來說，是在反映他被加重的沮喪感，於是，大蕭條成了真正的反面角色。

同樣地，在雷姆‧多伯斯編劇的《卡夫卡》（*Kafka*）中，讓卡夫卡更加疑神疑鬼的便是政府的權力暨官僚核心——城堡，警官和醫療檔案首腦則是這份權力與濫權的替身，然而他們並不是真正的反面角色。城堡雄偉地矗立著，完全體現了它在卡夫卡的兩名同事和友人的死亡事件上所扮演的反面角色。

認同議題

索德柏以自己的方式，引領我們識別他的主要角色：卡夫卡是過於熱切又偏執的，安‧米藍尼是沮喪的，麥可‧錢伯斯只顧自己又帶有自我毀滅傾向，傑克‧佛里自信又愛嘲諷人，威爾森過於認真且易怒，亞倫‧科蘭德則有一套自己的故事。這些人物並不會讓我們將他們自動連結在一起，但我們卻能認同艾琳‧布洛科維奇這個索德柏作品中的例外人物，因為她是個弱者。而我們更常遠觀這些人物，而非與他們涉入一段強烈的關係，即便在史蒂芬‧嘉漢（Stephen Gaghan）編劇的《天人交戰》（*Traffic*），我們也是以相同的方式遠遠地看著賈維斯、海倫娜和勞勃這三位主要角色。這些人物都發現自己身處進退維谷的狀態，迫使他們在專業和個人興趣之間作抉擇。我們並未十分殷勤地受邀去認同這些人物，而是在觀看他們身處道德兩難窘境。原則上，我們試圖去喜歡索德柏的人物，卻並未真切地認同他們。

結構的手法

在檢視索德柏的電影結構時，或許會立刻留意到一件事：它不是那麼線性。的確，索德柏的作品結構是最富實驗性的，以反敘事避開結局，採用預料之外的情節與角色配置混合，或軟化主要角色的目標導向性。

我們就從索德柏最典型或線性的電影《永不妥協》開始吧。在這部片子裡，主要角色的目標是重獲自尊，這將為索德柏距離典型結構能有多遠設下衡量的基準線。敘事的情節層面是艾琳的職場躍進，儘管她沒有接受過正規的律師助理訓練。情節大多鎖定在成立對抗電力公司的訴訟案，這裡所涉及的是椿醫療案件，起因是發電廠對鄰近居民的健康造成傷害。角色配置探究了兩段關係：與鄰居之間的個人或愛戀關係，以及與雇用艾琳的律師之間的專業或尊重關係。《永不妥協》便是這樣的結構，情節即在於艾琳重獲自尊所面臨的種種挑戰。在任何時候，角色配置所賦予艾琳的不只是人性，並未削減敘事的線性。當我們初見艾琳時，她的自尊是很卑微的，但最後她是那麼充實，也保有了她的自尊。《永不妥協》的結局以某種和史匹柏電影同樣的手法，採取了典型線性敘事。為理解索德柏挑戰線性的嗜好，我們現在得回到他於其他作品中的情節運用方式。

情節的任務

情節提供了一種帶有線性的典型敘事，當中的轉折與變化亦是使其既刺激又滿足人心的要素。要了解索德柏如何運用情節，最好的方法便是觀察他的反敘事作品，在這類作品中，他趁我們期待他大作文章之際削弱了情節。他透過人物的手法或引介更多層面的方式，有時還運用主要角色及／或情節與期待逆行的處理。例如《性、謊言、錄影帶》中的錄影動作（情節），所產生的作用即不僅止於挑戰主要角色。回到情節推力的故事這個面向，我們便可以發現索德柏是如何挑戰觀者的期待。《戰略高手》顯然是部警匪片，在這類電影中，幫派生涯即為情節。傑克·佛里在片中的重大事件，就是在底特律搶劫前獄友、亦是華爾街竊賊的李察·雷普利手中的未切割鑽石，這個翻身機會他可是等了好久，

但問題來了：另一個前獄友瘋狗和他的同夥也盯上了這頭肥羊，後面又有聯邦調查局和與佛里有曖昧情愫的聯邦探員凱倫·西絲可的窮追不捨。索德柏在《戰略高手》裡以兩段關係的揭露來顛覆情節，即傑克對他的同夥巴迪近乎手足般地掏心掏肺，以及與緊咬他不放的凱倫·西絲可之間的糾葛。但是傑克與凱倫的這番敵對狀態最後演變成愛戀，持續削弱著情節：在第一幕中，凱倫被傑克劫持，他們一起被緊貼著鎖在車子的行李箱裡，如此一來，他們到底是綁匪和人質的關係，抑或這算是兩人的非正式第一次約會呢？第二幕，他們成了情侶；到了第三幕，凱倫在捉拿傑克途中射傷了他的腿，好讓他保住一命；片終，凱倫看來似乎是傑克逃亡的主謀。本質上，《戰略高手》的角色配置取代了情節層面，與類型期待抗衡，而成為一部人物推力的警匪片。

《辣手鐵漢》是另一個情節導向敘事、且被角色配置所顛覆的例子。它基本上是個復仇故事，且情節推展清晰可循。當中的牢騷和背叛發生於第一幕，第二和第三幕則在確保復仇的發生。而目標愈是遙遠——如《急先鋒奪命槍》（*Point Blank*）裡的幫派頭子，以及《神鬼戰士》（*Gladiator*）的羅馬皇帝——情節觸及苦楚來源的挑戰性便愈高。這些敘事中，情節以急駛列車般的速度行進著。我們在《辣手鐵漢》中有必要與主要角色威爾森和泰瑞·華倫泰保持距離，情節才能依所需而強化。但除了順著這班快車加速疾駛之外，索德柏仍舊帶領我們進入角色配置。在此，威爾森重回父親的角色，場面由他的女兒珍妮漸漸長大的過程，一直延續到最近替代雙親角色的表演指導老師。這位老師大剌剌地指責威爾森處理與珍妮之間關係的方式，並告訴他，這一切珍妮都明白得很，因此，老師有效地填補了失去的部分。情節層面將威爾森的人物貶低為復仇者，但角色配置使得威爾森仍保有父親之格，也就是說，角色配置顛覆了《辣手鐵漢》的情節力量。

角色配置的任務

黑色電影是由角色配置所支配，主要角色在片中會因被揭露的特別關係而受害。《危情狂愛》的麥可從頭到尾被前女友瑞秋死纏爛打，而

也正因為瑞秋，他才想出趁裝甲車運鈔時下手行搶的點子（因為那輛運鈔車就是他開的）。無疑地，瑞秋的女性魅力將麥可帶往毀滅之途，索德柏卻顛覆了她獨自摧毀麥可的預期，取而代之的是讓麥可成為自己的反面角色，因此，他明白自己無法抗拒與瑞秋走回頭路，也了解嗜賭成性和薄弱的判斷力是他的致命傷。簡言之，他完全清楚自己不是什麼好東西。這份意識使他自己成了比典型黑色電影中的反面角色更強勁的人物，且是被傷得更重的戀情受害者。事實上，這部片揭示了很多種關係：麥可與弟弟之間的該隱／亞伯關係*，他這個備受寵愛的兒子與母親之間的關係，他與新繼父之間的寄生關係，以及他和女銀行員之間的依存關係。第二種深入角色配置本質的結構性入侵方式即為運用情節——搶劫及其所衍生的後續效應——以作為主要角色道德敗壞的一種訊號。正因為情節，才得以暗示麥可命該如此，且又是黑色電影裡的不尋常人物性格。

《山丘之王》提供了另一個顛覆期待的例子。它的敘事基本上是通俗劇，是關於無權無勢的人物試圖獲得權力的人物推力類型，這種類型通常得透過關係來進行，而不像《山丘之王》所架構的那樣：在這部片中，情節取代了角色配置。它的情節是亞倫·科蘭德力圖提升自己，以能在大蕭條的困境中求生，這意味著他得裝作是某號人物，才能在父親掙錢不易的情況下賺得多一點。亞倫理應在這些努力不懈之中遭遇挫敗，但與事實完全相反的是，他試圖不被這些挫折所擊潰，因此，他由大蕭條中存活了下來。情節使得亞倫得去應付各種狀況，這番磨練也使得他做好了準備，以迎向專為這個人物而設的成功未來。在《山丘之王》中，運用情節改變了通俗劇的體驗，亦讓敘事充滿活力。

與線性背道而馳

史蒂芬·嘉漢執筆的《天人交戰》是索德柏顛覆線性的絕佳範例。本片以三個主要角色各自的三段故事為軸，即使每段故事均順著各自的

* 根據《聖經·創世記》，該隱與亞伯為亞當和夏娃所生，但該隱因忿恨與嫉妒而將親兄弟亞伯殺害。

人物曲線進行，卻以毒品交易串連在一起。

第一段故事大多數在墨西哥進行，劇情鎖定在當地警官賈維斯‧羅崔格茲身上，他正面臨著兩難：要當個忠貞不二的好警察，還是無惡不作的壞條子。第二則故事的場景大多在俄亥俄州，焦點則在該州最高法院法官勞勃‧威克菲爾德，他被總統指派為新任反毒沙皇（anti-drug czar）。勞勃所面對的是成為雷厲風行的專業人士，抑或管教有方的父親，原因是他那正值青春期、極富特權的女兒卡洛琳深陷古柯鹼和海洛英的癮而無法自拔。第三段故事主要發生在南加州，聚焦於身懷六甲的家庭主婦海倫娜‧阿亞拉，她的丈夫卡洛斯因販毒而被捕。對海倫娜而言，她的抉擇在於當個溫馴的妻子，還是挺身而出捍衛她的家庭。

即使三段故事有著各自的情節，索德柏卻將焦點放在人物曲線上，而非依循情節走向解除。在順著人物往下走的情況下，情節推力便逐漸削弱。若這三段故事都與情節有關，便會有更多著墨於毒品的地方，但在《天人交戰》裡，所凸顯的是人物們所做的決定。就第二段故事而言，勞勃雖然被尊為毒品沙皇，最後卻辭去了這份職務，主要是他體會出修復與女兒之間的關係並免於其為毒品所毀滅，才是他應贏得的真正戰役。所以，勞勃自己選擇了人物，而非情節（毒品沙皇與毒品事件的對決）。再者，由於人物曲線較情節曲線更為關鍵，我們感覺出毒品文化會繼續產生影響。海倫娜成功地讓卡洛斯獲釋了，她與卡洛斯的上司在墨西哥聯手殺了對卡洛斯不利的重要證人艾杜卡多，保全了家庭，但毒品戰爭還是會繼續下去，且卡洛斯或許仍會鋃鐺入獄。這麼一來，就沒有一個真正的結局，我們所歷經的不過是毒品戰爭的一個片段罷了。

此外，這三段故事有著存在主義密碼，掩蓋了毒品議題的道德觀。在墨西哥那段故事中，賈維斯與墮落的同伴馬諾羅之間的關係，使得他對馬諾羅遺孀仍背負著責任感，且遠遠超出他個人升遷的重要性。正如同海倫娜為生存所做的一切，以及勞勃為讓家庭能持續下去的所有努力，賈維斯的所作所為是在捍衛他生命的一點尊嚴。然而，毒品交易依舊進行著。因此，《天人交戰》中沒有英雄人物，因為那得有更多情節方面的運用，這裡有的僅是我們所目擊、肯定的小老百姓的人性，結果

使得本片成為一部與線性經驗相去甚遠的作品。

調性／聲音的手法

　　如先前所述，類型電影於預期的調性參數中展開，那麼，索德柏的作品是這麼回事嗎？《永不妥協》或《性、謊言、錄影帶》之類的通俗劇是在寫實調性中展開，尤其是這兩部片有著預期的寫實調性。《天人交戰》的確運用了三種類型：墨西哥篇是以大型角色配置的警察故事展開；俄亥俄篇則轉入通俗劇，縱使它以驚悚的方式運用情節，探掘這股潛藏的威脅；第三篇以犯罪故事揭開序幕，指涉海倫娜成為「罪犯」的經過。情節再次出現了，但也有著角色配置。這些類型通通是寫實的，亦進行得十分寫實，然而，黑色電影是被期待以過於熱切的表現主義展開，《危情狂愛》即具有這種讓我們與該類型連結的狂熱、文學人物。

　　雖然索德柏在類型期待之間游刃有餘，他也經常破壞它們，我們現在要回頭看的這些例子足以為證。即使索德柏偏好在作品中往強烈的夢魘面向移動，在通俗劇中，我們並不期待看到這份特質。但是，索德柏在《山丘之王》中還是這麼做了：若第一幕對現實生活抱持著浪漫視角，第二與第三幕便漸漸移往主觀的大蕭條噩夢之中。索德柏在《山丘之王》裡運用一種調性為實驗手法，這道手法是他在雷姆‧多伯斯編劇之《卡夫卡》中便曾精心探索過的。表面上，《卡夫卡》是關於一位受雇於保險公司的作家的故事，他一開始面臨了一名友人的失蹤和死亡，接著第二位朋友也不見人影，他們還都跟他共事過。他隱約感覺出城堡這座權力中心暨官僚所在地，便是失蹤事件的關鍵。影片時空背景安排在一九一九年的布拉格，卡夫卡潛入城堡，與醫療檔案首腦發生衝突，旋即被最近成為他保險公司助理的兩名男子追逐。這段經歷是確有其事，或只是段疑神疑鬼的夢境，我們不得而知，但關鍵在於妄想、夢境和可能性的調性，整體氛圍與感受比情節來得重要。如此，它便是關於一位重要作家心智狀態的實驗性敘事，重點在於卡夫卡內在世界被有效地塑造了。若他的焦慮和恐懼能讓我們感同身受，索德柏便達到了他的敘事意圖。在此，情節便是藉口，而非訊息性的敘事策略。

電影編劇
新論

另一個將調性由期待中轉變的例子是史考特·法蘭克的《戰略高手》。警匪片向來試圖讓故事以寫實的方式進行，而《戰略高手》也不像《午夜狂奔》(*Midnight Run*)*那麼喜感，反倒更近似柯恩兄弟的《冰血暴》(*Fargo*)的類型，如同勞勃·班頓（Robert Benton）與大衛·紐曼（David Newman）編劇的《我倆沒有明天》那般，在喜劇與寫實之間遊走。姑且不論《戰略高手》的諷刺調性是否出自艾摩爾·李奧納（Elmore Leonard）的原著小說，它確實讓人驚豔。它所關注的角色配置的架構選擇更勝於情節，伴隨著傑克·佛里的自我反射與自嘲，為調性營造出空間，而使之能持續由類型期待中移轉、變化。

類型的手法

史蒂芬·索德柏對類型電影的偏好十分明顯，通俗劇便是他的首選，但警察故事、警匪片和黑色電影亦十分吸引他。如前所述，索德柏很樂於伸展類型，或最起碼也常逆轉所期待的課題。於是，《辣手鐵漢》更像是通俗劇，而非犯罪片；《天人交戰》是警察／通俗劇／犯罪片，且有著通俗劇的強烈弦外之音；同樣地，《戰略高手》足以被歸類為浪漫喜劇暨警匪片，前者所佔的比重較大；唯有《永不妥協》是部徹頭徹尾的通俗劇。

結論

我們在這一章裡探討了兩位迥然不同的敘事者，他們每道打造人物的手法、結構、故事形式和源自不同觀點的調性。史蒂芬·史匹柏是樂觀、浪漫的，且渴望以直接、強而有力的方式使觀眾與他的敘事達成連結；他偏好典型線性敘事，從關鍵時刻、解除到收尾都這麼用。

在相對的另一端，史蒂芬·索德柏善用我們稱之為反敘事的手法。在他那極度與眾不同的人物、結構、形式及調性手法裡，是不安且富實

* 一九八八年由馬丁·布雷斯特（Martin Brest）導演，勞勃·狄·尼洛與查爾斯·葛洛汀（Charles Groding）主演的犯罪動作喜劇片，描述一名會計師在棄保潛逃後，被聯邦調查局、賞金獵人和黑手黨緊追不捨的經過。

驗性的，有時，這種手法能導致更遠或更開放的體驗。索德柏蓄意追求創意，或對媒介的興趣大於其觀眾，或許對我們而言是種誘惑。無論理由為何，他已選擇了心態更開放的敘事手法，並將所施展的策略混合，這就比史蒂芬·史匹柏的作品更具備個人癖好傾向了。但當他們的手法發揮作用時，當中的敘事皆是那麼令人驚異又新奇。

這兩位史蒂芬在兩個相對的極端中展現了兩種敘事推力。史匹柏帶領我們進入與其主要角色之間的關係，而索德柏則將他的主要角色與我們保持一段距離，這便是他們路徑分歧的開始。為能更完整地理解，我們現在得回到類型的討論，在後續的章節將有針對人物與聲音的整體論述，針對為何兩位史蒂芬所展現的創意對編劇而言是如此大異其趣，將予以讀者們更深入的了解。

電影編劇
新論

第 七 章

跟著類型走（一）

　　類型片長久以來一直是美國電影偉大的傳統。類型不只是公式，它是對觀眾有天生吸引力的一些故事「群」。如果編劇忽視這種天生的吸引力，那就得不償失了。西部片、警匪片、歌舞片等電影類型幾乎就是好萊塢的代名詞，源於歐洲的黑色電影和恐怖片也在移植美國後存活下來。由於類型電影一直廣受觀眾喜愛，大多數的編劇在他們的創作生涯裡難免要寫些類型劇本，然而，唯有熟悉類型電影的種類和特性，才能針對某類電影進行創作。了解類型，其實是掌握故事結構的捷徑。

類型與觀眾

　　社會學者長期關注電影與觀眾之間的關係，然而對類型以及它和觀眾之間的關係，研究得最透徹的不是他們，而是像蘇珊·宋妲（Susan Sontag）、保羅·許瑞德、勞勃·華修（Robert Warshow）這些不假科學統計分析的電影人。他們的方式是先仔細研究某一電影類型，繼而找出這類電影所表達的特殊情感以及觀眾相對的情緒反應兩者之間的複雜關係。例如華修便曾研究過警匪片和西部片裡的英雄角色，發現他們和普通百姓一樣，都想在新移民的環境中出人頭地，只是他們選擇非一般人的犯罪手段。[1] 華修認為想要出人頭地是人之常情，只是有很多人在競爭激烈的現代都會中落敗。警匪英雄的失敗直接導致生命毀滅，這就是悲劇。

　　反觀西部英雄的命運便樂觀許多。在美好的西部世界裡，衝突的化解、道德的醒悟比警匪的現代都會中來得單純。由於單純，西部片提供

給觀眾「美夢比較容易實現」的企望，把他們帶回簡單、田園的生活裡。華修特別強調任何類型電影都和歷史真相無關，對類型電影而言，夢想比真相來得珍貴，它的意義便在於為觀眾築造一個逃離現實的夢境。

　　類型電影常以營造「美夢」或「惡夢」的方式來說故事。恐怖片和黑色電影總是充滿惡夢，西部片、冒險電影、歌舞片可以讓你美夢成真。至於一些比較寫實的類型，像紀錄片、通俗劇、情境喜劇等，它們取材的內容自然就會是大家比較熟悉的人物、情境和行為。

　　然而，編劇必須了解觀眾的口味會隨著時代改變，即使是類型電影也一樣。我們不能完全忽視現代觀眾對西部英雄、歹徒、印第安人、家園的感覺，任意地拍一部古典西部片。事實上像原子彈、太空探險這些東西的出現改變了西部片的風貌。過去西部片的場景總在邊塞墾荒，可是現代的邊塞已經擴展到太空。因此，在過去二十五年裡，至少有《九霄雲外》（*Outland*）、《星際大戰》、《異形第二集》（*Aliens*）和《決戰猩球》（*Planet of the Apes*，重拍版）等四部以太空為場景的西部片。這些電影仍具備許多西部片的類型元素，只是過去所謂的「西部」指的是墾荒邊塞，現在的意思是外太空，類型電影裡的舊故事穿上了新衣。

類型電影

　　本章並不打算整理出類型電影的演變歷史，但是多加了解某一類型今昔不同的風貌，可以增進對它的基本概念。以下將分別討論這些電影類型：

- 西部片（The Western）
- 警匪片（The Gangster Film）
- 黑色電影（Film Noir）
- 脫線喜劇（The Screwball Comedy）
- 通俗劇（The Melodrama）
- 情境喜劇（The Situation Comedy）
- 恐怖片（The Horror Film）

- 科幻片（The Science Fiction Film）
- 戰爭片（The War Film）
- 冒險片（The Adventure Film）
- 史詩片（The Epic Film）
- 運動片（The Sports Film）
- 傳記片（The Biographical Film）
- 諷刺劇（The Satire Film）

為理解類型與編劇類型中所使用的戲劇成分，最好將類型的普遍特性納入考量，這些特性計有：

1. 主要角色的本質
2. 反面角色的本質
3. 戲劇行為的塑造
4. 催化事件
5. 解除
6. 敘事風格
7. 敘事形塑
8. 調性

每種類型都有自己獨特之處，這正是之所以能與其他類型有所區別的要素。例如，恐怖片中的主要角色常有成為被害人的傾向，西部片的主要角色則多為令人景仰的英雄。經由強調類型中的某些不同點，我們的目標便是呈現編劇能如何將這些特性於編寫類型故事中發揮到極致，且能在後續拍攝過程中與類型期待相呼應，替故事營造新鮮感。

1. 主要角色的本質

每種類型片的主要角色和角色的目標主要都聚焦在故事上。西部片的主要角色是英勇又富浪漫傾向，恐怖片的主要角色多是慘兮兮的受害

者，戰爭片的主要角色則被描繪得更為寫實，歌舞片的主要角色是那麼生氣蓬勃，黑色電影中的主要角色傳統上都是這麼壓抑、絕望。特定類型中的主要角色特質須達成連貫性，以使得角色短缺的部分能便於編劇採用。

2. 反面角色的本質

反面角色對任何類型來說都是一樣重要的，然而它的本質得視其與特定類型的寫實關聯而定。當角色所呈現的獨特寫實性是英雄式的——尤其在冒險片或西部片裡——反面角色便會是更邪惡、更強大，有時甚至超越凡人。當類型是夢魘式的，如恐怖片或黑色電影，反面角色同樣也會是極端性的。

只有在像是戰爭片、通俗劇和警匪片等寫實類型，反面角色會較具人性而非超人性特質。在這些類型裡，主要角色的目標更易讓人理解，也更為寫實；因此，反面角色既不可或缺，亦有著更多人性面向。

3. 戲劇行為的塑造

幫派故事圍繞著某個幫派的興衰而推展，警察故事則集中於一起犯罪案件的犯案經過、調查和成功破案等方面來著手，尤其最後一項是令犯案者備感焦慮的。所有類型片都有著十分特別的戲劇塑造方式，且均以觀眾所預期的方式揭開序幕：士兵被徵召入伍，至外地參戰；牛仔夢想著得到土地和牛群；來自中西部的貧苦男孩想在東北部的工業城市謀生，以改善困頓。

在戲劇行為的進程中，我們將會看見士兵生還的後續發展，牛仔的犧牲小我換取了自我提升，以及中西部小伙子勢必會面臨的違反道德情事。這時，角色的命運將依類型的期待而各異；再者，角色達成目標的嘗試，將牽動戲劇行為的塑造。

4. 催化事件

被偷的牛、友人的亡故、內戰結束、印第安人的襲擊等等，都是不同西部片的催化事件。主要角色的每個發現和一連串行為的解除，皆是由催化事件衍生而來。每種類型都有著自己的催化事件類別，例如犯罪即為警察故事的催化事件；在恐怖片裡，剛遷至新英格蘭一間頻頻鬧鬼

電影編劇
新論

的房子的新家庭，即是該片的催化事件。關鍵的催化事件應很快地發生，否則類型的戲劇力旋即就消散了，而觀眾對迅速的開始也很期待。

5. 解除

戲劇行為確實帶領我們朝向解除方向前進，但不是每種類型都能將我們帶向同樣的解除方式。雖然通俗劇裡中西部小子的命運是往悲劇方向走，但這並非古典西部片或戰爭片的安排。在西部片中，縱使主要角色因雄心壯志而付出代價，卻不會因此而成功，或成為人人崇拜的英雄。這份努力需要一段英雄主義的儀式化證明，即一場高潮槍戰。對戰爭片而言，即使有驚心動魄的戰役，支配角色命運的卻不是他的個人行為，而是主要角色所身處的那方更上層的力量；解除雖然可能來自空軍高層，或經由單一、專橫的行動，使角色於戰役中存活下來。無論是什麼樣的理由，戰爭片的解除都不會來自主要角色的個人行為，於是主要角色成為英雄的態勢，便不如西部片以個人行為作為解除中心那麼明顯。

6. 敘事風格

每種類型都有著觀眾所期待和喜愛的特定敘事風格。就西部片而言，即會不時安插槍戰、武器部署、精湛的騎術和生存技巧，以凸顯其粗獷、原野的本質，暴力和猛烈的解除方式則使得類型特色化產生衝突。但通俗劇的方式就不一樣了，它是以角色間的關係、發展和結果為中心，即使或許會出現悲劇性的局面，暴力均是以情感的而非實質的方式呈現。

7. 敘事形塑

不同類型皆有各自的形塑手法。雖然《日正當中》（*High Noon*）這部西部片述說的是一天內所發生的事，但這並不是西部片的典型例子，事實上，許多西部片有著寬廣的時間框架，如《紅河谷》（*Red River*）和《搜索者》（*The Searchers*）的經年累月。但對黑色電影來說，這就很不尋常了，因為它的角色總是被時間追著跑，這可是他的最後機會了。因此，黑色電影的故事傾向於有著更緊張的敘事形塑：時間框架崩解了，而能加速呈現主要角色的絕望。時間對於冒險片和驚悚片來說

也是至關緊要的，但對情境喜劇和戰爭片而言就沒那麼重要了。

　　這裡主要的思索是類型須加強至何種程度，以能和主要角色的目標達成一致。在黑色電影裡，主要角色是沮喪的，試著與悲慘的命運搏鬥；冒險片中，主要角色所遭受的威脅應一直持續著，才能使觀眾對情節感興趣；至於西部片和情境喜劇，主要角色的關係相對而言輕鬆許多，所以，敘事形塑也跟著和緩了。

　　8. 調性

　　雖然我們將會在之後的章節中談論調性，但在此將之作為類型的元素而納入考量是很重要的。調性的範疇相當廣，舉凡冒險片和歌舞片中的夢幻，到戰爭片與通俗劇的寫實，乃至於脫線喜劇和諷刺劇的嘲弄，以及驚悚片與恐怖片的緊張懸疑等等。

　　上述所及的所有元素，顯然為編劇提供了改變或挑戰傳統的良好契機，以使故事更不同於以往，也更有新意，但為了達到本章的目的，我們得假設它們與類型是一致的。現在，讓我們回到類型本身吧。

西部片

　　西部片擁有深厚的歷史背景，它以西部拓荒精神作為中心議題，在一九五〇年以前是最傑出的好萊塢類型。總括古典西部片的類型母題，大致如下：

- 一位獨來獨往的西部英雄，他是西部世界道德高貴的象徵。
- 西部英雄天生就是神槍手，騎馬技術一流。
- 反面角色喜歡做生意，累積金錢、土地、牛群，而且為達目的不擇手段，甚至六親不認。
- 「土地」代表自由，也代表大自然的原始。在西部片中，「土地」的角色相當重要。
- 小鎮、軍隊、婚姻、小孩等社會構成的元素代表文明的力量。
- 西部英雄被迫必須在兩股對立的勢力中作抉擇，通常情感上他會傾向原始的力量（例如：土地、印第安人），理智上卻又受到文明力

量（例如軍隊、小鎮）的牽引，這是西部英雄一貫的內在衝突。

● 西部片少不了像槍戰、趕牛等儀式性的場面。私人恩怨的解決通常訴諸決鬥，而不是言語溝通。

　　以上簡單介紹西部片的類型母題，接著要談的是西部片自一九五〇年起所產生的轉變。對古典西部片的改革者而言，他們當務之急便是想辦法讓電影不至於顯得太膚淺無知。像葛雷哥萊・畢克（Gregory Peck）在《霸王血戰史》（The Gunfighter）裡的英雄形象便已不再是過去的神話人物，「神槍手」既是他的美名，也是他的包袱；《無敵連環鎗》（Winchester' 73）裡的詹姆斯・史都華（James Stewart）則顯得神經兮兮；《日落黃沙》裡的威廉・荷頓根本就是一名殺手，古典西部英雄的俠義之情已不復見。另一改革的重點是對文明力量的看法，像《草莽英雄》（Apache）、《逃亡大決鬥》（The Outlaw Josey Wales）裡的聯邦軍隊作風甚至比印第安人還野蠻。原本應該是祥和安樂的小鎮，在《荒野浪子》（High Plains Drifter）裡卻被描述成人間地獄。總之，相較於古典西部片，一九五〇年以後的西部片已經變質，不再抱持原有的理想。像《小牛郎西征》（The Culpepper Cattle Company）和《天國之門》（Heaven's Gate）便是以西部神話的破滅作為主題。

　　近年來，西部片和英雄人物都有復甦的跡象，在這類型作品裡不難看出細微和明顯的差異。古典西部片的理想主義於《執法悍將》（Wyatt Earp）中再次被挑戰，懷厄・爾普（Wyatt Earp）傳奇的一生正適合作為編劇的目標，且 OK 農場（OK Corral）爆發的槍戰亦可供作歷史事件或戲劇契機。同年上映的《絕命終結者》（Tombstone）與典型西部片較貼近，但當中原始主義與現代文明對峙的部分再次薄弱了，取而代之的是相對的物質目標＊。而主要角色的這番物質主義主題在《殺無赦》

＊《執法悍將》與《絕命終結者》均在述說西部警長懷厄・爾普的故事：在鄉下長大的懷厄・爾普因從軍（南北戰爭）遭拒，轉而研讀法律，妻子的過世使得他染上酒癮，並以盜竊維生，父親遂將他送去西部，交給其他三位兄弟照料，之後他們便在鎮上以暴制暴，將壞人趕出，也開啟了懷厄・爾普的槍手傳奇人生。不同的是，《執法悍將》較偏傳記性地描述，《絕命終結者》則將時間點放在懷厄・爾普欲靜靜地退休，卻被歹徒的惡行所干擾。

（*Unforgiven*）中更為明顯，其中，英雄不再那麼神勇，也不像一八八〇年代的人物，反倒像是一九八〇年代的男性。

由此看來，西部片儼然已經改變，但是充當原始與文明交戰所在的「邊塞」卻依然存在，只不過位置不同而已。

警匪片

古典警匪片的故事不外乎是想要一步登天的男主角在社會上乍起乍滅的過程，和西部片同樣具有類型化的特色。基本上是亡命之徒的男主角，老覺得生命即將終結，所以做事相當拚命，總括警匪電影的特色如下：

- 男主角常是移民出身的卑微人物，希望晉身上流社會。
- 黑幫份子將城市當成溫暖的窩，同時也是他們出生入死以求出人頭地的背景。
- 想當老大就得不擇手段。也就是說做英雄就得有勇氣、夠狡猾，而且二話不說地幹掉企圖與他分享權力的人。這就是所謂的江湖規矩。
- 主要角色必須忠於他移民的背景（immigrant roots）。
- 黑幫的江湖規矩不見容於正常的社會規範，因此，維持社會秩序的警察和聯邦探員便成為黑幫份子的頭號敵人。
- 槍枝、汽車、女人等物質上的滿足是成功的象徵。
- 黑幫份子的處世哲學是勝者為王、敗者為寇。

警匪片迄今仍是主要的美國電影類型，像《教父》（*The God-father*）、《鐵面無私》則是近年的代表作。它的重要性在於反映現代城市的生活風貌，尤其是有關幫派份子的性格描述。主要角色除黑幫人物外，另外搭配的角色例如《緊急追緝令》（*Dirty Harry*）裡的警察，《夜長夢多》（*The Big Sleep*）裡的偵探，至於《冷戰諜魂》（*The Spy Who Came In From the Cold*）裡的間諜。不管角色為何，他們各

自為政，都想闖出自己的字號。拿黑幫份子來說，雖然他們和間諜、殺手一樣是向既定社會規範挑戰的道上人物，也會對同道下毒手。然而這一切鬥爭的下場便是死亡，黑幫帝國終將被摧毀。

近年來，警匪片增加了抗爭的存在主義面向。也就是說，若希望變得模糊了，一種虛無主義式的死亡想望便在幫派和其命運中蔓延開來。無論焦點是落在個人（如《紐約之王》King of New York）或幫派（《霸道橫行》Reservoir Dogs）上，背叛皆成為幫派命運所關注的重心。這種戲劇轉變跨越了倫理藩籬，使得波多黎各（《角頭風雲》Carlito's Way）、黑人（《黑街追緝令》Clockers）及愛爾蘭（《魔鬼警長地獄鎮》State of Grace）等貧民區的幫派更為悽苦的命運被放大檢視。無論這是對法律效力的侵犯，還是馬爾薩斯人口論（Principle of Population）在人口過剩的都會生效了＊，這些故事描繪出希望渺茫且更加垂頭喪氣的幫派英雄，他們非但不英武，還更為暴力。他的抗爭是身為備受責難者的最後一擊。

警匪片裡的人物與場景通常有一定的配置，例如舊金山的哈利‧卡拉漢（Harry Callahan），洛杉磯的菲力浦‧馬羅（Phillip Marlowe），芝加哥的艾略特‧涅斯（Elliot Ness），以及紐約的柯里昂家族（The Corleones），各有各的地盤，或者說他們的戰場。把場景定在這些著名的城市，不禁令人誤以為他們就是真人真事改編的電影。然而，警匪片畢竟不是城市生活的紀錄，和西部片一樣，它呈現的是一個夢境，一個魅影幢幢的城市景象。警匪片就像神鬼戰士與基督徒的現代版，總是爭個你死我活。

警匪片的故事總是充滿陽剛之氣，幾乎不談兩性關係。電影中也甚少出現令人印象深刻的女性角色，不過還是有例外，像《我倆沒有明天》裡的邦妮、《白熱》（White Heat）裡詹姆斯‧凱格尼的母親，或是《巨變》（The Big Heat）裡的葛蘿莉亞‧葛拉漢等。她們或許會激發男主

＊ 英國經濟學家馬爾薩斯（Thomas Robert Malthus）於十八世紀末發表的理論，認為人口是以等比級數成長，生活所需的糧食卻是以等差級數增加，在此不均等的情況下，勢必得控制人口成長，否則終將導致步上貧窮之途。

角的勇氣，角色上也算討好，可是女性在警匪片裡從來不曾獨當一面。不管她們是黑幫老大的姊妹或母親，純情少女或妓女，永遠只是輔助性質的配角。

最後值得一提的是，通俗偵探小說裡的著名人物往往會被移植到警匪片裡，像東尼‧席勒曼（Tony Hillerman）筆下的印第安人，史考特‧楊（Scott Young）筆下的愛斯基摩人，泰德‧伍德（Ted Wood）的鄉下警察，以及大衛‧湯普森（David Thompson）充滿國際色彩的人物，都將會在未來的警匪片中扮演重要角色。這些偵探小說家巧妙地利用富有異國風情的偵探來吸引讀者，同時也提供好萊塢製片新的拍片點子，最近，就出現了幾部「國際」警匪片，例如：《魔鬼紅星》（*Red Heat*）、《俄羅斯大廈》（*The Russia House*）。

警匪片已從古典的城市風貌，變成今日的國際色彩。世界看來像個超大的叢林，人物的生命愈加危險，警匪片的素材也就愈來愈豐富了。

黑色電影

黑色電影源起於一九二〇年代的德國，在那個悲觀的年代裡，人們逐漸移至城市，他們內心深層的恐懼是黑色電影捕捉的焦點。黑色電影又可稱為「背叛類型」（the genre of betrayal）的電影，因為它的主題總圍繞在個人、國家、國際等各方面的背叛。至於黑色電影的特色大致歸納如下：

- 黑色電影的男主角是個苟延殘喘的邊緣人物，他的角色形形色色，卻絕對不是西部片或警匪片裡的英雄人物。
- 男主角將他所有的希望寄託在女人身上，且她們通常條件較好、較富有、較有活力，他總是迫不及待地抓住這唯一的機會。
- 男主角和他的救贖女主角之間往往只維持激情的性關係。
- 在這層性關係裡，女主角將會背叛男主角。
- 性關係同時導致暴力出現。
- 城市是所有罪惡的淵藪，現代生活的象徵。男、女主角之間已無寬

容，城市的生活只教會他們背叛和欺騙。

- 小孩代表希望，但黑色電影從不曾出現過小孩，即使是已婚的夫婦，他們身邊也不會有小孩。一切都是令人絕望的。
- 性與暴力同時並存，互為因果。
- 孤獨是男主角的標記，代表他的生活狀態。

黑色電影就像現代人的夢魘一般，經典的例子如比利‧懷德（Billy Wilder）的《雙重保險》（*Double Indemnity*），一樁為愛情而殺人的故事，後來愛情沒有兌現，兌現的卻是一具具屍體。較為現代的作品如《體熱》（*Body Heat*）、《唐人街》、《蠻牛》（*Raging Bull*）、《第六感追緝令》（*Basic Instinct*）與《流血的羅密歐》（*Romeo Is Bleeding*）等。充滿悲觀絕望之情的黑色電影曾出現不少珠玉之作；挖掘人性最醜陋一面的，是那些才氣縱橫的導演、編劇，這也算是譏諷吧！

脫線喜劇

脫線喜劇就好像喜劇型態的黑色電影，除了最後圓滿的結局之外，它和黑色電影的類型特色頗相近。

- 主要角色是一名孤立無援的男性。
- 男主角不懷任何希望地追逐女人，以克服心中的寂寞和焦慮。
- 一場男主角與女人的戰爭。
- 在這場男人與女人的情慾戰爭中，男性雄風遭受挑戰，女性掌握優勢。傳統兩性地位的逆轉是脫線喜劇的主題。
- 相對於黑色電影的悲劇性，脫線喜劇則顯得輕鬆許多。
- 都會場景和黑色電影一樣，且同樣充滿危機。
- 脫線喜劇也不會有小孩的角色，夫妻之間總是問題重重。
- 角色之間互相挑釁、攻擊是幽默的笑料，而不是像黑色電影那般訴諸暴力。

脫線喜劇比起情境喜劇需要更多冒險刺激、衝突的情節，因此比較少人嘗試此類題材。像《洗髮精》（Shampoo）和《散彈露露》是較為現代的作品，至於像《育嬰奇譚》（Bringing Up Baby）和《妙藥春情》（Monkey Business）這種早期風格的脫線喜劇則已不多見。男性編劇在處理脫線喜劇的題材時，往往先得克服心理障礙，因為依類型的作法，男性的地位、自尊在電影中備受打壓。儘管如此，脫線喜劇仍是一個充滿創意的電影類型。

　　《窈窕淑男》（Tootsie）與《窈窕奶爸》（Mrs. Doubtfire）皆借用了脫線喜劇的活力，卻都沒依循古典的路子走。這兩部作品在主要角色上都採用了陰陽顛倒的手法，《窈窕淑男》更是將反面角色的男性特質凸顯出來。這種新世代的手法不僅將電影帶領至情境喜劇的更安全境界，亦遠離了脫線喜劇讓人步步為營的險灘。

通俗劇

　　一提起通俗劇，很容易讓人聯想到肥皂劇，但是這種聯想有失偏頗，因為通俗劇是最接近現代人、事、物的類型。不過，這也不意謂通俗劇只是如實地反映現代生活而已。比較恰當的說法可能是：通俗劇就是用戲劇手法去處理我們的日常生活細節，它主要的特色如下：

- 通俗劇的主要角色通常是女性，但也會有例外。
- 某些特定的社會規範說明了該地區的權力結構，也造成主要角色的困擾。
- 藉助於權力結構中的另外一位成員，主要角色得以克服權力結構造成的困擾。
- 漂亮和聰明的人往往無法同時擁有金錢和權勢。
- 主要角色為超越社會規範所採取的行動，往往會同時打擊到自己同屬社會規範、有權有貴的家人。在她的奮鬥過程中，一切只能靠自己。
- 主要角色總是堅信明天會更好，現狀（家庭、破碎的婚姻）對她自

電影編劇
新論

身而言，簡直就是奇恥大辱。

- 現代感對通俗劇而言是重要的。電影故事的年代一久遠，就比較不能打動觀眾。因此，賣座的通俗劇往往取材自當下的人、事、物。
- 劇中角色各自代表著理想主義、犬儒主義、性慾、攻擊性……，這些多種角色間的互鬥，說明了強者與弱者之間的戰爭，也彰顯了權力結構的頑強。

一九八〇年代最重要的一場權力鬥爭，莫過於兩性之間的衝突。隨著女性經濟能力的提高，跟著發生性別革命、女性意識抬頭，事實上已經重新定位男女關係。不管是職業、養育子女、婚姻等方面的問題，都和過去大不相同，長久以來，兩性關係一直是人類生活上的大課題，這或許也說明為什麼《三十而立》（*thirtysomething*）會是近十年來最叫座的電視影集。回顧過去許多令人懷念的電影，它們都是通俗劇，像《克拉瑪對克拉瑪》（*Kramer vs. Kramer*）、《ID4 星際終結者》（*Independence Day*）、《豪華洗衣店》（*My Beautiful Laundrette*）、《突破》。社會變遷刺激了大量的電影分別在不同的時空環境中探討其特殊的權力關係，諸如《開放的美國學府》（*Fast Times at Ridgemount High*）、《擋不住的來電》（*Crossing Delancey*）和《情比姊妹深》（*Beaches*）都是這類產物。它們也都屬於通俗劇的類型，主要角色也都是女性，只不過年紀不同罷了。

通俗劇亦可被視作社會政治權力結構的一種反射，在這樣的框架下，男性與女性的活力僅是大型政治體制中的一個軸，另一個軸則是家庭政治。於是，父子間的針鋒相對便成了《天倫夢覺》（*East of Eden*）及《大河戀》（*A River Runs Through It*）的素材，《養子不教誰之過》（*Rebel Without a Cause*）中的兒子則成為當時桀驁不馴的典型，《冷暖人間》（*Peyton Place*）裡勇於與眾不同的女兒即是劇中焦點。

政治的框架本身就是勞勃‧羅桑（Robert Rossen）編導的《國王人馬》（*All the King's Men*）主題，在不見經傳、但同樣富饒興味的約

翰·塞爾斯導演的《希望之城》（*City of Hope*）的都會政治中亦看得到。我們還可以把塢珊·派西（Euzhan Palcy）導演、科林·韋蘭（Colin Welland）編劇的《血染的季節》（*A Dry White Season*）算上一筆，在這部複雜的通俗劇中，唐納·蘇德蘭（Donald Sutherland）飾演在南非土生土長的思想自由的白種人，為捍衛他的黑人園丁的尊嚴，挺身向法律挑戰。他的奮勇行為及隨之而來的懲處、死亡，均是通俗劇主要角色所會面對的典型情境。

在《羅倫佐的油》（*Lorenzo's Oil*）中，命運與死亡亦挑戰著蘇珊·莎蘭登（Susan Sarandon）及尼克·諾特（Nick Nolte），因他們被告知兒子得了不治之症，且將不久於人世。這對父母不接受傳統醫療權威單位的建言，費盡了時間、金錢和精力找尋能治癒兒子的方法，結果他們真的做到了。這部關於健康和醫學的通俗劇刻劃的是雙親的勝利，但觀影經驗是在強調通俗劇將我們帶往生命中黯淡、悲劇層面的力量。

情境喜劇

情境喜劇和通俗劇很類似，只不過結局不一樣，通俗劇一向以悲劇收場，要不也是悲劇意味的收場，《凡夫俗子》（*Ordinary People*）裡的媽媽最後離家出走，便是最典型的例子。反觀情境喜劇，它較圓滿的結局沖淡不少悲劇意味，典型的例子像《家有惡夫》（*Ruthless People*）裡的貝蒂·蜜德勒（Bette Midler），最後將她的老公丹尼·狄維托（Danny DeVito）踢下海裡，而這種角色衝突的用意自然在於製造幽默感。以下是情境喜劇的類型特色：

- 男性當主要角色的比例較女性來得高，例如《十全十美》（*Ten*）和《二八佳人花公子》（*Arthur*）裡的杜德利·摩爾（Dudley Moore）、《皮裡陽秋》（*Skin Deep*）裡的約翰·瑞特（John Ritter）、《半熟米飯》（*Blame It on Rio*）裡的米高·肯恩（Michael Caine）、《今天暫時停止》（*Groundhog Day*）的比爾·墨瑞（Bill Murray），以及《哈啦瑪莉》（*There's Something About Mary*）

中的班・史提勒（Ben Stiller），都是男性當主要角色的例子。

- 現代的場景。
- 主要角色所踰越的不是權力結構的範圍，而是它的價值觀。
- 主要角色既不富有，社會關係也不夠。他也試著重新找回某些失落的東西（例如：理想、生命力等）。
- 和通俗劇的情節一樣，主要角色越軌的舉動嚇走所有人，包括朋友、敵人。
- 情境喜劇常運用時下流行的議題。在這些流行議題中，主要角色總處在不利的下風處，經過主要角色的掙扎，企圖找出新的社會價值觀。《不結婚的女人》（*An Unmarried Woman*）和《莫斯科先生》（*Moscow on the Hudson*）便是此種情境喜劇。

　　就像《公寓春光》（*The Apartment*）宣告一九五〇年代已經結束，伍迪・艾倫則藉《罪與愆》反省一九八〇年代富裕的部分生活，同時宣告它的結束。《阿甘正傳》則為一九九〇年代情境喜劇的典範，雖然明白周遭社會的限制與殘酷，這名心智受限的角色仍帶著超越一切的情感能力，擔綱主角的湯姆・漢克斯（Tom Hanks）以如同於《飛進未來》（*Big*）中的表現方式，在與眾人格格不入的情況下捕捉那份感動，並以此替人們上了一堂寶貴的人生課題。正因為這類喜劇反映著當下，它們亦綻放出雋永的特質。《公寓春光》中圍繞著主要角色的配角們都是那麼自私自利，而相隔三十年後的《今天暫時停止》、《冒牌總統》（*Dave*）和《百老匯上空子彈》（*Bullets Over Broadway*）等膾炙人口的情境喜劇，它們的角色依舊如此。

　　更確切地說，角色與社會間的不協調亦是《冒牌總統》和《今天暫時停止》這兩部重要情境喜劇的主題，《冒牌總統》的重點在總統一職，《今天暫時停止》的焦點則在媒體，而各個角色的卓越表現，讓人忘卻了他們那些苦哈哈又沒有未來的時刻。這些一九九〇年代的作品又與法蘭克・卡普拉（Frank Capra）揉合個人優越與美國社會潛藏良善的平民主義喜劇不同，它們對整個社會並不抱持那麼樂觀的態度，關注的是

個人救贖，社會本身被描繪成問題的根源，但對卡普拉而言，個人才是真正的力量來源。

　　一九九〇年代情境主義的另一重要主題，即是功能失調的家庭。《窈窕奶爸》的焦點鎖定於失職的丈夫，《小鬼當家》（*Home Alone*）描述的是其中一個孩子意外地被手忙腳亂的父母獨自留在家裡，《愛在紐約》（*It Could Happen to You*）所勾勒的是一對不快樂的怨偶中樂透的故事。功能失調的家庭與不協調的角色，可說是這個時期情境喜劇的重要源頭。

恐怖片

　　恐怖片的創作源頭可以溯及十九世紀史蒂文生（Robert Louis Steveson）、瑪麗・雪萊（Mary Shelley）、愛倫坡（Edgar Allen Poe）等人的文學作品。恐怖片和這些文學一樣，基本上是批判物質文明發達後矯情的現代生活。年輕的觀眾特別喜歡看恐怖片，這或許是他們不像老一輩的觀眾那麼講求理性的緣故。因為出現在恐怖片裡的怪物、瘋狂的攻擊行為以及性關係等，全都是夢境的產物，來自非理性的潛意識的世界。它的類型特色如下：

- 主要角色像個犧牲受難者，不像英雄。
- 塑造反面角色的靈感往往來自科學上的奇想（例如《科學怪人》*Frankenstein* 裡的怪物），或是社會性的奇想（例如：《半夜鬼上床》*Nightmare on Elm Street* 的弗萊迪・克魯格）。
- 極度的暴力與性是恐怖片類型重要的元素，恐怖片中的殘酷行為絕不會適可而止，一定是走極端。
- 科學技術使得反面角色威力無比，令觀眾對未來的世界充滿恐懼。
- 宗教往往被視為一項影響最後結果的變數。恐怖片裡善惡力量決戰的主要角色通常就是上帝與撒旦（例如：《大法師》*The Exorcist*、《失嬰記》*Rosemary's Baby*，還有《惡靈第七兆》*The Seventh Sign* 等）。

- 恐怖片裡的小孩通常天賦異稟，不管是洞燭先機的能力，或死裡逃生的本領，往往都出現在小孩身上，大人反而一籌莫展。
- 親朋好友對於主要角色的遭遇束手無策，家庭中的某一成員常是萬惡之首。
- 場景的不同，例如：房子、村莊、考古場地……，將會影響主要角色最後的下場。
- 超自然（supernatural）是恐怖片的一大特色，許多怪現象都無法得到合理的解釋，一切只能訴諸超自然的靈異說法。
- 一九九○年代，恐怖片回歸至該類型小說的關鍵面向，即怪物的人性。詹姆斯·哈特（James V. Hart）改編布拉姆·史托克（Bram Stoker）的《吸血鬼》（*Dracula*），著眼於德古拉伯爵長久以來的心路歷程，不倫之戀的萬分痛苦使得他成了令人畏懼的異種，且對於他的憐憫遠超過殘酷的指責；同樣地，亞曼達·席爾佛（Amanda Silver）在編寫《推動搖籃的手》（*The Hand That Rocks the Cradle*）時，亦著重在保姆成為變態凶手的過程。與一九七○、八○年代的作品相比，這些影片流露出更多對怪物的理解與移情作用。

科幻片

　　科幻片和恐怖片都是以夢魘般的災難故事當題材，不同的是前者著重社會組織層面，後者則以人為重心。就科幻片的題材而言，《螞蟻雄兵》（*The Naked Jungle*）描述一場生態災難，《二○○一：太空漫遊》（*2001: A Space Odyssey*）講的是發生在太空中的科技意外事件；《地球末日記》（*The Day the Earth Stood Still*）則以兩個來自不同星球的族群無法和平生活在一起的故事為背景。這些故事的主旨在於提醒觀眾愛護環境、重視科學，並且互相尊重。假如這一切做得不夠，並且持續惡化下去，地球終將毀滅。就此而言，科幻片便如同聖經上的史詩一般偉大，兩者都是藉著頌揚過去的道德典範，來喚醒現代人的道德勇氣，以挽救人類的未來。以下是科幻片的類型特色：

- 主要角色是個無辜的受害者，常因科技上的疏忽或神祕力量的破壞而備受折磨。
- 正邪雙方的戰鬥，勝負並沒有一定的規則。科幻片男主角的遭遇甚至會像《變體人》（*The Invasion of the Body Snatchers*）一樣，一路挨打。
- 親朋好友的作用只是讓主角喘一口氣，但有時也會讓主角在生命飽受威脅之餘，找到一點點希望。
- 反面角色可能是科學家、科技產物，甚至是大自然的力量。他們在格局上都異常龐大（如《螞蟻雄兵》裡的螞蟻），而主要角色的呈現則顯得脆弱，但十分人性化。
- 科幻片的結局比起黑色電影或恐怖片，顯然樂觀許多。
- 主要角色和超自然力量搏鬥的精神，使他平添幾分英雄氣息。
- 科幻片的場景變化很大，大都市、鄉下、外太空、其他星球都有可能。這些地方有時是平靜無害的好地方，有時卻是怪物的巢穴。但是無論如何，只和我們居住的正常社會有很大差異。
- 科幻片的故事不僅情節緊湊，同時充滿威脅人類生存的危機，電影的動作線便是敘述主要角色如何面對這種威脅的過程。

戰爭片

戰爭片是「國家民族」層次的通俗劇，處理的是侵略與權力的議題，覆巢之下無完卵，提起戰爭人人色變，這也就是為什麼電影史上許多偉大的電影都和戰爭有關：《西線無戰事》（*All Quiet on the Western Front*）、《戰地情花》（*The Big Parade*）、《大幻影》（*La Grande Illusion*）、《下水道》（*Kanal*）、《菲律賓浴血記》（*They Were Expendable*），《光榮之路》（*Paths of Glory*）、《奇愛博士》（*Dr. Strangelove Or: How I Learned to Stop Worrying and Love the Bomb*）等電影都是例子。至於像《不設防城市》（*Open City*）、《黃金時代》（*The Best Years of Our Lives*）、《禁忌的遊戲》（*Forbidden Games*）、《誰能讓雨停住？》（*Who'll Stop the Rain?*）則以戰時的

後方為情景。而《歐洲，歐洲》和《辛德勒的名單》則以戰時的非軍人為主。

或許戰爭是那麼可怕，所以戰爭片才變得重要起來，以下是戰爭片的類型特色：

- 男主角心中只有一個念頭——活下去。這股求生的意志可能是出於個人因素，也可能是為了國家和信仰。
- 個人的價值觀在戰鬥中受到嚴格考驗。
- 各種人類行為——利他主義和野蠻獸性——在戰爭中的人物身上並存。
- 暴力場面是此類型的重點。
- 人與人之間的關係，包括男／男、男／女的關係因戰爭益發顯得重要。
- 每部戰爭片都有不同的政治觀點，多數站在譴責的立場，部分則藉戰爭挖掘人性的善與惡。
- 人們的行為在戰爭中變得直接而原始。
- 有的戰爭片根本看不到敵人在哪裡，像《光榮之路》、《金甲部隊》便是這類電影。

戰爭片的觀點從浪漫（《約克軍曹》Sergeant York）到嘲諷（《大器晚成》）不一而足；然而不管電影觀點為何，個人才是戰爭片的重心。在這些電影中，不僅考驗了個人，同時也對戰爭提出了批判。一九三七年，尚·雷諾拍了一部偉大的反戰電影《大幻影》，「兩年後的二次世界大戰則比第一次大戰更殘忍。」² 由此看來，戰爭片對觀眾的吸引力將持續不衰。

冒險片

情境喜劇近似通俗劇，而冒險片則和戰爭片相似。詹姆斯·龐德和印第安那·瓊斯不僅打不死，甚至愈打愈旺，他們是漫畫式的英雄，戰

爭對他們來說只是過癮刺激的冒險，並不可怕。戰爭是男人的事，冒險可是男孩們的專長。冒險片的特色如下：

- 冒險片的主要角色通常是男性。他不必擔心生死的問題，他的目標是扮演「救世主」來救國救世界。
- 多才多藝的男主角，不僅體格強健，智力也高人一等，這些都是他扮演「救世主」的本錢。
- 玩世不恭的男主角顯得有點孩子氣。
- 主要角色必得經歷許多挑戰，和其他類型比起來，冒險片的情節更豐富。
- 反面角色在智力、體力、權力各方面都有不尋常的表現。然而不管他是小蝦米還是大鯨魚，對手愈強，主要角色的成就感也就愈大。
- 冒險電影通常是自嘲的、幽默的。
- 角色之間只有浮面的關係，因為節奏快得無法發展出親密的感情。
- 冒險片中的性與暴力同樣因為節奏很快而變得不煽情、不逼真。
- 儀式和神話遠比寫實的情節重要，因此，冒險電影總是充滿神祕的氣氛。靈異傳統和電影特效是此一類型電影的特色。
- 冒險電影充滿刻板印象，像《第七號情報員》（*Dr. No*）裡面的怪博士、《魔宮傳奇》裡的小嘍囉。而《魔宮傳奇》和《第一滴血續集》（*Rambo: First Blood Part II*）中暗藏的種族歧視也是刻板印象必然的結果。

冒險片在過去十年大為流行，像《法櫃奇兵》、《第一滴血》、《超人》（*Superman*）、《蝙蝠俠》（*Batman*）等系列作品都是一九八○年代最賣座的電影。流風所及，使得原本是其他類型的電影，如《緊急追緝令》和《致命武器》中的角色，在續集中也漸漸變為冒險英雄，遠離了原先類型的設定。

冒險片亦由情境喜劇借用了功能失調家庭的母題，《最後魔鬼英雄》（*The Last Action Hero*）可為佐證，不僅如此，它還安排了通俗

電影編劇
新論

劇的特立獨行青少年，雖然成效不彰，但在《魔鬼大帝：真實謊言》（True Lies）中，情境喜劇的元素確實因其特殊的冒險經歷而軟化了情節。

史詩片

史詩片常被視為嚴肅的冒險片。片中主要角色的抗爭雖充滿英雄色彩，但也相當寫實，他們或許是歷史人物，豐功偉業已被編纂成冊（如勞倫斯 T. E. Lawrence 的自傳《智慧七柱》The Seven Pillars of Wisdom），或在文壇有著重要地位（如約瑟夫‧康拉德 Joseph Conrad 的《吉姆爺》Lord Jim）。不論是自傳體或歷史紀錄，史詩電影一定是道德劇──個人的道德感和群體的道德觀相衝突，例如，《巴頓將軍》（Patton）對戰爭的想法異於傳統，又如，《甘地傳》（Gandhi）對殖民主義的見解亦迥異於主流思潮。

擅長寫史詩電影的編劇有：勞勃‧布特（Robert Bolt），作品如《阿拉伯的勞倫斯》（Lawrence of Arabia）、《良相佐國》（The Man for All Seasons）、《叛艦喋血記》（The Bounty）；卡爾‧福曼（Carl Foreman），作品如《桂河大橋》（Bridge on the River Kwai）、《六壯士》（The Guns of Navarone）；勞勃‧托溫（Robert Towne），作品如《泰山王子》（Greystoke: The Legend of Tarzan, Lord of the Apes）；保羅‧許瑞德，作品如《基督最後的誘惑》（The Last Temptation of Christ）；鮑伯‧瑞佛遜（Bob Rafaelson），作品如《尼羅河之旅》（Mountains of the Moon）。史詩電影的特質如下：

- 主要角色必定具有迷人的領袖氣質。
- 反面人物極強悍，使得正面人物（主要角色）必須花上九牛二虎之力與之抗衡，也因此主要角色的行徑更顯英勇。
- 故事背景多為歷史危機，如《阿拉伯的勞倫斯》中的第一次世界大戰與阿拉伯人抗暴；又如《良相佐國》中，亨利八世決定再娶，並建立自己的教會。

- 正面人物（主要角色）的道德抗爭宛如螳臂當車，成功遙不可及，例如《甘地傳》中甘地領導的和平抗爭。
- 由於史詩電影描寫的是真實而非幻想世界。因此，片中的暴力呈現格外驚人。暴力在此類型中舉足輕重，因為它足以襯托主要角色捨身取義的決心。
- 詩化的副文（poetic subtext）。在充滿暴力的片段中，主要角色強烈的道德立場，使得他看起來老派、浪漫與詩意，也因此，他相當討人喜歡。
- 個性複雜的主要角色。《左拉傳》（*The Life of Émile Zola*）中的左拉（保羅・穆尼 Paul Muni 飾），《良相佐國》中的莫爾（保羅・斯柯菲 Paul Scofield 飾）都是複雜人物的絕佳例證。複雜性也是這類人物吸引人的特質之一。
- 史詩類型的主要角色都展現出其他類型主要角色少有的堅毅使命感，例如哈里遜・福特（Harrison Ford）的瓊斯教授老是舉棋不定，《教會》（*The Mission*）中的傑洛米・艾朗（Jeremy Irons）卻始終堅毅專一。
- 此類型把個人故事和歷史事件混合成一條複雜的故事線。
- 主要角色要經過一連串的試煉。
- 主要角色總是命運多舛。由此觀之，史詩電影不像冒險片，倒像通俗劇。

運動片

運動片可視為冒險片中的一支。它可以處理現實的題材，如《奪得錦標歸》（*Champion*）；也可以帶有憤世嫉俗的基調，如《蠻牛》；更可以充滿奇想，如《夢幻成真》（*Field of Dreams*）。冒險片的焦點往往在主要角色化解天災人禍的難題，可是運動電影的焦點則縮小到主要角色追尋個人的完成。這並不代表運動電影不如冒險電影來得刺激，例如，《洛基》（*Rocky*）在刺激的程度與感人的力量上，比大部分冒險電影都充沛飽滿。運動電影的特性如下：

電影編劇
新論

- 主要角色是個有天分的運動員。
- 主要角色向單一運動項目挑戰。
- 只有廣大群眾基礎的運動項目才較易拍成運動電影。拳擊、美式足球、棒球是編劇所愛。其中尤以拳擊為上上之選，因為在拳擊場上，主要角色受到心理與肉體雙重挑戰，衝突性高。不過目前為止，尚未有一部網球電影！當然，也有例外，例如《飛魂谷》（*Downhill Racer*）、《心如輪轉》（*Heart Like a Wheel*）、《火戰車》（*Chariots of Fire*）、《江湖浪子》（*The Hustler*）。
- 表面上的反面人物——其他的與賽選手或隊伍、經理、老闆——的重要性遠不如主要角色內心的掙扎。他是他自己最嚴厲的敵人，例如《江湖浪子》。
- 影片中，不論是男女關係或男／男情誼，對主要角色情感的安定都有決定性的影響。
- 良師（可能是父親、教練，或另一位運動員）在影片中扮演重要的角色。
- 家庭在此類型中扮演重要的地位。除了運動電影之外，通俗劇和警匪片也仰賴「家庭」元素。
- 儀式——結尾的大賽——在此類型中佔有不可或缺的地位。

傳記片

傳記片是個重要的類型，就像傳記文學是重要的文類之一。我們總是好奇那些領袖人物、偉大藝術家和權威人士的真面目。這份好奇背後暗藏著大家追求「不巧」的企盼。傳記電影中的人物都以不同的方法（如行動、成就或特質），在各自的領域中達到了「不朽」。傳記電影的特質如下：

- 主要角色擁有特殊的天分或是卓然不群的性格。
- 主要角色的天分和社會傳統兩相衝突。
- 主要角色擁有絕對的毅力以求最後的成功。

- 反面人物往往不是個「具體的人」，可能是時間，如《巴斯特傳》（*The Life of Louis Pasteur*）；也可能是無知，如《左拉傳》；或是保守思想，如《巴頓將軍》。
- 開創性的事件皆堂而皇之地呈現於世。
- 主要角色人物最後往往是以心靈上的勝利克服生活上的悲劇，如，《梵谷傳》（*Lust For Life*）中的梵谷，他雖然死了，但是其遺世之作足以證明他的成功。
- 主要角色身上背負著如宗教狂熱般的使命感。如，巴頓將軍，或是甘地。
- 主要角色的人際關係往往極糟，但是，這更顯現出傳記主角精神層面的不俗。
- 此類型中最重要的一刻，不在於眾人對主要角色成就的認可，而在於主要角色自我的完成。這自我的完成，可能是一項發現，或是宗教信仰與政治意圖上的完滿。
- 主要角色生命中的悲劇成分對傳記類型相當重要。不論是巴頓將軍的屈辱，或是甘地的暗殺，或是左拉的死亡，這些悲劇中的道德寓意，是傳記類型神化性格的基礎。

諷刺劇

諷刺劇在類型片中極為特別。它們不常出現，但是力量可觀，因此大家不可不知。反諷類型的特質如下：

- 此類型的中心衝突都是當今重要的社會政治議題。例如，環保、公共衛生、電視影響力、核子戰爭等等，皆是最近諷刺劇的主題。
- 諷刺劇對上述議題一定擁有獨特的觀點。
- 此類型中，攻擊性混雜大量的幽默感。
- 主要角色是傳達特殊觀點的工具。
- 諷刺劇是種自由奔放的類型，可以接受幻想與非寫實的筆觸。
- 此類型的攻擊性極強，節奏極快。在電影結束前，故事往往快速累

積到荒謬的境界。

- 由於片中社會政治議題緊張強烈，相較之下，電影中的人際關係無足輕重且短暫無常。

- 此類型中，揮之不去的危機感和隨時爆發的非理性，和恐怖片相近。成功的諷刺劇，會使觀眾把自己看成社會政治危機的受害者。

- 諷刺劇不像通俗劇或黑色電影般仰賴寫實主義，它接受奇想，需要快速有力的節奏，精力（energy）在此類型中四處亂竄。

諷刺劇於一九九〇年代再度興起，當中有兩大主題：夢幻城市洛杉磯的電影工業與都會生活，《超級大玩家》（*The Player*）和《瘋狂銀色夢》（*Mistress*）即聚焦於電影工業中的人性泯滅。《超級大玩家》的主要角色是片廠主管，他粗暴地殺害一名編劇，卻未因謀殺而斷送人生，反倒在好萊塢的合作階級制度中扶搖直上。《大峽谷》（*Grand Canyon*）和《銀色・性・男女》（*Short Cuts*）裡的角色是一群住在洛杉磯的老百姓，他們似乎迷失了方向，而《銀色・性・男女》裡的更是沒了人性，結果導致得逃之夭夭──《大峽谷》便是逃到大峽谷去，《銀色・性・男女》則是無處可逃。《銀色・性・男女》每個角色的卑鄙造就了害人之心和謀殺事件，這些都不是片廠主管或貧民區的專利，而是無所不在的。無論勞勃・阿特曼（Robert Altman）是否在批判所有現代都會生活，或僅是在針對洛杉磯，可以肯定的是，他在詮釋原作者瑞蒙・卡佛所描繪的洛杉磯，這長久以來象徵天使與夢想之城，如今已然是夢魘之都，就像一幅耶羅尼米斯・波希（Hieronymous Bosch）*的畫作。

結論

今日的編劇可能無法全然避開類型的影響，不論你的故事為何，應該都會碰觸到類型的特質。於是，身為編劇，對於類型母題的熟稔相當

* 耶羅尼米斯・波希為十五至十六世紀的荷蘭畫家，作品相當豐富，且多在描繪罪惡與人類道德沉淪。

重要。如果你利用觀眾期待的類型母題來編劇，會很快地吸引觀眾進入故事。由於觀眾對於類型電影知之甚詳，因此，類型的特質（母題）是編劇和觀眾對話的一條捷徑。

註文
1 Robert Warshow, "The Gangster as Tragic Hero" and "Movie Chronicle: The Westerner" in *The Immediate Experience* (New York, Doubleday, 1962), pp. 83-88, 89-106.
2 Stanley Kauffman, "The Elusive Corporal and Grand Illusion" in *A World on Film* (New York: Delta, 1966).

第 八 章

跟著類型走（二）：通俗劇與驚悚片

　　通俗劇和驚悚片（the Thriller）所呈現的是兩種類型的極端，雖然兩者的調性都是寫實的，它們的結構卻是相反的。簡單地說，通俗劇是角色推力類型，驚悚片則是情節推力類型。我們將在本章探討這兩種故事形式，不僅凸顯它們的差異，亦勾勒出它們揉合彼此的敘事特色，以提升雙邊力道的方式。

古典通俗劇

　　在為古典通俗劇作側寫時，檢視其最顯著的特質將會是很管用的方法，這些特質羅列如下：

- 主要角色的呈現方式。
- 情節的部署，即它如何被運用於通俗劇之中。換句話說，通俗劇結構中有著角色配置優先於情節部署的類型偏見。
- 戲劇曲線。
- 戲劇曲線的幅度，它決定了通俗劇會是部肥皂劇，還是一場悲劇。
- 戲劇曲線與當下議題的關係。
- 聲音，它將支配我們同情或輕蔑主要角色的感受。

　　雖然我們將通盤討論這些通俗劇特質，通俗劇的戲劇層級與所安排的衝突來源有所關聯，這點是很值得留意的。例如，主要角色的目標與反面角色是直接對立的，且反面角色是較具傷害性的。有了這番動力，

主要角色得以繼續朝目標邁進，儘管反面角色於敘事中亦會提高活力級數。現在就讓我們回過頭來看看第一個特質：通俗劇中的主要角色。

主要角色的目標

通俗劇特質中最引人注目的，便是主要角色在權力的追逐中是個弱勢者。權力存乎於盛行的權力結構中，以維持現狀，遂不將主要角色納入其中。弱勢者的形象可能是成人世界中的孩子、男人世界裡的女人、討好年輕人的社會中的年長者，以及多數世界中的少數角色，而最後一項所意味的或許是移民、多數白人群體中的非裔美籍人士或亞洲人，或是多數亞裔社群中的白種人這種反過來的情況，而異性戀社會裡的同性戀角色也包括在這個陣勢之內。不論主要角色的年齡、狀態、水平或膚色為何，關鍵在於角色是社會中的弱勢者，權力只存在於與其年齡、狀態、水平及／或膚色截然不同的多數群體的那一方。

第二個顯著特徵，便是主要角色的目標在於獲取權力。李·塔馬荷利（Lee Tamahori）導演的《戰士奇兵》（*Once Were Warriors*）中的貝絲，渴望在紐西蘭的毛利文化中能有正常的家庭生活，但她得與破碎、功能失調又具毀滅性的家庭對抗，才得以實現這份想望；索德柏的《山丘之王》裡，十歲的亞倫亦堅信自己能克服家庭所面臨的大蕭條難關；麥克·尼可斯導演的《狼人生死戀》（*Wolf*），中年男子威爾·藍道被解僱，好將他的編輯職位讓予積極的年輕人；艾格妮茲卡·荷蘭的《華盛頓廣場》（*Washington Square*）中，少婦凱薩琳為父親所操控，父親還代為拒絕了英俊的追求者莫里斯·湯森，凱薩琳的目標僅僅是在找尋真愛，男人們的動機、態勢和特權卻不斷將它擊潰。在男人的世界裡，加諸於女人身上的限制既深刻又強烈，這樣的例子在改編自珍·奧斯汀（Jane Austen）的作品中可見一斑，如運用當代敘事手法的約瑟夫·曼奇維茲（Joseph Mankiewicz）之《彗星美人》、狄帕·瑪塔（Deepa Mehta）的《烈火》（*Fire*）*和金柏莉·皮爾斯（Kimberly Peirce）的《男

* 阿蘇克以經營外帶食物和影片出租店，養活自己和妻子娘家，全家人和樂融融地生活在一個屋簷下，但其中卻潛藏著滿腹牢騷，且幾乎每個成員都有不為人知的祕密。

孩別哭》（*Boys Don't Cry*）。

　　通俗劇主要角色的目標再次是為了取得權力，由於被定位為弱勢者，他們只得藉由挑戰盛行的社會與政治結構，方能確保他們的權力。

角色配置的支配方式

　　由於通俗劇太常關注於認同和生活危機等家庭議題，主要角色的心理或內在於勝於職業、競爭和社會面向，於是，通俗劇對主要角色的內在所投注的關切，便比其外在方面高出許多。但這不意味著通俗劇不會將背景設定在學校、運動場或辦公大樓中，且看約翰・杜根（John Duigan）編導的《情挑玉女心》（*Flirting*），或東尼・比爾（Tony Bill）導演的《我的保鏢》（*My Bodyguard*）這兩部校園電影，均在描述外來者力圖融入，卻仍被殘酷地排除在外的故事。它們不像那些社會適應之類的故事，更關心的是成長所伴隨的心理或內在議題。另一個不太一樣的例子是泰倫斯・瑞提根（Terrence Rattigan）的原著劇本《豪門風雲》（*The Winslow Boy*），它的重點在於失去的純真：冥頑不靈的學校角色與小男孩對上了，他被指控偷竊而遭校方開除，此舉讓小男孩原本應有的權貴人生背負了汙點。本片所採行的規則測試著男孩家庭的韌性，並暗指學校這社會權力的中堅，會以鎮壓的方式面對來自個人或家庭的挑戰。由家庭的觀點看來，這起事件成了一股恐懼威脅。若男孩行得正、坐得端，他自然是清白的，父親遂起身捍衛名譽，即使會被法律訴訟費所拖垮。然而，父親會為維護家族名譽付出多大的代價？《豪門風雲》可說是父子攜手共進的一趟旅程。

　　承諾的應允及心理的冒險，這些議題在通俗劇的角色配置中起了作用。在角色配置上，主要角色將探索兩段意義非凡、且暗示著他們截然不同選擇的關係，這兩段關係的通盤檢視，將決定主要角色於敘事結局時的處境。在麥可・曼（Michael Mann）導演的《驚爆內幕》（*The Insider*）裡，對於兩位主要角色傑佛瑞・華肯和羅威・柏格曼來說，這種關係的揭露將指向專業廉潔或個人興趣，後者即代表了野心與隨之而來的物質回饋。娜歐蜜・佛納（Naomi Foner）筆下的《不設限通緝》

（*Running on Empty*）中，主要角色丹尼將在兩個選項中擇一，即繼續作為家中主要支柱，還是選擇離開，以滿足自己攻讀音樂的企圖心。這個選項的設定被情節複雜化了，因聯邦調查局在十五年前以政治犯罪為由，緝拿丹尼的雙親。角色配置藉由丹尼和父親之間的關係發展而探究了這兩個選項，丹尼表現出留下來的意願，是因為他和一名女孩之間的關係，她的父親是當地一所高中的音樂老師，而她亦展現了自由或興趣導向的人生態度。這個故事亦有著成長過程曲線，使得丹尼最終選擇離家，前往茱莉亞學院專研所愛的音樂。

通俗劇角色配置的第三個要項，可以麥可・凡・迪姆（Mike Van Diem）導演之《角色》（*Character*）為例。當中所檢視的，一邊是雅各與雙親之間的關係，他們都是冷漠、多所保留又易於謾罵的人；另一邊則是與雅各工作攸關的關係，有趣的是，這邊也是一男一女：德・甘克拉博士與提・喬治小姐予以雅各接納與情感支持，這些都是他的父母所無法提供的。

這些角色探索例子的重要性在於，其結果將決定角色的存活與否。這麼看來，主要角色的存在似乎得視結果而定，這份道理明白得很：認同、個人生長與情感獨立等議題能造就或摧毀一個角色，對我們來說，它們就像是存在於我們內心深處般地那麼真切，我們認可它們，且很容易便與之產生連結。正因為如此，角色配置對通俗劇的效果而言是何其關鍵。

戲劇曲線與其幅度

通俗劇的戲劇曲線是主要角色將於敘事推演中所進行的旅程，這趟旅程可以是內在或外在的。若是後者，這趟旅程將被提升，尤其在它與主要角色的道德教育有所牽連的時候，若少了道德課程，基本上我們是被留在一趟缺乏行為反射的旅程之中，我們所體驗的將是趟肥皂劇般的旅程。假使這趟旅程是自我反省式的，或最起碼終究會有所洞悉，我們將擁有超越肥皂劇的情緒體驗。若戲劇曲線是內在又發自內心深處的，那麼主要角色的存在便會岌岌可危，我們所體驗的通俗劇就會是場悲

劇。戲劇曲線的幅度愈大，通俗劇的體驗便愈激烈。

　　職業議題（如班・楊格 Ben Younger 導演的《搶錢大作戰》*Boiler Room*）與重要關係（如比利・奧古斯特 Bille August 導演的《善意的背叛》*The Best Intentions*）會沿著陡峭的曲線進行。這些議題或許是激烈的，它們卻可能不挾帶較內在的敘事衝擊，像是金柏莉・皮爾斯《男孩別哭》的認同，荷頓・傅提（Horton Foote）編劇的《梅崗城故事》（*To Kill a Mockingbird*）的個人品行，拉斯・海爾斯壯（Lasse Hallström）編導之《狗臉的歲月》（*My Life as a Dog*）的失去，勞勃・安德森（Robert Anderson）原著劇本《我不為父親歌唱》（*I Never Sang for My Father*）中雙親有限度的接納，約瑟夫・曼奇維茲《彗星美人》的年華老去，以及約翰・塞爾斯編導的《激情魚》（*Passion Fish*）的生活巨變等等。上述的後半作品本質上是在談述生活危機，並測試角色們如何解決。於是，角色如何處理危機形成了敘事戲劇曲線，他們的生活便顯得朝不保夕了。

　　有四個關於關係的例子足供著墨這一點。潘蜜拉・葛蕾（Pamela Gray）編劇之《月球漫步》（*A Walk on the Moon*），所說的是三十開外的已婚婦女佩兒於一九六九年所發生的事*：她是兩個孩子的媽，丈夫工作繁忙，種種日常瑣事讓她覺得自己被迫放棄了夢想；那年夏天她獨自來到鄉間，與四處遊蕩的英俊年輕男子墜入情網。佩兒會因此拋棄一切，還是會回來面對她的生活（種種責任與陰鬱的丈夫等等）？佩兒的選項便是這些。末了，她選擇回到丈夫身邊。在《月球漫步》中，戲劇曲線是漸進的，而非陡峭的。

　　黛安・柯蕊（Diane Kurys）編導的《我們之間》（*Entre Nous*），背景設定在一九四三年的南法，主要角色是位年輕猶太女子，她嫁給救她逃離納粹毒手的男人，並在戰後生了兩個孩子，但是婚姻中不快樂（或是不滿足）的感覺愈來愈強烈，使得她轉向愛尋歡作樂的女性友人

* 本片之所以如此命名，是因故事所設定的一九六九年即為阿波羅十一號（Apollo 11）任務成功，讓阿姆斯壯（Neil Alden Armstrong）與艾德林（Buzz Aldrin）成為首次登上月球的人。

企求慰藉。於是，主要角色與丈夫及女性友人之間的關係，成了她的兩道難以取捨的抉擇：選擇朋友，她便得放棄婚姻，包括一路走來的酸甜苦辣和兩個女兒。《我們之間》的戲劇曲線較《月球漫步》來得提升，於是，主要角色的最後抉擇營造出更強力的情感體驗。

在摩根斯·魯科夫（Mogens Rukov）與湯瑪斯·溫特柏格（Thomas Vinterberg）共同編劇的《那一個晚上》（*The Celebration*），所探掘的親子關係便遠勝於婚姻狀態。克里斯汀、海蓮娜和麥可是六十歲的大家長海格「現存」的三名成年子女。海格的婚姻經營得十分成功，家族枝繁葉茂，大家一同前來祝賀他的六十大壽，而慶祝當天及所引發的立即效果，為敘事設下了時間框架，這裡的戲劇曲線雖然只能在很短的時間內呈現，弧度卻十分陡峭。克里斯汀的問題在於是否該接受現狀（無所不能的父親、情緒化又一事無成的孩子），還是要挑戰父親的神話及權威，進而供出與父親有關的真相——他和不久前自殺身亡的雙胞胎妹妹，在很小的時候就被父親性侵。若克里斯汀成功了，他和其餘的弟弟妹妹或許能就此昂首向前，成為情緒完整的成年人而獲致成功。挑戰確實生效了：最後，他那兩個手足，以及那善於交際、高貴又膚淺的母親亦轉而與父親海格對抗。《那一個晚上》的戲劇曲線是險峻的，因為對一個孩子、甚至成人而言，挑戰父親象徵了終極權力爭鬥，可從中獲得許多，卻得將一切孤注於一擲。

第四個例子是艾米爾·庫斯托力卡（Emir Kusterica）編導的《流浪者之歌》（*Time of the Gypsies*）。主要角色皮漢是祖母一手帶大的，他得幫忙照顧殘疾的妹妹，另還有個無所事事的叔叔與他們同住。敘事的關鍵在於皮漢與女性（祖母、妹妹和未婚妻）和男性（叔叔與犯罪頭目）之間的關係，所探討的議題則是皮漢會成為什麼樣的人：像叔叔和頭目那樣狡詐、控制欲強又具毀滅性，還是像祖母那麼有責任感又有教養？不幸地，皮漢選擇向其他吉普賽男人看齊，最後便將自己給毀了。雖然戲劇曲線隨著他的關係發展——由天真少年到身為人夫，從兒子成為父親——戲劇曲線確實成了一個生命週期，更可說是個生命圓圈。皮漢將和片中其他吉普賽男人一樣完成一整個圓，但到頭來他們都自我毀

滅了。

留心主要角色的旅程，是了解主要角色戲劇曲線重要性的關鍵。這趟旅程會是像職業發展等外在式的，還是年齡增長或生活巨變的調適等內在式的呢？而在這之中，會有自我反省的衡量方法嗎？最後，這趟旅程中和個人價值（即道德）相關的程度為何，且這趟關於存在的旅程所關注的角色存在特質程度又將如何？曲線的本質將影響我們所體驗的通俗劇的深度。

當代議題

當代議題是對衝擊社會和政治價值的典型反映，這類衝擊均被媒體放大，以捕捉公眾意識，可以想見，媒體之後便對這類議題十分著迷，這一點尤其可以用通俗劇來檢驗。比方攸關男女關係、孩童於社會中的處境、青少文化的新興力量、物質文化的神祕吸引力，以及精神價值層面的抗爭等等，皆為通俗劇提供了豐沛的滋養土地。而今當代議題已不同於以往，五十年前，女性權利被視為種族課題，少數族群的問題在大熔爐中被掩蓋，青少年文化是不存在的，老年人則是備受敬重的，這些均被通俗劇納入改編題材之列。

七十年前，女性若欲求太多，便將導致悲慘的命運，最後她會停止對生命的熱愛，甚至為子女所鄙棄，一如亨利・韋格史塔夫・葛里伯（Henry Wagstaff Gribble）和葛楚・波塞（Gertrude Purcell）編劇之《慈母心》（*Stella Dallas*）的史黛拉的遭遇。自身的狂妄傲慢和精神獨立性，讓史黛拉失去了她所珍愛的一切；她便是所謂的要得太多的女人。但在瑪蓮・葛里斯（Marleen Gorris）編導的《安東妮雅之家》（*Antonia's Line*）、卡莉・庫利（Callie Khouri）編劇的《末路狂花》（*Thelma & Louise*），以及艾瑪・湯普森（Emma Thompson）以現代手法編寫的珍・奧斯汀之《理性與感性》（*Sense and Sensibility*）裡，有理想和抱負的女人們的命運可就不一樣了。這些一九九〇年代以降的作品中，有著遠大志向的女性的命運與一九三〇年代迥然不同，但它們皆反映了各自的時代狀態。

這些社會觀感的改變，在通俗劇有關戰後適應的這個部分裡被描繪得很好。通俗劇在二次大戰的後果與越戰後的那段時日這兩方面有著截然不同的呈現，羅勃‧薛伍德（Robert Sherwood）編劇的《黃金時代》，以及南西‧道德（Nancy Dowd）、勞勃‧瓊斯（Robert C. Jones）、華爾多‧薩特（Waldo Salt）的《歸返家園》（*Coming Home*）皆可說明這一點。這兩部片的敘事中，部分角色有著適應方面的問題，有些角色則完全沒有這個困難，但公眾對於戰爭的態度卻充滿於每個人，而這種態度伴隨著戰後適應的議題，使這兩部片都很扣人心弦，卻又各異其趣。

　　回到現今吸引我們注意的議題。倘若我們所觀看的是談論關係的故事，那麼它的個人權利議題是否重於家庭的集體權利？換句話說，家庭是毀滅性的陷阱，抑或是避難所呢？這便是亞倫‧波爾（Alan Ball）的《美國心玫瑰情》（*American Beauty*）、陶德‧索隆德茲（Todd Solondz）的《愛我就讓我快樂》（*Happiness*, 1988）以及柯恩兄弟的《冰血暴》所關注的主題。雖然這些敘事皆增添了諷刺面向，卻也有著通俗劇層面。

　　現今另一個議題即為當代對物質世界的執迷，這便是班‧楊格的《搶錢大作戰》和尼爾‧拉布特（Neil LaBute）所編導之《惡男日記》（*In the Company of Men*）的主題。上班族生活和物質錢財，對於主要角色們與家人、與男男女女，甚至是男性與男性之間的關係產生影響，並依此形成了敘事的戲劇曲線。

　　此外，通俗劇自然是探索當今追逐、崇拜名流現象的適切形式。保羅‧湯瑪斯‧安德森（Paul Thomas Anderson）編導的《不羈夜》（*Boogie Nights*），鎖定於年輕情色片明星的演藝生涯；麥可‧曼和艾瑞克‧羅斯（Eric Roth）共同編劇的《驚爆內幕》，則以電視節目《六十分鐘》（*60 Minutes*）＊某一集的主題揭開一連串祕辛；賈克‧歐迪亞（Jacques Audiard）編導的《沉默的英雄》（*A Self-Made Hero*），述說的是一

＊ 美國哥倫比亞廣播公司（CBS）於一九六八年開播的新聞性電視節目，以獨特風格和公正調查報導聞名。

電影編劇
新論

個活生生的角色，他為自己編造了一段英勇無比的軍旅生涯，最後眾人都信了他的話。

通俗劇輕易地調和了當代議題，無論是由角色或認同觀點，當代議題均強化了我們對主要角色的興趣與關係，塑造出更強烈的通俗劇體驗。

通俗劇的聲音

通俗劇中的聲音大多數都是寫實的，因此，約瑟夫・曼奇維茲的《彗星美人》劇院世界，便是依我們所期待的舉止和氛圍而設定的；同樣地，保羅・湯瑪斯・安德森的《不羈夜》亦將洛杉磯的情色片場面原汁原味地呈現。而亞倫・波爾編劇之《美國心玫瑰情》，陰鬱的幽閉恐懼症在大多數敘事中營造出諷刺性，這番諷刺將我們與主要角色隔開，直至最後一幕。諷刺與距離感亦是陶德・索隆德茲編導的《愛我就讓我快樂》的要素，本片十足風格化，以近乎 MTV 的方式呈現每位家庭成員，使得我們批判整個家庭，而不維護個別成員。

保羅・奧斯特（Paul Auster）編劇的《煙》（Smoke）提供了一些不同體驗，這部通俗劇是關於一群在紐約布魯克林香煙店聚集的人們。每個角色最後都明白友誼的重要性：只要活著，這些關係就持續著；它可以修復支離破碎的家庭，也能在過於短暫的時刻之中產生歸屬感；它跨越了性別、種族、年齡、階級與身分地位的分野。這種謹慎卻關鍵的戲劇曲線在高度風格化聲音的助益下，強化了敘事中每個角色的現實主義性及反應。就各方面看來，《煙》和《愛我就讓我快樂》是截然不同的，但它們均與現實主義搆不著邊。

最後是艾瑞克・鍾卡（Erick Zonca）編導的《天使熱愛的生活》（The Dreamlife of Angels），這部通俗劇所描述的是兩名被邊緣化的年輕女子的故事。與同期的比利時編導呂克・達頓（Luc Dardenne）和尚－皮耶・達頓（Jean-Pierre Dardenne）兄弟（《美麗蘿賽塔》Rosetta）及費德瑞克・方提恩（Frédéric Fonteyne，《情色關係》An Affair of Love）相仿，艾瑞克・鍾卡亦在作品裡運用超現實主義，引領

我們融入兩位邊緣女子伊莎和瑪莉茫然未來的情境中。我們隨著伊莎與年輕女孩瑪莉之間的迷失關係一路往下走，這段關係是不可能的，只是瑪莉始終看不清。伊莎的心靈健全，也很努力，我們認為她會振作起來；另一方面，瑪莉是易怒的，總是做了不好的決定。這段關係裡的自我毀滅性導致了個人毀滅。最後，瑪莉和她唯一的真正的朋友伊莎起了爭執，因為她與一個有錢的年輕男子往來，並愈陷愈深，然而這名男子只當她是洩慾的工具，遲早會甩了她。在被拋棄後，瑪莉便自殺了。

鍾卡這部通俗劇的關鍵，是對這兩個角色展現了深厚的敬意與真切的憐愛，我們才得以近距離貼近伊莎和瑪莉，此番敘事體驗既精神式又富於情感，幾乎到了令人無法承受的地步。《美麗蘿賽塔》和《情色關係》亦有同樣的效果。鍾卡、達頓和方提恩作品聲音的新親密感，著實與通俗劇的類型期待有顯著的區別。

為將這些古典通俗劇特性併列檢視，我們現在回過頭來，單獨解析狄帕‧瑪塔的《大地》（*Earth*）。

古典通俗劇個案研究：狄帕‧瑪塔之《大地》

《大地》的時空背景是一九四七年巴基斯坦的拉合爾（Lahore），此時英國即將撤離，回教與印度教長久以來的衝突，使得這個地方分立為巴基斯坦與印度兩個國度。主要角色是八歲的巴基斯坦女孩蘭妮，雖然受小兒麻痺症所苦，得靠支架支撐行走，她仍是個有朝氣、好奇的小女孩。其次的主要角色是她那美麗的保姆香塔，以及身為權貴人士但試圖保持中立立場的父母。情節鎖定在拉合爾的政治情勢，影片是由英國計畫撤出開始，最後以穆斯林屠殺印度和錫克教徒作為結束。角色配置被賣冰棒的回教男子、另一位從事按摩的回教男子哈珊與印度教徒香塔三人之間的情愛糾葛所驅使。在第三幕中，香塔將哈珊的死怪罪於冰棒男，而冰棒男亦將在蘭妮的幫助下，展開毀滅香塔的行動。

《大地》的焦點放在蘭妮不再天真無邪一事。一開始，她對世界充滿希望與新鮮感，十分仰賴與香塔之間無話不說的親密關係，由於

電影編劇
新論

香塔得片刻不離地照料蘭妮，蘭妮遂由香塔的兩位英俊追求者那兒獲得一致的關注，對此，蘭妮很樂在其中，且對於他們所談論的話題，包括關於錫克、穆斯林、印度等宗教的部分，都一清二楚。雖然聽到的是政治議題，但她所看見的是有魅力的成年人帶著情感與幸福的爭執，因為他們是同在一起的好伙伴。蘭妮亦眼見了一位年輕、不那麼權貴的朋友的婚禮，對印度文化中的女性而言，婚姻是項義務，且象徵生命的最高峰，而這個不爭的事實亦勾起了蘭妮的好奇心。蘭妮正開始發育，且繼續體驗著新的事物，就這方面而言，生命是美好的，但隨之而來的事件與個人行為的陰暗面開始浮現了：冰棒男的親戚慘死於火車輪下。

冰棒男和蘭妮皆目睹了哈珊與香塔的親密行為，哈珊並向香塔求婚，且允諾將改信印度教。但情況急轉直下：哈珊被殺了，以冰棒男為首的惡徒闖入蘭妮家，逼問香塔的下落。蘭妮如實說了，香塔遂被惡徒帶走，很可能會被凌虐、殺害。敘事時間移至四十年後，蘭妮如今已長大成人，告訴我們這段她始終走不出的過往失落——個人損失和失去純真。香塔的死亦終結了蘭妮的童年。

作為成人世界裡的孩子，蘭妮是無權無勢的主要角色。她的目標是在這樣的世界以自己的方式了解所好奇的事，所得到的回饋將是知識與安全感。她的確增長了見識，但她對這個世界的安全感完全被她的經驗所改變。她學到的容忍，尤其是宗教方面的容忍，被她與香塔和冰棒男之間的關係所挑戰。冰棒男在個人欲望受阻後，轉變為憎恨、暴力，而蘭妮渴望冰棒男的特別關注，即便那是不成熟的，仍使得她道出香塔的藏身處，而成了摧毀香塔的共犯。這個行為及後續對香塔的傷害改變了蘭妮的安全感，不安和內疚填補了原有的好奇與開放的胸襟。正如蘭妮所告訴我們的，一切自此改觀了。

就當代議題而論，宗教、種族與部落差異是世界各地始終不斷發生的問題。以《大地》的核心來說，它對於差異容忍的關注，與致使印度殖民地於一九四七年分立的穆斯林—印度—錫克分裂是一樣多的。狄帕·瑪塔從孩子充滿希望又樂觀的觀點適切地述說這個故事，

並將現實主義與浪漫溫情揉合在一起，使得全片宛若孩提時帶著夢幻色調看待世界一般；加上瑪塔不直接呈現改變，而是用暗指的方式，讓浪漫故事支配了蘭妮的敘事。

古典驚悚片

若通俗劇的決定特質基本上是受主要角色的內在所支配，那麼驚悚片的支配特質便恰恰相反——它存在於主要角色之外的世界。然而，將焦點放在外在世界並不會讓驚悚片變得膚淺或缺乏心理層面的內涵，這僅僅意味著驚悚片將以情節為主要推力。時間會是很重要的因素，且常成為銀幕故事反面角色的對應詞，所以，時間不是站在主要角色那一邊的。

為了完整充實我們的古典驚悚片意象，我們得再次回到主要角色及其目標的作用、反面角色的任務、超越角色配置的結構性情節支配、戲劇曲線、反面角色於形成曲線的作用、當代議題，以及編劇或編劇／導演的聲音。

主要角色的目標

驚悚片裡的主要角色，大多傾向被定位為帶有具識別度特徵的平凡人物。這點是很必要的，因為驚悚片的結構會將他們放在不尋常的處境，並迫使他們謀畫如何解脫。主要角色或許會像厄尼斯特‧李曼（Ernst Lehman）編劇的《北西北》裡那位帥氣的廣告商羅傑‧桑戴克，或是厄文‧溫克勒（Irwin Winkler）導演的《網路上身》（*The Net*）中笨拙的電腦高手安琪拉‧班奈特。這兩個例子的主要角色一開始都無法與反面角色匹敵，因為反面角色不是職業間諜便是殺手，而他們只是個大外行。這使得主要角色的受害皆更有可能打亂了生存和成功的契機。

雖然大多數主要角色會近似於《絕命追殺令》（*The Fugitive*）的李察‧金波——他是個被控謀殺妻子的男人，即使他是無辜的，也不是偵探，還是得找出凶手，才能活命——而有些驚悚片的角色則是某個特殊領域的專家。安德魯‧戴維斯（Andrew Davis）導演之《刺殺總書記》

電影編劇
新論

（*The Package*）中，約翰・葛蘭傑中士協助一名刺客潛入美國政府機構，之後還得阻止陸軍密謀暗殺蘇聯首腦；在此，主要角色和反面角色都是職業軍人。同樣地，希區考克的《迷魂記》（*Vertigo*）中，強尼是個職業偵探，反面角色則是犯罪份子，只是他們不是很專業，這種情況下，主要角色應該是佔上風了；本片還有個諷刺的地方：強尼其實是感情脆弱的人，他有懼高症。在《刺殺總書記》和《迷魂記》裡，主要角色的專業主義並未削減敘事的有效性。主要角色無論專業或是業餘，皆被情節放置於受害的位置，無論其將會存活的這一點是否是驚悚片的要義。

驚悚片主要角色的目標，就是活下來。為了達到這個目的，他得先了解將會面對的是什麼，以及之後必須阻止反面角色達成目標。經由這個方式，主要角色將保全自己，同時亦使自己由可能的受害者搖身一變為英雄人物。

反面角色的任務

反面角色的許多不同面向，是一部驚悚片能成功營造驚心動魄效果的要素。其中最至關緊要的，便是反面角色操控著一明確的目標，事實上那就是情節的關鍵。《絕命追殺令》中李察・金波妻子的遇害是起可怕的意外，凶手原本打算要殺金波，但他當時不在家。知道這件事及其中原委，即是使金波左右為難的環節，他在第二幕末才會發現這個內幕，在這之前，他被反面角色追得好苦。

其次，反面角色是很強勢的，他代表著政治或經濟力量，顯得他權限強大無比，主要角色則相形見絀。希區考克《國防大機密》（*The 39 Steps*）裡的李察・漢內僅有的就是他的機智和求生本能，卻成功地阻撓了給反面角色撐腰的「外國勢力」；《刺殺總書記》的反面角色即為中情局（CIA）和與其勢不兩立的俄國情報單位；威廉・高曼編劇之《戰慄遊戲》（*Misery*）中，安妮・威克斯的意圖還沒有她的意志力來得強烈，她是小說家保羅・薛登的超級粉絲，一開始前來擔任救援和看護，漸漸地成為薛登的「專屬編輯」，最後甚至綁架了他。打從薛登於意外

中受傷，面對安妮的命令和威脅時似乎只能表現無助。

反面角色本質上都在想辦法破壞主要角色，主要角色對此也心知肚明，但伴隨著這個目標的，常常是主要角色與反面角色之間的仰慕之情，甚至是愛戀，試想一下《迷魂記》裡的瑪德琳和《戰慄遊戲》中的安妮，就能明白了。《刺殺總書記》中雖然沒有情愛成分，但反面角色與主要角色間的關係與《迷魂記》和《戰慄遊戲》中的也很類似：比起同樣由安德魯・戴維斯導演的《絕命追殺令》中的反面角色與主要角色間的關係，冒名頂替韓克的波伊特（湯米・李・瓊斯 Tommy Lee Jones 飾）與葛蘭傑（金・哈克曼 Gene Hackman 飾）之間相似的地方更多。雖然湯米・李・瓊斯所詮釋的是中情局陸軍上校這個反面角色，但他與葛蘭傑之間意外滋生的欽佩之情，與《迷魂記》裡的瑪德琳和強尼之間十分相似。這種情誼可能導致愛戀或著魔的情況發生，或兩者一併產生，它會將反面角色與主要角色間的關係變得複雜，進而以一種強大的形式呈現。

情節的支配性

且將驚悚片的情節想成一連串的你追我趕。主要角色的目標是戰勝這一切，但這被一路追趕的過程中，他得弄清楚當中的緣由，以及目前情況為何。許多類型被情節所支配，且有著各自像戲劇曲線般的追逐經過。恐怖片肯定可以算上一記；西部片如大衛・韋伯・皮波（David Webb People）編劇之《殺無赦》，亦以追捕作為曲線，華隆・葛林（Walon Green）編劇的《日落黃沙》亦然。而驚悚片與其他類型的不同，即是它的寫實調性：情節的事件不僅確有其事，還與真實生活中的事件相呼應。情節的支配性的另一個特色，即是驚悚片中的角色都不多。雖然厄文・溫克勒的《網路上身》在第一幕安排了角色配置，但僅是用以緩和影片的步調，而不在深度探索。更常見的是，情節單純地以高壓方式粉碎了角色配置上的努力。強納森・莫斯托（Jonathan Mostow）編導的《悍將奇兵》（Breakdown）及安德魯・馬洛（Andrew Marlowe）編劇的《空軍一號》（Air Force One），均帶出情節的首要

性。焦點移轉了情節的轉折，尤其當主要角色求生失敗而危在旦夕之際。觀眾對於主要角色的失敗所代表的意義再清楚不過了，就像是《空軍一號》的總統沒達到他的目標的時候。

但在這個類型裡，少數幾部將角色配置的合併處理得很好的作品之一，即為亞歷克斯·雷斯克（Alex Lasker）和比爾·魯賓斯坦（Bill Rubenstein）編劇的《遠東之旅》（*Beyond Rangoon*）。由於主要角色的兒子和丈夫在波士頓被殺害，片中東─西文化關於失去的沉思，於敘事的角色配置中被清楚地傳達：主要角色的挑戰，是試圖在緬甸擺脫生活中的威脅（即情節）。但本片是個例外。

最後要提出的是，情節得以具備支配力，是因為角色常常都缺乏內在衝擊，就和《遠東之旅》的主要角色一樣。主要角色之後都能竭盡所能、運用智慧而存活下來，以達成他們在大多數驚悚片中的終極目標。

戲劇曲線

驚悚片的戲劇曲線，從政治的、個人的到存在主義的都含括在內。安德魯·馬洛的《空軍一號》，以及小羅倫佐·山普（Lorenzo Semple Jr.）、大衛·雷菲爾（David Rayfiel）編劇之《英雄不流淚》（*Three Days of the Condor*），均在討論政治價值：哪一個政治體系會獲勝？權力會移轉至更獨裁的人的手上嗎？這亦是《刺殺總書記》、《網路上身》和《全民公敵》（*Enemy of the State*）的核心議題。在每段故事裡，無論主要角色是美國總統、中情局操盤手或普通律師，自由世界的價值皆取決於他的成功。

至於較個人的議題如生存與生命的品質，是《絕命追殺令》、《悍將奇兵》和《戰慄遊戲》的支點。但這道曲線在生存品質被精神面向拖延時能向下探得更深，如《遠東之旅》或卡爾·舒茲（Carl Schultz）導演的《惡靈第七兆》。現代驚悚片中，沒有比奈特·沙馬蘭（M. Night Shyamalan）編導的《靈異第六感》（*The Sixth Sense*）更有效地在戲劇曲線上增加存在主義配置。顯然，驚悚片中有著充分的選項安排，予以戲劇曲線幅度，而能將範疇由政治延伸至深層心理面向。最重

要的是，戲劇曲線的操作即為主要角色的當務之急，不針對這份急迫採取行動會導致人物的毀滅，這種極端結果是主要角色企圖避免的。

當代議題

由於當代議題在寫實類型中扮演著十分吃重的角色，在驚悚片中亦然。冷戰期間，間諜活動是核心主題，如《英雄不流淚》和勞勃・嘉蘭（Robert Garland）編劇的《軍官與間諜》（*No Way Out*）所描繪。到了一九九〇年代，恐怖主義成為美國關注的首要議題，如安德魯・馬洛的《空軍一號》及艾倫・克魯格（Ehren Kruger）編劇之《無懈可擊》（*Arlington Road*）。雖然根據當時年僅三十的湯瑪斯・哈里斯（Thomas Harris）的小說改編的《最長的星期天》（*Black Sunday*），主題即為美國境內的外國恐怖主義*，一九九〇年代起的作品可以視之為強調當時國家恐怖主義的威脅，如世貿大樓攻擊案與奧克拉荷馬市的爆炸案**。恐怖主義不再像一九七〇年代時那麼空談或遙遠，而是現今被極為關切的社會暨政治議題。

較個人層面而今不再如此關注的，便是孩子們的安全性。幾部作品比亞曼達・席爾佛的《推動搖籃的手》更有效地運用這份恐懼，奈特・沙馬蘭的《靈異第六感》便在細述類似的議題。這裡的關鍵在於，當代的公眾或政治議題確實是存在的，但也有著緊抓住公眾的個人議題。當這些議題變為首要，它們也會成為驚悚片的理想主題；任何危及中心人物福祉的議題，都可能成為驚悚片的素材。

調性

正如我們所想的，驚悚片的調性是寫實的，以利用人物的可信度，並使其在情境中找到自我。威廉・衛里（Bill Wittliff）編劇的《天搖地

* 本片於一九七七年發行，湯瑪斯・哈里斯即為後續《沉默的羔羊》、《人魔》（*Hannibal*）等片的小說原著。
** 一九九五年四月十九日，美國奧克拉荷馬市的一座聯邦大樓被汽車炸彈攻擊，共造成一百六十八人死亡、逾八百人受傷，是九一一事件前美國境內傷亡人數最多的恐怖攻擊案件。

電影編劇
新論

動》（*The Perfect Storm*）可視為一部很好的基本著墨現實主義的驚悚片：劇中人物面臨著大自然的挑戰，而奪走他們性命的風暴又是強烈到前所未見的。於是，可信度成為使這部敘事發揮效用的關鍵。

在提出將《天搖地動》列為驚悚片基底的想法之後，讓我們來看看此類型的重要創作者希區考克的作品。說到希區考克，首先我們會留意到的是他在這個類型中將寫實主義的定義放寬了。《擒凶記》（*The Man Who Knew Too Much*）原本鎖定在主要角色的內心狀態，他因兒時創傷而備受煎熬，而這份內在衝擊與外在謀殺真相同樣被寫實地呈現。

我們僅需檢視希區考克與不同編劇合作時，調性就跟著變化，即能明白他是如何自在地揮灑調性。當希區考克與一位很嚴肅的編劇合作時，好比《衝破鐵幕》（*Torn Curtain*）的布萊恩・摩爾（Brian Moore），作品便幾乎籠罩在一片沉重的氣壓下，而少了可信度。另一方面看來，當他與班・赫特搭檔《意亂情迷》（*Spellbound*）與《美人計》時，故事的浪漫面向（角色配置）似乎支配了情節的寫實主義，於是，情節就顯得牽強了。當他與厄尼斯特・李曼合作《北西北》時，主要角色那嘲諷又漫畫式的特色，使得情節既歡樂又有趣，完全沒半點寫實性。對命運的自我貶抑與憤慨感亦能在《國防大機密》和《貴婦失蹤記》（*The Lady Vanishes*）的主要角色身上發現。這麼一來，我們可以說，希區考克這位恐怖大師對於將調性由明亮（《怪屍案》*The Trouble with Harry*）轉變為寫實（《伸冤記》*The Wrong Man*）或是恐怖（《驚魂記》），十分自得其樂。

然而，只有少數幾位導演能像希區考克這麼有自信地處理作品，因此，絕大多數的導演都會做到符合寫實類型的期待。即便是在超自然現象為主軸的片子，如維奇特（W. W. Wicket）、喬治・凱普蘭（George Kaplan）編劇之《惡靈第七兆》，以及威廉・彼得・布雷提（William Peter Blatty）原著、編劇的《大法師》，其敘事皆被小心翼翼地平衡，以增進主要角色、反面角色（即惡魔）的行為，及掙扎求生的可信度。這兩部電影的身體與情感的確實性，皆存在於調性的核心之內。強納

森·莫斯托的《悍將奇兵》是更傳統的驚悚片，它再確認了此類型所被期待調性——寫實主義——的承諾。只有歐洲導演如喬治·斯魯伊澤（George Sluizer，《神祕失蹤》*The Vanishing*）與克勞德·夏布洛（Claude Chabrol，《不忠》*La Femme Infidèle*）會和類型大師希區考克一樣，於作品中採取諷刺與調性變化。

古典驚悚片個案研究：亞曼達·席爾佛之《推動搖籃的手》

《推動搖籃的手》背景設定在西雅圖，主要角色克萊兒·巴特爾有個五歲大的女兒和體貼的好丈夫，目前正身懷六甲。但這個完美家庭有了不完美的一部分，起因發生於克萊兒前往一位新的婦科醫生那兒看診，醫生予以的醫療檢查讓她覺得逾越了專業界限，已構成性騷擾，克萊兒遂提出申訴，其他病患也跟進，最後導致這位醫生自殺身亡。

這番舉措徹底改變了醫生的太太的命運：她也有孕在身，丈夫的死以及針對其名下財產咄咄逼人的法律行動，使得她頓失情感與財務上的依靠，她因而流產，且不得不進行子宮切除術以保全性命，這表示她再也不能有自己的孩子了。故事來到六個月之後，克萊兒·巴特爾的孩子出生了，便刊登廣告徵求保姆，醫生太太裴頓前來應徵，被錄用了。裴頓努力討好克萊兒一家，還在克萊兒不知情的況狀下替新生兒哺乳。裴頓試圖掌控這個家，而她的第一個目標便是孩子們，接下來，就是要完全擺脫這對親生父母。裴頓認定就是克萊兒毀了她的一生，這是她的還擊和報復。

在這部驚悚片中，戲劇曲線即為追逐。起因事件引發了一連串事件，足以擊潰主要角色。片中第一幕的轉捩點是裴頓進到巴特爾家，在主要角色克萊兒絲毫未察覺的情況下，追逐已經展開了，且克萊兒在第二幕末才明白其中的危險力道，有鑑於此，克萊兒開始採取行動以自保，並修復家庭的正當性。這將意味著戰勝裴頓這個反面角色，在這部古典驚悚片中，主要角色挺身迎戰並勇敢地存活下來，反面角色則在爭鬥中身亡，主要角色的家庭也失而復得。

這部驚悚片展現了家庭這個個人領域的界限，其他作品所呈現的則是個人和政治等級，如《空軍一號》。古典驚悚片並沒有一特定標準，無論政治或個人，皆依循著「平凡人」的曲線，以捕捉奇特情境中的狀態。無論主要角色是總統抑或家庭主婦，戲劇曲線均為追逐，且最後他們會由危機中看出端倪，戰勝反面角色。這種曲線將古典驚悚片典型化了，而其調性當然仍是寫實的。

變化

雖然通俗劇和驚悚片是兩種截然不同的類型，但在調性及留意轉換結構性特色以強化各自的故事這兩方面，卻有著相似性。基本上，這當中存在著互換——通俗劇借用了驚悚片的情節配置，驚悚片也由通俗劇那兒借用了角色配置，結果造就了一種有趣的混合體，下列三個個案足以為例。

驚悚片—通俗劇混合體個案研究：《驚懼驟起》

雷諾·卡菲（Lenore Coffee）及勞勃·史密斯（Robert Smith）編劇之驚悚片《驚懼驟起》（*Sudden Fear*），主要角色是抱持獨身主義的成功劇作家蜜拉·哈德森，她在愛情裡老是跌跌撞撞。蜜拉與一名年紀比她小的男子雷斯特·布萊恩陷入熱戀，而雷斯特正是才被她於目前劇作裡開除的演員。從紐約回到舊金山的家的路上，蜜拉帶著雷斯特同行，雷斯特表示要跟她結婚，但這向來不是蜜拉的人生目標。雷斯特報復被解僱的方式，便是將新婚妻子蜜拉殺害，再將她的錢偷走。倘若這是部黑色電影，雷斯特肯定會成功，但它既是驚悚片，蜜拉為了存活，便會藉由揭露、破壞雷斯特的目標，將情勢扭轉過來。而她最後的確做到了。

《驚懼驟起》是由普通驚悚片變化而成，因為它的情節配置不那麼顯著，而是被完整探討蜜拉與雷斯特之間的關係的這大型角色配置所抵消。另一段則是蜜拉與年齡相仿、地位也相襯的律師之間的關係，此番角色配置形成一段較一般驚悚片中所看到的更複雜的人物設

定。這個極端的典型，或至少可說是傳統驚悚片較弱的描繪，被通俗劇的更典型敘述所補償了。雖然戲劇曲線隨著關係的進程發展，但它並非像在通俗劇中那麼內在式的，由於雷斯特的意圖在於謀殺，情節便更貼近傳統驚悚片那外在式的貓與老鼠的追逐曲線。於是，我們可以將《驚懼驟起》稱為帶有明顯通俗劇角色配置的驚悚片。

以《羅倫佐的油》為例

尼克·恩萊特（Nick Enright）、喬治·米勒（George Miller）編劇的《羅倫佐的油》，是一部採用了驚悚劇結構的通俗劇。主要角色是奧古斯托·歐東內與米契拉·歐東內夫婦，他們是挑戰醫療強大結構的無權無勢老百姓，因他們五歲大的兒子羅倫佐被診斷出罹患了致命疾病。情節鎖定在他們決定對抗這個無藥可救的病症。就通俗劇而言，主要角色會與外在議題搏鬥，如野心、認同或階級等等，但在本片中，這些外在衝突是不存在的，有的僅是拒絕接受兒子的殘酷命運。

這個情節本質上將他們帶往研究之路，一開始是在醫療體系之內，之後就超越其外了。他們持續不斷地尋找一種能克服這個致命疾病的方法，情節遂有著驚悚片的時間元素（因為他們即在與時間對抗），亦有追逐的面向（試著找出解決之道）。最後，羅倫佐的父母果真找到了遏止病情惡化的方法。在此，大量的情節配置取代了通俗劇的角色配置。打從敘事是依據真實、活生生的事件而非虛構情事開始，情節配置便予以本片更高的可信度，心理與身體層面的寫實感被驚悚片的特性所強調，使得這部通俗劇看來更像是驚悚片。

以《驚爆內幕》為例

艾瑞克·羅斯、麥可·曼共同編劇的《驚爆內幕》，是有著兩個主要角色的通俗劇，一是傑佛瑞·華肯，另一是羅威·柏格曼：華肯是位科學家，被原本任職的大型菸草公司由研究職位開除；柏格曼則是美國哥倫比亞廣播公司節目《六十分鐘》的製作人，他想報導菸草

工業欲掩蓋抽煙危害健康這項事實的真相。於是，華肯成了柏格曼的報導主題。他們兩人都被設定為無權無勢的普通人，試著與美國相互利益輸送的產業（菸草與電視工業）結構的龐大勢力對抗。這等同於大衛對上哥利亞的故事 *，而華肯與柏格曼共同分擔了大衛的角色。

《驚爆內幕》與大多數通俗劇的不同在於，它將自己以驚悚片的類型呈現，《六十分鐘》調查、製作和散布（播放）傑佛瑞・華肯的片段則是它的情節。這些交相利的企業一步步地進行賄賂、封口，最後便祭出恐嚇，一開始是針對華肯，最後連柏格曼也遇上了；片中的反面角色則由一開始的大型菸草公司，讓位予第二反面角色哥倫比亞廣播公司。在此，相互勾結的勢力被用以表現粗暴與不道德，摧毀著華肯與柏格曼眼前的路。片末，華肯和柏格曼成功了（《六十分鐘》片段播出去了），但也付出了代價：華肯失去了家人和錢財，柏格曼則辭去了工作。

《驚爆內幕》如驚悚劇般地運用情節——即電視公司的緊追不捨。亦像威廉・高曼編劇之《大陰謀》（*All the President's Men*），然而它的情節所暗示的遠超過電視節目的危機四伏：新聞界的正義、合作廣告商的傷風敗俗，以及一九九〇年代的個人倫理議題。《驚爆內幕》與《羅倫佐的油》不同，它迴避了一般通俗劇的角色配置，而保有自己的角色配置，於是，我們看見了複雜的人物和人際之間的關係，以及一段固定的情節。《驚爆內幕》公平地運用情節和角色配置，而不是人物較情節為重的傳統通俗劇。

通俗劇近幾年的趨勢

很少有編劇會致力使通俗劇看起來更具現代感，無論所指的是採取令人驚異的調性，如亞倫・波爾的《美國心玫瑰情》，或陶德・索隆德茲的《愛我就讓我快樂》；甚至安排多個主要角色，如《愛我就讓我快樂》、艾瑞克・鍾卡的《天使熱愛的生活》，以及保羅・湯瑪斯・安德

* 出自《聖經・撒母耳記》（上）第十七章。當時以色列被非利士人入侵，以色列牧童大衛以甩石機，將萬夫莫敵的凶惡非利士巨人哥利亞殺了，挽救了整個民族。

森的《心靈角落》（*Magnolia, 1998*），以尋求比混合類型的通俗劇中更為明顯的新穎性。通俗劇已有效地混合大多數重要類型，《沉默的羔羊》（*The Silence of the Lambs*）便是這個趨勢的有力佐證，雖然它的情節配置是沿著偵探類型的古典曲線（聯邦調查局探員克拉麗絲・史塔林追捕連續殺人犯野牛比爾），本片的角色配置算是通俗劇式的，但它根本的問題在於：一個柔弱的女子，能否在聯邦調查局這個男性主導的世界裡有自己的一片天？若答案是否定的，克拉麗絲將成為男性權力下的受害者。於是，重要的有利關係被帶出了，一是克拉麗絲與上司傑克・克勞福之間的關係，諷刺的是，另一段則是她與惡名昭彰的連續殺人魔漢尼拔・雷克特博士，而其他有權勢的男人如費德瑞克・希爾頓博士與野牛比爾則是欲加害她的人。《沉默的羔羊》顯然有著不尋常的通俗劇配置，很可能是因為影片指涉了女性於傳統男性世界的問題，這份當代議題使得這則情節推力的警察故事更引人注目，對觀眾而言亦更為意義非凡。

史蒂夫・柴里安編劇的《辛德勒的名單》是另一部因明顯通俗劇配置而佔盡優勢的寫實類型片（戰爭題材）——一名企業家在納粹權力結構中依自己的方式行事。辛德勒拯救猶太人的目標，恰恰與屠殺猶太人的情節配置進程唱反調。亞里夫・阿利耶夫（Arif Aliyev）、塞吉・波卓夫（Sergei Bodrov）和波利斯・吉勒（Boris Giller）編劇之《山中的俘虜》（*Prisoner of the Mountains*）也是則戰爭故事，它以托爾斯泰（Leo Tolstoy）的小說為基底，探討發生於一九九〇年代的車臣衝突，情節即為俄國與車臣之間的戰事進程 ＊。

年輕軍人凡亞會被敵方招募並存活下來嗎？本片的通俗劇配置探究了凡亞與捉拿他的人、以及他與俄國同伴（即沙夏與沙夏的母親）之間的關係：與家人之間的關係比國家認同、榮譽和歷史（即引發這場戰爭

＊ 一九九三年，車臣印古什（Ingush）以外的地區宣布獨立，並欺壓境內的俄羅斯人，俄羅斯總統葉爾欽（Boris Yestsin）遂於一九九四年宣布進攻車臣，為第一次車臣戰爭，因籌備不周，俄軍傷亡慘重，車臣武裝份子亦發動多起恐怖挾持和屠殺事件，迫使將面臨大選的葉爾欽於一九九六年與之簽署停火協定；第二次戰爭則發生於一九九九年，此次俄國重新奪回車臣控制權。兩次戰爭共造成數萬軍民傷亡。

的因素）來得重要嗎？對觀眾來說，這是敘事的情感核心，而通俗劇的配置再次將它強化了。

詹姆斯‧葛雷（James Gray）編導的《驚爆地鐵》（*The Yards*）是部警匪片，它的職業導向情節讓通俗劇得以著墨於家庭關係上。《驚爆地鐵》比柯波拉的《教父》謙遜許多，當中的角色配置鎖定在服刑期滿假釋出獄的里奧（馬克‧華柏格 Mark Wahlberg 飾）身上，里奧回家了，家裡有著病弱的母親，還有一位嫁給地下鐵維修公司老闆的阿姨，姨丈的事業雖然舞弊事件層出不窮（行賄是事業的潤滑劑，且有政治連結為其鋪路），他仍是人生勝利組：住大房、開大車。探討這些關係與里奧自身的價值，可以看出他是典型的通俗劇人物，是家族與事業權力結構的受害者。且正如同前面的例子，本片的通俗劇角色配置將敘事情感化了。

目前為止，所討論的例子皆是混合中存在著相容性，即情節和角色配置都是在寫實的根基上持續進行，且相互運作得很好。但編劇亦將通俗劇揉合了願望達成的類型，營造了一種浪漫又詩意的情節調性。於是，這份混合便更具挑戰性了。瑪姬‧葛林瓦德（Maggie Greenwald）編導之《小喬傳奇》（*The Ballad of Little Jo*）即混合了西部片情節與通俗劇角色配置，主要角色約瑟芬深入西部這個男性的世界，為了生存，她假扮成男人。葛林瓦德成功地將故事與當代議題串連，即社會中的女性角色與性別不平等。藉由這種方式，葛林瓦德將西部景象呈現於觀眾面前，與當代議題的連結則使得通俗劇更強而有力，但它同時也讓期待看到更多西部片場面的觀眾失望了。

拉斯‧馮‧提爾（Lars Von Trier）編導的《在黑暗中漫舞》（*Dancer in the Dark*）是部歌舞片，也是部通俗劇。它的通俗劇配置為一位身在美國的外國人的故事：她是名女工人，先天性疾病將使她失明，但她還得養活與她有著同樣基因的兒子，雖然她還不知道診斷的結果如何。這是很理想的通俗劇人物——她是那麼無權無勢。然而她歌唱的魅力增添了歌舞片配置，結果形成了一帖寫實主義強藥，使得這個類型裡的願望總是會被實現。與通俗劇的悲慘曲線相較，歌舞片中的曲線傳統上包括

了主要角色於個人或專業水平兩方面的成功，而馮‧提爾卻逆轉了這部歌舞片的課題。

驚悚片近幾年的趨勢

　　正如我們已留意到的，驚悚片傾向情節推力，寫實敘事中的平凡主要角色會被困在特異的情境裡。無論敘事功能是基於個人或政治水平，故事曲線基本上看起來就像是一場追逐，支配了第二幕的走向。第二幕末，主要角色才有恍然大悟的體認。一旦他們知道為什麼會被這麼苦苦追趕，便能為第三幕制定防守機制，於是在第三幕中，他們由可能的被害者搖身一變，成為英雄人物。這是古典驚悚片的樣貌。

　　近幾年的驚悚片常由希區考克和夏布洛等大師身上取經，在平衡情節與角色配置之間變得不那麼正統了，有些調性甚至十分無拘無束。大多數有趣的驚悚類型作品皆來自歐洲，如海吉斯‧瓦尼葉（Régis Wargnier）與塞吉‧波卓夫編劇的《東方─西方》（*East-West*），這部驚悚片便有著顯著的角色配置：二次大戰後，法國婦女瑪莉和兒子，隨同丈夫回到他的出生地俄國，他們對於協助復原新俄國懷抱著理想，因這個國家在大戰中有五千萬人民喪生。催化事件在他們來到俄國的那一刻起開始發揮作用：瑪莉因被控為間諜而備受欺凌，連護照也被銷毀了，這下子新奇、幫助他人的冒險之旅全沒了，取而代之的只有身陷牢籠，即使丈夫貴為醫生，仍無法讓瑪莉擺脫嫌疑，正因為她是外國人。語言、期待和歷史背景將她和鄰居們隔得遠遠的，他們家只配給到老式大公寓的一個房間，一舉一動皆被監視、懷疑。由此看來，她的目標是逃離俄國，回到祖國法國，才能重獲自由，於是，敘事的平衡即針對逃亡。然而，逃亡的代價最起碼會賠上婚姻，還得花上數年的時間從長計議。一位左派知名法國女演員、第一位房東的孫子和一名游泳選手將會幫助瑪莉，而丈夫也在她不知情的狀況下暗中安排逃離的準備。只是，橫阻在他們面前的是奉行史達林主義的俄羅斯那股龐然勢力。

　　本片的角色配置探討了瑪莉與丈夫，以及瑪莉與游泳選手之間的這兩段關係。第一段是她的婚姻，因滯留在俄國的壓力而破碎了，且在裂

痕形成之際，丈夫對她的關懷被想要存活的心態所取代，婚姻終告失敗。此時，游泳選手搬進了瑪莉的牢房，而這間牢房正位於他的祖母牢房的上方，這名年輕男子展現了熱情、叛逆、希望，且願意協助瑪莉，並和她一起逃亡，由於他得以藉由游泳比賽而出國，自然成為逃亡計畫的重要管道，而他亦成了瑪莉的情人。《東方—西方》運用了顯著的角色配置，以擴大瑪莉追求自由的熱情，這是她的一切，且在劇末，這個角色配置強化了驚悚片情節：她逃出俄國了。

　　克里斯提安・雷夫林（Kristian Levring）編導的《荒漠莎跡》（*The King Is Alive*）在提升角色配置和降低情節配置上更為戮力，雷夫林亦改變了反面角色的本質。一群由英國、美國和法國觀光客組成的旅行團，在非洲撒哈拉沙漠以南搭乘一輛轉運巴士，他們沒發現司機的指南針壞了，最後終於迷了路。他們來到了一座廢棄的礦場，得有一人走上五天的路，才到得了最近的城鎮以請求救援，其他成員則須開始收集雨水才能過活。他們僅有紅蘿蔔罐頭可吃，得找出方法讓自己振作起來。最後，活下來的成員們獲救了，但其中一位老手陳屍於沙漠中，另一位是吃了有毒食物而死，還有一位是上吊身亡。

　　藉由將反面角色塑造為無生命的方式，這部驚悚片的意義層面也不一樣了：它採用了內在和存在主義式的意義，取代了外在意義。《荒漠莎跡》特別之處在於，它連結了大自然扮演反面角色的敘事骨架。亨利—喬治・克魯佐（Henri-Georges Clouzot）編導的《恐怖的報酬》（*The Wages of Fear*）*和威廉・佛萊金（William Friedkin）導演的重拍版《巫師》（*Sorcerer*）裡，大自然和硝化甘油結合為反派角色。在勞勃・阿德力區導演的《鳳凰號》（*The Flight of the Phoenix*）中，沙漠亦是令人畏懼的反面角色。然而在上述這些電影中，《荒漠莎跡》的人類本性與反面角色的本質同樣讓人生畏。雷夫林以探討婚姻、男與女、白種人與黑人司機之間的關係，加上幾位在這番探掘下毫髮無傷者，來進行他的故事。人物的真切存在——即其本質——成了《荒漠莎跡》的主題。

＊ 本片描述一間石油公司雇用了四名男子，以兩輛卡車運送硝化甘油至南美遙遠的叢林油田，然而一路上十分顛簸，稍有不慎會導致硝化甘油引爆，使得這趟任務成了一趟亡命之旅。

在打發時間的空檔，其中一名作家、也曾當過演員的男子建議大夥兒來演《李爾王》，在雷夫林於最糟的情況暴露人性本質時，戲劇裡的人物與電影中的實際人物便融合在一起了。除了戲劇裡的王公貴族之外，所有追求權力所引發的一切都囊括在這之中，且權力的意志與生存意志同樣重要。在雷夫林這部令人著迷的驚悚片裡，情節讓位予人物，為敘事主題提供了框架，這是較常在通俗劇中才看得到的。多明尼克‧摩爾（Dominik Moll）、吉耶‧馬亨（Gilles Marchand）編劇之《哈利，親愛吾友》（*With a Friend Like Harry...*）即呼應了希區考克的《怪屍案》的調性，希區考克故事的議題自然是以亨利的死為出發點，要怎麼處理這具屍體便成了敘事線索。在《哈利，親愛吾友》中，哈利則是個活生生的人，不過主要角色從第二幕末開始希望他翹辮子，於是整個第三幕都在致力達成這個目標。對於主要角色而言，哈利是反面角色，哈利在高中時代的偶像如今生活為經濟所困，他這份教師薪水得養活太太和三個孩子，他已典當了一些東西，開著一輛老舊的車，但其中最甚的，是他那對易讓人惱火的父母，他們雖然寬厚，卻喜歡控制他人。他在南部度假時，與哈利於加油站的洗手間不期而遇。哈利開著一輛大型的賓士，載著他那位愛巴結人的美麗未婚妻，由於哈利對主要角色的崇拜記憶，使得他不斷地對其獻殷勤，甚至到了走火入魔的地步。因經濟寬裕且獨立，哈利開始滲入主要角色的生活。作為反面角色，他十分賣力地驅動著故事，他為主要角色買了輛又大又新的運動休旅車，一直極盡諂媚之能事，直到主要角色再次提筆創作。

前半部的敘事皆為角色配置，且哈利的動機仍不明朗。後半部敘事中，情節開始發揮作用了：哈利得將所有阻撓主要角色創作潛能的障礙清除掉，他迅速地將主要角色的雙親、哥哥，甚至自己的未婚妻殺害。最後在哈利建議殺了主要角色的太太和三個孩子時，主要角色開始反擊，他殺了哈利。之後他找到靈感了，太太也覺得這則剛寫好的故事十分出色。

《哈利，親愛吾友》的調性是諷刺的，近乎於鬧劇，但又不全然如此。它是希區考克於《怪屍案》中所採用的調性，馬亨與摩爾將之捕捉

得很到位。《哈利，親愛吾友》有著明顯的角色配置，卻以不尋常的調性讓我們與敘事產生連結。

相形之下，好萊塢驚悚片裡所發生的事較為謹慎，雖然它們是以《迫切的危機》（*Clear and Present Danger*）與《空軍一號》等這類情節推力驚悚片為主導，當中仍有著許多變化。有一部有趣的角色推力驚悚片，它有著政治情節，且力圖為觀眾個人化當代議題，即洛·路利（Rod Lurie）編導之《暗潮洶湧》（*The Contender*），本片鎖定於選出副總統這個議題上，而這項舉措將會破壞總統的決定，因為這位副總統人選是位女性，這是部強而有力的角色推力驚悚片。路利將焦點放在權力，及其如何被選出的官員們所操弄。總統的幕僚長是位參議員，他想經由破壞總統的決定而獲得權力，作為一位野心勃勃的議員，他將新任副總統的聽證會視為超越政治權勢等級的契機；作為一名政府官員，他相信自己是最好的副總統候選人，他與另一位亦身為候選人的女性參議員，都是這場權力遊戲的參與者。無論個人或政治家，權力掮客或有效率的社會暨道德領袖，都是每個角色所面對及必須做出決定的選擇。《暗潮洶湧》在不放棄情節的同時，亦有效提升了人物議題，呈現了一種大量借用通俗劇的平衡驚悚片手法。

艾倫·克魯格的《無懈可擊》是部大量借用黑色電影，且時代議題亦在捕捉觀眾的注意的古典驚悚片。影片的文本是奧克拉荷馬市的爆炸案，敘事暗示了假使我們對於這類警訊有更萬全的準備，這樣的悲劇便不會發生。主要角色麥可·法拉戴教授是恐怖主義專家，但恐怖主義的衝擊是不會照本宣科地發生或進行的。法拉戴教授的太太是位聯邦調查局探員，在一場突襲可疑恐怖份子的行動中喪生了，獨留他自己扶養兒子。他是位受創的主要角色，對於防止類似悲劇於生活中再次上演的這方面相當執著，但在《無懈可擊》中並未能如願。

敘事由麥可·法拉戴救了一名小男孩開始，當時小男孩暈頭轉向地走在路中央，流了很多血，法拉戴很快地將他送到醫院，之後法拉戴發現這名小男孩才剛搬到附近不久，而且他的傷是爆炸所致。男孩的父母奧利佛·朗與雪若·朗十分感謝法拉戴的義舉，第一幕的焦點便是在建

立鄰里之間的關係。自從妻子過世後，法拉戴一直很孤僻，因此很高興有鄰居能成為朋友，他的兒子也很快地與朗家的小男孩玩在一塊兒。然而一段小小的訊息出現了——一封來自中東母校的信，當中的建築計畫看起來十分可疑——升高了主要角色心中的疑慮：奧利佛‧朗並非自己所宣稱的普通人。

第二幕以法拉戴試著證明朗的身分開始。事實上，法拉戴懷疑朗根本就是圖謀不軌的恐怖份子；法拉戴的女友打從一開始就是存疑的，但她的死也終結了第二幕。第三幕，解除行動展開，以主要角色企圖防堵朗引爆一棟聯邦辦公單位開始。為了拖延法拉戴的腳步，反面角色綁架了他的兒子。現在，所發生的事與法拉戴個人權益是脫不了關係了，他跟著反面角色，確信自己足以制止他，但實際上他是被利用了，因為爆裂物被安放在他的車子裡，他在將車子開進聯邦調查局的車庫時才驚覺這一點，最後炸彈爆炸了，很多人因而喪命，包括法拉戴在內。敘事以指控主要角色為瘋狂炸彈客作為結束，他是為了死去的妻子而以此報復聯邦調查局。另一方面，反面角色和家人們則持續他們的理念，想必是針對聯邦政府的下一場攻擊。

在《無懈可擊》中，反面角色是勝利的，主要角色成了最極端的受害者，此番命運使我們聯想到的是黑色電影，而更勝於驚悚片。經由採用黑色電影的解除方式，克魯格發出了一道警訊：小心，你的鄰居可能不像你所想像的那樣！換句話說，瘋狂炸彈客可能就在我們之中，因為根本無從分辨彼此。這份黑暗洞察或許能替一九九〇年代恐怖主義的轉變予以適切的解釋，但它終究是一種變化傳統類型期待的改編手法，也就是說，驚悚片中的主要角色將會生還，而這會讓他成為一介英雄。

不同解讀，不同類型

小說家派翠西亞‧海史密斯（Patricia Highsmith）以孤僻的驚悚作品聞名於世，像是《火車怪客》和《天才雷普利》（*The Talented Mr. Ripley*），其中《天才雷普利》兩度被拍成電影，一次是一九六〇年雷尼‧克萊曼（René Clément）導演的《陽光普照》（*Purple Noon*）及

一九九九年安東尼‧明哥拉（Anthony Minghella）導演的同名作《天才雷普利》。這兩個版本均很引人入勝，因為它們為同一份來源素材提供了不同說法。特別要在本章述及這份文本的原因在於，第一個版本是以帶有角色配置的驚悚片呈現，第二個版本則是以有著情節配置的通俗劇呈現。這兩個版本所具備的啟發性是，它們描繪出故事框架有多麼重要，或類型對於故事的體驗而言是多麼不可或缺。的確，這個敘事選擇決定了我們體驗故事的方式。

湯姆‧雷普利是個出身貧苦的年輕人，野心和沒有道德觀是他的天賦。一開始他是受託，要將迪基‧葛林里夫（在第一個版本則是菲利浦）這位被寵壞的有錢小伙子，由歐洲遊歷的路上帶回家去。但雷普利失敗了，他迷失在那花錢如流水和財富所供給的美妙機會裡。有錢人的世界是沒有規範的，雷普利愛死這一點了。於是，他殺了葛林里夫，並取代他的身分，還與他的女友發展了一段情誼，甚至挪用了他的帳戶。雷普利會被識破嗎？他擺脫得了這一切罪行嗎？

雷尼‧克萊曼與保羅‧傑高夫（Paul Gégauff）編劇的《陽光普照》依循著驚悚片的結構，在第一幕中，雷普利被設定為鼓勵菲利浦回家的人，他很羨慕菲利浦，但他充其量不過是個好吃懶惰的寄生蟲：他偷穿菲利浦的衣服，被逮到了；他偷窺菲利浦與女友瑪琪做愛，邊幻想成是自己的經歷。菲利浦有施虐人格，他折磨湯姆，甚至將湯姆丟在一艘緊跟著大帆船的小艇上，讓湯姆飽受灼傷與脫水之苦。這番折磨有助於博得我們對湯姆的同情。他們把女友擱在岸上，湯姆趁機讓他和菲利浦兩人的爭執升溫，菲利浦試著將船駛向湯姆，還推了他，接著是一連串的謾罵，於是湯姆把他的偶像給殺了。他回到岸上，開始編織自己即是菲利浦的幻象，而對於女友瑪琪來說，他仍是位感同身受的朋友。

這起謀殺標示了第一幕的結束，從這一刻開始，敘事轉向情節了。湯姆會被捉嗎？一個可能會將湯姆揭穿的朋友出現了，湯姆自然得殺了他；警方亦前來盤查菲利浦失蹤的線索；第二與第三幕跟隨著湯姆奮力擺脫謀殺罪名的經過。敘事於湯姆被逮捕時結束，屍體被沖到岸上，謎團都解開了。《陽光普照》的第二與第三幕緊扣著情節推力驚悚片的必

要轉折，最後，這部驚悚片的不道德主要角色落網了。

　　明哥拉的《天才雷普利》使得早期敘事的一個元素更明顯了——即雷普利被迪基・葛林里夫所吸引的這一點，並不完全來自於階級差異或權貴。在這個版本中，雷普利是個男同志，而且顯然對迪基有著同性情愫。第一幕關注在無權無勢的雷普利渴望著權力的通俗劇框架，他非但沒有遭到迪基・葛林里夫的謾罵，反而如此欽羨著這個年輕男子，並想成為和他一樣的人。與其說這樁殺害是報應，倒不如說是如同《陽光普照》中更武斷的欲望行徑。於是，想要成為迪基・葛林里夫成了人物議題，遠遠超越了情節議題，它的心理層面較物質層面來得重要。因此，明哥拉所揭示的是這段關係：即這個版本中的女友瑪琪對雷普利一直有疑慮（絕非信任）。且在這個版本，第二起謀殺（泰迪）是自我防禦的反應，是獵食者的保護動作，而非在於貪財慕勢；而謀殺的每一步的確是在自我防禦。藉由設定《天才雷普利》為通俗劇，明哥拉所述說的是身為一個男同志又口袋空空的人，因他的性偏好和經濟狀況而被邊緣化所產生的一種反應。如同我們所料想的，情節在這個版本成了次要的，而它所支配的驚悚片解讀是來自於《陽光普照》。

第九章

反類型而行

　　由於觀眾熟悉類型的特性，因此編劇可以藉著某類型讓觀眾迅速了解該電影的內容。就像那些刻板印象角色一樣，類型對於編劇其實很有用。然而定型的東西無法持續我們觀看的興趣，也不能給予足夠的想像空間，我們需要有對故事的好奇心或劇情張力才能看完電影。所以為了保持觀眾的注意力，編劇必須給予我們一些出乎意外的東西，推翻掉我們先前所期望的。

　　就像早先提到過的，類型經常被時事所影響。這些歷史、政治和社會的變遷可以為舊類型提供些新的觀點。比方說，科技的突飛猛進是戰後一個很大的特色。達頓·楚姆波（Dalton Trumbo）就在他一九六二年的現代西部片《千里走單騎》（*Lonely Are the Brave*）中，描述了原始與文明的衝突，並決定用科技來表現文明這一面。在這部電影裡，科技也的確成為寇克·道格拉斯（Kirk Douglas）這個現代牛仔的敵對角色，直升機、吉普車、卡車及先進的武器這些冷冰冰無生命的敵人，不斷挑戰著寇克·道格拉斯飾演的角色。甚至一個社會安全號碼也都挑戰著他代表的舊時代的價值觀與自由，或如他所言：「我和名叫寶蘿的女孩一起長大……她是個目光凶狠的山區女孩……她的名字是『做你想做的事其他人都去死吧』。」[1]

　　《千里走單騎》是一九六〇年代西部類型片的一個範例。一九六〇年代又是如何影響其他的類型片呢？我們可以看看《我倆沒有明天》這部警匪片，它可能是一九六〇年代最扣人心弦的警匪片，片中的主要角色邦妮和克萊非常不同於《疤面煞星》（*Scarface*）中的東尼·蒙大拿、

《小凱撒》（*Little Caesar*）的力哥，或《夜闌人未靜》（*The Asphalt Jungle*）中迪格斯的角色。第一個不同是在他們的年齡，一九六〇年代的電影和戲劇一個主要特點是主角的年齡很輕。這個年代的社會是被年輕人及年輕的社會價值所左右的。年輕人理想化的活力和想法成為電影《毛髮》（*Hair*）的特色，而他們顛覆破壞的精力和隨之而來的犬儒心態則是《諜影迷魂》（*The Manchurian Candidate*）這部電影描寫的主要焦點。

第二個則在他們角色塑造上的差別。邦妮和克萊是被一個無法提供年輕人選擇機會的社會所犧牲的無辜者。這種「生命是一個陷阱」的觀點也同樣在一九三七年威廉・惠勒（William Wyler）的電影《死角》（*Dead End*）中，由席德尼・金利（Sidney Kingley）飾演的角色呈現出來。

以上，我們討論的這些類型電影中的改變都是跟著社會觀的變遷走。以下，我們將探討類型上更嚴重的破壞，以深究反類型而行的觀念。

改變母題

類型電影的特色在於其中一再重複出現的母題。通常母題是和主要角色、反面角色、環境、衝突本質及解決衝突的方法有關，而過去、現在和未來的基本態度也影響母題的呈現。

當編劇挑戰類型片中重要的母題時，會發生什麼事呢？由以下四個類型片的研究中，我們可以看到編劇如何使類型片變得耳目一新，而非僅僅賦予它對時代的敏感度而已。

西部片

沒有幾個重要的電影導演兼編劇像山姆・畢京柏（Sam Peckin-pah）那樣和西部片關係密切。畢京柏拍攝電影時正值西部片沒落的時代，他的作品如《午後槍聲》（*Ride the High Country*）和《日落黃沙》都是西部片重要的作品。當我們檢視畢京柏的電影時，會看到他一直努力地挑戰傳統西部片呈現英雄角色的方式。在古典西部片中，外在的表

電影編劇
新論

演就顯現了主角這個人；一般而言，他既不屬於內省式的角色，也非具有複雜心理層次的人物。只有在一九五○年代安東尼・曼（Anthony Mann）指導詹姆斯・史都華飾演的布登・傑斯和飛利浦・約登等角色，以及高爾・維多（Gore Vidal）與萊斯里・史帝芬斯（Leslie Stevens）合編的《左手神槍》（*The Left-Handed Gun*）中痛苦的比利小子身上，我們可以看到複雜的心理情結導致英雄角色外在的行動。畢京柏運用了心理學的架構，試圖讓這些扁平的西部英雄變得更複雜、更寫實和更難纏。於是，畢京柏的西部英雄，一方面有傳統本我／他我無差的古典西部片扁平類型人物特性，一方面又是本我／他我有距離的改良品種，我們姑且稱之為混合式英雄。他們本我（ego）和他我（alter ego）無差。

在電影《午後槍聲》中，兩個曾經是著名槍手的老人，共同組合成混合式的英雄。有趣的是，兩個老人由藍道夫・史考特（Randolph Scott）和喬・馬克瑞（Joel McCrea）飾演，這之前他們分別扮演古典西部片扁平英雄長達二十五年。畢京柏借重了我們對這兩個演員過去電影角色的記憶，又同時呈現他們自己對現狀分歧的看法：一個人從過去到現在始終是個英雄，另一個人則希望做小偷來改善現況。兩個人價值觀上的衝突，其實是過去（西部神話）與現代（被時代淘汰）的衝突，也是立體人物內心善惡的衝突。而選擇這兩位演員飾演，更讓這種衝突延伸到西部類型、延伸到電影神話過去和現代的衝突上。

在他的電影《鄧迪少校》（*Major Dundee*）中，畢京柏繼續使用混合式英雄角色。由查爾登・希斯頓（Charlton Heston）及李察・哈里斯（Richard Harris）飾演的鄧迪和泰林，分別呈現了固執（鄧迪）與崇高（泰林）這兩種西部英雄生存於危險環境中必備的個性。這部電影的歷史背景是美國南北戰爭，但事件卻是在遠離軍隊和都市的原始墨西哥地區展開。

墨西哥也是電影《日落黃沙》的背景地。把故事時間設在一九一三年的墨西哥革命，畢京柏再度為我們呈現了一個混合式的英雄：畢夏・派克（威廉・荷頓飾），他是那一票人的首領，派克的「他我」是達區（厄尼斯・包寧 Ernest Borgnine 飾）所表現的殘酷本性及同志間的友

情，這兩者也構成了這群人的道德規範。這個規範其實就是西部英雄的規範，畢京柏把這個規範一分為二，用兩種英雄去代表，使得人物更複雜、更真實。兩者的並置構成了混合式英雄。兩者的鬥爭，則成了西部片的中心主題：野蠻對上文明。

這種角色分割的手法並不是畢京柏及他的編劇的專利。威廉‧高曼在電影《虎豹小霸王》中用了同樣的方法，麥可‧西米諾（Michael Cimino）的電影《天國之門》也使用過。這種心理複雜面的呈現，使得上面這些西部片的英雄和古典西部片的英雄非常不一樣，頗具新鮮感。

倘若西部片的中心角色不再是令人景仰的英雄，那會是什麼樣的情況呢？假使他是像畢夏‧派克那樣的殺手，擺脫不了被比他更壞的角色包圍的處境，又該如何呢？這即是大衛‧韋伯‧皮波編劇之《殺無赦》主角的重要特質。威廉‧比爾‧穆尼（克林‧伊斯威特 Clint Eastwood 飾）曾是名神槍手，金盆洗手後的他有孩子要養，無奈生活捉襟見肘。當一群妓女張貼了一份懸賞公告，要重賞傷害她們姊妹之一的兩名男子時，穆尼為了錢而接下這個任務。在搜索過程中，他努力保持清醒並牢記過世妻子的價值觀，但持續不了多久，無論是小鎮警長的殘酷手段、失去好友，或只是昔日惡徒的重申立場，穆尼又做回了以前的自己：毫無悔恨或榮耀感的冷血殺手。

穆尼這位西部片英雄既沒有《無敵連環鎗》裡的林‧麥亞當（詹姆斯‧史都華飾）的心理問題，也不像《日落黃沙》的畢夏‧派克被無情地追捕，他與西部片的英雄意象恰恰相反。人們改變了主要角色的本性與目標，使得西部片的追趕過程似乎成了針對古典西部片價值的省思。

瑪姬‧葛林瓦德在塑造中心角色時也有類似的目標：她是位女性，但裝扮和舉止跟男人一樣，才得以在西部世界有一片天。《小喬傳奇》改變了性別議題，結果亦頗具成效。肯‧弗烈德曼（Ken Friedman）和尤蘭達‧芬奇（Yolanda Finch）編劇的《致命女人香》（*Bad Girls*）是另一部改變傳統男性主角性別的電影，卻慘被歸於「若你希望你的劇本成功，就千萬別這麼做」之列。對照《小喬傳奇》與《致命女人香》，

它們針對這一點的描繪相當貼切：即使兩部片的焦點都放在女性的西部主角身上，卻有著與其他西部片母題接合的點。在《小喬傳奇》中，主要角色承擔了男性西部英雄的特性──她裝扮得像個男人，並獲得生存所需的技能：成了馬術好手，槍法又準；然而在《致命女人香》裡，這群年輕妓女們所獲得的技能並不多，且至少有四次，她們之中的某一位被抓走，而需要由男人出面營救。《小喬傳奇》裡，主要角色具備了某種程度的專業，使得她成為西部早期鄉村價值（相對於東部文明化的電影檢查制度，她在電影一開始便逃跑了）的一部分；而《致命女人香》裡的主要角色則沒有專精或進展，情節純粹地不以予任何成長方面的機會。

西部片編劇挑戰的另一個母題是電影中城鎮的象徵。在古典西部片裡，城鎮被看成是文明的力量，代表了光明的遠景。教堂、商店和警長辦公室象徵著商業、法律和秩序。在過去三十年內，編劇嘗試挑戰城鎮的呈現方法。在達頓‧楚姆波的《千里走單騎》中，城鎮看起來像是一個大型看守所，一個禁錮心靈的監牢。厄尼斯特‧帝迪曼（Ernest Tidyman）在《荒野浪子》裡，則將城鎮變得更糟──它是野蠻人的所在，像聖經中的索多瑪城（Sodom），是一個即將毀滅的地方。

較沒有這麼惡意但一樣致命的例子是在邁爾斯‧胡德‧史瓦梭（Miles Hood Swarthow）和史考特‧海爾（Scott Hale）編劇的電影《神槍手》（*The Shootist*）中，它將二十世紀的西部小鎮呈現為一個等死的好地方，片中的主角是個罹患癌症的槍手約翰‧伯納‧布克斯，由當時生病的約翰‧韋恩（John Wayne）飾演。當小鎮醫生（詹姆斯‧史都華飾）告訴他病情時，他選擇死在小鎮上，但是以他自己的方式──死在和鎮上三大惡棍的槍戰中。

《絕命終結者》則將小鎮表現為一個機會中心，是男人能找到生計的地方。中心角色懷厄‧爾普由堪薩斯州道奇市（Dodge City）的警長一職退休後搬到墓碑鎮（Tomstone），想藉此改善物質生活，因為這個小鎮沒有古典西部片中的負面氣息。然而好景不常，克蘭頓和麥洛伊兩個家族事業相互競爭，一段時日後，相抗衡的廣告宣傳遂為兵戎相見

所取代。

這些電影裡的城鎮，和《日正當中》或《決鬥猶瑪鎮》（*3:10 to Yuma*）中的城鎮不同。它們在影片裡的象徵不一，但全都翻新了舊的類型。

警匪片

警匪片繼續以古典的形式出現。馬利歐・普佐（Mario Puzo）編劇的《教父》、奧立佛・史東（Oliver Stone）編劇的《疤面煞星》，以及大衛・馬密編劇的《鐵面無私》都證明了古典警匪片歷久彌新的重要性。但是就像西部片，改變挑戰類型的母題，會產生出令人覺得新鮮和興奮的電影。在西部片中，英雄呈現的方式受到挑戰。在古典警匪片裡，歹徒主角一定會被殺，只因為他們違反了社會中成功的法則。

在日漸墮落的社會背景下，愈來愈多的電影歹徒沒有死。他們活存下來，和周遭惡劣環境比起來，他們甚至是好人，甚至是英雄。這類電影英雄首先在《急先鋒奪命槍》中出現，由李・馬文（Lee Marvin）飾演的華克是個小偷，但是他偷來的錢又被黑吃黑給坑了，於是他展開報仇。他一路摧毀阻礙復仇的阻力。到最後，摧毀的意義遠超過復仇的意義，也遠超過被坑掉的那筆錢的意義。在亞歷山大・傑哥布（Alexander Jacobs）、大衛・紐郝斯（David Newhouse）和雷夫・紐郝斯（Rafe Newhouse）的劇本中，華克成了存在主義的英雄。他具有和古典歹徒主角一樣的活力和直覺，儘管他和《疤面煞星》的東尼・蒙大拿一般殺人不眨眼，但是他多了一分現代人特殊的自我懷疑（self-doubt），使得他特別容易引起觀眾的共鳴。

在電影《大盜》（*Thief*）中，詹姆斯・肯恩（James Caan）的角色擁有同樣的特質——活力和直覺，外加莊重的品行。他也是一個存在主義式的英雄，他同小偷一起生活，以遠離那些不誠實的人。

最有趣的歹徒英雄或許要算是電影《大西洋城》（*Atlantic City*）中的角色路，這個卑微的罪犯由畢・蘭卡斯特（Burt Lancaster）飾演。路是一個上了年紀的黑幫保鑣，所保護的對象是幫派老大的情婦（凱

電影編劇
新論

特‧萊德 Kate Reid 飾）。路曾有段風光的歲月，他透過莎利（蘇珊‧莎蘭登飾）回復了他在道上的名聲。莎利年輕貌美，但因為她那前科累累的小叔和前夫（勞勃‧喬伊 Robert Joy 飾）而惹上了麻煩。路為了救她，不得不再走回殺人的老路子。片尾，路不但沒受到殺人償命的報應，反而更快樂幸福，和周遭的犯罪腐敗比起來，路是個令人同情的英雄，他活了下去。

　　身為英雄人物的警察和偵探也以不同的方式在電影中出現。《衝突》（*Serpico*）的法蘭克‧塞爾皮科和《巨變》的丹‧班尼昂是一樣的角色，他們都是道德的狂熱份子，有著打擊任何惡勢力的精力。但是這些角色也有變化。在《警網鐵金剛》（*Bullitt*）和《緊急通緝令》（*Madigan*）裡，由史提夫‧麥昆（Steve McQueen）和李察‧韋馬克（Richard Widmark）飾演的角色品味較高。在《黑色手銬》（*Tightrope*）中，克林‧伊斯威特主演的角色，對於自己家庭的不幸抱著深深的罪惡感，他是單親爸爸，也是一個忙碌的偵探，正在調查一樁大型謀殺案。他到底是正面人物還是反面人物？這種曖昧不清的分野在巴瑞‧基輔（Barry Keefe）的電影《美好的星期五》（*The Long Good Friday*）中，又有了新的層次：片中歹徒是正面人物，而愛爾蘭共和軍（IRA）卻是反面角色。

　　不只是歹徒和警察的呈現方式不同，警匪片的傳統環境──大城市──也有改變。電影中的城市環境被當作權力的所在，特別是物的權力。新的權力中心則縮小至城市中的一些定點。在近年的兩部電影中，建築物本身變成了城市，《終極警探》（*Die Hard*）裡，一棟後現代的大樓代表了權力的中心，由布魯斯‧威利（Bruce Willis）飾演的警察必須阻止一樁發生在大樓裡的搶劫。在這種環境下，歹徒以國際恐怖份子的搶犯姿態出現。在《情人保鏢》（*Someone to Watch Over Me*）中，權力的中心是一棟謀殺案目擊者的家，被派去保護女證人的警探愛上了她。這種橫跨不同階級的牽扯，提供了通往物質成功、攀上社會階梯的另一條路徑。而這條路不同於傳統歹徒利用偷搶謀殺取得成功的模式。

　　在電影《證人》（*Witness*）中，利用橫跨不同文化的牽扯來檢視

權力的核心。這部電影的主要角色約翰‧布克受到腐敗同僚滅口的威脅，而帶著受他保護的證人逃到賓州艾米許（Amish）族人聚居的地方。在那裡，謀殺案的證人可以和自己的族人在一起，且較不容易被找到。對警匪片來說，環境的改變是第二種對類型母題的挑戰。

第三項挑戰是改變所期待的警匪片敘事形態。強烈的情節是警匪片類型的特色：即前景超越背景。而主要角色成功爬升至幫派領導地位的驅力，以替警察解決犯罪問題，亦是它的另一項特色。

在《角頭風雲》中，編劇大衛‧科普（David Koepp）探索了一個幫派份子試圖追求不同個人成就的過程——他想遠離與犯罪有關的這一切，過正常的生活，但不幸地，卡力托（艾爾‧帕西諾 Al Pacino 飾）十分忠於家人和朋友，最終還是將他拉回犯罪生涯；因此，他得承受幫派英雄的典型宿命：死路一條。這種變換角色目標的手法改變了電影裡前景與背景故事的平衡，所呈現的結果便不那麼刺激，但主要角色的命運、特定民族社區的意象，以及成員們被安排好的命運與悲劇，在在令他刻骨銘心。

另一個轉換情節與角色內在關注的例子，便是大衛‧馬密的《殺人拼圖》（Homicide）。這部片的中心角色是高德這位猶太裔警探，情節為高德與搭檔試圖捉拿一名年輕的黑人毒販，背景故事鎖定在身為猶太人的高德對這件事的感覺，以及他如何被迫向其他猶太人們輸誠。一位年長的猶太婦女被謀殺了，高德對這件案子愈來愈投入，卻因而使得自己與一個猶太恐怖組織有所牽連。他該向他們伸出援手嗎？他該違反法律、違背自己的行為準則，才不愧身為猶太人嗎？這番省思在背景故事中一直進行著，最後被追捕毒販所取代了。雖然情節自我解除了，背景故事卻依然讓高德困惑著，就像影片一開始的那樣，但是，這段警察故事有由情節朝著主要角色的內在生活轉換的態勢，為反類型期待而行提供了一則引人注目的實例。

黑色電影

描述欺騙與背叛的黑色電影無法提供編劇太多重組的選擇。黑色電

電影編劇
新論

影的主角和西部片及警匪片的主角不同，他們是犧牲者，無法提供太多的新意（至少目前仍是如此）。但另一方面，反面角色則提供編劇相當的空間。通常反面角色屬於將伴侶毀掉的蜘蛛女（《黑寡婦》*Black Widow*）類型，或是酒精（《失去的周末》*The Lost Weekend*），或是毒品（《金臂人》*The Man With the Golden Arm*）一類將主要角色摧毀的角色。不過編劇已逐漸嘗試其他類型的反面角色，例如，由政治和歷史中尋找反面角色的靈感。

在過去數十年內，一些重要黑色電影的反面角色都是政府官員。從喬治‧艾克斯羅德（George Axelrod）編劇的電影《諜影迷魂》中安琪拉‧蘭斯貝瑞（Angela Lansbury）所飾演的這個角色開始，一些接近政治權力核心的反面角色常常為了政治上的目的操縱主角。在《諜影迷魂》裡，蘭斯貝瑞把自己的兒子訓練成政治謀殺的刺客，這部諷刺性的悲劇將政治目標擺在個人親子關係之上，電影裡的母親為了政治理由，犧牲了兒子。

威廉‧高曼編劇的《大陰謀》裡並沒有這類犧牲的角色，但是民主政治中民治民有的觀念在電影中受到挑戰。這部根據卡爾‧伯恩斯坦（Carl Bernstein）和鮑伯‧伍華德（Bob Woodward）討論水門事件一書所發展的故事，有著駭人的寓意。這種把政府視為反面角色的寫法也同樣出現在亞倫‧帕庫拉（Alan J. Pakula）導演、大衛‧吉勒（David Giler）與小羅倫佐‧山普編劇的《視差》（*The Parallax View*）及羅勃‧史東（Robert Stone）原著暨編劇的《誰能讓雨停住？》及勞勃‧嘉蘭編劇的《軍官與間諜》裡。

黑色電影中異於傳統的反面人物，更可以是皮條客、性變態、虐待狂等社會適應不良的駭人角色。在保羅‧許瑞德編導的《色情行業》（*Hardcore*）裡，反面角色是色情商品的供應商；而在艾摩爾‧李奧納原著、編劇的《桃情陷阱》（*52 Pick-Up*）裡，反面角色變成了性虐待狂；電影《柳巷芳草》（*Klute*）中則是妓女布麗‧丹尼爾斯的變態嫖客。性慾和侵略性（aggression）是黑色電影的兩大母題，讓反面人物充滿侵略性的性慾，會使得這些角色極具威脅性，會使得黑色電影中的工作

場所和家中一樣危險。

黑色電影也同時侵入了其他類型的領域。電影《藍絲絨》的場景設在田園小鎮，但在這個描寫偷窺和暴力的故事中，小鎮不是一個天堂，反而是惡夢侵襲與性暴力的溫床。這種寫法，在黑色電影中極為罕見。《風雲人物》（*It's a Wonderful Life*）的甜美小鎮不見了，《軍官與間諜》中的五角大廈也不再安全。它們都像古典黑色電影中的大城市般，充斥著危險。

黑色電影試圖透過絕望的主要角色於其生命中關鍵時刻所採取的行動，將其類型特質完全展現。《紅樓金粉》（*Sunset Boulevard*）便是一個很好的例子，我們見到喬‧吉利斯時，他是個窮困潦倒的好萊塢編劇，因為付不出錢，車子就要被收回了，但在洛杉磯若沒有車，根本就沒戲唱了，說不定得因此放棄編劇這個夢想。這時候，喬結識了一位女士，且希望她可以將他從眼前這種困頓中解救出來。這位女士即為諾瑪‧戴斯蒙，當時喬跑進她的私人車道，好躲過收回車子的人的追趕。只是，喬遇見諾瑪‧戴斯蒙所導致的命運，將比收回車子的人會對他所做的事糟糕得太多了，這便是古典黑色電影的敘事形態。若主要角色想鞏固這段錯誤、最終的關係，他就得有所準備，將隨之而來的背叛和屈辱概括承受，但他打錯了如意算盤，以為這段關係的性別侵略本質可以讓自己更立於不敗之地。

當編劇試著改變這古典敘事形態時，會發生什麼事呢？保羅‧許瑞德寫了很多優秀的黑色電影故事，包括《色情行業》、《美國舞男》（*American Gigolo*）、《計程車司機》和《蠻牛》，以及《迷幻人生》（*Light Sleeper*）這部改變黑色電影的敘事形態，且呈現了一相對快樂的結局的作品。本片所說的是約翰‧勒圖（威廉‧達佛 Willem Dafoe 飾）的故事，他之前曾染上毒癮，現在則是一名毒販，他的老闆是安（蘇珊‧莎蘭登飾）。故事演進中他遇見了他的前妻瑪莉‧安（戴娜‧德拉尼 Dana Delaney 飾），她因為約翰吸毒的問題而離開了他。約翰很想與妻子重修舊好，告訴她他已不再碰毒了，但瑪莉‧安還是沒辦法相信他。約翰堅持要探望瑪莉‧安病入膏肓的母親，他的真誠善意感動了瑪

莉‧安，並答應跟他一起離開母親那兒。他們做愛了，但瑪莉‧安告訴約翰，不會再有下一次了，不過約翰仍然對她一往情深。當約翰送毒品給一位優雅的客戶（維特‧嘉伯 Victor Garber 飾）時，赫然看見瑪莉‧安在公寓裡，且呈現用藥後的狀態，原來瑪莉‧安也在吸毒。約翰守在外頭等著，但瑪莉‧安竟然從公寓陽台一躍而下，當場死亡。約翰滿腔怒火，但在警察的逼迫下他成了告發的人，他告訴警察，他最後看到瑪莉‧安時，她還活得好好的。這下子惹惱了那位毒品客戶，他準備要幹掉勒圖，但勒圖將情勢扭轉了過來，他殺了這位客戶和他的保鏢。雖然勒圖最後入獄服刑，他的老闆安仍決定等他歸來，他們確認了彼此的關係，即使一開始是像一對母子，但這份感情是真誠又能長長久久的。在獄中，這對新戀人握著彼此的手，誓言一起耐心地等待勒圖獲釋的那一天。

　　《迷幻人性》樂觀的結局，僅是黑色電影古典敘事形態變化的其中之一，還有許多其他的例子。由於主角是個絕望之人，我們便會認為他會再回去吸毒，最後因此死於非命，但本片的主角並不是。他的確與前妻陷入了無法挽回的境地，但他們兩人的命運與這個類型引導我們期待的截然不同，他非但沒被殺，甚至將提供毒品給他太太且因此害死她的客戶殺害。事實上，主要角色最後不僅活得好端端的，還很快樂地再次墜入情網，使得我們跟著抱持了一些希望，這對黑色電影而言可是完全陌生的情境。《迷幻人生》的敘事形態有點像是一部黑色電影故事的夢幻續集，倘若勒圖在影片一開始就跌至谷底，那麼這部片談的就會是關於他的復甦之路。因此，《迷幻人生》是在古典黑色電影結束的那一刻揭開序幕的。無論這個都會夢魘的更光明版本是許瑞德替一九九〇年代黑色電影重新下的定義，抑或他只是想以不一樣的結局營造一種基督式寓言，《迷幻人生》已改變了我們的黑色電影類型體驗。

戰爭片

　　往常的戰爭片主角是軍人，但有兩部值得注意的電影卻選擇受戰爭影響的老百姓作為主角，在《太陽帝國》和《希望與榮耀》（*Hope*

and Glory）中，主角都是十二歲的男孩。一個必須對抗二次大戰時日本佔領上海的暴行，及後來集中營的監禁；另一個則須應付倫敦空襲和遇襲後的結果；他們認同戰爭浪漫的一面，也同時發現其現實的一面。對戰爭片主題的挑戰在於這兩部電影主角的心思並未完全貫注在求生上，年輕使他們對這場戰爭的意義有更寬廣的體會，他們在戰爭中獲得了成長。

年輕主角並非第一次在戰爭片中出現。《禁忌的遊戲》和《錫鼓》（The Tin Drum）主角也很年輕；兩部電影的場景都是主角的祖國，而《禁忌的遊戲》的時間更設在二次大戰期間。由於主角不是參加打仗的人，因此對戰爭及求生的看法與眾不同。

用不同方式處理正面角色的另一部戰爭片是《金甲部隊》，馬修‧莫汀（Matthew Modine）所飾演的主角在故事中只是個觀察者。這個角色被動的本質將在後面的章節中討論。但是觀察者可以和參與者一樣有作為，他見證而且記錄下越戰的殘酷。相形之下，查理‧辛（Charlie Sheen）在《前進高棉》（Platoon）的角色則較古典、較不具理想主義色彩，他只希望活著回家。這兩個角色真有天壤之別。

混合類型

挑戰類型中的某個母題能讓編劇有機會以較新鮮的手法呈現故事，而在故事中混合兩種不同的類型，則提供編劇不一樣且更激進的方式來說故事。由於不同的類型對觀眾產生不同的意義，使得混合兩種類型能產生相互干擾的衝擊力。而有時候，類型的混合也可得到互補的效果，使這部電影更有活力，更推陳出新。不論是變化母題或混合類型，這兩者都能出現驚人的效果。混合類型的方法已創造出近十年來最驚人和重要的電影，《蠻牛》、《銀翼殺手》、《歌劇紅伶》、《散彈露露》、《撫養亞歷桑那》（Raising Arizona）和《藍絲絨》都是混合類型電影的範例。

相反類型混合的個案研究之一：《月落大地》

在所有的類型中，西部片和恐怖片這兩個類型的差異最大。但是在艾文・沙金（Alvin Sargent）的電影《月落大地》（*The Stalking Moon*）中，我們看到這兩種類型的混合。這部電影像西部片，是關於一個即將退休的陸軍偵察兵葛雷哥萊・畢克的故事。在他最後的一次任務中，抓到一群從保留地逃出的印第安人，發現其中有個白種女人（伊娃・瑪莉・仙）帶著她的印第安兒子正要回東部的家。為了盡快離去，她和偵察兵一起走，後來被偵察兵帶回他山中的家，在那裡，他們等待女人一心想奪回兒子的印第安酋長丈夫。到目前為止，這是一部由偵察兵、白種女人和印第安男孩組成的西部片。到了電影最後五分鐘，當印第安酋長父親一路殺上山搶兒子時，電影突然成了恐怖片。酋長薩瓦吉這個角色似乎不只是個來搶兒子的父親，他具有一種原始神祕的力量，他非人的殘暴給人們帶來極大的恐怖，甚至連代為照料的家庭都不放過。

西部片中充滿人們的美夢，而恐怖片則處理人們的惡夢。惡夢與美夢原是一體的兩面，並存於潛意識中，因此，由一種類型轉到另一種類型極為自然。而混合兩者，更能產生意想不到的驚人效果。

相反類型混合的個案研究之二：《狼人生死戀》

恐怖片囊括了夢魘的非寫實事件，通俗劇則傾向呈現寫實情境中的人物。我們可以在衛斯里・史提克（Wesley Strick）編劇之《狼人生死戀》，看到非寫實恐怖片故事與寫實通俗劇的相對混合成果。

本片的主角威爾・藍道（傑克・尼柯遜飾）是一間大型出版社的編輯，他是個成熟穩重的中年男子，但他的位子將被年輕氣盛的手下（詹姆斯・史派德 James Spader 飾）所取代。在開車前往佛蒙特州的深夜途中，威爾突然被狼襲擊，他奮力抵抗，但那頭狼並沒有被他打死，咬了他一口就跑了，之後正如我們所預期的，威爾成了狼人。在典型狼人故事中，他們會將所愛的一切傷害、破壞殆盡，最後亦會走上被毀滅一途。但在《狼人生死戀》裡，威爾非但沒被殺害，在成

為狼人後反而重獲新生，變得更年輕了，從原本的中年樣貌搖身為性感威猛又精明幹練，這使得他於職場上所向披靡。而恐怖的一面亦隨著主要角色的故事線發展——當滿月時，他如何面對變成狼人的狀態，以及殺了一些人的恐懼感（包括和他關係已疏離的太太）。最後，他將對手和戀人（蜜雪兒‧菲佛 Michelle Pfeiffer 飾）都給咬了。

在恐怖片類型中，主要角色因其過度的侵略性和性慾，使得他對自己和社會都造成危害，而必須被摧毀，當中所隱含的想法為主角是邪惡的，必得除之以絕後患。不過在《狼人生死戀》中，編劇小心翼翼地將善與惡區隔開來：一個好好先生成為狼之後，可能在性方面會更有活力，工作上也更積極，但基本上，他終究是個好狼人；而壞男人（詹姆斯‧史派德）若變成狼，就會成為殺手，而且理當被殺死。對《狼人生死戀》的主要角色而言，他不再像恐怖片類型中傳統主角的偏離命運，所招致的毀滅不再只是單純地變身為狼，更超越了受害層面所象徵的意義。關於這一點，我們稍後回頭來討論。

在通俗劇中，主要角色挑戰著權力結構，只是無論他付出了多少心力，結果往往是成為悲慘的受害者。通俗劇的配置在《狼人生死戀》裡，是集中在威爾的年紀上。儘管威爾對作者們十分禮遇，但他的老闆（克里斯多佛‧普拉瑪 Christopher Plummer 飾）期待的是更汲汲於行銷導向手法的人，這是企業清理門戶的典型因素，緊接著便是換人做做看，於是，主要角色就這麼被攆走了。而針對他的年紀的關注反映了媒體產業裡對年輕的迷思，好萊塢片廠的行政主管和報社記者都較以往年輕，就連威爾的太太也和威爾的一位後生晚輩有婚外情。為迎戰出版社和年齡，威爾規劃了新策略，以將作家們留在他的新出版公司裡，還得跟年輕、麻煩的前任出版社老闆的女兒交涉。

傑克‧尼柯遜的角色提供了介於兩種故事形式之間的某種複雜性——就恐怖片而言，主要角色是受害者；就通俗劇來說，主要角色英勇地抗爭，但最後失敗了，顯然是權力結構的受害者。對反面角色來說，情況也是一樣的：在兩種類型中，詹姆斯‧史派德那年輕、邪惡又野心勃勃的角色即為反面角色。《狼人生死戀》運用了恐怖片的

元素——性慾與侵略性——克服了通俗劇主角典型的軟弱又無權無勢的部分，主要角色以這些特質戰勝年齡、疲憊和沮喪的副作用，好讓自己煥然一新又成就斐然。因為他本質上是善良的，他能將這股性慾和侵略性用於正面目的，即使這麼一來便改變了兩種類型的敘事形態，似乎還是奏效了，所營造的怪物命運觸動了成人的感受。經由改變敘事形態，這兩種對立的類型搭配得天衣無縫。

相似類型的個案研究：《銀翼殺手》

科幻片和恐怖片類似。通常科幻片的焦點在於對未來的憂慮。科技對人文的影響是常出現的母題。正面角色可能是寇克艦長（《星艦迷航記第二集：可汗之怒》Star Trek: The Wrath of Khan）這樣的人物，而反面角色的可汗則是個導致世界滅絕的瘋子。

科幻片裡的主角永遠都充滿希望，而黑色電影的主角卻表現出困獸猶鬥的絕望態度。黑色電影的正面角色常抱著背水一戰的決心，而其反面角色也比科幻片中的反面角色來得有人味。事實上，黑色電影正反人物像是跳著死亡之舞的一對戀人，而非敵人。科幻片和黑色電影雖然同樣擁抱惡夢的世界，但兩者的混合並不自然。從正面、反面角色和場景的層次來看，它們確實相互牴觸。在《銀翼殺手》裡，我們可以深入探究這兩個類型混合成功的地方，以及因為母題相衝突而導致混合失敗的地方。

這部科幻片是敘述退職警察、現在是「銀翼殺手」（blade runner）的戴克（哈里遜・福特飾演）負責追捕複製人再予以毀滅的故事。所謂複製人，是一批人類的複製成品，在外太空殖民地當奴工，這是商業和科技最尖端的產品。它們的製造者泰瑞公司依據「比人類更像人類」的準則來製造它們。六個複製人逃走了，回到飽受污染、多種語言混雜的洛杉磯來。銀翼殺手要追蹤到他們，並毀滅他們。比人類更人性的機器是一個真正的危機。

戴克的故事是一則黑色電影，這個絕望的退職警察，愛上了複製人瑞雪（西恩・楊 Sean Young 飾）。他會毀滅掉瑞雪？還是自己也

將變得比人類更像人類？這個黑色電影的故事建構在未來派的大都會洛杉磯中——一個不斷下著雨、人口氾濫的科技叢林。

《銀翼殺手》的劇本極富創意，但也令人失望，這則黑色電影故事，為人性與科技抗爭的傳統科幻片添加了情感與希望等新的元素。黑色電影為科幻片提供了可信的內容。我們可以由《銀翼殺手》中呈現的都市來想像二〇一九年洛杉磯的樣子。但在正反面角色的部分，這兩個類型相互矛盾，以至於無法求得一個真正吸引人的敘事結構。

在黑色電影中，正面角色是個犧牲者。而科幻片的正面角色則是掙扎在科技深淵的理想主義者。很難想像懷疑人生價值的犧牲者和浪漫的理想主義者是同一個人，而《銀翼殺手》裡戴克這個角色卻企圖兩者兼備。就科幻片的觀點來看，發明複製人的泰瑞公司是反面角色。就黑色電影類型來看，泰瑞公司也是反面角色，因為它要求警方殺掉和戴克相戀的複製人瑞雪。更重要的是，泰瑞的發明只給瑞雪短暫的生命，使得她和戴克的愛情終將戛然而止。瑞雪注定早夭，而戴克注定孤獨一生。

可是反面人物泰瑞公司在這兩種類型中的呈現雖重要，卻不吸引人；出場雖少又丟下許多疑點，我們搞不清楚它對商業文明、科學技術的態度。這個反面角色是一空殼人物，它僅僅是一個符號而已。這個故事結合兩種類型卻很不幸地讓反面角色變成了背景人物。在呈現正面與反面角色上，這兩個類型的混合反而破壞了兩者各自的特色。電影劇本留下了頗堪玩味的失敗之處。

有趣的是，愛德華‧紐米耶（Edward Neumeier）和麥可‧邁納（Michael Miner）的電影《機器戰警》（Robocop），其中類似的混合就較為成功。主角墨菲（彼得‧威勒 Peter Weller 飾）作為一個犧牲者是可信的。他在擔任警察出勤時被殺，隨後被重新改造為機器戰警。他個人的掙扎在於他曾經身為人類，現在變成科技的產物。在這部電影最後，他從中找回了些許人性。故事中的反面角色分成謀殺他的人和機器戰警（科技）的管理公司。由正面角色的觀點來看，這次類型的混合大大成功。

夢魘般的警察故事的個案研究：《絕命追殺令》

　　傑伯‧史都華與大衛‧托希（David Twohy）兩位編劇，在《絕命追殺令》裡混合了警察故事與黑色電影，這部片是依知名電視影集改編而成*，而這部影集則深受雨果（Victor Hugo）的《悲慘世界》（Les Misérables）所啟發。這則警察故事以其中心角色李察‧金波（哈里遜‧福特飾）破解一樁犯罪案件為軸。金波被控殺了自己的妻子，在被有關當局追捕之際，他的首要任務便是證明自己的清白，並為妻子報仇雪恨。第一幕過後，金波花了很長的時間追查真凶，還得想辦法擺脫警局小隊長傑哈（湯米‧李‧瓊斯飾）的緊追不捨。以黑色電影看來，主要角色是受害者，因此捉拿行動將金波維持為某種程度的受害者，予以本片重要的二元性，以免被嚴格地視為一則警察故事。而受害者的特質亦增加了我們對金波的同情。

　　故事以李察‧金波妻子的謀殺案揭開序幕。金波是芝加哥一位頗富盛名的外科醫生，回家時驚見一名獨臂男，他奮力與之搏鬥，但讓他給逃走了。隨後金波被控謀殺並定了罪，被移送監獄等待行刑。在前往監獄的路上，另一名囚犯射殺了運囚車駕駛，因而引發車禍，金波遂趁機逃跑了。而這則警察故事的平衡點便是小隊長傑哈追捕金波的經過。金波終於回到芝加哥，試著找到獨臂男，他循線追查裝了義肢的截肢人士，因為妻子被殺的當晚他曾從凶手身上將義肢扯下來，果真讓他找到了，於是他帶著傑哈一起去找獨臂男。然而，調查經過讓金波與真正的反面角色對上了，竟然是他的朋友、亦是心臟外科醫生的查爾斯（傑若恩‧克羅貝 Jeroen Krabbé 飾），查爾斯受雇於一家藥廠，他雇用獨臂男是為了暗殺金波，而不是金波的太太。情節結束於真正的凶手查爾斯被拘押之際，金波則仍在傑哈保護管束之下，不久便會重獲自由。

　　警察故事與黑色電影這兩個類型趨向於具備補充形態，即以警察故事為情節推力，黑色電影故事則為背景故事所驅動，探討將會為受

＊ 即一九六三年的《法網恢恢》（The Fugitive）。

害的主要角色帶來毀滅的關係。在《絕命追殺令》中，這兩種不同形態並不會彼此破壞，因為在警察故事裡，傑哈與金波為了破案而並肩作戰，即使傑哈一直對金波窮追不捨。以黑色電影面向來說，金波是典型的受害主角，而破壞性的反面角色通常都是女性，這裡卻是警察；推力則是傑哈對金波無情地追捕，相當於雨果的《悲慘世界》裡的警察賈維爾對尚‧萬強永無止盡的捉拿與毀滅行動，也就是說，在作為《絕命追殺令》裡假的反面角色，傑哈同時肩負著文學重量。雖然由表面上看來，金波與傑哈很少湊在一塊兒，但在影片中，這兩個男人之間的關係是最密切的，直到最後在飯店裡的那場戲，更確定了傑哈想讓金波伏法的意圖。正因為這兩個普通的角色，才得以讓警察故事與黑色電影這兩種形式不彼此破壞。倘若真的有，黑色電影強烈的情緒層面也會協助觀眾克服情節令人失望的前景解除。傑哈與金波的關係，要比金波與獨臂男或查爾斯之間的關係來得有趣多了，結果使得本片同時具備兩種最佳類型——刺激的警察故事情節以及黑色電影傳統中的強烈情感關係，而兩者加總的成效又比個別大得更多了。

脫線喜劇的個案研究：《散彈露露》

脫線喜劇是黑色電影的反面。兩個類型的正面角色通常都是個男人，被看作犧牲者，反面角色則常是他選中或選擇他的女人。這兩個類型的主要差別是脫線喜劇的結果是喜劇，而黑色電影的結果傾向悲劇。兩者的故事主線都環繞在兩人的關係上。

馬克斯‧傅萊的脫線喜劇《散彈露露》描述一個略帶反叛色彩的公司經理查爾斯‧狄克斯（傑夫‧丹尼爾飾），被一個叫露露的女人（美蘭妮‧葛里菲斯飾）釣上，甚至被其綁架了一個周末。這個周末在他們遇到露露的前夫時，變得完全脫軌。狄克斯和露露的關係建立於角色互調和性主動上面。露露是個無法預料、誘人而危險的女子，她和狄克斯潛藏的叛逆性格一拍即合，終於，他愛上了她。

這部黑色電影談的是欺騙：露露騙查爾斯，查爾斯也騙露露。當他們遇到了由雷‧里歐塔（Ray Liotta）飾演的露露前夫時，這個欺

騙就變得致命了：露露的前夫要殺掉狄克斯。欺騙的本質遍布、瀰漫，流竄於城市和鄉間，它發生在各種關係和家庭裡。露露和她母親的互動有著複雜的規則，所有皆奠基在一連串的謊言和欺瞞上。這種氛圍極自然地導致了黑色電影的悲劇結局。

不過混合類型的結果卻引領我們遠離理所當然的悲劇結果，而朝向一個較為快樂的結局。在這部電影中，兩個類型間形成相當大的拉力。兩者的目標不同，結果正面和反面角色的處理也不一樣。在正面角色方面，片中脫線喜劇的部分淡化了他是犧牲者的感覺。如果他不想只作個古典黑色電影的主角，他得超越當個犧牲品的形象。在這個躍升間狄克斯一角損失了若干可信度。反面角色有著類似的命運，露露從豹女郎變成乖貓，這個轉變讓她在故事的後半段並沒有什麼可發揮的。為了讓故事繼續下去，她的前夫變成反面角色。兩者的混合太過於戲劇化，但是就喜劇和悲劇交替的觀點來說，這個實驗卻不可多得。兩者碰撞出的活力，使觀眾目眩神移之外，更猜測不到故事的走向為何。但是正面和反面角色本質的轉變，卻導致觀眾情緒的涉入不如專注於一種類型上來得深。這個類型混合的特殊實驗使觀眾成為偷窺者而非參與者。

混合性別與類型的個案研究之一：《小喬傳奇》

許多西部片都會將通俗劇的面向引進故事裡，如《霸王血戰史》、《左手神槍》和《日正當中》均為通俗劇所覆蓋，只有少數作品將它用作主要元素，而《小喬傳奇》是在傳統西部片形式中同時仰賴通俗劇的作品。

瑪姬·葛林瓦德所描述的是一位年輕東部婦女離鄉背景的故事，她名叫約瑟芬，家人因她非婚生子而與她保持距離，於是她前往西部追求自己的人生。然而她很快地發現，因為身為女人，她被視為僅適合從事性娛樂方面的工作，為擺脫這種命運，她決定讓自己看起來像個男人，把衣著、髮型和姿態都徹底地改變。剛開始她很沒自信又害怕，但已經可以在一個礦業小鎮找到工作了。由於害怕被識破，她接

下了冬季牧羊人的工作，覺得可以因此躲開質疑的目光。她很樂於獨處，工作能力也愈來愈好，甚至習得了男人們才應付得來的謀生技能，最後賺夠了錢，有了自己的農場。某天在鎮上，她雇了一位中國鐵路工人為廚師，好讓他免於被吊死，工人沒多久便發現了她的真實身分，之後兩人成了戀人，於是她有人為伴了。日子一天天地過去，她的快樂漸漸受到當地畜牧業者的威脅，因為他們以恐嚇和謀殺等方式將鄰近的土地一步步併吞。她決定捍衛自己的土地並留在這裡，最後她和戀人雙雙於這片土地上喪命，而直到她死時，全鎮才發現她其實是個女人。

作為西部片，《小喬傳奇》有著許多古典元素：主要角色是英雄的；故事是圍繞著原始與文明之間的抗爭打轉，雖然不是那麼明顯，但本片的中心角色選擇了原始主義，以及特質方面的容忍——小喬與中國男人的關係及小喬所隱瞞的事實。《小喬傳奇》呈現了一個暴力環境，但畫面上鮮少有儀式化的殺戮，多數的殘害場面都發生於畫面外，且全片沒有一場槍戰，它的故事解除擺明了與傳統西部片是不同的。片中也沒有使小喬的行徑更英雄化的凶殘反面角色，但是土地的確發揮了它在古典西部片中的作用，它既壯麗又危險，為角色提供了機會，但最後它的苛刻性仍結束了小喬的生命。

作為通俗劇，《小喬傳奇》是女性挑戰男性權力結構的故事。經由假扮成男人，小喬呈現出她以和男人同樣的方式參與社會的想望。就這方面而言，中國戀人警告她，若是鎮上的男人發現她是女人，他們會因惱羞成怒而殺了她。然而，本片以西部片勝利的主要角色傳統，背離了通俗劇的規範。

雖然通俗劇傾向於寫實主義，西部片則否，瑪姬‧葛林瓦德卻選擇不以輓歌式的西部作品呈現。本片的西部片面向的寫實性遠大於英雄式與儀式化，而減少了兩種類型之間的衝突。若要說這部西部片與多數作品不同之處，便是它沒有反面角色。通俗劇的形式在本片中幫了大忙。藉由提供完整男性人口為權力結構，以與女性作為對比，每位比中國男子早接觸小喬的男性，或多或少會成為小喬的威脅。如此

一來，男性都成了小喬的反面角色了，而小喬努力不被發現，即使在她的真實身分被揭露的兩種情況下（編按：即中國男子的發現，與小喬身亡後全鎮的恍然大悟），這份英勇仍被賦予了某種程度的威脅。雖然這兩種類型並未共享太多元素，它們於電影中所形成的連結強度，讓十九世紀的故事進入了現代的搏鬥之中。《小喬傳奇》可說是營造良好效果的混合類型絕佳例證。

混合性別與類型的個案研究之二：《亂世浮生》

就某個層面看來，《亂世浮生》（*The Crying Game*）是關於愛爾蘭共和軍的政治驚悚片，亦是部關於性別與性偏好的通俗劇。本片以愛爾蘭共和軍由酒吧綁架一名英國黑人士兵喬迪為開端，當時喬迪正在與名為裘蒂的女子攀談，但裘蒂正是愛爾蘭共和軍的成員，她亦是這起綁架案的策劃人之一。若英國不釋放愛爾蘭共和軍的囚犯，這名士兵人質便會被滅口。佛古斯（史蒂芬‧雷 Stephen Rea 飾）被指派看守這名士兵，之後和他成了朋友，佛古斯原本是要殺了喬迪，但他沒下手，雖然喬迪最後仍意外身亡了。這起綁架案情節在愛爾蘭共和軍被慘烈的攻擊下劃上句點，喬迪死前要求佛古斯照顧他在倫敦的女友黛兒，佛古斯答應了。

影片場景接著移往倫敦，焦點放在佛古斯花了不少心思想了解黛兒，而他也漸漸地愛上她了。一切都很美好，直到他發現黛兒是男兒身，這自然使得剛萌芽的愛意戛然中止了，但旋即又很快地重燃了，因為黛兒的身影仍然在佛古斯的心頭中揮之不去。包括裘蒂在內的佛古斯愛爾蘭共和軍的同伙們再次現身倫敦，要求佛古斯參與暗殺一名政府官員的行動。佛古斯別無選擇，但黛兒天真地阻止他去盡這份共和軍的義務，且認為佛古斯也不想再和裘蒂打交道了。暗殺消息走露後，裘蒂回過頭來要除掉佛古斯，卻反被黛兒給殺了。佛古斯將黛兒送走，承擔了殺人凶手的罪名。黛兒來監獄探望佛古斯，對於佛古斯替她頂罪感動莫名，影片便在他們日後可能相知相守的想像中落幕。就故事的政治部分而言，佛古斯是主要角色，他畢生為愛爾蘭共和軍

效命，他若不動手殺人，他們便會對他下手，而英國也可能會要他的命。由此看來，主要角色被呈現為潛在的受害者，正企圖逃離一段特定的命運。當情節提供了足夠的驚異時，圍繞著主要角色命運的刺激感與情緒便是可以理解的（《豺狼之日》*The Day of the Jackal* 即是情節中心式的驚悚片的最佳例證）。然而，《亂世浮生》的導演尼爾·喬登顯然對情節不怎麼感興趣，只放了最少量的驚異在其中，使本片看起來是部引人入勝又令人動容的通俗劇。

《亂世浮生》的通俗劇層面鎖定在異性戀白種男性的身上，他違背了自己先前的原則，愛上了一名黑人男性變裝癖。他的悲劇在於末了的利他式犧牲，不過他並沒有賠上性命，且最終還可能回到黛兒身邊。正如尼爾·喬登另一部作品《奇蹟》（*The Miracle*），亂倫是令人忌諱的，但他以愛情能克服種族和性別的藩籬，撩動著這番可能性。

《亂世浮生》的成功出自尼爾·喬登對通俗劇的興趣，這有助於彌補驚悚片的情節瑕疵。通俗劇的確很具挑動性，使得觀眾完全忘了《亂世浮生》一開始是設定為政治驚悚片，且它的腳本也確實因兩種倚重寫實主義的類型而獲得援助。主要角色在驚悚片與通俗劇兩方面皆有兼容性任務，但在通俗劇方面少了強勢的反面角色，而減弱了裘蒂的驚悚劇作用。就某個層面看來，她的死讓黛兒的女性對手消逝無蹤，另一方面來說，也意味著以不帶情感的方式處理真正反面角色該有的命運。

諷刺性的冒險電影個案研究：《撫養亞歷桑那》

柯恩兄弟的電影《撫養亞歷桑那》同時是冒險電影兼諷刺劇。因為這兩個類型都遠離自然主義和寫實主義的範疇，所以兩者的混合變得很刺激和新鮮。冒險電影強調敘事性，並讓浪漫的正面角色和神話的反面角色相鬥。兩者間的衝突，隨著故事的進展逐步加強。由於衝突的幻想色彩濃，所以離開了寫實主義。由於冒險電影證明邪不勝正，而且證明的過程刺激有趣，所以此類型可說是青春期的美夢成

真。

在諷刺劇的部分，目標就較嚴肅得多。諷刺劇以潑辣的攻擊式喜感來處理嚴肅的社會問題。這個類型是批判的、率直的、滑稽的和快速的，活力極其重要，反面角色是像電視、核子戰爭、醫藥無能和政府官僚等議題。至於正面角色呢，我們全倒向了他那邊。

《撫養亞歷桑那》的主題是一對夫婦（尼可拉斯・凱吉 Nicholas Cage 和荷莉・韓特 Holly Hunter）想要一個小孩，但他們不能生育，所以決定綁架富商五胞胎中的一個嬰孩。綁架和後來不讓小孩被其他人搶走的努力是這個故事的核心。最後，這對亡命夫婦決定把嬰兒還給他的家人。這個冒險故事把綁架和兩個罪犯的努力，以及一個為懸賞獎金追捕他們的人串連起來。這個劇本諷刺美國把任何東西看成商品的觀念，就連小孩也和公債或黃金一樣，只算是個人的財產。利用這對小偷沒有小孩而渴望獲得小孩來填補空虛生活的情節，柯恩兄弟著實對商品的觀念諷刺了一番。他們以活力四射的動作場面──追車、搶劫、爆破──迫使觀眾面對今日社會裡孩子價值的問題。

這兩種類型在《撫養亞歷桑那》中可以結合，完全是拜兩者天性自由所賜，可任意發揮。除了在正面角色與反面角色的互動上有少許限制外，兩種類型都有緊湊、動感和快速的傾向。只要故事步調緊湊，我們就不致意興闌珊。節奏、活力和趣味就是結合這兩種類型的不二法門。柯恩兄弟實現了這些需求，得到的結果是拍出一部新鮮、有趣且感人的電影，並點出了一九八〇年代的家庭價值觀。

我們曾建議編劇不妨反類型而行，去挑戰特殊類型的母題，或結合兩種類型來說故事。這兩種方式都可造成出乎意料的結果，並可將一個老掉牙的故事以更有力的觀點呈現。這兩種敘述策略已被大量運用且成效顯見。

失敗的混合類型個案研究：《第六感追緝令》

將警察故事與黑色電影混合在一起能發揮很好的效果，如《絕命追殺令》便是，但也有《第六感追緝令》這類慘不忍睹的失敗之作，

當中原委可在激勵編劇們之際作為重要教訓。

　　喬・艾茲特哈斯（Joe Eszterhas）編劇的《第六感追緝令》所說的是舊金山警探尼克・卡倫（麥可・道格拉斯 Michael Douglas 飾）的故事，他有段不堪回首的過去，曾有毒癮和酒癮，還在執勤中誤殺了旁觀者。情節開始於一名女子在與一位搖滾樂手交歡時以冰鑿將他刺死，旋即被列為謀殺嫌犯，她是小說家凱薩琳・崔梅爾（莎朗・史東 Sharon Stone 飾），而這起案件與她最新作品的內容完全吻合。凱薩琳似乎也很想多了解負責此案的尼克，我們很快地便會發現，尼克其實是她下一本書的研究對象。

　　警察故事隨著犯罪調查的路線進行著。在影片前半段，凱薩琳是主要嫌犯，然而在調查當中，嫌疑轉向於某個想栽贓給凱薩琳的人，且有愈來愈多證據直指警局的心理學家貝絲（珍妮・翠柏虹 Jeanne Tripplehorn 飾），她和凱薩琳在柏克萊讀心理學時就認識了。凱薩琳的雙性戀傾向暗示著她與貝絲之間的情愫，這使得凱薩琳的指導者死於非命，而他也是被冰鑿刺死的。影片接近尾聲時，貝絲被羈押了，且在殺害尼克的伙伴葛斯時被射殺了。由於貝絲的舉止皆暗示著她就是凶手，使得原本及先前的案件都算是偵破了。

　　《第六感追緝令》的黑色電影面向，透過尼克對凱薩琳的著迷而展露無遺。凱薩琳對尼克瞭若指掌，尼克也因凱薩琳嘲弄他的過去而惱火——他的太太自殺了，他有藥物與酒精濫用的問題，還有性虐待的嗜好。事實上，凱薩琳在研究過程中對尼克愈來愈感興趣，而這份研究綜合了她那自戀式的興奮與對女性的渴望，特別是她那位同性戀人羅西（之前則是貝絲）。尼克陷入了一場道道地地的黑色戀情，被激情所驅使並身陷其中，卻又被排除於永久的關係之外。凱薩琳擺脫了一開始的謀殺嫌疑，故事末了，她和尼克於床上翻雲覆雨，她為尼克準備了一場受虐式的性愛，影片便在她伸手拿冰鑿時劃下句點。

　　除了情節缺乏可信度（實在很難讓人相信貝絲就是凶手），內政部不明智的調查方式也很難使人信服。這則警察故事的敗筆在於轉移焦點，讓凱薩琳成為了假的反面角色，這與她在黑色電影中的角色並

電影編劇
新論

不一致，因為她的確是真正的反面角色。讓我們再回到尼克‧卡倫身上，我們對於尼克在警察故事與黑色電影中的期待是相牴觸的：在警察故事裡，他是破案的英雄；但在黑色電影中，我們期待他是被反面角色欺壓的受害者。於是，我們所面對的是一個既是英雄又身兼受害者的角色，而這兩者又是最難調合的。反面角色的複雜性再度顯現：她是黑色電影的反面角色，卻也是警察故事裡的假的反面角色，這使得我們陷入了戲劇不協調的情境之中。喬‧艾茲特哈斯是位精明的編劇，但他不是魔術師，於是在這兩種類型中，替主角與反面角色做了無法調和的安排，不難想見所導致的結果是多麼欠缺可信度，也使得劇本成了失敗之作。

改變母題與混合類型的個案研究：《罪與愆》

伍迪‧艾倫的《罪與愆》是一個大膽的嘗試。基本上，本片有兩個故事。嘗試將兩個故事合而為一，本來就是個繁複的挑戰。而分別為通俗劇和情境喜劇的這兩個故事，由於其敘事形式並不搭調，使得合而為一的工作更加複雜，但是，編劇以一個劇中人（猶太牧師）和一個統籌的意念（道德是相對的）把這兩個故事結合起來。結合之餘，編劇更挑戰這兩個類型中最重要的母題——正面角色（主角）的命運。

在通俗劇的故事中，主角裘達‧羅森索（馬丁‧藍道 Martin Landau 飾）是名眼科醫生，他的情婦以揭露其私人及財務隱私為手段，要脅他離開老婆，否則將對他不利。裘達則將這樁一觸即發的災難與他信賴的兩個人分享。其中一個是他的病人——猶太牧師，儘管已快瞎了，人仍是樂觀積極，極力勸服裘達向老婆坦承一切，終究會有辦法解決的。他求救的第二個對象是他的流氓弟弟，主張一勞永逸的方法就是將情婦殺掉。裘達如何應付個人危機成了這個通俗劇的主線。而裘達對道德的感知與焦慮是促成他作出最後決定的關鍵。

情境喜劇裡講的是克里夫（伍迪‧艾倫飾），他殷實地經營事業，有些小小成就，但也經歷了一段婚姻災難。克里夫以拍攝紀錄片

維生，那時正拍攝一位集中營生還者李維教授（影射普里摩·李維 Primo Levi）的紀錄片。李維本人堅信現代社會中愛與道德的意義。後來，克里夫巧遇身為名電視製作人的姊夫（亞倫·艾達 Alan Alda 飾），為了敷衍妻子，於是請克里夫為他拍攝自傳紀錄片。克里夫對自己為五斗米折腰耿耿於懷。他對姊夫的一切都極為不屑，在克里夫的想法中，財富與誠實是無法並存的。故事的主線自然在於他個人的矛盾情結。

拍攝他姊夫的紀錄片時，他認識了製片助理海莉（米亞·法蘿 Mia Farrow 飾）。克里夫無可救藥地陷入愛河，並將影片拍得亂七八糟，最後他不但失去了影片，也搞砸了與海莉的關係。連李維教授也無法將克里夫救離這個物質主義的染缸。教授後來自殺，拍片計畫只好停擺，於是，克里夫想替李維立傳以表清高的機會也失去了。

克里夫自命清高，以致對不圓滿結果感到不解和悲傷。重讀這個劇本並不覺得有趣，但就像所有的情境喜劇一樣，換個觀點，故事主線就會變成悲劇。如亞倫·艾達所演的角色說：喜劇的定義就是悲劇加上時間。所以，克里夫的情境喜劇其實是悲劇。在《罪與愆》的通俗劇中說的是芸芸眾生的權力掙扎。而裘達的故事，正是一九八〇年代最重要的權力鬥爭——兩性的戰爭。在《罪與愆》中，兩種類型並用而產生了互補作用，兩者的差異增添了某種程度的張力和變奏，使我們在觀影時感到驚奇並跳脫對類型的期待。

談到角色，每個故事中的主角都是一眼就可辨識出來的——充滿野心的裘達·羅森索和理想主義的克里夫。每個角色在其認定的價值觀中都有一番內在的衝突與矛盾。兩人都希望被視為是成功的，而同時各背負一段家庭歷史。裘達有其宗教背景，他父親的話不斷地迴響耳際：「舉頭三尺有神明」，為了在父親警語中找出路，他成了眼科醫生，但始終找不到出路，父親認為他總是迷路。克里夫則有婚姻失敗的歷史，他姊姊也好不到哪去，兩人都是生活失敗者。

這兩個故事的衝突型態相似，都是生活中的危機。他們衝突矛盾的來源是女人——裘達的情婦，或者是克里夫「希望擁有」的情婦。

兩個角色都拚命地與這兩個女人周旋，並說服第三者伸出援手。裴達利用他弟弟，克里夫找的是李維教授。在兩個案例中，都是背水一戰，但是，兩個故事的解決方式不同。伍迪‧艾倫扭轉了既有的類型法則。通俗劇通常以主角野心遭挫的悲劇收尾，像《郎心如鐵》（*A Place in the Sun*）中，蒙哥馬利‧克里夫（Montgomery Clift）所飾的角色最後被處決；或《史特拉恨史》（*Stella Dallas*）結局中，母親並未出席女兒的婚禮。這與裴達‧羅森索的境遇不同；雖然他夥同謀殺，但是未遭逮補，而且主持女兒的婚禮。裴達不但逍遙法外，並從個人的焦慮和罪惡中解脫。

在一般情境喜劇中，主角通常獲得最後的成功。像《公寓春光》中，傑克‧李蒙（Jack Lemmon）雖然失去工作，但獲得女主角芳心；或者如《雌雄莫辨》（*Victor, Victoria*）中，詹姆斯‧嘉納（James Garner）與情人終成眷屬。克里夫卻沒這種運氣。他的結局反而與通俗劇該有的結局相近：他失去了一切——妻子、夢中情人、不想拍的電影（拍攝他姊夫）、最想拍的電影（拍攝李維教授）。執著於理想的克里夫，最後一無所有。而一心鑽營權力的裴達，最終卻獲得更多的權力。在這個例子裡，兩種類型得以結合，是在於兩者的相近，情境喜劇與通俗劇本來就是一體兩面。值得注意的是，相近性對結合類型而言是個優勢。黑色電影和脫線喜劇亦是性質相近的類型，所以《散彈露露》就比差異性大的恐怖喜劇《美國狼人在倫敦》（*An American Werewolf in London*）容易成功。因此，結合性質相近的類型比較容易奏效。

在《罪與愆》裡，伍迪‧艾倫使用多種敘述來挑戰自己和觀眾。他以兩種類型講述兩個故事，並在不同的故事中扭曲類型特色，因而創造了一個現代寓言，在生活中，愛和道德扮演的角色是什麼？伍迪‧艾倫的思考嚴謹有序，非旁敲側擊，他沒使用傳統上超人般的主角或怪獸般的反面角色，而是自信地以兩種類型來進行兩個故事，讓我們去思考生活中的問題。

結論

對編劇而言，要徹底了解各類型特質，才能編寫類型混合的劇本。很明顯的，反類型而行很困難，但容易上癮，唯有了解類型才能反類型而行。一旦了解，你就可擺脫公式，進入一個反類型而行的既有趣味又有活力的世界。

類型混合提供了作者更多敘述的可能性，而且故事至少會新鮮、驚奇。就像挑戰一種類型的母題會改變我們的觀影經驗一樣，混合類型可以瓦解我們的期待，並賦予老故事新意，以吸引浮躁的電影觀眾。

這一章所舉的例子只觸及類型混合的皮毛。許多一九九〇年代上映的大片都是類型混合的成果，如《狄克・崔西》（*Dick Tracy*）、《終極警探第二集》（*Die Hard II*）及《魔鬼總動員》（*Total Recall*）、《絕命追殺令》、《辛德勒的名單》等等。目前，類型混合將成為標準，而單一類型故事反而成了特例。

註文
1 Dalton Trumbo, *Lonely Are the Brave* (Universal Pictures, 1962).

聲音的類型

　　聲音是編劇針對所寫的故事所傳達的編輯意見，能被深刻地嵌入類型之中，或被當作前景，以取代劇本的所有敘事元素。在這一章中，我們將鎖定在那些有效協助前景處理的類型，將聲音凸顯，使其凌駕於其他敘事意圖之上。在處理這些類型之前，很重要的一點便是建立所有類型所展示的聲音，且是大多數敘事者在類型期待的界線上所應用的聲音。例如，倘若我們欣賞一部黑色電影，它的類型即是關於背叛，主要角色相對地沒有太多選擇餘地，反而會被毀滅他的那段關係給救贖。這些違反道德的情節無論是搶劫也好，謀殺也罷，對主要角色來說，重點並不在於做壞事，而是用於衡量他對救了他的女人所感受到的情意。

　　現在就看看編劇們處理黑色電影的手法有多麼不同。比利·懷德與雷蒙·錢德勒共同編劇的《雙重保險》及查爾斯·布萊克特（Charles Brackett）編劇之《紅樓金粉》，便明白地強調黑色電影的浪漫面向，於是，華特·奈夫和喬·吉利斯既是悲劇英雄，也是愛情的受害者。克里佛·歐戴斯（Clifford Odets）與厄尼斯特·李曼在他們編劇的《成功的滋味》（Sweet Smell of Success）中，則將主要角色設定得更為憤世嫉俗：由於席尼·法寇（湯尼·寇蒂斯 Tony Curtis 飾）是個貧窮又貪婪的人，編劇們便將他的命運和聲音設定為較比利·懷德的黑色電影更加深沉。我們要說的是，聲音在其特定類型裡有著一定的範疇，舉凡溫情浪漫到冷嘲熱諷，皆由編劇在其中運籌帷幄。

　　另一個例子即在延伸聲音於類型期待之中所發揮的功能。通俗劇是無權無勢人們試圖由權力結構中得到權力的類型，其中的奮力抗爭會經

由心理、社會或政治的視角來詮釋。艾文・沙金在他所編劇的家庭通俗劇《凡夫俗子》當中，便將焦點放在心理障礙方面；麥可・威爾森編劇之《郎心如鐵》為主要角色加上了社會屏障；另一方面，巴德・舒伯格（Budd Schulberg）編劇的《登龍一夢》（*A Face in the Crowd*），探討的則是政治或權力關係，勞勃・羅森編導的《國王人馬》亦然。由這些重要通俗劇當中，我們觀察到：沙金在《凡夫俗子》中所用的手法加強了我們對主要角色的認同，而舒伯格與羅森的方式同樣令人印象深刻，讓我們在看待權威角色時很難不同情他們。因此，羅森與舒伯格的作品，比起威爾森和沙金的作品具備了更決然的聲音，而這每一部都是通俗劇。

這種聲音變異模式在大多數類型中皆會採行，驚悚片可以是既明亮又漫畫式的，如《北西北》，也可以是陰鬱的，如《無懈可擊》；動作冒險片可以是孩子氣又調皮的，如《古廟戰笳聲》（*Gunga Din*），也可以像《天使之翼》（*Only the Angels have Wings*）那麼有哲理又具試探性的。儘管如此，上述這些作品依然保有其各自的驚悚與動作冒險本質，而當聲音出現時，類型遂傾向於這些範疇。然而，有另一個類型群組則全然與聲音有關，現在我們就回頭來看看這些類型。

聲音的類型共有五種：

- 諷刺劇（The satire）
- 寓言片（The fable）
- 紀錄劇情片（The docudrama）
- 實驗性敘事（The experimental narrative）
- 非線性電影（The non-linear film）

非線性電影的不尋常方式十分有效，因此我們在接下來的段落會將焦點放在它的特性上，而其他類型亦會是本章所要關注的。在開始探討這些類型的特性前，了解它們為什麼能變得這麼重要是很關鍵的。正如《全球編劇趨勢》（*Global Scriptwriting*）[1] 一書所言，過去二十五年來，

電影編劇
新論

敘事者在提出想法時變得更大膽了，因此類型也將聲音強化得更有吸引力。無論這個結果轉變了觀影人口，或是這項媒介關於成長方面的反思的感知力，或是兩者皆影響了，它已然成為昆汀·塔倫提諾、琳恩·朗賽（Lynne Ramsay）、王家衛和湯姆·提克威（Tom Tykwer）等新世代敘事者所採納的聲音導向類型。實際上，聲音導向類型著眼於這些新敘事者大膽新潮的想法，而不在於衡量它們所能提供的重要性。

由於聲音被擺在最顯眼的位置，避免或甚至拋開古典敘事手法的中心特性便顯得十分緊要，尤其是我們與主要角色的關係的本質。在古典驚悚片裡，一個平凡人物會被放在一個特異的情境中，正如我們沒有人想在現實生活中成為受害者一樣，我們也希望、關注驚悚片裡的主要角色不要成為受害者。無論主要角色是否在追捕過程中存活下、成為英雄，我們仍從中將他辨識出來；我們也希望恐怖片的主要角色活下來，在通俗劇那無權無勢的主要角色身上也彷彿看到了自己。認同與移情，凸顯出我們與這些古典類型主要角色之間的關係的特性。在聲音導向類型中，認同與移情就必須被情感距離所取代，我們在《蘿拉快跑》（Run Lola Run）裡能看到蘿拉不停地跑，但關心她能否抵達目的地與其所隱含的意義，又是另一回事了。這些類型的主要角色是故事的手段，而非情感核心。回想一下你對《冰血暴》裡那位大腹便便的警長的感覺，或是《霹靂高手》（O Brother Where Art Thou）那個帶頭越獄的囚犯（喬治·克隆尼 George Clooney 飾），以及《花樣年華》裡那一對對男女戀人。對這些角色的最佳捕捉方式即是遠遠地看著他們，而不是與他們有情感上的附著；無論是經由敘事誇大還是諷刺部署，這些角色都被一道門環繞著，將觀眾拒之於外。這即是聲音導向類型的重要特性。

聲音導向類型的其他特性還包括了結構性與調性的差異，古典類型仍然是最有效的對照方式。若說驚悚片主要為情節導向，通俗劇主要為角色導向，黑色電影代表了混合情節與角色配置，聲音導向類型則又不一樣了。以寓言類型為例，它的情節過多，說不定可供二至三部驚悚片使用；實驗性敘事則無論是情節或角色推力，皆傾向於開放式敘事（一至三幕或一至二幕），與古典線性三幕結構截然不同。結構的變化對於

聲音導向類型相當重要，調性的改變亦然。

　　古典類型均有著一致的調性：通俗劇偏向寫實，動作冒險片著重於讓願望順理成章及實現，黑色電影則過度又暴力，才得以作為夢魘導向的類型。聲音導向類型可以是單一又浪漫的，如王家衛的《2046》或提克威的《公主與戰士》（*The Princess and the Warrior*, 2001）；也可以變化多端且不只有單一調性，如庫柏力克的《奇愛博士》，它有些地方是寫實、浪漫的，有些則是夢魘式的。調性的不穩定總是潛伏於聲音導向類型之中，就如同古典類型中的一致特性。

　　當我們將焦點移往聲音導向類型的個別檢視時，將古典類型的特性再次重申將會有所助益：

1. 運用目標導向的主要角色，藉由他們的本質與目標或發現自己身處的情境，而引領觀眾認同他們。
2. 反面角色的部署，他們的目標與主要角色恰恰相反。
3. 運用四到六個角色，以幫助或傷害主要角色，這些次要角色能促使主要角色採取行動或做出反應。
4. 結構性手法，引導我們由關鍵時刻來到解除，須部署情節與角色配置才能達成。
5. 情節被安排與主要角色的目標對立，以營造橫阻於目標達成前的更大障礙。
6. 當主要角色被部署妥當，便可用以探索提要的兩個選項。當主要角色與兩個角色涉入頗深，這兩段關係均象徵著提要的選項。
7. 第二幕的轉捩點，代表了主要角色做出抉擇的結構點。
8. 一致且類型合宜的調性。

諷刺劇

　　在思索諷刺劇時，很重要的是辨別全面（full-blown）諷刺劇與軟性（soft）諷刺劇的不同。它們均有著社會或政治目標的批判，且這個目標是編劇聲音的焦點，然而，它們所散發的聲音運用活力是不一樣

的。說到全面諷刺劇的例子，便不能不提及下列這幾部：派迪‧柴耶夫斯基編劇的《醫院》（The Hospital）和《螢光幕後》，泰瑞‧蕭森（Terry Southern）與庫柏力克合寫的《奇愛博士》，以及麥可‧托爾金（Michael Tolkin）編劇的《超級大玩家》，每部作品中，編劇的怒火均使得事件與角色的處理方式益發生氣蓬勃，它們是極端的那一派。另一方面，軟性諷刺劇的事件與角色處理方式就溫和多了，如伊丹十三編導的《女稅務員》和《葬禮》，當中的假斯文、乃至於對角色的關愛，取代了全面諷刺劇積極又尖銳的處理方式。普萊斯頓‧史特吉（Preston Sturges）編導的《為英雄喝采》（Hail the Conquering Hero）和《摩根河的奇蹟》（The Miracle of Morgan's Creek）也算得上是軟性諷刺劇，庫柏力克的《一樹梨花壓海棠》（Lolita）亦然。

軟性諷刺劇與諷刺劇的核心，是編劇對於生活中的社會或政治特徵重點（而非瑣碎處）的意見。中產階級的性取向是《一樹梨花壓海棠》更感興趣的目標，《為英雄喝采》的目標為英雄主義，資本主義及其所帶來的毀滅是林賽‧安德森（Linsay Anderson）導演、大衛‧雪文（David Sherwin）編劇之《幸運兒》（O Lucky Man!）最核心的議題，柴耶夫斯基《螢光幕後》的目標則為電視圈的權力傾軋，這些角色的行為穿越錯綜複雜的敘事環境，成為我們的嚮導，於是，這個環境即成為敘事的真正反面角色。在《銀色‧性‧男女》中，那超級都會城市洛杉磯使得生活於其中的人們和彼此之間的關係失去了人性，每個人也因此退化了；《奇愛博士》的環境為美國的軍事─工業混合體，每個階層裡的人對於自身職責也都有些許不檢點。

這些人物刻劃的關鍵在於反面角色的範圍──它無所不在，無疑地使中心角色得起身對抗。中心角色除了被整個體制挑選為後續成員外，已別無選擇了，就像《超級大玩家》那樣，或是《奇愛博士》和《銀色‧性‧男女》那般被毀滅。我們對電影所產生反應的動力，端賴於反面角色與主要角色之間不相稱的關係，編劇想藉由這份無奈讓我們感到無助、憤怒。

結構

　　一連串結構元素，明白顯示出諷刺劇與其他類型的差異。它的情節支配是很明顯的，但情節是以什麼樣的方式部署，就是它與其他類型不同的地方。諷刺劇的情節以夠寫實的方式為開端，但會以像是失速的狀態轉向某個荒謬的結果。《螢光幕後》從電視公司評估解雇一位老主播的得失為開始，之後轉向他精神崩潰式的新聞播報方式，最後將他被射殺的實況直接播送出去，整個故事即由這項評估結果所支配。本片的情節部署包括了誇張的敘事及調性轉換，結構則由諷刺劇的升高動作情節組織而來，於是遂得強調驚訝感和創造性的運用，這對編劇的創造力挑戰而言是不太尋常的。無論我們所檢視的是《銀色·性·男女》、《奇愛博士》抑或《超級大玩家》，都會留意到它們的情節創造性，結果使得這個類型由情節所支配，而結構中角色配置的期待則被削減了。角色配置暗示了主要角色的選擇，主要角色在諷刺劇中是沒有選擇的，因此關係與角色配置在這個類型裡的任務，便沒有像在傳統類型中那麼吃重。

調性

　　調性在傳統通俗劇中是全片一致的，在諷刺劇裡則不然。事實上，調性的轉變對諷刺劇而言是很典型的作法。布雷克·愛德華（Blake Edwards）編導的《脫線世界》（*S.O.B.*），一開始是寫實喜劇，不久便快速地進入過火的調性，並一直持續升高，直至第三幕的解除為止。這就是諷刺劇的典型轉換調性方式。

　　在諷刺劇中讓調性轉換（及結構變化）得具連貫性又有效果，是統一編劇聲音之後的成果。針對電視圈的權力爭鬥、超都會化的負面衝擊或核能大屠殺危害的憤怒，在被清楚告知事件之外有著另一個目的，而促使觀眾採取行動。這即是以諷刺劇作為故事形式的更深層意圖。

寓言片

　　寓言片常被指為超戲劇（hyperdrama）[2] 或是道德寓言（moral

fable）[3]，雖然它們的用意是相同的，這裡我們將針對純粹的寓言形式來談。倘若諷刺劇是負面的，且蓄意在讓人不安，寓言片就正好相反，它意圖使我們感覺良好。重點在於，即使寓言片的聲音有著不同的目標，它所營造的神話卻與諷刺劇中的十分相像。就讓我們以寓言和諷刺這兩種形式的作品為例，它們有著各自的自我，若用攝影術語來比喻，就像是負片和正片。

寓言片是長久以來備受喜愛的一種形式，但運用於諷刺劇中，就成了挑戰編劇的形式，處理得當時，諷刺劇中的寓言將帶給我們一段了不起的電影敘事，卓別林編導的《摩登時代》（*Modern Times*）、法蘭克・包姆（L. Frank Baum）原著之《綠野仙蹤》（*The Wizard of Oz*），以及亞伯特・海克特（Albert Hackett）、法蘭西絲・古里契（Frances Goodrich）編劇的《風雲人物》等為早期寓言片的代表作，費德瑞克・拉佛爾（Frederic Raphael）編劇的《大開眼戒》、艾瑞克・羅斯編劇之《阿甘正傳》、羅貝托・貝尼尼（Roberto Benigni）的《美麗人生》（*Life is Beautiful*）、湯姆・提克威編導的《公主與戰士》以及尼爾・喬登編導的《愛情的盡頭》（*The End of an Affair*）等則為近期寓言片的例子。

在諷刺劇中，寓言是由編劇對於某個特定議題的感覺強度所激化，且就多數諷刺劇而言，個人化架構要比社會政治化架構來得重要。縱使卓別林的《摩登時代》的架構是社會政治化的，《綠野仙蹤》的桃樂絲或《風雲人物》的喬治・貝里的更深層心理面向，才是更典型的寓言片。這麼一來，彷彿故事的寓意是在說服主要角色（如《錫鼓》的奧斯卡）或其代替者（如《美麗人生》的小兒子），但改編不在於奧斯卡的成長，也不是《美麗人生》中由父親傳達給兒子的那般嬉笑、樂觀的態度，而是在確保更正面的未來。這份故事寓意亦承載著編劇的聲音。

角色

寓言片中的主要角色是作為敘事媒介，諷刺劇也是如此，但與諷刺劇中的典型性格相較，寓言片的主要角色更加個人化。《風雲人物》中

的喬治‧貝里，他的生命中有夢想、志向，也有失望，《綠野仙蹤》的桃樂絲也是，這種角色複雜性將《阿甘正傳》的價值觀描述得更為深入，亦加深了《神劍》（*Excalibur*）中的亞瑟王的信念。寓言片裡的主要角色終究極為人性化，如《摩登時代》的流浪漢；也可能是異常的，如《錫鼓》的奧斯卡。他們似乎都對感興趣的事物有著神經質般地執迷，且最後都會承認其人格上脆弱的一面。寓言片的主要角色是小老百姓，而非出類拔萃的英雄，不過他們在故事中的旅程會造就他們成為響噹噹的人物，看看《駭客任務》（*The Matrix*）的尼歐和《美麗人生》的蓋多，便能明白了。

如同諷刺劇一般，寓言片的環境——《美麗人生》中的義大利法西斯黨，以及《駭客任務》的未來俯看世界與地下世界——為情節提供了挑戰主要角色目標的基礎。但與諷刺劇不同的是，寓言片的反面角色更常有明確的面貌，如《美麗人生》裡集中營的納粹醫生，《駭客任務》中就是那些抵制主要角色的高科技複製人，他們都是這個類型作品的幫手；《愛情的盡頭》的莎拉‧麥爾斯與《駭客任務》的莫菲斯、崔妮蒂，亦在主要角色面臨反面角色及力量的挑戰時伸出援手。由於寓言片的成效是正面的，角色與關係的交互作用遂變得十分重要，使得莫里斯在《愛情的盡頭》中找到信念，也讓《神劍》中有著嫉妒心與惡行的亞瑟王能秉持他的理想主義。

結構

寓言片與諷刺劇都有著過於豐富的情節：《阿甘正傳》呈現了超過四十年間美國的重大政治事件；《錫鼓》中奧斯卡的停止成長則始於一九二〇年代納粹黨的崛起，直到俄國於一九四五年擊敗納粹後，他才開始長大；《神劍》以亞瑟王的思想為開端，並以他的死亡劃下句點。但情節的規模有著特定目的，且它擴張了主要角色的內化旅程，使其朝向英雄化的目標邁進。因此，情節的規模愈大，故事的寓意也愈重要。《阿甘正傳》的故事寓意即是，若一個孩子被特別地對待，那麼他就會成為一個特別的人：福瑞斯特‧甘的智力有限，十二歲之前都得靠著支

撐架走路，但他樂觀的天性反倒救了身邊所有的正常人，包括童年時的女友和一同打越戰的中尉。若將《阿甘正傳》放在社會、政治和軍事的動盪時期，我們便能明顯看出阿甘信念中的「特別情境」價值。

寓言片不是寫實的，它也從不裝作是寫實的。的確，它有著難以置信之處：在《風雲人物》裡，天使下凡來解救喬治‧貝里；在《愛情的盡頭》中，莎拉祈願、立誓讓莫里斯起死回生；而魔法和魔法師在《綠野仙蹤》和《神劍》的角色均相當吃重。在寓言片裡，美妙的魔法與寫實主義被想像成能和平共處。

在寓言片中，情節是結構的關鍵部分，但還不至於像諷刺劇那樣關係如此密切。角色配置是大多數寓言片所涉及的中心，愛戀關係將《風雲人物》、《愛情的盡頭》與《美麗人生》情緒化了，若是少了這些關係，寓言片的樂觀層面便無法被生動地呈現。在寓言片裡，主要角色有所關注，其他角色對主要角色亦有所關注，才使得身為觀眾的我們有所依循。若沒有強力的角色配置，故事寓意就不會有這麼正面的回響。因此，情節與角色配置對寓言片作品是很重要的。

調性

寓言片與諷刺劇相同，它們都有轉換調性的傾向，柯琳娜‧塞羅（Coline Serreau）編導的《混亂》（*Chaos*）便是個很好的例子。《混亂》以一對法國夫婦在巴黎街頭目擊一名年輕妓女被痛毆為起始，其實是因為這名妓女多瞄了猶太人幾眼而引起的。太太想要搭救，但先生選擇將車窗前的血跡清乾淨，然後拍拍屁股走人。故事的平衡點將緊隨著太太營救年輕妓女的決定，一則陰暗的漫畫式故事漸漸發展為男性與女性之間跨越年齡、地位與社區分野的成熟戰爭。

本片的調性形式一開始是寫實的，經由情境喜劇的挑動迅速地升高為動作冒險片，在這之中，女性打敗了她們生命中所有的男性、敵人與選擇。喜劇、悲劇與滑稽劇都被塞羅的激烈情感所融合了，若女性不互相幫助，她們便無法擺脫被父親、丈夫和兒子支配的命運。調性轉變，有助於描繪這兩個來自不同文化的女中豪傑。

寓言片將挑戰日常生活中我們每個人的社會、政治和個人議題以正面方式呈現,它的目標是在幫助、強化我們,好讓我們繼續昂首向前。

紀錄劇情片

就某種意義而言,紀錄劇情片看起來與其他古典類型不太一樣,因為它採取了紀錄片的外貌和結構,以強調所呈現敘事的可信度與重要性。它的重要性指的是相對於許多敘事電影常隱含的娛樂層面,它的態度是嚴肅和莊重的。自一九二〇年代以來,紀錄片即明言其教育意義,與娛樂性全然背道而馳(真實電影 cinema verité 之父狄嘉・維托夫 Dziga Vertov 與社會／政治紀錄片之父約翰・葛里森 John Grierson 均倡導他們拍片的這項目標,見肯・丹席格 Ken Dancyger 著《電影與影像剪接技巧》*The Technique of Film and Video Editing*)[4],而拍攝設備輕量化的發展與電視的成長亦強烈激勵了紀錄片,之後紀錄片技巧轉移至主流敘事上,也就不令人意外了。而這個轉移所帶來的重大變革,使得紀錄片風格拉抬為一種運動(即逗馬宣言 Dogme 95),且紀錄片的外貌被用作掩飾熟悉的類型,好讓這些敘事看起來既新鮮又有活力(如《厄夜叢林》*The Blair Witch Project*、《人咬狗》*Man Bites Dog*)。

將紀錄劇情片與彼得・沃特金(Peter Watkins,電視電影《庫洛登戰役》*Culloden**編導)、肯・洛區(Ken Loach,《母牛》*Poor Cow* 編導)、約翰・卡薩維蒂(John Cassavetes,《影子》*Shadows* 編導)等人的作品連結在一起,會是很貼切的;此外,瑪莉・哈倫(Mary Harron,《顛覆三度空間》*I Shot Andy Warhol* 編導)、費德瑞克・方提恩(《情色關係》導演)以及是枝裕和(《下一站,天國》編導)等導演亦以紀錄劇情片強而有力地呈現他們的敘事。其他編劇如克里斯多佛・蓋斯特(Christopher Guest,《人狗對對碰》*Best in Show*、《歌

* 一七四五年,由斯圖亞特王朝(House of Stuart)詹姆斯二世後裔的擁護者所發起對抗漢諾威王朝(House of Hanover)的最後一場戰役,所在地庫洛登草原鄰近蘇格蘭高地首府的伊凡尼斯(Inverness),結果戰敗了,斯圖亞特王朝自一六八八年開始的復辟之路就此劃上句點。

聲滿人間》*A Mighty Wind* 編導）等輩，則以這種手法在他們的類紀錄片（mockumentary）達成喜劇目的。

角色

紀錄劇情片的主要角色與寓言片和諷刺劇相同，都是敘事的媒介。角色可以是具移情作用的，如《我的名字是喬》（*My Name Is Joe*）、《甜蜜十六歲》（*Sweet Sixteen*）、《漂流氣球》（*Ratcatcher*），或純粹只是編劇想法的傳達，如《以祖國之名》（*Land and Freedom*）和《愛德華・孟克》（*Edvard Munch*）；也可能會出現沒有主要角色的情況，如《庫洛登戰役》和《戰爭遊戲》（*The War Game*）*。上述這些作品中的主要角色，大致上都是以沒有目標的方式呈現，以致於我們所看到的角色皆在應對生活處境（如《漂流氣球》或情節（如《以祖國之名》），只是他能掌控的部分少之又少，或幾近於零。

敘事中主要角色的本質，是由編劇的意圖所支使。《甜蜜十六歲》的青少年被安排在一個習於謾罵的家庭裡，並直指隨之而來加諸於青少年和繼父身上的暴力；在《以祖國之名》中，蘇格蘭勞工欲實踐他的左派政治信念，遂挺身參與西班牙內戰**，然而，無論是左派或右派的政治組織實際狀況，都將他的天真理想赤裸裸地揭露，終於使得他不再抱持幻想，離開了這場戰役。在這樣的情況下，主角是編劇組織其敘事，以實現其紀錄劇情片的目的之手段。

由於主要角色如此頻繁地成為其處境的受害者（如《漂流氣球》、《甜蜜十六歲》），加害者的問題便很值得探討。在古典線性敘事中，加害者有成為明顯反面角色的傾向（如家庭通俗劇《戰士奇兵》中的父親）或情節裝置（plot device，如《鐵達尼號》*Titanic* 處女航的沉船事

* 本片為彼得・沃特金導演於一九六五年導演的虛構式紀錄劇情片，講述的是一個英國城市核戰發生之際及善後事宜，雖然當時被認為過於暴力，但其寫實手法與高度信服力仍備受推崇。
** 發生於一九三六年至一九三九年間西班牙第二共和時期，起因是長久以來的社會矛盾、改革失敗、左右派人士交互攻訐，加上舊勢力軍人和宗教人士的不滿，最後在右派軍人的策劃下引發起了這場內戰。

件）；而在紀錄劇情片裡，在有情節的情況下可能會有一位反面角色（如《庫洛登戰役》中的威廉王子），也可能是具傷害性的社會或家庭兩難局面（如《漂流氣球》裡一九七〇年代的格拉斯哥垃圾罷工事件與父親的酒精中毒），這兩部片子的焦點均在主要角色所受到的迫害，而非針對反面角色的行動任務或生活處境。紀錄劇情片與諷刺劇相仿，主要角色會發現所身處的環境將窒礙他們的希望，也會讓理想與生活走向毀滅。

結構

紀錄劇情片與諷刺劇相同的地方在於，皆由主要角色形成敘事結構，但與諷刺劇不同的是，敘事的誇大在紀錄劇情片的結構上進式動作方面起不了什麼作用，相反地，行為與事件的可信度驅使著紀錄劇情片的每個面向。通常，最好的方式是將紀錄劇情片的結構看作紀錄片結構的呼應，而非傳統三幕劇。將結構看作同樣在營造貧苦、戰爭、家庭關係、藝術、階級、年齡等情境的方式，編劇即以這種方式讓結構有所依循；重點在於，這種作法是在上進式動作中組織起來，且是編劇觀點的重申。穿過這個結構後，便會看到訊息線和情感線的存在，這兩條線即是使故事具可信度與情感的關鍵。

紀錄劇情片的形態可能隨著事件變化而有所不同，正如《庫洛登戰役》那場英國領地之爭的最後一役，或《愛德華‧孟克》中的人生，也可能像《我的名字是喬》那樣聚焦於酒精中毒事件。無論所選擇的事件為何，主要角色都可能被用於組織敘事中的訊息與情感線，因此，可將他們視為穿過紀錄劇情片中所營造情境的指引。若是在《庫洛登戰役》這種沒有主要角色的情況下，便需要由旁白擔任指引的角色。旁白可以是畫外的，如《情色關係》的採訪者，也可以是主要角色，就像《以祖國之名》那樣，旁白在這兩部影片中皆有助於敘事的形塑，且將編劇的聲音集中化。

情節對於大多數紀錄劇情片來說都是很重要的，舉凡《庫洛登戰役》的那場爭戰，《愛德華‧孟克》的志得意滿與失落，以及《麵包與

玫瑰》（*Bread and Roses*）的罷工事件等等。事實上，紀錄劇情片的情節更勝於角色配置，因為情節與主要角色的目標對峙著，倘若主要角色所受的迫害是編劇蓄意營造的，情節就須以比敘事中的關係更為有效的方式呈現。

　　角色配置的形式也很重要，因為角色是更為孤僻、能得到幫助的機會更為渺茫，琳恩・朗賽的《漂流氣球》便是很好的例子，詹姆斯是正值青春期的少年，在一九七三年格拉斯哥那貧困的牢籠中，父母和手足們對他實在愛莫能助。詹姆斯夢想著有一天能在市郊有間房子，他唯一的朋友是無依無靠的瑪格麗特・安，她雖然比詹姆斯年長，但也無法將他從困境中解救出來。當詹姆斯新家的夢想破滅時，他自殺了。由於角色配置的薄弱，詹姆斯的孤獨、沮喪與憤怒形成自我導向是可以理解的，且沒有一個角色能在自救後，將他人遺留於原處，於是，他們的命運就這麼成了定局，編劇針對貧窮議題的聲音也因而強化了。

調性

　　紀錄劇情片的調性是寫實的，事件與行為均被盡可能以具可信度的風格呈現。即使《漂流氣球》中詹姆斯的市郊夢想被幾近於寫實的想像高調地表現，亦不減損詹姆斯及其家庭那臨時湊合的艱苦生活意象。市郊的片段在影片中段呈現，亦讓角色當下對生活充滿了希望。

　　一般說來，紀錄劇情片更常採用實寫主義及視聽策略，以實現紀錄片的感覺，證明其真實生活、真實人物的想法。對紀錄劇情片的編劇而言，寫實主義的架構——如此特別調性的用法——為影片中有關貧窮、藝術、國家主義或任何其他「主義」方面的爭論增添了重量。

實驗性敘事

　　實驗性敘事與其他聲音導向的類型很不一樣，它的故事形式有著獨特風格。的確，我們可以斬釘截鐵地說，它的風格壓過內容，或簡單地說，它是一種極大化風格、極小化內容的故事形式。在這種情況下，編劇的聲音瀰漫於風格之中。

實驗性敘事的例子有王家衛的《花樣年華》和《2046》，彼得‧格林納威（Peter Greenaway）的《繪圖師的合約》（*The Draughtsman's Contract*）及《廚師、大盜、他的太太和她的情人》（*The Cook, the Thief, His Wife and Her Lover*），湯姆‧提克威的《蘿拉快跑》，麥可‧費吉斯（Mike Figgis）的《真相四面體》（*Time Code*），艾騰‧伊格言（Atom Egoyan）的《月曆》（*Calendar*），以及蘇‧費德里區（Su Friedrich）的《世間沉浮》（*Sink or Swim*）等等。這個類型與視覺藝術連結，且似乎常有技術方面的議題。因此，非語言取代了語言，動作取代了人物刻劃。我們可以由蘇聯電影大師亞歷山大‧杜甫仁科（Alexander Dovzhenko）的《土地》（*Earth*）看見實驗性敘事的起源，他對詩意風格很感興趣，且偏好以視覺隱喻來標示路徑；透過瑪雅‧黛倫（Maya Deren）*的實驗影像，到費里尼的《八又二分之一》（*8 ½*）、安東尼奧尼（Michelangelo Antonioni）編導的《春光乍現》（*Blow-Up*），乃至於近期羅卓瑤導演的《秋月》、蓋‧馬汀（Guy Maddin）的《太不小心》（*Careful*）等作品，亦能看出端倪。

角色

王家衛的《花樣年華》，焦點放在始於香港一九六〇年代、卻於十餘年後告終的一段戀情，劇中的角色男的俊、女的美，但我們無從得知為何他們的另一半會為了能在一起而將他們拋棄。這兩位主角的形象都很刻板，《廚師、大盜、他的太太和她的情人》中的戀人，以及《月曆》裡的夫婦也是。刻板而不成熟的角色是實驗敘事的典型，因此，我們很難理解《花樣年華》主要角色的行為，或為何那些角色能吸引他們；抑或《世間沉浮》主要角色所企求的吸引力，還是《廚師、大盜、他的太太和她的情人》裡那些把主要角色給嚇壞了的人。人物刻劃的層次使得我們只是觀看著這些主要角色，而不與他們牽扯得太深。

* 俄裔美籍實驗電影導演、編舞家暨攝影師，是一九四〇、一九五〇年代的前衛藝術先鋒，對後世影響深遠。

電影編劇
新論

結構

　　實驗性敘事的結構傾向於非線性方面。在《蘿拉快跑》中，蘿拉想救男朋友曼尼，她試了三次，但每次結果都不同，因為時間不是往前就是後退了。在《月曆》裡，攝影師和妻子從加拿大回到亞美尼亞，想拍些象徵性的教堂以為製作月曆之用，隨著旅途愈來愈深入，婚姻所承受的苦楚就愈多。之後攝影師返回加拿大，妻子留在亞美尼亞，攝影師試圖保全另一段關係，卻仍告失敗。本片將加拿大片段（未來）與亞美尼亞片段（過去）穿插進行，留給我們的是攝影師的認同危機：他到底是加拿大人還是亞美尼亞人呢？

　　蘇・費德里區的《世間沉浮》是一系列場景，圍繞著年輕女子從出生到長大成人這段期間的父女關係。對擔任旁白的十二歲女孩而言，這段關係雖然真切，卻不那麼令人滿意，她由人類學與生活、神話與生物學、父與女等方面來思索這個問題。本片雖依年份序列，影片結構卻仍保有探索性與思辯性。非線性這宛若開放式的建築結構，與古典線性結構可謂大相逕庭，它的極度開放性如此令人驚異又難以捉摸，留給觀眾一道編劇敘事意圖的開放性聲音。

調性

　　實驗性電影的調性十分重要，且有增進我們涉入片中的傾向。儘管我們不怎麼理解《花樣年華》中的角色，它仍是非常浪漫的；彼得・格林納威在《繪圖師的合約》中將他的豪宅謀殺故事情慾化，即使絲毫不在乎主要角色的命運，仍使得觀眾樂在其中；《蘿拉快跑》則有炙熱的活力，它的電影慣例趣味十足，且提克威以情節裝置作為活化影片的藉口。調性是有助於編劇聲音清楚陳述的重要因素。

　　因此，這些編劇想說的是什麼？他們所採納、好讓他們的聲音清楚傳達的風格又為何？以王家衛而言，他所說的是在過於擁擠的香港不可能會有的關係：愛情是很美好的，但你無法將它一直握在手裡。對伊格言來說，他在《月曆》中所關注的認同問題，與格林納威《繪圖師的合約》相仿，皆評論了擁有者和所有權的中心性；藝術家或許是有天分的、

凶暴的且性感的，但他總是會淪為有錢人的受害者。編劇以風格作為內容的對位法，運用實驗敘事得到快感，同時向觀眾宣揚深沉與輕浮的議題。

結論

諷刺劇、寓言片、紀錄劇情片、實驗性敘事等聲音類型，都有著各自運用角色、結構和調性的方式以觸及觀眾，並對他們做更直接的訴求。由於觀眾已習於古典類型中被掩飾的聲音，在與編劇及其想法做更直接的接觸時會感到驚愕，這便是聲音導向類型所展現的力道。

註文
1 Ken Dancyger, "The Ascent of Voice" in *Global Scriptwriting* (Boston: Focal Press, 2001), Chapter 11.
2 P. Cooper and Ken Dancyger, *Writing the Short Film* (3rd edition, Boston: Focal Press, 2004).
3 Ken Dancyger, *Global Scriptwriting* (Boston: Focal Press, 2001).
4 Ken Dancyger, *The Technique of Film and Video Editing* (3rd edition, Boston: Focal Press, 2003).

第 十 一 章

非線性電影

　　非線性電影為聲音導向類型，由於它開放特性的傾向，我們將於本章中通盤探討其形式。打從多年前《黑色追緝令》（*Pulp Fiction*, 1994）問世後，非線性電影便在它的影響下如雨後春筍般地湧現，且非線性電影的重要性足以與非線性剪接的發展，以及特效、動畫及電玩遊戲等方面的電腦運用匹敵，而後面這幾項科技發展造就了更多有趣的開放式結局特質的非線性電影。除了《黑色追緝令》，保羅·湯瑪斯·安德森的《心靈角落》、泰倫斯·馬立克（Terrence Malick）編導的《紅色警戒》（*The Thin Red Line*, 1997）、艾騰·伊格言編導的《色情酒店》（*Exotica*, 1995），以及凱倫·史蓓兒（Karen Sprecher）與吉兒·史蓓兒（Jill Sprecher）姊妹倆編寫的《命運的十三個交叉口》（*Thirteen Conversations About One Thing*）等都是很好的例子，這些影片的開放式結局將我們由角色身上移開，朝著編劇的聲音而去。

　　非線性電影並非由昆汀·塔倫提諾所創，路易·布紐爾（Luis Buñuel）與達利（Salvador Dalí）於一九二九年共同編寫的《安達魯之犬》（*Un Chien Andalou*）便可說是第一部非線性電影，它的片段式敘事時而陷入幻想，時而令人驚異，正因為它的敘事沒有程序性，為布紐爾和達利提供了一極佳的傳遞聲音的方式，得以清楚表達他們對於夢想、教堂、中產階級、藝術、社會與反敘事式的敘事觀點，讓《安達魯之犬》的詮釋呈現多樣性的開放特質。

　　高達的作品亦為非線性電影帶來重大變革。一九五九年起，高達運用了警匪片、戰爭片、通俗劇與歌舞片這幾種相似的類型，作為他的敘

事基礎，但他在每種類型裡都顛覆了我們的聲音類型期待，包括他對戰爭、社會、資本主義的觀點，以及為改變所做的辯論。

布紐爾與高達的重要性，在於他們以和當代非線性敘事者所採取的同樣方式顛覆了情節與角色，他們的作品可為非線性故事述說的典範。為了更通盤了解非線性故事，這個時候重溫一下與非線性故事很近似的線性故事述說，會是很有幫助的。

線性故事述說

線性敘事代表了商業故事述說的中間點，實驗電影與紀錄片位於主流的邊緣，而紀錄劇情片、寓言片、實驗性敘事與非線性電影則處於相對的另一邊。潛藏於線性敘事體驗下的是邀集觀眾認同主要角色，無論它是英雄或受害者，觀眾於某種情境中的認同位置，基本上使得他們成為被動狀態。在夢的情境中，觀眾不會面對選擇，反而會由故事開始的關鍵時刻移開，來到有效地將故事收尾的解除部分。透過上進式動作，觀眾體驗了障礙、挑戰以及最終的正面或負面解除。它的敘事曲線是安全的，在其中，觀眾別無選擇。滿意、刺激和感覺範圍依認同而定，故事形式的可預期性確保了體驗曲線既刺激又安全。線性敘事的體驗重點在於，觀眾不必為選擇而煩心（這方面，非線性敘事就完全相反了）。

線性敘事亦在建立故事形式的準則與類型之間進行。通俗劇、警察故事、警匪片、黑色電影、情境喜劇、浪漫喜劇和驚悚片等主流類型，均已建立了觀眾所知的戲劇曲線。比方說，浪漫喜劇會沿著關係曲線進行下去：如男孩遇見女孩或女孩遇見男孩，抑或是男孩遇見男孩等這些開啟敘事的關係。因影片是喜劇類型，敘事便會有正面的結局，巴比‧費羅利（Bobby Farrelly）與彼得‧費羅利（Peter Farrelly）兄弟編導的《哈啦瑪莉》，以及李察‧寇蒂斯（Richard Curtis）編劇之《妳是我今生的新娘》（*Four Weddings and a Funeral*, 1994）便是其中之例。在驚悚片中，一個平凡人會發現自己身處在一個不尋常的情境中，若他想不透是誰在後頭緊追不捨，他就只有死路一條。基本上，驚悚片的戲劇曲線就是一場追逐，厄尼斯特‧李曼編劇的《北西北》和艾倫‧

克魯格編劇的《無懈可擊》是驚悚片的好例子。警察故事的戲劇曲線為犯罪—調查—破案，警匪片的戲劇曲線依幫派的興衰而起伏，科幻片的戲劇曲線則是順著科技與人性的抗爭。在選定了某個特定故事形式時，觀眾便會明白之後的體驗將會如何進行，這就是線性電影所展現的力道之一。然而如之前所明言的，線性電影的有效性在於對主要角色的認同感。

　　無論主要角色是局外人或專業人士（如警察），編劇會採用特定策略來強化認同。首先，主要角色會有個汲汲營營的目標；其次，若主要角色會被反面角色或情節結構暗中迫害，我們便會認同他。因為在現實生活中，沒有人會喜歡成為受害者，對電影體驗而言亦然，於是，我們認同了主要角色這個潛在的受害者。編劇可能也會部署其他策略，如予以主要角色一段私密的懺悔時刻，或採取其他極端方式和悲劇性缺點（如《馬克白》*Macbeth* 裡那過於強大的野心，或傑克・拉摩塔 Jack La Motta 原著《蠻牛》中的過度侵略性）。無論所採取的策略為何，對主要角色的認同將帶領觀眾經由戲劇曲線來到解除，這麼一來，觀眾的體驗將是完整又堅定的。對觀眾來說，這是線性敘事的優勢，也是缺點，因此可以想見，觀眾沒有為選擇而苦惱的餘地，可以更活躍或更有參與感，相對地，非線性敘事則為觀眾提供了鉅細靡遺的選項。

非線性敘事

　　了解非線性故事性質的最好方式，就是將它們以線性敘事的眼光來看待。從角色觀點看來，非線性故事有多個主要角色，而不是只有一個目標導向的主要角色。既然非線性電影中的角色可能會、也可能不會有目標，便不需要像線性敘事那樣跟著清楚的戲劇曲線進行。在此可以保羅・湯瑪斯・安德森的《心靈角落》為例：片中共有八個角色，皆在主要角色上佔了一席之地，他們組成了三個家庭，且還有另一位警察角色，他與其中一個家庭的女兒有情感糾葛。這些角色有些是有目標的：年輕男孩表面上想贏得電視節目的比賽（他真的這麼想嗎？），兩位垂死的父親想和疏離的兒女團聚，警察想用親切的態度有效地執行他的工

作，其餘的角色則沒有明顯的目標，且面臨必須做出決定的情境。所有八個角色似乎都想在生活危機中找到自我，他們或是對雙親感到失望，或是不希望讓雙親失望，他們共同承擔著這種處境，若說這個故事有戲劇形態，那麼便是在提問：他們每個人都會怎麼做，而後果又是什麼？

在艾騰·伊格言的《色情酒店》中，六個角色聚在一間性俱樂部裡，他們和安德森的角色們一樣地絕望，但他們的目標比安德森片中所描述的更加淹沒或不存在。泰倫斯·馬立克的《紅色警戒》，角色的目標就明顯得多了，他們是二次大戰時為美軍效力的士兵。戰場位於瓜達康納爾島（Guadalcanal）*，他們的目標主要是活下來，雖然他們的上校另有盤算：他想利用這場戰役的結果來爭取一直與他擦身而過的升遷機會。

非線性電影裡的角色的考量關鍵在於是否有多個角色，以及他們是否有目標。結果使得觀眾以觀察的方式看待角色，而不是認同他們且透過戲劇曲線跟隨著角色。

再回到情節議題上，非線性敘事中可能有、也可能沒有情節。《紅色警戒》是有情節的：即瓜達康納爾島的戰事推演。在線性電影中，情節與主要角色的目標相抗衡。由於《紅色警戒》有多個主要角色，我們便不會僅跟隨著一個角色對情節壓力的反應，於是，情節的運用便減弱了。對上校而言，戰事的進展是機會大於威脅，但對多數士兵來說可不是那麼回事。由於有位士兵在一個被摧殘的村落中發現了一個嚇得淚流滿面的敵人，戰事的進展遂觸動了他自己的悲傷和痛苦，而他所感受到的這一切，要比因戰勝而來的權力感還來得深刻。因為針對戰事進展有著多種又各異的反應，情節被妥協而作為戲劇裝置，遂被降級為背景，而不是像在線性電影《光榮之路》裡那樣的強力敘事工具。事實上，茱莉·戴許的《塵埃的女兒》中也同樣有著多位主要角色，而削弱了情節的衝擊──在那重要的一天，家族的一部分準備動身由南卡羅萊納州外的小島，移至以工業為重的美國中西部內陸上。

* 瓜達康納爾島位於索羅門群島，一九四二年八月至一九四三年二月的二次世界大戰期間，美軍與日本於此展開空前的對峙，最後因日本無力繼續消耗作戰而撤軍，美軍遂取得南太平洋地區制海權的第一步，開始進行戰略反攻。

電影編劇
新論

昆汀‧塔倫提諾的《黑色追緝令》，在三段相互連結的故事中運用了情節變化。它的每段故事裡都有情節，且均與主要角色所擅長的活動有關——將威脅組織利益的傢伙除掉。但中間這段故事不太一樣，主角是位拳擊手，他輸了比賽，不但分紅沒了，說不定還得吃苦頭，他能擺脫得了這一切嗎？這裡的情節仿若是在線性敘事中運作著，效果也很好，而前後兩段故事的情節則與其他非線性電影中的情況一樣，被當作背景進行。在許多非線性電影裡，包括伊格言的《色情酒店》和安德森的《心靈角落》，情節元素都遙遠到像是不存在似的，它頂多具備背景功能，不過常常連這個功能都沒有。重點在於，非線性電影的情節鮮少以線性電影中的那種方式運作，只是個非必須的敘事裝置。

　　但這種情節的運用方式最了不起的一點就是，它把非線性電影的戲劇曲線變扁了。以戰爭片《紅色警戒》為例，它的進程從戰爭一開始就改變了，一連串是否會與戰爭進程有關的情況也不同了，直到影片結束。《現代啟示錄》的時間感是如此明顯地趨近於線性戰爭片，但《紅色警戒》的進程全然不同。時間順序不再那麼重要了，這也可以說是一種因果關係。非線性電影的體驗便有著某種隨機性，因此，它是沒有戲劇曲線的，取而代之的是一連串被挖掘出的感覺或情境，而這些場面也不必被有次序地連結。於是，我們對影片的投入將是受角色的影響，而非情節；亦會被個別場面的強度所影響，而不是漸近式場面的組織所致。這種方式更加強調了探索性，遠勝於單純地揭露，亦重視感覺與心境多過外在的事件。缺乏戲劇曲線會為非線性電影的編劇帶來意義深遠的後果，我們將會在本章末回到這個議題上。現在的問題則是：若沒有戲劇曲線，非線性電影的結構組織原則會是什麼呢？

　　非線性電影結構首先會讓人留意到的，即是它那讓人摸不著的特質，它不像線性電影結構那麼容易看得清，即便如此，它仍存在著某種結構。或許將這個結構比作一種形塑裝置，會較傳統字面上的意義來得恰當。《黑色追緝令》的結構甚至可被視作一種反結構，同樣的角色出現在三段故事裡，但塔倫提諾改變了他們的時間順序：整部片就像個時鐘一樣，我們每二十四小時就回到開始的地方。在塔倫提諾的故事裡，

我們於終了時回到原點（還跳過剛開始的那一小時！）。在這個時鐘反結構裡，三段故事跳脫連續片段而進行，不過每段故事裡都有普通的角色，馬塞勒斯才是本片結構的核心。

馬立克《紅色警戒》中的形塑裝置或打散的結構即為瓜達康納爾島戰役。它的時間順序只是隨口說說、不算數的，馬立克反倒選擇了與進程關係不大的事件和重點。在這個較大的結構之中，焦點放在這個陸軍排，好幫助馬立克運作內部形態。這種形塑裝置在茱莉・戴許的《塵埃的女兒》亦涉及了時間順序，即皮桑家族由南卡羅萊納州的外島艾波登陸點遷離的那一天。保羅・湯瑪斯・安德森的時間順序也是說說罷了：兩位垂死的父親想和他們已相當疏遠的孩子們重聚；時間亦存在於長大成人的童星故事裡，以及當下兒童「明星」在電視益智節目中聲名大噪的過程。然而，對於所有這些角色來說，核心議題與時間是不相干的，他們平常那些失望、無聊的狀態雖然與時間沒什麼關聯，卻與內在生活息息相關。

在伊格言的《色情酒店》中，是場所形塑了事件，而不是時間。那家性俱樂部是角色們聚會的場所，也是他們的內在狀態，他們每個人都處於某種失去或不可能的關係危機之中，使得伊格言的這部作品有了急迫性和情感深度。場所亦是凱倫・史蓓兒與吉兒・史蓓兒《命運的十三個交叉口》的表皮，現今的超都會城市紐約是本片所設定的場景，如同伊格言電影中角色們的內在空虛或不滿，是將角色們聚合於敘事中的貫穿線。

場所是很管用的，但對詹姆斯・夏慕斯（James Schamus）編劇的《冰風暴》（*The Ice Storm*, 1997）來說，可就不太夠了。夏慕斯以一九七三年感恩節前後的四天為時間點，安排了兩個特別的家庭——這群先生、太太與兩個孩子們，住在鄰近康乃迪克的一個上層中產階層市郊。陶德・索隆德茲的《愛我就讓我快樂》亦依循同樣的結構性選擇，主要鎖定在一個家庭的三代成員，再加上擔任心理醫生的女婿的一名病患。紐約／紐澤西／佛羅里達為這兩部影片的地理設定，時間則設定在當代。這些故事的內在結構主要就是夏慕斯與索隆德茲的聲音。對夏慕

斯和導演李安而言，他們所感興趣且著重的在於角色們的不快樂，而索隆德茲更感興趣的，是將自己的不快樂與角色們的不快樂串聯在一起。

　　最分散的結構是經由主題式地合併不同故事的方式來達成。在米丘·曼榭夫斯基（Milcho Manchevski）編導的《暴雨將至》（*Before the Rain*）中，說了三段關於馬其頓的故事（一九九〇年代期間，戰火波及波士尼亞與馬其頓的巴爾幹半島戰爭），戰爭同時造成了兩個種族與宗教少數份子間的緊張關係，即阿爾巴尼亞的穆斯林與信奉基督教的馬其頓人。它的外在結構與《黑色追緝令》很像——即一個二十四小時時鐘的想法。在這段時間之中，三段故事不受時間順序的約束逕自進行著，而最後一段故事結束之際，便是第一段故事的開始，於是在這樣的電影課題中，我們有繞了一圈的感覺。三段獨立的故事在這外在結構之內展開，每段故事都有自己的內在完整性與進程。當中有兩段是愛情故事，兩對不太可能的伴侶共同搭救另一個人。故事都在不可能的伴侶死亡之際告終，而每次死亡皆因她或他踰越了宗教界限：他們欲拯救一位穆斯林或基督徒，但他們的教友卻在他們跨越那條邊界時將他們給殺了。中間這段故事的場景設定於倫敦，一對英國夫婦正在往餐廳的路上，太太對先生說她要離開他了，此時餐廳現任與前任員工（馬其頓人，可能是穆斯林）發生了激烈爭執，無辜的英國丈夫遭到池魚之殃，被槍殺身亡了，這下子妻子因當地巴爾幹份子胡亂的暴力行為而獲得自由。《暴雨將至》提供了將故事集結起來的主題，即種族仇恨摧毀了愛情，而這個主題比角色或場所還適切地為影片提供內在結構。

　　這也是唐·麥凱勒（Don McKellar）與法杭蘇瓦·吉哈（François Girard）編劇之《顧爾德的三十二個短篇》（*Thirty Two Short Films About Glenn Gould*, 1994）的形塑裝置意念，它將葛倫·顧爾德（Glenn Gould）的一生以打散的時序段落呈現，精確地捕捉這位古怪、對結構詮釋有著超凡執著的天才，且每個段落各異其趣：有六段是紀錄片，至少有三段是動畫，戲劇性段落皆顧及了彼此間的差異性，因而營造了平衡感。本片讓人聯想到有著三十二個獨立段落的 MTV 傳記手法。

　　麥凱勒和吉哈在下一部作品《紅色小提琴》（*The Red Violin*,

1998）中，採用了較為傳統但又不減損其非線性特質的方式。影片主體為一把十七世紀的小提琴，敘事隨著它由創造之初一路延伸到現代，影片段落鎖定在四個世紀以來小提琴的持有人身上，從義大利、奧地利、英格蘭、中國，再輾轉至加拿大，這些段落的調性和意念並不共通，唯一的串聯線就只有這把小提琴。由於沒有更深層的誇大奇想，影片少了些趣味性，但仍保有其沿著打散的時序而行的非線性敘事特性。

《閃靈殺手》（*Natural Born Killers, 1994*）亦以打散的 MTV 意念為其結構，編導奧利佛·史東以米基和梅樂莉兩名連續殺人魔的犯罪歷程為影片的外在結構，內在結構則為一系列由概念統一的場面而形成，在媒體操控與暴力之間存在著某種連結。米基和海樂莉究竟是媒體的產物，還是他們的行徑是受了媒體所鼓舞？奧利佛·史東連結了影片的每個 MTV 段落，以併入暴力和媒體操控的相關意念。

無論結構是打散了的還是層次分明的，關鍵在於留心其與線性的三幕劇結構的不同之處。非線性電影或許是由兩幕或沒有幕的分野的形式所組成，且更常見的是在兩幕式故事中合併了多條故事線，或是將簡短的 MTV 風格短片分散地融入一部較長作品裡。於此，它的關鍵點再次為：非線性電影結構與線性電影相較之下，是多麼地不同。

非線性電影與線性電影的最後一項迥異特質，便是調性。如上一章所述，調性傾向於順著故事形式的期待而進行，西部片是趨於田園、詩意式的，戰爭片是寫實的，驚悚片和通俗劇亦偏向寫實，而恐怖片則是超越極限的表現主義式的。無論何種類型，調性皆為影片的體驗增添了可信度。

非線性電影的調性是較難以預期的，它甚至能在故事之中有所變化，驅使著它的便是編劇的意圖和聲音。於是，保羅·湯瑪斯·安德森《心靈角落》的調性由寓言式轉變為寫實的，一直到片末那場暴雨後傾洩而下的青蛙畫面，才再度回到寓言式。安德森是以通俗劇還是寓言作為故事形式的基底呢？無論是哪一種，它的後半部類型是非線性敘事籠罩了整部作品。同樣地，泰倫斯·馬立克在他的戰爭片《紅色警戒》裡也採取了詩意、冥想式的調性，而非寫實式的，這種調性的改變讓馬立

克得以思量生命與死亡、永久性與非永久性等議題，以及戰爭片中常出現的價值議題。重要的是，非線性的調性並不像在線性敘事中那般於故事期待之中運作，因此，非線性電影對編劇聲音或是編劇和導演來說，它的可塑性更佳。

非線性劇本的議題

角色

　　所撰寫故事議題中的角色有無目標，對議題能量的提升有著立即性的影響。在線性電影中，主要角色的目標會被反面角色的目標所擊潰，情節則是額外提供與主要角色對立的目標，而衝擊和隱含的豐沛能量會轉變為吸引觀眾的要項。

　　若非線性敘事中沒有主要角色或多重角色的目標，那麼所需的能量將從何而來？換個方式來說吧，觀眾希望能被融入故事裡。能量與融入同樣令人難以抗拒，能量必須在所有故事的敘事中出現，無論它是線性或非線性的皆然，而目標只是讓融入能量的創作較容易些。若將創作的目標與工作剔除，所需的能量儘管仍相當關鍵，但也變得更難達成了。所以，非線性敘事者在哪裡、又是如何創造能量的呢？

　　為能說明這個議題，最好的方式便是將焦點擺在場面上，而不是全擺在敘事方面。首先，編劇應意識到：能量可以藉由將角色擺在一衝擊性場面時被創造出來。《愛我就讓我快樂》的開幕戲即是一年輕情侶，浪漫意圖十分明確，說不定很快就會上演求婚記了，但取而代之的是當中的一個角色向另一方提出分手。我們可以用另一種方式來看這場戲，亦即，當中的這兩個角色的意圖是南轅北轍的：一個想讓關係更牢固，另一個則想結束它。同樣地，當我們看到《心靈角落》裡湯姆·克魯斯（Tom Cruise）這個超陽剛的王牌銷售員角色時，他正被一名黑人女記者採訪，他以換衣服的動作開啟了這場戲，極富挑逗意味。但採訪開始沒多久後，這位記者指責克魯斯所飾演的這個角色在捏造、曲解他的過去，還說他是騙子。於是他又試著其他引誘方式，而記者也繼續努力搜出一則有趣故事的爆點。

創造能量的第二項策略是以不可預期的方式運用對白,《黑色追緝令》便是個很好的例子:兩名打手正動身前去殺了那個不付毒品錢的傢伙,他們漫天說著美食、腳底按摩和法國人的習性,就是不提他們的工作。他們的八卦閒聊很令人驚異,卻也成為他們意圖的對位方式,為後續劇情營造了緊張氣氛與能量。保羅・湯瑪斯・安德森在《心靈角落》裡亦以同樣的方式精確地使用對白。語言是傳達的途徑,既能增加情緒性,又可為後續場面堆砌能量。

情節的適切性

如先前所述,情節可能會、也可能不會被運用於非線性故事之中。它常被用於背景,就像《黑色追緝令》的第一段和最後一段故事。但在寓言片與通俗劇裡,情節是不可或缺的,也是重要的;情節能引發不存在於角色之中的能量,在這兩種故事形式中也能發現諸多情節。若一部電影是像湯姆・提克威的《公主與戰士》那般採取寓言形式,就可能會有與特定角色有關的不同情節:如艾米爾・庫斯托力卡編導的《地下社會》(*Underground, 1995*),情節即完全是南斯拉夫的戰後歷史。再回到提克威的《公主與戰士》上:一起卡車事故讓兩個主角湊在一塊兒,他們一個是車禍受害者,另一個是救援者;但在之後的銀行搶案情節當中,兩人的身分對調了,原本是受害者的成了救援者,本來的救援者這時成了受害者。每段情節都有著不同的目的,就情節之中和情節本身而言,它們看起來幾乎是任意式的,但提克威將它們組合起來,以與每個角色產生關聯。

關於情節,必須明白的是它在非線性電影裡被部署的方式,與線性電影中是截然不同的。

聲音的重要性

直至目前為止,我們所暗指的是非線性故事有其強項(邀集了更多觀眾涉入),也有著弱點(為涉入影片設下了障礙),它的關鍵點在於能強化非線性故事的體驗,這能讓編劇的聲音被活躍地呈現。聲音不只

電影編劇
新論

將角色排擠掉，以作為故事體驗的關鍵，還提供編劇某種程度的彈性，以恣意揮灑。

相反的那一面再次闡明了可能性。在線性敘事中，編劇首先必須要面對的就是主要角色的認同議題，其次則為讓我們繼續跟隨角色的結構手法，而為了讓我們跟著角色，分享編劇觀點的機會就變得溫和、不直接又含蓄了。但非線性故事最重要的一點便是它的結構顛覆性，以及它的角色使得聲音變得凸顯、明白又重要。

就如同先前所說的，泰倫斯‧馬里克在《紅色警戒》中營造了對生命價值與死亡意義的沉思，且後續的場面並不是被建構於聚焦戰事進程，而是強調馬立克對生命與死亡的觀點。在吉兒‧史蓓兒與凱倫‧史蓓兒的《命運的十三個交叉口》中，六個紐約客的隨機故事謹慎又主題式地連結在一起，每段故事都論及不滿與都會焦慮。聲音讓這四段故事有了一致性，也形成了急迫性。聲音在非線性故事中是核心要素，編劇確實會運用故事形式，使那些不受限於故事形式的聲音發揮功能。史蓓兒姊妹的作品是部通俗劇，王家衛的《花樣年華》也是；庫斯托力卡的《地下社會》則是寓言片，提克威的《公主與戰士》也一樣。相形之下，寓言片聲音的可塑性遠比通俗劇大得多了。

MTV 風格的重要性

MTV 風格焦點放在場面上，並被視為完全不同、個別的電影，它所強調的也是感覺更勝於揭露，它的優勢亦即其所呈現的強度。MTV 風格予以非線性電影分散性，並由角色移開，而能致使某種強度涉入的出現，就如在線性驚悚片中會看到的那樣。運用 MTV 手法在很多電影裡都能看得到，包括奧利佛‧史東的《閃靈殺手》、羅貝托‧貝尼尼的《美麗人生》，以及陶德‧索隆德茲的《愛我就讓我快樂》。在這些電影中，朝向場面的態勢能幫助編劇克服非線性敘事的較少涉入敘事策略（想了解更多 MTV 風格，請參閱肯‧丹席格所著之《電影與影像剪接技巧》[1]）。

非線性故事中的爭議處

由於非線性故事具有另類敘事目標的情況實在太頻繁了，就常會有編劇不需細說分明的議題，若編劇意識到這些問題，便可能會著手進行反擊。非線性故事最明顯的問題即在於它所涉入的情況較線性故事來得少。非線性電玩遊戲的編劇會為玩家提供選擇，以鼓勵他們涉入其中，其餘多半沉迷於情節方面，而有些則會將蠻橫的角色填充到故事裡。他們均需要觀眾涉入故事形式之中，但本質上並不會主動邀集涉入。無論所採取的策略為何，對編劇而言，重點在於留心自己的涉入問題。

隨之而來的問題是厭倦。編劇會尋求誇張的情節和超越巔峰的對白，以避開厭倦感，而《黑色追緝令》肯定是奏效了，但那些試著仿效它的作品可就沒那麼幸運了，也就是說，昆汀‧塔倫提諾這部新穎的首創之作可是吃香喝辣，後繼的模仿者卻沒分到太多。更深入的解決厭倦感的方式，即是以聲音吸引觀眾，或與時下流行的故事和手法有所區別，這便是亞倫‧波爾以《美國心玫瑰情》致勝的緣由，它是多麼不同凡響啊。對編劇而言，尤其是非線性故事的編劇，一把新穎的利刃是絕對必要的。

最後，編劇必須認可 MTV 風格所產生的衝力，以及非線性故事已產生了一種著重知覺（短的形式）更勝於感覺（整個故事）的方式。我們深刻地感受到敘事儼然已被視作老式的（可解讀為**線性**），而非線性故事經由情節、對白或調性改變，充斥著知覺。對非線性編劇來說，議題在於試圖克服這些盛行於非線性故事的問題，即找出創意性的解決之道，以引發能量與創造性差異，進而強調編劇的聲音，讓觀眾有場與眾不同的體驗。

註文

1 Ken Dancyger, *The Technique of Film and Video Editing* (3rd edition, Boston: Focal Press, 2003).

電影編劇
新論

第 十 二 章
重新設定主／被動角色的差異

淺顯地說，電影建立於「相信幻影」的基礎上。於是，製片人及編劇都力求劇本引人入勝，以免失去觀眾。不論我們稱這種引人入勝的特質是「參與感」或「娛樂性」，或是「振奮人心」，或是「扣人心弦」……，反正這些模糊的魅力正是電影工作者急切想得到的。他們追求解答的熱忱，不亞於比薩羅（Francisco Pizzaro）尋找黃金，更甚於狄加瑪（Vasco De Gama）尋找香料。

角色的意涵是什麼？是否每一個主角都必須主動（active）、精力十足（energetic）、充滿魅力（attractive），而且時時身處衝突矛盾中？雖然如此安排提供了迷人的角色，易令人產生認同，但也製造了一些我們在生活中幾乎碰不到的人物。

在這一章裡，我們就要挑戰這個概念：主角都必須是主動、活力十足，並且有足夠的衝突情節度過九十多分鐘的電影。在此，我們將提供各位更多的選擇。

我們承認在某些特殊的類型中，一個主動又有活力的主角是必要的，《終極警探》中，若約翰‧麥克南（布魯斯‧威利飾）是個內省或被動消極的角色，故事就不知道如何進行下去了，反觀勞勃‧阿特曼的電影《漫長的告別》（*The Long Goodbye*）中，由艾略特‧古德（Elliot Gould）所飾的菲利浦‧馬羅一角，十足地反映了一九七〇年代墮落的洛杉磯。也就是說，只要你脫離主角必是主動的想法，就會有其他更多的選擇，為了標明這個方向，我們從老式主角的既定慣例開始談起。

約定俗成的角色觀念

　　煩惱的青少年、野心勃勃的律師、窮困的職業拳擊手和好戰的警察等，都是我們耳熟能詳的角色。雖然他們偶爾也會為故事增添些新意，但我們卻在一部接一部的電影中看到他們被定型。依據前面所討論的，這些人物正符合我們對角色的概念。不管是職業需求或天性使然，他們總會排除萬難以達到目標。就某方面而言，這些角色不願等待、思考、與人討論或麻木不仁。他們是有所行動的人物。

主動的角色

　　傳統對角色的表面定義就是要有行動力。這種型態的角色能串連事件，幫助故事主線成形。他可以將故事講得更有效力。

　　主動的角色天生就會拉關係和扯事情。我們較難預測他對人事的反應。以上特質對編劇而言非常有用。因此，主動角色成為編劇的最愛，就不足為奇了。約翰·福特（John Ford）版本的爾普冒險故事《俠骨柔情》（*My Darling Clementine*），當中的懷厄·爾普便是主動的主角的很好的例子。

精力充沛的角色

　　次於主動角色的是精力充沛的角色。很明顯的，一個精力十足的人物對衝突和障礙會迅速反應。這個反應可能是憂心忡忡或具攻擊性的，但不論是哪一種情況，迅速的反應在劇情中都是非常實用，因為它凸顯了衝突。一般而言，障礙愈難克服，人物的反應就愈激烈。此時浮現於觀眾心中的問題一定是：他能克服這股敵對的力量嗎？

　　觀眾極容易認同有精力的人物。精力十分迷人。不論是建設性或毀滅性的精力，都會讓人物充滿希望。希望暗示著開放性的結尾，反之，絕望極為封閉。這就是精力十足的角色受觀眾歡迎的原因。尼基塔·米亥科夫（Nikita Mikhalkov）於自己導演的《烈日灼身》（*Burnt by the Sun*）中所飾演的俄國上校，即是精力充沛主角的絕佳範例。

有企圖的角色

雖然主動和精力充沛是傳統主角必備的特性，但若不賦予他目標去奮鬥，角色就不完整。有企圖的角色就是以追求目標為動機的角色。通常，配角在電影中功能清楚且單一，所以更像個有企圖的角色。而主角則在不同目標衝突中擺盪，這整部電影可能就是主角作抉擇選目標的過程。觀眾應該對角色的衝突矛盾和目標都十分清楚，唯有如此，我們才能認同主角在掙扎時所付出的努力。

主動的、精力充沛的和目標導向的角色就是傳統的銀幕英雄。他們迷人、有智慧並且性感，這些特質更加深我們對主角的認同，他們以各自不同的方式引領我們涉入主角的情境。《五指間諜網》裡的迪耶洛便是道地的、有企圖的主角。

現實生活與戲劇生活

在現實生活中我們周圍環繞各式各樣的人物──從主動的到被動的、精力充沛的到頹喪憂鬱的、快樂的到憤怒的、挫敗的到亨通的。這些人物不論以何種狀態存在。他們和我們一樣，有維生的基本需求，也有些特殊的遭遇。全人類都活在人事糾葛的深淵中，戲劇中的生活大多經過修整。電影故事是由衝突、重要的事件和有目標企圖的人物等等互動的變化，共同組合而成的。

本章的目標之一，就是要幫助各位將現實生活中的人物編進劇本中。然而，在進行這件事之前，大家必須充分了解現實生活和戲劇生活兩者的差別所在。

現實生活的人物

編劇對現實生活中的人物最感棘手的問題在於，他們不夠主動，沒有特別的精力，缺乏目標，因此不易將他們置於故事中。像這樣的人物命運並不具吸引力。因此，他們很難帶領觀眾進入故事。

其實在我們生活中經常有主動、活力十足且目標導向的人，他們不只易辨認，還十分迷人。但對於那些高不成低不就、與傳統主角相反的

人，我們就該摒棄他們成為主角的可能性嗎？答案是否定的。我們可以在《以祖國之名》、《人鬼未了情》（*Truly, Madly, Deeply*）和麥克‧李（Mike Leigh）的作品中看到現實生活的人物的身影。

電影人物

跟現實生活人物相反的是電影人物（Movie Characters）。由於大家電視電影都看得很多，因此我們對於一些電影人物相當熟悉，而編劇甚至會把耳熟能詳的電影人物類型當成原型，由此去創作新的人物。

電影人物是戲劇人物的誇張化，完工後的角色在現實生活中幾乎不存在。電影人物除了目標導向、活力十足並且主動外，他們更擁有領袖魅力（charisma）；唯一可議之處在於，他們很可能流於刻板印象。電影人物會以極誇張的方式解決衝突，他們會以磅礴氣勢應付頹勢，他們缺乏日常生活的複雜曖昧。生活的複雜曖昧，得在戲劇人物身上尋找。電影人物代表著我們所快速檢視的更複雜角色的反面，這些角色由主動角色變化而來，他們在現實生活中的辨識度更高，《最後魔鬼英雄》的主角足以為例。

戲劇人物

戲劇人物（Dramatic Characters）介於電影人物與現實人物之間；他們不像電影人物般拚死命地追求圓滿結局（resolution-oriented），但是，他們總是身處衝突的暴風眼中，總得想個辦法化解衝突。戲劇人物有些曖昧不明，他們可正可邪、可主動可被動；他們可能選擇躲避衝突，也可選擇面對衝突，但是他們該不會有電影人物般超凡脫俗的力氣來排解衝突。戲劇人物可能是旁觀者，可能是催化劑，可能是故事中段最無力或最退縮的角色。戲劇人物可能完全搞不清楚狀況，就算搞清楚了，他們也可能無能為力。

我們認同這樣的人物在於他們遇到危機而生命失控。所以，不論他們主動或被動，電影中戲劇化的情節會使觀眾站在他們那一邊。愈遠離電影人物的角色，愈接近我們在日常生活中見到的人。因此，我們對他

電影編劇
新論

們的反應要比電影人物複雜得多。戲劇人物提供了編劇更多的選擇，以引領觀眾進入情境之中。

人生如戲

一九七〇年代最具力量的電影之一，是由肯‧洛區執導的《家庭生活》（*Family Life*），電影主角是一名身患精神分裂症的年輕女子。毫無疑問的，她不是個很主動的人物，且在兩個鐘頭的影片中她幾乎沒說話。然而，她的故事令人心碎，她的衝突是多方面的：身為兩個姊妹中的么女，她一直被父母掌控，姊姊堅強的個性突破了家庭的控制，找到自由的生活；而幫她治療的醫生們對她的精神狀態則各持己見。

一位正在實驗新治療方法的心理醫生改善了她的病況，然而當這位醫生的職務被另一位較保守的醫生取代時，她也從群體治療轉到電擊治療，而致撒手人寰。就家庭和機構（醫院）的層面而言，這個故事極有戲劇價值。片中角色有個目標——想復原——但她不夠堅強去克服家庭的目標（控制她）和機構的目標（控制她這類人）。

在真實生活中，這種女人不難找。但在銀幕上的故事而言，她卻不多見，是個特例。這個故事之所以成立，在於它的戲劇情境。這個故事有敘事推力。

敘事推力

像《家庭生活》這樣的故事有非常尖銳的危機，而且，假如沒有迅速的解決方式，這個人物就會永遠消失。這種急迫感強而有力，給故事很好的敘事推力。

除了人物的命運之外，這種急迫感也可能是社區性的，如《暴亂風雲》（*Matewan*），也可能是社會性的，如《大特寫》（*China Syndrome*），甚至是世界性的，如《戰爭遊戲》（*WarGames*, 1983）。以上的例子，急迫感構成了電影故事的核心。觀眾不停在問：世界有救嗎？主角會死嗎？然而，僅有急迫感仍不足以抓住觀眾，必須再加上有趣的故事，例如，訓練殺手的過程和命令殺手去殺政府官員的組合，構成了

《諜影迷魂》的敘事推力。

愈是內省和被動的角色，編劇愈須依賴急迫感和強而有力的故事。《驚魂記》一片由不同精神狀態的角色構成。主角由珍妮‧李（Janet Leigh）所飾，她偷了錢並開始逃亡。四十分鐘的放映時間裡，我們參與她的策劃、沉思、決定以及她最終的改變心意。「罪惡」是最凸顯的個性。四十分鐘之後，希區考克把她殺了，我們的主角不存在了；然而這部影片卻刻骨銘心。為什麼？除了希區考克那精采的技巧，就是急迫感和強大的敘事推力所致。故事並沒因瑪莉安‧克蘭的死而結束。

敘事動力

通常，一個角色的動力與故事的動力相同。就像在《淑女夏娃》（*The Lady Eve*）中，芭芭拉‧史坦威（Barbara Stanwyck）所象徵的夏娃，她料到必能將亨利‧方達（Henry Fonda）所象徵的亞當弄到手。她的行為就是故事的敘事動力。還有許多故事與《淑女夏娃》一樣，如《惡魔島》（*Papillon*）、《第三集中營》（*The Great Escape*）、《奪得錦標歸》和《史特拉恨史》。

動力（energy）和推力（drive）對銀幕故事而言是很重要的，但它們不一定需要在主角身上出現，也可以在配角身上呈現。許多時候，我們看到電影故事充滿敘述推力，但是主角卻是舉棋不定、內心矛盾、不斷自省的溫吞角色，例如，《紅樓金粉》中的編劇、《公寓春光》中善良的職員，或《擋不住的來電》中裹足不前的書商。這些故事的動力或推力均來自故事本身。而這些故事中，也都有個和劇情發展息息相關、拚命三郎型的次要角色。這三個故事中最令人難忘的就是《紅樓金粉》。葛蘿莉亞‧史璜生（Gloria Swanson）所飾演的那位上了年紀的默片明星，是這個短暫的影史上最璀璨的角色之一。

被動人物的問題

我們常常告訴學生避免被動人物做主角。這對必須面對結構、語言和角色等各式問題的編劇新手而言，是好建議。但對熟知結構與故事敘

電影編劇
新論

述的編劇而言，則太限制了。很明顯的，一個完全被動的角色不太可能和外界互動溝通。然而，仍然有電影是以這類角色為主角——《奧勃洛莫夫一生中的幾天》（*Oblomov*）及波蘭電影《情路長短調》（*A Short Film About Loving*）。但是，如前所述，這類主角需要靠故事與配角來彌補他的被動。

除非你是安迪・沃荷（Andy Warhol），不然，最好別讓劇本中的角色、動作線和敘述都呈靜止沉寂的狀態，否則，你會遇到真正的大麻煩。因為這類被動、自省、猶豫、口拙的角色，幾乎無行為能力，所以編劇在替他們設計行為舉止、設計工作、設計故事時，會覺得綁手綁腳，無法發揮。在本章後面的篇幅中，我們將檢視一些有「被動傾向」的角色人物。

被動主要角色的個案研究之一：《性、謊言、錄影帶》

史蒂芬・索德柏執導的《性、謊言、錄影帶》中，女主角總是感到不滿足，卻完全不知道原因。她是個被動的角色，身為少婦的她面臨了一些性方面的問題。她有個關心她的治療師、一個性關係雜亂的妹妹和一個漫不經心的老公。她對許多自己的行為感到不解與害怕，尤其是性冷感。

一位老朋友搬來投靠這對夫婦，他的率直與丈夫完全不合。另一方面，他和少婦分享自己的性觀念（他錄了一些女人談個人性生活的帶子），並帶給妹妹空前的性高潮。他的出現動搖瓦解了少婦原本薄弱的婚姻，他倆終於發生了性關係。而少婦也和妹妹前嫌盡釋，成為好朋友。

這個簡單的故事與《睡美人》的故事是平行的，唯一的差別在於，這裡的睡美人是醒著的，但是醒歸醒，她對自己的生活、挫敗和潛力一無了解。醒著卻無知的個性和傳統的主動人物相去甚遠，這種個性甚至不是一般的自省、內斂的被動人物個性，這種個性只會招致排斥與卑視。只因為丈夫以及妹妹的可鄙行為，才置她於稍微令人同情的地位。這種人物如何讓觀眾產生認同呢？片中的少婦與我們日常生活

中見到的真實少婦相似——混淆、錯亂和隱諱——但她絕非我們常在銀幕上看到的電影人物。

那位老朋友並非白馬王子，他只是個無法謀生的窺視狂。然而，因為他的神祕，使我們對他個人及命運感到好奇。不過，他並沒重複喬琪雅在《四個朋友》中的有力地位，也不是像雷・希克斯在《誰能讓雨停住？》中的強悍。他只是個曖昧不清的角色。

被動主要角色的個案研究之二：《男人的一半還是男人》

葛斯・凡・桑編導的《男人的一半還是男人》（*My Own Private Idaho*）裡的主角患有發作性睡眠症（narcolepsy），只要一遇上麻煩狀況，他就會睡著，因此他與典型的目標導向主角恰好相反，因為這類角色的目標和精力是故事的推力。

麥可（瑞佛・菲尼克斯 River Phoenix 飾）在奧勒岡州波特蘭市街頭賣淫，他的生活沒有期待，過一天算一天。某天他遇上了多金、不羈的小混混史考特（基努・李維 Keanu Reaves 飾），馬上被他吸引了。他們結伴同行，一起去找麥可的媽媽。當他們找到麥可的哥哥時，他試著打消麥可對母親的幻想，但沒有成功。之後他們到了義大利，史考特在那兒愛上了一名妙齡女子，這兩個男人便分道揚鑣了，麥可又走回了先前的老路，史考特則成為他原本該有的樣貌——什麼都不缺的權貴人士。影片在麥可前往麥達荷的路上沉睡之際結束了，他的追尋之路仍持續著，只是不知會通往何處。

麥可是被動的角色，但與《性、謊言、錄影帶》裡的少婦在某些層面來說是不同的。少婦在婚姻中是被動的，在性方面也十分拘謹，直到被那位男士以攝影機作為魔杖點醒了她，她才有所轉變。但《男人的一半還是男人》中的麥可卻沒清醒過，他不僅仍留在社會邊緣中生存，生活似乎也少有衝擊，就連與結識的朋友之間也是如此。史考特容忍、甚至接受麥可的困窘，但麥可的哥哥可不吃他這一套，他對麥可不願面對生命真相的態度極為光火。即便在劇中曾有那麼一刻，麥可試著與別人（史考特）在一起，大多數的時候他還是退縮了，將

場面弄得像是心理劇一樣，或面對痛苦時刻之際真的睡著了。麥可完全沒有現實的目標，有的只是找到媽媽的想望。他是個最複雜的被動角色，要找到像他這樣的角色，比起找到最終能被改變的角色還難得多了。因此，對觀眾來說，他象徵了一道情感謎團，因為自身心理狀態企圖自救失敗，而抗拒了外界的拯救力量。

主要角色作為催化劑的個案研究之一：《誰能讓雨停住？》

在《誰能讓雨停住？》中麥克‧莫瑞亞堤（Michael Moriarty）飾演的約翰‧康沃士一角，是個在獨立報系工作的左翼記者。他在越南寫的越洋專欄阻止不了戰爭，使他自視為無能的理想主義者。故事一開始，約翰決定走私海洛英至美國。反正每個人都想在這場戰爭中揩點油水，為什麼他要自命清高？他靠以前的海軍朋友幫忙利用商船走私，但被陷害了。他是個十足的傻瓜，天真地採取冒死行動，使得自己、朋友和家人的性命受到威脅。

《誰能讓雨停住？》描寫一個理想主義者變成生存主義者的成長儀式。約翰的理想主義擋不住腐敗的聯邦調查局幹員和同僚的迫害。他不是傳統的主角。他偷運毒品的行為展開了電影之後的敘述線。電影中的大小情節──約翰受到生命的威脅，他家人跟著倒楣，他理想主義的完全幻滅──都源起於約翰最初運毒品的舉動。其實，他是這最初舉動的終極受害者，他被迫害，他被設計，他是被動人物。

約翰甚至在電影中消失了好一陣子，直到第二幕中再出現。而他出現時，也只不過是個工具，只不過是歹徒想經由他再將海洛英由雷（尼克‧諾特飾）手中奪回而已。在第二幕中，雷才是主動的角色；他為了保護毒品和約翰的妻子（楚絲戴‧威爾德 Tuesday Weld 飾），便連人帶物一起逃跑。一直到第三幕，約翰才面臨抉擇，他決定以死換取妻子性命。在他心中，自己其實早已死了。即使他沒死，他的理想也早就死了。影片最終，他雖存活下來，但已是行屍走肉、已看不到什麼未來了。

既然主角和敘述線的互動並不重要，配角就得強而有力。雷對友

誼是落落大方，處事態度明智，而約翰似乎一無是處。這部電影不但敘事有力，語言亦融合文學與鄙俗風格，給人相當深刻的印象。

主要角色作為催化劑的個案研究之二：《緘默之舌》

山姆・謝柏編導的《緘默之舌》（*Silent Tongue*），主角是位名為「緘默之舌」的印第安女子，雖然本片是由她的過去和行動作為故事推力，她在片中出現的時間卻很短，在這樣的情況下，她成了故事的催化劑，她的行動並不是許多場面的重心。

緘默之舌被一名四處遊歷的蘇格蘭人劫持，他強暴了她並將她佔為己有。這些年來，她替他生了兩個女兒，而蘇格蘭人還有一個年長的白人兒子。故事剛開始時，蘇格蘭人年方二十，與一個滿是怪人與變戲法的團四處遊蕩、表演，他的工作是賣藥，宣稱能藥到病除；事實上，他什麼都能賣。場景來到多年後，有名年長者來了，顯然是位陌生人，他來自愛爾蘭，對好手好腳的兒子十分失望：一年前他替兒子買下了蘇格蘭人的印第安裔大女兒，卻不幸因難產而死，兒子萬念俱灰，甚至無力將妻子下葬，便選擇坐在屍體旁，就這麼守著她。愛爾蘭人於是再前來買蘇格蘭人的小女兒，以取代她死去的姊姊，蘇格蘭人非常氣憤，不過若愛爾蘭人能出個好價錢，還是可以談的。沮喪之餘，愛爾蘭人綁架了蘇格蘭人的小女兒，蘇格蘭人和他的兒子遂開始追捕愛爾蘭人，以報仇雪恨。

為了拯救兒子，愛爾蘭人在買蘇格蘭人小女兒時討價還價，這即是故事讓人吃驚的地方與精神的轉折。去世姊姊的鬼魂開始折磨他們所有的人，而她所期望的不過就只是遺體能被火化，靈魂因此被釋放，妹妹是尊重她這個意願的。為了達成往生女子的心願，愛爾蘭人得將兒子由絕望的境地拉回來，這件事始終縈繞在他心頭。故事一路發展下去，蘇格蘭人肯定會被印第安人嚴刑拷打，這是他罪有應得。

最後，緘默之舌和兩位女兒得到了她們必須、也一直渴望的自由與尊重，她的精神強度與決心推動著這個故事，儘管她只在敘事中短暫地出現一下子。

主要角色作為觀察者的個案研究之一：《我活不讓你死》

羅利（約翰·薩維奇飾）從十樓跳下來，自殺未遂，成了殘障。這些沉重的片段即是一九八〇年代勵志電影的開場白。

羅利整日流連奧克蘭酒吧，結識了一群殘障朋友。其中一個叫傑利的邀他去看籃球賽。傑利是個大嘴巴，吹噓他能比職業選手打得更好。他指導明星球員艾文如何贏球，並向他單挑。艾文接受了，而且差點輸給傑利。羅利看後心想：假如殘缺如傑利都差點打敗職業球員，那麼自己的生活一定有希望。

羅利開始漸漸參與生活；他頂了酒吧營業。當傑利的事業起飛時，羅利也開始成長。他開始對女人產生好感；他的未來充滿了選擇。然而，他的成長與傑利息息相關。唯有在他看到並回應傑利的成就時，他才試著拓展自己的生活。羅利總是被動地觀察。是傑利等殘障朋友的催化，才成就了他最終的抉擇——要活得豐富飽滿，捨棄輕生、自囿的念頭。片中的配角不管是坐輪椅、眼盲或殘肢，都是主動且精力充沛。而全片的敘述線繁複，充滿了人物與事件，以供羅利多方面的觀察。在觀察中，羅利終於深受感動，重拾擁抱生命的念頭。

我們對羅利的認識並不深，但我們清楚看到他小心翼翼而終於破繭而出。他是個十足的觀察者，他的殘障不允許他像傑利一樣打籃球，也無法在他所愛的女侍面前扮演浪漫的行動者。所有羅利的努力都是小心翼翼、緊張戒慎的。一直到了電影最後，羅利才收服了觀眾的心，他的努力與崇高人格才贏得我們的敬重，他對自己與傑利的洞悉才令大家佩服。由此看來，羅利與傳統主角相去甚遠，但卻與我們生活中所見的人物相去不遠。

主要角色作為觀察者的個案研究之二：《黑袍》

布萊恩·摩爾編導的《黑袍》（*Black Robe*）場景設定於十七世紀初的魁北克，主角是天主教神父拉佛格（羅泰爾·布魯托 Lothaire Bluteau 飾），他被派往赫尼亞（Huronia）*內陸，嚮導是一位名叫克

* 位於加拿大安大略省南方，因原本是休倫（Huron）印第安人居住的地方而得名。

羅米納（奧古斯特‧雪倫柏格 August Schellenberg 飾）的印第安人，
同行的還有一位年輕的皮草商人、克羅米納的家人和神父的幾名隨
從。

神父是自然世界中的禁慾者，與一群正常人展開這趟旅程。這位
天主教神父信奉耶穌，並汲汲於組織天主教團體，但印第安人相信的
是動物和土地的靈魂。這趟前往赫尼亞的旅程危險性極高，神父完全
得仰賴他的印第安嚮導。他亦選擇了不去感受印第安人對生命的價值
及詮釋，但同行的皮草商人就不是這麼回事了，他很快地與克羅米納
的女兒有染。神父看見了，免不了激起了本能慾望，只得藉由鞭笞自
己以轉移或避開這份原始感受。

神父持續將心力放在周遭，總是從旁觀察但絕不介入。他雖然很
明顯地是主角，卻一直保持著觀察者之姿。他代表著這則故事中精神
掙扎的一個角色，且似乎是沒那麼言過其實的精神詮釋。雖然最後神
父活下來了，但是克羅米納死了，印第安人的精神生活對於這塊原始
土地而言，似乎是既複雜又適當。相形之下，神父的角色顯然是這塊
土地的局外人，沒那麼好，卻也壞不到哪兒去。在這種情況下，他的
觀察者姿態被當作主角鞏固敘事觀點的工具，白種男人的到來和他為
北美洲帶來的宗教信仰似乎沒有多大的進展，因為這是嶄新的一步、
不同的一步，也是錯誤的一步。

主要角色作為局外人的個案研究：《四個朋友》

史提夫‧泰西區所寫的《四個朋友》是個橫跨一九五〇至一九七
〇年代的自傳故事。故事由丹尼羅（克雷格‧華森 Craig Wasson 飾）
和母親到印第安那州的東芝加哥（East Chicago）與南斯拉夫裔的父
親會合開始，帶領我們經過一九六〇年代的性革命，一直到丹尼羅送
父母上船返回南斯拉夫，他自己留在美國發展。

丹尼羅的故事就是一則移民的故事。丹尼羅總是靜靜站在一旁，
讓朋友為他表達叛逆和性言論。他和雙親並不親近：違背父親的心意，
進了大學並認識一個富有的美國人，然後與朋友的妹妹拍拖又再次令

電影編劇
新論

父親絕望。《四個朋友》以丹尼羅和昔日女友喬琪雅的和解，以及他終於明瞭父親永遠不會了解他作為結束。

故事中的大部分情節都發生在丹尼羅周圍，而且片中涵蓋了許多故事。從約翰·甘迺迪（JFK）到越南的一九六〇年代和丹尼羅的遭遇交織一起。許多其他的角色都比丹尼羅一角來得鮮明。喬琪雅則是故事中的觸媒，她善於表達、富冒險精神、自發性強──兼具了所有丹尼羅欠缺的特質。

丹尼羅在故事中一直處在囿限的地位，以局外人的理想主義觀點觀看社會。對他而言，美國是他夢中的樂土。然而，他所見到的一切與他的夢並不一致，但這都歸因他是個局外人所致。丹尼羅其實非常熱情而且精力充沛，不過他就是無法表達這些情感。局外人的姿態使他受到限制。由此可見，他是邊緣人，一個處處遭難的男主角，很難取得認同。

主角以局外人出現的好處是，他除了有機會反映故事的情節外，亦可能參與其中。雖然局外人性格讓丹尼羅沒啥力氣，但丹尼羅的不表態也留給我們時間去反省他的感覺。因此，不表態就產生了立即的張力（不知角色會如何反應），也持續我們的參與感。然而，這不是對丹尼羅關心的張力，而是對他和故事所產生的好奇心。這似乎是主角身為局外人時不可避免的結果。

主要角色作為媒介的個案研究：《夢幻成真》

《夢幻成真》的主角比爾·金賽勒（凱文·科斯納 Kevin Costner 飾）有個夢想──他要在他愛荷華的玉米田中央建座棒球場。金賽勒是個三面人：好人、作夢的人、非物質主義者，他的個性就只有這麼多。金賽勒總是幻覺到那些曾在一九一九年鬧過詐賽醜聞的白襪隊隊員在他的玉米田中打棒球。金賽勒找來一個黑人作家（詹姆斯·艾爾·瓊斯 James Earl Jones 飾）和一個老醫生，一起與這些鬼魂球員在理想的天國球場會面。金賽勒終於見到亡故的父親，並且終於和曾是棒球員的父親的靈魂和解。

或許每個人都渴望要與逝去的父母說些話，金賽勒一直到片尾才達成這個願望，此時他已別無他求。金賽勒與我們上述的那些被動、沉默或矛盾的主角不同，他的平板單調並非以大量的情節或用其他角色帶戲就可獲得補足。作家一角雖很有趣，但因個性矛盾，不足以彌補主角的缺點。雖然，全片角色都有誇大的嫌疑，而且主角不過是個呈現一九八〇年代夢幻的媒介人物，但是，由於金賽勒被當作是我們凡人的一份子，所以，《夢幻成真》的第三幕著實感人。

瓜分主要角色的個案研究：《現代灰姑娘》

另一個挑戰我們對傳統單一主角認同的作法是把一個主角的個性分配在多數主角身上，使我們分別認同一群人物而非一個人。在《現代灰姑娘》（*Mystic Pizza*）中有三個主要人物——兩姊妹和一個朋友，三人都正處於邁向成人階段，但個性相異：姊姊愛現、性感；妹妹文靜有智識；朋友則充滿矛盾。角色的分配使我們在認同和參與時得有選擇。他們個性始終不變，在對於性、事業、丈夫、前途等方面，主動的人始終主動，被動的人始終被動。將這三個人牽繫在一起的元素是：他們同在一家叫「神祕披薩」（Mystic Pizza）的店裡工作。

這個故事沒有任何敘述推力，也沒有強而有力的配角。驅使我們進入故事的要素則是：他們平行的故事，他們都很誠實，而我們各選其主以認同。三個人的故事都是由一段關係展開。他們背景、個性、束縛各自不同，卻會引起我們同時對這三個女人命運的關心。這些人物對我們而言是熟悉的。她們就在我們之中。某些時候，我們可能就是她們。

反面角色彌補主要角色的個案研究：《小狐狸》

莉莉安・海曼（Lillian Hellman）的電影《小狐狸》（*The Little Foxes*）中的主角亞歷桑德拉（泰瑞莎・懷特 Teresa Wright 飾）是個天真無邪的人，她的母親蕾吉娜（貝蒂・戴維斯飾）是個反面角色，不但世故、善於操縱而且邪惡，很難相信像她這樣的母親能生出天使

電影編劇
新論

般的女兒。兩者的相異非常極端，因而補足了主角的薄弱。

《小狐狸》的背景是一九〇〇年美國的南方，描述一個富豪之家互相爭權奪利的故事。掌理全家財務的是亞歷桑德拉在巴爾的摩養病的父親（賀柏・馬歇爾 Herbert Marshall 飾），他為了保護家產不被太太與小舅子吞噬，不得不帶病趕回南方的家。而他終於敗在太太的手下，生意失敗，失去了財富，也賠上了性命。亞歷桑德拉目睹了這一切。她必須決定如何自處，她是保持原來的天真？還是面對母親為達目的、不擇手段的事實？這種策略常被用來重建正面角色的主動／被動個性，最近的例子是《星際大戰》中天行者路克與維達之間的關係。

結論

在本章所討論的案例中，主角都不主動，也沒啥精力。丹尼羅（《四個朋友》）只有反應而不主動，羅利（《我活不讓你死》）和約翰（《誰能讓雨停住？》）都是逼急了才不得不採取行動的人物，他們壓抑、被動、舉棋不定、保守小心、缺點多多，但是他們極人性化。因為人性化，所以和我們一樣平凡，和我們親近。他們不像電影人物，而像我們身邊認得的朋友一般。

然而，為了使這些平凡的角色能在戲劇上奏效，編劇必須修正敘述方向。這些角色需要戲劇化的情境和特別有活力的情節。他們所演的故事中需要安插令人難忘的配角，像在《誰能讓雨停住？》的雷，或《我活不讓你死》中的傑利。這些配角的確比主角更令人難忘。此外，這些故事需要特別的反面角色。這個反面角色強勁的本性可彌補主角的不足，像《小狐狸》中的蕾吉娜，就是一個令人難以忘懷的反面角色。

選擇使用主動／被動角色的好處是，編劇可以避開主角一定得是「電影人物」的窠臼，編劇只要懂得方法，一樣可以用「現實人物」為主角。如此，創作人物時有更大轉圜選擇的空間，下一章，我們將討論非「電影人物」主角的另一種可能性——主角的認同。

第 十 三 章
延伸角色認同的限制

　　觀眾容易認同遭遇挫折的角色，也認同心儀的角色，更認同羨慕的對象。這種認同有許多好處，它迅速簡化了觀眾和故事間的關係，觀眾會經由認同的角色進入故事情節。

　　認同也使觀眾比較寬容。觀眾一旦投入角色，他們就會忽略故事不通的地方，並且原諒刻意安排的巧合事件，作者總不願大家感到他們劇本中操縱觀眾的技巧，一旦觀眾對主角缺乏認同感，這樣的感覺就很危險了。

　　但是，假如銀幕內的主角不夠迷人呢？角色深度和觀眾認同之間的平衡點是什麼？觀眾認同是否有另一層面？認同感什麼時候會變成偷窺主義？這一章將探討這些與角色相關的主題。

同情、感同身受和反感

　　觀眾會因為不同的因素與角色結緣。在《蘇菲的抉擇》（*Sophie's Choice*）裡，觀眾出於同情而與蘇菲（梅莉・史翠普 Meryl Streep 飾）產生關聯。她是集中營的生還者，處境令人同情。但我們會因此感同身受嗎？我們會認同她嗎？答案是否定的。同樣的情形亦可在《當舖老闆》（*The Pawnbroker*）的索・那澤曼（洛・史泰吉飾）身上印證。《我們之間》中的麗娜（伊莎貝・雨蓓 Isabelle Huppert 飾）也不例外。

　　然而，使我們不致太過投入這些角色的因素卻不盡相同。我們不會如蘇菲般感同身受，因為她不夠主動。你也可以說她太壓抑或虛偽。就索・那澤曼的例子而言，他對全世界滿懷憤怒，以致我們對他的理解僅

止於憤怒和痛苦。而麗娜則是選擇婚姻來自救的女人，後來卻想自丈夫身邊逃離，我們替她抱憾，也替她丈夫難過，但不致感同身受。（同情和感同身受的差別在於，同情基本上仍是「我同情你」，而感同身受是「我就是你」。）

以上的每個例子裡，人物皆忘不了過去的創傷，並在現時日子中煎熬。他們只是從一個地獄（大屠殺）到另一個地獄。他們生活的悲劇程度，無法引起我們感同身受，只能停留在同情的階段。

感同身受幾乎就是親身經歷了。我們不只感覺到同樣的壓力，也很可能會做出同樣的反應。《黑色手銬》裡麻煩纏身的偵探衛斯‧布拉克（克林‧伊斯威特飾）是個認真的單親父親，也是個相當自省的警察。他的毛病在於他過分「人性化」，因此，我們對他會產生感同身受的感覺。同樣的情況也發生在《擋不住的來電》裡的伊莎貝拉（艾美‧艾文 Amy Irving 飾）身上。她忙於事業，幾乎沒有私生活，等到她遇到一個關心她的男人時，卻不知如何應付。在這境況下她所顯示出來的弱點，不但使她更迷人，也使我們感同身受。我們關心她，如同關心衛斯‧布拉克的命運一般。

在多數情況下，編劇都會運用一個令人感同身受或至少令人同情的主角。編劇偶爾也會創造令人嫌惡的主角，這樣的情形並不罕見。我們可能對《桃情陷阱》裡哈利‧米契爾（羅伊‧賽得 Roy Scheider 飾）既愛又恨，對《薩爾瓦多》（*Salvador*）裡的李察‧鮑伊爾（詹姆斯‧伍德 James Woods 飾）充滿敵意，且非常討厭《同流者》（*The Conformist*）裡那個懦弱的同流者（尚－路易‧特釀狄罕 Jean-Louis Trintignant 飾）。不過，這些角色都有感人的地方。演員演出了我們憎恨的人物——耽溺漁色之徒、權力操縱者以及懦弱之徒。然而，我們總或多或少地投入這些角色。《桃情陷阱》裡哈利‧米契爾因桃色醜聞而遭勒索，他的女友也是勒索人之一。他的婚姻岌岌可危，從政的妻子政治生涯受到威脅。儘管他的作為並不高明，但是我們能了解他一心想挽救妻子聲譽的努力。這類型的角色，一定會有救贖的特質使他不致淪為衣冠禽獸，而就是此特質深深吸引觀眾。

在《薩爾瓦多》裡的李察‧鮑伊爾的身上，我們也看到同樣的特質。他為搶新聞可以不擇手段，但他對那位薩爾瓦多女人的愛（他在美國已有妻室）濃烈誠摯，大異於他其他的行為。我們由此受他牽引，並看到他光明的一面。

《同流者》中的主角和一個女人之間（非他妻子）的強烈關係，是牽引我們的因素。女的是巴黎的政治反對者之妻，也是主角必須暗殺的對象。他想拯救這女人的慾望十分強烈，而這種兩肋插刀的情懷在電影中是絕無僅有。最後他不顧女人的哀求，仍眼睜睜地看著她被殺，實出於他懦弱的本性。這也是全片中最令人不安的一刻。然而，到那一刻之前，他倆的關係一直牽引著我們。

認同與偷窺癖

我們和主角關係並非總是坦誠的。最了解這一層的人，大概就是希區考克了。他要我們參與劇情、認同人物角色，卻又要我們像個偷窺者般地抽離地看待這些人物的行動與情感。假如我們同情他們的處境，認同他們的奮鬥目標，看清他們的冥頑不化，我們就已和這些人結下不解之緣，分享了他們的罪惡。

《驚魂記》裡的瑪莉安‧克蘭（珍妮‧李飾）和《迷魂記》中的約翰‧佛格森（詹姆斯‧史都華飾），一個是小偷，一個是操縱者，我們投入這些角色的心情錯綜複雜，而且經常不是很舒服。這兩個角色與希區考克的偷窺代表人物——《後窗》（Rear Window）裡的傑夫瑞斯（詹姆斯‧史都華飾）有著許多共通點。這三個角色都是勇往直前的人，但又都是陷入不可自拔深淵的平凡人。就瑪莉安‧克蘭的例子而言，她陷入唯有金錢才能排解的婚外情深淵之中，所以她偷了錢，但為此罪惡感深重，就當她決定歸還贓款、罪惡感將昇華成救贖之際，卻為諾曼‧貝茲所殺，當她平靜地躺在血泊中時，我們與她的凶手都成了偷窺者。

《迷魂記》裡的約翰‧佛格森受雇於朋友跟蹤其妻，卻因此而愛上了她。約翰原本是一名警探，辭職後擔任私家偵探，由於患有懼高症，只能眼見朋友之妻瑪德琳（金‧露華 Kim Novak 飾）墜樓自殺，正當

他滿腹疑雲並充滿罪惡感時，卻認識一個與瑪德琳酷似的女人，並要她扮成瑪德琳的模樣，而事實上，這個女人才是真的瑪德琳。當他發現受欺騙時，便帶她返回首次墜樓的地點，但這次她卻不小心真的墜樓身亡了。他心中的罪惡感再度燃起，由樓頂向下望著瑪德琳的遺體，他彷彿是懸在半空中的男子，深陷讓所愛的人命喪黃泉的殘酷現實之中，難以自拔。

在這兩個例子裡，劇中人物都有正反兩面的性格。當他們進行一些反面行動時，我們便抽離角色，成了偷窺者。但是，當我們抽離時，我們會感到罪惡，因為，這像是拋棄了原先與我們有關聯的人。當他們的情況惡化時（克蘭的死、佛格森愛人之死），我們的罪惡感更顯強烈。希區考克成功地將我們牽扯進他們的罪惡中。這類的忽近忽離並非希區考克的專屬，但是在驚悚類型中卻常常看得到，新近的例子有《臥窗謀殺案》（*The Bedroom Window*）、《藍絲絨》和《雙生兄弟》（*Dead Ringers*）。

自我表白

另一個可以克服角色負面性格的方法，就是提供角色一個自我表白的機會。就像在社會上，我們看到的多是人表現在外的一面。假如是個歹徒的角色，編劇通常會賦予他魅力，讓觀眾當他是個亡命之徒（rascal）而非惡魔（evil）。假如仍不夠迷人，他的表白就成了非常有用的設計，此舉可贏得我們對角色的了解、同謀和容忍。假如這樣的時刻特別出乎意料，編劇甚至可以此衍生觀眾對角色感同身受的情感。

像《奪得錦標歸》裡的米基·凱利（寇克·道格拉斯飾）這個角色就是很好的例子。這部電影是由卡爾·福曼編劇，敘述一位冠軍拳擊選手一生的起落。在影片進行至一半時，我們可以感覺到凱利的焦躁及野心，他一心想擺脫童年時期的貧困，是個不折不扣的投機主義者。影片過了一半時，有一幕米基講述自己童年的窮困遭遇，而他受過的屈辱成了一輩子揮之不去的傷痕。這時我們開始原諒他的作為，也寬容他對親信的殘酷。

電影編劇
新論

《半熟米飯》裡，馬修‧何利斯（米高‧肯恩飾）與一位離了婚的朋友去度假，同行者還有他們的青春期女兒。馬修婚姻的挫敗，卻在朋友的女兒身上找到慰藉。在這部由查理‧彼得斯（Charlie Peters）和賴利‧吉巴特（Larry Gelbart）所合編的劇本中，馬修並不是個討好的角色。但是編劇給予馬修很多剖白的機會。影片一開始馬修就對我們表白，一直到影片結束，他不斷有自白機會。結果我們對這角色抱著寬容的態度。

另一個剖白的例子發生在《法網終結者》（True Believer）一片中，艾德華‧杜德（詹姆斯‧伍德飾）是一九六〇年代出名的民法律師，現在則專門為毒梟辯護。新助理羅傑‧巴倫斥責他道德淪喪，因為他拒絕一樁備受爭議的謀殺案。他再也不是巴倫心目中的英雄了。對杜德而言，這是受辱的一刻，早期的理想與堅持已不再，落得今日只為圖利，而不顧委託人是何許人。我們知道杜德的過去，了解他的為人，但他能恢復過去的良知和理想嗎？劇情進展至此，杜德的形象一直是法院中雄辯滔滔的催眠演說者，也是個光有才華卻沒有理想的卑賤律師。他能再度成為有崇高道德理想的人嗎？儘管他是精力充沛的人，但我們卻不可能去同情他或移情至他身上。只是，當我們認知到他的過去時，會替他抱憾，並期望他能重新拾回理想。

對一個不太能引人同情的主角而言，剖白的時刻非常重要。這也是編劇要我們投入角色時經常使用的伎倆。編劇若更嘔心泣血的經營劇本，有剖白機會的就不只是主角一人了。像約翰‧派屈克‧尚萊編劇的《發暈》中，幾乎每個人物都有表露心聲的時刻。大衛‧馬密的《凡事必變》（Things Change）裡，三個主角也都有這樣的剖白。剖白通常都與角色受辱的經驗相連，當他們受到責難時，就會表露出隱私的一面。於是，不管他是聖賢或罪人，我們都會受其吸引。

英雄主義

自我剖白是需要勇氣的，尤其是角色感到受辱之時。而勇氣就是英雄主義的種子。我們指的不是像阿諾‧史瓦辛格（Arnold Schwar-

zenegger）那種突擊隊型的英雄主義，而是展現人性的勇氣。不管我們對主角的認同程度是高是低，他們都需要有相當分量的英雄主義來克服障礙。為此目的，我們可將英雄主義定義為：主角對於超越障礙以達到目標的態度與行動。英雄主義的使用，使我們在觀照主角時，會以較同情的態度對待，如此便彌補了無法感同身受的缺憾。

透過挑戰，是展現英雄主義的另一個方法。挑戰可以是個反面角色的化身，像《蝙蝠俠》裡的小丑；也可以是大環境，像《移民血淚》（*The Emigrants*）裡的土地，或《阿拉伯的勞倫斯》中的沙漠；也可以像《比利小英雄》（*Pelle the Conquerer*）裡僵化的階級觀念。在以上的每一個例子中，所有挑戰的水平與性質，均使主角更英雄化。

然而，並非每個角色都像勞倫斯一般地不屈不撓，或像蝙蝠俠一樣地富有且才華洋溢。《桂河大橋》劇情進行到三分之二時，那位剛直的上校（亞歷‧堅尼斯 Alec Guinness 飾），或自私的上尉（威廉‧荷頓飾）的行為，無疑也是一種英雄的表現。《色情行業》裡憤怒的父親（喬治‧史考特 George C. Scott 飾）為找尋離家的女兒，必須採取英雄式的搜索。正值青春期的女兒不惜離開信仰虔誠的家庭，只為在一部離經叛道的色情片出任女主角，於是身為父親的必須克服出身背景的尊嚴，以進行搜索。

我們對某些角色既不表同情也無法感同身受，像《無敵連環鎗》裡的林‧麥克阿頓（詹姆斯‧史都華飾），我們除了知道他是個憤怒的射擊好手之外，別無所知。故事進行當中，他會有一些剖白的時刻。每次他都只告訴我們一點點，直到第三幕，我們才知道他為何所苦——親生父親死在親哥哥手上。為了殺他哥哥，他必須克服許多挑戰。在他成功的過程中，他由一個憤怒的主角轉變成一名復仇英雄。他的挑戰——法外之徒、印第安人、更多的法外之徒——使他愈來愈有挫敗的感覺，但是，挑戰愈高，愈證明了他的決心。

魅力

主角是引人同情還是招來反感，其決定因素除了英雄主義外，就是

可遠觀不可褻玩的魅力了，魅力可使凡人變得十分迷人。雖然一講起魅力通常會聯想到政治人物和電影明星，但是它也可以使用在一般角色的身上。魅力對於第一眼看起來很討厭的人物尤其重要，例如《阿拉伯的勞倫斯》裡怪異的勞倫斯，《計程車司機》裡的崔維斯‧畢克都是有魅力的人物，這兩個人背負的任務似乎都凌駕了他們的能力。而一般電影則多傾向於那些有權力的人（《巴頓將軍》、想要權力的人（《候選人》*The Candidate*）、名人（《大陰謀》）及小人物（《希特勒的最後十日》*The Last Ten Days of Hitler*）等等。

什麼是魅力？如何讓角色有魅力？艾文‧席佛（Irvine Schiffer）在他所著的《魅力》（*Charisma*）[1] 一書中提出了創造魅力的方法，分別是：

- 異國風味
- 小小的不完美
- 任重道遠的精神
- 侵略性或激烈
- 性感
- 說服力

充滿魅力的角色與其他角色會有一些不同；他會引發我們的好奇心，並以其激烈的個性及所負之任務來吸引觀眾。這些人物性感十足，但並非十全十美。他們可能佝僂著背、戴著眼鏡，或身材短小。然而，重要的是，我們很快就注意到他們與眾不同，並對他們產生極大的好奇。就平衡某個人物正面與負面的特質而言，魅力是相當有用的，它可引導我們投入那個角色。

悲劇性的缺點

當主角是個負面人物時，我們常會因其個性上的悲劇性而接受他。這種人物都有一種極端的特質，這種特質既是力量的來源，也是他自我

矛盾的源頭，他們與馬克白的狂妄（或許有人稱之為過度敏感的妄想），或《凱薩大帝》（*Julius Caesar*）裡凱西亞斯的飢渴並無二致。巴德‧舒伯格的《登龍一夢》裡，子然一身的羅德（安迪‧葛里菲斯 Andy Griffith 飾）所表現出來的誠摯，就是由吸引小眾擴散到大眾（上電視）的魅力基礎，但這也成了他矛盾的根源。大衛‧塞茲（David Seltzer）編導的《頭條笑料》（*Punchline*）裡史蒂芬‧葛（湯姆‧漢克斯飾）的不成熟，就是他憤世嫉俗的根源，同時也是他滑稽的原動力。觀眾受這股力量吸引，但也因悲劇性的缺點而感到不悅。

我們必須了解悲劇性缺點的文學屬性，才能進一步了解它在電影中呈現的方式。悲劇性缺點使角色和社會（小我和大我）發生聯繫，也使得文學作品的副文（subtext）更豐富。舉例而言，厄尼斯特‧李曼與克里佛‧歐戴斯合編的《成功的滋味》一片中，席尼‧法寇（湯尼‧寇蒂斯飾）是一位紐約媒體經紀人。為能在冷酷的都市中謀生，他必須依賴寫花邊新聞專欄作家的慈悲，但天下哪有慈悲的花邊新聞專欄作家呢？席尼‧法寇的悲劇性缺點在於他的野心，為達目的，可以不擇手段地犧牲他人。而在西岸，比利‧懷德的《紅樓金粉》中的喬‧吉利斯（威廉‧荷頓飾）一心想擁有好萊塢的奢華生活，不惜利用年老女星諾瑪‧戴絲蒙的自欺與懷舊。同樣地，喬的野心也導致了自己最終的死亡。

法寇和吉利斯兩人都是從事娛樂業，一個在紐約，一個在洛杉磯，他們利用名人圖利的作法，並不會引人同情。在兩個案例中，觀眾被角色的病態及其成功的慾望所吸引。同時，兩部電影裡所出現的語言和對話，均是無情、銳利且充滿神采，單單這些對話就暗示了身處在娛樂工業裡的刺激和動力。

法寇和吉利斯是那個時代和環境的代表人物。至於其他時代和環境也有令人記憶深刻的角色。像布萊恩‧佛比斯（Bryan Forbes）的《黑獄梟雄》（*King Rat*）一片中，主角金（喬治‧席格 George Segal 飾）身處日本戰俘營，當別人一一喪生時，他卻因投機而出人頭地。另外，由比利‧懷德、雷瑟‧山繆（Lesser Samuels）和華特‧紐曼（Walter Newman）共同編劇的《倒扣的王牌》（*Ace in the Hole*，之後於美國

上映時易名為 *The Big Carnival*）一片中，寇克‧道格拉斯所飾的查理‧達頓一角受野心蒙蔽的程度更勝於席尼‧法寇。他原是紐約的一名記者，因酗酒而調職新墨西哥州。到了那裡，他碰到一則有機會使他重返紐約的事件——有個人受困在一個洞穴之中，原可輕易獲救，但達頓卻說服警長及其他人，拖延救援以增加小鎮的知名度。當那人慢慢在洞穴中等死時，他以悲憫的語氣將這則新聞透過全國的電台播放，於是，人們開車趕來觀看，大型的挖土設備齊全，甚至要有許可證方能進入當地。查理終於因這則報導圓了回到紐約的夢。直到那人真的在洞穴中死去，真相才被揭穿，精明的記者成了凶手，這完全拜其非道德的野心所賜。

其他還有許多關於悲劇性缺點的例子，保羅‧莫索斯基（Paul Mazursky）的《戀愛中的布倫》（*Blume in Love*）裡只顧自己無視他人的布倫便是其中之一。保羅‧吉摩曼的《喜劇之王》裡那位瘋狂的魯柏‧波普金（勞勃‧狄‧尼洛飾）也是一例。悲劇性缺點的使用，會吸引觀眾也會令觀眾反感，然而整體上使得一個負面主角容易得到觀眾的寬容。

個案研究

魅力的個案研究：《黑心獵人》

《黑心獵人》（*White Hunter Black Heart*）是約翰‧休斯頓（John Huston）在拍攝《非洲皇后》（*The African Queen*）時所發生的事，由克林‧伊斯威特演出約翰‧休斯頓本人，本片原著小說作者為彼得‧維爾泰（Peter Viertel），改編劇本的工作則由維爾泰、詹姆斯‧布里吉（James Bridges）和伯特‧甘迺迪（Burt Kennedy）擔任。本片鎖定於約翰‧休斯頓漠視在非洲取景的困難，以及他將所有時間花在獵殺大象一事，而此舉讓熱心的黑人嚮導丟了性命，這才使得約翰‧休斯頓回過頭來正視他到非洲的目的——拍片。

劇本並未細述參與拍攝此片的大明星們，像是亨佛萊‧鮑嘉

（Humphrey Bogart）、凱薩琳‧赫本（Katherine Hepburn）及哈利‧科恩（Harry Cohn）等等，反倒著眼於約翰‧休斯頓這個角色和他的執迷不悟。本片最吸引人的在於約翰‧休斯頓狂熱的自戀傾向：他愛滔滔不絕，常挑戰、霸凌他人，掌控著決定權，也常提出辯解，全都只是為了要別人跟著他說話的步調，他彷彿是在創造對白，而不是在表現人性特質。他在閃電戰期間於倫敦發表了同情納粹的說詞，還是在一場反猶太英國僑民的優雅餐會上提出的，儼然成為自由意識形態與玩世不恭操控慾的經典範例。他是個喜歡觀看的角色，我們也是。無論是語言偏好還是狂妄行徑，約翰‧休斯頓都是個活力旺盛、決斷又有著缺陷的人，而這正是完美魅力角色的要素。

問題是，這些特質是否足以引領我們投入故事之中。它們肯定能吸引我們，但降臨到休斯頓身上的悲劇（嚮導的死）並不會讓我們替他感到難過，而是難過於這件不幸是因他而起。於是，我們持續置身於他的角色之外，感佩著他那源源不絕的活力，但永遠不會認同他。結果，這成了場無聊的實驗，我們只看到了角色的所作所為，而看不出他感受到了什麼。

魅力和悲劇性缺點的個案研究：《蠻牛》

由保羅‧許瑞德和馬帝克‧馬丁（Mardik Martin）合編的《蠻牛》裡，主角傑克‧拉摩塔（勞勃‧狄‧尼洛飾）是個充滿魅力卻缺點多多的角色。他是個義裔美國人，從事拳擊比賽，個性激烈，更具有原始動物的侵略性，不管是肢體上或情感上，他總是隨時在攻擊。這樣的侵略性，既是拳擊手的力量，也是人際關係上的毒藥。

當拉摩塔步向冠軍時，他失去了他最親近的人──兩任妻子和哥哥。他那衝動的侵略性，不但造成了物質上的損失，也形成自我禁錮。影片以拉摩塔排練夜總會的脫口秀作結尾。他已成為替脫衣舞孃做熱場表演的人，冠軍拳擊手的世界已是過往雲煙。這個角色既迷人又令人反感。我們深為他那源源不斷的精力所著迷，但當他用那精力毒打妻子時，我們又會產生排斥。當他力戰敵手，我們會因他不管被打得

多慘仍站在拳擊台上深受感動與吸引，但卻無法忍受拳擊台上兩個選手像野人般的扭打。拉摩塔有魅力，但個性上的瑕疵也非常明顯。他的缺點毀了他一生，最終只靠殘餘的名聲，作個可憐的二流脫口秀演員為生。

自我剖白與英雄主義的個案研究：《諜影迷魂》

雷蒙·蕭（勞倫斯·夏威 Lawrence Harvey 飾）在喬治·艾克斯羅德的《諜影迷魂》中，是個不討好的主角，他很自大、魯莽、易怒。他曾在韓國被洗腦成為一名共產黨的殺手，非常危險，因為他是個神乎其技的狙擊手，因為他不知道自己扮演的角色，也因為沒有人懷疑他。他是美國參議員的義子，黨內提名的副總統候選人，並且是美國國會贈勳的戰爭英雄。

然而，雷蒙的角色極具吸引力。他是個負面角色，但是到故事結束時，儘管他殺了五個無辜的人，包括他的妻子在內，我們卻對他寄予悲憫之情。關鍵的一幕就是，酒醉的雷蒙向朋友及指揮官班·馬寇（法蘭克·辛那屈飾）透露個性。在那一幕中他告訴班，自知個性可憎，並且一再重複這句話。然後他講起，曾有一段時間他是人見人愛的，他敘述著與愛人喬西·佐登見面的情形。由於喬西的參議員父親，曾被雷蒙的母親毀謗為共產黨員，兩家幾乎是水火不容。但雷蒙與喬西相處時，兩人都很快樂，他變得可愛。然而，他母親終究還是斬斷這段關係，使雷蒙又回復到可憎的個性。在這幕戲當中，雷蒙也表達了他對母親的恨，以及他無能力去反抗的矛盾。

他與喬西的分手，以及他和母親的關係，在影片的下半部更形重要。喬西再度走進他的生命，結婚時，雷蒙擁有了短暫的幸福時光。然後，雷蒙的母親再度控制了他，此時我們才知道她原來是共產黨間諜，負責在美國控制雷蒙的謀殺行動。

雷蒙對我們透露了他內在的自我，以及另一個全然不同個性的雷蒙存在的事實，這震撼並感動了我們。當他由殺手變成受人利用的卒子時，我們立刻對這個負面角色產生了悲憫之情。我們在第三幕時，

看到困獸猶鬥的雷蒙試圖抗拒他母親，這是脆弱兒子抗爭頑強母親的英雄行徑。最後，雷蒙的抗爭使他成了共產黨所創造出來的真正戰爭英雄。

認同與負面主要角色：《面罩》

負面主角通常與典型主角關係深遠，他們都充滿活力、具吸引力、迷人，也有目標，不同的在於負面主角的目標本質。藉由認同過程，我們理解、進而分享了典型主角的正面目標，但透過同樣的這道過程，我們亦得以認同負面主角，無論他們目標的本質為何。

馬修·哈里斯（保羅·麥坎恩 Paul McGann 飾）是約翰·科利（John Collee）編劇之《面罩》（*Paper Mask*）醫院醫護人員，十分崇拜醫院裡的醫生們，因為他們擁有這家醫院，女同事們也很尊敬他們。某個晚上，哈里斯目擊了一場車禍，年輕的醫生當場死亡，他將遺體移到停屍間，還把醫生的識別文件偷走了。後續的發展便是哈里斯企圖在兩間醫院假冒醫生的經過，一開始他十分笨拙，但在一位退休護士的幫助下，眼看就要成功了，直到一位舊識、亦是醫護人員的朋友調來他任職的新醫院。在這只差一步的當口下，馬修可不想就此放棄，於是他動手殺了朋友，繼續偽裝下去。

或許有人會認為，哈里斯隨時都可能被揭穿，因為不完整的醫療見習肯定會引發大麻煩，他也可能自己說溜嘴而暴露假身分；此外，還有項十分確定的因素：一個人能將過去隱藏多久呢？顯然，哈里斯的目標是為自己和自己的專業撒個漫天大謊，即便缺乏適當訓練，他仍希望能將自己放在一個讓別人放心地將性命託付給他的位置上，也正由於哈里斯的缺乏訓練，這些患者顯然讓自己身處於超乎理解範圍的危殆之中。哈里斯的目標使得自己成了一個負面主角。

然而，哈里斯所追求的活力、魅力，以及為達成目標的那份義無反顧，為自己贏得了不少感同身受之情，卻不足以使我們認同他。所以，編劇是怎麼為哈里斯營造認同的呢？他運用情節結構，創造了必要的認同，並持續將哈里斯擺在被活逮的危險中，像是護士、醫院行

電影編劇
新論

政人員、之前的朋友等等；他一直是個身處危機四伏狀態的男人。藉由運用這樣的情節裝置，我們只有認同哈里斯，別無其他選擇，因為我們對一直處於危險狀態的人有認同的習慣。

負面主要角色的個案研究：《同流者》

《同流者》改編自亞伯托‧莫拉維亞（Alberto Moravia）的小說，所建構的是一九三〇年代義大利在二次大戰前墨索里尼（Bernito Mussolini）所領導的法西斯黨的故事，為描繪典型負面主角的作品。尚一路易‧特釀狄罕所飾演的馬歇洛‧克雷瑞西是位出身非正統家庭的上層階級紳士，他的母親有藥癮，父親住在精神病院裡，他們曾經極富名望，但馬歇洛並不認同他們，他希望他的生活是正規的，但他卻和一位輕浮、新潮又富有的年輕女性訂了婚，並想成為法西斯黨的一員。由於結婚前他得去做告解，便暫時回到天主教堂。加入法西斯黨的過程十分繁複，他得前往巴黎捉拿先前教過他的教授夸希，因為他是反法西斯的激進人士。馬歇洛答應了這份差事。

在巴黎度蜜月時，馬歇洛前去拜訪教授，先對教授和其夫人安娜示好，之後就背叛了他們：夸希和安娜在往鄉間小屋的路上被暗殺了。大戰終了時，馬歇洛決定不再效忠法西斯，於是他又背叛了那位拉他入黨的失明友人。

馬歇洛沒什麼討人喜歡的地方，他既膽小又憤世嫉俗，加入法西斯黨只是為了能在新社會中享有權力，甚至對迎娶的女人存有的只是鄙視之情；而當他愛上安娜‧夸希時，對於讓她免於一死也是無能為力。

所以，編劇是如何替馬歇洛營造感同身受的呢？首先，他們揭示了他那令人驚駭的過往——他曾被司機性侵，且認為自己在盛怒下將對方給殺了。而在現今生活中，很明顯地他的雙親都不是他的好榜樣。最後，編劇讓我們看到馬歇洛知道自己在做什麼，但他的自卑感如此強烈，以致於他的負面行徑與他的自我意象完全吻合。編劇呈現了關於選擇方面某種程度的知覺，而不是對馬歇洛行徑的絕望。這麼

一來，儘管主角是那麼不討喜、缺乏魅力、目標又那麼惡劣，為他所營造的感同身受儼然成形了。

矛盾主要角色的個案研究：《冬日凜景》

雖然典型主角與負面主角有著許多共通點（除了目標以外），但這不適用於矛盾的主角，因為他沒有明確的目標——為故事的戲劇元素所鋪設的獨特問題，好讓主角能被置於其中。在瓊安·米克林·席佛（Joan Micklin Silver）導演、改編自安·碧提小說的《冬日凜景》（*Chilly Scenes of Winter*，原片名為《神魂顛倒》*Head over Heels*）裡的查爾斯（約翰·赫德 John Heard 飾），便是個矛盾的主角。他是個對工作感到厭煩的政府官僚，母親和妹妹又讓他困擾不已，他被情感重擔壓得喘不過氣，又缺乏明智處理的契機。他想要有個出口。於是遇見了一位年輕、最近才與丈夫分居的女子（瑪莉·貝絲·赫特 Mary Beth Hurt 飾），他愛上了她，並展開追求，但不幸的是她也是個矛盾的角色，不知道下一步該怎麼走。最後，她回到丈夫身邊，讓查爾斯獨留在這段記憶與幻想裡。

查爾斯有些迷人之處，他是有智慧的人，但總是麻煩不斷又常恍神，而他身邊大多數的人也都一個樣。即使所有的事都很古怪，仍然有個小小的情節：這則故事因對白而有了活力。它試著勇敢地去做，但還是無法彌補查爾斯作為主角的局限。矛盾角色的確可招致某種程度的感同身受，但到了最後，他的缺乏認同不僅將其給限制住了，且將觀眾對他的認同也一併給局限了。

認同與偷窺癖的個案研究：《藍絲絨》

大衛·林區執導的《藍絲絨》中主角傑佛瑞·鮑蒙（凱爾·麥克拉克蘭 Kyle MacLachlan 飾）表面上是小鎮中一個中產階級的好青年，心性聰明且好奇。他無意中在倫巴頓鎮的草叢裡發現一隻斷耳，便急欲找出耳朵的主人是誰。他的尋找把他帶到一位夜總會歌星舞台前。藉當地警官的女兒之助，他潛入了歌星的住處，並監視著她。但

他不是以有任務在身的身分偷看她，而是以男人的有色眼光窺視她。他受到她的撩撥，當她發現他侵入自己的住宅，並偷看她更衣時，她反過來將他強暴了。

這樣來敘述《藍絲絨》的第一幕戲，引來了不少疑問。故事要往哪裡發展？我們最大的興趣在於，傑佛瑞是個我們可以認同的人物，他擁有一切我們稱讚的特質，但他卻開始像個偷窺狂。傑佛瑞看到的一切都是很暴力而且非比尋常。這樣的電影引人反感，但卻又不由自主地被它吸引。

當故事繼續進行時，我們又回到了那個神祕之謎（失蹤的耳朵），他的行為模式又回到正常且較可預測。儘管我們無法理解他為何如此拚命解謎（單提好奇心不足以解釋），傑佛瑞又成了我們可能喜愛的主角。在這部影片中，敵對角色法蘭克（丹尼斯・哈柏 Dennis Hopper 飾）的地位很重要，他痛恨女人，既殘酷又邪惡；他捉摸不定且復仇心重。當法蘭克像個醋罈子般痛揍傑佛瑞時，我們不禁對傑佛瑞童子軍般的行為付予同情。在我們心中傑佛瑞又是個誠懇的人了，他恰好與法蘭克完全相反。反面角色接管了偷窺的層面（他吸引我們，也使我們反感），而我們則認同傑佛瑞。

大衛・林區在整部影片中耍玩了認同感與偷窺癖。由於他剝奪了我們對小鎮神聖生活的遐想，這部電影給觀眾的慰藉相當的少。儘管傑佛瑞的動機不明也不純正，但我們也只好認同他（因為別無選擇）。

超越偷窺癖個案研究──感同身受的探索：《聖文生男孩》第一集與第二集

《聖文生男孩》（*The Boys of St. Vincent*）是由戴斯・華許（Des Walsh）、約翰・史密斯（John N. Smith）與山姆・葛雷納（Sam Grana）共同編寫，是針對齷齪角色的感同身受探索的極佳範例。影片場景設定於紐芬蘭（Newfoundland）的一間天主教孤兒院，在這兩集作品的第一集裡，焦點放在男孩們身上，尤其是凱文和對他百般凌虐的孤兒院院長雷文神父（亨利・徹爾尼 Henry Czerney 飾）。第

一集關注於疑似性虐待事件的調查，以及它如何被揭發又如何被掩蓋的經過。第二集時間設定於十五年後，焦點在於神父的審判上，主角即是雷文神父，他已離開教會，在蒙特婁過活；他和妻子育有兩個孩子，也有份工作，總之，這是段新的生活。起訴和審判點出了受害者與加害者雙邊的責任問題，且透過聚焦雷文神父的方式，影片人性化了罪犯，帶領我們跨越偷窺位置，進入一段與主角產生連結的關係，儘管他的行徑令人髮指，已是筆墨無法形容。

雖然編劇確實站在凱文這邊，且伴隨著他度過作證與否的掙扎，他們亦為雷文神父創造了另一個主角。雷文神父的兩難在於究竟要將這段過往隱藏起來，還是要俯首認罪，尤其是對於他的家人（特別是妻子）。就負面主角的形式來說，我們在第一集看見了雷文神父的目標、性滿足，與他加諸於玩物凱文身上的性虐待；而第二集的雷文神父是有脾氣的，似乎已抑制了對小男孩的慾望，但造成感同身受的是雷文神父與心理醫生的面談，因為醫生必須為了審判對他做評估。這些段落營造出善意的感同身受，因為雷文神父為我們提供了私密時刻和告解，讓我們從中得知他是被收養的，孩提時期也曾遭到性虐待；他靠自己的努力才有這些階級、教育與地位，但他內心那個被忽略的孩子痛苦萬分，激化了他成年後的暴怒。此刻使得我們嚴厲地將他視作令人厭惡的罪犯，並進入他的情境之中。這段感同身受的關係是如此令人震撼，因為他濫施於無助小男孩身上的權威及特權，讓人有多麼反感。雖然到了最後，在妻子告知要離開他時，他又回到暴怒的狀態，我們已能敏銳地察覺出這個男人不再是個傳統的負面角色，他是複雜的、脆弱的又有施虐狂的；我們投入了他的處境之中，感同身受取代了遠距離的偷窺癖。

結論

運用能引起感同身受與充滿活力的主角，已是愈來愈普遍的情況。為了建立觀眾對主角的認同，編劇可為主角創造引人同情的地位，或暴露主角的弱點以讓觀眾感同身受。編劇也可挑戰觀眾與主角之間的正面

關係，並延伸認同的限制。為達此目的，某些特定的狀況必須存在，以便我們能投入這樣的一個主角的處境。

首先，主角必須是有魅力的，傑克‧拉摩塔和喬治‧巴頓都是好例子。其次，角色得表現出任重道遠、富有吸引觀眾的英雄主義。這些角色大致都有悲劇性的缺點，使他們做人失敗。大致上，這些角色都有一種孤寂感，暗示生命的悲劇性。最後，這些角色都經由自我剖白來展現他們的弱點，這樣的時刻，會使討人厭的主角也有尊貴的一面，並成為有血有肉的人。雖然他們在剖白之後又回復原來的自我，但是，我們對他們的感覺也不一樣了。

編劇也可以擴充觀眾對主角認同的限制。既要擴充，編劇一定要讓觀眾有參與感，如果無法讓觀眾參與，也得讓觀眾感到像個偷窺者。

當觀眾是個偷窺者時，故事就說得下去，而且可能趣味十足。特殊的導演——希區考克、大衛‧林區和高達——偏愛觀眾擁有兩種身分：偷窺者與參與者；這兩者的平衡，要靠故事的敘述結構，也要倚靠主角的本質。假如編劇要我們佔據偷窺者的地位，就必須由一位抽離且不討喜的主角來完成。相反地，若編劇將我們置於參與者地位的話，我們對主角的認同感就會受到挑戰。其結果是，觀眾會和你的主角產生各式各樣不同的關係。

註文
1 Irvine Schiffer, *Charisma* (Toronto: University of Toronto Press, 1973).

第 十 四 章

主要角色與次要角色

依照傳統，主要角色與次要角色之間會形成對立，以顯示唯有主要角色才能克服故事中的障礙，也就是在強調一個英雄隻手擎天的觀念，如果劇作家想不落窠臼，可以在劇本中暗示沒有任何角色享有特權，主要角色和次要角色一樣，必須面對諸多限制。

古典範例：《岸上風雲》

我們先藉一個古典的例子，來看看上述主要角色與次要角色對立的關係，在巴德·舒伯格的《岸上風雲》中，主要角色泰瑞·馬洛伊（馬龍·白蘭度飾）面臨著一個困境：他可以步哥哥的後塵，加入工會，變成一個罪犯；或是聽從自己的良知，過著有責任感、道德感及反暴民的生活。泰瑞和所有成功的主要角色一樣，具有兩極化——善或惡——的可能，同時他也擁有自省（所以才會為自己的處境苦惱）及移情的能力，又有魅力，簡而言之，他是典型主導敘述方向、位居故事中心的主角。

其他的次要角色分列在泰瑞道德困境的兩端，他們不是罪人，就是聖人，其中最大的罪人是工會會長強尼·佛蘭德利（李·可布飾）、和「紳士查理」（洛·史泰吉飾）。查理是泰瑞的哥哥，強尼則是他的衣食父母，這兩人對泰瑞都極有影響力，泰瑞生活品質的好壞，全看他和查理及強尼之間的關係而定。故事一開始，泰瑞引誘自己的朋友喬依爬上他倆養鴿的屋頂，讓強尼的爪牙把喬依推下去，因為喬依打算出庭作證，掀出工會腐化的內幕，泰瑞遂幫助強尼除掉這個心頭大患，雖然泰瑞感到良心不安（「喬依不是個壞孩子。」）[1]，卻從此成為共犯，還

接下碼頭上一份輕鬆的好差事。

　　在聖人那邊，也有兩個重要的次要角色——喬依的姊姊伊迪（伊娃‧瑪莉‧仙飾）和巴瑞神父（卡爾‧馬登飾）。因為與伊迪交往，又聽到神父屢屢在碼頭上為道德重整大聲疾呼，泰瑞常感良心不安，一直到強尼逼迫查理去阻止泰瑞，不讓他和打擊罪犯的委員會接觸，兩兄弟才首次正視他們之間的關係，著名的那一段「我本來可以出人頭地」的話，也就是在那一場戲中演出的。現在輪到查理受到良心的譴責，他釋放了泰瑞，也因此招徠殺身之禍，他的死，使得泰瑞後來的行為不僅是一個道德上的抉擇，也是個人感情上的復仇，他決定要毀滅強尼這個罪人，雖然他差點因此喪命，卻英雄式地實踐了自己的決定。

　　以上四個次要角色的性格都非常鮮明，他們和泰瑞不同，非善即惡，只有查理在最後改變了態度，也就因為如此，才使得泰瑞的決定更為英雄化，因為他克服了自己的猶豫。在這裡，每一個次要角色都像是促使泰瑞採取行動的催化劑，他們昭顯泰瑞性格中不同的傾向及衝突（聖人對罪人），幫助他解決問題。

　　《岸上風雲》表現出主要角色與次要角色的古典觀念，但這絕不代表次要角色必須了無生趣，免得搶了主要角色的風光。在約瑟夫‧曼奇維茲的《彗星美人》及比利‧懷德和查爾斯‧布萊克特合寫的《紅樓金粉》這兩部古典電影中，瑪格‧錢寧（貝蒂‧戴維斯飾）和喬‧吉利斯（威廉‧荷頓飾）才是故事中克服障礙的主角，伊芙（安‧貝克斯特Anne Baxter 飾）和諾瑪‧戴斯蒙（葛蘿莉亞‧史璜生飾）雖然都只是次要角色，卻雙雙成為電影史上最令人懷念的角色之一。

　　由此可見，次要角色也可以充滿趣味，他們有自己的目標（像是《彗星美人》中的伊芙）。通常因為他們的目標也相當重要，同時又和主角的目標相反，就成了主角的對手。《岸上風雲》中的強尼和《彗星美人》中的伊芙，就分別擔任與主角為敵的角色，他們和主角一樣，有複雜的性格及豐沛的情感。事實上，對手的力量愈強，愈能襯托出主角掙扎的英雄感，我們也愈能確定主角在電影中的首席地位。

　　主要角色是特定影片中競相表態的角色之一，而戲劇民主化該設定

於何處，以提升他們更複雜的觀點呢？答案就要仰賴編劇了。許多故事都曾探討這個概念，其結果對觀眾來說，可能是既有趣又困擾的。這個戲劇形式被編劇的技巧與原創程度所測試，於是，我們開始由主要角色和次要角色之間的古典平衡轉移陣地。

個案研究
戲劇民主化的個案研究：《陌生人之戀》

在阿諾·舒曼（Arnold Shulman）的《陌生人之戀》（*Love with A Proper Stranger*）中，有兩個角色以平等的地位各自嘗試解決自我的困境——是要效法父母，過傳統式的生活（結婚）；還是過獨立的生活，得到更多性的滿足（維持單身）？義大利裔的安琪拉（娜姐麗·華 Natalie Wood 飾）和洛基（史提夫·麥昆飾），父母都是移民，從小被灌輸傳統的價值觀，可是他們倆的叛逆性都很強。問題是：他們的叛逆到底認不認真？他們真的可以獲得自由嗎？他們真的想過自由的日子嗎？

這個故事的開始非常有創意：洛基到一間十分熱鬧的樂手試聽室去求職，他想裝出很忙的樣子，希望有人來找他，結果真的有人來找他——是安琪拉，但是他並不認得她，她說自己懷有他的孩子，他還是不記得她，她只要求他介紹一位醫生，幫她墮胎。對於一個故事的主要關係而言，這可不是一個好的開始，一個關係走到這一步，通常可以作為電影的結束了，但令人驚奇的是，這部電影卻以這一點作為這個關係的開始。

隨著電影的進展，我們走進了安琪拉的家庭，認識了她深受罪惡感糾纏的母親，以及過分保護她的哥哥，但我們並不確定安琪拉就是主角，我們也看到洛基的父母及他最近的女友（伊迪·亞當斯 Edie Adams 飾），這些次要角色分別表現出安分守己是多麼乏味的事。安琪拉和洛基都在抗拒作一個安分守己的人，並且認為這和婚姻有分不開的關係。

反諷的是，安琪拉和洛基卻順著故事情節不斷地朝婚姻的方向

走。洛基向安琪拉求婚，因為他覺得自己應該負責，安琪拉拒絕了，因為她不喜歡他求婚的理由。這兩個在故事開始之前就已有親密關係的角色，逐漸學會喜歡對方，最後也愛上對方，電影最後開放式的浪漫結尾——他倆在梅西百貨公司前的人潮中擁吻——卻沒有交代他們是否超越兩人都一直在逃避的家庭生活。

重要的是，這部電影並沒有特別強調任何一個角色的掙扎。安琪拉和洛基的地位是平等的，他們共同找到一個解決問題的方法，但我們卻無法確定從此他們的關係就不會再出問題（如果電影的結局更具英雄感，或許觀眾就會篤定許多），雖然這個結局是快樂的，我們希望他們能找到幸福，但同時我們也替他們感到不安，覺得他們的掙扎還會繼續下去，當觀眾對兩個主角的關懷不分軒輊時，電影的結局必然會是一個弔詭。這部電影成功地將戲劇形式民主化，卻也破壞了觀眾可以在古典的主要角色與次要角色平衡關係中，看到一個完整的結局及享受滌清作用的感受。

情節超越角色的個案研究：《今天暫時停止》

當情節取代角色，以便我們融入故事之中，是很不尋常的作法，但它確實在丹尼・魯賓（Danny Rubin）與哈洛德・雷米斯（Harold Ramis）編劇的《今天暫時停止》中發生了。正如同編劇戴爾・羅納（Dale Launer）作品（《盲目約會》Blind Date、《家有惡夫》）所具備的情節活力，《今天暫時停止》以強而有力的情節自負地克服了劇中角色的不足。

菲爾・康納斯（比爾・墨瑞飾）是位自大的電視台氣象播報員，他再度被指派前往賓州普克蘇托尼（Punxsutawney），擔任土撥鼠日（Groundhog Day）的現場報導，他覺得真是夠了。同行的還有製作人（安蒂・麥道威爾 Andie McDowell）和攝影師，拍攝過程中，菲爾真是討人厭，還很不合作，他只想趕快回到匹茲堡去。但一場暴風雨讓他無法如願，且第二天早上醒來時，他發現自己簡直是活在惡夢裡——怎麼又是土撥鼠日啊！在重複過了好幾天後，菲爾這才明白

他被困在生命中最糟糕的一天之中了。接下來的發展便在於他如何對這個困境作出回應。

菲爾的角色一點都不討人喜歡，製作人和攝影師雖然跟他不一樣（一個機靈，一個愛挖苦人），但也沒什麼吸引力，且他們也不能讓菲爾提起興致，唯一能起得了作用的就是情節的冒險特質。菲爾一會兒玩世不恭，一會兒投機取巧，一會兒又賊頭賊腦地，一旦他發現自己並不會因做這些事而遭到懲罰，便更有創意地過著這可以擺脫一切的每一天。這種行為中的兩極搖擺，將菲爾受困的情節解放了。直到當他體會到自己所深切想望的——即虜獲製作人的芳心，菲爾真是懊惱：怎麼會被困在土撥鼠日這一天裡呢？於是，他的行為變得莊重，但也因而四處碰壁。某天，日子終於有變化了，菲爾也跟著改變了。

本片有趣之處在於，情節的發展如何填滿主要角色無法讓我們感同身受的空缺，唯有情節及其創造性，方能彌補這些逗趣角色的不足。因此，救了這一天的不是角色，而是情節。

多數主要角色的個案研究：《現代灰姑娘》

有些電影更進一步描述三個主角，最早的例子像是一九四六年羅勃·薛伍德編劇的《黃金時代》；它的主題在討論戰後的調適問題，對於那個年代非常地切題。最近的《現代灰姑娘》則富含一九八〇年代的時代意義，講的是女性主義、對社會地位及物質享受的種種追逐，還有教育問題。

喬（安娜貝莎·吉許 Annabeth Gish 飾）、戴西（茱莉亞·羅勃茲 Julia Roberts 飾）和凱（莉莉·泰勒 Lili Taylor 飾）這三個年輕女人在康乃狄克州神祕鎮（Mystic）上一家叫作「神祕披薩」的披薩店工作。戴西和凱是姊妹，三個女人對未來都充滿憧憬，但是從和男人的交往中，卻都體會到未來其實是一個未知，她們唯一能確定的，是對彼此的關愛，也希望藉著這份關愛，互相扶持，度過一生。

創造三個主角的結果，不僅分割角色的認同，也分割了任何一位角色其掙扎的英雄感，正因為這三個女人面對問題的方式迥然不

同——凱是天真的浪漫派，戴西是個具侵略性的大姊頭，而喬則是拒絕長大的逃避主義者——我們不覺得任何一個角色是英雄，只深深體會到什麼叫作「旁觀者清」，比方說，如果凱有戴西的人世體驗，就絕對不會愛上一個有婦之夫。在這裡，因為角色的性格及尋求解決問題的方式迥異，很可能會危及故事的一致性。所幸，這樣的結果並沒有發生。

因為電影的時間有限，每一個角色都交代了一個男女關係的始末，故事的確表現出某種一致性，藉用電影中的隱喻：每個故事都是同一個比薩餅中的一小塊；她們都是逗人愛的角色，動機和行為全都合情合理，不違反常性。三人之間的友誼就像一張網，網住三個獨立的故事，其感情的一致性，比起只有單一主角的故事，毫不遜色。

在這個故事裡，主角的對手即是三個人的男友，在電影的結尾（也是開始）的婚禮上，三位主角彼此致意，我們欽佩她們，怨恨那些把她們拆散的人——也就是她們的男人，編劇艾美·瓊斯（Amy Jones）、派瑞·郝茲（Perry Howze）、藍迪·郝茲（Randy Howze）和艾佛烈·烏利（Alfred Uhry）創造出一個姊妹情深的故事，超越了使用多數主角的缺陷，同時也調和了主要角色與次要角色之間的活力所展現的必然後果，這個故事其實非常有平衡感。

主要角色作為反面角色的個案研究：《親愛的，是誰讓我沉睡了》

負面的主要角色需要被一群更負面或更正面的角色們包圍著嗎？這是尼可拉斯·卡山（Nicolas Kazan）編劇的《親愛的，是誰讓我沉睡了》（Reversal of Fortune）敘事觀點的中心提問。

本片的中心角色克勞斯·馮·布勞（傑洛米·艾朗飾）被控意圖謀殺妻子桑妮（葛倫·克蘿絲 Glenn Close 飾），他的繼子女、女傭都很確定是馮·布勞給妻子打了針，讓她陷入永久昏迷。馮·布勞被判有罪，他請律師亞倫·德休茲（朗·席佛 Ron Silver 飾）替他上訴，這便是故事的核心。整部片看下來，我們得知馮·布勞與妻子間的關係，以及他的風流韻事，他的情婦甚至在妻子陷入昏迷之際也在場。

遑論馮‧布勞的動機為何,他就像德休茲所分析的,是個令人憎恨的人。

作為一名角色,馮‧布勞身處於戲劇的核心──他究竟是有罪還是無辜的呢?他即將一文不名,包圍著他的桑妮、繼子女和情婦都是富貴出身,但既平庸又自視甚高,也容易受到打擊,他們的弱點導致了他們的命運,即被馮‧布勞這類難纏、憤世嫉俗且被貪婪所驅使的人所利用。無論桑妮還是馮‧布勞,都無法讓觀眾感同身受。

再由德休茲和他的律師團,以及女傭這方面來說,相對於馮‧布勞和那些有錢人,他們是有活力的、富感情的、敏感的、具慈悲心且熱血的,是故事的正面能量,他們的目標在於追求正義,卻被馮‧布勞那啟人疑竇的行徑給覆蓋了。這群人很明顯是次要角色,提供了觀眾可能涉入的正面對立。而德休茲的目標是獲勝(且向來如此),相較於膚淺的有錢人物質目標,這點很容易獲得認同,因此觀眾傾向於他的目標,而不是主要角色馮‧布勞意欲存活下來的目標。於是,德休茲成了馮‧布勞的代替品。事實上,假使德休茲贏了,那麼主角也贏了,這場勝利便會使得這個企圖殺害妻子的負面主要角色因而無罪開釋。卡山這部劇本最引人注目的,便在於我們心裡都有數:當主要角色確實致勝時,就不會有滿足感了,如同我們在《絕命追殺令》中李察‧金波獲釋時所感受到的,而我們所體認到的是:一國的法律及其正義是不會永遠與判決結果吻合的,尤其對馮‧布勞這類的有錢人而言,最終結果還是能撼動的。

平衡關係的個案研究:《誰能讓雨停住?》

由茱迪斯‧羅斯可(Judith Rascoe)及羅勃‧史東合寫的《誰能讓雨停住?》是顛倒古典平衡關係的代表作。主角約翰‧康沃士(麥克‧莫瑞亞堤飾)對於自己應該堅持理想,還是要憤世嫉俗舉棋不定,經過越戰及六〇年代,他愈來愈傾向憤世嫉俗,並決定把在越南弄到的海洛英賣掉。他請以前在海軍陸戰隊的同袍、現在在跑船的雷‧希克斯(尼克‧諾特飾)幫他的忙。

雷很講義氣，幫他把海洛英運到美國。不幸的是，天真的約翰所加入的走私集團並不容忍初出茅廬的人，而約翰及他太太（楚絲黛‧威爾德飾）正是這樣的生手。多虧雷保住了海洛英和約翰的太太，還把約翰從走私犯手中救出來，這個走私集團的主持人（安東尼‧舍比 Anthony Zerbe 飾）和他的兩個手下（理查‧馬舒 Richard Masur 和雷‧沙奇 Ray Sharkey 飾）都是 FBI 的調查員，他們都可以說是貪贓枉法的極致：殘酷、無情、醜陋到滑稽的地步，所有次要角色都充滿動力，遠比約翰像個英雄，約翰對自己的命運既無力、也不怎麼在乎，是個極消沉的主角。雷則正好相反，他充滿動力、魅力及創造力，他是個英雄，因為他克服了危及約翰、約翰的太太和他自己安全的障礙。同時，雷也是無私的，到最後，他為了友誼而犧牲自己的生命。

《誰能讓雨停住？》將古典的主要角色與次要角色平衡關係完全倒置，作者採用這個策略的目的，是要顛覆「主角享有特權」的成見，約翰「非英雄」的形象，或許會讓想認同電影英雄的觀眾失望，但是卻為美國與越南的關係作了一個更寫實及發人深思的描繪，因為當約翰在對自己、對戰爭及未來省思的同時，觀眾也在自省，這完全是因為次要角色在這部電影中佔了首席地位，才能產生的理想效果。

主要角色為目擊者的個案研究：《金甲部隊》

在史丹利‧庫柏力克、麥可‧赫爾和哥斯塔夫‧哈斯福（Gustav Hasford）合寫的《金甲部隊》中，主要角色二等兵小丑其實只是個目擊者，這個故事分為兩段（另一個創新點），第一段在講基地的訓練生活，第二段則描述戰爭——特別是新年攻勢期間，在順化附近一支巡邏隊所經歷的遭遇戰。

在第一段故事中，班長及二等兵勞倫斯的戲分比小丑重要，後者只是這兩個人之間心理戰的目擊者，班長為了把部下訓練成殺人機器，不惜用盡各種手段：羞辱、破壞……班長是否成功地達成了他的使命，可以由最後勞倫斯把班長宰掉再自殺，得到印證。勞倫斯和班長，到底誰是主要角色，全看觀眾個人的觀點而定，這兩位次要角色

是前段戲劇的重心，小丑只是倖存的目擊者，加入了接下來的戰爭，他這個主要角色在此被降格為觀察者。

小丑這個角色繼續在第二幕順化一役中出現，他在戰場上擔任攝影師，目擊一場敵人面目模糊的戰爭，觀眾一直看不見敵人，只看到許多殺戮。巡邏隊裡的士兵一個接一個地倒下，他們深感受挫、憤怒及害怕，等到他們終於逮到少女狙擊者，才發現她孑然一身，已奄奄一息，但是她的確曾經隻手殺死這麼多人，至於那些巡邏隊員，無論是理智或衝動、勇敢或懦弱、膽怯或好吹噓，也都比小丑來得複雜、引人。

小丑最後再度得以倖存，這對目擊者來說，是合宜的命運，其他的次要角色雖然在面對生與死的掙扎中，常逃不過一死，但是他們企圖克服障礙的努力卻是可圈可點、有聲有色的。顯然在《金甲部隊》中，沒有任何一位角色享有特權，每位角色都在求生存，卻也都被戰爭的設限禁錮，即使小丑活了下來，但這個結果既無任何英雄感，也不具滌除功用，而是敘事的二幕結構的產物。

內在主要角色與外在次要角色的個案研究：《巴黎‧德州》

由山姆‧謝柏和文‧溫德斯（Wim Wenders）合作的《巴黎‧德州》（Paris, Texas）在講一個喪失記憶、企圖重整生活的男人崔弗斯（哈利‧狄恩‧史坦登 Harry Dean Stanton 飾），他是奧森‧威爾斯（Orson Welles）筆下的《大國民》（Citizen Kane）的一九八〇年代劣質複製品，只有找回殘留的過去，他才能解釋自己的行為及性格。他的弟弟華特（狄恩‧史塔克威爾 Dean Stockwell 飾）和兒子杭特（杭特‧卡森 Hunter Carson 飾）都在一旁協助他，一直等到他帶著兒子找到孩子的母親珍（娜塔莎‧金斯基 Nastassja Kinski 飾），觀眾才真正瞭解到崔弗斯是一個無法處理自己弱點的人，他因為自己的佔有慾而失去妻子，因為自我耽溺而喪失養育兒子的機會。崔弗斯和《大國民》中的肯恩一樣，永遠活在父母及德州巴黎市的早期生活陰影之下，他沒有辦法應付現代大城市與鄉野生活的種種衝突，心理

的傷痕一直沒有痊癒。

崔弗斯是個迷失的角色，這使他無法凌駕在其他的角色之上，反而處於劣勢。相形之下，次要角色的根基似乎更穩固（弟弟和弟媳），個性也更鮮明（妻子），他們都比崔弗斯有活力。不過，崔弗斯雖然無力登上首席，他的地位卻比次要角色更能表現戲劇的民主化，次要角色都想助他一臂之力，但他的問題純粹是心理問題，除了他自己，沒有人能幫他；雖然次要角色也都害怕面對自己內心世界的陰暗處，包括受傷害最深的珍，但他們並沒有因為心理上的恐懼而喪失了行動的能力，這是崔弗斯做不到的。到了故事的結尾，崔弗斯讓兒子留在母親的身邊，自己孤單一人黯然離去。他瞭解到這是他應得的下場，他已經利用過自己的兒子及妻子；他明白自己或許仍渴望擁有一個傳統家庭，但因為他被動的性格，終將無法實現。

角色對調的個案研究：《散彈露露》

在馬克斯・傅萊所寫的《散彈露露》中，主角查爾斯・狄克斯（傑夫・丹尼爾飾）表面上是股票掮客，骨子裡卻是個叛逆小子，這位典型的中產階級，讓露露（美蘭妮・葛里菲斯飾）勾搭，進而綁架自己，接下來的戲充滿性虐待／被虐待的暗示，露露把他綁起來，強暴了他（他並沒有抗拒），然後打電話給他的老闆。赤身裸體、還未鬆綁的查爾斯還得為銷假扯謊，事後，查爾斯陪露露去參加她的高中同學會，遇見她的前夫——一個喜怒無常、有暴力傾向的變態，為了把露露從她前夫手中搶過來，查爾斯差點把小命都賠掉。

查爾斯臣服於露露的魅力之下，因為她過人的精力及變幻莫測的性格帶給他危險感，令他覺得十分刺激。第一幕裡，兩位主角在行為表現上陰陽顛倒：露露表現得像個大男人，查爾斯反而像個小女人。因為這種性別倒錯的關係，讓我們很難把查爾斯視為古典的主要角色／英雄，直到露露的前夫出現，我們才找到次要角色，等著他來誘發主要角色表現出英雄的行為。

後來露露把查爾斯從前夫的手中拯救出來，更加強了角色對調的

程度，因為是露露在作決定，是她選擇要和查爾斯在一起的。我們根據查爾斯對露露扯了這麼多謊，可以確定一點：其實查爾斯和露露一樣，都是反社會、厭世的人，很適合在一起。他們的關係，完全建築在對彼此的欺瞞與角色的對調之上。

查爾斯、露露和她的前夫都是異鄉人，只是查爾斯在這方面被壓抑、祕而不宣而已，雖然這三個角色彼此對立，其實性格卻十分類似，這麼一來，兩位次要角色的地位便與古典的次要角色（代表主角所面臨困境的不同面）大異其趣，露露和她前夫在性格上有黑暗的一面，查爾斯也有。查爾斯自始至終都沒有做出任何明確的選擇：是做個守法的公民、股票掮客？還是要成為罪犯、聖人或罪人？這使得露露前夫的死——亦即問題的解決辦法——無法成為電影的高潮，充其量只暫緩了一下失控的局勢而已，他的死還是不能解決查爾斯和露露兩性關係的問題。

針對《散彈露露》中主要角色與次要角色的平衡關係，我們要問：是不是因為查爾斯最後達成英雄式的目標，他就可以和古典的主角一樣，在故事中佔據超然的地位，迥異於其他次要的角色？答案是否定的。角色對調顛覆了查爾斯做為古典主要角色的地位，而他和露露之間的互相欺瞞，則將他們倆的戲劇成分完全民主化，我們大可以爭論說其實露露才是真正的主要角色。當然露露並不是主角，但因為她和查爾斯太相像，所以也不像是傳統的次要角色。只有露露前夫的出現，才保住查爾斯主角的地位，但這顯然是不夠的。於是，這部電影便成功地顛覆了古典的主要角色與次要角色平衡關係。

結論

在古典的劇本結構中，主要角色與次要角色有一個特別的平衡關係。主要角色位居戲劇的中心，次要角色環繞在他周圍，並分別代表他可以做的各種選擇，次要角色可以是活生生的例子，也可能是迫使主角採取行動的催化劑，無論處在何種狀況中，主角的性格夠強、夠複雜，足夠下定決心、作抉擇。他的人格被擴張，大於任何次要角色，使他的

動作具有英雄感。

　　一旦次要角色變得比主要角色還重要、或一樣重要時，這個平衡關係會發生什麼樣的變化呢？上述兩種情況都會造成戲劇的民主化；主要角色變得和次要角色一樣，不享有任何特權，同樣必須面對疑慮及限制，這種地位演化的結果，是英雄的喪失，因為沒有任何角色比其他人特別。因此，英雄式的動作就變為凡人的動作；主要角色戲劇性的掙扎，也變得和其他角色的掙扎沒有兩樣。

　　當主要角色的身分和影響力，不比其他角色重要時，編劇可以有很多新的選擇。首先，在處理主要／次要角色的平衡關係時，自由度就寬廣許多，而不需再拘泥於古典的固定形式，戲劇民主化之後，次要角色（主角的對手）和主角的關係拉近，彼此之間的衝突減緩，主角和對手之間的相似處或許會比歧異點更令觀眾回味，而且因為故事會出現空白（gap），讓編劇可以更努力地去披露每一位角色的內心掙扎，而不必為了確定主角的首席地位，而獨獨強調主角一個人的外在動作，新的處理方式變化繁多、饒富趣味。

　　戲劇民主化之後，觀眾仍可認同主要角色，但卻喪失了可以在古典劇本中得到的滿足感及洗滌作用；更甚者，觀眾還可能會在看完電影之後感到不安（《金甲部隊》或《散彈露露》），或是一種感情上的透支（《巴黎‧德州》或《誰能讓雨停住？》）。這樣的心理經驗可以替同類的劇本打開市場，所以一些重要的劇作家兼導演也相繼為他們筆下的主要／次要角色選擇這類平衡的關係（如伍迪‧艾倫的《罪與愆》及史派克‧李的《為所應為》*Do the Right Thing*），這個選擇（不落俗套的故事、不落俗套的結局、出人意料）對於地位尚不穩固的劇作家來說，極具吸引力，並能激發其創意，戲劇民主化之後，的確為劇本創作另闢許多蹊徑，這是古典的角色平衡形式所不能提供的。

註文
1 Budd Schulberg, *On the Waterfront*, 1954.

電影編劇
新論

第 十 五 章

副文、動作及角色

副文的呈現通常和角色內心的掙扎有關聯，這種表現方式與劇場的淵源比電影深，但是副文卻是增加電影故事深度的要件之一。副文永遠都和角色有關係，在我們討論電影劇本副文的範例以前，必須先來看看電影故事的結構。

在有結構的電影中，角色都正面臨自己生命中特定的一點，或是面對一個特定的問題。其他次要的角色會讓主角感到他可以有兩種選擇，因此他所面對的問題就有了張力。人物和他的難題要由一條故事線引出，不僅讓主角有機會可以和次要角色產生互動，並讓他在動作線上遭遇一連串事件的衝擊，最後終於做成決定。如果故事的結構嚴謹，不但可以傳達主角下決定時不斷升高的緊迫感，更會標示出數個情節上的轉折點，為主角定出方向，到目前為止，我們都在講動作線，那麼到底副文自何處發展？又如何與動作線互動？

前景與背景

在開始解釋副文／動作／角色的關係之前，我們最好先介紹其他有關的專有名詞，我們稱動作線為前景故事，也就是牽涉到主角身外人物與動作的情節，而引出副文的則是關係著主角內心問題及困境的背景故事，主角必須藉著與次要角色的關係尋求此內在問題的解決，我們可以很清楚地在傑克‧索沃德（Jack Soward）編劇的《星艦迷航記第二集：可汗之怒》中看到這種前景／背景的關係。

前景故事是可汗與寇克艦長之間的鬥爭。可汗是一位誤入歧途的天

才，被放逐在一個星球上，意外地被「誠信號」太空船發現。當時「誠信號」正在為「創世紀科學站」執行偵察任務，可汗一心只想對宿敵寇克報復，在他奪下「誠信號」的指揮權之後，就命令「創世紀」的科學領導人卡羅·馬克士交出所有科學資料。因為這項程序非比尋常，卡羅向寇克上將發出求援的信號，正在「企業號」上做訓練工作的寇克及史巴克在收到信號之後，立刻帶著一群毫無經驗的組員航向「創世紀科學站」。

接下來就是一場「創世紀」主控權的爭奪戰和寇克與可汗之間的太空決鬥，再加上寇克和卡羅是舊情人，他們的兒子大衛已長大成人，也在為卡羅工作，使故事更趨複雜。大衛並不喜歡他那從未謀面的父親。史巴克卻對寇克及「誠信號」的命運表現得非常矛盾，結果他為了拯救「企業號」上的組員犧牲了自己的生命，最後史巴克的棺木被送到由「創世紀」所創造出來的一個星球上去安息，以上這條動作線就是所謂的前景故事。

而背景故事則在講寇克艦長垂垂老矣的內心問題，他沒有指揮權，只佔了一個行政官的缺；他需要戴老花眼鏡，還是喜歡像狄更斯、莎士比亞那樣的老古董，故事進行當中，寇克也不斷重複說自己老了。能夠重新掌握「企業號」的指揮權，面臨宿敵可汗的挑戰，以及找到自己的家人——大衛及卡羅——對他來說都是新的挑戰。電影結尾，卡羅在史巴克的紀念儀式之後問寇克有什麼感覺，他答道：「我覺得自己很年輕。」

顯然，在動作線上的事件可以輔助或是顛覆內心問題的發展，在《星艦迷航記第二集：可汗之怒》中出現的許多年輕人，還有「創世紀」創造新星球的論題，都給予年輕／年老對立的這個困境更大的張力。

接著我們來看前景及背景之間的平衡：通常第一幕會同時提出前景及背景故事；第二幕會讓背景故事具體浮現；到第三幕，前景故事被凸顯，而背景故事則獲得解決，前景故事以動作為主導；背景故事則以感情為主導，講的是主角最深刻的感覺。

為了進一步強調副文或背景故事與角色之間的關係，我們接下來要

詳細地研究比利·懷德和戴蒙（I. A. L. Diamond）合寫的《公寓春光》。它的前景是在紐約一家在保險公司追求晉陞的故事，貝克斯特（傑克·李蒙飾）是一個地位低、野心大的小職員，他的同事給他找了一個升級的門路。貝克斯特先讓一個主管用自己的公寓作為幽會的地點，後來用公寓幽會的主管人數增加到四個人，每個人都向他保證會在人事經理蕭瑞克（佛瑞·馬克莫瑞 Fred MacMurray 飾）面前替他美言，等到蕭瑞克要借用他的公寓時，他的前途總算有了保障。第二幕開始，貝克斯特被升職了，至於他在公司裡能爬得多高，就全要仰仗蕭瑞克。

後來貝克斯特幫蕭瑞克解決了一件小事（蕭瑞克的女友在貝克斯特的公寓裡自殺未遂），獲得進一步的晉陞，蕭瑞克的舊相好向他的老婆告密，使他的離婚弄假成真，他再次要求借用貝克斯特的公寓，可是這次貝克斯特卻拒絕他，因為他和蕭瑞克的女友也有了感情。貝克斯特因此丟了差事，再也不可能在公司裡得到晉陞。

背景故事則在講貝克斯特內心的困境——他希望擁有自己的私生活，但是這個需求總是被自己追逐晉陞的野心所否決。這個困境的焦點後來集中在他喜歡的電梯操作員佛蘭（莎莉·麥克琳 Shirley MacLaine 飾）身上，當貝克斯特第一次升級的時候，他就邀她出遊，她答應了，卻說要先和另一位男士道別之後，才會到戲院門口和他會合。佛蘭一直沒有出現，因為她抵抗不住蕭瑞克的魅力，跟他去貝克斯特的公寓了。貝克斯特被放了鴿子，雖然傷心，卻並不氣餒，第二幕就由貝克斯特對佛蘭的興趣及佛蘭和蕭瑞克的關係開始講起。

第二幕的前半段在講佛蘭和蕭瑞克的關係，貝克斯特只是個局外人，直到他在聖誕宴會上對佛蘭展開第二次攻勢時，不巧看到她所用的破化妝盒是自己才還給蕭瑞克的那一個，才知道她就是蕭瑞克的女朋友，蕭瑞克則取笑說女人對這類豔事都太認真，明白真相的貝克斯特離開宴會，在聖誕夜裡喝得爛醉。同時佛蘭和蕭瑞克卻在貝克斯特的公寓裡發生爭執，她為他準備了聖誕禮物，他卻忘了。蕭瑞克掏出一百元，叫她自己去買份禮，然後就趕回家去團圓。佛蘭吃下貝克斯特的安眠藥，企圖自殺，等到貝克斯特帶著漂亮女人回家時，被佛蘭的情況嚇一

跳，他請隔壁的醫生幫忙，合力把佛蘭救醒。自殺未遂正好發生在第二幕中間的平衡點，之後編劇就集中著墨於佛蘭在貝克斯特的公寓中慢慢復原，以及他們倆之間感情的發展。雖然貝克斯特意識到了這一點，她卻沒有感覺，因此，他的快樂是短暫的。

到了第三幕，貝克斯特勤練自己要對蕭瑞克說的話，他打算把佛蘭從蕭瑞克手中拯救過來，因為他愛她。可是等到他真的見到蕭瑞克時，說話的卻是蕭瑞克，他說他太太把他趕出家門，他想離婚，合法地和佛蘭在一起。就在這一刻，貝克斯特選擇了真實，他放棄晉陞的機會，離開蕭瑞克，他不願意再作蕭瑞克的共犯，因為他愛佛蘭，他再也不願意為升級犧牲自己的私生活。

在這裡前景和背景之所以能夠成功地交織在一起，主要歸功於貝克斯特的性格，觀眾必須要相信他可以是個投機份子，也可以是個理想主義者，故事的結構必須把他的兩種性格都呈現在我們眼前，然後讓所有次要角色成為這兩種性格的反響。蕭瑞克和保險公司裡其他的高級經理都是純粹的投機份子，對別人的感受反應遲鈍。佛蘭和貝克斯特的醫生鄰居則是理想主義者，友善而坦率，從來不企圖利用別人，心地又好，這兩個角色對世界的觀點是：佛蘭把人分成「佔便宜的和被佔便宜的」兩種；醫生則認為有些人「像個人」（即好人），其他的則「不像個人」。

副文就是從充滿感情的背景故事及充滿動作的前景故事互動之中浮現出來，形成許多個層面，貝克斯特為了成功不擇手段到底可以到什麼程度？這個故事的副文除了點出那個極限之外，還暗示人們為了改善自己的物質環境可以百般忍耐的程度，這樣犧牲自己的精神健康真的值得嗎？結尾時貝克斯特選擇要做一個「人」，而佛蘭也決定跟隨他，雖然此刻他們為自己的物質能力擔憂（「我沒有工作，又不知道我們該去哪裡」），但是對這兩個角色來說，他們的精神生活至上，這點是不容置疑的；他們的人格完整，找到了快樂，是背景故事的結局，也是讓觀眾感到滿足的原因。

在某些方面來說，觀眾從背景故事中得到的滿足感，遠比看到情節完滿解決來得大的多，因為副文所敘述的是內心的問題，和主角的關係

電影編劇
新論

比較深；而情節所呈現出來的動作線則只是故事的表面，可能和主角的內心世界有一大段距離，背景和前景或有交界處，但是前景故事不見得能像副文一樣使觀眾感到心有戚戚焉。

然而，這麼做還是不足以讓人相信角色以某個或其他方向前去。由於副文的意義深遠，它得與角色的前景的困境交織在一起。接下來這個例子，足以明白解釋角色與副文之間的關係是如何運作的。

約翰・福斯科（John Fusco）編劇的《霹靂心》（*Thunderheart*），描述的是聯邦調查局針對南科達他州荒原印第安保留區的一起謀殺案的調查經過，主角羅伊・李沃伊（方・基墨 Val Kilmer 飾）是調查局探員，奉命詳查這起保留區裡的種族與保守派系間的傾軋。本片的前景故事為這樁謀殺案的調查及破案，背景故事則為保留區中原始印第安價值與商業化白人價值間的糾葛。福斯科以自身的半白人、半印第安人身分，將主要角色與背景故事融合起來。

故事中與白人價值有關的角色是資深的調查局探員（山姆・謝柏飾），他代表著反面角色及保守的印第安反對派系，明顯地與李沃伊欲被視為白人而接納的立場是對立的。至於其他次要角色方面，以印第安人這邊來說，包括印第安警長、女老師和宗教領袖等等，都代表了與魔法、自然和歷史攸關的老舊價值；他們象徵著李沃伊的過去，每個人都輪番刺激著他承認自己的印第安血統。

破案之際，李沃伊這才明白他的調查局同僚也是這起案件的共犯，因而怒不可遏。而在印第安老師被殺時，事情再也沒有轉圜餘地了，他將挺身與白人同僚對抗，冒著生命危險尋求正義。故事末了，李沃伊接受了自己的印第安血統，此舉暗指著貶低自己的另一半白人血統。本片的副文或背景在於接受印第安價值或白人價值，以及他們對於未來、環境、社群所隱含的意義，這就是《霹靂心》的核心所在。由於李沃伊的半白人、半印第安血統，此番掙扎全然是更個人的、更意味深長的。因此，當副文和角色如同《霹靂心》般如此強烈地融合時，故事便可以在銀幕上發揮效果。

前景與背景之間的平衡

　　有些劇本只有前景故事，情節非常緊湊，在這類故事中，角色只是推展情節的工具，並不會提到他們的內心生活。《家有惡夫》及《致命的吸引力》（*Fatal Attraction*）即是兩個典型的前景劇本。《家有惡夫》前提是：金錢買不到愛情；這應該是針對貝蒂·蜜德勒的角色說的，但是她並沒有經過深刻的內心掙扎。丹尼·狄·維托的角色謀財害妻，同樣也沒有內心戲。這個故事有意思的地方，是它讓觀眾猜不著到底誰是主角，一旦確定主角後，我們發現主角其實並不重要，和傳統的劇本敘事方式相反，《家有惡夫》中主角的產生只是一個意外。

　　《致命的吸引力》的前提是：一夜風流可能造成致命的傷害；應該指的是麥可·道格拉斯的角色，但是他也沒有經過任何內心的掙扎。他的情婦葛倫·克蘿絲和太太（安·阿契 Anne Archer 飾）對情節的發展都非常重要，但對他的內心世界卻沒有什麼重要的影響力，他的掙扎完全是外在的。值得注意的是，這兩個劇本都非常成功，結構嚴謹，劇力萬鈞，但是卻少了背景故事，那個可以令觀眾與主角之間滋生複雜關係的層面，前景故事其他有名的例子還有《盲目約會》、《保送入學》（*Risky Business*）、《蹺課天才》（*Ferris Bueller's Day Off*），以及《回到未來》（*Back to the Future*）。

　　還有些劇本企圖提到主角的內心生活，可是處理方式卻完全側重前景，譬如：《黑雨》（*Black Rain*）、《控訴》（*The Accused*）、《無罪的罪人》（*Presumed Innocent*），《他們的故事》（*Some Kind of Wonderful*）、《最毒婦人心》（*Valmont*）以及《第六感生死戀》（*Ghost*）。這些劇本有為主角創造內心衝突的企圖，但是畫虎不成反而可能令主角感到困惑，像是《黑雨》、《無罪的罪人》以及《最毒婦人心》，觀眾對更為複雜角色的期待落空，前景故事的效果反而打折。至於《控訴》、《他們的故事》以及《第六感生死戀》，因為主角都是純真的年輕人，本來就不複雜，我們並不期待他們有複雜的內心生活，所以這些角色並不會顛覆前景故事。

　　不過，仍有些電影試著引介謹慎的背景故事以增加故事的層次，但

又不脫離前景故事。這些故事大多是偏重情節的類型故事，因此，它們致力於背景故事的作法很令人驚訝，且在每部作品的腳本裡都很強調這一點。

約翰·畢夏（John Bishop）編劇的《刺殺總書記》是美國—蘇聯軍事情節故事，以暗殺戈巴契夫（Mikhail Gorbachev）及／或美國總統，以持續升高冷戰的對峙。冷酷的戰士們雇用了一名前祕密軍方人員（湯米·李·瓊斯飾）為刺客，顛覆的情節則為在美蘇雙方高層軍事將領的協助下有個祕密組織，並由一名陸軍上校（約翰·赫德飾）領軍。葛蘭傑（金·哈克曼飾）則是被情節愚弄的人，但他不想成為叛國情節的受害者，也不願危害身邊的人，最後他阻撓了這起預謀暗殺，挽救了大局。

《刺殺總書記》具備精心策劃又智慧的情節，而它的背景故事強化了整部影片。葛蘭傑中士的故事有著十分老派的軍事生涯特質——同袍情誼、忠貞不二、行事有效率，但這些被上校的政治顛覆議程給撼動了。中士不想被困在這個政治陰謀裡，只想當個好軍人，最後他如願了，但這必須以抗命、不法行徑與個人主動性才能達成，這著實與他所深信的軍人價值截然對立。背景故事便隨著他在這些矛盾中的掙扎行進下去。

《刺殺總書記》是驚悚片，《終極警探總動員》（*Striking Distance*）則是警察故事。警察故事裡會有犯罪情事，情節會依序排列以確保調查順利，直到破案及罪犯被逮捕為止。《終極警探總動員》的背景故事是關於家庭價值，羅迪·賀寧頓（Rowdy Hernington）與馬丁·凱普蘭（Martin Kaplan）筆下的主角是位匹茲堡的警探湯瑪斯·哈迪（布魯斯·威利飾），他的證詞直指了工作搭檔暨堂兄的殘暴惡行，警局裡的同事們便被迫與他劃清界限。之後哈迪的搭檔自殺了，同樣身為警員的父親亦在一次高速追逐任務中喪生，而開車的正是哈迪，這使得他被強制降調至海巡隊。

背景故事鎖定在追捕一名專門虐殺女性的凶手，而被害者皆與哈迪有關。透過重案組和海巡隊雙方面的逐步清查，哈迪肯定凶手是位前任警員。就在哈迪的堂兄被起訴之際，與職責和家庭的有趣的背景故事有

效地發揮了作用，因為哈迪的父親和伯父一輩子都是清清白白的警察，哈迪也期許自己能和他們一樣。而將家庭區隔開的問題，即他的搭檔暨堂兄喬伊的角色，為影片提供了背景故事。喬伊的父親是否隱瞞了兒子是罪犯的事實呢？職責與家庭間的抉擇成了本片的副文和背景故事。

最後，讓我們回到亦是由情節所推力的情境喜劇類型。蓋瑞・羅斯（Gary Ross）編劇的《冒牌總統》裡的戴夫（凱文・克萊 Kevin Kline 飾）長得與現任美國總統幾乎一模一樣，當這位自私自利、政治方面一無是處的總統突然中風時，戴夫便被徵召冒充總統，好裝作他仍在位似的。戴夫為人寬厚又慷慨，連總統夫人都察覺到「總統」變得很不一樣了。當這個國家交付到戴夫手上後，命運將會如何呢？顯然會愈來愈好，但戴夫能由這場欺瞞中全身而退嗎？這就是本片的情節。

《冒牌總統》的背景故事與應該捍衛的總統價值攸關：它們該是理想化、正面、卡普拉式（Capra-esque）*的價值，還是現代的、玩世不恭的與自私自利的呢？背景故事替本片的誤認情節提供了層次，讓它對觀眾有著更深遠的意義，這正是增加背景故事的優點。《刺殺總書記》、《終極警探總動員》和《冒牌總統》均是前景集中式的故事，但都被謹慎添加有效的背景故事而強化了。

個案研究
以前景故事為主的個案研究：《父女情》

> 喬・艾茲特哈斯（Joe Eszterhas）編劇的《父女情》（*Music Box*）所描述的是一位匈牙利裔的美國人被指控為第二次世界大戰的戰犯，如果他的罪名成立，就將喪失美國公民權。主要故事都集中在芝加哥的法庭上，麥克・來茲洛（阿敏・穆勒－史達爾 Armin Mueller-Stahl 飾）被指控當初欺騙美國移民局，並且在一九四四年擔任匈牙利警察時，殘酷地教唆及協助將猶太人遞解出布達佩斯，他在片中從頭到尾都否認自己有罪。

＊ 即導演法蘭克・卡普拉鼓吹正面效應與苦盡甘來的電影風格。

故事是從他作律師的女兒安·泰伯（潔西卡·蘭芝 Jessica Lange 飾）的觀點開始出發，來茲洛要她替自己辯護，雖然她不情願，還是答應了，結果她在認真蒐集資料後，發現了許多她寧願不想知道的內幕。背景故事就是她將如何面對父親的過去。

　　整個故事的表現方法十分直接，父親及女兒的角色相繼在前景中場，我們看到安·泰伯是一位成功、有衝勁的律師，同時也是個好女兒；接著是她父親被指控為戰犯，他先請她陪他去見移民局的人，她同意了，並已經開始為他辯解（背景故事從此刻開始），然後他要求她為自己作辯護律師，接著其他的角色也陸續出場——她的兒子、她的前夫、前夫的父親、原告律師和她的女助手，審查開始後我們還看到幾位浩劫餘生的受害人（大部分都是女人）出庭作證，聽證會最後在布達佩斯結束。

　　故事進行當中，安不斷地得知新的內情，自己對父親的觀點開始受到質疑，但是她仍然把辯護的工作做得很好，等到她的助手把她父親的財務資料交給她之後，她開始明白過去跟她父親來往的是什麼樣的人物，最後她把事實拼湊出來，雖然幫父親贏得勝訴，使他被判無罪（前景故事的結果），但是自己卻面臨私人的困境——是否應該揭發自己的父親？這是面對真相的時刻，同時也是背景故事產生的時刻：倫理抑或正義，她該選擇哪一項？雖然為人子女，難作抉擇，但是最後她還是決定揭發自己的父親。

　　《父女情》的前景故事複雜緊湊，加上有背景故事的襯托，更加強其結局的衝擊力。劇中女兒的內心生活——她為人子女，來自一個彼此依靠、互相支持的移民家庭——受到挑戰，因為她必須作上述的抉擇。這個劇本雖然以前景故事為主，但因為有背景故事的存在，故事變得更有力，前景及背景之間也有了更深刻的感情回響。

前景故事顛覆性的個案研究：《殺人拼圖》

　　由大衛·馬密所編寫的《殺人拼圖》，就某層面而言是古典警察故事。警察故事傾向於犯罪、調查、逮捕這樣的密集情節，在當警官

或偵探找到嫌犯並將之監禁，或是把調查案焦點的銀行搶匪或連續殺人犯擊斃時，故事便結束了。

大衛·馬密很專注於處理劇中主角令人困擾的認同：一個人能同時做好警官和猶太人的角色嗎？這就是本片背景故事的核心。馬密將背景故事建構得彷彿它是另一個情節——一名年長猶太商店老闆的謀殺案及其後續調查。然而，它的解除並不是以前景故事那麼條理分明的方式解決的。它的背景故事確實覆蓋著猶太恐怖份子、新納粹組織及警探高德（喬·蒙大拿 Joe Montegna 飾）的鍥而不捨，但這些都在使我們忘卻前景故事。高德為失去搭檔和幸福所苦，但它加快了跟隨著謀殺案調查的前景情節的步調。只是，他對於自身猶太身分的困擾似乎取代了故事的所有其他元素，最後，高德仍是迷失的，因為他不明白自己是誰。背景故事替他拋出了一個問題，而他找尋答案未果顛覆了背景故事的解除，使得我們摒棄了情節及其解除，與它在敘事中的重要性。

加強背景故事的個案研究：《警察大亨》

觀眾在看某些類型的電影時，會預期這些電影以前景為主，背景為次，其中以警匪片尤是，像是《疤面煞星》就是最佳的例子；《教父》企圖平衡前景及背景故事，所以算是個特例。不過最近薛尼·盧梅（Sidney Lumet）寫的《警察大亨》（Q & A）倒是非常出人意料，在這個劇本裡，背景故事遠比前景故事來得重要。

《警察大亨》的前景故事在講一個地方檢察官辦公室調查一件殺人案的經過，由尼克·諾特飾演的警官麥克·布南開槍打死了一個波多黎各的毒犯，並宣稱他係出於自衛。案子由局長昆恩（派屈克·歐尼爾 Patrick O'Neal 飾）承辦，他指派剛加入警局、父親也是警察的歐萊利（提摩西·赫頓 Timothy Hutton 飾）接手，這是他首次辦案。

前景故事就在描述歐萊利辦案的經過。局長派來兩名警官作他的助手，案情表面上看起來很單純，其實不然。死者的老闆巴比（阿曼·阿珊德 Armand Assante 飾）說布南是蓄意殺人，不是自衛，加

上巴比的太太正是曾經拂袖離開歐萊利的舊情人，使得故事更複雜，電影同時又漸漸發展出錯綜的種族、膚色及文化情結。等到黑手黨也摻上一腳時，故事就更曲折了。最後，布南開始殺證人，《警察大亨》的著力點又轉到大家企圖阻止殺戮一再發生，以及討論殺戮背後的原因。本來一個簡單的過失殺人案件被搞得不可收拾，殺人殺得喪失了理智。

　　這個前景故事所提供的動作線到後面所發展出來的內心戲，是觀眾開始看的時候始料未及的，背景故事漸漸明晰後，我們才知道它在講偏見，以及因為偏見而產生的仇恨。在《警察大亨》裡，出現五個小圈圈：波多黎各人、愛爾蘭人、黑人、猶太人和義大利人，每個團體對自己的成員都非常忠心，因此一把歐萊利放在與自己同胞（布南）對立的立場上，馬上就迫使主角作選擇——要不計一切忠於自己的同胞，還是要跟他們作對？這就是布南和昆恩逼他作的選擇。不過，這個衝突還沒有巴比的太太南茜當初離開歐萊利的理由更具衝擊性，事情發生在她第一次介紹父親給他的那一夜，她從來沒告訴他自己的父親是黑人，別人看她的外表也絕對猜不出她有黑人血統，可是那一刻她看清了他的偏見，就離開了他，與她重逢之後，歐萊利被迫正視自己的偏見。

　　主角面臨最主要的衝突是：他可以超越種族、膚色，公正地就事論事嗎？還是他要繼續被偏見蒙蔽？背景故事中到處充斥著偏見，每一個小團體對其他四個團體都充滿仇恨，在他們的語言及行動中表露無遺，同時在他們在自己的團體內也要面臨壓力，那就是必須無條件地支持自己的同胞，就算警察碰上了罪犯也不能例外。這個故事還觸及其他的次文化——警察的、罪犯的，還有變性人的文化，在每一個圈圈裡，團結和仇外不只是一種感覺而已，還是其他成員對你的強制要求。

　　因為主角面臨的這個困境，本故事中警匪片的成分（前景）反而不若探討偏見與仇恨的箝制系統（背景）來得濃厚，在這樣的系統之下，個人可能保持自己的國家認同、人道精神和道德感嗎？盧梅並沒

有提供一個簡單的答案，故事的結局留下的問題反而比答案還多，不過因為它的背景故事如此有力，的確令人情緒騷動，相較之下，前景故事的結局——布南的死，既不能為觀眾帶來滿足感，也不具悲劇的滌除作用，在這裡前景故事的重要性已被背景故事取代了。

編劇提升背景故事的個案研究：《一曲相思情未了》和《無情大地有情天》

史提夫·克洛夫（Steve Kloves）所編導的這兩部作品《一曲相思情未了》（*The Fabulous Baker Boys*）和《無情大地有情天》（*Flesh and Bone*），均是由主要角色的內在生活支配著敘事。在《一曲相思情未了》中，相較於有生意頭腦的哥哥暨伙伴（鮑·布里吉 Beau Bridges 飾），音樂家（傑夫·布里吉 Jeff Bridges 飾）是熱情如火的。他們的音樂生涯實在欲振乏力，但當有生意頭腦的哥哥雇用了一位女歌手後，情況就改善了，但問題來了：熱情的弟弟向來愛拈花惹草，對女歌手（蜜雪兒·菲佛飾）為之傾倒，而他的創作生涯亦在此時遇上了瓶頸，以致喪失了追求所企盼的爵士樂的自信。故事結束時，他與哥哥分道揚鑣，女歌手也離開他了，他是否繼續追尋爵士樂也成了未知數。

在《無情大地有情天》裡，身為人子的阿歷斯（丹尼斯·奎德 Dennis Quaid 飾）有著一段黯淡的過去：孩提時期，他曾協助父親羅伊（詹姆斯·肯恩飾）在德州潛入農場行竊。故事便以一場錯得離譜的行竊為開端，結果導致三名農場持有者慘死，僅有一名女嬰存活下來。二十年後，男孩長大成人，還是德州的一名自立更生的小商人，且有位女孩（梅格·萊恩 Meg Ryan 飾）走進了他的生命，後續我們得知她便是那場殺戮中僅存的女嬰。阿歷斯的父親也回來了，當他發現女孩的過去時，便想將她滅口，由於阿歷斯深愛著她，便對這件事舉棋不定。最後他救了女孩，並將父親殺了，此後他們倆是否就此過著幸福快樂的生活，便不得而知了。

史提夫·克洛夫挑了兩個極端內在的主要角色，並將他們放在極

電影編劇
新論

少敘事的故事裡，且兩部片的背景故事都涉及了個人與家庭義務的對立：個人該捨棄多少的家庭利益呢？他們應拋開這一切創意啟發、道德考量與幸福嗎？倘若主要角色均無法獲得真正的幸福，那麼每部片的背景故事都提供了他們一個得到幸福的最後機會。這兩部影片都採取了黑色電影的態勢，但形式是有著伙伴／兄弟作為持續力量，以及兒子／兄弟作為違反道德者的通俗劇。

史提夫·克洛夫在這兩部影片裡，將背景故事提升，超越了前景故事的重要性，在情節勝於角色支配的商業作品中，造就了角色勝於情節的獨特選擇性。

背景故事的個案研究：《發暈》

約翰·派屈克·尚萊的《發暈》是典型的背景故事範例。前景說的是一個三十多歲的義裔美國女人洛麗塔（雪兒 Cher 飾）準備再婚，雖然她對準新郎缺乏熱情，還是答應了對方的求婚。準新郎（丹尼·艾羅 Danny Aiello 飾）要她去邀請交惡的弟弟（尼可拉斯·凱吉飾）來參加婚禮，自己則飛回西西里去照顧垂危的老母。洛麗塔與那位弟弟墜入愛河，熱情重燃，當她周遭所有的人都在尋求激情的時候，洛麗塔找到了，同時也留住了激情。

電影的背景故事集中在洛麗塔對激情的追尋，她父親、母親、親戚、紐約市無名的教授，每個人都希望墜入情網。洛麗塔之所以能處在那令人艷羨的狀態中，是因為她從一個沒有激情的關係（艾羅）跳入另一個激情至上的關係（凱吉）。凱吉是個歌劇迷（歌劇講的都是激情故事），所有感情都很極端（愛洛麗塔入骨，恨哥哥也入骨），所以才能撩起洛麗塔的熱情。

尚萊對於探索墜入情網這個神妙境界（背景事件）的興趣，遠比他對架構情節的興趣大得多。因此，觀眾只看到一個非常簡單的前景故事，以及不斷和所有角色一起沉浸在對背景故事（墜入愛河）的遐思之中。令人感到驚異的是這個故事居然能喚起如此大的感應，這完全是因為背景故事很吸引人的原故，其實這倒像個神話，尚萊

要每個人都能經歷一下墜入愛河的感覺，更妙的是導演諾曼‧傑維遜（Norman Jewison）選了狄恩‧馬丁（Dean Martin）所唱的〈那就是愛〉（That's Amore）作為主題曲，還有哪首歌更能直指這個背景故事呢？

這種故事不但以背景故事為主，而且每一個角色的內心生活都比他們的行動重要，同類的劇本還有山姆‧謝柏的《愛情傻瓜》（*Fool For Love*）以及大衛‧馬密的《凡事必變》。值得一提的是，這三個電影劇本都是由舞台劇作家寫出來的。一九八〇年代可能就屬尚萊、謝柏及馬密這三位電影劇作家最耐人尋味，同類的劇作家還有派迪‧柴耶夫斯基（《醫院》及《螢光幕後》）、彼得‧薛佛（Peter Shaffer，作品有《阿瑪迪斯》*Amadeus*），以及赫伯‧葛納（Herb Gardner，作品有《一千個小丑》*A Thousand Clowns*）。在上述例子中，背景故事都佔了最重要的地位。

「劇中的某個片段」及副文

前景比例少的電影容易被批評為缺乏動作，全是前景的電影又會被批評為人物缺乏深度，只有在前景與背景平衡的情況下，動作和角色才有最佳的發揮機會，而如何巧妙地將動作與角色交織在一起，則是劇作家要面對最特殊的一個問題。要架構動作及角色，尤其是有內心戲的角色，我們需要用到所謂「劇中的某一個片段」（the moment）的技巧，這個片段就是觀眾進入電影故事的那個剎那，當然每個故事都有很多時候可以讓觀眾融入那個故事或其中某個角色的生活裡，在這裡所指的是一下子將觀眾吸進故事中、最扣人心弦的那一點。

比方說，我們融入《公寓春光》的那個片段就在貝克斯特答應許多人來使用他的公寓，結果反而使自己有家歸不得，露宿公園。顯然暫借公寓的情況已經失控了，他到底還要不要有自己的私生活呢？在《發暈》裡，我們在有人向洛麗塔求婚的那個片段中走入故事當中，因為訂婚而接下來發生的事件讓我們明白，雖然她訂婚了，她的生活裡卻並沒有愛情；《散彈露露》的那個片段在查爾斯初遇露露的時候，她指控

他偷竊，他已經開始採取守勢了。《現代灰姑娘》的那個片段是喬的婚禮，婚禮因為她昏倒而不得不取消，接下來的故事就開始講三個女人追求婚姻及獨立的過程。這個片段因此也可以被稱作是危機的片段，因為從以上的例子來看，這些片段都在講人物碰上危機的時刻——不確定的婚姻，或是因為要求晉陞而造成住屋的危機。這些片段不只是危機的事件，而且是主角的危機事件，它們帶出主角內心的困境，同時也把觀眾放進主角的困境裡。

值得注意的是，觀眾在詮釋主角的問題的時候，並不需要預先知道他的背景，或許當時我們還不懂主角為什麼會有那樣的反應，但是我們馬上就會瞭解，重要的是問題的呈現已引起我們的好奇心，同時呈現問題的方式也讓我們立刻看出來應該用什麼方式去解決才妥當，我們對故事的結局，已經有了預感，貝克斯特最後會選擇擁有自己的私生活嗎？洛麗塔嫁給傑利會快樂嗎？喬還會再考慮結婚嗎？對於這些問題，觀眾都已有確定的答案，當那個「片段」所提出的問題找到解答時，故事也就演完了。這個「片段」之所以具有危機感，是因為它呈現主角的內心世界，使主角處在一觸即發的地位，然後故事再慢慢披露主角真正的好惡，我們利用那個「片段」來強化主角的緊張感，快速地把觀眾帶進電影的故事中。

「某個片段」的個案研究：《豪華洗衣店》

漢尼夫·庫雷許所寫的《豪華洗衣店》主角是歐馬（羅山·塞斯 Roshan Seth 飾），他自認是英國人，英國人卻認為他是巴基斯坦人，他兩種人都是，也都不是。故事開始時（亦即該故事的「片段」），歐馬告訴父親他不想繼續讀書，打算去替叔叔納塞做事，納塞在歐馬的父親眼中是個野蠻人，他讓歐馬去洗車店上班，但是歐馬卻自有主張，他要自己做生意、當老闆。他說服納塞讓他接手經營一家位於英國人貧民窟裡的自助洗衣店，雖然這家店看起來毫無希望，注定要賠錢，歐馬卻有個點子：他請一位以前和自己同學、又曾經是愛人、現在住在該區裡的強尼來幫他忙。

強尼的兄弟都覺得他媚敵變節，遲早這家洗衣店會被現代殖民主義所顛覆——這回代表資本主義的是巴基斯坦人，英國人反成了土著了。到底誰在殖民？誰被殖民？這是該劇本的中心論題。

這個故事的情節——一位年輕人擁抱資本主義，並且馬上就為此付出代價——並不特別吸引人，但是它的背景故事——對巴基斯坦及英國的認同問題——不僅對歐馬是個危機，同時對其他每一個角色而言，都是內心裡的一個結，包括納塞及強尼在內。納塞養了一個英國情婦，算是他對自己婚姻的挑戰；強尼找了一個巴基斯坦人當老闆兼情人。歐馬、納塞和強尼這三個角色都在對既定的社會地位挑戰，也都各自為此付出代價：納塞失去了他的情婦，強尼失去了他的朋友，歐馬失去了他的洗衣店，可是到最後，歐馬及強尼卻保住了彼此，這兩個異鄉人成了對方唯一的安慰。

故事的「片段」導向兩種可能：歐馬不是成功，就是失敗，等到其中一個可能成為事實後，故事就結束了。雖然這個劇本還有其他的層面，但是基本上它的結局是在講歐馬想作英國人的失敗，不過，他對英國的認同感卻為另一項認同感——他自己的同性戀傾向——所取代。因此他雖然還是逃不出作巴基斯坦人的命運，卻能和一個英國人建立相愛相守的關係，這對主角而言並非失敗，而是一個新的、不一樣的、更為複雜的認同感，其實這個結果遠比我們預期的樂觀。《豪華洗衣店》的生命力來自這些角色們的內心生活（背景故事），利用「片段」的技巧，我們令觀眾參與了歐馬生命中極重要的一點，同時使劇本產生不少副文。

「片段」其實是一股動力，使故事發展出衝突及戲劇化的動作，角色身陷於對立各方對他期望的抗爭之中，同時涉足前景及背景故事，使用此技巧的目的是要為一個以刻化人物為主的故事製造扣人心弦的開始，而人物在出場時則有出人意料的表現，然後再讓背景故事慢慢完整地浮現，在此，前景故事只不過在充當一個讓其他部分延續發展的工具而已。

結論

　　電影劇本不見得非要有副文不可，但是編劇若想講一個有關主角內心世界的故事，那就一定要有副文的存在，為了表現副文，前景故事（動作線）必須能夠和一個背景故事交織在一起，至於副文的比例及深度該如何拿捏，就要由劇本的類型及編劇對動作及人物的感受來決定了。總之，編劇一定要瞭解：副文是伴隨著人物一起發展的。因此編劇一定要想出能夠刻劃人物性格的動作，如果外在的事件牽涉到人際關係，編劇可以考慮加入一個情節之外的副文，結果將可以令觀眾看後覺得在感情上得到更大的滿足。

第 十 六 章

角色勝於動作的首要性：非美式劇本

本書撰寫的目的之一，即在於文本化編劇為一種與先前說故事形式相關、但又是從中成長的方式。另一個目標便是挑戰單一公式、形式或結構的神話，以確實寫出一部好劇本。在本章中，我們將挑戰另一項神話——即歐洲和亞洲電影的另一番劇本形態，這是相對於本書直至目前為止，將美式劇本歸類為較合適的情況的說法。

我們的目標是希望能在討論非美國劇本時，藉由描繪與美式編劇相似及不同之處，呈現一些更清晰的面貌。為能達成這個目標，提出基本原理便是這一章的重點，而基本原理的戲劇化本質便是很明確的方向。

基本原理

關於非美式劇本對上美式劇本所引發的爭議性議題，下列五項陳述可說是最佳寫照：

1. 歐洲與亞洲電影與美式電影是如此截然不同，因此被視為一種獨特的說故事形式。透過觀察，我們可以發現歐洲電影有著高文化水準，亞洲電影則涵蓋了流行文化；許多人將歐洲及亞洲電影視為文化的，而美式電影則為純娛樂。
2. 與編劇相關的想法，尤其是那些過去二十年來在美國所發展而成的，對於歐洲與亞洲電影並不適用。
3. 歐／亞洲與美式電影都是說故事的一種形式，它們的相似處遠多於差異性。

4. 但這些差異的確是存在的，而它們主要是文化上與能被描述為偏好的說故事策略，而不在於不同的說故事形式。

5. 美式電影在過去二十年來的支配地位，可以被歸因於國際上偏好動作導向、前景或情節推力，更勝於背景或角色推力的電影故事。

　　經由檢視歐／亞洲電影故事，並以個案研究做比較，我們將能探掘這五項特點，以了解美式與非美式電影故事之間的差異有多大。

古典歐洲與亞洲電影

　　當我們審視古典歐洲與亞洲說故事的廣度時，肯定會驚異於它們的文學特質，無論是薩耶吉・雷（Satyajit Ray）改編自泰戈爾（Rabindranath Tagore）的作品，還是尚・雷諾改編左拉（Émile Zola）的電影。的確，若我們想讀杜斯妥也夫斯基（Fyodor Dostoevsky）這類作家的作品時，可以輕易取得法文、日文和美國版本；若要看流行的美國大眾小說家如艾德・麥可班恩（Ed McBain）的書，也都找得到日文和英文版。

　　於此，我們的觀點是，無論看的是美國版、法國版、俄國版或日本版，其文學特質與說故事的長處，使得原始的容忍度凌駕於國界之上；很多時候，它們都由很棒的故事變為傑出的電影。為了探討這跨越國界至古典故事的文學性觀點，我們必須更近距離地觀看許多優秀的非歐洲編劇、導演們。

　　就從英格瑪・柏格曼（Ingmar Bergman）的作品開始吧，我們肯定能從中萃取出說故事的菁華。柏格曼顯然對國內通俗劇和道德寓言的要義或生活課題有癖好，他的風格很容易讓人和戲劇聯想在一起，作品中亦常讓故事有對白集中的特質。柏格曼作品多次被指出承襲了奧古斯都・史特林堡（August Strindberg）*的精神，是如此獨樹一幟，在主流

*　瑞典劇作家、小說家暨畫家，作品常在反映自己的人生經歷，他的手法大膽且富實驗性，一八九○年代末之前的作品偏向寫實主義，之後轉往表現主義並成為先驅，代表作有《夢戲》（The Dream Play）、《幽冥奏鳴曲》（The Ghost Sonata）等。

電影編劇
新論

說故事中能輕易地被識別出來。如同許多偉大的敘事者，柏格曼對人類行為的洞察亦超越了國界分野。

至於費里尼，在他的創作前期與柏格曼有許多說故事方面的共通性。費里尼常與編劇圖里歐・皮奈利（Tullio Pinelli）和顏尼歐・法蘭安諾（Ennio Flaiano）合作，本身亦深受戲劇影響，尤其是路伊吉・皮蘭德婁（Luigi Pirandello）＊。費里尼的電影故事可被視為一種探討特定角色的形式，舉凡傻瓜、小丑、粗暴的人或憤世嫉俗者，以及他們試圖發展關係，而在日常生活中所衍生的悲與喜。費里尼的藝術觀點獨到，但作為一位敘事者，他在說故事上仍相當傳統。

我們可以經由比較維斯康提（Luchino Visconti）與托爾斯泰、楚浮（François Truffaut）和法國早期偉大的電影敘事者尚・維果（Jean Vigo），看出他們的相似處。也可以由另一種觀點檢視這層關係，即小說家或劇作家這類文學人物，是如何成為眾多遠近馳名的歐洲電影的編劇。法國詩人賈克・貝維特（Jacques Prévert）替馬歇爾・卡內（Marcel Carné）導演的《天堂的小孩》（*Children of Paradise*）編劇，比利時編劇查爾斯・史巴克（Charles Spaak）與尚・雷諾合作了《大幻影》，美國小說家雷蒙・錢德勒為比利・懷德編寫了《雙重保險》；而若沒有法國編劇尚－克勞德・卡黎耶的劇本，布紐爾的電影會是什麼樣子？沃克・雪朗多夫（Volker Schlöndorff）若少了搭檔兼太座瑪格麗特・馮・卓塔（Margarethe von Trotta），作品仍會這麼成功嗎？霍華・霍克斯（Howard Hawks）的古典黑色電影若沒有小說家李・布萊克特（Leigh Brackett）捉刀編劇，面貌會是如何呢？無論美國或歐洲的大師級電影導演，均會盡可能地與優秀的編劇們合作，他們的作品在跨國界的說故事傳統上呈現出國際感。

或許沒有一位導演的作品能和黑澤明一樣那麼具有國際感，身兼編劇、導演的他，改編了至少兩部莎士比亞的劇作，即改編自《馬克白》

＊ 義大利劇作家暨小說家，作品呈現了人的內在或與外在社會間的衝突，為現代主義先驅，作品有《六個尋找作者的劇中人》（*Six Characters in Search of an Author*）、《亨利四世》（*Henry IV*）等。

的《蜘蛛巢城》，以及改編自《李爾王》的《亂》；他尚改編了俄國作家杜斯妥也夫斯基的《白癡》（The Idiot）和高爾基（Maxim Gorky）的《深淵》（The Lower Depths）。此外，黑澤明還改編了日本作家芥川龍之介的《羅生門》，自己亦寫了多部原創劇本。

須重申的是，古典歐洲與亞洲電影故事傾向於更概括式的說故事方式，於是，柏格曼、費里尼和黑澤明何以蜚聲國際，就更容易理解了。

例外

雖然我們採用三幕劇結構、主要角色與次要角色、前景故事與背景故事策略來分析歐洲和亞洲電影，並確定了它們之中的相似處遠較差異性來得多，但仍有例外，史派克‧李的大多數劇情片和蘇‧費德里區的實驗性敘事即是，他們無視於三幕或二幕結構，追求超乎主要角色之外的表達自己特定聲音的方式。而像亞倫‧雷奈（Alain Resnais）、安東尼奧尼、高達這類身兼導演和編劇者，便試圖以獨特的方式來說他們的故事：高達、布紐爾這樣的導演，還會以說故事的傳統為基底，盡可能地顛覆說故事的方法學；安東尼奧尼之類的導演則逆轉了我們對角色和情節的看法；而艾瑞克‧侯麥（Éric Rohmer）、賈克‧希維特（Jacques Rivette）之類的導演挑戰了單一敘事策略，著重於對白如何倒轉視覺動作（或反之亦然）。尚有其他顛覆類型的形式，如萊納‧韋納‧法斯賓達（Rainer Werner Fassbinder）於通俗劇裡所採用的方式，以及韋納‧荷索（Werner Herzog）的兩部冒險片《天譴》（Aguirre, Wrath of God）和《陸上行舟》（Fitzcarraldo）。

這些例外的重點是一種探索性敘事的意圖，它是雷奈的《穆里愛》（Muriel）和安東尼奧尼《慾海含羞花》（L'Eclisse）的架構，而諷刺的是，布紐爾的《中產階級拘謹的魅力》（The Discreet Charm of the Bourgeoisie）及高達的《週末》（Weekend）亦將它運用在結構和角色方面，且大島渚的《感官世界》、亞歷山卓‧尤杜洛夫斯基（Alejandro Jodorowsky）的《鼴鼠》（El Topo）中的角色認同也採取了這種方式。這份對實驗性、找尋內在故事和矛盾的習俗的衝動不是非美式電影所獨

有的，在很多美式實驗性電影裡也看得到，且在評估非美式電影時愈來愈常用了。

歐洲與亞洲實驗片中的前景故事

　　儘管歐洲與亞洲電影予人的表面印象主要都是角色推力的，非美式電影中仍有許多致力於前景或情節推力故事。除了印度的歌舞片和亞洲的科幻片，很多重要的編劇與導演都曾嘗試過前景故事。

　　楚浮便曾拍過驚悚片《黑衣新娘》（*The Bride Wore Black*），黑澤明也拍過警匪片《天國與地獄》及兩部重拍的古典西部片《七武士》（重拍自《豪勇七蛟龍》*The Magnificent Seven*）和《用心棒》（重拍自《荒野大鏢客》*A Fistful of Dollars*），菲利普·迪·布洛卡（Phillipe de Broca）也有冒險片《里奧追蹤》（*That Man from Rio*），甚至盧·貝松（Luc Besson）也曾拍了混合警悚與警察故事類型的《霹靂煞》。此外，波·懷德柏格（Bo Widerberg）那部直截了當的警察故事《屋頂上的男人》（*Man on the Roof*），知名編劇尚－克勞德·卡黎耶亦曾寫過警匪片的劇本，如《生龍活虎》（*Borsalino*）等。事實上，美式類型片曾是歐洲國家電影的類型主軸——如德國的西部片、義大利的警匪片、法國的情境喜劇等，這些類型主要都是前景故事。

　　在此，我們認為前景故事並不是由美式電影所專門支配，相對地，背景故事亦非由非美式電影所獨攬。

舊式說故事的成功：以澳洲作品為例

　　有些國家成功地將優秀的電影工作者推向國際舞台，且吸引了眾人的目光，澳洲和紐西蘭便是如此，現今在國際影壇發光發熱的導演有菲利普·諾斯（Phillip Noyce，《迫切的危機》）、布魯斯·貝瑞斯福（Bruce Beresford，《溫馨接送情》*Driving Miss Daisy*）、佛瑞德·薛比西（Fred Schepisi，《六度分離》*Six Degrees of Separation*）、彼得·威爾（Peter Weir，《證人》）、喬治·米勒（《羅倫佐的油》）、羅傑·唐納森（Roger Donaldson，《軍官與間諜》）、珍·康萍（Jane Campion，《鋼琴師與

她的情人》*Piano*），以及霍根（P. J. Hogan，《新娘不是我》*My Best Friend's Wedding*）等等。他們在一九七四年至一九九四年間道出了許多迷人的敘事，舉凡喬治・米勒的《衝鋒追魂手》、佛瑞德・薛比西的《圍殺計畫》（*The Chant of Jimmie Blacksmith*）、文生・華德（Vincent Ward）的《領航者》（*The Navigator: A Mediaeval Odyssey*），還有珍・康萍的《天使詩篇》（*An Angel at My Table*）*，都讓人留下了深刻的印象。我們的論點是，這些非美式電影的成功完全歸因於所展現的說故事技巧，於是，這些電影及其動機便象徵了最好的舊式說故事方式。

說故事的好處可分為三個類別，即角色、結構與聲音，而澳洲和紐西蘭的電影在這所有類別中所呈現的樣貌十分引人注目。就角色形式而言，這些敘事測試了男人與女人對抗權威勢力結構時所展現的本性，無論是母國英國、土地本身，還是女性角色或男性權力結構。

《烈血焚城》（*Breaker Morant*）一片便將角色完整地探索，它是一則三名中尉被控於波爾戰爭（Boer War）**期間犯下謀殺罪行的故事，戲劇不僅在增強控訴的激烈性，而中尉替英國效命的澳洲軍人身分，使得情勢更為險峻。在《加里波底》（*Gallipoli*）裡，英國政治與澳洲的原則、犧牲之間的劍拔弩張，也同樣被深究了。但在《輕騎兵》（*The Lighthorsemen*）中，這個主題被詮釋於冒險的部分，且更多時候是著重在英、澳雙方立場的戲劇配置，以強調角色感：他們所對抗的不僅是德國人、波爾人，還有英國人。這些方式造就了具備角色英雄感的戲劇。個人化、強烈意志卻又寬容的，是澳洲主要角色絕對會顯現的特質，它同樣灌輸在《鋼琴師與她的情人》及《我的璀璨生涯》（*My Brilliant Career*）的女性主角身上。這些作品中的澳洲主角皆是目標導向、意志

* 《圍殺計畫》所談的是澳洲混血原住民在適應白人文化時所承受的壓力；《領航者》是十四世紀黑死病肆虐之際，一名小男孩為協助村民從中解脫，率眾挖了一條通往另一個世界的隧道，但它通向的竟然是二十世紀的紐西蘭；《天使詩篇》則是一九二〇、三〇年代生長於紐西蘭貧苦家庭的女孩，從小就與眾不同，之後因被認定不正常而被送往療養院，她便開始埋首寫小說，情況遂有了大逆轉。

** 發生過兩次，一次是一八八〇至一八八一年，另一次是一八八九至一九〇二年，地點均在南非，是大英帝國對獨立殖民地波爾共和國橘自由邦（Orange Free State）和德蘭斯瓦共和國（Transvaal Republic）所發動的戰爭。

堅定又充滿活力的,簡言之,他們是如此耀眼。

　　就結構形式來說,如《鋼琴師與她的情人》這樣的角色推力故事,亦展示了果敢的戲劇衝擊,與《圍殺計畫》的情節活力並無二致。無論是角色推力抑或情節推力,這些電影都運用結構以加強敘事。《烈血焚城》以生氣蓬勃又急迫的方式,往返於三名官兵的過去(即事件)和現在(即審判)之間。只有少數幾部前景故事會像《衝鋒飛車隊》以冒險形式大膽地揭露主題。這些影片對古典戲劇結構有著自信的運用,在角色方面亦然,於有效的關鍵時刻投入故事之中,便會留心到這些特質。

　　最後,這些影片有著讓自己獨特又明確的調性。若以類型考量為開端,身兼編劇、導演的喬治·米勒,便以超凡的狂熱拍攝出《衝鋒飛車隊》,而成為冒險故事中的翹楚。珍·康萍在所有的作品中,將詩意、複雜的女性主義帶入通俗劇裡,《鋼琴師與她的情人》便是其中之最。無論《圍殺計畫》根據的是湯瑪斯·基尼利(Thomas Kenally)的原著小說,還是佛瑞德·薛比西的赤忱,其觀點肯定是敘事的推力。其他國家也有以諷刺和隱喻的方式處理與種族議題相關的作品,但表現都不如澳洲的作品。澳洲作品有著讓敘事不可思議的方向性,而非僅止於增加它的可信度。調性、結構與角色均被用於舊式或古典感的說故事之中,以獲得我們的認可,並以如此特別的方式讓我們難忘。這種立即性、熱切和故事敘說強度,說明了澳洲與紐西蘭電影的成功,亦解釋了為什麼這麼多曾參與運動的老將們,如今都成了卓越的好萊塢電影工作者。

個人說故事的成功:以德國、法國與匈牙利為例

　　歐、亞影片的聲望建立於對導演私密的說故事的認同,如柏格曼、費里尼、尚·雷諾、溝口健二、小津安二郎和薩耶吉·雷等。這項被稱為「個人視角」(person vision)的傳統,在許多觀眾心中是如此醒目,而歐洲電影製作又常被與個人電影製作、許多其他電影藝術界及其表現方式聯想在一起。它將許多當代歐洲身兼編劇與導演的創作者納入考量,而這些創作者皆有著十足的個人傳統氣息。

　　雖然許多德國電影導演本質上都是類型導演,如法斯賓達之於通俗

劇，溫德斯之於通俗劇的公路副類型，仍有著身兼編劇、導演的創作者會陷入個人電影創作的類別之中，荷索便是一例，這項導因於敘事觀點的結果，使得荷索適於拍攝具備深思熟慮背景故事的冒險片（如《天譴》），以及有著縝密細緻情節的通俗劇（如《賈斯伯荷西之謎》*The Enigma of Kaspar Hauser*）。如此一來，荷索所依循的是不一樣的傳統——是打破成規的藝術性傳統，挑戰了慣例，創造了一種精巧的另類形式。

如同德國的荷索，路易·馬盧及侯麥亦在法國推行說故事的古典規範。路易·馬盧對《拉康貝·呂西安》（*Lacombe Lucien*）裡的負面角色感興趣，就像在《鬼火》（*Le feu follet*）那樣；在《大西洋城》中，他挑戰了故事形式，創造出有著細膩背景故事與主題扭曲的警匪片：幫派份子不僅活了下來，從此更蒸蒸日上；在《好奇心》（*Murmur of the Heart*）裡，他則挑戰了古典戰爭片的敘事調性。路易·馬盧便是這樣，以挑戰敘事慣例的方式來拍攝自己的作品。

侯麥的道德故事亦是同樣的例子，無論是《克萊兒之膝》（*Claire's Keen*）或《夏天的故事》（*Summer*），議題和性有關，還是在於關係的長長久久，侯麥均以諷刺結構、角色和對白探究這一系列通俗劇中的角色，並將其稱之為「道德故事」。雖然要認同侯麥這些角色有點困難，但他們都十分果決，讓我們對他們最後成功與否一直保持著好奇心。

最後，匈牙利的伊斯特凡·沙寶（István Szabó）所秉持的是一個人的人生觀，他與侯麥一樣，皆以諷刺手法著墨角色。在《父親》（*Father*）中，他關注的是共產黨統治時期的個人關係；《千面惡魔梅菲斯托》（*Mephisto*）是法西斯時期的個人關係；《瑞德上校》（*Colonel Redl*）是反猶太時期的個人關係；英語片《狂戀維納斯》（*Meeting Venus*）則是藝術時期的個人關係。我們可以假定沙寶總是被人類行為的諷刺性、他們求生的意志以及他們追求愛情的方式所吸引，以諷刺的手法敘事，但如同他的精神導師維斯康提一般，皆能讓人心有所感。他在傳統中隨著自己的個人方向邁進，與柏格曼、費里尼一樣深獲認同。

個案研究
古典說故事個案研究：艾米爾‧庫斯托力卡的《流浪者之歌》

　　《流浪者之歌》是艾米爾‧庫斯托力卡與高登‧米希克（Gordan Mihic）共同撰寫的古典通俗劇，在探索這部影片時，我們將明確指出它與美式通俗劇的差異與相似處。

　　就標準而言，《流浪者之歌》堪比狄更斯、托爾斯泰和西奧多‧德萊塞（Theodore Dreiser）*的偉大著作。小男孩皮漢是祖母一手帶大的，他戴著一副厚厚的眼鏡，看起來病懨懨地。他的妹妹不良於行，母親在生妹妹的時候便難產而死了，他的吉普賽成年男性與家庭生活意象的唯一參考來源，只有那游手好閒的叔叔。故事隨著皮漢從年少的天真浪漫，一路演變至成年後的偏執。他加入了當地的吉普賽犯罪組織，並前往義大利賺黑錢。後來幫派斷絕了皮漢妹妹的醫藥費，皮漢也離開了村子裡那位心愛的女孩，因為她的家人完全無法接受他。

　　之後皮漢衣錦榮歸，並娶了心愛的女孩為妻，但在發現妻子懷孕時，他不相信孩子是他的，而妻子也在生產時過世了。他還發現自己被所屬的犯罪組織給騙了：妹妹從沒受到任何治療，但這是在他前去羅馬街頭行乞時，他們答應他的。於是他將妹妹和兒子送回家裡，去找先前的同夥們算帳，結果雙方均命喪黃泉。在皮漢的葬禮上，他那現年四歲的兒子正從他眼下將金幣偷走了。

　　簡短的劇情概要無法將《流浪者之歌》敘事的豐富性完整表露，腳本的細節營造出吉普賽不被認同的次文化，以及男性角色皮漢一開始的天真樂觀，無奈命運早已注定，他因無法自信地接受妻子及她身為兒子母親的身分，導向了毀滅之途。這種偏執似乎是這群男人之間的通病，他們換妻的速度就像美國人換工作那麼快。但對於皮漢和他的文化來說，還有著另一項特質——他對迷信與魔法深信不疑，於是，魔法在他的世界、個人意志以及對神的崇拜等各方面均佔了相當大的比重。

* 美國小說家暨記者，雖然筆下的人物主觀且缺乏道德標準，但其內容對於自然主義研究甚具貢獻，代表作有《嘉莉妹妹》（*Sister Carrie*）、《美國的悲劇》（*An American Tragedy*）等。

就古典通俗劇而言，這些幫助皮漢的角色主要都是女性，和他對立的反倒大多是男性。皮漢試圖挑戰的權力結構，即是他所居住村落的經濟權力結構，犯罪組織在最上層管控了一切，多數村民僅能勉強度日，唯有跨出南斯拉夫，才能在義大利奠下根基，進而享受榮華富貴。當皮漢試著加入這個權力結構時，詐騙的毒素便滲透他的意識，使他確信自己被妻子給騙了，但事實上是他的同夥騙了他，而不是他的妻子。一旦皮漢跨過了同夥們所建立的模式，便萬劫不復了。

　　與古典通俗劇相仿，《流浪者之歌》有著強大的背景故事，但它有兩方面與古典通俗劇是不同的：首先，它有著較一般通俗劇更提升的情節；其次，它在第一幕花了很長的篇幅，好讓我們在主要角色被引介進來之前先適應吉普賽文化。後者或許不像影片本身所揭露的那麼多文化上的主觀性，對於吉普賽文化普遍的認識匱乏與故事的重要性方面卻很有助益。至於調性方面，本片分享了中歐很常運用的諷刺姿態，因此，幽默扮演了重要角色，帶領我們進入這部本質上是悲劇的通俗劇。即使皮漢過世了，庫斯托力卡仍在最後一場戲施展他的幽默——偷走金幣及皮漢的叔叔的慌忙離去。總之，《流浪者之歌》是部改變了調性與故事步調的古典通俗劇，尤其在它的第一幕。

諷刺結構的個案研究：《雙面維若妮卡》

　　和許多中歐的編劇、導演一樣，奇士勞斯基（Krzysztof Kieślowski）與克里斯多夫・皮西維茲（Krzysztof Piesiewicz）共同部署了諷刺結構，探討當代年輕女性的生活，但是在他們比庫斯托力卡和沙寶更為細膩的諷刺性中，他們避開了政治力道，選擇了心理學層面。

　　《雙面維若妮卡》（*The Double Life of Véronique*）是關於兩名年輕女子，一位是住在巴黎的維若妮卡，另一個則是住在波蘭的維若妮卡，她們兩人在同一時間出生，成長過程也很類似，但彼此並不相識，至少不是意識上地。波蘭的維若妮卡是個音樂家暨天賦異稟的歌手，在演出中就這麼香消玉殞了；與此同時，巴黎的維若妮卡正沉醉

於魚水之歡，卻突然感到一陣失落。之後，維若妮卡不上發聲課了，但自己並不明所以，也說不上來是為什麼。接下來的故事是維若妮卡與一名偶戲師兼作家陷入熱戀，她似乎知道他將前來找她，即使她只在小朋友的學校表演中見過他那麼一次。隨著兩人之間的發展，維若妮卡隱約意識到某些事，察覺到情感和事件都在預期之中，彷彿自己有另一段生活似的。影片接近尾聲之際，偶戲師發現了一張照片，他認定維若妮卡曾到過波蘭克拉考（Kraków），但其實那是波蘭的維若妮卡的照片。最後，另一位維若妮卡的意識被認為是存在的。編劇以超越外貌的方式連結兩位女性，她們都與父親十分親近，在很小的時候都失去了母親，且皆有音樂天分。

就結構形式而言，具有戲劇雙重性的概念引領角色和觀眾投入，以對角色作出反應，而雙重性是有著一段距離的裝置。《雙面維若妮卡》的問題在於：諷刺性是用於什麼樣的目的呢？法國的維若妮卡是生氣蓬勃、美麗又吸引人的，這是正面生命力量的好例子，但另一位波蘭的維若妮卡則突然於克拉考逝世，彷若奇士勞斯基和皮西維茲是透過一位年輕又有魅力的女性，探究失落感、對失去的恐懼，以及不可免的對死亡的恐懼。藉由賦予維若妮卡雙重身分，編劇探討了生與死之間的辯證，經由這樣的方式對生命特質做出評論。對法國的維若妮卡來說，活著意味著去愛、去記憶另一位波蘭的維若妮卡，因為她代表著法國的維若妮卡生命中堆積的失落。

另一番結構方面的解讀是，將這項裝置視為描述獲得事件掌控權的一種方式。當法國的維若妮卡透過波蘭的維若妮卡，知道將會發生什麼事時，她便能因此保護自己。這種更為謹慎的生命觀點亦反映在偶戲師身上——他替兩位維若妮卡都做了人偶，卻告訴維若妮卡只有在表演當中原本的受損或毀壞了，另一個才會派上用場。由偶戲師及編劇的角度看來，這位藝術家可是和維若妮卡一樣謹慎呢！

《雙面維若妮卡》僅提供了一個有關諷刺結構的例子，奇士勞斯基的作品結構中，諷刺性是很常見的，《白色情迷》（White）、《情路長短調》會如此強而有力，便是運用了諷刺結構。但要重申的是，

相較於其他諸多中歐編劇和導演，奇士勞斯基運用諷刺性的手法更為精巧、細緻。

前景故事與背景故事變化的個案研究：《第六感生死戀》與《人鬼未了情》

比較美式與非美式針對同一個主題的處理方式，便可產生深入部署混合敘事策略的另一些洞察。《第六感生死戀》是由美國編劇布魯斯·喬·魯賓（Bruce Joel Rubin）所寫，《人鬼未了情》則為英國導演安東尼·明哥拉所寫，兩則故事所談的都是男女間的關係，而當中的男性都突然撒手人寰，故事重點在於女性如何應對這番失落。而兩則故事都涉及了超自然力量，往生男性的戲分均相當吃重，但本質上，生離死別仍阻撓不了這段關係的持續。

在《第六感生死戀》裡，主要角色（派屈克·史威茲 Patrick Swayze 飾）於搶案中遇刺身亡，他不甘於就這麼離開人世，便流轉於陰陽兩界之間，但其實他已經是鬼魂了。他試著與妻子（黛咪·摩爾 Demi Moore 飾）溝通，卻只有透過靈媒（琥碧·戈柏 Whoopi Goldberg 飾）的幫助下才行得通。在他前往另一個世界之前，他得保護妻子，好讓她別被摯友所染指，但之後他赫然發現，原來摯友就是對他下毒手的人。一旦所有的事都安排妥當，他就能好好地向這個世界說再見，到另一個世界去了。《第六感生死戀》中，男性是主要角色，而他的目標是為了所愛的人奮力向前，為了達到目的，他的愛必須在妻子的生活中被證實是存在的。

《人鬼未了情》的主要角色是位名叫妮娜（茱莉葉·史蒂文生 Juliet Stevenson 飾）的女性，她的愛人（亞倫·瑞克曼 Alan Richman 飾）過世了，她始終無法從傷痛中走出來。她身邊所有的男人，包括房東和上司，似乎都對她很有好感，或至少都想保護她。然而，她的傷痛實在太深了，之後她的愛人成了鬼魂回到她身邊，她開心極了。同時，一名與妮娜一起工作的年輕老師愛上了她，他與妮娜的愛人是完全不同類型，他老是舉棋不定，但他的赤誠常讓人驚異。現在

妮娜邊和鬼魂生活在一起，邊被不苟言笑、活生生的人追求著，她該選擇誰便成了後半段腳本的延續重點。

這兩則故事的處理手法明顯的不同之處，即在於主要角色。《第六感生死戀》是由鬼魂的觀點來陳述，《人鬼未了情》則是以存活者的角度述說，因為她才是得在這項失落中繼續活下去的人。主要角色的選擇使得《人鬼未了情》這部英國片更具寫實性，而運用超自然的方式呈現主要角色，讓《第六感生死戀》如夢似幻。調性的差異將是我們再回過頭來討論的議題。

兩則故事的重點也不一樣，《第六感生死戀》是情節集中式的，《人鬼未了情》則為角色或背景故事集中式的。事實上，《第六感生死戀》悉心處理了前景故事，情節著重於主要角色的遇刺、他對案件所展開的調查，以及前景故事的解除——將摯友這個故事的反面角色給殺了。《第六感生死戀》的背景故事重點是在這對夫婦之間的情愛與失去。背景故事的信賴感及情感複雜度，被滑稽的靈媒這個戲劇裝置所高度滲透，讓已身亡的丈夫和活著的太太得以彼此溝通。

另一方面，《人鬼未了情》的情節便少得可憐。它的背景故事呈現出主要角色的傷痛程度，亦揭露了她的企盼。第二幕時，當她的愛人化身為鬼回到她身邊，加上老師對她展開追求，我們遂進入了一段典型的三角關係之中：她會選擇誰呢？一旦她作出了這個生命中的重大決定，亦是生養孩子的決定，她那成了鬼的愛人逐漸漸變得模糊而至消失無蹤，她也再度回到以往的生活。基本上，主要角色在整段故事中都在為她的失去而哀悼，背景故事的解除即是她的生命抉擇，並以愉悅的音符終止了這深沉的情感與傷痛故事。《第六感生死戀》是以承認失去，以及超越死亡的非凡關係、進入「永生之地」而劃下句點；《人鬼未了情》則在第二幕進入了夢幻的情境，卻在影片開始時的寫實狀態下結束，但《第六感生死戀》是在片尾達到夢幻的最浪漫高峰。

總之，這兩則故事的考量點是不同的，不僅是因為明哥拉於《人鬼未了情》所安排的較現實的抉擇，故事的解除亦然。藉由背景故事

勝於情節的方式，明哥拉營造出更複雜、可信度更高的角色，探討了失去這項困難的內在議題。而布魯斯‧喬‧魯賓則以浪漫又夢幻的方式書寫失去，《第六感生死戀》是情節集中式，調性則未曾離開過夢幻式，因此需要一名反面角色。而《人鬼未了情》便沒有這個必要，因為它的主要角色即身兼主角暨反面角色，當她讓傷痛遠離時，便克服了失落。

主要角色位置的個案研究：《與狼共舞》、《黑袍》及《蒙古精神》

一般說來，我們會期待主要角色處於電影故事的正中央，但在這段個案研究中可完全不是那麼回事，《與狼共舞》（*Dances with Wolves*）、《黑袍》和《蒙古精神》（*Close to Eden*，原名 *Urga*）這三部電影都把主要角色放在不一樣的地方，不過它們都被稱作是「東方遇上西方」的故事。

《與狼共舞》由麥可‧布雷克（Michael Blake）編劇，故事設定於美國內戰後期的西部地區，主角約翰‧鄧巴（凱文‧科斯納飾）中尉被派往一座廢棄的碉堡，我們感覺得出他是個受夠了這場戰爭的白種人。剛開始引起他的好奇、之後也完全為之著迷的，是住在附近的印第安人蘇族（Sioux）。故事基本上是關於原住民文化與支配歐洲中心的白人文化之間的衝擊。鄧巴顯然對原住民文化相當傾慕，進而模仿他們；作為主要角色，他是個原住民文化的外來者，但他盡可能地與他們接近，並成為他們的一份子。前景故事跟隨著鄧巴這位軍人向前走，背景故事則順著鄧巴追尋他人性的個人部分進行；最後，他在印第安文化中找到了這份人性。

《黑袍》則設定於二百五十年前，中心角色是位法國神父，和《與狼共舞》相仿，這則故事亦在處理文化及宗教衝擊——神父的宗教是精神式的，而非實質方面的；印第安宗教卻涵蓋了實質及精神層面，且相信萬物有靈。在故事中，神父恪守崗位，不僅不介入印第安文化，還試圖改變它；故事的形式清楚地描述、驗證了印第安文化，而神父則仍持續作為外來者。因此，我們與故事保持了一定距離，倒不是說

處於一種嘲諷的姿態，而是和《與狼共舞》的主要角色相形之下，是站在與故事離得大老遠的位置。縱使《黑袍》對文化差異的現實或描述值得省思，但它所呈現的結果仍使得我們看不到任何勝利者。

《黑袍》是澳洲和加拿大共同製作的電影，編劇是布萊恩·摩爾，導演布魯斯·貝瑞斯福是位很不一樣的澳洲導演，它的敘事明顯地是非美式的嗎？事實上，影片中除了克羅米納及其家人，大多數的印第安人顯然對於神父及其身邊的人的存在都具有威脅性；另一方面，《與狼共舞》的約翰·鄧巴所代表的白人文化正是使得印第安文化瀕臨滅絕的力量，但最後他卻成了深入印第安文化中心的白種男人。

只有當我們回過頭來看第三個例子——尼基塔·米亥科夫與魯斯坦·伊布拉金貝科夫（Rustam Ibragimbekov）合寫的《蒙古精神》——我們方能看到完全出自原住民觀點的東西文化衝撞。《蒙古精神》的主要角色是身處於現代蒙古的游牧民族，他與家人們生活在草原上；他擅於騎馬，當他想要有孩子時，便會遵循傳統儀式，在合適的山丘上騎馬追著妻子一較高下，他同時會豎起他的旗幟，即urga，那等同於「請勿打擾」的號誌。這時，有個俄國的卡車司機迷路了，蒙古人解救了他，還予以熱情款待，歐洲的俄國人與亞洲的蒙古人之間真切的接觸就這麼開始滋長了。之後蒙古人到鎮上來拜訪俄國人，更多的卡車和文明服飾讓蒙古人顯得荒誕可笑，但他一點都不難為情，依然故我。事實上，他為了證明自己是個男子漢，還替家人買了電視等禮物。回到草原，他猛盯著電視機，想摸清楚它到底該怎麼用。雖然這些東西不過是禮物，但最後都讓他那些純真的興趣和家人們自此蒙上了汙點，且愈來愈擴大，留給我們的感覺即是：他的下一代將和他一樣，無法抵抗現代生活的吸引力。

如同《黑袍》中的原住民一般，蒙古人的信仰是精神的、實質的且開放的；他一點都不傻，但與白種男人比起來，確實十分天真，就像橫阻在《黑袍》那兩個文化之間的遼闊海域，差異甚大。《與狼共舞》、《黑袍》和《蒙古精神》的差別在於，只有《蒙古精神》是由原住民、即當事人而非外來者觀點來陳述他們的故事；另一個很明顯

的地方是，《黑袍》與《蒙古精神》皆不企求《與狼共舞》的敘事結局，它們是西方電影較罕見的更開放式的結局，是常見於槍戰或戰事結尾的類型。最後，《黑袍》與《蒙古精神》都沒有《與狼共舞》來得浪漫，但有趣的是，正因為這樣的距離感，我們才得以細細思量主要角色的行徑與命運。

混合類型的兩個個案研究：《辛德勒的名單》與《歐洲，歐洲》

很少有電影會像《辛德勒的名單》一樣這麼所向披靡，編劇史蒂夫‧柴里安、原著湯瑪斯‧基納利及導演史蒂芬‧史匹柏皆獲得滿堂彩。在這個段落中，我們會將《辛德勒的名單》視作美國戰爭片，另外會再檢視一部近期來自東歐、艾格妮茲卡‧荷蘭編導的戰爭片《歐洲，歐洲》。這兩部電影都和屠殺猶太人有關，也都是混合類型，但為了符合我們討論的目的，我們將著重於戰爭故事上。

史蒂夫‧柴里安編劇的《辛德勒的名單》是戰爭片，也是通俗劇。它的戰爭片部分依循著一九四二年至一九四五年發生於波蘭克拉考的事件，自始至終，猶太人在這個時期率先被安置在貧民區裡，有些人在當地就遇害了，倖存者便被送往集中營。影片中，由於德國企業家奧斯卡‧辛德勒保有雇用猶太人的權限，在他工廠工作的猶太人最後都被他救了，結果共有一千至兩千名猶太人於這場戰爭中存活下來。在典型戰爭故事裡，主角會竭盡所能地求生；《辛德勒的名單》中，猶太人就像一群主角，反面角色即是負責管理克拉考勞改營的納粹指揮官。這名指揮官恣意地殺戮，一點同情心都沒有，對所有猶太人來說，他就是死亡的象徵。

以通俗劇方面而言，辛德勒便是主要角色。他藉由選擇拯救猶太人，挑戰了納粹權力結構，但他的悲哀是能救的只有這一大群人中的一小撮。辛德勒將猶太人從納粹手中救出來所面臨的掙扎，成了通俗劇的背景故事，所呈現的結果是如此寫實又強而有力，將情節與角色這兩種故事形式的優勢發揮得淋漓盡致；影片的調性則是嚴肅又寫實的，正如我們在戰爭片及通俗劇這兩個類型中所預期的。

電影編劇
新論

《歐洲，歐洲》述說的是一名猶太大屠殺生還者蘇利‧培羅的故事。他是名德國籍猶太青少年，但他看起來不太像猶太人。戰爭爆發時，父母將他送往東方，自此他便與哥哥分開，進了一間蘇聯男校就讀。當納粹攻下這一區時，他又往更東的方向逃走，但被德國人捉到了，於是他決定假扮成俄國的德裔子女，便被接受且保住一命。在與部隊同行之際，一名對他很友善的同性戀中士發現他是猶太人，中士保證不會出賣他，蘇利最後也覺得他很夠朋友，但中士很快地就身亡了。而部隊裡的上尉是個反猶太人士，他很照顧蘇利，還特意將他送去德國的希特勒青年軍（Hilter Youth）*，並表示要收養他。回到德國後，蘇利一再地為生存而奮鬥，因為他明白一旦朋友們看到他赤身露體時，他的猶太身分就會曝光了，於是他一直在提升招數，以免被識破。他看起來就像個模範少年納粹，就連那名反猶太的老師也在同學面前讚揚他。

　　然而，蘇利的下一個威脅來了：是愛情，他愛上了一名德國少女，但因無法繼續下去而啟人疑竇，青少年的欲望和焦慮排山倒海而來，迫使蘇利向女方的母親坦承一切。但他還是沒為人所屏棄，事實是，他一直躲過重重偵察，直到大戰尾聲之際。就在即將被俄國人射殺之際，這群猶太人被釋放了，蘇利的哥哥亦是集中營的生還者之一，他從中認出了蘇利，並救了他，兄弟倆一同躲過這場戰火的劫難。

　　《歐洲，歐洲》依時序道出自一九三八年於德國發動的「水晶之夜」（Kristallnacht）**開始，直至一九四五年四月猶太人重獲自由為止。影片附記中現身的，是一九九〇年生活於以色列的劇中真實人物索羅門‧培羅（Solomon Perel）。就戰爭片來說，它有著大量的情節及前景故事。蘇利顯然是力求生存的主角，許多設定和事件都顯現了這場戰爭對他的危害：他的妹妹被殺了，雙親和大哥也慘遭毒手，

* 成立於一九二二至一九四五年間，為納粹黨的準軍事組織，專收十四至十八歲的男孩。
** 由當時納粹黨及非猶太公民發起的反猶太行動，其名稱意指將猶太人持有的商店、建築和教堂的玻璃全都打破，讓街上滿布碎玻璃。這次行動造成近百名猶太人死亡，三萬名猶太人被捕並送往集中營，上千間教堂和猶太人店家被焚毀，後續還有更多針對猶太人的政經迫害，被視為是大屠殺的開端。

只有他和另一個哥哥活了下來。戰爭場面呈現得很寫實，但蘇利畢竟不是戰士，於是這些如此殘酷與怪誕的死亡景象，對年紀這麼小的男孩來說是很超現實的。

不過，艾格妮茲卡・荷蘭所運用的另一個類型就沒那麼寫實，且傾向於誇大故事的超現實面。影片的第二個配置即是種族的諷刺性。由於蘇利看起來不像猶太人，他便以亞利安人的身分矇混過關，但極為諷刺的是，他的上尉和老師都是反猶太人士，都以善於辨識猶太血統的能力自豪，卻都誤以為蘇利是非猶太裔的德國人。諷刺性亦讓艾格妮茲卡・荷蘭能藉此嘲弄納粹主義：蘇利練習著納粹的敬禮方式，卻像在跳一蹦一蹦的吉格舞一樣。對他的威脅是這麼多，卻反倒成了他的樂子，因為他仍只是個小男孩，只是比兒童大一點的孩子。最後，這份諷刺性讓艾格妮茲卡・荷蘭探索了他的幻想，包括他對史達林及希特勒的想法。諷刺性的趣味，即在於其營造出不同於戰爭片的迥異調性，調性中的不愉快在我們處於情況不明朗之時，確實轉變了很多。我們會認為這是個超現實的故事，還是它只是個想像出來、非真實的惡夢呢？如同我們在沙寶、庫斯托利卡及奇士勞斯基作品中所發現的，諷刺性是項重要的距離裝置，反映了主角的命運及事件的本質。諷刺性將我們與蘇利隔開，因此我們得以就蘇利所經歷的一切，思考猶太大屠殺的本質。

總之，史蒂夫・柴里安的劇本協調地混合了寫實呈現猶太大屠殺，以及辛德勒拯救猶太人的角色這兩種類型；艾格妮茲卡・荷蘭則以諷刺性破壞戰爭故事的寫實感，使觀眾思索蘇利・培羅在這場夢魘中的求生掙扎，正如澤齊・科辛斯基（Jerzy Kosiński）的小說《彩鳥》（*The Painted Bird*）*一般，全然是在個人意志修正下，為了存活而什麼都願意去做的非理性經驗。《辛德勒的名單》的經驗是由寫實故事

＊澤齊・科辛斯基為猶太裔波蘭作家，為二次大戰大屠殺的倖存者，後移居美國。《彩鳥》說的是一名被視為迷失的吉普賽或猶太小男孩，於二戰期間流轉於東歐小鎮的故事。一九七九年的電影《無為而治》（*Being There*）即改編自他的另一部小說，他並因此獲頒奧斯卡最佳原著劇本獎。

形式所支配，《歐洲，歐洲》的情況則較為複雜，因為編導艾格妮茲卡·荷蘭讓我們和主要角色的命運保持了一段距離。《辛德勒的名單》反映了美式的類型手法，於類型期待之中精確地運作；艾格妮茲卡·荷蘭的劇本則在其朝向戰爭片的手法中安排了諷刺性，這種手法比其他中歐敘事者更具代表性。

結論

我們無法將非美式電影的說故事策略很明確地劃分，但大致上可以指出它們與說故事方式之間的連結，亦能分辨得出混合敘事策略中較傾向的方式。正如同美式電影中情節或動作勝於角色的多數情勢，我們亦可以看出許多歐洲片中明顯的背景故事偏好（即角色勝於情節）。兩種形式並無好壞之分，只關乎合適與否。

在許多中歐電影中，亦可以看得出它們運用諷刺性的情況，在基於某個地區的歷史背景下所作出的抉擇，似乎也都是可以理解的。在比較《第六感生死戀》與《人鬼未了情》時，我們亦留意到美國對夢幻的喜愛勝於寫實，英國卻是恰恰相反，他們偏好寫實遠大於夢幻。

美式、歐洲與亞洲電影雖然有著很多共通點，亦各異其趣，了解這些獨特敘事特質將有助編劇更樂於自他人身上汲取智識。

第 十 七 章

劇本的文字及其指涉

曾經有人說過：「劇本之於電影，正如藍圖之於建築。」其實如果要再精確一點，我們應該把這句話裡的「劇本」，改成「拍攝腳本」（shooting script），因為大多數的劇本和殺青的電影之間，其實並沒有一個指令、一個動作的關係，劇本不是一份如何運鏡的清單，它自有一套語言，用來暗示、而非指示實際拍電影時該有的運鏡結構。好劇本的首要之務，乃在喚起讀者心中感情強烈的共鳴。

一個鏡頭與一場戲

分析劇本和拍攝腳本之間的差異之前，我們必須先瞭解電影裡最基本的兩個單位——一個鏡頭（shot）與一場戲（scene）——之間的差異，一個鏡頭指的是一段沒有剪接點的膠片。在實際拍攝時，攝影機一旦開機就表示一個鏡頭的開始，關機時則表示該鏡頭的結束。到了剪接的階段，一個鏡頭即表示兩個剪接點中間的空間。所以我們也可以說，如果以正常速度拍攝，那麼一個鏡頭中所含時間及空間的相對關係，即為真實的時間與空間相對關係，如果你想在同一個鏡頭中拍攝不同的空間，該鏡頭就一定得佔據我們移動攝影機（上下、左右移動，或用軌道車推動）的時間。

而一場戲，可以由一個鏡頭，也可以由許多個鏡頭組成，它涵蓋一段連續不斷的時間及一個（或數個彼此銜接的）場景，但這種連貫性是暗示性的（implying）、非真實的。一場戲可以發生在一個房間、一個棒球場，或一輛車內，不過在那個特定的空間內，鏡頭可以依不同角度

或觀點任意剪接，並且暗示鏡頭與鏡頭之間的時間是連續的。我們在拍對話時常用的視線連戲鏡頭（eyeline-match shots），即是很好的例子，在這類戲中，我們將對話角色的特寫交替地剪在一起，卻不讓觀眾感覺到鏡頭之間其實隔著移動攝影機的時間，當然，有的時候，一場戲就是一個鏡頭直拍下來，在那樣的情況下，其時間及場景的一貫性，就是真實的。

拍攝腳本與劇本

有聲電影出現之後，劇本寫作最主要的挑戰，是如何將影像和對話融合成一體。本章稍後將會說明，其實把影像和對話區分開來，是錯誤的觀念，因為在所有主流派的好劇本中，這兩者的功能完全相同──兩者都等於戲劇的動作或企圖。不過，現在我們要暫時借用這兩者之間的差異處，來區分劇本與拍攝腳本，或更精確地說，來區分以戲為主和以鏡頭為主的腳本。我們先從籌備電影的最後一步──拍攝腳本──開始講起，它是根據劇本整理出來的分鏡腳本。理論上，我們可以完全依照拍攝腳本取鏡，經過剪接，完成一部流暢的電影。下面的例子摘自一九五八年的電影《我要活下去》（*I Want To Live!*，由尼爾森・吉丁 Nelson Gidding 編劇，勞勃・懷斯 Robert Wise 導演）的拍攝腳本。

23. 內景。起居室──鼓手特寫
△他正激烈地拍擊小皮鼓，外型很酷，穿著褪色的牛仔褲、涼鞋。
24. 鏡頭對準佩格
△她站在敞開的窗旁，心裡想著自己和芭芭拉不歡而散的情景，她把半大杯威士忌一口飲盡。走到鼓手面前，目不轉睛地望著鼓手舞動的雙手。
　　佩格：加把勁！喬。
△身上有刺青的阿兵哥一把抓著她加入瘋狂的舞群，舞會的氣氛愈來愈高亢。
25. 省略

電影編劇
新論

26. 中景

△芭芭拉被一群很興奮的男人圍在中間，和著鼓聲的節奏，瘋狂舞著。

27. 特寫

△鼓手打在鼓皮上的雙手，動作愈來愈快。

28. 頭部特寫——芭芭拉

△隨著愈來愈快的音樂節奏，她也愈來愈興奮，場內突然鴉雀無聲，我們……

切接到——[1]

拍攝腳本裡最重要的部分，是鏡頭提綱（slug lines），也就是一行行附有號碼、描述鏡位的文字，在吉丁的腳本中，描述舞會的這場戲其實長達數頁，我們只摘錄一小段而已，鏡頭提綱前面的號碼代表拍攝的進度和分鏡，腳本經過修改之後，號碼維持不變，所以才會出現「省略」的字樣。上述的鏡頭提綱清楚地標示出佩格和芭芭拉之間的戲劇張力。這兩位角色從未在同一個鏡頭中一起出現，鏡頭先集中在佩格身上，再轉到芭芭拉身上，更加強她倆之間的疏離感。

而劇本的作用，則在將電影的視覺效果翻譯成文字，所要強調的是故事中順暢的感情及邏輯，對於運鏡的技術層面，只作粗略的提示，劇本中的場景提綱（master scene-style）所針對的是該場戲，而非鏡頭，同時也不附號碼。劇作家極少在劇本中指明該用哪一種鏡頭，只運用寫作的特殊語言，在不妨礙情節發展的情況下，暗示運鏡的方式。

下面的例子摘自比利・懷德和戴蒙合寫的《公寓春光》。在這場戲裡，蕭瑞克向巴德借用公寓的鑰匙，打算帶庫伯克小姐——也就是巴德喜歡的女人——去幽會。巴德最近才被調到高級經理辦公室去工作，他欠蕭瑞克很大的人情，照理說，應該心甘情願地交出自己的鑰匙才對。

〔從這場戲中段開始〕

內景。蕭瑞克的辦公室——日

蕭瑞克：我不會帶亂七八糟的人去——是庫伯克小姐。

巴德：那更不行！

蕭瑞克：為什麼？

巴德（斷然地）：不給！

蕭瑞克：巴克斯特，當初我把你從那一組人裡拉拔出來，就是看上你年輕、機伶，你知道自己現在在幹什麼嗎？你這不是在跟我過不去，是跟你自己過不去！通常要爬到我們公司的二十七樓，得辛苦工作多少年啊！可是要滾到街上去，只要三十秒就夠了，懂嗎？

巴德（慢慢地點頭）：我懂！

蕭瑞克：你要選哪一樣啊？

△巴德的目光一直沒有離開蕭瑞克，他伸手從口袋裡掏出一副鑰匙，把它扔在桌上。

蕭瑞克：這才聰明。[2]

　　在這個例子裡，場景提綱只提示這場戲的狀況，沒有提到任何鏡頭，但我們可以看出來，這場戲裡絕對不只一個鏡頭，現在就讓我們根據劇本，試著架構一段拍攝腳本。首先我們要先搞清楚這場戲的轉捩點在哪裡？是巴德把鑰匙交給蕭瑞克的那一個剎那！巴德可不是在不假思索的情況下做出這個動作的。我們由巴德目不轉睛的注視（「一直沒有離開蕭瑞克……」），可以猜出事有蹊蹺，果然，下一場戲就告訴我們巴德給蕭瑞克的鑰匙，並不是開他公寓的，而是開經理洗手間的鑰匙。因此，我們知道這場戲的關鍵時刻，是在巴德交出鑰匙之前，被逼上梁山，一邊打量著蕭瑞克，一邊在思索對策的那個片刻。

　　編劇在寫這類戲時，可以參考劇場反應戲的原則，在舞台劇中，演員對人或事物起反應時，常有一個固定的順序——先看，然後移動，最後再開口說話。演員一講話，通常就表示他已打定主意，因此編劇一定要細心捕捉他在說話之前的種種反應——亦即眼神、動作等等，讓觀眾看清楚演員正在「思考」。

電影編劇
新論

為了強調這個片刻的重要性，鏡頭必須在動作上凝結，我們可以給巴德一個特寫，剪接到他對蕭瑞克的主觀鏡頭，再回到巴德的特寫，顯示他決定採取行動了，之後接上一個中距離的連貫動作鏡頭，拍他從口袋中掏出鑰匙，然後我們可以用同樣的鏡位把剩下的戲拍完，至於蕭瑞克亮出王牌的那段話，應該給他一個特寫，而且可以插入巴德在衡量情勢時的反應鏡頭，這些鏡頭都不會打斷動作的進行，也不會像巴德最重要的那個特寫那麼有壓迫感。同時，在這場戲一開始的時候，應該有兩個分別拍攝兩位角色的鏡頭，一方面可以說明他們之間的隔閡，更重要的是，在這場戲氣氛逐漸升高、升到最後最強的那一拍之前，先給它一個和緩的開始。

　　可見劇本即使沒有提到任何鏡頭，我們仍然可以根據它架構出一段拍攝腳本。當然，這些鏡頭都只是我們主觀的闡釋，未必和劇作家腦海中的鏡頭完全相符。

　　不過，劇作家對於電影該用什麼樣的鏡頭，也未必有決定權。劇作家可以指揮導演嗎？答案當然是否定的。劇本的存在，就是注定要被不同的人詮釋。現今，劇本的形式已非常自由，而且富於暗示性及表達能力，不像拍攝腳本，只能機械化地描述每個鏡頭的細節，同時現代劇本也發展出一套語言，將細節與感情脈動、影像與感覺，還有散文式的節奏與電影的故事線完全融合在一起，學習劇本寫作的訣竅，就是要學會運用這套語言的邏輯和結構，來指涉電影的邏輯和結構。

　　前面說過，拍攝腳本側重的是鏡頭，劇本側重的是一場場的戲，而且劇本的架構是一拍接著一拍的，這裡所謂的節拍（beat），指的是銜接戲劇走向的最小單位。每當一位角色達成或放棄一項企圖，或是某位角色接掌該場戲的主導地位，以及介紹新人物上場時，都是節拍變換的時刻。《公寓春光》中蕭瑞克企圖說服巴德借用公寓的那場戲，就是一大拍（其中又由許多小的節拍組成——譬如他們倆在言語上的你來我往、蕭瑞克決定改變策略等等）。當巴德故意交出一副錯的鑰匙時，正是整個大節拍變換的時刻，劇本裡的走位指導（stage directions）和節奏的改變，都在標示這些節拍的變換。

假設比利‧懷德和戴蒙用拍攝腳本的形式來寫《公寓春光》，或許他們對如何取鏡會有較大的主控權，但卻絕對無法傳達出這部電影的戲劇力量，像是上面那場戲：兩位角色的對話節奏漸漸加快、接下來的片刻停頓、然後是巴德下定決心時的節拍變化……，這種種微妙的感覺，絕對不可能從拍攝腳本龐雜的分鏡細節中表現出來，劇本的用處不在說明技術細節，而在將每場戲及其節拍的行進戲劇化，進而衝擊讀者，至於如何利用視覺效果去營造同樣的衝擊力量，那就是導演的工作了。

劇本形式的基本認識

接下來，我們要對劇本的形式作細節的研究，讓我們先來看一個天馬行空的例子。*

淡入〔1〕
〔2〕外景〔3〕鴉片天堂〔4〕——日〔5〕
△〔6〕喬治〔7〕，一位永遠不老的嬉皮，和威利，三十歲〔8〕，張著一對全世界最大的瞳孔〔9〕，正對著〔10〕一根七呎高的水管〔11〕吞雲吐霧，一片片雲朵從他們倆的頭旁飄過，反映出此刻他們的心理狀態。
△喬治把煙嘴傳給快三十歲、不太高興的蘇珊〔12〕，她只吸了一口，就開始咳嗽、皺眉頭，此處雖是天堂，但草抽起來卻不怎麼爽。蘇珊看看〔13〕她的兩位朋友，他們的身體已飄入雲霄，頭更不知道升到哪一殿去了。〔14〕
△蘇珊突然站起來，一拳打穿頭頂上的雲層。〔15〕
　　蘇珊〔16〕（哭哭啼啼地）〔17〕：大家都可以跟妳一樣，抽幾口就騰雲駕霧，那還有意思嗎？
△她把煙嘴從水管裡拔出來，丟到雲下面去。〔18〕

* 本章中有許多段落牽涉到英文劇本的格式和英文文字的特性，例如大小寫的問題和英文打字機字鍵尺寸的問題等等，由於和中文劇本無關，故不贅譯。

外景。棒球場——日

△投手正在作暖身活動，突然有個天降的寶物掉在他的腳邊〔19〕，他僵在那裡。

　　裁判：犯規！

△投手不理會裁判，把濾嘴撿起來，用手指挑一點東西出來了一下。他咧嘴微笑，抬頭看天，其他的球員走過來看個究竟。

△此刻對面的球員休息室已經空了。第一位球迷爬進球場內，風琴手開始演奏〈快樂時光又來臨〉。〔20〕

外景。鴉片天堂——日

△雖然距離遙遠，天堂裡的人還是可以聽見下面的騷動。〔21〕

　　　　　　　　　　　　　　　圈出（iris in on）〔22〕

摘錄關鍵處解釋

　　〔1〕淡入——這是劇本傳統的開場白，它並不真的代表技術上的淡入。你如果不喜歡對著白紙發呆，也可以用這兩個字起頭。

　　〔2〕在每一場戲開始的場景提綱裡，都要註明「內景」或「外景」、「地點」，以及「日」或「夜」。場景提綱與上一場戲的結尾要隔三行，與本場戲的開始要隔兩行，「地點」和「日」或「夜」之間通常要加一個破折號（——）。*

　　〔3〕外景——拍這場戲的地方。

　　〔4〕鴉片天堂——地點。可以是任何一個地方。

　　〔5〕「日」或「夜」——即使內景沒有窗戶，也必須註明當時是白天或是夜晚，這樣做可以讓讀者瞭解戲劇進行的時間感，你也可以註明「黃昏」或是「黎明」，但必須在拍攝時讓觀眾看到天色。你不可以用「下午三點四十二分」，因為在場景提綱中提到的一切內容，都必須讓觀眾在這場戲一開始就一目瞭然，如果你想讓觀眾知道現在是下午三點四十二分，也必須在該場戲進行當中明確地表達出來。

＊ 所謂隔三行、隔兩行是指英文劇本的間距，中文劇本通常是場景提綱與上一場戲結尾隔一行，與本場戲的開始不隔行。

〔6〕用單一空間設定，雙重空間則用於各別段落中。

〔7〕喬治──當角色第一次出場時，以全部大寫或加粗的方式標示，之後即以一般字體或字首大寫標示即可。

〔8〕你必須先回答讀者在第一次看到角色時可能會提出的問題。通常在曉得角色的性別之後，讀者會想知道他們的年齡，你可以直接註明他們的確實歲數，也可以用一句話來形容（例如：「永遠不老的嬉皮」）。

〔9〕全世界最大的瞳孔──試著用簡單幾個字描述角色的特徵，予以讀者深刻的印象，但千萬不要提出腳本中不具任何特殊意義的細節。

〔10〕你只能描述觀眾在當時可以看到的動作。在劇本的語言中，過去式是不存在的。

〔11〕運用主要道具作為初登場介紹，尤其是那些很不尋常的。

〔12〕「不太高興」──觀眾怎麼知道她不太高興呢？有些寫劇本的清教徒認為我們只能描述角色外在的表現（「蘇珊皺著眉頭」或「蘇珊用腳踢石子」），讓觀眾自己去揣摩她的心境。這有賴於個人文風的磨鍊。

〔13〕「看」──這個字說明了這場戲的觀點，我們因此可以預期幾個連續的鏡頭：先是蘇珊轉頭的特寫，然後拍她的朋友，讓觀眾看到蘇珊眼中的景象，然後再回到蘇珊的反應。這樣的鏡頭會使觀眾以蘇珊的角度來看這場戲，本章後段還會對這類觀點鏡頭作進一步的討論。

〔14〕或許有些劇作家會認為這段文字涉及太多心理狀態，其實這些狀態都可以從他們的動作推敲出來，你必須學著決定什麼樣的描述文字是可拍的、什麼是拍不出來的。我們鼓勵大家，寧願在起稿時多描述一些感情的狀態。很多劇本之所以失敗，不是因為它的內容無法視覺化，而是因為它的內容根本缺乏感情的衝擊力；換句話說，如果一場戲缺乏感情的衝擊力，就不可能將之視覺化；一旦有了足夠的感情衝擊力，就總想得出辦法用戲劇的形式把它表現出來。等到改稿時，再用大筆多刪幾段，總比面對死氣沉沉的文字，企圖起死回生來得容易。

電影編劇
新論

〔15〕節拍變換。記得要用動作來顯示節拍的變化，走位指導是劇作家將思想及節拍變換戲劇化的最佳利器。

〔16〕蘇珊——說話者的名稱須以大寫或加粗字體行之，名稱與後續的附加說明或對白之間不要空行間。

〔17〕「哭哭啼啼地」——給演員的提示，並不代表節拍的變換。這種提示盡量少用。角色的態度和企圖應該由腳本本身暗示。

〔18〕這場戲的精髓是她的動作，不是她所說的話。「動作即是角色」這句老話，對於古典的主流劇本來說，仍是至理名言。因為動作賦予這類電影生命（對大部分獨立製作的電影也是如此），而對話只是點綴而已。我們由這段戲可以推論出蘇珊已經埋怨很久，這是她首次採取行動。

〔19〕這三場戲是在連續的時間內發生的。我們可以從上一場的動作（把濾嘴丟下去）由下一場銜接（天降的寶物掉在投手的腳邊）看出來。

〔20〕運用每個主要音效的出現。

〔21〕回到相同的場景時，最好以動作開始。別忘了，電影是個以影像為主、對話為次的媒體。你一定要把場景的外觀重新架構一遍，永遠不可以用「和第一場相同」這類的字眼。

〔22〕你可以選用不同的視效來換景，像是淡出、淡入、淡出到黑畫面……等等，你也可以用「跳接」（cut to）這個名詞來指示場景的銜接。不過因為這個名詞是變換場景的泛稱，我們建議各位在連續的幾場戲結束時才用它（見下一段摘錄）。

連續的幾場戲及轉場

當好幾場戲在連續的時間內發生時（就像上面的三場戲），我們稱之為「連續的幾場戲」（scene sequences），連續幾場戲中間的接點，稱為「非憩點」（non-nodal），觀眾的視線通常會跟著動作或音效走，不會因為這類接點而中斷，連續幾場戲的結束點，稱為「憩點」（nodal cut），這類剪接點就好像指標一樣，把觀眾從戲劇發展的某一條線帶

到另一條線上。「非憩點」的轉場是由角色引導觀眾，從一個地方去另一個地方；「憩點」的轉場則是由導演把觀眾從一處「空降」到另一處。接下來我們就試著給上面的例子加一段「憩點」轉場：

　　△此刻對面的球員休息室已經空了。第一位球迷爬進球場內，風琴手開始演奏〈快樂時光又來臨〉。

<div align="right">跳接（cut to）：</div>

外景。俄國大草原──日
　　△俄國的遼闊大地。草原上的植物不多。我們一直往下移，來到──
外景。足球場──日
　　△或至少是個像足球場的地方。風將地上的沙土吹揚起來。一個小男孩孤獨地站在一個破球門前面，練習用頭頂球。周圍一片空曠。
　　△突然，史達林獰笑的臉孔浮現在天空上。

　　上面例子裡的走位指導提到「我們」這個字樣，表示該場戲是由一個敘述者或導演在操縱攝影機。如果換成「蘇珊在雲端飛奔」，那就暗示攝影機跟在她後面拍攝，這種攝影機的移動在銀幕上不會特別引人注意。上面的那句「我們一直往下移，來到──」表示這是一個完全由導演控制的升降鏡頭。雖然這個鏡頭也可能很順暢，不引人注意。但因為這句話主詞不同，讀者在進入或離開這場戲時的態度，就會和跟著角色走時的感受完全不一樣。

　　各位可以看到，這場戲開始之前有「跳接」兩個字，其作用為註明前兩場連續戲的結束點。

　　在此順便提醒各位一點：我們說過最好用動作表現節拍的變換。如果這些動作包含在動作指示中（例：△突然，史達林獰笑的臉孔浮現在天空上），要隔行。*

＊ 這也是指英文劇本而言，中文劇本則無此規定。

語言

　　編劇所使用的文字，是善於表現的文字；和所有善於表現的作者一樣，編劇使用語言的目的，不僅在描述，更在召喚。所謂「召喚」，是指編劇在描述一件事件時，能夠引誘讀者（或觀眾）盡情去推想該事件的絃外之音，雖然編劇必須受到只能描述視覺部分的限制，卻能夠對劇中角色的生活細節及編劇本人對該劇議題的態度，作無窮的指涉。

　　前面的例子——鴉片天堂——有點插科打諢的味道，類似「此處雖是天堂，但草抽起來卻不怎麼爽」，或是「他們的身體已飄入雲霄」這樣的句子，並沒有傳達多少資訊，卻表現了這場戲的調性，前一句暗示編劇是以開玩笑的態度去寫這場戲，顯然無意對毒害作嚴肅的申論；至於第二句話，因為接著蘇珊的觀點鏡頭出現，我們可以假設它即代表蘇珊的想法。雖然只有寥寥數語，讀者卻可由此揣測出她的態度。接下來要給各位看一場很嚴肅的戲：

　　內景。麥修的臥室——夜
　　△三十九歲的威廉，偷偷地看了他十四歲的兒子麥修--眼。麥修若有所思地在他身邊，不看他，只凝視著由房間正中央一只小型太陽系儀投射出來成千上百顆的星星。
　　　　威廉：好吧，你不想告訴我是不是？
　　△威廉正打算放棄，站起身來，麥修卻在此時開口了。
　　　　麥修：爸，握女孩子的手會不會感染愛滋病？
　　△威廉對這個問題很感驚訝，他低頭研究自己的兒子。
　　　　威廉：不會的。
　　　　麥修：我只是想確定一下。
　　△群星在黑暗中的反光使麥修的雙眼顯得出奇地澄澈光亮。在那珍貴的一刻裡，威廉以為自己真的能夠看透那對眼睛，他深受感動，伸手去碰觸兒子。
　　△麥修放鬆了一下，拿起一個發亮的指示棒，指著一群集結的星星。
　　　　麥修：你看，鎖孔星雲（Keyhole Nebula）。

△威廉回兒子的身邊，感覺他們又像好兄弟一樣。

威廉：她叫什麼名字？

麥修：誰？

威廉：那個女孩。

麥修：爸，你在拷問我？

威廉：我們不是好兄弟嗎？在角落上的是南船座（Eta Argus）。

麥修：是船底座（Eta Carinae）。我們想的差不多。

威廉：是差不多！

△麥修跳起來把身後的燈打開。

麥修：我看夠星星了！

△威廉抬起頭，看著背著光的麥修，那只是一個黑色的剪影，深不可測。

這場戲一點也不油腔滑調，讀者可由下面這段走位指導感受出來：

> 群星在黑暗中的反光使麥修的雙眼顯得出奇地澄澈光亮。在那珍貴的一刻裡，威廉以為自己真的能夠看透那對眼睛。他深受感動，伸手去碰觸兒子。

威廉與麥修的反應和蘇珊不同，讓觀眾比較容易認同。「那珍貴的一刻」所反映的是角色心中的欲望。如果這場戲拍攝成功，觀眾也會看到威廉看到的東西；而且這個東西對觀眾的意義也會同等重要。編劇不用多說，就讓讀者感受到這位父親多麼地想和自己的兒子溝通，而這件事卻已變得多麼困難，同時，讀者也可以感覺到編劇希望我們以嚴肅的態度去看待這位父親想和兒子溝通的欲望。

是誰在看？

劇場和電影之間有一個非常重要的差異處：那就是攝影機可以移

動，因此，觀眾觀賞的位置，遠至劇場式廣泛、客觀的角度；近至高度主觀的觀點鏡頭。當舞台上的角色對某個狀況有所反應時，觀眾可以很客觀地目睹那個狀況發生的始末；但是在電影裡，觀眾常常是透過角色的觀點來看事件的經過；於是觀眾對該事件的闡釋，可以主觀到好像完全由角色來敘述給我們聽一樣——連那場戲的音效和色調都會反映出角色的態度。劇本寫作的功能之一，即在表達這種穿梭於客觀和主觀之間的微妙變化。

編劇可以透過語言控制這些變化。如果編劇用「我們」或是「攝影機」這樣的字眼，像是：「攝影機移向站在人群中的那位年輕人——強尼」，或是「我們比瑪姬先看到那把槍」，都在表示全知的觀點；有時候也在暗示戲劇的反諷（亦即觀眾知道的比角色多）；或是利用攝影機呈現角色的心裡狀態（例：「攝影機向麥斯推近，他逐一地環視周圍的人」），無論目的為何，這類鏡頭都在暗示某個外來的敘述觀點。如果編劇寫道：「瑪莉帶著微笑、愉悅地輕跳到房間的另一端」，那就表示敘述觀點的介入極少，即使攝影機在動，也是跟著角色動，這類攝影機的動作在銀幕上是隱形的。

編劇如果用「看」或「注視」這類字眼（例：「強尼看著珍妮一小口一小口地吃著牛排」），即表示此處要用到觀點鏡頭，觀點鏡頭都是由好幾個連續的鏡頭組成的，在技術上可以分成好幾種，但重點都在把全知的觀點轉換成某個角色的主觀觀點。最常見的觀點鏡頭由三個鏡頭構成：先是某位角色轉頭去看某樣東西，剪接到以他視線（或接近他視線）的角度拍攝那樣東西的鏡頭，然後再接回角色的反應鏡頭（通常也接近他的視線），加上第三個鏡頭的目的，是要讓觀眾感染到角色的態度。

當某位角色身處甲景，卻看到乙景裡的某樣東西時，我們以縮寫POV（point of view）來代表。請看下面的例子：

內景。蘿芮的臥室——日
△蘿芮很厭煩地翻了一個身之後，突然僵住，她的視線被窗外的事

物吸引。

外景。蘿芮的前院——蘿芮的 POV——日

△傑柯望著這幢房子，神情不太確定，他正打算轉身走開，卻注意到草上蹲著一隻小知更鳥，他彎下腰，溫柔地把小鳥握在手中，朝屋內走過來。

內景。蘿芮的臥室——日

△蘿芮呆呆地看了好一會兒，然後很快地跨到梳妝檯前，拿面紙把臉上的化妝品擦掉。

　　「蘿芮的 POV」清楚地指出拍攝傑柯的鏡位。如果他們倆在同一個場景裡，走位指導就會說：「蘿芮看著傑柯」。其實這兩句話的功用完全一樣。

　　既然 POV 的目的是要讓觀眾透過角色的觀點去看事物，觀眾需要某種節奏或視覺上的提示，把他們帶離常態的全知觀點，因此編劇必須在走位指導中標明這類節奏上的轉變，像是：「蘿芮很厭煩地翻了一個身之後，突然僵住，她的視線被窗外的事物吸引。」

戲劇的動作

　　我們在本章開始時說過，通常初學的劇作家所面臨最大的問題，是無法釐清對話與走位指導的相對關係。我們認為這並不足慮，因為對話和走位指導的最終目的是一致的，兩者都必須成為戲劇的動作；也就是說，對話和動作一樣，每句話都必須是非說不可、不說就沒有辦法用別的方式表達，於是對話變成一種表達的動作，講出來的內容，反而不如想講話的欲望重要。

　　如果你想使自己的文字深具召喚的力量，就必須讓每個字都言之有物。你所寫下來（或刪掉）的每一個事件、每一點節奏的變換（或延續）、每一句措辭用語、每一處對細節的描繪以及對人物的刻劃，都在傳達一種觀點，也都是敦請讀者進入你虛構世界的鑰匙。讀者如果覺得自己可以發掘的東西愈多，對你的故事就會愈好奇，對你的文字及佈局

的反應也會愈強，你的劇本被拍成電影的機會也就愈大。如果你劇本裡的角色和攝影機，除非有特殊的理由，否則不說不動，也不拍攝的話，一旦等到角色開始說話、開始行動，攝影機開始取景時，觀眾一定會特別留神，我們將信任你的文字，悉心地去體會你提到的每一個細節。

我們並不建議各位對自己寫下來的每件事，都要作通盤的瞭解，有經驗的編劇常常會不經思索地在自己的劇本裡加上一些東西，結果拍成電影之後，那些東西反而變得非常重要。我們在這裡所要強調的是，各位必須養成一個習慣，不斷地問自己：「我看得見嗎？」如果你自己也能「看見」，那麼你和你的故事及角色就能夠同步，而你的佈局也就有了意義。

同時，我們也要強調，角色不見得必須瞭解自己的所作所為。很多故事（尤其是三幕劇）的重心就在講述角色逐漸清晰的自我認識過程。在頓悟之前，角色常常是被動的、甚至是盲目的，角色的認知和各位身為編劇必須備有的認知，完全是兩碼子事。常人總在不自覺的情況下以固定的方式或格調行事，那就是他們的人格所在，但是身為編劇的人必須操縱全局，闡明這個道理。

上面講了這麼多，到底和走位指導有什麼關聯呢？很多編劇在寫一場戲時，先寫對話，然後才加上走位指導，把場戲視覺化，不管你提出多少視覺上的細節，也不管你寫了多少動作，除非你的走位指導和故事本身環環相扣，否則再多的視覺細節和動作，對於戲劇形式而言，都毫無意義，假設我們現在要來處理下面這段對話：

內景。蒸汽浴室──日
　　薩爾：這樣你就沒有負擔了！
　　傑克：不行。
　　薩爾：假設，只是假設哦，我告訴你我跟父親已經和好了呢？
　　傑克：有這個可能嗎？
　　薩爾：我們昨天一起吃晚餐。
　　傑克：嗯！

我們先試試下面這段走位指導和描述文字。

內景。蒸汽浴室──日
△一間非常豪華的蒸汽浴室，至少有二十呎長，一邊牆上釘著鍍金的毛巾架，另一邊則擺著報紙夾，房間裡已經坐滿了人，大部分是年紀大一點的男人，間或夾雜幾個趾高氣昂的年輕臉孔，傑克和薩爾走進來，蒸汽機正咕嚕咕嚕地響著，不過冒出的蒸汽還不是很多。
　　薩爾：這樣你就沒有負擔了！

　　我們就此打住了，先研究這段描述文字的指涉。首先，這是個全知的觀點；其次，被描述的對象地位不分輕重，也就是說，攝影機必須從左到右，拍攝每一項物件，同時卻不強調任何一項。這種全知的觀點會造成幾個後果：第一是把角色對這間蒸汽浴室的反應過程轉嫁給觀眾，等到角色走進來，要對這間蒸汽浴室作反應時，觀眾已經比他快一拍了；第二個後果是會拖慢故事的節奏，如果每次介紹一個新場景，都用這麼隆重的鏡頭，每場戲都會是一個「憩點」。在這裡，我們需要的是一個觀點式的敘述方式，一方面開場，一方面暗示鏡位。

內景。蒸汽浴室──日
△薩爾，一個愣頭愣腦的年輕人，跟著一位年紀較長的男人，傑克，走進蒸汽浴室。傑克神態自若，到處和老朋友打招呼。薩爾則愣在門口，目瞪口呆地望著裡面豪華的陳設。然後他急忙故作鎮靜，跟到傑克的身旁。傑克此刻正轉身慢條斯理地把一條毛巾鋪開，薩爾對著他的背開口講話。
　　薩爾：這樣你就沒有負擔了！
△傑克在確定毛巾已經完全鋪平後，很慎重地坐下，再把頭往後一仰，用一條小毛巾把雙眼蓋好。
　　傑克：不行。
　　薩爾：假設，只是假設哦，我告訴你我跟父親已經和好了。

△傑克把小毛巾的一角稍為拉高一點，很不屑地看了薩爾一眼。

　　傑克：可能嗎？

　　薩爾（企圖和傑克的眼神抗衡）：我們昨天一起吃晚餐。

△傑克把小毛巾掉，屁股往旁移了一點，招手示意要薩爾坐在他身
　旁。

　　傑克：嗯！

　　經過改寫之後，我們就有了一個觀點。從薩爾看到蒸汽浴室的驚
羨，轉移到傑克故意把小毛巾蓋在眼睛上，拒薩爾於千里之外，然後一
直跟著傑克的觀點，直到他對薩爾的策略有反應為止。變換觀點沒有什
麼不對，只是在這個例子裡，這麼做沖淡了這場戲的張力，讓我們再試
一次，這回把焦點集中在薩爾一個人身上。

內景。蒸汽浴室——日

△薩爾，一個楞頭楞腦的年輕人，跟著一位年紀較長的男人，傑克，
走進蒸汽浴室，傑克神態自若，到處和老朋友打招呼。薩爾則愣在
門口，目瞪口呆地望著房內豪華的陳設，然後他急忙故作鎮靜，跟
到傑克的身旁。傑克此刻正轉身慢條斯理地把一條毛巾鋪開，薩爾
對著他的背開口講話。

　　薩爾：這樣你就沒有負擔了！

　　傑克：不行。

△談話結束，薩爾看著傑克極尊貴地坐在木板凳上，從他身旁一堆
報紙裡挑出一份來看，薩爾有點不知所措，這時，他看到傑克的大
毛巾有一處皺摺，立刻彎下腰去把它拉平，一邊喃喃自語，不敢抬
頭看傑克。

　　薩爾：假設，只是假設哦，我告訴你我跟父親已經和好了。

　　傑克（停了一下——聲音從報紙後面傳出來）：可能嗎？

△現在薩爾終於引起傑克的注意了，他不急不徐地把腰桿挺直，不
經意地灑了些水在煤炭上，蒸汽機吐出一大團白色的霧氣，把傑克

包圍在其中。

　　薩爾：我們昨天一起吃晚餐。

　　傑克（聲音從霧氣中傳出來）：嗯！

　　這個版本的焦點完全集中在薩爾身上，我們跟著他一起讚嘆蒸汽浴室的奢華，跟著他一起被傑克看扁，最後再跟著他一起享受引起傑克注意力的快感，各位是否也注意到這個版本和另外兩個版本的不同點，在於它的張力一直沒有放鬆，這完全是由於焦點集中的緣故。前一個版本在節奏及所強調的角色上都作了改變，從「薩爾愣在門口……」到「傑克很慎重地坐下」。但是在這個版本裡，所有動作指示都針對薩爾，像是：「薩爾愣在門口……」「薩爾看著……傑克坐下。」即使有些動作是由傑克來做，作者還是以「薩爾看著……」開始，如此便能將節拍集中在薩爾身上，毫不放鬆。

　　另外，還要請各位注意轉折點的重要性，薩爾沒有辦法直截了當地跟傑克講話，只好彎下腰去替他把毛巾拉平，只有在這樣卑躬曲膝的姿態下，才敢開口。等到他終於引起了傑克的注意，他先挺直腰桿，再不急不徐地開口說話，這些轉折點讓我們參與角色採取行動之前的準備工作，使我們完全融入戲中。就好比我們跟著薩爾，看著平躺在我們面前的傑克，卻不知道該說什麼才好。環視一下年長者身邊的任何一個連結點，我們就會發現毛巾該被攤平了。最後，那頃刻間的感覺在俯視毛巾這個動作的掩護下，我們斗膽地提了另一項要求。

順著節奏走位

　　戲劇動作的形態是由節奏進程所賦予。以薩爾的動作為例，打從他很難接近傑克開始，到他依自己的速度慢慢動作，直到開口引起傑克的注意為止，整個過程都得在走位中細說分明。

　　至於對話部分，如果走位指導沒有特殊的指示，我們通常會用一連串視線連戲的鏡頭，也就是由兩個鏡頭或特寫交互剪接，角色一旦開始做動作（由走位指導來提示）之後，這種具壓迫感的鏡頭就會停止，讓

觀眾看別的鏡位，來標示節拍的轉換。

另類的劇本形式

　　用文字組織電影素材的方法，當然還有很多。有些編劇反對以一場場戲為主的寫作方式，喜歡直接寫拍攝腳本；還有些編劇用半文字、半視覺的意識流文體，呈現大量的影像，讓讀者自己去重組。其他編劇則會以電視現場播放的變化方式呈現，這是一種兩欄式的腳本，左欄是視覺部分，與右欄的聲音提示平行並列。

　　如果你打算自製自導一部電影，那麼不論用何種形式寫劇本，都無所謂，有些拍歌舞片的導演甚至自創一種記載舞步的札記，藉此將電影內容視覺化。不過，在這本書中，我們所提到的獨立製作及敘述性質的電影，大部分都是用傳統的劇本形式寫成的，我們誠懇地建議各位，除非使用傳統形式寫作會令你文思枯竭，否則各位最好還是照規矩來比較妥當。要找到人投資及製作一部獨立製作的電影，本來就已困難重重；各位不必再拿一部「格式太亂」的劇本，替自己多設一道障礙。各位若用傳統的劇本形式寫作，就不必再為取鏡、剪接的技術細節費心，可以傾全力去營造你想在電影中召喚出來的氣氛。

結論

　　寫劇本的人，並不需要知道一大串拍電影用的專有名詞，只有生手才會在劇本中不斷拿技術用語來班門弄斧，這麼做反而會自暴其短，讓人一眼看穿。很多值得各位學習的東西，遠比專有名詞困難、有力量。各位必須瞭解電影的表達形式，學會操縱及控制發展戲劇的故事線。這些學習過程的第一步，就是要學會「看見」自己想表達的東西，然後才把你看見的東西寫下來，一旦你學會這一招，剩下來的工作就只有電腦輸入了。

註文

1 Nelson Gidding, *I Want To Live* (from the Shooting Final Draft, 14 March 1958), p. 15.

2 Billy Wilder and I. A. L. Diamond, *The Apartment* (MGM, 1960), p. 135.

代理作用與他者

　　在羅曼・波蘭斯基的電影《唐人街》接近尾聲之際，偵探傑克・吉德確認了他的客戶暨情人艾芙琳・毛瑞犯了罪，便衝向她的住處，毛瑞的中國管家企圖將他擋在門外，但被吉德撐開了。要是管家制止吉德未果，對故事的發展便無力回天了，因此他亂了手腳[1]——他只能像把椅子一樣堵在門口，再像個物品一樣地被拋開。這是影史上許多少數、女性及邊緣化角色的作用，是「他者」（the other）的戲劇特性。

　　「他者」是人類學家、社會學家和媒體理論學者等人所用的術語，代表自身之外的人類階層。他者是未知或不可知的，因此，他者的功能在故事中可被當作一番不明朗的力量，或是無法專注意識的一種物體。他者的動作的動機和想法仍處於未被探究的狀態，且這些動作通常都是徒勞無功的。中國管家是位明顯的他者，對於影響吉德這件事他實在無能為力，遂被諷刺地用以指涉片中這位偵探所遭受空前的失敗。然而，即使吉德在《唐人街》中失敗了，也是敗在對白人女子的愛戀與白人惡棍身上。中國人的想法及他們所居住的區域，對片中的白人角色及觀眾而言，仍是那麼晦澀難懂，即便從某些角度看來，唐人街是貫穿全片的主要角色，但它所代表的僅是個無聲的場域與文化。

　　賦予管家及鄰近區域力量，即意味著予以他及這個區域某種節奏，這個節奏得以讓管家以某種方式阻止吉德，讓他再思考一下他的計畫。這將予以管家某些主觀性及人格，它的術語便是**代理作用**（agency），是角色的自身行動、存在意志及改變故事方向的能力。管家的失敗對吉

德的失敗產生了影響，這種特殊的代理作用我們稱之為**動作代理作用**（action agency）。

除了動作代理作用之外，還有**反射代理作用**（reflective agency），它是一種主觀性形式，在其中，角色並不直接影響動作線，而是他的反應形塑了觀眾對這場戲的理解。若在阻擋吉德失敗後，取而代之的是管家眼巴巴地望著吉德進到屋子裡，鏡頭並持續留在管家身上，這道觀看便是由觀眾的洞察轉變為管家的洞察。管家會採取一種節奏，那不是動作，而是反射；他會被賦予代理作用，不是用於控制故事線，而是轉變故事的知覺。

在多數電影中，我們都會被引領進入角色的情境，同時被賦予代理作用形式。**反射代理作用**讓我們為動作做好準備，**動作代理作用**則是戲的推力。反射代理作用使觀眾感受到角色正處於導致動作的思維進程中，縱使當我們察覺到了反射代理作用，卻無法理解潛藏於主要角色動作之下的邏輯為何，它通常是之後才會被解釋。以《唐人街》較早的一場戲為例，我們參與了吉德的選擇，一同打破了艾芙琳·毛瑞車子的尾燈，即使我們不全然明白是為了什麼（因為透過破碎的紅色尾燈燈罩所發出的白光，便可以輕易地尾隨毛瑞），到了後來才恍然大悟。

讓我們再回到中國管家的描寫吧，將他的處理方式與大衛·羅索（David O. Russell）編導的《奪寶大作戰》（*Three Kings*, 1999）[2] 當中的伊拉克人他者相較。在嚴刑拷打的那場戲裡，伊拉克的擄人者薩伊德上尉（薩伊德·塔馬歐尼 Said Taghmaoui 飾）與美國特種部隊隊員囚犯特洛伊·巴羅（馬克·華柏格飾）提到了去世的兒子，因為自從兒子被美軍的炸彈炸死後，薩伊德就失去了父親的身分，但巴羅剛出生的孩子才正被接回家中。由於薩伊德將巴羅綁起來，還予以電擊，無疑地薩伊德具備了動作代理作用；但薩伊德亦控制了反射代理作用，並透過它實現比實際力道更佳的動作代理作用，即控制了巴羅的想像。薩伊德描述了兒子的死：炸彈的引爆將小男孩的床炸得支離破碎；我們知道這是薩伊德對於發生在兒子身上的想像畫面。接下來他煽動巴羅，想像妻女正漫步在美國郊區的一條平靜的街上，於是，反射代理作用在這裡成

電影編劇
新論

了動作代理作用。薩伊德促使美國人想像他的女兒被炸得粉碎，我們很快地被切換至一起爆炸摧殘著寧靜郊區街道的畫面；我們知道這是巴羅不敢想像的恐怖的快閃畫面，它意味著薩伊德不僅能經由施以酷刑而運用動作代理作用，甚至還藉著操控巴羅的主觀性，將更深層的動作代理作用加諸於上，使巴羅將不敢想的畫面想像出來。

對美國觀眾和這部片中的美國角色來說，薩伊德就是他者。但是，本片先是以迫使我們進入薩伊德的腦海的方式，讓我們進入他的主觀體驗，破壞了我們對於如何認同，以及誰看起來是他者的理解，之後予以他權力改變角色的主觀想像，而他們的參考框架常告知我們重點為何。

將《奪寶大作戰》與《唐人街》相比，並不是在指《奪寶大作戰》較優，而是它適於作為主觀性與他者的代理作用呈現的演進例證。薩伊德除了是名冷酷的擄人者，也是個有著未知力量的惡魔，他被發展成無法感受到自身痛苦、卻能令其他角色想像出那份極端感受的角色。

接下來的章節，我們將以一些腳本為例，來看看發展動作與反射代理作用的意義。

角色代理作用──一種深層探索

讓我們從一個簡單的片段開始吧，當中有虛擬的角色勞勃和大衛，他們倆都是十九歲，正在橫越一座沙漠。

內景。汽車──日
△勞勃用膝蓋操縱著方向盤，邊搜尋著電台，但這裡的訊號實在不太好。
　　大衛（畫外音＊）：是馬子耶！
△勞勃的頭冒了出來。

＊ 附加說明的畫外音，用以表示這場戲的角色正在說話，但在目前的鏡頭裡是看不到的。這和亦作為附加說明的旁白（Voice-Over, V. O.）不一樣，旁白可用於角色正在說話，但他實際上並不在這場戲裡，或是用以渲染角色內心聲音的對白。畫外音很好用，尤其當你想保留節奏，以聚焦於角色的反應（此時由走位指導來描述），卻又不想讓角色說話的時候（他的對白設定在畫外）。

外景。沙漠公路——勞勃的 POV——日
△透過擋風玻璃，他只能約略看出是個女的，她的手提箱擺在腳邊。
她轉了身，所以只看得到她的背影。

　　勞勃（畫外音）：讚喔。

內景。汽車——日
△勞勃轉了方向盤，往路邊開去。

外景。汽車——日
△車還沒完全停妥，大衛就慌張地下了車，跟蹌地跌跪在地。

　　車子裡的男孩們是有代理作用的，那位女子則沒有；男孩們的動作推動著這場戲，女子的動作則沒有任何影響。再者，除了性別以外，並沒有針對她做什麼特別描述，因為我們透過男孩們的雙眼看到她，而他們認為她是個女孩。在這樣的呈現方式下，她可能是個被注視者命了名的無生命欲望物體。大衛的代理作用是主動的（我們所看到的不被他的動作所影響），而勞勃的代理作用則是反射又主動的，我們從他所看到、應對方式及後續所採取的動作體會這場戲。

　　現在，我們可以來替這位女子加點料了。

外景。沙漠公路——勞勃的 POV——日
△透過擋風玻璃，他只能約略看出是個女的，她的手提箱擺在腳邊。
她轉了身，所以只看得到她的背影。
△現在他們跟她離得夠近了，即使只是從背影看，這位女子的姿態仍流露出吸引勞勃注意的年輕曼妙。

　　勞勃（畫外音）：讚喔。

　　但這番年輕曼妙沒能予以這位女子代理作用，其實，重寫的這部分僅僅是勞勃反射代理作用的加強，因為正是他的舉動（或他所駕駛的車）使得我們看得更多，增強了我們正透過他的雙眼而看的事實。年輕曼妙不全然是勞勃加諸於這位女子身上的特質。

外景。沙漠公路——勞勃的POV——日
△透過擋風玻璃，他只能約略看出是個女的，她的手提箱擺在腳邊。她轉了身，所以只看得到她的背影。
△現在他們跟她離得夠近了，當車子靠近她時，她轉過來了，是個約莫二十五歲的年輕貌美女子。

　　勞勃（畫外音）：讚喔。

　　她有動作了，這就是代理作用嗎？只有在它對這場戲的其他事情有所影響時才能算數。所以咱們再來重寫一次，讓情況更明朗些：直到她轉身，這兩個男孩才停下來。

外景。沙漠公路——勞勃的POV——日
△透過擋風玻璃，他只能約略看出是個女的，她的手提箱擺在腳邊。她轉了身，所以只看得到她的背影。

　　勞勃（畫外音）：然後咧……
△他略帶挑釁。
△現在他們跟她離得夠近了，當車子靠近她時，她轉過來了，是個約莫二十五歲的年輕貌美女子。
△勞勃踩了剎車。

　　終於，這位女子有了代理作用，即使她的轉身只是對車子的聲音的單純反射動作，但她這個動作讓故事有了曲折性，讓兩個男孩停了下來，我們也因其對故事所產生的影響而留意到代理作用。

　　現在讓我們將她的反應修飾得更細緻些。

外景。沙漠公路——勞勃的POV——日
△透過擋風玻璃，他只能約略看出是個女的，她的手提箱擺在腳邊。她轉了身，所以只看得到她的背影。
△現在他們跟她離得夠近了，當車子靠近她時，她轉過來了，是個

約莫二十五歲的年輕貌美女子。

　　勞勃（畫外音）：讚喔。

△她轉過身來時是愉悅的，但就在看到他們的車時，她的臉上旋即堆滿怒火。

這便是反射代理作用的開端。我們不明白她為何臉色大變，但已開始猜想她對這起事件的看法是十分矛盾的，足以令我們尋思如何看待這場戲。她的反應營造出背景故事，有種這個角色是這起事件發生前，早就是這個特定世界中的一部分的感覺。其實當我在寫這段的時候，我已想像出一段她的反應動機的背景故事：她與朋友起了爭執，對方在盛怒之下將她丟在路邊，原本她期待的是他冷靜下來了，回過頭來載她，所以聽到車聲時滿心歡喜，但在發現來的卻是別人，所以她才變臉了。讀者／觀眾知道這些特定細節與否並不重要，重要的是他們對這背景故事能有所感，才能在之後將整個事件拼湊出來。

　　只是，角色非得採取實質動作，才能傳達主動代理作用嗎？也不盡然。讓我們回頭來看看這位女子沒有轉過身來的稍早版本吧。起初，我們或許會解讀為她沒轉身是因為沒聽到車子的聲音，但這麼一來，她便基於某種原因，故意拒絕承認這兩個男孩的到來，如此便經由她那極端的拒絕動作，造成了一種代理作用形式。

外景。沙漠公路──勞勃的 POV──日

△透過擋風玻璃，他只能約略看出是個女的，她的手提箱擺在腳邊。她轉了身，所以只看得到她的背影。

△現在他們跟她離得夠近了，即使只是從背影看，這位女子的姿態仍流露出吸引勞勃注意的年輕曼妙。

　　勞勃（畫外音）：讚喔。

內景。汽車──日

△勞勃轉了方向盤，往路邊開去。

外景。汽車──日

電影編劇
新論

△車還沒完全停妥，大衛就慌張地下了車，跟蹌地跌跪在地，她就站在不到十呎開外。他向上望去，看到的只是她的背影，她仍然沒轉過身來。

在這幾場戲裡，我們對這則故事不是以男孩們的行動為推力，而是由女子拒絕動作這一點所驅使引發了爭議。她的不採取行動成了主動代理作用的形式——我們的注意力和興趣，都集中在她如此堅定不移的動機為何。這種經由不作為而來的代理作用形式，在「真實」生活中常被形容為被動的侵略性行為。

在我們更深入探討反射代理作用之前，我們想來看看劇本中所暗示的觀點如何被用於聚焦代理作用。為了能細說分明，咱們來將這位年輕女子的動作改一改吧。

外景。沙漠公路——勞勃的 POV——日
△透過擋風玻璃，他只能約略看出是輛車子，引擎蓋是打開的，一個年輕女子正在修引擎。
　　勞勃（畫外音）：讚喔。
內景。汽車——日
△勞勃轉了方向盤，往路邊開去。
外景。汽車——日
△車還沒完全停妥，大衛就慌張地下了車，跟蹌地跌跪在地。他四處張望，看到那位女子還在修引擎。她並未抬起頭來。

直至目前為止，所有的版本中的緊張軸線都是由男孩們往年輕女子身上投射過去。她是他們所凝視的一個物體，透過這場戲而衍生的問題由他們眼見的所定義。她對他們感興趣嗎？她會回應他們嗎？就這個觀點而言，我們予以這名女子一項具體的任務。事實上，她或許可以克服車子拋錨的障礙，而許多其他情況中的代理作用行為此時都成不了什麼氣候。就這一點來說，她不用堅持任何代理作用，她做的事都對男孩們

的舉動不會造成影響，因為這些舉動是這場戲的前景。

咱們就來將它翻轉一下吧：

外景。沙漠公路——日
△凱倫在引擎蓋下仔細端詳了她那輛老舊的雪佛蘭 Impala，檢查了每條火星塞導線，之後再查看了配線盤。就是這個！是線圈沒接上。
△她斜靠在引擎上，將額頭上的汗抹去。
△在她身後，我們看到一輛新的豐田 4Runner* 在路邊停了下來。
△凱倫看都不看一眼，仍斜靠在引擎蓋上。該死的電線跑哪兒去了？她向引擎內探得更深了。
△在將電線送進配線盤之際，她依稀聽見有人在她身後，但線被什麼東西卡住了，她得再伸到引擎下。

當她不再是男孩們凝視的物體，從第二順位的觀察物體（我們看到兩個男孩，他們也看到她了）搖身一變，成了第一順位的觀察主題（我們看到她，而她正察看著引擎），這位年輕女子便有了名字。這種作法立即瓦解了當我們只透過男孩們的凝視看到她，並將她當作一名「女子」時所感受到的敘事距離（narrative distance）。凱倫的主動代理作用是將細節集中於她修車的動作所產生的前景，其實我們藉著運用讓觀眾立刻置身於凱倫的情境的反應詞句，如「就是這個！」「該死的電線跑哪兒去了？」等，將它給強調了。凱倫控制了我們所能看到的場面，駛過來的車子只是經由她斜靠著引擎的背景中的能見物。

這所有的結果都歸因於我們將緊張軸線的方向給轉換了，戲劇問題現在成了凱倫能否修好她的車子（或是說，她在男孩們抵達前能否修好）。因此，凱倫不僅具備主動代理作用，也具備了反射代理作用；她的想法是她的行動，以及我們如何看待這一場戲的推力。

然而，我們該留意的是，與聚焦於男孩們觀點的版本不同，這個版

* Impala 是房車，4Runner 則為運動休旅車，以增強在沙漠中會出狀況的車型對比。

本不純粹是角色推力的戲，因為讀者／觀眾比凱倫看到的還多。這場戲亦點出了在劇本中運用影像與聲音之間的差異。在先前的版本裡，當凱倫**聽到**某人在她身後跌倒卻決定不轉過身來，代表了她蓄意忽略某件我們確信她已察覺的事，因為聲音是在能被聽見的範圍之內，且是無所不在的。相形之下，她對身後車子的不回應，在這個版本中是因為她沒注意到，既然如此，她的不回應似乎就沒有我們先前所看到的那般蓄意地忽略了。

現在，就讓我們來使凱倫的這兩種代理作用更明確，讓它來操縱一場完全角色推力的戲吧！

外景。沙漠公路——日
△凱倫在引擎蓋下仔細端詳了她那輛老舊的雪佛蘭 Impala，檢查了每條火星塞導線，之後再查看了配線盤。是配線盤裂開了。
△她斜靠著引擎，看著公路，放眼望去，什麼都沒有。
△她又往另一個方向看去，一輛豐田 4Runner 駛過來了。她回望了引擎，已經無能為力了。
△她猛然將車子的行李箱蓋上，回到路上，豎起了大拇指。

現在這場戲的推力不只有凱倫，我們亦戲劇化了她的轉變，決定的時刻或反射代理作用使得她得採取行動。與先前版本不同，之前我們在這場戲看到了車子，可是她沒看到，現在她成了負責引領我們目光的人了。我們可以將這個觀點的運用方式再進一步發展：

外景。沙漠公路——日
△凱倫將她那輛老舊的雪佛蘭 Impala 的引擎蓋掀開，彎下身來。
△過了一會兒，她探出頭來，一臉嫌惡。她看著公路，放眼望去，什麼都沒有。
△她又往另一個方向看去，一輛豐田 4Runner 駛過來了。她回到路上，豎起了大拇指。

△看到車子的速度慢了下來，她把手臂舉得更高了，這似乎奏效了，因為這輛車正往路邊停靠。

△車子終於開到近得可以看見車內的距離，裡頭的兩個小伙子也將他們的臉往擋風玻璃湊過來，她幾乎可以聽到他們喘吁吁的聲音。

△她把手臂放下，又將頭往掀開的引擎蓋裡探了一會。

△當她把頭探出來時，她的笑容好燦爛。她蓋上引擎蓋和後行李箱，挑釁地揮著豎起的大拇指，好讓那輛車在她面前停下。

　　現在，這不單單是對於推力著這場戲的可能旅程的認同，也呈現了凱倫對於這兩位男孩的複雜感受。但在這樣的觀點下，當她隱身於引擎蓋之後，我們亦被擱置在她的主要想法進程之外了。假設我們現在利用攝影機的機動性，予以她一段私密時刻，便可以讓我們看到男孩們所看不到的。

外景。沙漠公路──日
△凱倫將她那輛老舊的雪佛蘭 Impala 的引擎蓋掀開。

△她在引擎蓋下仔細端詳了一番，檢查了每條火星塞導線，之後再查看了配線盤。是配線盤裂開了。

△她斜靠著引擎，看著公路，放眼望去，什麼都沒有。

△她又往另一個方向看去，一輛豐田 4Runner 從大老遠那一邊駛過來了。她露出笑容，豎起了大拇指。

△看到車子的速度慢了下來，她把手臂舉得更高了，這似乎奏效了，因為這輛車正往路邊停靠。

△車子終於開到近得可以看見車內的距離，裡頭的兩個小伙子也將他們的臉往擋風玻璃湊過來，她幾乎可以聽到他們喘吁吁的聲音。

△她把手臂放下，又將頭往掀開的引擎蓋裡探了一會。她的笑容消失了，抬起頭來望向外面那片不毛之地，她完全是孤伶伶一個人。她再回看了引擎，輕敲了配線盤，但裂痕還是在那兒，她是沒法修好了。

△她下定決心，將身子往後站並猛然蓋上引擎蓋。她挑釁地揮著豎起的大拇指，好讓那輛車在她面前停下。她的笑容好燦爛。

私密時刻所能顯現的，自然要比純粹只是心情轉變來得多。依這段故事發展下去，凱倫可能會舉起她藏在引擎空隙中的槍，扣下扳機。但重要的是我們在那段情緒不確定的時間內與她同在，體會她做這個動作的決定。

現在，我們已在先前被動的角色裡建立了反射與動作兩種代理作用，但我們仍將車內的這兩個男孩當作單一個體看待，且讓我們往回走，看看能為他們再增添點什麼。

內景。汽車──日
△勞勃用膝蓋操縱著方向盤，邊搜尋著電台，但這裡的訊號實在不太好。當他抬起頭時，看到大衛眼睛盯著窗外。

　　勞勃：啥事？

　　大衛：那裡有人想搭便車。

△勞勃看了一下。

　　勞勃：你幹嘛不早說？

△大衛聳聳肩，把頭別過去。勞勃繼續盯著窗外瞧。

外景。沙漠公路──勞勃的 POV──日
△他只能依稀看出要搭便車的是位年輕女子，她站在一輛老舊、引擎蓋掀起的 Impala 前面。

　　勞勃（畫外音）：讚喔。

△現在他們與這個要搭便車的人離得夠近，可以看得見她了。她是個漂亮的年輕女子，約莫二十五歲，對他們投以魅惑的笑容。

內景。汽車──日
△勞勃開始轉動方向盤，大衛回望著他。

　　大衛：等一下。

△他把手放在勞勃的手臂上，想阻止他，但勞勃已駛離路面了。

我們現在把這兩個男孩分開來，讓他們對在路上看到的這名女子有著不一樣的態度。這種方式馬上將他們的特徵顯現出來，予以他們各自不同的想望，即使我們仍不明白是什麼在推力著他們；這亦使得他們看起來不再那麼單一且更有特色，更有人性且少了威脅感。

但我們在先前版本中所安排的女子的猶豫該怎麼辦呢？而勞勃與大衛之間的緊張能再說得清楚一點嗎？

> 外景。沙漠公路——勞勃的 POV——日
> △他只能依稀看出要搭便車的是位年輕女子，她站在一輛老舊、引擎蓋掀起的 Impala 前面。
>> 勞勃（畫外音）：讚喔。
> △現在他們與這個要搭便車的人離得夠近，可以看得見她了。她很有吸引力，約莫二十五歲，但在勞勃能看出更多線索前，她放下了大拇指，消失在掀起的引擎蓋後面了。
> 內景。汽車——日
> △勞勃轉頭看著大衛，大衛正把手放在他的手臂上。
>> 大衛：當作沒這回事吧，天快黑了，我們也迷路了。
>> 勞勃：是啊。
> △當勞勃開始加速時，他又向路邊瞄了一眼。
>> 勞勃（繼續說）：等等。
> 外景。沙漠公路——勞勃的 POV——日
> △女子把大拇指豎得高高地，她的笑容真燦爛。
> 內景。汽車——日
> △勞勃開始轉動方向盤，大衛把手放在他的手臂上。
>> 大衛：現在別這樣。
> △但勞勃已經駛離路面了。

目前為止，我們已在觀點方面營造出一意孤行的態勢。在一些特定

時刻，你就是會想保有某種觀點，多數時候則是任由攝影機來假定許多看法。我們將藉由重寫這場戲以轉變觀點，來結束這個片段。

外景。沙漠公路——勞勃的 POV——日
△他只能依稀看出要搭便車的是位年輕女子，她站在一輛老舊、引擎蓋掀起的 Impala 前面。

　　勞勃（畫外音）：讚喔。

△現在他們與這個要搭便車的人離得夠近，可以看得見她了。她很有吸引力，約莫二十五歲，但在勞勃能看出更多線索前，她放下了大拇指……

外景。沙漠公路——日
△……她又將頭往掀開的引擎蓋裡探了一會。她的笑容消失了。這個名叫凱倫的年輕女子抬起頭來，望向外面那片不毛之地，她完全是孤伶伶一個人。她再回看了引擎，輕敲了配線盤，但裂痕還是在那兒，她是沒法修好了。

△她下定決心，將身子往後站並猛然蓋上引擎蓋。

內景。汽車——日
△大衛把收音機關了。

　　大衛：當作沒這回事吧，天快黑了，我們也迷路了。

　　勞勃：是啊。

△當勞勃開始加速時，他又向路邊瞄了一眼。

　　勞勃（繼續說）：等等。

外景。沙漠公路——勞勃的 POV——日
△女子把大拇指豎得高高的，她的笑容真燦爛。

內景。汽車——日
△勞勃開始轉動方向盤，大衛回過頭來望著他。

　　大衛：現在別這樣。

△大衛把手放在勞勃的手臂上。

外景。沙漠公路——日

△凱倫放下大拇指，當她看到車子駛離路面時，露出了笑容。

在這些轉變的觀點中，以剪接的方式來思考會很管用。在第一次將焦點由男孩們轉變至凱倫身上時，我們由勞勃的觀點一路剪接至凱倫放下手臂之際，用以表示她那無所不知的洞察力。這是道很貼切的剪接，涵蓋了第一次轉變，且通常是最難處理、卻有助於敘事更流暢。接著是將男孩們關上收音機的動作緊接於蓋上行李箱之後，這個意圖有些出其不意，但使連結更為明顯了：凱倫採取行動了。現在，男孩們得怎麼辦呢？最後剪回凱倫的片段，就戲劇方面而言是不可免地，因為凱倫和讀者都知道：她贏了，且我們想看到她品嘗這番滋味的樣貌。在這場戲的稍早，在連結角色之間的戲劇連結變得更強烈之前，我們是透過一道流暢又合宜的剪接方式，將轉變包括進來。之後，在戲劇張力提升及交叉剪接（cross-cutting）的習慣建立起來時，剪接得以更加出人意表，呈現劇戲意義的流暢性。

我們已透過若干置換，示範編劇能轉換代理作用與再聚焦這場戲的不同方式，想藉由提醒一點來結束這段討論：若你試圖清楚地說明每個角色的節奏，你的戲將會失去戲劇焦點。你必須決定這場戲的線，以及標明角色代理作用的節奏段落，如此才能用最好的方式說出你的故事；一但決定好了，你同時也戲劇化了合適的代理作用節奏。

保留代理作用

許多戲劇都來自於發現。一開始將凱倫呈現為一個明顯順從又帶點戲劇邊緣的角色，僅在之後讓她顯露自己的真實面，還挺有意思的，但這並不意味著想要留一手。通常，藉由強調反射代理作用而非主動代理作用，以隱藏付諸行動的需求，將會使故事更有趣。我們可以超乎想像地做到這一點：

內景。汽車——夜
△大衛和勞勃為了收音機吵了起來，他們都有自己想聽的電台。就

電影編劇
新論

在勞勃的手快要伸到收音機的旋鈕時，車子突然轉向了。

△大衛正想把勞勃的手揮開，但這時車子裡已充滿了變調的鄉村音樂，有夠大聲的。

△凱倫坐在後座，這個音量讓她縮了縮身子。之後她靜止不動，冷靜地看著這兩個男孩。

△大衛已取得掌控權，他將電台轉到吵雜、刺耳的運動脫口秀。

瑟縮或許是因為音樂的關係，也可能意味著這個不安的角色已緊繃到快要爆發了。

我們也可以加點角色的其他線索進去：

內景。汽車——夜

△大衛和勞勃為了收音機吵了起來，他們都有自己想聽的電台。就在勞勃的手快要伸到收音機的旋鈕時，車子突然轉向了。

△大衛正想把勞勃的手揮開，但這時車子裡已充滿了變調的鄉村音樂，有夠大聲的。

△凱倫坐在後座，這個音量讓她縮了縮身子，結果讓她原本用膝蓋夾著的錢包掉下去了。

△大衛往後看了一下，凱倫隨即報以甜美的微笑，大衛完全看不出她內心的惶恐。

△大衛鬆開手，讓鄉村音樂繼續唱著。

敘事距離

目前為止，我們已專注於角色推力的戲上，其中的代理作用是由針對角色的敘事洞察轉變而來。不過若你想要強調的是敘事的聲音呢？若你想讓觀眾將這場戲解讀為美國西部的原型，而不是一則特別角色的故事呢？在這樣的情況下，你就得讓攝影機增加代理作用。

外景。西部——日

△我們高高地飛過一座西部城鎮的商業地帶，閃亮、耗油的運動休旅車開進了醒目、復古的得來速餐廳。

△我們來到某個高處，可以看出這座城鎮被沙漠環繞，一個孤單的騎士在城鎮附近騎著馬慢慢地走著。

△現在我們穿越了沙漠，城鎮消逝在後，四處什麼都沒有。

△我們看到遠處有個人獨自站在車子前面。當我們靠近時，看到引擎蓋是掀開的，風不斷地穿透這個人的頭髮。

△我們再繼續靠近，看出她是位女子，獨自一人在沙漠裡。但別擔心，幫手這就來了。

△一輛 4Runner 猛地剎了車，當女子奔向它，我們便向後退至一平頂的高地，看到嗶嗶鳥（roadrunner）正被大笨狼（coyote）追趕著*。

代理作用的樣式

我們可以歸結：每部腳本透過引用任何一段遭遇來描繪「他者」的方式，都是不一樣的。大多數的腳本中都會有一定範圍的角色，而這些角色沒有一個足以代表腳本的全面性觀點。但是在支配敘事聲音的部分，我們有時能看出代理作用的樣式，它已開始有意或無意地指涉出觀點。

以下列這些遭遇的敘事聲音版本片段為例，或許可說明性主動是男人獨有的天性。

內景。紐約酒吧──夜
△越過吧台，一名男子悄悄來到正在喝紅色大都會調酒的女孩身邊。他輕敲了她的杯子。

<div align="right">鏡頭快速搖至：</div>

外景。飯店游泳池──日
△一名年輕男子猛盯著穿比基尼的妙齡女子瞧，她正在腿上塗上厚

* 嗶嗶鳥與大笨狼為華納經典動畫的主角，兩者在沙漠中的你追我趕，營造出諸多令人發噱的笑料。

厚的古銅色乳液。她轉過頭來。

△男子連忙抓起泳衣，一溜煙地不見了。

<div align="right">鏡頭快速搖至：</div>

內景。沙漠——日

△兩個男人從 4Runner 上下來，慢慢走向那位要搭便車的女子，其中一人提起了她的行李箱，另一個牽著她的手臂，兩人一塊兒幫她坐上車。

<div align="right">鏡頭快速搖至：</div>

內景。賭場——夜

△一名年輕男子正看著一位顯然下不了決定的二十一點玩家，對她微笑。

一個簡單的調整，便能改變你所說的故事：

內景。紐約酒吧——夜

△越過吧台，一名男子悄悄來到正在喝紅色大都會調酒的女孩身邊。他輕敲了她的杯子。

<div align="right">鏡頭快速搖至：</div>

外景。飯店游泳池——日

△一名妙齡女子猛盯著穿比基尼短褲的年輕男士瞧，他正在腿上塗上厚厚的古銅色乳液。他轉過頭來。

△女子連忙調整她的比基尼，一溜煙地不見了。

<div align="right">鏡頭快速搖至：</div>

內景。沙漠——日

△兩個男人從 4Runner 上下來，慢慢走向那位要搭便車的女子，其中一人提起了她的行李箱，另一個牽著她的手臂，兩人一塊兒幫她坐上車。

<div align="right">鏡頭快速搖至：</div>

內景。賭場——夜

△一名年輕女子正看著一位顯然下不了決定的二十一點玩家，對他微笑。

在戲劇場面中，編劇的他者處理方式或許會被隱藏起來，因為它是經由角色而來。我們對於作者針對角色的態度的解讀，對於我們詮釋這部腳本是相當重要的。比方說，若先前的全然男性性衝動版本是由一位男性角色告訴我們的，我們會感受到編劇是將它當作理想的行為，便會揣測這部腳本的觀點為何；若我們得知所呈現的角色對自己的性能力感到不安與不確定，就不會有這麼多的疑慮了。

一個好編劇會善用細微裝置，將自己與角色分隔開來。在此我們以強・法夫洛（Jon Favreau）編劇的《求愛俗辣》（*Swingers*, 1996）的腳本為例：

52 內景。麥可的公寓──當天深夜
△麥可開了門，將他那間沒什麼家具的單身公寓的燈打開。
△他把鑰匙放在桌上，跟答錄機排成一直線。
△他按下答錄機的按鈕。
　　答錄機（合成的聲音）：她沒打來。
△麥可癱進沙發床裡，點了一根煙。
△音樂節奏。
△他將紙巾攤開，盯著上面的電話號碼。
△他看了一下時鐘，凌晨兩點二十分。
△他又盯著紙巾看。
△他想，這樣比較好吧，便將紙巾放到一旁。
△音樂節奏。
△他取出紙巾，拿起了電話。
　　答錄機（合成的聲音）：別這麼做，麥可。
　　麥可：閉嘴。
△他撥了電話。

電影編劇
新論

△響了兩聲，然後……

　　妮基（錄音）：嗨，我是妮基，留個話吧。

　　（嗶）

　　麥可：嗨，妮基，我是麥可，今晚在德勒斯登酒吧遇見妳。
　　我……呃……我打來只是要說……呃……我真的很高興我們遇
　　上了，妳可以打電話給我的。要不就明天打來吧，或……後天
　　吧，都可以。我的電話是 213-555-4679……

　　（嗶）

△麥可掛上電話。

△音樂節奏。

△他又撥了一通。

　　妮基（錄音）：嗨，我是妮基，留個話吧。

　　（嗶）

　　麥可：嗨，妮基，又是我，麥可。我打來只是因為，妳的答錄
　　機好像在我把電話給妳之前就斷掉了，另外還得說很抱歉我這
　　麼晚打來，因為我離開德勒登時妳人還在那兒，所以我知道打
　　來會是答錄機接的。總之，我的電話是……

　　（嗶）

△麥可立刻再撥回去。

　　妮基（錄音）：嗨，我是妮基，留個話吧。

　　（嗶）

　　麥可：213-555-4679，就這樣了。我只是想留下我的電話，我
　　不想讓妳覺得我怪怪的，或是在沮喪之類的……（說完他馬上
　　後悔了）……我是說，妳肯定明白的，我們應該別那麼拘泥。
　　就這樣，沒想太多，就是……妳瞭的啦，就是放輕鬆點。拜了。

　　這個段落一直持續，直到妮基終於接了電話，把麥可數落一頓為
止。編劇很能將麥可的沮喪戲劇化，還做了評論，也不忘加上幽默。他
將電話答錄機人格化——因此，它不僅能與麥可交談，還能予以麥可那

些我們想提供的建議——讓編劇一頭栽進麥可的滿腔熱情裡，把觀眾放得遠遠的。這一連串撥給妮基的漸進式的對話內容，每段都是由於上一通還沒講完，不只好笑，同時也讓我們眼見麥可正在堆疊他的沮喪，而嘲笑這整件事。我們關心著麥可，也替他感到難過，而我們也理解編劇的觀點是針對他的行為。

他者的特性比我們在此所能秉公處理的還來得複雜

　　須留意的是，**我們對上他們**是在擁有權力與沒有權力的人們之間的一種清楚分野上所提出的前提。在這種情況下，權力指的是創造代表性的能力，以在我們的想像中營造角色——權力來自透過我們的角色的雙眼所看見的能力，而他者則是被看見的。好萊塢製作／發行機構對歷史所造成的衝擊，以及其作為呈現科技接收入口的已開發世界，讓許多人相信他們將會一直支配著媒體的呈現方式，而他們也將永遠為他者、而非「他們」下定義。

　　然而，這種想法在近年來受到挑戰。網路的可取得性以及更近期的部落格形式，讓這些傳統被視為他者的角色有了聲音。此外，由許多第三世界（Third World）社會再次呈現的第一世界（First World）＊，對於代表的權力是否僅朝一個方向流動提出了疑問。麥可・陶席格（Michael Taussig）[3] 引用巴拿馬的庫納（Cuna）部落為例，他們常將色彩鮮豔的圖案式摩拉（mola）用於女性短衫和洋裝上，且將某些具備西方廣告力量的圖示，將他者如何看待我們的意象反射回予我們。庫納族重畫美國無線電公司（Radio Corporation of America, RCA）品牌之一維克（Victor）的狗兒標誌＊＊，將狗兒正經八百地聆聽留聲機的黑底畫面，轉變為極繽紛的幾何圖案。陶席格認為，此番修改令現今西方人極度欣

＊ 於冷戰時期發展的概念，最初是將全世界的國家依二次大戰時所表明的立場所劃分，之後因全球政經局勢改變而略有不同。大致上，第一世界泛指北美、西歐、澳洲和日本等已高度開發的國家，第二世界是蘇聯、中國、寮國、北韓、越南、古巴等社會主義國家，第三世界則為瑞士、芬蘭、挪威、瑞典等中立國及亞洲、非洲、中南美洲等發展中國家。之後因蘇聯解體及國際情勢的發展、變異，此概念的分野愈來愈模糊，目前已甚少使用。

＊＊ 美國無線電公司維克品牌原為維克留聲機公司（Victor Talking Machine Company），是美國早期留聲機的領導品牌，後為美國無線電公司收購。

電影編劇
新論

喜，若將原來的廣告與摩拉版放在一塊兒，更能讓人會心一笑；他並指出，「會引發這種爆笑，很可能是因為認出不知源於何處的那種文化認同的小震撼，這不僅攸關認同，亦與做自己的安全感有關」；對陶席格來說，「做」自己是已開發世界所具備的必然優越感。

這番洞察亦適用於周遭環境。在西方由內在呈現他者性的想望中，我們是否已認定了那些並未深入了解的戲劇化動機呢？史蒂芬·嘉漢編導的《諜對諜》（*Syriana*, 2005）說的是三個年輕的穆斯林男子變成恐怖份子的故事，他們被描寫成反石油的人，在敗壞的石油工業中儼然是一股清流。美國商業的那種放諸四海皆準的腐敗處理方式是種比喻，是某種我們已習於在電影中會看到的事。它裝作更近距離地向我們呈現這三名恐怖份子，其實是將他們降低至一類似的比喻，即腐敗的相對面，亦將他們降至如同石油公司的人所展現的同樣後現代老掉牙的形象。它讓我們覺得自己理解、且已吸收了某件我們並沒有吸收的事。這並非那麼全然是針對他者的探索，而是作為降低他者至一種相對於貪婪、令人舒坦的類別。

結論

戲劇化他者是沒有淺顯的答案的，最終我們所能追求的便是：編劇在一場戲裡想像出所有的參與者，即便他只把焦點擺在其中某幾個人身上。編劇為所有意義負起責任，無論它是否是預設好的。

你無法時時刻刻予以每個角色代理作用，如此你的故事便會失焦。可是，若你發現自己正在重複代理作用樣式，予以你所否認的某個角色等級時——亦即，所有女人在一段關係中都沒能暢所欲言——那麼你和你的腳本或許會被說成帶有某種世界觀，且是你自己沒察覺、也不是你蓄意要這麼說的。首先，你必須學習讓自己對意外的訊息十分敏銳，或是找到一個可以替你指出這些訊息的可靠讀者。若你無意中發現提出了更受限的聲音觀點，而這並不是你想要的，那麼你就會想運用本章所討論過的一些技巧，替那些被否定的角色加上代理作用。

他者性的問題終究極為複雜，淺顯的答案是行不通的，我們僅能要

求：身為編劇的你能聆聽洞察範圍中的聲音，並探掘如何能在你的腳本中予以聲音最寬廣的代理作用。

註文

1 這是我之前的學生提醒我留意的，她是媒體工作者夏琳‧吉伯特（Charlene Gilbert），現在已是美國大學（American University）電影暨媒體藝術學系（Film and Media Arts）副教授。

2 提醒我留意《奪寶大作戰》的，是田納西大學（The University of Tennessee）林賽‧楊教授（Lindsay Young Professor）獎得主暨電影研究主席克莉絲汀‧荷姆蘭博士（Dr. Christine Holmland）。

3 Michael T. Taussig, *Mimesis and Alterity: A Particular History of the Senses* (New York: Routlege, 1993), p. 226.

電影編劇
新論

角色、歷史和政治

在李察・李考克（Richard Leacock）一九六四年拍的紀錄片《助
選員》（*Campaign Manager*）裡，起先我們看到大家在用餐時針對選
戰策略展開唇槍舌戰，然後卻又為誰點了那客五分熟的牛排同樣爭論不
休。類似的情節曾出現在麥可・李奇（Michael Ritchie）的劇情片《候
選人》[1]裡。由於這兩部電影實際上具有同樣的情節內容，因此它們可
以幫我們研究歷史或政治素材是如何改編成劇情長片劇本的。以下我們
先針對三種改編技巧作分析：一、如何填滿不足的情節；二、加強戲劇
性的節奏；三、決策個人化。其次則說明如何應用上述三種技巧將包羅
萬象的歷史素材去蕪存菁，儘管這些作法往往犧牲了「紀錄性的真實」。
最後，我們將檢視一些開放式的改編劇本。看看它們是如何在製造主角
內心戲劇張力的同時，也保存了「紀錄性事實」。

傳統上，我們把紀錄片看成真實，而把劇情片看成虛構。但是，這
種老生常談的論調其實是有問題的。儘管紀錄片拍的是確實發生的事
件，但是經過紀錄、構思、重組等拍攝過程，便只是真實事件的重現。
既然是重現便會和真實之間產生距離，而所有的拍攝細節都得經過選
擇，包括取材、取景、選擇鏡頭、攝影質感、剪接、鏡頭長度、混音等
等，則更可說明上述的觀點。

真不真實的問題並不重要，我們想知道的是由於個人創作動機不
同，寫出來的劇本會有什麼不一樣的問題。在主流劇情片中常見的三幕
劇結構裡，其主要的特色是角色的心理狀態主宰著演員的表演動機和意
義，其他細節的安排也都是以角色塑造作綱領。反觀紀錄片所拍攝的物

質世界卻容不下這種主觀強烈的因果關係。或許大家都已明白其中的差異，然而在劇情片和紀錄片各自不同的「重現」過程中，後者總是受限於它所記錄的現實世界原本就是獨立存在的客體、和影片本身無關的事實。也由於具有這樣的限制，同時意識到無法單從影片中找出全部的意義，所以紀錄片變得更接近真實的歷史。由此視之，即使我們拍的是劇情片，也應該透過這層限制關係去體認個人與外在世界的內在關聯。

形式的個案研究：《助選員》與《候選人》

　　主流電影大抵以社會大環境作為描述對象，故事內容雖包羅萬象，敘述形式卻甚多變化。換言之，雖然電影的主題是社會性和政治性的內容，敘述方式仍以角色為中心。或許這也意謂著歷史、政治、社會原本就是屬於個人的問題。這個道理在進一步分析《助選員》和《候選人》之後會更清楚。

　　《助選員》是一部具有「直接電影」（direct-cinema）風格的黑白片，從本章開頭提到的那場戲看來，整場戲給人的感覺就像零亂的紀錄片段——畫外音、和現況不相關的鏡頭、各種細節畫面，例如某個人專注聽講時老是抓脖子，另一個人不耐煩地頻頻更換坐姿。這場戲著重在捕捉角色的動作神情，而不是側重刻劃人物個性。小餐車推進來的時候我們看不到，要等鏡頭拉開後我們才看得到它。現場交雜的聲音包括激辯選戰策略、給黑人侍者小費時的寒暄，還有七嘴八舌討論牛排味道如何的聲音全都重疊在一起。整場戲的節奏相當流暢，從維吉尼亞州初選一直到點餐的問題一氣呵成。最後的畫面是某個人以自覺的眼神面對鏡頭，一邊微笑，一邊搖頭，似乎欲言又止。

　　相形之下，《候選人》鋪陳選戰總幹事和幕僚之間在空間和戲劇上的張力，使開場戲看來極個人化（personalized）。首先，總幹事一個人站在台上發表選戰策略時，其他人則坐在台下聆聽。小餐車推進來的時候更劃出彼此地位的高下，當侍者催大家趕快點餐時，總幹事仍繼續進行討論，直到有人用挑釁的口吻要求先解決點餐問題時，會議才告中斷。這個喊停出現得太突然，現場頓時鴉雀無聲，鏡頭在

每個人臉上逡巡，然後停在其中一位角色的特寫上面，他促狹地問道：
「誰點五分熟的牛排？」

　　感覺上《助選員》像一齣政治人物的諷刺劇，但它並不是針對某個特定的政治團體或人物品頭論足。我們可以從影片中得到佐證，例如：自然重疊在一起的人物對話，攝影機偏重捕捉人物的動作而不是性格的描寫，故事的發展就像隨機的發現而不作刻意安排，找不到懸疑萬分的關鍵戲，不講求節奏快慢，鏡頭並未在特定的與會人員身上打轉，終場時還讓其中一人發現攝影機的存在。相對地，《候選人》看起來則個人的多了，它所描述的是無趣的競選總幹事和寶裡寶氣的手下吵架的過程。《助選員》在風格上傾向隨機與偶發事件的紀錄，而《候選人》則明顯地經過刻意的安排，像讓總幹事站在講台上發言或是從他和幹部的對話中都可以看出彼此對立的關係。其他的刻意安排還包括幹部們迫不及待地想吃飯。餐車來回地在總幹事和幹部之間穿梭（埋下吵架的伏筆），節奏的控制（期待性的暫停）在最後以幽默的方式收場。

　　這兩部片的差異在哪裡？或許只是紀錄片和劇情片的差異罷了，但是對處理社會性和政治性題材的電影而言。其中的差異卻引發許多令人深思的問題。例如：究竟歷史是建立在個人的內在衝突上，還是看似與個人無關卻時而影響個人的外在世界力量？電影故事應該是個人的體驗還是一般社會性的內容？個人的片面之詞足以闡釋權利的概念嗎？經驗告訴我們：在這兩種觀點之間存在著複雜而多變的互動關係。主流電影或個人化電影的問題，在於它吸引觀眾和解釋故事的手法，完全不指涉上述複雜的互動關係與張力。

補白、節奏清晰與個人化

　　為證明主流電影完全不指涉互動的張力，我們將從三種主流劇本的寫作技巧和其結果來做說明。其一是替失去的空間補白（filling in the missing spaces），其二是以節奏使涵義更為清晰（heightening articulation through rhythm），其三是決策個人化（personalizing deci-

sions）。主流（個人化）電影就是利用上述三項技巧將歷史性的素材改寫成故事。底下所舉的改寫範例原為一則紀錄片片段，取材自美國公共電視台（PBS）製播有關民權運動節目中的第五集《渴望勝利：密西西比，1962-1964》（*Eyes on the Prize – Mississippi: Is This America? 1962-1964*）[2]。這一場戲記錄由「密西西比自由之夏」（Mississippi Freedom Summer）是一九六四年六月於俄亥俄州牛津市的邁阿密大學（Miami University）所舉辦的訓練營實況，主持該項活動的是一批身經百戰的人權鬥士。

中景（M.S.）一位正在演說的黑人由左至右對著鏡頭講話，從標語上可以看見他斗大的名字：美國學生非暴力行動協調委員會（Student National Nonviolent Coordinating Committee, SNCC）的吉姆‧佛曼（Jim Forman），在他後面站著其他人權領導人。手持攝影機，黑白畫面，新聞影片片段。

　　佛曼：今天的訓練重點是教大家如何面對未來可能遭遇的狀況，也就是在法院裡如何面對猙獰的群眾。同時，我也希望藉由訓練讓大家對這些狀況泰然處之，包括他人的嘲弄、侮辱。至於面目猙獰的群眾將由白人學生扮演，我也望他們能習慣叫囂「黑鬼」等罵人字眼。

畫面剪接：釘在樹上的海報寫著「法院」兩個大字，群眾在咆哮聲進來後，鏡頭拉開，兩排白人學生站在樹邊一字排開，面對鏡頭作勢叫囂。

畫面剪接：白人學生蜂擁而上將人權份子推倒在地，咆哮聲不斷，手持攝影機沿著群眾外圍上下遙攝。

畫面剪接：場面混亂，人權領袖好像剛從地上爬起來。攝影機繞著佛曼身後走了一個圓弧，最後回到他的半身側影。臉上笑容顯得困窘。結束的畫面和第一個鏡頭相近。

　　佛曼：很好，很逼真（笑聲），終於爆發了……（聲音被淹沒）
　　（暫停了一下）

電影編劇
新論

佛曼：太好了，你們終於一發不可收拾，知道嗎？原本以為你們只會在一旁叫罵，想不到竟會洩憤地攻擊我們，這是不爭的事實。

白人學生：外面不也就是這麼搞嗎？

佛曼：事實就是這樣，大家開始叫囂。然後有人打頭陣，其他人就跟進，訓練的情況比預期的要好。

　　這場戲所描述的內容究竟是什麼？你可以說它是在指美國普遍潛在的種族歧視，連一向自由派的白人學生都有種族歧視的傾向。或者它也可以視為某人在某時刻因某些不為人知的個人理由而感到憤怒（我們雖然沒看見，但可以想像得到），於是他便到處挑釁。或是說除了事件表象的混亂之外，便無其他指涉。這並沒有標準答案，其實直接電影風格的紀錄片（direct-cinema documentary）基本上鼓勵內容上不同的解釋。就算我們反對把上述內容和美國無所不在的種族歧視作聯想，但卻無法否定如此解釋的正當性。

　　接著我們試著將前面節錄的那場戲改編成主流電影劇本，並且將重點放在角色的描寫上面，藉此可以看出改寫基本上局限了多重解釋的可能。改寫劇本時，首先得確定你要的是什麼效果？有了答案以後，才知道如何修改。為了解說方便，我們將反其道而行，我們先作修改，再分析它的效果是啥。

　　在原先的片段中，遺漏兩個重要的轉場。即佛曼呼籲學生扮演法院暴民之後，學生往標示法院的地點集結的過程，這整個轉場被剪掉（也很可能沒有拍）。另外一個是人權領袖被推倒的過程也看不到，雖然我們可以看見群眾來勢洶洶圍住他們的畫面。至於下一個鏡頭裡，他們已爬起來和拍灰塵的動作則讓我們確信這場衝突的確發生過。

　　以下我們將這場戲用一般劇本的形式整理出來，缺漏的情節則靠假想的轉場去填補，補白（填補轉折）是改編散落的歷史素材常見的傳統手法之一。接下來共分六個段落進行討論。

版本一

外景。俄亥俄州牛津市大學校園，一九六四，六月一日

△晴朗的夏日，田園風味的校園一片翠綠。一群白人大學生，虔敬地聚集在一位黑人人權領袖前面，其他幾位同為人權份子的黑人則站在他身旁。

　　黑人領袖：今天的實況模擬演練，主要是針對各位日後在密西西比可能遭遇的狀況而設計的，我們採取角色扮演的訓練方式。

　　（第一段）

△校園中心處的橡樹幹上，第二位人權領袖貼著一張海報，上面歪歪斜斜地寫著「法院」兩個字。

　　白人學生：哈！法院耶！

　　第二位人權領袖：沒錯，現在你就是面目猙獰的暴民。

　　（第二段）

△第二位人權領袖歸隊後，這些白人學生就正式扮演起壞蛋來了。

　　白人學生甲：你們大家可有在棉花田裡捉到黑鬼嗎？哈！

　　白人學生乙：要是讓我抓到這些狗崽子，我會把他們綁來幫忙犁田。

　　白人學生丙：吊死他們，五馬分屍。

　　人權領袖：現在大家一起叫罵。

　　（第三段）

△白人學生和黑人人權領袖隔開距離，後者注視著學生，學生則對著他們瘋狂叫罵。

　　白人學生：你們是些白癡、笨蛋，你媽媽是吃屎的。

　　黑人領袖：大聲點，不要盡罵些無關痛癢的東西。

　　白人學生：混蛋，狗娘養的！

　　黑人領袖：就是黑鬼啊、喜歡黑鬼的，罵些你們從來罵不出口的話吧！

　　（第四段）

△學生們不再出聲，一勁地傻笑卻說不出話來。

（第五段）

△終於有人小聲地發難了。

白人學生：黑鬼！

（第六段）

△結果並未引起很大的騷動，大家仍在猶豫，只有一部分學生接著叫喊。

白人學生：黑鬼！跟黑鬼一掛的！

人權領袖：好，接下來模擬的狀況是假設你們在拉選票。

△人權領袖和其他黑人開始往「法院」移動。白人學生叫罵的聲音震天價響。

白人學生：愛黑鬼的！黑鬼！黑奴！

△帶頭的黑人人權份子衝開擋住白人學生的去路。

白人學生：黑木炭、黑鬼、黑小子！

△白人學生開始反擊，兩路人馬頓時陷入拉鋸戰。

△學生們猝然地往前衝，攻破人權份子的陣，同時失控地將他們擊倒在地，人權領袖發出命令語氣的尖叫。

人權領袖：喂！喂！

△語帶命令的尖叫喝住白人學生，人權份子也鬆了一口氣。雙方一時都覺得尷尬，不敢置信地互相打量著，最後，人權領袖笑了。

人權領袖（繼續說）：你們都衝昏了頭，原來只要大家練習叫罵而已，最後卻發生了肢體衝突，不過，事情往往就是這麼發生的。

△大家鬆了一口氣，開始互相調侃。手提攝影機快速掃過一張張精神奕奕的臉，然而事出突然，他們的眼神仍略顯不安。

白人學生：訓練就應該這樣才逼真，對吧？

除非必要，我們對白人學生的性格並未多加著墨（這是下一段的工作）。我們加上的是紀錄片中暗示的轉場，再加上節奏性的表達而已。

以下將詳細說明改編的過程。

在第一段戲裡，第二位人權領袖悶聲不吭地將寫著「法院」的海報貼在樹幹上，他並未告訴學生該扮演什麼角色。後來在第二段戲中，學生才明白自己扮演的是美國南方的暴民。這種編劇技巧是基本常見的，避免重複說明可以使劇本顯得更嚴謹。換言之，演員的動作既能表達意思，之前便不用對白說明了。在上面的例子裡，人權領袖不告訴學生該如何行動，緊接著我們便看見學生在幹什麼，於是，前者只作暗示，讓後者作動作表示他們（或者說觀眾）已經知道要幹什麼。如此一來，整場戲便顯得簡潔有力。如果一開始就點破，後面的戲便應該另有安排。

在第三段戲裡，人權領袖挑釁地要白人學生放開膽子叫罵，接著在第四段戲裡更進一步要他們喊出「黑鬼」的字眼，可是學生們默不作聲。值得注意的是前後場面對比的關係。先是人權領袖要學生喊出「黑鬼」的字眼，緊接的沉默反應顯示這件事的嚴重性；另一方面也幫忙醞釀學生即將爆發的叫罵情緒。一直等到第五段戲時，才有一位學生開口罵人，在第六段戲時，其他學生才敢附和叫罵。

從整場戲區分的六個段落裡，我們可以看出學生逐段累積打破禁忌的勇氣，然後才說出那個從不敢罵出口的字眼。其設計的邏輯過程大致如下：第一段，人權領袖要學生來到跟前接受指揮，但是指令的內容只作暗示並未明講。第二段，學生們弄清楚自己的反派角色以後，他們主動扮演美國南方的暴民，這個動作顯示學生們躍躍欲試扮好設定角色的心情，同時也意味他們樂於試試這家家酒的遊戲。自第二段到這場戲的結束之間，家家酒逐漸假戲真作。第二段和第三段催化製造混亂的戲，發展到第四段時卻戛然停止，安靜下來，藉以製造一個期待的空間。這個空間不但為轉折補白，它更引領我們進入全戲最重要的時刻。當學生終於說出「黑鬼」兩個字時，這個舉動的重要性是早就在結構中仔細地安排推敲過了。

在紀錄片的那段中，由於缺乏轉折，我們只能用自己的想像力去補白；更由於缺乏轉折，使我們不可能專注於人物的動機，我們反而會正視事件的必然性（inevitability）和普遍性（generalization）。

電影編劇
新論

如果添上戲劇化的轉折，我們其實是加強了敘述上的因果關係，而減低了事件的必然性。有一個特定的原因，發展出一定的結果。於是，「特定」的原因使我們又開始考量事件的普遍性如何了。

　　我們替劇本加了特定的細節，但我們尚未找到一個傳統劇本中的主角（a specific personality），就像我們雖然已經做好劇情轉折，但是打架這行動仍是非個人化（impersonal）的。白人學生動手，是基於何種原因？他們的行為動機自一開始便逐步發展，尤其第二段和第三段戲所建立的高潮和期待，更說明肢體衝突勢在必行。只是沒有角色化（uncharacterized）。我們不知道為什麼有一位學生帶頭動手、而其他人則按兵不動的原因。

　　以下是更深入事件表象的第二版劇本，同時也將塑造某個角色的動機，這種改編的方式無疑地又和歷史性的重現更為不同了。

版本二

外景。俄亥俄州牛津市大學校園，一九六四，六月一日

△天氣晴朗的夏日，田園風味的校園--片翠綠。二十一歲理平頭的白人學生大衛正快步趕上面無表情穿越校園的約翰，二十四歲，他對於緊跟身後的大衛不太搭理。

　　大衛：情況有這麼糟嗎？

　　約翰：的確非常糟！

　　大衛：想不到你還真的要回去。

　　約翰：（語氣平板）該我做的，我絕不躲。

△大衛點點頭，深深佩服約翰的冷靜，並隨他走進群眾裡，一群白人學生聚集在宿舍前面，他們熱情歡迎約翰，卻沒理會大衛。

　　學生甲：歡迎，約翰！

　　學生乙：近來如何？

△約翰還沒來得及回答，一位美國黑人人權領袖和其他幹部便昂首闊步走出宿舍。

　　領袖：各位聽著。

△現場雀無聲，深怕漏聽任何一個字。大衛擠到最前排，崇拜地望著人權領袖。

　　領袖（繼續說）：我們將針對你們在密西西比可能遭遇的狀況，實施角色扮演訓練。

　　（第一段）

△另一位黑人人權幹部把一張寫著法院的海報貼在橡樹上，大衛不解地望著正在大笑的約翰。

　　約翰：怎麼老要演壞蛋？

　　幹部甲：我才不會去演南方的暴民呢！

　　約翰：（裝腔作勢地）你在棉花田裡可抓到黑奴了嗎？哈！

　　（第二段）

△大衛轉頭看著那些不知如何自處的學生。

　　約翰：（畫外音）要是讓我抓到這些狗崽子，一定會把他綁來幫我犁田。

△大衛又回頭望著一副南方暴民模樣的約翰，口中也有模有樣地學著。

　　大衛：沒錯，吊死他們，五馬分屍。

　　（第三段）

△人權領袖走到前面。

　　領袖：很好，現在大家一起開始叫罵。

△學生們受鼓動而開始叫罵。

　　白人學生甲：你這個大笨蛋、白癡！

　　大衛：你媽媽是吃屎的！

　　領袖：大聲點，不要盡罵些不痛不癢的話。

　　學生們：爛貨、王八蛋！

　　大衛：渾蛋！

　　領袖：就是黑鬼啊、喜歡黑鬼的，罵些你們從來罵不出口的話吧！

　　（第四段）

△學生們頓時啞口無聲，大衛神色緊張地望著大家。他們只是竊竊私語，說不出那個字眼。

（第五段）

△約翰終於走到前面。

約翰：黑鬼！

（第六段）

△沒人敢接腔，學生們都被這個字眼嚇呆了。大衛看著舌頭打結的同伴，又看著站在兩隊人馬中間的約翰，顯然約翰臉上並無遲疑神情。

大衛：只是遊戲嘛，對不對？

約翰：沒錯！

大衛：（試探地）黑鬼！

約翰：對了！

（第七段）

△大衛露出自得的微笑走向約翰，學生們都投以略帶羨慕的眼光。

大衛：黑鬼！

約翰：愛黑鬼的！

大衛：波蘭鬼！

約翰：猶太人！

△他們兩人以惺惺相惜的姿態互相擊掌。

（第八段）

△其他學生看到這個景象，終於也跟進了。

白人學生們：黑鬼！跟黑鬼一掛的！

△人權領袖和幹部們緩緩向「法院」的方向走去，學生們叫罵聲震天價響。

白人學生們：愛黑鬼的，黑鬼，黑奴！

△人權幹部往前推進，學生被迫讓路給他們過，只有約翰堅持不肯讓路，雙手推向人權幹部，彼此僵持對峙著。

約翰：黑木炭！黑小子！黑鬼！

△大衛一看到這情況，馬上跳上前去加入戰局。碰巧這時候雙方突然鬆手，大衛於是把毫無戒備的人權領袖撞得跟蹌後退，同時造成其中一位人權幹部摔倒在地。

△人權領袖反射動作地把大衛推回學生人群裡，同時也撞倒一位學生。其他白人學生一下子擁上來，頓時便造成人仰馬翻的場面。接著是人權領袖發出尖銳、命令式的喊叫聲。

　　人權領袖：喂！喂！

△被喚醒的白人學生突然收手，往後退。一時進退不得的大衛被留在尚未回神的兩隊人馬之間，最後還是他打開對峙的僵局。

　　大衛：訓練就應該這樣才逼真。對吧？

△人權領袖定神地望著大衛一會兒，然後露齒而笑。

　　人權領袖：你們都衝昏了頭，我是說原本只要大家練習叫罵而
　　　　已，最後卻變成肢體衝突。不過，事情往往就是這麼發生的。

△大家鬆了一口氣以後，開始互相調侃。手提攝影機很快地掃過一張張警覺而有力氣的臉孔，只是笑容裡略顯不安。因為一切發生得太快了。鏡頭最後停在大衛尚未回魂的臉孔，然後鏡頭離開，然後，鏡頭再回到他的臉上，不安閃爍的神情已經不見，大衛終於露出淺淺地詐笑。

　　這個版本的開場戲是大衛向約翰搭訕，但約翰卻愛理不理，顯然角色已成為劇情的重心。對讀者而言，第一版的劇情理路太模糊（出現戲劇轉折，卻看不到人物的內在動機）。至於修正過的第二版，就比較容易讓觀眾切入。在第一版的劇本裡，觀眾容易在既定的美國種族問題上面打轉，我們會猜想黑人人權幹部和白人學生之間將會發生什麼事，劇本也並未提供觀眾異於種族問題的思考的方向。在第二版的劇本裡，我們會想知道在當時美國種族對峙的大環境下，為什麼大衛急於自我肯定，以及大衛急切的心情是否導致了他接連下來的行為。

　　情節的焦點不一樣，所產生的意義也就不同。第一版的劇本裡，最先吸引我們注意的是開場時人權領袖的一番話，雖然它比一般劇情片要

長得多。但是在修正後的劇本裡，開場已經從談話變成大衛亦步亦趨跟隨約翰的行為上面，其中透露的是自我認知的意義。

約翰在第一段戲裡便已表現出對於角色扮演這種把戲早瞭然於胸，他也是唯一懂得人權領袖心意的白人學生。在第二段戲裡，大衛接口模仿的對象是約翰而非人權領袖，這是一個值得深思的轉折，因為人權領袖似乎已經變成存而不論的檯面下人物，真正能激發大衛行動的人不是黑人而是大衛能幹的白人朋友。就理智上而言，大衛是因為人權平等的思想感召才參加這項活動；在情感上他卻是急於獲得熟識的白人朋友的肯定，而非黑人人權領袖的肯定。大衛的心結在第六段戲得到再次說明，當大衛說出「黑鬼」的字眼之前，他徵求同意（他說：只是遊戲嘛，對不對）的對象是約翰並非人權領袖。

像上述片段的功用在於賦予外在行為的個人意義，我們找到大衛決定喊出「黑鬼」這字眼的個人動機，換言之，我們賦予這項行為的內在意義（副文）。一般而言，完整的內在意義（副文）代表劇本的成功，它暗示角色的內心活動比我們眼睛看到的要豐富。但是，這其中的弔詭在於，不是所有的事情都能以角色的內心活動來解釋，例如，當我們寫較抽象的社會議題，或較歷史性的觀點時，我們一方面要以角色內心活動來解釋事件，一方面又得指出人物內心之外的客觀世界其實對事件也有相當的影響力。

原來的紀錄片段看起來好像是關於種族偏見的影片，我們把它改寫成一個缺乏自信、名叫大衛的傢伙在參加人權訓練的過程中尋求自我肯定的故事。當然，我們無從知道俄州的牛津市在一九六四年六月究竟發生什麼事？事實上，紀錄片的題材都可以改編成以人物為主的劇情片劇本，就像我們選擇大衛的故事一樣。在這種改編的方式裡，現實到底是什麼並不重要，重要的是了解不同改編的方式（呈現方式）暗示著何種不同的含意，因為後者才是編劇可以自由操控的。常見一些主流商業劇本會以明確的角色為故事發展主線，為的是要有效地吸引觀眾。但是這種做法得付出相當的代價。因為它使歷史比個人意志矮了一大截。在我們所舉的範例中，它凸顯出大衛的心理，卻也同時犧牲了其他也許更重

要的主題。外在世界不再冷酷無情，它開始回應個人內心。它的存在卻也受制於人物坐井觀天的內心狀況。如果我們希望維持歷史的因果，如果我們想表達「人外有天」，我們就必須想法子淡化故事，減低人物動機，更得想辦法為動機尋找一個較為寬廣的基底。

在繼續討論之前，我們要補充說明一點。有些挑剔的觀眾會因為劇情片拍得像紀錄片一般冷靜抽離，而感到厭煩。其實，抽離與投入的距離拿捏得時時調整，以求其完整的效果。不知拿捏，而一味保持抽離的距離根本就是劇本（電影）的失控。但是，如果懂得拿捏，紀錄片風格的淡化故事，和缺乏明確因果的必然性等等手法，也可以是劇情片編導說故事的好工具。

保持敘事距離以達歷史的客觀性

編劇為保持敘事的距離，得想辦法在個人的和紀錄性的兩個端點之間建立一股張力。例如在劇本裡安插一段以某劇中角色作第一人稱的紀錄片，便是非常好的辦法。因為在一部這樣的電影裡，所謂的真實會同時出現兩種不同意義的解釋，其一就是紀錄片段本身代表的意義，其二是透過劇中角色的觀點所記錄的真實，它仍是劇情片段的一部分。安插在劇情片裡的紀錄片段，影像風格雖然和劇情片不同，卻不會令人感到突兀。

它也像一般紀錄片一樣不必理會故事轉折的補白、節奏性地表達、故事個人化等手法，而同時間，包容紀錄片段的劇情片，卻可以一方面利用上述手法，一方面又不會改變紀錄片原本的特質。下面所舉的例子是一位名叫大衛的中年男子，藉由錄影帶回憶他年輕時參加社會運動的熱情和抱負，結果他發現記憶和事實有些出入。這片段中的紀錄片同樣取材自電視影集《渴望勝利》。

版本三（節錄自未完成的腳本）

內景。大衛的辦公室一日

△大衛，四十二歲，走進辦公室。桌上的錄影帶自從收到後就沒被

電影編劇
新論

碰過。他將帶子拿出來放到錄影機裡，打開電視。

△螢幕先是一陣受干擾畫面，接著出現高反差的黑白紀錄片。斗大的片名寫著「密西西比三角洲——一九六四」，鏡頭搖過平坦的河谷和寬廣的河面，然後停在一名模樣成熟的平頭小伙子身上，一張出奇年輕的臉孔沉穩地轉向鏡頭，他就是二十一歲時的大衛·費許。

年輕的大衛：我來此是相信你我是一體的，你的自由就是我的自由。

△年老的大衛看得入神。

年輕的大衛（繼續說）：只要有任何人沒獲得自由，那就表示我還沒真正獲得自由，所以，今天我是為自己的自由而奮鬥的。

記者：你怕不怕呢？

△年輕的大衛遲疑了一下。

年輕的大衛：我當然怕，我們每個人都怕。

△年老的大衛高舉拳頭，像個盛氣的少年。

大衛：太棒了！

△年老的大衛轉過身打電話，背後的電視螢幕先是空白畫面，然後出現另一段影片。

△一九六四年，俄州牛津市的校園裡，一群白人學生聚集在一棵大橡樹下，對著黑人人權份子叫罵。

白人學生（聲音微弱）：白癡、笨蛋，你媽媽吃屎啦。

△年老的大衛開始撥號，不理會電視上的畫面。

人權領袖：大聲點，不要盡罵些無關痛癢的廢話。

白人學生：王八蛋，渾蛋！

人權領袖：黑鬼，愛黑鬼的，罵些你們從來罵不出口的字眼吧！

△大衛手裡拿著話筒準備通話，眼睛卻著電視畫面。

△白人學生停止叫罵，彼此竊竊私語，卻沒人敢喊出那個字眼，當時也在學生人群裡的大衛首先發難。

年輕的大衛：你們這些黑鬼！

△年輕時的大衛當時停頓一下，其他學生則接腔叫罵。

白人學生：黑鬼、大黑鬼！

　　人權領袖：很好！

△人權領袖率領其他幹部往「法院」走去，學生罵得更起勁，聲音也愈來愈大。

　　白人學生：黑鬼、愛黑鬼的！

△人權份子推開擋住去路的學生。

△年老的大衛手上仍握著話筒，話筒傳出聲響。

　　白人學生：黑木炭、死黑鬼、黑小子！

△學生開始反擊，雙方一度互相推扯地對峙著。

　　電話聲音：喂？喂……

△年老的大衛沒有理會。

△電視螢幕畫面，學生突然往前衝，攻擊黑人人權份子。竟意外地將他們推倒在地，人權領袖於是喝令制止，聲調相當尖銳。

　　人權領袖：停止！停止！

△白人學生突然都愣在原地，然後開始後退。人權份子也鬆了一口氣，兩隊人馬驚魂未定地瞪著對方。年老的大衛眼睛盯著螢幕，默默地放回聽筒。

　　除了利用版本三中「回到從前」的手法之外，還有其他不必「回到從前」亦能使觀眾抽離的寫作技巧。我們只需強調戲劇中的模式（exaggerating the pattern of the scene），讓觀眾注意到其形式上的特質（formal qualities）。如此一來，戲劇就會偏離自然主義。而故意地避免自然主義即暗示在角色的故事之外，更有弦外之音，有更多的事件在發生。

版本四

俄州牛津市校園，一九六四一日

△夏日的陽光灑在翠綠的校園，一群白人學生虔敬地聆聽黑人人權領袖甲的指示，在他身邊還站著其他人權幹部。

人權領袖甲：以下所做的角色扮演訓練是針對在密西西比可能遭遇的狀況而設計的，大家就把它當成演一齣戲吧！

（第一段）

△人權領袖乙拍拍釘在橡樹幹上的「法院」字樣招牌，它正好位於校園的中心。

白人學生：法院？真好笑！

領袖乙：就是你來演暴民，懂吧！

（第二段）

△學生們面面相覷，不知道接下來要幹嘛。人權領袖乙走回人權幹部的人群裡。

領袖甲：各位，開始吧！

△終於有人發難了……

白人學生甲：喂，你們可有在棉花田裡抓到黑奴？哈哈！

（第三段）

△其他人跟著起鬨。

白人學生乙：這些混蛋要是落在我手裡，一定要他幫我犁田。

白人學生丙：對，好好地折磨他們。

（第四段）

領袖甲：現在開始叫罵！

△學生們大膽地辱罵盯著他們看的人權份子。

白人學生：白癡、笨蛋，你們這些吃屎長大的！

領袖甲：大聲點，不要盡罵些不痛不癢的廢話！

學生：王八蛋，渾蛋！

（第五段）

領袖甲：黑鬼、死黑鬼！試試這些你們從來罵不出口的字眼。

△學生們突然沉默下來，彼此竊竊私語，就是沒人敢喊出哪句髒話。

領袖甲（繼續說）：大膽地罵出來，怕什麼！

（第六段）

△終於，在第二段戲裡自願演壞蛋的學生，這時又帶頭發難。

白人學生：你們這些黑鬼！

△正當他還在遲疑時，其他學生跟進叫罵。

學生們：黑鬼，你們這些大黑鬼！

人權領袖乙在第一段戲裡拍拍樹上的「法院」字樣就走回去，留下無所適從的學生。後來經領袖甲一番鼓勵，才有一位學生試著開始行動（第二段）。領袖對於學生的表現尚稱滿意，鼓舞其他更多的學生跟進（第三段），自動扮演一群美國南方的暴民。等到第四段戲時，領袖甲要學生放膽地叫罵。接下來的第五段戲則進一步要學生罵出「黑鬼」的字眼，學生卻反而變沉默了。最後領袖甲在第六段戲裡不惜用等於辱罵自己的方式來鼓動學生情緒。因此，那位曾經自告奮勇作暴民的學生才又再度首先發難罵出「黑鬼」的字眼。

請注意在一至三段和五至七段中，刻意重複出現的母題。這兩組戲同樣暫停了行動線，同樣把焦點放在那位自告奮勇的白人學生身上，讓他同樣地猶豫，同樣地受到鼓勵，同樣地首先發難，於是其他人同樣地起而仿效。母題的重複大可放在劇本的前景，尤其當母題重複三次之後，觀眾的注意力自然而然地會由角色的身上，轉到較廣泛的劇本形式或模式上。這場戲因此看來十分人工化和舞台化；而這場戲的目的顯然和版本三著重角色內在動機的寫法截然不同。它要表達的意念不是來自故事世界（即角色個別動機的描述），而是來自角色故事以外更大的世界。由於這場戲和觀眾較有距離，所以外在世界一方面提供了異於人物內心的外在觀點，一方面又不會破壞故事的急切性。我們將以幾部運用這些技巧的影片來結束這場討論。

《情迷意亂》的歷史洞察，並不在於針對當時里歐波與洛伯所犯下的案件，或企圖讓我們身歷其境，而是以隔著一段距離的前景方式呈現，將故事中一連串歷史上發生過的無政府主義事件帶入，強調的是歷史反應的困難度。它的片頭及片尾均是演員們在背景前圍繞著另一個人的那場反應戲，而我們可以在畫面的角落看到現代電影設備，也就是說，整件事是場表演。

表演有時源自於腳本，以作為替這兩場戲架構故事的選擇。里歐波坐在車裡等的時候，洛伯將那個他們打算要殺掉的男孩拖進來。攝影機跟著里歐波一起留在車上，但由旁人的觀點會發現，有兩次攝影機都滑過一座湖，然後就失焦了。這種感覺不僅傳達了主角感受的抒情表現，亦是在與這場戲保持一段距離的情況下，對敘事行動的一種認可，提醒我們這是一種歷史的反應。我們不是以天衣無縫的出場方式進入歷史，而是持續以我們當下的視角，對其中的緊張態勢保持警戒，而這並不足以充分解釋過往的這個時刻。

《塵埃的女兒》以多種方式達成其歷史洞察。影片一開始便以標題設定歷史情境及其結果，使得它的功能十分近似於布萊希特（Bertolt Brecht）劇作的標題《勇氣媽媽與她的子女們》（*Mutter Courage und ihre Kinder/Mother Courage*），明確地告訴我們在每場戲裡會發生什麼事。本片關鍵的一場戲，即為島上的女家長娜娜・皮桑面對曾孫艾利之時：艾利搬走後，娜娜央求他回來，起初艾利不肯，於是這兩個角色之間開始產生緊張的對峙。但在這場戲達到高潮時，我們便被切到一群穿著白衣的女子在沙灘上跳著舞的場面，這個場面的影像被放慢速度處理，好讓我們能明白它不是在強調個別角色，而是這場舞的行為及本身儀式性的歡樂。之後我們又切回到娜娜・皮桑將手伸向艾利的場面，在一番爭執後，艾利接受了。

角色在這場戲裡改變了，但我們沒看到改變的那一剎那，它是在我們看著一群女人跳舞的時候發生的。這場戲的動機並非出自個人層面，而它的設計所力圖的是取代個人與其歷史之間的互動。艾利的選擇被某種自身處境與族人的歷史之間的連結所牽動。

結論

當我們不再用簡單的二分法區別紀錄片／劇情片，便可發現紀錄片的主題和形式，皆可供劇情片參考。同時間，紀錄片的創作者由於意味到他們的作品基本上也是一種建構，也開始參考劇情片的手法，加以運用。雖然，劇情／紀錄的分野不再是二分法，我們仍應注意一件事，即

紀錄片和主流劇情片的世界觀仍有很大的差異。因此，想要成功地將紀錄片改編成劇情片，除選擇合適的題材內容之外，也應注意如何借鏡紀錄片的形成，以開創劇情片更多的可能性。

註文

1 我們得感謝天普大學（Temple University）的華倫・貝斯教授（Professor Warren Bass）在紐奧良舉辦的「一九九〇年編劇與學術座談會」（1990 Symposium on Screenwriting and the Academy），提醒我們留意這個部分。

2 節錄自《渴望勝利：密西西比，1962-1964》第五集。

第 二 十 章

調性：無法避免的「反諷」

在第十七章中，我們談過劇本形成和戲劇意圖間的關係。在這一章中，我們將檢視戲劇意圖是如何藉著人物、對白、氣氛和敘述結構來呈現。

編劇利用文字的調性——誇張或含蓄，直接或委婉，來暗示劇本的方向性——悲劇或喜劇，主流或顛覆。這個方向性又會反過來影響讀者闡釋文字的方式。由於對方向性的分析不一，對於文字的闡釋也不可能只有一種。於是不同的闡釋，產生了由同一本小說《危險關係》（*Les Liaisons dangereuses*）改編成的截然不同電影版本，即史蒂芬·佛瑞爾斯（Stephen Frears）導演的《危險關係》（*Dangerous Liaisons*）和米洛斯·福曼（Miloš Forman）的《最毒婦人心》。

劇本的文字，在電影的拍攝過程中最重要的闡釋者是導演和演員，在後製階段則是剪接師。電影的生命仰賴這些闡釋，如果每一階段的闡釋都是「活」的（organic），那麼劇本中的意念不但可以落實，而更可以茁長，成品則像是《教父》這樣的傑作；反之，爛片的結果是得由所有的闡釋者共同分擔。

在這一章裡，我們所關注的是劇本的早期階段，即在大綱擬定與最初幾次草稿之間的這個階段，此時，調性是訂定電影故事的決定性因素。在編劇時，每個人都會碰到許多問題。第一個問題該是故事的可信度（credibility）——不論採用的類型為何，讀者會相信這個故事嗎？第二個問題是故事的參與感（involvement）——我在乎故事中發生的事情嗎？第三個問題是故事的刺激性（stimulation）——故事會讓我心

情起伏嗎？而可信度、參與感和刺激性完全受劇本的基調影響。本章中，我們將檢視編劇是如何利用人物、對白、氣氛和敘述結構來建立基調，也同時建立可信度、參與感和刺激性。更附帶指出，那些選擇另類基調（alternative options）的編劇，總是不約而同、無法避免地採取「反諷」這種調性來處理題材。

人物

劇中人是藉由他和故事間互動的關係來影響劇本的基調，身為劇中的主角，他不只是要適合故事而已，你還得確定這個故事能夠鮮活這個角色的衝突。而讓劇中人由旁觀者變為事件的當事人的作法也還不夠，你得確定劇中人和情節中有種共生的關係（symbiotic relationship）。一般主流的電影劇本，在處理人物和情節時，基本上就是在彰揚這種共生關係。有共生關係的人和事，可以增加劇本的可信度和參與感。

例如，改編自艾德蒙·哈斯頓（Edmund Rostand）《大鼻子情聖》（*Cyrano de Bergerac*）的好萊塢電影《愛上羅珊》（*Roxanne*）就是人與事共生的例子。雖然電影把文學的通俗劇改為情境喜劇，但是，基本的故事線並未更動。《愛上羅珊》片的故事如下，救火員查理（史提夫·馬丁 Steve Martin 飾）有個超大號的鼻子，卻愛上了當地第一美女羅珊（黛瑞·漢娜 Darryl Hannah 飾）。查理既浪漫又詩意，但是缺乏信心。於是他幫助英俊但是口拙的同事追求羅珊。最後，羅珊反而愛上了查理，有情人終成美眷（此處異於原著）。

查理這個角色和電影故事的關係就是一種共生。因為，他要克服的人物「缺點」（他對大鼻子的自卑），與所要克服的事件障礙（醜男不能配美女）基本上是一體的兩面。所以當劇中人一舉達成願望時，他同時解決了人物和事件上的問題，於是，觀眾得到的滿足感也加倍。

對白

對白當然有它最基本的功用──說故事、表達人物的意見等等。但是，對白也可以增加人物的可信度。文化背景、社會階級、出生地、個

性、氣質都會影響劇中人物的對白。編劇部分的任務就是利用對白來增加人物的可信度。比如說，你的用字遣辭可以反映某地區慣用的俚語。而俚語使用的複雜程度可以顯現劇中人的階級。至於人物如何平衡「心中想說的」和「嘴中實際說的」又顯示了人物的性格。而人物的遣辭造句更會暗示他的權力地位。這些語言的地域性、文化背景、社會階級共同襯托出人物在銀幕上的形象，也建立了劇本的調性。

霍華‧法蘭克林（Howard Franklin）的劇本《情人保鏢》的對白並非十分文學性，也稱不上雋永。但是它卻是古典好萊塢電影語言的一次完美示範。電影中的主角是位警探麥克‧基根（湯姆‧貝林傑 Tom Berenger 飾），他出身於布魯克林中低收入戶，但是轄區卻是曼哈頓的上流社會。他最新的任務是保護克萊兒‧葛來哥蕾（咪咪‧羅傑斯 Mimi Rogers 飾），克萊兒是一件謀殺案的目擊證人，由於她也受凶手的威脅，所以基根必須一天二十四小時地保護她，而基根竟然日久生情地愛上了克萊兒。於是他面臨了選擇自己妻兒與中下階級文化（皇后區），還是克萊兒和上流社會的這個難題。在個人抉擇的前景則是傳統的謀殺－保護－緝凶的警察故事。

對於這個故事的調性很重要的一點是——利用語言創造出基根兩個迥異的世界。在布魯克林，語言充滿了諷罵、張力、殘暴，但又有中下階層的簡單。而曼哈頓上流社會的語言則是十分安詳、修飾、智性。由於基根和這兩個世界都有掛勾，所以他的語言時而像個魯男子，時而像個心理學家。本片的編劇十分自覺地把語言劃分為兩個階級，而且把人物的出身表現得十分清楚，因此，對白增加了可信度核心，支持著基根的中心議題：皇后區還是上城東區，哪一種人（或哪個地方）才是他想要的呢？

氛圍

如果對白提供了口語上的可信度，那麼氛圍則提供非口語的可信度。在《情人保鏢》中，皇后區和布魯克林的氛圍迥異於曼哈頓上城東區的氛圍。而如此視覺上的差異也增加了角色的可信度。基根自己的家

沒有什麼格調，而且四處隱藏著暴力。劇本中對於皇后區中下社會的顏色、裝潢、噪音等等的描寫，不但增加了故事的可信度，也提供往後美術指導、導演和攝影師視覺化的基礎。至於克萊兒上流社會富裕、高科技的精準描寫也同等重要，唯有如此，才能展現其對基根的吸引力，而基根日後左右為難的選擇才有說服力，才能達到可信。有趣的是，當基根剛剛踏入克萊兒的公寓時，他不是迷路，就是烤焦了吐司。這充分顯示兩個世界是何等地格格不入。

同樣地，在《愛上羅珊》中，故事的地點設在英屬哥倫比亞的小鎮尼爾森。尼爾森極美，足以匹配羅珊的容貌，而作為童話故事的背景也極適合。它的單純美麗使我們相信這則浪漫愛情故事真的發生了。就像對白可以決定劇中人物的可信度，氛圍可以左右故事敘述的可信度，而氛圍賴以建立的視覺細節則亦顯得重要。

敘述結構

類型電影會挑起觀眾某種特定的期待。例如，《情人保鏢》是個警察故事，於是觀眾期待罪與罰的結尾。雖然，編劇多加了一條愛情故事線，但是，我們都知道凶手一定會被抓到。全片相當依循古典警匪類型電影的結構。又如，《愛上羅珊》是個情境喜劇，依據情境喜劇的結構，我們知道電影結尾時，劇中的正面人物一定會如願以償，也因此，我們似乎早料到電影的結局會和原著不同。

敘述結構對於電影故事調性的影響在於，它會挑起觀眾對於劇中反面人物、正／反面人物之間的關係和他們的抗爭如何解決等等人或事某種特定的期待。對於警匪類型和情境喜劇類型，觀眾的特定期待是其中的人和事必須看起來「可信」，必須像真的。如果其中的人和事超越了這種「表象」寫實的範圍，觀眾的期待一定會落空。

以上所談的例子皆謹守古典的敘事法則，也就是說，它們都順著觀眾的期待而行。不論是劇中人物、對白、氛圍，或敘述結構，都力求可信，以企求觀眾投入，不敢違逆觀眾的期待。這種強調可信度，強調參與感，是目前主流電影普遍的基調。但是，如果編劇想寫另類故事，採

取另類基調，那他又會如何做？一旦編劇企圖改變傳統流行的基調，他無法避免地會走上反諷一途。反諷這種風格，表面上嘻笑怒罵，毫不正經，但是，骨子裡卻嚴肅深刻。

根據諾索普・佛萊（Northrop Frye）的說法：「反諷總是表裡不一。」[1]也就是說，表象總是被藏在底下的內容扯後腿或顛覆。反諷如果運用在劇本中，常常呈現的方式如下——某個主角的作為總是不如觀眾對此種角色慣常的期待；或是某個角色的言行適得其反地減損了自己的權威感或可信度；或是某個角色的言談適得其反地減損了他談話對象的權威感或可信度。當反諷碰上了寫實傾向的電影類型，總是暗示觀眾除了看寫實表面外，還得看看表面之下的裡子。於是，鼓勵觀眾和劇中人繼續挖掘真象。當反諷碰上了喜劇，往往就成了諷刺劇。再根據佛萊的說法，反諷常常和主角的寫法有關——主角天真爛漫地惹出了一堆非其所求的倒楣事。我們建議，當你不想再寫表裡如一的傳統基調劇本時，不妨試著走向表裡不一的反諷領域。我們於本章中所肩負的平衡任務，就是將反諷所具備的凸顯特質描述出來。

反諷的筆觸

擅用反諷筆觸的編劇不多，但皆卓然有成。如早期寫《天堂問題》（*Trouble in Paradise*）的山姆・瑞佛森（Samuel Raphaelson），再如寫《愛情無計》（*Design for Living*）的班・赫特，又如寫《妮諾奇嘉》（*Ninotchka*）的比利・懷德。有趣的是，他們三人皆為劉別謙（Ernst Lubitsch）編劇。劉別謙電影中的對白，常常是字面一套意思，但是，由劇中人嘴裡說出來又是另一套意思。而他更擅長處理表裡不一的戲劇動作。這種反諷的視聽風格是使他成為電影作者的關鍵之一。而如此的風格更是後繼有人，例如，創作出《公寓春光》、《熱情如火》（*Some Like It Hot*）的編劇戴蒙和編導比利・懷德。又如創作出《三妻豔史》（*A Letter to Three Wives*）和《五指間諜網》的編導約瑟夫・曼奇維茲和寫《大國民》的編劇赫曼・曼奇維茲（Herman J. Mankiewicz）。這份承傳，到了最近，則出現了寫《藍絲絨》的大衛・林區、寫《無肩

帶》的大衛‧海爾、寫《法國中尉的女人》（*The French Lieutenant's Woman*）的哈洛‧品特，以及寫《風流鴛鴦》（*Sammy and Rosie Get Laid*）的漢尼夫‧庫雷許。

　　為了詳細解釋反諷劇本是如何藉著人物、對白、氛圍和敘述結構來奠立電影的基調，我們將採用兩位編導合一的導演普萊斯頓‧史特吉和史丹利‧庫柏力克，以及一位只導不編的導演強納森‧德米等人的作品為解說的範例。

反諷的人物

　　利用反諷人物的方法很多。最明顯的用法是「跟班型」（sidekick）的角色。例如，「勞萊與哈台」中的勞萊和「馬丁與路易」中的傑利‧路易。他們都是雙人搭檔中「大智若愚」的笨蛋，而他們對於同伴的批評建議總是提供觀眾戲劇表面之下的真相。這種「跟班型」的角色，在電影中相當普遍，例如，《萬花嬉春》（*Singin' in the Rain*）中的唐納‧歐康諾（Donald O'Connor），又如《他們的故事》中的瑪麗‧史都華‧麥斯特森（Mary Stuart Masterson），又如《乞丐皇帝》（*Down and Out in Beverly Hills*）中的尼克‧諾特。

　　而反諷主角則不是如此普遍，也較難寫。再度引用佛萊的說法，反諷主角極天真無辜地惹出一堆非其所求、也非觀眾所料的倒楣事，這些倒楣事看來像是師出無名地「懲罰」（punish）著作者。[2] 反諷主角有趣的地方是，他在劇本中的地位如此重要，而他卻又如此「天才」，使得我們不禁自然地想問：他是玩真的嗎？他是瘋了嗎？真的有人會像他一樣天真或天才嗎？試看《選擇我》（*Choose Me*）中的基斯‧卡拉定（Keith Carradine），或《大西洋城》中的畢‧蘭卡斯特，或《茂文與霍華》（*Melvin and Howard*）中的波‧古德曼（Bo Goldman）等角色，他們都誠實或天真到令人難以置信的地步，他們一定別有用心！但是，事實證明，他們的確是真的誠實和天真。而這種「純粹」的性格，也使我們不再把《大西洋城》只看作是部警匪片，或把《選擇我》僅看作是部通俗劇。它們超乎寫實、擁有幻想的成分，也就是佛萊所言的神話的

電影編劇
新論

境界。[3]

反諷英雄和傳統的主角大大不同。前者和觀眾保持距離，而後者鼓勵觀眾與之認同。反諷英雄雖然可愛，但是著實地傻，即使到了片終他仍達不到想要的結果，或是得到了出乎意料的結果。他比較像悲劇人物而非英雄。普萊斯頓·史特吉的人物常是反諷角色。例如《淑女夏娃》中的查爾斯·派克（亨利·方達飾），又如《為英雄喝采》中的伍卓（艾迪·布萊肯 Eddie Bracken 飾），更如《蘇利文之旅》（*Sullivan's Travels*）中的約翰·蘇利文（喬·馬克瑞飾）。雖然，還有許多編劇也創造出了些反諷角色，例如《亂世兒女》（*Barry Lyndon*）中的巴瑞·林敦（雷恩·歐尼爾 Ryan O'Neal 飾），又如《發條桔子》（*A Clockwork Orange*）中的艾力克斯（麥坎·麥克道爾 Malcolm McDowell 飾）和《金甲部隊》中的小丑（馬修·莫汀飾），但是，目前我們專心討論史特吉筆下的人物。

《淑女夏娃》中的男主角查爾斯·派克是個天真、富有的年輕人，他情願研究蛇類而不肯碰女人。在一次海上旅程中，他遇到了職業女賭徒珍（芭芭拉·史坦威飾）。珍原本打算為了錢而色誘查爾斯，但卻一個不小心真的愛上了他。當查爾斯誤認珍始終都是為錢而接近他時，他打消了娶珍的念頭，毅然與珍分手，珍為了報復，她假裝成英國貴族去拜訪查爾斯及其家人。查爾斯不疑有詐，又再次向這假的英國貴族求婚。在洞房花燭夜時，假的英國貴族（珍）自稱曾經結過好多次婚，這個告白讓查爾斯男性的尊嚴受損，於是這段關係又告吹。查爾斯為了散心，再度展開海上旅行。這次他又碰到回復女賭徒身分的珍，再度愛上了她。電影結束於查爾斯三度墜入情網，對於天真如此的他，我們只能真心地祝福了。史特吉基本上寫了個摩登版亞當、夏娃追尋伊甸園的故事，只是這次搞鬼的不是蛇，而是扭曲判斷力的「金錢」。作為一個主要角色，查爾斯似乎過分地天真、無知、衝動和驕縱。他既無清楚的目標，也無骨氣，有的只是一股老是惹禍的無邪。

在《蘇利文之旅》中的蘇利文也是一樣善良無邪。主角蘇利文是一位成功的好萊塢喜劇導演。他總是覺得在經濟蕭條的三○年代，不

應該再導喜劇，而該拍攝反映民間疾苦的嚴肅作品。由於他對「民間」一無所知，於是在不顧製片廠的反對之下，毅然決定走入社會實地調查研究。片廠老闆當然放心不下，便派了包括公關人員、醫生護士的一隊人馬，浩浩蕩蕩地跟著他，以便就近照顧。蘇利文為了擺脫他們，跳上了一列貨車，直奔美國南方。途中，鐵路警察把他當作是「坐霸王車」的流浪漢抓了起來，送入監牢，而在好萊塢的同事卻誤把一個被火車輾斃的流浪漢當作是失蹤的蘇利文的屍體。就在蘇利文身陷於南方監獄之際，他的朋友和員工們都因這場誤會而哀悼著。

電影由此變得十分嚴肅。在牢中吃盡苦頭的蘇利文一天晚上觀賞卡通影片時，被片中的喜感惹得和獄友們一起哈哈大笑，而暫時忘了自己的痛苦，突然，他了解到笑（喜劇）的重要性。當他由獄中釋出之後，他承認無法拍攝嚴肅的電影，而肯定喜劇的重要。

蘇利文就是好萊塢的化身。他們自以為是地膨脹自己，總是小題大作地拍些看起來重要的電影。其實，他們就像蘇利文一般掌握不住社會真相，有意地貶損平凡的生活。史特吉似乎藉著蘇利文一角在嘲諷自己。當然，反諷的角色絕非英雄人物。

在《為英雄喝采》中，主角伍卓因為過敏而無法從軍。隨著第二次世界大戰的開打，他始終無法把自己被軍隊淘汰的事實告訴女友、母親和身為戰爭英雄的父親。於是，他只得躲到離家不遠的軍工廠打工，更要求其他的軍人替他由戰地寄信回家，如此一來，家人就不會懷疑了。一天晚上，他碰上一群海軍陸戰隊隊員，並且好心地請大家喝酒。隊中的士官長曾是伍卓父親的袍澤，當他知道伍卓的窘境時，自告奮勇地想替他解圍。於是，他打了封電報給伍卓的家人，謊稱伍卓因傷榮退，而這群陸戰隊員將伴他即日光榮返鄉。

不料，伍卓竟然身不由己地成了全鎮的英雄人物。鎮民希望他成為新的鎮長，但是反對他的人卻暗中調查他的底細。一個善意的謊言竟如脫韁野馬般，一發不可收拾。現在不只是伍卓的個人聲譽，連他家人的名望都可能受到威脅。最後，他只得老實招供，也面對了極大的羞辱。但是，當地居民著實需要一個英雄。於是，他們願意「瑕不掩瑜」地仍

然把他當成英雄人物。不論電影的主旨是要批評戰爭、小鎮文化、英雄主義，或是公眾人物的偽善，伍卓絕對不是約翰·韋恩般的英雄。他是個反諷角色，他企圖避免傷害他所愛的人，但是到頭來，他羞辱了所有的人，也包括他自己。

有趣的是，不論電影的結局如何，反諷角色已把「懷疑」的種子埋在我們心裡，他會讓我們反覆推敲電影的主旨。反諷角色絕不是傳統的主角，他不會得到我們的認同，卻會讓我們感到有些不自在。

直至目前為止，我們所描述的不尋常角色，基本上都被以反諷的方式定位於故事之中。另一種反諷角色的手法即是讓角色基於他的本質，而不那麼具有認同感。就以珍·康萍導演、蘿拉·瓊斯（Laura Jones）編劇的《天使詩篇》中的那位作家珍娜·法蘭（Janet Frame）來說吧，她便被描述為既不吸引人又惶恐不安，且總是古里古怪地。這段作家早年生活的激烈描繪，雖然是日後致使她成為暢銷作家的主因，卻因每個人都將她拒於門外而顯得如此紛擾。也就是這些拒絕與珍娜的行為所導致的結果，使得她被定位為反諷角色。

拒絕亦對於我們如何看待艾瑞克·羅斯筆下《阿甘正傳》中阿甘（湯姆·漢克斯飾）這個角色有著重要的影響。阿甘雖然對周遭發生的事物不甚了解，卻顯然被重大歷史事件所影響著；而他卻又與那些他所引發的交互作用，且與那些容忍他的角色的逝去脫離得遠遠地。這是一則極度反諷的故事，這份超然使他對人們和事件造成了如此重大的衝擊。阿甘絕對是個反諷角色。

最後，讓我們回到反諷角色的不尋常例子上。布魯諾·拉米瑞茲（Bruno Ramirez）與保羅·塔納（Paul Tana）在第一幕終了時，運用了轉變主要角色這種引人注目的裝置，以反映兩位主角的命運。他們所寫的這部加拿大電影《薩拉金》（La Sarrasine）是設定在世紀交替之際的蒙特婁，一名義大利移民是位出色的裁縫師，他對亦是移民出身的年輕員工們予以父親般的嚴厲管教，因而被當地的一位魁北克人恐嚇，當中的一名員工遂與魁北克人起了爭執，之後升高為暴力事件。居間當和事佬的裁縫師採取行動了：他殺了魁北克人，因而被判了刑。此時故

事轉向至裁縫師的太太身上,她也在掙扎求生,且如同丈夫為尊嚴所作的抗爭,她亦堅持奮戰到底;她不會回義大利,將為丈夫的性命而戰。最後,她失敗了,裁縫師在獄中自盡,但她仍然決定留下來,獨自度過一生。

第一幕末的這道角色轉換十分成功,因為兩個角色有著共同的目標——活下來。然而,由於我們由這個角色轉換到另一個角色上,我們與裁縫師產生了距離,便能看出他與他的妻子於文化、社會與法律方面的抗爭所隱含的意義,即便這不是所有魁北克義大利移民的遭遇。這道轉換使得這對夫婦成為移民經驗的象徵,產生了故事中預料之外的力量。反諷角色的運用再次讓我們對電影故事作出更複雜的反應。

反諷與對白

對白的功用大致如下:它可以表達人物個性,也可以推展劇情,或是夾雜幽默以化解劇情的張力。而反諷式對白基本上和反諷人物作用一樣。由於反諷對白十分引人注目,它會分散觀眾對劇情的注意力,所以它基本上會「阻礙」我們過分投入劇情,使我們和劇情間產生距離感。距離感產生之後,我們就可以抽離地旁觀(思考)故事內容,思考語言和人物間的歧異,思考人物與人物間的隔閡,思考人物的認知和我們的認知有何不同。

研究反諷對白的捷徑,應該是直接從實例下手。在電影《淑女夏娃》中,遊輪上所有的人都知道查爾斯‧派克非常富有。而所有的女人都想嫁給他。以下簡短的對白發生在輪船上的吧檯。

> 侍者:(走向吧檯)再來半打派克淡酒(Pike's Pale,與查爾斯‧派克同名),快點,小伙子。
> 酒保:你想出我的糗嗎?我們沒有派克淡酒了。叫他們點別的。
> 侍者:他們不要別的。他們都要這個耶魯人(Yale)的啤酒(ale)……啦,啦,啦。
> 酒保:那麼,叫他們去哈佛(Harvard)大學。[4]

電影編劇
新論

很明顯地，酒保並非真的叫他們去唸哈佛。他只是被每個人都企圖迎合查爾斯·派克的心態搞得很煩。於是才有如此反諷（見到表面下的真相）的對白。

我們再看《蘇利文之旅》中的例子。以下蘇利文和管家的對白運用較複雜。

> 蘇利文：我得出去走走，看看窮人如何生活，……然後，以窮困為題材拍部電影。
> 管家：容我插句話，先生，這個題材不太有趣。窮人們太了解窮困是怎麼一回事了，只有病態的富人才覺得這個題材很迷人。[5]

管家的責任是替雇主料理家務，但是，在這場戲中，他卻直指蘇利文是「病態的富人」才會覺得貧窮是個迷人的題材。這段對話顯現蘇利文的天真，也暗示蘇利文的期望八成會落空（就如同他們在敘事中所呈現的）。

對話的另一個功用是塑造人物。在以下的對白中，一個在好萊塢受盡挫折的年輕女演員，買了份早餐請裝扮是流浪漢的蘇利文，但她不知道他是個大導演。

> 女孩：嘿！到底是誰該同情誰？是你買早點請我，還是我請你？
> 蘇利文：我會補償妳的。
> 女孩：好嘛，你就介紹我認識劉別謙，當作補償吧！
> 蘇利文：我也許可以幫妳介紹他……，但是他是誰？
> 女孩：吃你的早點。
> 蘇利文：（滿嘴食物）妳會演戲嗎？
> 女孩：你說什麼？
> 蘇利文：（吞嚥）我說，妳會演戲嗎？
> 女孩：當然會。你要我唸些台詞給你聽嗎？

蘇利文：開始唸吧！

女孩：（沒想到蘇利文如此認真）別扯了，我下齣戲是演一個夾著尾巴、灰頭土臉回老家的女生。

蘇利文：就是這套嗎？

女孩：不然是你那套嗎？

蘇利文：（半晌）妳有車嗎？

女孩：沒有。你呢？

蘇利文：我……沒有……但是……

女孩：別打腫臉充胖子了。我還可以多說一些我沒有的東西。我沒有遊艇，沒有珍珠項鍊，沒有貂皮大衣，沒有鄉間別墅，也沒有冬季別墅。我連束腹都沒有。

蘇利文：我希望可以給妳一些妳要的東西。

女孩：你會寵壞我，你這隻大壞狼。

△蘇利文害羞地笑了。

女孩：幫一般男人買早點的好處就是，你全無負擔。但是，如果你是導演之流，我一定是逢迎拍馬都來不及……。[6]

　　在這段對白中，我們知道這女孩大方、活潑，又有點自嘲的個性。由於不知道和她對談的是大導演蘇利文，所以她極自在，而蘇利文也極自在。因此，他們的對話由導演／演員的關係轉為男／女的關係，也因此，兩人的關係進展神速。當兩人都脫下社會面具，以赤裸裸的人性對話時，帶給觀眾一種親密的感覺。

　　最後，對白可以用來推展劇情，以下的對白摘自《淑女夏娃》。其中，珍先是由她手裡的鏡子內看到冷漠的查爾斯和船艙中企圖引起他注意的女人們。而在戲的後半段，珍藉著機智逮到了他。

　　△珍的手，一面鏡子。查爾斯的倒影在鏡中。

　　珍：（描述查爾斯的動作）對了……撿起來……值得一試，對吧！……看他左邊那個女孩……看你的左邊啊，書呆子……那

是個愛慕你的女子……再左一點……再左一點，就在那！她可真是值得一看呢！看那排門牙，全都在微笑。天啊！她認識你！她起身了……她又坐下了……她舉棋不定。她又起身了！她認識你，她向你走來，要和你說話，真是緊張。「老天！你不就是法西·歐韓摩嗎？你不是和我一起在路易斯維爾上過工藝課嗎？哎，你不是啊？真的，你真的看起來很像他。但是，如果你不想請我坐，我想你是真的不想請我坐……我很抱歉。希望沒有使你受窘，你……。」他回到自己的座位上。她居然想用這種方法來認識我。我的領帶歪了嗎？……我真的傷了很多女人的心，對吧？現在，又是誰在追我？啊，那個女摔角冠軍，真是壯碩……，你也不喜歡她。但是，你又有什麼辦法呢？，你再也受不了了……你要離開了……這些女人一刻也不讓你安寧，對吧！好好，走吧！躲回你的房間。去困坐愁城，我才不關心呢。

△查爾斯的特寫。

△查爾斯起身，走向餐廳的門。鏡頭隨他橫搖，查爾斯往珍與其父親的方向走來。

△珍突然坐低，把腳伸了出來。查爾斯絆了一下。一聲巨響。

　珍：（半起身）你走路為何不看路？

△查爾斯站了起來。

　查爾斯：我為什麼不……？

△他走向珍。

　珍：看你幹的好事，我的鞋根被你弄斷了。

　查爾斯：我幹的？我……真是抱歉……

　珍：你該扶我回房換鞋子。

　查爾斯：（有點慌張）……這……當然……應該的……我叫查爾斯·派克。

　珍：大家都知道你啦……大家都在談你。這是我的父親，海靈頓上校，我的名字是珍。全名是尤珍妮亞。（她挽著他的手臂）

走吧！[7]

這場戲的前半，珍是個被動的旁觀者。她像是個辯士般解釋著各類女人們對查爾斯的勾引。在戲的後半，她故意絆了查爾斯一跤，也從被動的旁觀者變成主動的參與者，更進而掌握了大局。查爾斯當然會陪她回房換鞋，於是珍不僅認識了他，而且把他和別的女人隔離開來。

這時候，觀眾比查爾斯知道的多。查爾斯知道的只是兩人對白表面上的意思。而我們卻了解珍暗地裡的動機。天真無邪的查爾斯等待著珍的宰割。在這場戲裡，對白推動劇情往另一階段的男女關係發展。

反諷與氛圍

在傳統古典電影中，非語言的細節可以醞釀氛圍，而氛圍又可增加敘述的可信度。但是，如果用反諷的手法去處理這些非語言的細節，那麼它所營造的氛圍則可顛覆敘述的方向（direction of the narrative）。反諷加寬了前景故事和背景故事的距離（外在和內在的距離），我們得調整一般解讀電影的習慣。

很少有編劇或導演能像史丹利・庫柏力克般擅長反諷的手法。在《二〇〇一：太空漫遊》中，庫柏力克創造了一具比太空人更有人性的超級電腦海爾。當電腦感到太空人因不信任它而要毀滅它時，海爾先下手為強也想毀掉太空人。

這機器像人般有情緒，讓人像機器般冷酷。如此的角色顛倒，著實充滿反諷。而庫柏力克藉著太空船內部的非語言細節——冷酷的白色裝潢和太空人不帶感情的舉手投足，強烈對比著海爾赤紅的操作燈與海爾的聲音——成功地傳達了這分反諷。一個是無菌冰冷的人類世界，另一個則是熱情如火的電腦。雖然，海爾是個機器，但是，我們卻把它當人看待。

在《一樹梨花壓海棠》中，庫柏力克利用反諷描述杭伯與美國兩個不同的世界。杭伯初到美國，擔任一所美國大學的英詩客座教授，當他在開學前度假的時候，愛上了度假旅店老闆娘的十五歲女兒洛麗塔。杭

伯對洛麗塔的迷戀一發不可收拾，但是，在他周圍的人（包括洛麗塔）都顯得了無生趣。由於，杭伯和周遭人物的差異衝突過大，所以，我們開始疑惑杭伯為何會迷戀這個少女，他愛她的意義又是什麼。沒有這種強烈的差異衝突，納布可夫（Vladimir Nabokov）劇本中的反諷看起來就不像是在批評美國二次大戰後過分拘謹保守的性觀念。

反諷與類型

正如我們在第七章、第八章和第九章談到過的，類型其實就是敘述結構的公式化和一貫性。當編劇改變了類型中的母題，或是顛覆了傳統，其結果會如何？不論這種顛覆是來自類型的混合或是變換母題，其結果和利用反諷人物或對白差不多，都會改變故事的意義。既然意義改變了，它一定會遠離觀眾對類型特定且習慣性的期望。

利用類型顛覆以產生敘述結構上的反諷，在電影中是一種相當典型的手法。強納森·德米就是個中高手。在電影《散彈露露》中，他混合了黑色電影與脫線喜劇，其結果是「黑色脫線」。片中的男主角就像一般黑色電影中的主角一般，是個受害者，也是個反諷人物；但是，半部電影之後，這位主角開始變成了英雄人物。如此不統一的性格，使我們不知該同情他還是景仰他，也使得男主角的英勇行徑達不到德米預期的效果。儘管如此，本片因混合類型而產生的清新感卻有目共睹。

德米執導、波·古德曼編劇的《茂文與霍華》就比《散彈露露》成功。全片描述一個名叫茂文的純樸西部男子，他和霍華·休斯（Howard Hughes）*不期而遇之後，堅信他手中握有的文字資料是霍華·休斯最終的遺囑和證詞。他希望藉此致富，更希望致富之後，能夠找到快樂。但是茂文實在太天真了。很多人都想變成霍華·休斯，但是，他們都沒有休斯的狡詐與資源以致富，而且，金錢真能帶來快樂嗎？

影片中，德米和古德曼把茂文描寫成反諷人物，而全片更含有美國夢神話的意味。因此，在看電影的時候，我們既同情人物也感懷神話。

＊ 美國電影大亨、導演、工業家、航空家。

片尾時，茂文成了通俗劇中的悲劇人物。但是，他原本又是個諷刺劇中的反諷人物，於是，通俗劇和諷刺劇交互共鳴的結果，使得本片超越了通俗劇的層次，但又不像諷刺劇般的潑辣。

透過聚焦在違反本質、目標和主角的命運等層面，以更深入地探討對於反諷與類型的這份關注，將會是很管用的。當我們對《殺無赦》中比爾·穆尼的古典西部片主角期待落空時，我們便與他有了距離，且會反應在他獲取錢財這個目標上，因為他理應本著的是西部片英雄的典型目標、道德平衡及個人自由感。穆尼的目標貶低了他在我們眼中的地位，削弱了農村神話的感受，於是，我們所體驗的是另一番西部片故事形式。

這是運用於類型的一種反諷形式。在通俗劇裡，古典角色若是挑戰權力結構權威，便會遭受懲罰。塢珊·派西與科林·韋蘭共同編劇的《血染的季節》中的唐納·蘇德蘭，以及尼可拉斯·梅耶（Nicholas Meyer）、莎拉·科諾臣（Sarah Kernochan）合寫的《男兒本色》（Sommersby）中李察·吉爾（Richard Gere）的角色，就是很好的例子。《血染的季節》裡，唐納·蘇德蘭的角色挑戰著一九七〇年代南非的種族隔離制度，並因而喪命；李察·吉爾在《男兒本色》中則是假扮成另一個男人，挑戰了所有權與婚姻的力量。這兩個角色都承受了通俗劇中主要角色的古典命運。

史蒂芬·索德柏《山丘之王》中的主要角色則是個小男孩，在艱苦的一九三〇年代經濟大蕭條的聖路易，為了生存，他什麼都肯做；而他也的確活下來了。經由安排這名主要角色的命運，索德柏微妙地移轉我們對於這段期間的不公和殘酷面向的注意力。他以慶賀他的生存，營造這股英雄少年的意境，不過在這段苦難時空中，許多對他友善並伸出援手的人就沒那麼幸運了。類似的情況亦出現在艾莉森·安德斯（Allison Anders）編導的《公路休息站》（Gas Food Lodging），故事的生存焦點鎖定在一名單親媽媽身上，她在現代的西部城鎮努力將兩個女兒扶養長大。這位母親的求生能力，與被曲解為制衡女性的權力結構對抗著，相較於卡莉·庫利編劇的《末路狂花》，《公路休息站》顯

得更為辛酸，也更具可信度。艾莉森・安德斯的通俗劇，遠比卡莉・庫利混了公路電影（冒險片）和通俗劇的作品還來得適於傳達這樣的訊息；艾莉森・安德斯通俗劇裡主角的求生，再次精確傳遞出故事中三個女人對更美好生活的想望。

　　而約翰・奎爾（John Guare）編劇的《六度分離》，則呈現了主要角色更遙遠且複雜的另類命運。一名年輕黑人男子前往拜訪一對富裕的老夫婦，他宣稱自己是他們的友人席尼・波提耶的兒子，他很快地被這家人接納了。但當他們發現他是冒牌貨時，旋即群起對抗他，除了那位太太之外，因為她從這名男子身上感受到赤誠，而這是她和自己的孩子們之間完全沒有的。這位太太是這場紐約上城東區通俗劇的主要角色，她的目標在故事前半段，很明顯地是與一大筆財富有關。在過了想和席尼・波提耶攀關係的階段後，她超越了失望與背叛感，轉向與這名年輕冒牌貨之間的關係下手。無論這是另一起騙術，抑或是在一場種族與年齡調解中意向不明的虛張聲勢，主要角色顯然並沒有通俗劇裡該有的命運。隨之而來的距離感，點出了這個群體中的經濟、社會及政治立場的反射性問題。在此，反諷並未被嚴重摧毀，反而成了更安撫的裝置，所呈現的結果相當出人意料。

　　唐・麥凱勒所編劇的《六十一號公路》（Highway 61），主角的命運亦很令人驚異。這是部溫和的通俗劇暨公路電影（冒險片）混合之作，陳述的是一名年輕、沒什麼壓力的加拿大鄉下理髮師（唐・麥凱勒飾）開車載著一位妙齡女子（華樂莉・布哈吉兒 Valerie Buhagiar 飾）和「她已經掛了的哥哥」的屍體，要到紐奧良將他埋了，但理髮師不知道這名女子其實是利用屍體將毒品送到國外。他們遇上了一群惡棍，並與之為伍，於是，這成了一趟古怪的行程，而本片的調性則肯定是反諷的。年輕理髮師的音樂感受力，讓他得以超越自己的溫馴。麥凱勒成功地結合兩種類型的元素，使得主角的命運較偏向於冒險故事而非通俗劇，亦使得這部通俗劇不像以往那樣，總是得以悲劇了結。本片最後呈現了通俗劇主角命運的反諷式省思，既有趣又出人意表，極富新鮮感。反諷成功地孕生出類型期待。

三幕劇結構

在《金甲部隊》中，史丹利·庫柏力克只用了兩幕來說故事。第一幕是「受訓」，第二幕是「越戰」。他不用傳統的鋪陳、對立、解決三幕劇結構，而採用只有鋪陳、對立的兩幕結構，因此全片缺了容納滌除作用（catharsis）的空間，結尾也變成開放式的結尾。除了兩幕結構外，庫柏力克更採用反諷配角的手法。在第一幕中，反諷的配角是訓練班長。這個角色在本片中不再是傳統的父親形象，而是個不折不扣的敵人。在第二幕中，反諷的配角是那名少女狙擊手。她一反敵人孔武有力、無堅不摧的刻板形象，而成了一名纖弱的少女。這兩個角色都顛覆了觀眾的期待，也鞏固了不提供解答（沒有解決之道）的兩幕結構。

伍迪·艾倫的《罪與愆》則提供了顛覆結構與類型的另一種示範。《罪與愆》中，包含了兩個自由穿插、但又互相中傷的三幕劇。雖然，通俗劇和情境喜劇是一體的兩面，但是，片中通俗劇的喜劇結尾（我們的類型期待為悲劇），和情境喜劇的悲劇收場（我們的類型期待為喜劇）卻互相顛覆，也使得最後克里夫和裘達的不期而遇充滿了反諷。伍迪·艾倫和庫柏力克都偏離了傳統的結構和類型，以至於他們的電影都產生了反諷的調性，也使得觀眾因為不自在而能抽離地反省超越類型的主題——戰爭、道德感和生活的質。這兩部嚴肅的電影皆利用調性和反諷來營造超越故事的深層意義。

許多編劇都曾在結構方面予以實驗性手法，結果也都很成功，其中叫好又叫座的要算是李察·寇蒂斯編劇的《妳是我今生的新娘》。或許有人會不以為然，認為這部電影其實是依循傳統三幕劇形式——男孩遇見了女孩，他卻不要她，但最後發現自己真心喜歡她。我們想說的是，由另一種敘事層面看來，李察·寇蒂斯將整個故事以一連串特別的事件組織起來——婚禮、求婚儀式和一場喪禮。他由此將個人議題（確定一段關係）脈絡化至社會文本中，也就是這幾場婚禮和喪禮上。

作為類型電影，《妳是我今生的新娘》顯然是部主要角色挑戰著婚姻價值的情境喜劇，那位立場鮮明的男性主角即為查爾斯（休·葛蘭 Hugh Grant 飾）。對結構的說故事傳統的挑戰，則來自於將整個故

事圍繞著五起社會事件所組織的這個戲劇裝置。本片表面上有五幕，實際上卻巧妙地區分為三幕。第一次轉捩點是在兩個角色首次發生關係之後，女主角凱莉（安蒂‧麥道威爾飾）拋出了承諾議題，查爾斯卻拒絕了；下一次則是在凱莉的婚禮上，查爾斯坦承愛上了凱莉，但她現在就要嫁給別人了，再也沒有任何關係會比這段還來得渺茫了。

　　正常結構（五幕）與戲劇結構（三幕）之間的不協調，使得本片既新穎又富創造性，經由休‧葛蘭這個角色的主要呈現下，亦讓觀眾將個人與社會目標的瓦解力道看得更強。

　　另一個近期的實驗性結構即為唐‧麥凱勒《顧爾德的三十二個短篇》。這部不尋常的作品混合了再造戲劇段落及紀錄片片段，是關於偉大的巴哈（Johann Sebastian Bach）詮釋者、鋼琴家葛倫‧顧爾德一生的三十二則故事。本片主要依顧爾德的一生與職涯的時間順序行進，而他決定不再現場演奏與最後一場演出的段落，安排得比其他段落來得長。《顧爾德的三十二個短篇》經由混合紀錄片與劇情片、改變段落長度，並讓三十二個段落各異其趣，構成這部完整的電影，創造出打破成規的例子，關乎一個無視於歸類通則的男人的一部複雜、有創意又大膽的集錦。由於這項違反結構之舉，編劇唐‧麥凱勒與導演法杭蘇瓦‧吉哈迫使我們思索這位天才的不明確本質，與其創造力中有趣的核心部分。本片削弱了結構期待，創造出自己的結構，以超越傳統的方式撼動我們。

　　尚－克勞德‧勞索（Jean-Claude Lauzon）在其所編導的《里歐洛》（Léolo）中，以不同於麥凱勒和吉哈的方式更深層地省思了家庭和藝術機會的受限問題。《里歐洛》說的是一個在魁北克長大的小男孩的故事，他的家人在身心方面皆有狀況，於是他替自己想像了一個新身分：他其實是出身於義大利的一樁特別姻緣：在西西里，一個年輕的義大利人在一艘滿載著新鮮番茄的船上自瀆；在蒙特婁，男孩的媽媽在同一堆番茄上跌倒了，里歐洛自稱他就是在這樣的情況下誕生的。他否認自己是父親的孩子，面對這些原始、情緒暴力、病痛，以及他無法接受的貧瘠生活，他想像出另一種更好的、義大利式的生活，這是讓他得以逃離

實際景況的藝術力量。

　　勞索將他的影片沿著前景故事架構，強調了里歐洛生活的真實面向，背景故事則反映了他在豐富精神生活方面的藝術力量。不協調存在於這兩條故事線之間、存在於事實與虛構之間、存在於真實與幻想之間，它如此美妙又生動，帶領我們進入里歐洛的希望與夢想。勞索運用反諷的方式，處理這兩個分野之間的調性轉變，營造出男孩內在的絢麗生活，那是個夢想可以克服絕望的美好境界。我們是如此投入，以致於當男孩在片末被送診，且病因同樣是折磨著他的手足的精神分裂症時，我們有多麼震驚。勞索的結構逆反與矛盾性所營造的出眾創意成果，與麥凱勒、吉哈的那部三十二短篇作品所創造的主要角色那複雜、富豐、創意的內在生活，有著異曲同工之妙。

　　在勞勃‧阿特曼的《銀色‧性‧男女》中，也可見為了諷刺劇目的所做的類似的調性轉變。這份對都會夢魘的省思設定於洛杉磯，試圖凸顯揮霍人性的問題，片中的每個人都逃不了這一關：一位母親邊替孩子換尿布，邊繼續她的情色電話業務；一個警官以罰金作為要脅，讓一名年輕的女駕駛滿足他的性慾，事後又退回了這筆錢；一群媽媽們對她們的女兒十分冷漠，爸爸們又都自顧自地，甚至還很自戀，兒子們的行徑則顯然在日後會付出代價。勞勃‧阿特曼在幽默與情緒暴力之間做了變化，打造了一座如同耶羅尼米斯‧波希畫作般的洛杉磯當代煉獄。

　　將勞勃‧阿特曼《銀色‧性‧男女》的效果，與約翰‧塞爾斯《希望之城》較不那麼極端呈現都會人性的作品相較，會很有幫助。由於約翰‧塞爾斯不是以極端調性轉變，描繪在一不知名的東方城市中更寫實的個人或政治敗壞，與《銀色‧性‧男女》相形之下，《希望之城》的鋒芒被削弱了。正像是保羅‧湯瑪斯‧安德森與庫柏力克的諷刺劇，當運用在重要社會議題上時，便能成為醒目的有力故事形式。

諷刺劇

　　在所有的類型中，諷刺劇賦與編劇最多的自由，其運用的反諷也最極端。除了運用反諷人物之外，編劇甚至可以完全不顧寫實地為所欲

為。不論你心目中的諷刺劇是指泰瑞・吉利安（Terry Gilliam）的《巴西》（*Brazil*），或是庫柏力克的《奇愛博士》，這些電影中嬉笑怒罵的攻擊性全來自編劇對於故事議題的熱情，也來自他們無所不用其極的幽默。諷刺劇是表現反諷的最好機會。它在調性上的偏離，已經劇烈到讓觀眾失去安全感。

大衛・雪文編劇的《幸運兒》是描述年輕咖啡推銷員米克的故事。他很認真，一心想出人頭地。但是上進的願望卻受到朋友、愛人、雇主，甚至陌生人的阻礙。他幾乎在高速公路和醫院中兩度喪命。他又因為老闆的非法行為被捕入獄。當他出獄後，又受到遊民的攻擊。他的世界不只是殘酷，根本就是致命。最後，米克決定當演員，故事就此結束。

這個簡短的描述，尚未把本片的精華道盡。《幸運兒》極野蠻地刻劃現代生活中的疏離感。在雪文的筆下，米克是個反諷的主角，是個現今經濟制度下的犧牲品。

而《幸運兒》的敘述結構也不斷地受到挑戰。片中，故事敘述和音樂間奏自然穿插。到了最後，音樂間奏中的樂師艾倫・普萊斯又變成故事敘述中的人物。全片一再違反傳統的電影形成，而敘述離寫實主義愈來愈遠。諷刺劇就是把調性偏離運用到極致，而它最主要的特質正在於反諷的運用。

結論

調性對編劇而言相當重要。在大綱到分場、分場到劇本的階段，編劇對於人物、語言和敘述結構的態度導致劇本調性的建立。而劇本的調性會引導觀眾如何去闡釋故事。調性雖然不是故事本身，但是，它絕對有引導闡釋的功用。

作為一個編劇，你可選擇傳統的調性——令觀眾認同的主角、功用性的對白、可預期的三幕劇，或是類型公式。你也可以挑戰傳統，寫個反諷的劇本。反諷的極致就是諷刺類型。你可以利用反諷主角以挑戰觀眾先入為主的期待。反諷的角色會加大觀眾和人物間的距離，距離增加後，可以提供觀眾反省的空間，這是傳統人物達不到的複雜的結果。

而運用反諷的對白則可增加字面之外其他的含意。你可以利用類型的偏離或是類型的混合產生反諷的對白。總而言之，電影中調性一旦改變，觀眾和電影故事間的關係也隨之改變。不論調性的改變是出自於語言（對白）或非語言（氣氛），兩者皆指出調性在建立觀眾和電影故事互動關係上的重要地位。

註文

1 Northrop Frye, *Anatomy of Criticism* (Princeton: Princeton University Press, 1957), p. 47.

2 Ibid.

3 Ibid.

4 "The Lady Eve" in *Five Screenplays* by Preston Sturges, ed. Brian Henderson (Los Angeles: University of California Press, 1985), p. 362.

5 "Sullivan's Travels" in *Five Screenplays* by Preston Sturges, ed. Brian Henderson (Los Angeles: University of California Press, 1985), pp. 552-553.

6 Ibid., pp. 589-590.

7 "The Lady Eve" in *Five Screenplays* by Preston Sturges, ed. Brian Henderson (Los Angeles: University of California Press, 1985), pp. 364-366.

電影編劇
新論

戲劇的聲音／敘述的聲音

　　大衛·鮑威爾主張，主流電影的敘述建立在因果關係之上——事件的前因後果和人物的動機。「在好萊塢電影裡，是以敘事因果關係的特定類別作為支配，以創造時空系統方面的傳達工具。」[1]也就是說，和因果無關的時間空間，是無法進入主流電影的敘述之中。例如，這是一部關於謀殺的電影，其中不可能出現一些和案情前因後果無關的描述。因此，「因果關係」掌握了主控權，它可以決定何者留在電影中，何者必須割捨。既然是邏輯的「因果關係」在主控，那麼，作為無主控權的創作者，似乎只是處在被動的地位，只是客觀地用攝影機記錄這些天地之間必然發生的事件而已。而本書之前對於人物動機（一種因果關係）、人物性格的統一（也是一種因果關係）、避免過度的巧合（也是出於尊重因果關係）和可信的背景故事（更是因果關係使然）等等的討論，皆受到上述的創作哲學影響，皆認為事件在天地間會必然「合理」發生，而電影只是取擷那些既存的事實而已。正如我們在第二章所討論過的，這套哲學，源自十九世紀的寫實主義和自然主義。而寫實主義、自然主義和還原式三幕劇更可上溯至十六世紀的「結構精良劇本」的概念。當然更可追溯至老祖宗亞里斯多德。[2]

　　為了行文的方便，我們稱這種讓事件自然發生、看似因果邏輯主控、創作者只是被動記錄的電影，是以「戲劇的聲音」（dramatic voice）在和觀眾溝通。但是，我們也知道，電影中所謂自然發生的事件，任何戲劇的聲音其實都得靠另一位主控者在依照「因果邏輯」的原則來組織事件，以呈現在觀眾面前。不論如何寫實，這絕對不是真實。

呈現的行為就暗示了人為的選擇，就暗示了「敘事的聲音」（narrative voice）的存在。敘述就算是隱形，但它依然存在。

但是，請不要把**敘述的聲音**和電影**旁白**混為一談。旁白是敘述聲音的一種技巧而已，其涵義相當狹窄。也不要把電影中敘述的聲音和文學中的敘述搞混。文學中的敘述是指「作者直接和我們說話」。如此簡單權威的敘述在電影中不太可能。因為，電影是多種視聽元素、各種專業分工合作的創作，根本不可能有統一且單一創作者的聲音。因此，文學的敘述遠比電影的敘述直接。[3]

儘管「敘述的聲音」容易使人誤解，我們仍採用這個名詞的原因是，它既能表達電影的屬性（敘述的電影而非實驗電影），又擁有獨立製片中創作者的個人觀點（迥異於主流電影的缺乏個人觀點）的暗示。因此，敘述的聲音泛指創作者和我們溝通的工具——媒介。由此觀之，「戲劇的聲音」只是敘述的聲音中的一種手法而已。事實上，檢視文學中敘述的變革——由十九世紀的古典全知觀點到亨利·詹姆斯（Henry James）和福樓拜（Gustave Flaubert）強調的第三人稱局限觀點，對於我們了解主流電影為何採用戲劇來代替其他的敘述聲音有極大的幫助。古典全知觀點不但全知而且充滿價值判斷，它不但能窺視既存現實的全貌，更能一路批判評論。以下是喬治·艾略特在《米德鎮的春天》（*Middlemarch*）一書中的例子：

> 那些關心人類歷史的人、那些好奇「時間」是如何影響人類行為的人，難道不曾深思過聖者特麗莎（Saint Theresa）的一生嗎？當他們想到那個小女孩一天早上牽著弟弟的手，抱著成為烈士的決心走進摩爾人（Moors）的領土時，難道他們臉上不會帶著溫柔的微笑嗎？[4]

這段敘述不但介紹了特麗莎，而且也明白顯示出其中何者為重要——作聖者，成烈士。

今天，這種全知且預設立場的敘述聲音可能已經落伍了。我們喜歡由故事發展中自己去判斷。我們情願由戲劇聲音中自己推論角色的個

電影編劇
新論

性，而不願接受敘述聲音的當頭棒喝。於是，亨利・詹姆斯一再奉勸各位改用「戲劇」（dramatize）的方式。即使我們想保留十九世紀的古典，如此全知且價值判斷的敘述也極難在電影中表達。我們如何表現特麗莎是聖者？是用教堂音樂、動畫光環和疊印雕像的畫面嗎？這些表現主義的設計曾有人試過，但結果卻是造作、文藝腔。在一九二八年的蘇聯電影《十月》（*Oktober*）裡，艾森斯坦（Sergei Eisenstein）雖然嘲笑高傲的革命領袖克倫斯基（Alexander Kerensky），把他走路的模樣和公雞昂首闊步疊印在一起，卻沒有提供電影後輩任何呈現觀點但又不會矯揉造作的解決之道。解決之道當然有，但在詳述之前，我們先看看十九世紀末發展出的——把敘述者放入故事中的手法，會讓我們更了解古典電影的風格。

十九世紀末，許多作家（尤其是亨利・詹姆斯和福樓拜）反對如狄更斯和喬治・艾略特般全能全知的敘述手法。他們質疑，這個上帝的聲音是從哪來的？這號人物為何全能全知？他們更進一步提出，是不是有辦法可以讓讀者「參與」這個發表意見的敘述者（可是他又在故事的文本之外）？由此，亨利・詹姆斯發展出所謂的鏡子人物（reflector character）——這號人物身處故事之中，但是地位中立，他可以詳述和批評他所知道的事件。這個人物代替作者提供訊息給讀者，也代替作者來批評論斷，但是他又活在故事之中，所以讀者可以參與他的思想行為。

把亨利・詹姆斯小說《大使》（*The Ambassadors*）的開頭和《米德鎮的春天》相較，鏡子人物的作用就不言可喻。「史崔塞到達旅館後的第一個問題就是，他朋友來了沒有。當他知道維馬西要晚上才會抵達時，他還是不太放心。」[5] 請注意，這其中作者的價值判斷已經降到相當低的程度。而對於內在的描寫只限於史崔塞自己熟知且可以掌握的個人內心（當然，在語法、用字遣詞、句子的長度等等皆隱含了敘事的聲音）。被直接描述的是史崔塞的情緒，我們可以視之為是這個角色全然察覺到的情緒之一，才會以這樣的態勢來描述。相形之下，《米德鎮的春天》的評價較專斷，沒有什麼線索能讓我們假定小特麗莎將自己視作

聖人。

在《大使》接下來的發展中，史崔塞並非「完全那麼不安」，且透過史崔塞的知覺，我們感覺到他摸清楚了箇中原委：

> ……有尖銳感的水果很讓人欣喜，就如同在這段時間的分別後，他在同伴（維馬西）的臉上看到了自己，他的事會被當成惱人的雞毛蒜皮小事，他應該就只要擺出蒸汽船第一次「發現」歐洲時那樣的姿態。[6]

事實上，史崔塞在建構（敘述）自己的處境——我們經由他所規劃如何與歐洲第一次接觸的自身經驗，進入了這本書的主導聲音裡。[7]

古典電影就是利用這種「故事中敘述者」的手法，以避免創作者扮演「上帝的聲音」。以《大審判》的一場戲為例，葛文走進被害人的病房，想用拍立得拍下可以在法庭體制外賺取更多錢的照片；他躡手躡腳地拍著，在看到於眼前顯像的被害人的照片時停了下來。我們知道這是這場戲的重要時刻，是他開始領會自己得接下這個案子的那一刻。但我們是怎麼知道的呢？在沒有任何引人注意的動作下，旁白運用了一系列裝置，如旋律、燈光、剪接模式等，強調了這個決定的重要性，因為它們似乎都在針對葛文的這道領會，我們感受到葛文不僅是在下決定，即使他不是旁白，亦引導了我們對於這個重點的注意。

敘述者身處故事內的手法也使得古典電影風格中出現了一個似是而非的弔詭。如前所述，古典電影風格是以人物為動力，可以進入複數敘述者的內心，但是，攝影機表現出來的卻全不是那一回事。古典電影的鏡頭極少表現人物的內心情感，幾乎從不反應人物的主觀，更罕見解釋（內心）性質的特殊鏡位或角度；古典電影表現出來的卻是「中立」的正／反拍鏡頭（shot/reverse shot）和視線連戲（eyeline match）。這似乎指出，古典電影雖是由人物內心組成，但是，創作者卻不願直接表明人物內心，他們情願像詹姆斯和福樓拜一般，讓人物自己想辦法說故事，讓觀眾逐漸了解的似乎是人物的觀點而非創作者的觀點。

這種劇中人取代創作者成為電影敘述者的手法（切記，創作者當

然存在，但是隱形了），為獨立製片電影工作者帶來了些困擾。獨立製片之所以異於主流之外，就是要有獨立的聲音。然而，戲劇聲音蓋過敘述聲音，創作者躲在劇中人背後等等古典電影把敘述者變成隱形人的作法，都限制了獨立聲音的發展。那些獨立製作的電影工作者為了保有創作者的主見，就必須嘗試更「大聲」的敘述聲音，大到可以蓋過戲劇聲音的事件才行。這種嘗試相當困難，因為電影天生就有自然主義的傾向。而且要左右相當具象的電影影像也誠屬不易。[8]

聲音與結構

很顯然地，電影大部分的「聲音」由導演來掌控。而電影中顏色的配置、燈光反差比、佈景設計、選角、環境音的大小、剪接形式等，也都不是編劇可以管的。然而，編劇還是可以在故事的層面，寫一個強調「敘述聲音」的劇本。一如往例，我們還是得由結構切入。

我們曾經談過，在古典電影中，任何明顯的敘述都必須藏身於一個用來組織事件但卻相當低調的（不引人注意的）結構之後。如果，我們想把敘述的聲音攤到前景，那就必須降低這個結構的重要性。但是，一旦降低了還原式三幕劇結構的重要性，那又必須找其他的敘述方法來彌補這個位置。

我們也可以說，結構是一種設計出來的模式（pattern），它的功用在組織觀眾聽故事時的注意力。雖然，好萊塢電影的結構和展現人物的情節密不可分，但是，結構不一定都得如此。記住，結構只是一種模式，只要能組織我們注意力的東西都可以成為結構——一句重複的對白、一種重複出現的情況、一段音樂主題、歷史上的一點、背景中的收音機、再次回到相同的場景……。結構越脫離情節，看起來就愈形式化。結構越外於動作線，看起來就愈像創作者的聲音。

主流電影是以寫實的態度來處理結構（模式）。但是，寫實卻暗含自我矛盾之處，因為，結構告訴我們電影結束的必備條件為何，但是，同時它又得看起來像無為而治的低調。例如，在《華爾街》中，巴德必須和父親和解後電影才能結束，但是，當他們真的和解了，電影又必須

讓我們覺得此舉是由人物內在自然且必然發生的行為，而不是創作者為避免曖昧而做的刻意操縱。

想打破結構對主流電影的掌控，我們必須解開結構和故事收尾的必然關係（或至少扭曲這種關係）。我們必須找個方法浮顯結構的模式（call attention to its patterning）。這話聽起來十分激進，但也不盡然，希區考克的《迷魂記》浮顯了模式但絕非激進的電影。《迷魂記》的故事如下。退休的警探受雇保護朋友之妻瑪德琳，但是，他卻愛上了她。瑪德琳一向有自殺的幻想，終於有一天，她「公然」在警探面前跳鐘樓自殺。警探自責失職（且失去愛人），他於是精神崩潰。休養一段時日之後，他終於拾回自信心，重回社會。不料，他遇到了一位和瑪德琳長得頗像的女孩茱蒂。雖然觀眾知道警探以前保護的瑪德琳就是茱蒂假扮的（其中原因，牽涉到謀殺真正瑪德琳的複雜案情，不在此贅述）。但是警探自己並不知道，他不斷地想把茱蒂改變成心目中瑪德琳的模樣。當他終於發現真相時，他把茱蒂帶回鐘樓，要她從實招來，而她卻說服了警探，她是真的愛他。當他們擁吻之時，突然出現了一位來巡視的修女，受到驚嚇的茱蒂退了一步，跌出鐘樓之外死了。此景似乎正嘲笑著先前的假自殺。

電影被分成兩部分，第一部分是「假自殺」，第二部分是「假自殺」的重現。由於警探重塑瑪德琳的舉動幾乎成功，使得這種迥異於三幕劇結構的兩段式結構幾乎推翻了傳統的「犯錯－認知－救贖」三部曲。但是，修女的出現，茱蒂不幸摔死，使得劇本又急轉直下地多了個短短的第三幕。片中修女突然在鐘樓出現既顯得寫實，但又像是創作者硬加上去的尾巴。雖然，編劇早就替片尾鐘樓的意外留下了伏筆，但是，全片第二部分的重點顯然是在警探和茱蒂的關係發展上。當兩人最終擁吻時，這段關係似乎找到了出路，可是，這樣的結果著實令人不安。如果兩人就此天長地久，那麼謀殺案該怎麼辦？而我們又該如何面對警探略顯變態的談戀愛方式？難道殺人不必償命嗎？答案是：殺人是否償命，看情況而定。如果我們把修女的出現當作寫實，答案是：殺人必須償命。但是，如果我們把修女的出現看作創作者自覺而硬加上去的尾巴，如果

我們感到希區考克像一個突然介入的外力，在片尾時故意把修女送進電影虛構的時空中，如果我們可以冥冥中聽見創作者說：「電影該結束了，一切重回秩序。」那麼，全片提供的答案會不會是：殺人不一定得償命，這全是創作者人為的操縱，幕後主謀者的自由心證（敘述的聲音）？全片的意涵會不會因而更豐富、更自覺、更曖昧呢？這個意涵像不像是在嘲笑被大部分人所接受的傳統結尾道德觀太過於簡單？《迷魂記》結尾的多種可能性把我們推出了一般聽故事的習慣，帶領我們更深入、更冷酷、更清醒地看到一般故事收尾是多麼地具裝飾性。

《驚魂記》則提供了結構模式被打亂的示範。很多人都提到，由於珍妮‧李在片中被殺完全不合乎我們對於類型的期待（女主角竟在故事進行一半時死了！），使得這樁命案顯得特別駭人。但是，卻很少有人指出命案的另一個功用。由於女主角的死太早太突然，它顯然打斷了原有的戲劇動力，而使觀眾迷惑，分不清楚劇情會往何處走，搞不懂該追隨哪一個角色把故事聽下去。觀眾被拋在五里霧中自食其力地抽絲剝繭。如此失去了方向的感覺比命案更讓我們焦慮。

雖然，希區考克扭曲我們對類型的期待，但是，他仍不脫離古典敘述電影（classic narrative cinema）的範疇。敘述性電影更極端的示範出現在安東尼奧尼的《蝕》（Eclipse）中。全片描述由蒙妮卡‧維蒂（Monica Vitti）飾演的神經質女人和一個魯鈍的股票掮客間飄忽不定的戀情，但是，電影更想探討的卻是人與人之間的親密感是如何遭到都市空間的扭曲與變形。這對戀人在郊區的十字路口約會過兩次，但是，這兩次他們顯然都沒發生什麼事情。其實，攝影機更關心的反而是周遭的環境——疾行而過的賽馬、清冷的街道，市貌的恆常對照人情的飄忽。安東尼奧尼的攝影機絕非中立，它以極抽離的形式一視同仁地拍攝這對戀人與城市。因此，主宰著全片情感力量的是攝影機而非劇中人。在第二次約會時，女主角也感覺到攝影機捕捉到的荒涼和她的生活有一種難以言喻的關聯。她好像真的感覺到攝影機的距離。

接近片尾時，這對戀人同意再見一面（第三次約會），但是，兩人都爽約了。來到這十字路口的卻是安東尼奧尼的攝影機。在那著名的八

分鐘長拍鏡頭中，安東尼奧尼呈現了沒有這對戀人的十字路口。街上慢慢暗去，街燈緩緩亮起（是真的日蝕？還是黃昏？作者沒表明，我們也不知道）。隨著疏落的電子配樂，畫面愈來愈抽象，愈來愈破碎，直到全片以一個路燈燈泡的大特寫作結。畫面最後漸漸溶入膠片的粒子中了。劇中人消失了，他們不再重要。敘述性電影變成了實驗電影，戲劇聲音被敘述聲音所取代。組合鏡頭的邏輯全然來自創作者。假想的戲劇世界消失了。取而代之的是街道抒情的紀錄。

這個結尾是多麼有力。雖然，劇中人沒有出現，但是，創作者吸取了他們的感覺。或更正確的說法應該是，劇中人終於感受到創作者由電影開始就表現出的生命態度。最後八分鐘畫面的遞邊看起來像創作者對於「空洞的都市造成人們情感滯塞」最直接、最個人式的表達。劇中人於是和敘述者合而為一。

結論

我們把電影中組織事件的方法稱為「聲音」，而依據聲音明顯與否，又分別稱它們為「敘述的聲音」或「戲劇的聲音」。主流電影傾向亨利·詹姆斯的文學主張——戲劇化，其中，特別強調隱藏的敘述者和利用視線連戲、主觀鏡頭等手法讓劇中人自己來敘述故事。

我們指出獨立製片強調敘述的聲音，以凸顯自己不流於俗的觀點。為達於此，創作者必須突破傳統結構和情節間緊密的關係。而所謂的「突破」，往往只是結構和情節間重心的小小改變，例如希區考克的《迷魂記》，或是安東尼奧尼的詩意實驗《蝕》。

註文
1 David Bordwell, Janet Staiger, and Kristin Thompson, *The Classical Hollywood Cinema, Film Style and Mode of Production to 1960* (New York: Columbia University Press, 1985), p. 12.
2 當然可追溯至亞里斯多德，但奧巴克（Erich Auerbach）在《模擬》（*Mimesis*, translated from German by Willard Trask. Garden City, NY: Doubleday, 1957）中指出，「低模擬形式」及悲劇形式的融合是法國大革命之後的事。
3 大衛·鮑威爾在 *Narration in the Fiction Film* (Madison, WI: University of Wisconsin Press,

1987) 中，有幾章專講將敘述戲劇化與側重敘述兩種模式的對照，他的結論是，兩種模式在理論上都無法滿足觀眾；我們同時認為，從作者的觀點來看，其實根本找不到所謂完美的模式。

4 George Eliot, *Middlemarch* (New York: Penguin Books, 1979), p. 25.

5 Henry James, *The Ambassadors* (London: Penguin Books, 1974), p. 5.

6 Ibid., p. 5.

7 我們將極複雜的素材簡化，以便在此呈現。我們不想只因為敘事的另一個層面被複製了，便暗指故事外的旁白被史崔塞所取代，這會使得故事外的旁白（一定得要有的）不那麼明顯。文學上運用單一客觀、不表態的敘述者也備受攻訐。Wayne Booth 所著的 *The Rhetoric of Fiction* (Chicago: University of Chicago Press, 1961) 對於「隱形的敘述者」其實與故事有極深的牽連，有精闢的解說。

8 魯道夫・安海姆（Rudolf Arnheim）的 *Film As Art* (Berkeley, University of California Press, 1957)，對此論調作過更廣義的指涉，不過他討論的是實驗電影及整個修正「形象」的問題。本書討論的並非實驗電影，只是一個敘述的情況，我們建議由塑造故事著手。

第 二 十 二 章

數位劇情片

　　大約一年前網頁的衝擊發生後，數位劇情片所帶來的刺激感的第一個巔峰便成為往事了。無論是反映當時電影業的狀態，或是針對數位媒體過分充斥於文化面，少數人認為數位劇情片長期以來所形塑的樣貌將會因此黯淡下來，為廣泛運用數位技術的這個電影類別帶來了問題。當時，我們便至少提出了三種不同類別的洞察方式：

1. 高檔的劇情片促使科技與預算和緩地形塑出迷離夢幻，這些劇情片將創造讓人更滿意的建構性世界，雖然與這些世界溝通的視覺風格仍維持在保守階段。
2. 主流劇情片十分仰賴於標準化的高完成度、數位製作技術及最終廣為流傳的數位放映方式。這些錄影影像將取代我們所熟知的特性，不過僅有少許能以無法在電影裡達到的風格被創意地製作出來，這樣的成品能節省數位錄影影像，或許也能讓預算少一點。
3. 獨立劇情片是以數位錄影影像拍攝而成，可被區分為基於費用因素而未被拍攝的，以及被數位劇情片小組所構思而來的，他們的編撰與設計皆依數位錄影影像的特定美學所建構。

　　在進行本書的這個版次之際，數位革命已然發生，且看《星際大戰三部曲：西斯的復仇》（*Star Wars: Episode III – Revenge of the Sith*）便見分曉。在本章中，我們會探討利用數位錄影影像美學所建構的早期獨立劇情片，但我們會以較大篇幅的說明為起始。在其他討論特定技巧

的章節中，我們已點出了採用特定技巧所打造的成熟、藝術層面構思完善的另類電影，但對於這些早期數位劇情片，我們無法將它們如此斬釘截鐵地作劃分；有些作品的確已達到成熟的水準，但這一章中的大多數都暗示了、或不全然了解數位格式的可能性。我們將率先檢視當中所涵蓋的，之後再來思考這個時代的編劇可以如何針對數位錄影影像格式來設計故事。

當然，我們的焦點仍然擺在故事上，但會花點時間整理一下數位劇情片故事不同的地方。數位劇情片令人興奮之處，集中於經濟、放映、拍攝風格、打光、數位操控和轉換回傳統影片格式等議題上，腳本方面所受到的關注並不多。但若我們打算將劇情片好好思索一番，並基於數位錄影影像尋找、發展出一種風格或觀點，便得先明白要怎麼將故事給建構好。

所以，編劇在撰寫數位劇情片時，須了解數位錄影影像的性質嗎？與編寫一部電影的編劇比較起來，會有什麼不同呢？我們留意到這一點：主流編劇得學著思考構成一部電影的視覺化時刻的流暢性，他是透過語法將這些錄影影像描寫出來，而不是用攝影機角度的技術性描述。我們將在第二十七章談一談這種非常個人化的媒體創作，編劇與導演之間的差異性，常將編劇於影片中所建構的框架弄得支離破碎。相形之下，在錄影影像的例子裡，我們首先、亦是最需檢視的重點，則為編劇對於電影和錄影影像這兩種不同文化運用的理解程度，以及如何利用它們來架構一部腳本，這已超越了科技層面，且與社會中的媒體感受度有關。我們倒不是在擔憂，就像廣角或長鏡頭所產生的不同效果，數位劇情片的編劇應該意識到不同影片類型採用它們的方式與習性的差異，像是作為家庭記錄、日記、廉價廣告、當地新聞特寫、調查性電視節目等等的錄影影像。編劇也應意識到這些錄影影像，或相對於那些不同電影風格的其他錄影影像習性，如寬銀幕、三十五釐米的劇情片，或是十六釐米學院比例的學生作品。

編寫錄影影像劇情片，或許更像是在故事意義與自覺式攝影風格之間建構直接了當的比喻，而不是傳統的電影腳本撰述。編劇毋須為技術

電影編劇
新論

細節煩憂，而得著重於援引媒介使用方式的重點。當中或許會加上誇張的畫外音描述，像是「於有線電視的深夜時段播放的一段廉價汽車經銷商的廣告」，其中以業餘攝影機拍攝的主角或許會被這麼形容：「我們透過攝影機的觀景窗，隨著艾迪粗獷地掃視整個房間，但因為速度太快，什麼人都看不到，我們得花點時間適應。他將鏡頭再往前拉近，在找某個東西。現在我們可以看得一清二楚了，但令人失望的是，他再次將攝影機掃過房間，之後就啪地一聲關掉了。」這段的重點不是動作所呈現的，而是主角如何使用攝影機呈現想讓我們看到的，當中包含了他生活於其中的錄影影像文化的慰藉與掌控。

互文性對上形式主義

在繼續行文之前，讓我們將所進行的討論中隱含的意義作更廣泛地思考。當我們在第十七章談論有關電影編劇時，我們塑造了拍攝腳本與劇本之間的差別：拍攝腳本有著非常特殊的電影語言感，因為編劇將鏡頭一個個說明得清清楚楚，以讓人了解它們是如何組成一部電影；而劇本則沒那麼具備技術形式，需要的是編劇試著看清腦海中的電影畫面，再將之以語言的形式傳達予讀者。這兩種形式和我們針對它們所進行的討論，都聚焦於影片的形式本質，亦即，編劇如何運用特定區隔或鏡頭，以傳達這部特別的電影文本中的意義。

打從《電影編劇新論》第一版上市以來，這個領域已起了很大的變化，不僅僅是我們已探討過的合併錄影影像，更多的互文性（intertextuality）、後現代評論手法[1]已然成為主宰我們談論電影及更廣義文化的方式。縱使這些電影靠的不是錄影影像、而是它們與其他電影、類型、文化元素所生成的意義。由於我們不會以同樣的方式將這層關係完整詮釋，它的意義便更為開放了。

影像——尤其指的是那些既用了電影、也用了錄影影像的——所承載的獨立性就更多了。不過，電影與錄影影像之間存在著許多形式差異：電影使寬廣的鏡頭具備詳盡的細節、更微妙的色彩，對比也較錄影影像來得明顯；它們都可以在景框中做點小修改，而不需針對古典說故

事的方式來個全盤大翻修。電影與錄影影像場面的差異，反倒顯現在它們各自的媒介運用方式或製作情境上，正如我們所知的技術純熟、製作完善、三十五釐米的片廠影片，意味的是不同等級的策畫、製作團隊與經濟根基，而非手工的、小規格的錄影影像。因此，電影與錄影影像之間電影語言方面的比擬較少，對其各自媒介所承載的文化意涵的關注反而是較多的。

這亦關乎於權威性。無論這個情況是否屬實，片廠製作會有隱含公司權威性的傾向，因此，大多數電影的實際影像製作所呈現的皆不是劇中人所能掌控的，也就不那麼令人意外了；換句話說，電影裡的角色泰半被當作是鏡頭裡的物件，而非「創造者」。針對這點，古典觀點的段落即提供了適切的描繪，它們有著很多變化，但基本模式不外乎結合角色樣貌的鏡頭、呈現角色眼見畫面的鏡頭，以及直指角色反應的鏡頭。這些段落通常都以近距離拍攝，而非全景式的，其基準線定位在角色與其目光所及處之間，所呈現的效果可將觀點與責任劃分開來。也就是說，角色不僅建立了攝影機的視覺位置，還補上了反應，但導演仍持續負責拍攝工作。

對於小規格的錄影影像，這道區隔或許無法成立，因為攝影機可能不只在呈現角色的觀點，就字面上來說，攝影機可能就架在攝影者的肩上。這不僅由於攝影機夠輕巧，單單一個人就可運作自如，亦與創作、重製錄影影像的經濟系統能製作出個人易取得的格式有關。消費者輕易地便可觸及這股影像創造力量，舉凡媒體文字運動、社群錄影影像的釋出，以及國內各地的公共接收站等等，在在改變了我們的文化。若以敘事電影的方式來詮釋，這意味著我們能想像出這樣的畫面：角色得以藉由打造[2]自己的影像，以與導演競相爭取故事的控制權。

混合媒體

我們將以檢視兩部電影作為開端，它們皆以電影和錄影影像完成，或相形之下看起來很像電影的正規錄影影像。在這些例子裡，媒體的並列被設計於電影的故事層面之中，且形成了敘事結構。《最後播映》

（*The Last Broadcast*）是以數位影像攝影機（Digital Video, DV）拍攝的，再以 Adobe Premiere 剪接而成，於一九九八年十月透過衛星放映，它與之後推出的《厄夜叢林》同樣建構了一個為其錄影影像畫面「辯解」的故事。

《最後播映》聲稱，它是關於兩位有線電台的記者因報導了澤西惡魔（Jersey Devil）而離奇死亡的調查報告，相傳這個惡魔棲息於紐澤西南方的松樹平原。除了最後五分鐘之外，全片均是用錄影影像鏡頭的風格拍攝，以編造我們所在觀看的這起調查報告，包括事件源起、由電台工作人員所聚合而成的第一人稱鏡頭、紀錄片訪談、修復受損的事發現場畫面，以及由導演建構、以調查報告為主所發展的部分。它的第一人稱鏡頭可說十分自覺，因很清楚地指涉記者／影像拍攝者欲追根究柢的個人想望；但我們仍感受得到有某件事正在發生，卻不是因為記者報導這則故事的誇張態勢。最後五分鐘便讓我們看清是怎麼一回事了：影片突然改變了視角，暗指權威性轉變至操控攝影機的畫外音身上（我們之所以會知道，是因為我們在一個長鏡頭中看到記者是一名角色，而不是持攝影機的旁白），接著畫面變成寬銀幕比例，色彩也變得柔和，也更像電影。它恰好發生在我們聽到記者其實就是凶手的那一剎那，因此亦重疊了故事的意義。「電影」轉變為旁觀者的視角不僅揭露了凶手的身分，亦暴露了動態影像播放角度的限制。

在《最後播映》這樣的電影裡，數位製作使得我們重新思考觀點的運用，不僅是因為觀點呈現了主觀角色在虛構世界中所能看到的空間近似度，亦象徵了作為旁白的角色選擇讓我們看到的（當然也是編劇認為角色會想讓我們看到的）。因此，編劇得以用額外的表達工具來運作，幾乎就像是他完全根據角色腦海中的畫面所寫成的一本小說，再透過角色，盡可能地將發生的一切呈現出來（但大多數都是隱藏起來的）。

一旦被帶入後，這種導演與角色所展現的聲音對比便成為推動故事的主要動力。姑且不論其他人會怎麼做，編劇必須將觀眾對於某件事以這樣的方式形塑的期待實現。由於角色控制攝影是有議程和副文性的，故事之所以還能保有興味，只因我們身為觀眾且被引領投入其中，而導

出為何事情會被以這樣的方式呈現出來的結論。我們亦以同樣的方式看著角色的行徑，試著探掘是否還會有比對白所揭露的更多訊息。於是，這番張力在《最後播映》這類影片中便不會出現太多。這種時刻或旁觀者的保留方式，讓這個故事有點玩笑性質，我們所投入的雙重透徹洞察，都被片尾令人驚異的那一刻所取代了。

《最後播映》的手法與其解除方式密不可分。當我們懷疑它的影像聲音時，即與某種知道箇中原由的其他方式形成張力，錄影影像的運用鼓勵我們推測，我們的感受也勢必愈來愈重要。它將我們帶領至一系列更寬廣的議題，如調查報告的本質、個人洞察如何偏向模糊不清的事實，以及我們能否獲知這些問題的答案等等；然而，這些議題在轉換至「電影」之際，便戛然中止了。除了揭露真凶，《最後播映》的解除恢復了更保守的象徵觀念，即導演／凶手透過便宜的可攜式攝影機所進行的調查，是比其所暗指的「主觀」敘事拍片者還不可靠且不「真實」，因為他不僅是用寬銀幕、柔和的色彩與和緩的鏡頭來攝製，還是以置身於行動之外的方式呈現一切。這種立場的想法僅透過轉換至「電影」模式時，才達成高完成度、不受個人影響的洞察，即另類電影被評論所定位的角色。

《厄夜叢林》正因為沒有解決與媒體之間的緊張關係，而能將錄影影像與電影的潛在運用方式更加發揚光大。與《最後播映》不同的是，《厄夜叢林》所跟隨的是一小組電影系的學生們，他們想取得布萊爾女巫（Blair Witch）的獨家記錄。他們以兩種媒體拍攝，一個是黑白的十六釐米影片，一個是 Hi8 攝影機，後者用於在他們之中前後移動地記錄。起初，這兩種媒體各有其敘事功能：攝影機的錄影影像是作為個人日記，以記錄這個學生作業，他們假定觀眾是眾親友，所以都認得他們每個人；而電影則是一部製作，是由一個班級所共同建構的較正式媒體成果，便沒有「旁觀」導演這方面的認知。這兩項媒介差異之間的張力最終還是瓦解了，而形成本片衝突的推力之一。

在《厄夜叢林》裡，海瑟的攝影機是拿來寫日記，反映出學生們在森林中迷路時的沮喪心境。但最後不一樣了，攝影機不只是部日記，也

將訊息反射回拍攝者，這種溝通方式對外面的世界來說，就像瓶中信一樣。當海瑟透過攝影機直接向母親道歉時，我們看到了這道轉換：「我只是要向……我媽說聲對不起，我也對不起所有的人。我太天真了……我好怕。那是什麼？我好怕閉上眼睛，我也怕睜開眼。我就要在這裡送命了。」[3] 這是段奇特的雙重聲明時刻：海瑟對著片中虛構世界的想像角色們（她的母親及所有認得她的人）和我們說話，這種直接對觀眾說話的方式力道多麼強勁。此時，我們已不再被放在很近的位置，而是離得遠遠地，以保有這個片段的觀點。相反地，海瑟直接穿過我們，對母親說出這些話，同時，她自己也身處於所記錄的這段故事裡。此外，我們亦體會出這個結合了直接告白的日記的親密性，這幾乎等同於閱讀一本片段式的小說，當中的主角既是這個故事世界的一員，亦是創造這個世界的編撰者。

雙重媒體的形式為《厄夜叢林》增添了另一個層面的意義。就某種意義方面看來，《厄夜叢林》超越了本身的文字故事，成為一種針對電影與錄影影像之間對比性的調解。《最後播映》直到最後五分鐘才帶入「電影」的聲音，《厄夜叢林》則是一直將兩種媒體前後切換，好讓他們的洞察在片尾有合理的解釋。《最後播映》的片尾是以「扭轉局面的人」改變視角，即突如其來地於故事尾聲之際插入影片聲音。正如先前所言，這是一種拒絕各種含糊不清態度的收尾方式，一旦影片聲音現「聲」發威了，我們便沒有機會看到這部片所呈現的其他真實性，也就是外在視角所顯現的一切。這個故事不僅有完整的結束感，媒體之間的張力亦全然解除了。錄影影像受到個人的影響，而以暫時的、希望渺茫的方式顯現，以致無法揭露真實性，電影的部分則在最後以可信賴的旁白呈現。本片的故事解除可說是形式抗爭的消弭。

《厄夜叢林》一開始亦以錄影影像轉往電影的方式處理，以形構其媒介的可信度。電影即是本片的聲音，也表現得十分稱職。在抵達森林入口時，海瑟站在棺材石上，拿起《布萊爾女巫膜拜》（*The Blair Witch Cult*），煞有其事地讀著：「他們走進森林，準備發現死亡的蹤跡，但找到的卻是人性褻瀆。」[4] 這可視作學生拍攝的這部電影的開場白。

相形之下，錄影影像是用於銀幕之外的時刻，如海瑟在自己的房間橫搖著攝影機，說：「這就是我住的地方，我可能沒辦法舒舒服服地待在這兒，因為這個禮拜得去找布萊爾女巫。」[5]而《厄夜叢林》的力量，或許最終還是來自於它不再以電影勝於錄影影像的壟斷事實的方式呈現。電影攝影機暗地裡以救援者、影片計畫的重要證明等姿態，以及讓角色們逃出森林的這個事實等等捉弄著我們。但當它在片尾已無法呈現比家庭攝影機還來得多的訊息時，我們的媒體階級制度感也隨之被顛覆了。

　　在繼續探討以前，我們得留意的一件事是：《厄夜叢林》是以一連串攝影機的即興時刻所構成，編劇的功能在這種即興製作中自然得有所改變，好替演員們設計情境和劇情問題。我們已在其他即興電影中看到這類處理方式，但我們須留意的是錄影影像創作者的一個強烈不同點。就電影基礎看來，即興劇情片的即興性，無論是存乎於攝影機之前，或是歷經一段時間後所發展，再「被寫下來」以供拍攝，對攝影機而言，都是一種即興表演。在《厄夜叢林》這類的電影裡，我們不僅開始看到針對攝影機而來的即興表演，亦看到了攝影機自身的即興性。最重要的是，本片並不那麼著重於演員參與發展內容的方式，而是他們藉由掌控攝影機所發展的敘事聲音的主動作用。

混合媒體：角色表現抑或媒體批判？

　　編劇可能會思索的，或許是他希望採用混合媒體以作為角色表現之用，還是作為一種更大範疇的媒體審視方式，我們可以透過《美國心玫瑰情》的電影和腳本，看出這些方法的差異性。[6]《美國心玫瑰情》的架構圍繞著雷斯特‧伯漢生前的生活，他是名郊區的貿易雜誌撰述，他的生活愈來愈糟，在對女兒的朋友安琪拉的性幻想的啟發下，他將壓力龐大的工作辭了，重新打造自己的人生，而他似乎也完成了一些自我實現，直到他突然被殺身亡。在腳本中，故事是由雷斯特的女兒珍所架構，她的男友瑞奇因殺了雷斯特而受審。審判當中，瑞奇的父親費斯上校對珍和瑞奇會被定罪一事十分不滿，遂將一捲錄影帶交給警方，當中珍的談話似乎在委派瑞奇去殺她父親。在我們於後續得知這起凶殺案的

情境時，反而更加重懷疑費斯上校此舉的動機，但本片並未再探究這個部分。

有場戲很引人注目：瑞奇給珍看他所拍到的美景——那是個錄影帶片段，有個塑膠袋被風吹起，在磚牆前面打轉。仔細看這個畫面，我們便能發現腳本中的這段錄影影像被用作角色揭露之際，其媒體批判功能有多麼強烈。在腳本中，當瑞奇說：「要不要來瞧瞧我拍到什麼好看的玩意兒啊？」之後，我們便被切到一段塑膠袋的錄影影像描述。這段動作的描述顯然是中立的，「我們隨著風將袋子吹起，繞著我們打轉，有時袋子會被猛烈地翻攪，或無預警地飛向空中，再輕柔地飄落至地面……」之後我們來到珍坐在床上、看著「瑞奇的寬銀幕電視的畫面，她皺著眉，**正在努力理解這到底好看在哪裡**」（粗體字為作者特意標示）。[7] 珍不確定她能在這段影像中找到答案，便轉向瑞奇，看著他那份幻想的極度冷漠；但也是直到珍望著瑞奇，他們之間才有所連結。於是，錄影影像自己由情節區隔開來，不再僅止於是讓兩個角色湊在一塊兒的用途；但事實上，可能性提高了，這段錄影影像或許完全讓人摸不著頭腦，是一種讓人參不透的青少年詩意形式，珍無法了解它想說的是什麼。這段錄影影像不只無法連結他們，腳本亦增添了它的美學與真實性疑問。這段錄影影像的批判經由腳本的其他部分運作，即法庭電視所放映的珍和瑞奇的審判，當中所凸顯的歸罪動作，便是費斯上校用來當作武器的錄影帶，它點出了重大關鍵：美好的事物同時伴隨著危險，真實記錄的操控者亦然。

本片中的錄影影像功能很不一樣。當瑞奇問珍想不想看好看的東西時，我們便被切到一個在這兩個角色身後觀看電視畫面的鏡頭。在畫面持續播放之際，攝影機漸漸推近，許多對話都不在拍攝畫面內。這時，我們被切到約莫是在珍轉向瑞奇這個畫面的正面，這個畫面十分奏效，且珍是懷著畏懼感看著瑞奇。與腳本不同的是，這個鏡頭顯示了珍對這段錄影影像之於瑞奇的意義所做的回應，而不是針對影像本身，她於片中的回應是被這些影像本身感動的其中一種感受，之後才與瑞奇有所連結。這種感覺是：經由呈現如何深刻地影響故事中最富同情心的角色的

方式，電影的聲音認可了這段錄影影像的美。若少了這場法庭戲，少了以這段錄影影像作為證據，也沒有費斯上校在這場戲的作用，這段錄影影像無疑地能清楚表達我們對美的最深刻感受的部分。

本片包含了瑞奇的審美觀，它的功用或許像是傳統電影中角色的畫像或照片，是作為了解某個人的方式，而非這項媒介本身的某種考量。然而在這部腳本中，編劇予以這段錄影影像某種範疇，在所擁有的權利中將自己宣告為一種媒介。它可以是美的證據，抑或是一種操控——腳本並未明言——但錄影影像作為一種媒介，所顯示的是具備挑戰我們輕易地形成假設的力量。雖然它可能不那麼具批判性——但多數錄影影像都和其周邊的電影一樣，具有這種可笑的特性——這部腳本並未表明編劇何以清楚地說出錄影影像媒介本身的特別性質。

為了再深入探討，就讓我們來比較《美國心玫瑰情》與艾騰·伊格言的《月曆》這兩部作品吧。《月曆》中的期待感很少，僅運用了三種視角來說這則攝影師和妻子的故事，他們都是亞美尼亞人，一同回到家鄉拍攝教堂的照片，以供製作月曆之用。一抵達當地，就有一位嚮導隨行。在詮釋這位嚮導對教堂的熱愛的過程中，妻子察覺出丈夫對這些他們自身的歷史常識興趣缺缺。影片進行到第二年丈夫隻身返家，妻子留在當地而未同行。接著是一群似乎是被要求演出想像自己正在接電話的場景的年輕女子，當她們說話時，我們看到背景中的亞美尼亞教堂月曆，上頭標註了年份。述說這則故事的三種視角如下：

1. 被鎖定的、照片明信片式的亞美尼亞教堂鏡頭，構圖與光線均十分古典。
2. 錄影帶，幾乎全是丈夫、妻子和亞美尼亞嚮導所拍的。
3. 攝影師的正規鏡頭，即為丈夫在要求這些女子試演時所拍攝的，它是在某個月裡，為了某個我們不知道為何、但得有假想的通話場景於其中的目的而拍的。

在第一種視角中，被鎖定的攝影機的拍攝範圍，僅限於妻子與嚮導

傳遞的照片明信片般美麗的靜止景框中，攝影機從未跟隨他們拍攝。相形之下，第二種視角的攝影機畫面是手持式且恣意的，很明顯地反映出身為操控者的攝影師的喜好。伊格言曾說，他想處理的是三種層級的國家意識：民族主義者、海外猶太人與同化者（assimilationist）[8]，片中的三個主要角色即為它們的象徵。他亦似乎將這些角色定位在他們之於口語和視覺的關係：嚮導是民族主義者，是口語的、輕鬆的；妻子是海外猶太人，調解著語言和影像雙方；丈夫則是控制視覺的人，口語方面似乎十分不安，因此幾近是無聲的。

在影片的稍早階段，有一大群數不清的羊推動著車子，此時我們透過汽車車窗看到一段很長的錄影影像。車子的移動、無邊無際的羊群與柔焦錄影影像，替觀眾營造了催眠效果，而這段影像後續又出現了幾次，意味著丈夫於影片中的控制地位。一直到片末，我們才由妻子的信得知：在羊群移動的時候，嚮導正將手放在她的手上，從中妻子對比出嚮導緊握著她的手，與攝影師丈夫持著攝影機之間的微妙關係。

看著妻子與嚮導走進教堂的正式構圖中，我們便可推斷出他們之間有事發生了。但丈夫無法看到或對此做出回應，因為他的視覺僅被固定在由相機或攝影機所看到的範圍裡。本片探討了丈夫所失去的，卻更深層檢視了透過多種影像拍攝所了解世界的限制性，且顯示了掌鏡的丈夫根本沒意會出所捕捉主題的真正意義。

在《美國心玫瑰情》中，關乎的不是電影這個媒介自身的趣味性，而是以錄影影像與瑞奇這個角色的溝通。它所搜尋的不是形式本質，而是讓我們所看到的一切，例如瑞奇控制錄影影像的片段，這麼一來他才能在珍的房間裡見她，而不是想「偷」他的影像的安琪拉。另一方面，《月曆》是以自身體驗和真實景觀的調解、構圖之間的差異作為前景。被鎖定的「專業」教堂影像與隨意捕捉的羊群錄影影像，皆呈現出沒抓到重點的涵義，將《美國心玫瑰情》所著重的優先權擺在一邊。本片不以清楚描述角色的方式處理，丈夫對於媒體的依賴成了調解形式本身限制性的批判。

同一時間的四個景框

　　《真相四面體》將銀幕分成四個區塊，每個區塊皆依循著真實時間中的動作聚合線而行進。這種多重影像的效果已被用於其他電影裡，最著名的即是《柳巷芳草》與《警網鐵金剛》，它們被劃分為愈來愈多個部分，當然也有象徵打電話的分隔畫面。多重影像效果亦被用於實驗電影裡，其目的不是在發展敘事線，而是探討與他人之間關係的視覺質地。《真相四面體》所營造的差異，在於延長了畫面的時間、維持敘事線，以及在特寫與中景鏡頭（mid-shot）運用電視的拍攝風格；此外，與其他例子不同的是，《真相四面體》持續使用四道不同的音軌，而音軌在混合以調整、導引我們留意特定影像設定之際，是十分重要的。

　　《真相四面體》四個影像的安排不僅將銀幕劃分開來，亦映照出四個部分的和諧感，是西方音樂最根本的組成模式。身兼編劇與導演的麥可‧費吉斯將這種手法發展為設計母題，他解釋是採用了「弦樂四重奏的樂譜形式，每道區分線都代表著真實時間的一分鐘。」[9]在他的腳本中，我們可以看到一條紅線穿過樂譜，以表示主要情節動作或旋律。例如，在地震發生之際，我們會看到紅線將所有人連結起來；而角色從故事中呼喚另一個人時，兩條線會相互標記。當情節是在魅惑他人或更多特定成員時，《DV雜誌》稱之為「即興的背景對白或旋律什麼的，看你喜歡怎麼稱它」[10]，就會不那麼具體地填滿樂譜。

　　因此，這些聲音或線條如何與另一個相對應呢？當它們於銀幕上同時出現，我們會得到什麼訊息？而當這些訊息被依序安排時，我們卻接收不到任何意義。既然本片與音樂息息相關，就讓我們來看看音樂的形式吧。當我們說起歌劇時（或許需要些時間適應，但伴隨舞蹈的歌劇——兩種均是將故事抽象化的形式——能傳授電影創作者許多事），將一捲莫札特（Wolfgang Amadeus Mozart）的《費加洛婚禮》（*Marriage of Figaro*）錄音帶播放出來，並仔細聆聽第二幕末，那場戲總共有八個聲音，所有聲音一起唱著。就算你不清楚故事在說什麼，在聽了一小段後，便能跟上這場戲的戲劇線。當樂譜在你面前展開，你會發現它幾乎以費吉斯腳本的紅線標示著，戲劇界線十分清楚——此時

費加洛的角色是孤立的，並在捍衛自己的無辜，而蘇珊娜和伯爵夫人則在催促著伯爵出席費加洛與蘇珊娜的婚禮，之後園丁等人也來到伯爵身邊。這種形式之所以能產生效果，不僅僅是因為我們能跟隨著戲劇線，那些同步的聲音也發揮了作用，即便他們是在與另一個人爭執著，從而營造了了一齣完整的音樂劇，將持續的故事張力轉換至單一的聲音之中，使其較任何一個時刻或角色線都來得有震撼力。這種全然的和諧有時能將平淡無奇的歌劇故事（但《費加洛婚禮》顯然是例外，很少歌劇的唱詞能像它這樣，比基本通俗劇或誤認式的喜劇還複雜得多）拉抬於字面意義之上，而達到某種超乎故事限制性的述說形式。

然而，《真相四面體》的潛在力量，靠的是於時間之內所揭示的類似動作水平或情節線之間的動態關係，以及銀幕上四個交錯影像的垂直或全然和諧性。倘若這個效果達到了，不僅會創造出超越個別故事的整體性，亦使得《真相四面體》允許一種較主流電影更為開放的解讀。就拿音樂方面來說，我們會發現每次在看《真相四面體》時，都會被旋律與和諧感之間的不同平衡所打動；有時我們的注意力會擺在旋律上，同時，情節是出現在其中的一個區塊裡；其他時候我們則關注於和諧感、每個區塊之於整部影片的關係。事實上，麥可·費吉斯似乎也想這麼促使，他說：「我不相信單一的詮釋，這對現今的我們來說是不夠豐富的。」[11] 本片的廣告標語其中一句即為：「你想看的是哪個人？」

一部作品開放予多種詮釋的開端，自然會是因人而異的主觀體驗。但是，對我們而言，《真相四面體》並未達成麥可·費吉斯欲追求的多重詮釋，只因它以評論或對比聲音取代了敘事的連貫性。我們顯然在每個特定時間中被導引，以跟隨四則故事的其中一個，而它們每個都似乎未曾超乎角色有限的自戀範圍之外；事實上，本片是僅在這種有限、且似乎是更密閉式的視角中所呈現的好萊塢內在故事。

讓我們來看看轉變的其中一例：有場關鍵戲是，胸懷大志的女演員蘿絲在和她的情人、亦即製作人亞歷克斯做完愛後，要求他給個試演機會（區塊 A）。在其他銀幕區塊中，我們看到蘿絲所背叛的情人羅蘭在她的豪華轎車裡焦躁地等著，邊用竊聽器聽著蘿絲所說的話（區塊 B），

此時保全人員一臉疑惑地走開了（區塊 C），而另一個野心勃勃的女演員艾瑪穿過一間書店，進了洗手間（區塊 D）。在蘿絲與亞歷克斯之間的戲結束後，區塊 D 裡的艾瑪望著洗手間的鏡子，哭了起來。

這裡的故事很豐富，但它是依續發生、而非同步的故事。區塊 A 的蘿絲沒爭取到試演機會是故事的主要節奏，其餘的每件事，包括她的情人羅蘭的竊聽、艾瑪穿過書店，當然還有那位保全，都是次要的。這些時刻具備著和它們被切割開來一樣的切口功能。看著它們的同時，我們發現蘿絲加了一點戲，因為所匯聚的張力是水平的、以時間或故事為基底的，而不是垂直的、針對行動提供永久的空間評論。在蘿絲與亞歷克斯之間的戲結束後，我們便能很順地切至接下來艾瑪在洗手間對著鏡子哭泣的區塊。這確實是最同步不過的狀況了，而若是被建構為交織的故事，便最能呈現連續性，就如同《銀色·性·男女》的腳本（見二十五章）。

拿《真相四面體》這種首次嘗試發展的新電影形式，與莫札特這部雋永的作品相比，當然是不公平的，但此舉產生了一種令人振奮的結果，即多重景框、長鏡頭的製作，對電影創作者來說甚具開創性。若要達成這樣的效果，便得在銀幕之間發展和諧的關係，且情節朝著戲劇線發展。試想，若莫札特的第二幕終了時，所有的聲音是依序出現，而不是在每個角色之間前後擺盪著，留給我們的便只是薄弱、概要式的歌劇印象；若《真相四面體》是以一個區塊接著另一個區塊填滿整個景框，我們就不會錯過這麼多訊息。我們鼓勵之後的錄影影像編劇與導演，能在銀幕之間建構有效的複雜性與張力，好讓日後的多重景框故事能真正地充滿想望。

數位劇情片中的聲音

在第二十一章中，我們談論了關於敘事與戲劇的聲音，認同了前者是作為代理者（旁白）的視角而組織了故事，後者則是作為我們所投入的角色體驗。所有故事皆代表著某種聲音的連結，它們的平衡在支配故事如何影響我們的這方面扮演了重要的角色。錄影影像被當作一種

表達工具，好讓我們重新設定這道平衡，我們可以在湯瑪斯・溫特柏格編導的《那一個晚上》這類作品中看到這種手法。《那一個晚上》是部逗馬宣言作品（一九九五年制定的電影拍攝理念），我們十分認真地看待溫特柏格於作品中所奉行的宣言理念，它是由丹麥媒體製作者拉斯・馮・提爾與溫特柏格共同撰寫的拍片原則自覺宣示，對錄影影像劇情片的呈現方式提出了看法。該宣言被稱之為「貞潔的誓言」（vow of chastity），有著多項狹義的規定，影片必須：[12]

1. 於實景拍攝。
2. 使用直接聲音。
3. 使用手持攝影機。
4. 僅能使用彩色底片（特別的打光是不被接受的）。
5. 不用光學效果與濾鏡。
6. 沒有膚淺的動作。
7. 於此時此刻述說故事。
8. 不採用類型故事。
9. 以用於標準電視播放規格的學院比例（1.33: 1）拍攝，而非寬銀幕的比例（通常是多數戲院會看到的 1.85: 1 或比其更高的比例）。
10. 導演不具名。

　　總的看來，這些原則提出了一種再度信奉電影素材主義（cinematic materialism）的渴望——拍攝實質動作、攝影或錄影影像的索引式本質的概念，被保存於電影的製作過程裡。這種由片廠的人工化純淨出的拍片方式（放棄使用聲音的設定與討好手法，避免緩和地移動攝影機，也不強調燈光和特效），對電影史來說並不是頭一遭，我們在義大利新寫實主義與法國新浪潮即可看到對片廠電影的高度製作的反動，此番推動似乎在以這一象徵性動作，導正攝影機的明確敘事呈現。

　　錄影影像在這方面意外地提供了強而有力的方式。錄影影像，尤其

是當景框內有光源時，能使它有特定的厚度，那幾乎是半透明的，且是電影裡看不到的。無論這種作法是否將留下獨特的錄影影像印記，還是成為如此傳統化的方式，而很難讓人注意那些我們還不知道的，但至少它具備了編劇可以妥善運用的表現特質。《那一個晚上》以同步手法處理兩種獨特的心境，佔支配性的心境是諷刺性的、是父親六十大壽的極致慶典，與由克里斯汀所表現、更以角色為基底的心境形成了對比，他為最近亡故的雙胞胎妹妹抱屈。克里斯汀最後對前來聚會的賓客們宣布，妹妹的自殺是為了不要再承受她所不願意的性侵害，而伸出魔爪的就是這場宴會所要恭賀的慈愛父親，但沒有人對此予以太多關注。而可悲的是，克里斯汀的親身經歷持續與這場宴會形成對比：對這場宴會來說，這番宣告只不過是有點困擾罷了。

此時，我們要來看看在克里斯汀揭發之後的事：賓客們開始跳起舞來。這段由戲劇至鬧劇的轉變，是由火柴點燃蠟燭的特寫鏡頭所形成，餐廳的光線閃閃爍爍地，在我們與蠟燭之間營造出一種網狀、射線或光纖的效果。音樂響起時，攝影機橫搖，越過一間偌大的空房間，直至跳舞的人們所在的那一端。它拉開焦距的方式既極端又明顯，彷彿攝影機的自動快照功能。在這樣的距離下，鏡頭搖晃著以形塑干擾的空間，打造出攝影機與主體之間的實質感。此時溫特柏格將之中斷，攝影機角度由跳舞的人們拉高，朝向燭光吊燈。光芒四射，空氣讓人覺得既稀薄又擁擠。

影像的薄弱似乎是用以捕捉錄影影像的矛盾特性。就某個層面而言，本片的錄影影像比電影中的還來得真實，因為它們看似隨性的、未打光的且幾乎是偶然的，就像是任何人都能拍出的照片。但或許不是，畢竟，我們對真實性的詮釋仍然很傳統，我們認為劇情片中的真實性就得是光打得好好的、平緩的拍攝鏡頭，背後有著小心置入的環境聲音，相形之下，這些明顯粗糙的錄影影像實際上更有風格，遠遠超乎我們所曾體驗的，而更有畫作的意境。我們會留意到同樣的對比，例如在一個稍早的鏡頭中，克里斯汀正在陽光下走著，這個鏡頭似乎在其隨性中立即擺脫開來，他的紅潤膚色與天空的蔚藍色所形成的對比，幾近於炫目

的霓虹。這種明顯的真實、無人為強化的雙重影響，似乎是錄影影像能對我們產生作用的主要方式。之後，映入我們眼簾的是克里斯汀與過世妹妹之間夢境般的片段，它以克里斯汀手中的雪茄點煙器照亮畫面。這對兄妹漂浮在黑黝黝的池子裡，不穩定的火焰額外強調、亦減少了他們的存在，他們的影像移入並失焦了。這道光有光環圍繞著，令人感覺如此紮實，彷彿觸手可及。有時，我們所看見的都是黑暗中懸浮的火焰。

這幾場戲產生了某種我們在主流電影會看到的飄浮效果，不同的是，主流電影裡的飄浮效果常由霧或塵所營造，藉以意味著虛構的環境，但《那一個晚上》則是由電影攝製流程所形塑，它是敘事的或更清楚表達的原型。因此，飄浮效果讓我們對出自於這場戲的情感價值的感受更加深刻，而數位的薄弱性則直接將我們的注意力引導至電影創作者的聲音或視角。

關於數位薄弱性捕捉自然和人為建構主體的方式，其立即性與戲劇性使得它如此獨特。數位劇情片的編劇，最好將自己定位在攝影風格的矛盾點上，而它實際上要求的是類型的並列。一部腳本不是全「真實」，就是「嘲弄般地模仿」，是無法與這種視覺聲音以同樣的語言來述說的。誇大戲劇與敘事之間的拉力是這種電影製作風格的中心要素。這種對比聲音的平衡得小心地維持。我們必須在某個層面中感覺出有個我們能進入的故事世界，且有一股敘事力道將我們拉開。在一些情況下，敘事聲音是如此強烈到讓我們失衡，影片也變得一發不可收拾。這種情況一旦發生了，敘事代理就得以在故事中做它想做的任何事，而既然影片沒有產生一丁點自己的生命，我們也就不會在乎它了。

我們可以在霍爾・哈特萊（Hal Hartley）的《生命之書》（*The Book of Life*），看到錄影影像的極致表現：它的鏡頭被動作弄髒了，以慢速捕捉著畫面，邊緣的細節混雜在一起，影像也沒有特殊性。其他時候的戲則以背對著窗的自然光拍攝，為錄影影像營造出過大的對比，使得細節部分變得黑黑暗暗，或像是被洗掉了。我們確實對光線本身較具警覺性，而非個別的角色。這種缺乏細節的影像既美又抽象。角色似乎經由光的海洋移動，他們交替出現，之後又落回原位。並非是它的外

觀，而是調性對比的欠缺限制了影片的回響。《生命之書》是堅定的寓言作品，所說的是基督決定在二十世紀的最後一天饒恕這個世界的決定。這個寓言在我們遇見第一個角色時隨即建立了：機場的牧師施洗約翰，他被認為是基督再世，且經由基督抽象得剛剛好的畫外音強化了：「我永遠無法習慣這份工作的這個部分，這份權力與榮耀，這份神聖的復仇。」配角還包括了瑪格蓮娜（Magdalena）、撒旦（Satan）、真誠信奉者（True Believer）與烈士（Martyr）等。

由於影像如此抽象，光的特性又這麼實質地呈現，《生命之書》並非十足發生於「真實」的飛機上。我們雖然看到它的影像，卻無法將之徹底看清。我們無法非常深入故事裡，因為它絕大多數是理論性的討論，予以我們極少的角色涉入機會。影像的抽象性與故事的寓言本質成功地彼此強化，更勝於營造推力故事的對比性。本片顯然不會被完全接受，亦不令我們有所驚喜。我們被動地依循著旁白的帶領，但就如同其他超出規定的故事，我們對這趟旅程並不那麼信服。

結論

就劇情片來說，錄影影像的使用是一種製作手法，美感不是那麼必要的。在高檔的作品會使用特製的攝影機，以建構像是《星際大戰三部曲：西斯的復仇》中夢幻般的影像，而低檔的作品則運用廣播、甚至消費者等級的科技，以低成本的另類方式將故事拍得不亞於電影。

在這一章中，我們關注於錄影影像作為一種形式的本質，因其獨特的視覺特性而被用於定義自身的美感。這份美感不那麼強烈地拒絕或轉變劇情片的敘事語言，而是將之建立於其獨特的文化回響上，或運用其並存的隨性與操控性來對比類型及風格。在《厄夜叢林》、《美國心玫瑰情》及《月曆》這類作品中，我們已看出錄影影像與電影之間的對比，而在《那一個晚上》與《生命之書》中，則習得了外觀本身如何在類型與聲音之間激發張力。每個個案中所看到的轉換，就如同在大多數另類形式中出現的，喚起了一道成為故事主要部分的獨特敘事聲音。它們將我們的注意力導入虛構世界之中，但不是出自運用製作儀器的全知

電影製作的實體視角,而是透過片中運用消費型錄影影像工具的角色的雙眼,或是經由創作者的眼睛,要求我們再看看圍繞著我們這空蕩蕩的空間。

註文

1 在《電影編劇新論》第一版問世前,這種手法一直佔了很大的優勢,但對編劇這方面卻沒有造成太多直接的影響。現在,它近乎是所有故事評估的一部分。

2 當然,這是種傳統的作法。電影中的對比影像是不會透過角色而被確實地置放在某個地方,不過我們仍認為它能與電影的敘事代理者作對比的功用。

3 《厄夜叢林》,見 http://sfy.ru/sfy.html?script=blair_witch

4 Ibid.

5 Ibid.

6 感謝我的學生瑪莎‧沃克(Marsha Walker)提醒我留意這部電影。

7 Alan Ball, *American Beauty*, 1998, p. 76.

8 引自 Jonathan Rosenbaum, *Tribal Trouble*, 1995. 見 http://members.cruzio.com/~akreyche/ttrbl.html#topttrbl

9 Kimberly Reed, "Time Code," *DV Magazine*, 2000. 原載於 http://www.dv.com/magazine/2000/0800/reed0800.html,現可經由 Internet Archive Wayback Machine 查得,http://www.archive.org/web/web.php

10 Ibid.

11 "*Time Code*: Digital storytelling in 4/4 Time," 2000. 原載於http://www.apple.com/hotnews/articles/2000/04/timecode,現可經由Internet Archive Wayback Machine查得,http://www.archive.org/web/web.php

12 Lars von Trier and Thomas Vinterberg, *The Vow of Chastity*, 1995.

第 二 十 三 章

寫作敘述的聲音

這一章，我們要來看看把敘述的聲音放在前景時，會造成哪些效果？不過我們要先提醒讀者：前一章已經討論過，大部分傳統劇本的寫作規則都在教我們如何強化戲劇的聲音；這一章卻要強調敘述的聲音，因此會提出一些乍看之下不僅不一樣，而且還像是故意違規的構想，這是我們特意安排的，別忘了，本書的目的，並不是要讀者完全採用另類寫作的技巧，而是希望讓大家了解還有什麼別的可能性，使寫作的人眼界得以開闊，就算以後你決定要寫一部主流的劇本，至少你清楚自己的決定是十分自覺的。

劇本的開始

主流劇本的鋪陳

任何一個故事的開始，都必須建立調性、人物之間的關係以及一切必要的歷史（所謂的背景故事）。處理鋪陳的傳統手法是要使其盡量隱形化——也就是說，動作絕對不會因為解釋背景故事而形成任何中斷——這種鋪陳的處理方法有兩個目的：

1. 你希望在傳達過去資料的同時，能夠讓故事持續地發展下去。
2. 你想保持其趣味性，以及戲劇聲音的真實性。

如果傳統的手法在展現角色時不自覺地進行著他們的日常活動（我們認定他們彼此認識，共同擁有一段歷史），那些角色當然不需要向對

方解釋自己的過去，只是自然地把過去的結果表現出來而已；藉著製造這種心照不宣的感覺，觀眾可以把角色們投射回過去的時光，你的電影在感覺上就不只涵蓋銀幕上演出的那兩個小時了。

就是因為傳統的鋪陳必須不著痕跡，所以寫起來其實十分困難，你倒底能分散觀眾多少注意力，全看你強調的是哪一種聲音，如果我們強調的是戲劇的聲音（作者藉角色的口吻來說話），那麼鋪陳非隱形化不可。如果我們用的是敘述的聲音（作者直接對觀眾說話），那麼我們在處理鋪陳時不妨明確些，譬如在《驚魂記》中，我們對說明故事發生之時間及地點的字幕不會有任何問題，因為這行字幕是打在電影開始，從鳳凰城的廣角鏡頭拍到珍妮・李房間裡的那一幕上。這個鏡頭的敘述性質非常明顯，就好像在對我們說：「十二月十一日，在亞歷桑那州鳳凰城一個典型的美麗星期五下午兩點四十三分，有兩個人剛在一個旅館房間裡做完愛。」但如果同樣的字幕內容由下一幕珍妮・李和安東尼・柏金斯（Anthony Perkins）在貝茲旅館大廳裡的對話中講出來，就會讓我們產生反感，因為這種替作者代言的方式打斷了我們看戲的一貫性。

運用戲劇的聲音所做的鋪陳，通常都藉著人物之間的對話來達成，當這些人對彼此也很陌生的時候，鋪陳可以變得非常自然。在《飛瀑怒潮》（Niagara）中的海關人員可以問瑪麗蓮・夢露（Marilyn Monroe）和約瑟夫・考登（Joseph Cotton）為什麼要去加拿大，因為我們相信這正是海關人員會問的問題。在《茂文與霍華》中，霍華・休斯也可以問茂文他打算去哪裡、靠什麼營生，因為那是他們頭一次見面，可是在《大審判》裡，葛文的酒友卻不能問他酗酒多少年了，因為我們會覺得既然在一起喝酒已經很久了，不必再問這種問題。

當鋪陳是透過彼此認識的角色來做的時候，我們可以藉著強調他們之間的衝突，讓觀眾覺得，所傳達的資料反而不如衝突背後的副文重要。比方說，在《大審判》中曾經跟葛文合作過的米奇，就成功地透露出他一直在拉拔葛文的事實，他在憤怒中對著宿醉未醒的葛文大叫道：「我幫你弄到一個好案子，可以賺錢的，這可是最後一次了！抱歉，葛文，我們到此為止。」[1] 感覺上這段話並不像是赤裸裸的陳述，因為我

電影編劇
新論

們的注意力已經被導引到令米奇大發雷霆的副文上——也就是他對葛文的失望及厭惡，觀察米奇的憤怒和葛文的反應使觀眾由被動轉為主動，那段對話帶有動機，不是死的，其中資料的傳達只是附帶的功效而已。

另一種鋪陳的形式我們稱之為不老實的直接陳述（unreliable direct exposition）。偵探故事的開始常由客戶向偵探陳述一個問題，這段陳述可以盡量直接，但妙就妙在所透露出來的資料不是錯的，就是不完整，觀眾跟偵探一樣，懂得對凡事都抱懷疑的態度，所以我們也會積極地去尋找故事裡的漏洞。

一言以蔽之，只有在極少數的狀況下，讓彼此陌生的角色作陳述可以行得通（這樣的情節通常缺乏戲劇的利益，難以為繼），處理鋪陳的唯一訣竅其實是轉移觀眾的注意力，如果你在角色與角色之間製造足夠的衝突，觀眾就會被副文——那無以名狀的緊張感——所吸引，在不自覺中吸收資訊。如果你不發展衝突，戲劇的聲音中輟，觀眾就好像看見作者轉過身來，把你沒有能力用戲劇方式表達出來、但是又非得讓觀眾知道不可的資料塞給他們。

另類劇本的鋪陳

既然有很多另類電影都想強調敘述的聲音，他們當然就會毫無顧忌地運用非常引人注目的鋪陳方式，故意讓觀眾感覺到這是部電影。在《美夢成箴》中，鏡頭推向諾拉的床，我們看到她從床上坐起來，本來我們以為這個敘述的鏡頭（拍電影的人領我們走入電影）將會帶出一場戲劇化的情節（諾拉對她房內另一個人有所反應）。結果諾拉講話的對象不是另一個角色，而是鏡頭。她表明自己在電影中的立場：「我要你們知道，我答應這麼做唯一的理由是因為我想澄清自己的名節，倒不是我在乎別人的想法，只是我受夠了。」[2] 雖然這是一個非常非戲劇化的形式，但是資訊卻是大刺刺地被擺上前景，而且因為諾拉直視鏡頭，直接對觀眾說話，所有電影寫實主義的傳統都被暴露無遺。

在《藍絲絨》中，我們對主角的父親鮑曼先生唯一的印象來自片頭那個美化小鎮生活的蒙太奇。我們假設鮑曼先生就是這一片純真氣氛的

化身，此時敘述的聲音充斥前景，迫使我們去看這個聲音想告訴我們的箇中關聯（而不是我們自己可以從動作中推敲出來的關聯）；當鮑曼先生中風倒地時，鏡頭馬上滑過他，鬼祟地拍起草叢裡昆蟲相殘的特寫，在這裡昆蟲只是個象徵，並非與主角對立的角色之一（中風不是因昆蟲而發作的），因此這些鏡頭的作用並不在介紹衝突，而是非常自覺地在呈現一個隱喻：將大家認定小鎮該有的純樸表象和自然潛在的殘暴力量並列。這個鏡頭太自我了，活像導演對我們眨了一下眼睛似的，拍電影的人和觀眾因此有了默契，電影中的角色反被摒除局外。

衝突的位置

讓我們進一步討論導演向觀眾眨眼示意的想法，在《畢業生》開場的派對上，當班奪門而出時，鏡頭停在羅賓森太太的臉上，特寫她貪婪的眼神，她所注視的是班，不是觀眾。如果我們替這一幕的緊張感劃上一條線，這根線應該把她的眼神及班離去的背影連在一起，也就是說，緊張感只存故事中對立的角色之間。但是，緊張感不一定非得局限在虛構的世界裡，我們可以將衝突移位，讓衝突存在故事中的角色及敘述的人（代表觀眾）之間。《藍絲絨》和《美夢成箴》這兩部電影牽連觀眾的程度，遠比傳統的劇本來得深，我們（並非電影裡的人物）像受蠱惑般地注視那些醜惡的昆蟲；我們覺得一定是自己對諾拉說了什麼毀謗的話，才惹得她發那頓脾氣。這樣的效果會嚴重地影響我們看故事的反應。

安德烈‧巴贊（André Bazin）在他討論「深焦」（deep focus）的著名論文[3]中曾盛讚深焦的「曖昧」，說因為有這曖昧的存在，觀眾便可選擇自己想看到的部分。我們剛才提出敘述的聲音引導觀眾的例子，乍看之下好像違反了巴贊的理論，其實正是印證了無論焦點深不深，每一部電影都在重組空間，引導觀眾穿越那個框框。問題是：拍電影的人希望觀眾自覺的程度是多少？強調敘述的聲音就代表某種程度的自覺，這類電影使戲劇的聲音和敘述的聲音發生衝突，觀眾隨著故事的進行，必須決定他自己想聽信的是哪一個聲音。如果電影裡敘述的聲音從頭到

尾完全蓋過戲劇的聲音，就根本無法使觀眾產生興趣。

發展

集中焦點與漸次加強

劇本寫作最大的弔詭之一是：即使你希望自己的劇本能夠超越故事本身，觸及更深廣的論題，首先你還是必須讓你的故事清楚而有力地集中在一個焦點上。漫無章法、大而無當的劇本，不僅會讓觀眾摸不著頭腦，遑論解放觀眾、探討更大的主題。因此，無論你想採用何種技巧切入，集中焦點仍是首要之務。不過，在此我們要提出的是廣義的集中焦點。我們說過，故事中段的寫作訣竅，是要加強電影開始時所提出的衝突，主流電影的手法就是不斷將情節往前推展。不過，圍繞著主角的領悟、一段主題、一個反諷、不斷重複的音樂，甚至童稚般的漫遊，也可以加強張力，只是這些嘗試都非易事。

有幾個劇本都以這樣鬆散的組織開始，但是編劇似乎又怕缺少故事性，到後面慌了手腳，還是走回通俗劇的老套。史蒂芬·史匹柏的《外星人》前四十分鐘組織之鬆散，不遜於任何獨立製作的電影，它巧妙地避開任何一個戲劇化的衝突，只專心描述孩子們與外星人交往時神奇的感受，順便提一下他們想瞞過母親的窘態，其中只穿插了幾個有人在降落地點拿手電筒搜尋的鏡頭，作為接下來通俗劇的伏筆。不過，真正的中心主題卻在講艾略特覺得自己在哥哥的朋友堆裡很不搭調，卻在E.T. 身上找到了認同感。不過這個主題在一堆壞蛋科學家找到他們家之後就消失了，取而代之的是一連串機械化的隔離、手術以及最後的追逐戲。在第一場單車翱翔的戲裡，艾略特感到超越人類所有局限的喜悅，比起第二場單車翱翔（純粹是小孩打敗邪惡大人的快感）有深度多了。

許多編劇都認為電影劇本的中段最難寫，因為這需要無窮的想像力，其中的訣竅，就是針對你在開始時提出的問題抽絲剝繭。佛洛伊德曾經說過：他的目標就是反覆不斷地研究某個事件，直到這個事件開始替自己發言為止。發展一個故事也需要同樣鍥而不捨的專注精神。借用操縱情節的機械式技倆對每個編劇來說，都是很難抗拒、但必須學著抗

拒的誘惑，在《豪華洗衣店》中，販毒的過程、存在於巴基斯坦人及英國人之間的暴力，還有歐馬和強尼同性戀聳人聽聞的細節，都可以篡奪電影的主題；但是作者並沒有放鬆，電影一步一步地披露歐馬複雜的性格：他的決心、野心和愛情，同時把焦點集中在富有的移民和貧窮的英國人對比的弔詭上，才能使我們產生非常深刻的共鳴及頓悟。

約翰·華特斯（John Waters）的《奇味吵翻天》（Polyester）則正好走相反的方向，不過整部電影對其荒謬的開始仍然非常忠實，法蘭辛·費茲伯眼見老公被別的女人搶跑、兒子被捕、懷孕的女兒被送進修道院。接著，乾坤顛倒——她的兒女都改過自新，她自己也嫁給金龜婿陶德·圖摩勒，等到這一切又破碎時，當她的母親和丈夫被殺死在她腳旁，她還能對著鏡頭大喊：「我們還是一家人！」雖然我們都替法蘭辛感到難過，但是她並沒有改變，電影也沒有向感傷主義低頭。到了一九八八年，華特斯再拍《髮膠明星夢》（Hairspray），稜角已經柔和許多，有別於《奇味吵翻天》，這回他允許觀眾以不帶反諷的態度來接受最後快樂的結局。

意義與動作

在傳統的劇本中，只有動作才能產生意義，角色的定義由其「行」決定，非由其「言」。但在另類的劇本裡，這個規則是可以變通的。事實上，這類劇本還常常因為它們提出好幾個不同的、且是互相競爭的意義定位，而增加其電影的力量，像是路易·馬盧的《與安德烈晚餐》意義在哪裡？純粹在主角的對話之中嗎？還是在那些反應鏡頭（reaction shots）裡？是華勒斯·蕭在和安德烈·格里哥萊共度一晚之後對城市生活的新領悟嗎？還是整個電影缺乏動作，讓我們不禁懷疑，無論華勒斯的新領悟有多麼透徹，他仍然會是個光說不練的人？

亞里斯多德認為「動作即是人格」，在此已複雜化。什麼叫「動作」？只有具有行動能力的角色才能被下定義嗎（古典的觀念）？還是只要角色得到領悟就得到了定義？電影的中心非得是人物不可嗎？難道組織電影的動機不可以是某個主題：經過扭曲的家庭肥皂劇老調《奇味

吵翻天》是敘述的聲音；或是由角色、主題、歷史及社會共同形成的豐富混合物《豪華洗衣店》？

收尾

我們如何知道電影已經結束了？

音樂愈來愈大聲，問題都解決了，男主角和女主角接吻，燈亮，電影完畢。看了這麼多年的電影，我們可以在任何一部電影放映中入場，然後馬上就猜得出來它是不是已接近尾聲。其他還有些固定的因素會讓我們感到這就是電影的結尾。寫第三幕有一個訣竅：縮減這一幕的開場戲，這麼做可以加快節奏、升高衝突，觀眾此刻都應該非常瞭解狀況，不需要準備工作。

典型的三幕劇到了第三幕，大部分的角色衝突都已解決。因此，第三幕經常只是第二幕衝突的攤牌時刻，而不再是角色的掙扎。前景都在講策略，令角色遲疑的是如何克服障礙，不再是原則問題，觀眾關心的是主角將如何達到他的目標，而不會再為目標是什麼或目標的對與錯費心。在分析情節時，我們在電影中段停下來，把這部電影提出的所有問題列成一張清單，通常主流電影對這些問題都會交代得很清楚，然後你一定會發現，到電影結束時，每一個問題都有了答案（或至少已被應付了）。

大部分獨立製作的電影卻不會以這麼完整的方式結束，以開放式結束的（open-ended）電影對觀眾另有要求。主流電影常製造大量「逐刻之緊張感」（moment-to-moment-tension），也因此才能緊緊地吸引住觀眾，可是一旦電影落幕，這股吸引力也就消失了。這類「後來怎麼樣」的電影是三幕劇結構下的必然產物，但你若從中切入一部低調的電影，欲指出它有哪些必須被解決的緊張衝突，通常就不這麼容易了，因為那些緊張感並沒有那麼迫切，但卻能引起更深廣的共鳴，這類劇本的結束，並不在解決單一發展的事件，它只完成多重事件中的一件，讓其餘的都留在觀眾的腦海裡，繼續發展下去。如此一來，在寫開放式結尾的劇本時，必須全盤重新考慮故事的結構，這重整的過程之一，即是衝

突的移位。

衝突的新位置

我們在前面提過，三幕劇的衝突幾乎全都存在角色身上及他們所處的特殊狀況之中，極少含有文化、社會、歷史、階級或是種族的因素。假如衝突只存在故事裡（也就是說，衝突完全在編劇的掌握之中，他虛構角色，給他們問題，讓他們去解決），要完全解決這些衝突，當然不成問題。但如果這些衝突一開始就在探討真實的世界，如果每個問題背後都存在一個持續發展的歷史背景，我們自然就不會期望獲得完滿的解決，就算有，我們反而會覺得編劇太過天真，看不清故事之外的真實世界。

以色列籍的作家依藍・普瑞斯（Eran Preis）就曾寫過一部極精采、開放式結尾的劇本，探討入侵黎巴嫩的事件。[4] 他的主角決定隱瞞自己曾因妄想症入院治療的事實，因為一旦軍方發現，會將他除籍，而以色列的社會不會接受不當兵的人，但是紙包不住火，他在軍中開始受到排擠，他也因此看清以色列社會軍事化的問題。電影結束時，他把身上的軍服統統脫掉，站在路中央，看坦克車開走，我們只知道他離開軍隊，但是往後他將如何安身於一個不信任他、也得不到他信任的社會，卻仍然未解。

讓故事獲得部分解決，以滿足觀眾，同時又保留開放式的結束，是需要技巧的。通常，我們可以讓最直接的問題得到解決，但這個解決方式必須讓外圍的問題更形凸顯，在主流劇本中，因為這些問題都只存在虛構的故事裡，自然可以獲得明確的答案，我們確信，在《華爾街》中的巴德出獄後，他的父親還是會以他為榮，而像傑寇這樣的壞蛋，則會被這個社會唾棄，我們不可能在這部電影裡找到對美國社會的分析，它也沒有指出，其實我們每個人都做過傑寇做的事。相對之下，普瑞斯的電影雖然解答了主角是否留在軍中的問題，對於他將來如何應付自己的社會卻沒有任何暗示，以色列背負一個長而無力的歷史包袱，目前凡事都企圖以軍事反應解決，個人如何在這樣的情況下安身立命？這可不是

電影編劇
新論

一個容易解答的問題。

在高達的《賴活》（*Vivre sa vie: Film en douze tableaux*）中，娜娜堅稱她是有自主權的，她選擇作妓女，後來她戀愛了，想洗手不幹，但就在她離開之前，她的皮條客卻毫無理由地把她賣掉，交易雖然達成，錢卻沒有如數交出，在接下來的一場槍戰裡，娜娜意外中彈身亡，電影就此結束。娜娜毫無道理地死為這部電影寫下一個既合適又有力的結局。但這種毫無道理的結局如果在主流電影中出現，就會是一大敗筆，觀眾會問：殺人的動機是什麼？那幫人是誰？為什麼故事開始時沒有介紹他們？問這些問題都是應該的，因為主流電影全都以「因果報應」作為基礎。

如果你想討論現代世界毫無道理可說、沒有因果關係的感覺，你應該在電影一開始就建立起這個前提。光是宣稱世界已無道理可言是不夠的，你必須將這種無秩序的感覺融入你的結構及其所提出的問題當中。比方說《前進高棉》對於呈現越戰的蠻橫及無選擇性，就是個失敗的例子（雖然片中有幾場描繪這種感覺的戲的確非常出色），因為這部電影的結構——戰爭中的大壞蛋碰上說到做到的復仇天使——其實是可以讓觀眾看後安心的老套。由此可見，衝突的移位必須要從說故事（敘述）的方式著手。

《賴活》中娜娜的宣言「是我造成的」，提出了在群體社會中個人自由意志的問題。同樣地，拍片的人介入電影，把敘述的聲音大刺刺地放在前景，也提出了角色自由面對敘述元素的問題，這對我們了解故事的方式有很深的影響；形式以及說故事的方式，變得和故事本身同樣重要（或更重要）。我們因此可以寫出一個等式：在某些方面，塑造我們生活的社會，就像是塑造角色的敘述者，社會教育我們，給我們選擇，並且決定我們對抗的東西。

不論敘述的方式是否露骨，對於故事中角色的決定權都是一樣的。主流電影將敘述隱形化，角色的自由只是一種幻覺，觀眾其實很清楚他們的命運，這種移位的方式讓觀眾感覺受到電影保護、娛樂，但不會受到牽連。不過一旦敘述被搬上前景，像是《賴活》（或是前面提到過的

《迷魂記》），我們就不得不注意它，我們要問：它是從哪裡來的？它是因為我們想聽故事才存在的，它正是我們自己欲望的表現。因此，故事中的衝突波及我們，我們不再有事不干己的舒適感，而被迫要質疑自己想繼續享受看電影的欲望。

結論

主流劇本利用結構作為其隱形化的故事敘述者，結構在此提供秩序和意義，就好像它是完全合乎邏輯的、由故事中的人物及狀況發展成型的。另類的劇本則利用結構代表極其自覺的敘述者，並將之置於前景來組織故事的材料，做這樣的改變之後，意義之定位也跟著改變，不再局限於虛構的世界，轉而穿梭於虛構的世界和敘述者之間。

這樣的轉變讓我們可以翻新使用結構的方法，如果我們把敘述的聲音放在前景，那麼一向在主流劇本中被隱形化的陳述部分，就可以變成敘述者之存在的表達方式之一；中段鋪陳的部分可以更為廣泛，不僅呈現角色的動作，還可以呈現他們的領悟及認知；而結尾更可以開放。在這一章裡，我們僅僅對幾種另類寫作的方式一窺堂奧而已，我們所要強調的是：在替衝突定位及決定你想傳達的訊息之後，結構不再是窠臼，而是可以供你自由運用的表達形式。

註文
1 David Mamet, *The Verdict* (Twentieth Century Fox, 1982), p. 6.
2 Spike Lee, *She's Gotta Have It* (New York: Simon and Schuster, 1987), p. 279.
3 即〈電影語言的演化〉（The Evolution of the Language of Cinema），收錄於《電影是什麼？》（*What is Cinema?*, Volum 1, Berkeley: University of California Press, 1968, p. 23）。
4 Eran Preis, "Not Such a Happy Ending," *Journal of Film and Video*, Vol. 42, No. 3 (Fall 1990), p. 18, 23.

第 二 十 四 章

修改

完成一個依公式創作的劇本後，我們如何判斷它的好壞？我們如何檢視這個作品？我們如何修正錯誤？我們修改的標準在哪？例如，林達‧瑟喬在《如何使好劇本更好》（*Making a Good Script Great*）一書中，提供了一張有用的檢視表。表中包括「劇本第二幕的動作點是什麼？障礙在哪？複雜度呢？逆轉多久發生一次？發生在何處？」[1]等檢視自己劇本的提示。然而，我們認為如此檢視劇本有些搔不到癢處。檢視表似乎認為劇本的公式比劇本的有機生命更重要。讀過初學者作品的人都會發現，那些青澀的劇本幾乎都合於公式，都可通過檢視表的考驗，但是卻了無生機。

失敗的劇本並非違背了公式，而是編劇腦不清目不明，使得劇本缺乏生命。由於我們無法直接教你如何腦清目明，如何充滿想像力，如何為劇本注入迫切的生命力，我們只得在書本中談編劇公式。因為公式可教，而生命力無法教。因此，我們呼籲大家，千萬不要以為既存的公式規則可以代替瞬息萬變的真實生命。有生命的劇本往往得尋找自己的公式，研發自己的規則。

那我們該如何改寫劇本呢？改寫時最重要的一點是，回想起當初促使我們寫這個劇本的衝動為何。這份衝動是哪裡來的？不論來自何方，這份衝動必須存在。例如，凱索（R.V. Cassill）在《寫小說》（*Writing Fiction*）一書中曾指出，他很擔心學生在寫作時會寫一些和自身經驗無關的風花雪月煽情通俗劇情節：[2]

我從不了解學生為何浪費他們和我的時間，去做些完全偏離自己的東西。我猜可能是因為他們害怕發現：其實他們沒有活過，就算是活過，也掌握不住其中的精髓，他們害怕沒東西好寫……。但是，要成為作家就得面對這些害怕恐懼。包括面對自己可能是一個沒有活過、空洞貧乏者的恐懼。

這真是嚴厲的實話。如果自己的經驗都無法感動自己，下筆創作真是難上加難。注意，我們不是說要寫謀殺就得真的去殺人，我們不想局限你只寫經歷過的事物。我們強調的是，要寫就得寫真正有感覺的，寫你懸念的，寫你反覆思索的，寫你心靈牽扯的。也許是一個畫面、一點聲音、一位人物、一段衝突，但是一定要有感覺的點。

找到了這份感覺原點，寫作才真正開始。這份感覺原點提供給你的創作泉源遠超過任何結構公式。寫作的過程中，你可以不斷溯回這份促使你創作的感覺原點。最後，當故事線愈來愈清楚的時候，也許其他的事物會取代這份原始的感動，但是這又有什麼關係。反正，劇本已經開始了，有基礎往上建構了。

以上是理論，但是如何執行呢？唯一的方法就是不斷地試驗，不斷地修正錯誤。站在感覺原點上，往下發展，走迷了路，就回頭找到尚未迷路的地方，重新整理線索，重溫感覺原點，然後再次出發。許多編劇用釘滿分場卡片的告示板來提醒自己故事的走向。有些人會一段段總結情節、主題、人物。不論用何種方法，學習由故事中抽離的技巧，試著由整體的觀點來檢視自己的創作。

大部分編劇認為劇本的中段最難發展。我們再次鼓勵你不要困擾於抽象的名詞，例如「複雜化」、「阻礙」、「逆轉」等等，而應該回頭看看寫這個劇本的最初衝動、感覺的原點是什麼。劇本中段難寫的原因在於，此處已是原始構想的強弩之末，但是故事未完，還得繼續發展下去。此時，也許可由人物角色下手。想想哪些講得不夠明白？哪些不夠細膩？有哪些語焉不詳的人物動機？是否可置你的人物於死地而更彰顯他的個性？你也許可由主題下手，劇本到底想說些什麼？有哪些曖昧處

電影編劇
新論

尚未細究？有哪些矛盾處尚待解決？你得竭盡所能地挖掘你的題材。

當編劇經驗豐富時，這種反覆試驗、反覆修正的次數就相對地減少了。你會很快地想出點子，稍稍盤算一下就知道是否可行。但是，請注意，編劇不是修車，修一部車和修十部車的過程一樣。編劇每一次都是全新的經驗。在這個劇本中的點子，不一定適合下一個劇本。每一個劇本說故事的方法都是特別訂做的。

接受建議

自信地拒絕建議和坦然地接受建議一樣重要。編劇必須十分自我，且堅毅地捍衛自己的點子，不然，你的劇本一定會變成民意調查表。但是，捍衛自己的點子並非完全不聽別人的建議。學會放下身段聽聽別人怎麼說，學會判斷他人的建議是否合用，對編劇來說也極為重要。

任何建議都有價值。注意讀者的困難在何處，留心他們是如何批評，把這些批評一字不漏地抄下來往往很有用。如果大家都批評同一件事，你就得特別留心了。千萬不要辯駁，他們很可能會忘了你的劇本而也開始替自己辯護。你應該私下仔細研究這些建議。對於一般讀者所提的建議，千萬不要局限於它們字面上的意義。因為，劇本中的問題常和深層結構有關，而一般讀者僅能就表面指指點點，對於深層結構的掌握遠不如你。因此，當他們說第二十頁的戲有問題時，真正出問題要修改的地方可能早在第十頁的戲就發生了。所以，除非這些建議出自你信任的編劇，你千萬不要只看建議的字面意義。你應該利用這些建議去找出劇本問題的真正所在。

一旦劇本修改完成，只給讀者重看修改過的部分是不夠的。你應該讓他們從頭到尾再讀一遍，再詢問他們還有什麼建議。倘若你做了正確的優先修改，他們便會回頭看先前曾抱怨過的那同一場戲，告訴你現在改善了多少。

練習

在本章中，我們故意只提概念而不列舉一系列的公式規則，以免重

蹈「檢視表」的覆轍。然而，最後還是要提供給各位一些練習。這些練習不是為了幫忙解決特定的問題，而是為了讓你的腦更清、目更明。其實，所謂的瓶頸只是編劇腦不清、目不明的結果；如果能夠保持腦清目明，必定能夠找到個人突破瓶頸的方法。

捲入其中：擬寫副文

　　劇本的格式往往綁手綁腳。編劇常常忙著描寫視覺與動作而忘了角色的內心世界。如果劇本仰賴人物／背景故事，為了避免忘了角色的內心世界，你可以利用意識流的風格在每一個動作或每一句對白之下，寫出角色當時的內在思維。把角色的內在思維和角色的行為語言相對照，可能碰到如下幾種狀況：

1. 角色沒有思維，或是思維缺乏迫切性。碰到這種狀況，問問你自己，這場戲的目的為何？如果這場戲既沒有劇情上的功用，亦不會影響人物，那就刪了吧。

2. 內在思維和外在對白完全一樣。劇本的副文就是正文，這場戲想必死氣沉沉。當然，人物角色可以搞不清自己說話的原因（或角色的原因），可以和觀眾了解的人物動機相反；但是，內在思維和外在對白一定得有些差距。試著讓衝突升高，讓阻礙加深，使得人物無法暢所欲言，無法直剖心思。

3. 角色外在的行動無法對應內在的思維。這表示，其實你知道這場戲要幹嘛，但是還無法很成功地落實，無法視覺化。解決這個問題應該不會太困難。你可以想像，如果現在只有這一個角色在場，他可以毫無羈絆地依內在思維去行動的話，他會如何做？很顯然地，這些外在行動一定十分張揚。此時，用分鏡來減低這種張揚性；用觀眾看得見、而在場其他角色卻看不見的分鏡方法，來表達這些行動背後的動機或內在思維。

　　有時候，主角的內在思維可以和其他角色的對白夾雜著寫。把這些

內在思維都搞通了，成為一條明確的「思想線」（line of thoughts）時，這才開始把思想落實成對白的工作。

置身於外：改變觀點人物

有時候，編劇會遇到相反的問題——他們和角色處得太近了。在仰賴人物的故事中，編劇多半會透過一個人物的觀點來寫劇本。但是，這個「觀點人物」卻常常因為和編劇處得太近，使得他看來活得有些一廂情願，不像真實世界的產物。碰到這種問題時，試著跳出來，任意找一個新觀點，由這個外在的新位置檢視你的「觀點人物」，看看他會做什麼？他有何反應？他對什麼有反應？他的思維是如何傳達或壓抑的？你看見的，將會是觀眾在銀幕上看見的。

置身於更外：寫場「不老實的」戲

你希望在劇本中的某一點，觀眾能和人物特別親近嗎？你希望我們了解，你是百分之百支持劇中人的思想行為嗎？編劇都有愛上劇中人物的傾向，但是，愛得太深，寫得太完美，反而可能會失去觀眾。因為，「乖寶寶模範生」遠不如「看起來像乖寶寶模範生」來得有趣。

防止情不自禁愛上人物的方法是刻意地抽離，刻意地置身於「更外」。在戲中加些反諷的層次，讓別的角色和主角爭寵，讓你疼愛的角色做些你不認同的事。建立起你和角色間的距離，可以讓你更自由。因為，你既然詳細表示並非無條件地支持你的角色，你就不會掉入急於借角色呈現你自己、自以為是的陷阱。

淡化鋪陳的戲：把劇本中前面的場當作後面的場重寫

劇本中開頭鋪陳的戲常常了無生機。尤其是劇本改寫了好幾稿之後，更可能無法辨識出何者是贅筆，何者是劇本賴以建立的基本訊息。由於在改寫時，劇本的故事線可能一改再改，到最後，劇本中前段的鋪陳戲可能會變得龐雜且不必要。

替鋪陳戲「減肥」的方法是把它當成後面場次的重寫，不賦予它任

何鋪陳的任務。假設我們已知道鋪陳之後的對立和解決為何,我們就可反過來判斷在鋪陳中哪些訊息是必要的。你會發現,「減肥」之後的戲,很自然地加強了戲劇上的急迫感,也不會拖拖拉拉了無生機,更使得鋪陳中要傳達的基本訊息更有焦點、更明確。

重整:改變故事架構

想想看,如果你丟掉劇本的前十頁或二十頁,會對故事造成什麼影響?即使不是真正地刪去這些開頭,是否有許多訊息可以縮減?再看看劇本的結尾。你探索的夠深、夠遠了嗎?把故事榨乾了嗎?有時候,在完成一稿後,整個架構可以重整,以便容納更多的故事,以便排除過多的鋪陳。

視覺化:不靠對白寫劇本

你可能想寫個仰賴對白、類似舞台劇的電影劇本,例如《天堂陌影》。在本片中,充斥著抽離的長拍鏡頭。這種風格冷冷地看著動作在鏡頭前發生,拒絕提供人的內心世界,恰好反映了全片的主題——無情冰冷的物質社會。如果不想抽離,想把鏡頭融入故事中,你的場面調度和分鏡就得重新考慮,就得充分流露出每場戲的張力。要檢查你的劇本在描寫視覺時是否達到流露張力的目的,你應該跳過對白不看,只看動作描寫,看看你是否還能感到基本的戲劇動作,分辨得出主要角色和戲劇的節奏。

讓戲有呼吸空間:使結果相反

從事寫實風格的編劇常常喜歡讓每場戲的結果至少有兩種可能,而且總是勉力維持這種曖昧性。曖昧使得觀眾懷著揣測的心態參與戲劇,情不自禁地投入。

改寫時,試著把某場戲的結果反過來(如果這場戲的結果太早就決定了,你得花很大的功夫才改寫得過來),一旦反過來後,再重寫一次。這次,內容更動得越少越好,但是再改回原來的結果。經過這兩道手續

電影編劇
新論

之後，你會發現這場戲的張力由頭至尾自然流露。這種技巧，在寫「壞人」時也很管用。試著把他們反過來，看看會展現何種新的空間。

破解詛咒：寫明顯的理由，而不要解釋

有時候，過分敏感的編劇比粗線條的編劇更喜歡讓角色解釋自己的內心，讓角色解釋電影的主題。這不是問題，只要正反雙方意見勢均力敵，觀眾可以從正反中，自己歸納出結論就好。電影中的多重觀點會使其意涵更豐富[3]，例如《豪華洗衣店》中歐馬和強尼觀點相異，卻使得全片餘韻不絕。然而，你應該避免當頭棒喝式的說教或解釋，因為這些對白（獨白）根本無法表演。所以，當演員終於想出破解「說教台辭」的表演方法時，他們總是自嘲地說「詛咒被破解」了。

解決之道很簡單，找個讓角色無法長篇大論的明顯理由，讓他有開口解釋的猶豫。一個男子明白告訴一名女子：「我想佔有妳，但又怕失去妳」，不如讓他支支吾吾地想說卻怕一語成讖，來得有趣。

放寬心胸：要求一群人幫你改寫

找眾人來幫你改寫某場戲，需要些勇氣，但是對你絕對有好處。你不要冀望能在別人的改寫中找到答案。但是，他們可以提供處理這場戲的新觀點。而這些新觀點，可能就是你自以為是的盲點所在。

結論

不依循公式的作品往往是富原創性和生命力的。但是，不依循公式的創作方式往往卻是令人生畏的。因為，基本上你是無跡可尋、無人可問地只有靠自己。我們建議你學習信賴自己的直覺，在直覺中尋找你的方向。唯有不斷地試驗、不斷地修正，才能得到真正自己想要的作品。

註文
1　Linda Seger, *Making a Good Script Great* (New York: Dodd, Mead & Company, 1987), p. 58.

2 R. V. Cassill, *Writing Fiction* (New York: Prentice Hall, 1975), pp. 11-12.

3 M. M. Bakhtin,"Discourse in the Novel" in *The Dialogic Imagination: Four Essays* (Austin, University of Texas Press, 1985), pp. 259-422.

電影編劇
新論

第 二 十 五 章
由當代文學改編

　　文學小說所憑藉的內部聲音，或其高度風格化無法在主流電影裡被完好地轉化，已是老生常談了，這是因為這些文學技巧需要一種故事提供之外的管道和溝通方式。在小說中，這種管道常由敘事聲音所擔任，但正如我們曾討論的，主流電影傾向於將敘事聲音列於更具支配性的戲劇聲音之下。聲音之外的其他元素限制了文學小說的轉化，是由於主流電影對於角色在威脅觀眾的認同之前能偏離得很遠，而增添了許多更受限的關注。因此，文學小說裡複雜角色的道德含糊性這項特點，常在主流電影裡被減弱，而簡化了被改編故事所蘊含的豐富性。

　　表達管道的可能性來自於在另類電影中所強調的敘事聲音，且更樂於挑戰觀眾的認同，這意味著另類電影常比主流電影能容許更複雜的改編方式。

　　表達管道更直接呈現了我們在文學小說中看到的語言效果、旋律及內在對白。更甚者，另類電影無論是否由於觀眾的假設，它少了被樹立的明星或其傳統的可塑性，使得它不像主流電影那般，而較傾向於更舒適的角色與情境含混不清的處理方式，讓電影製作的風格依循著道德複雜度更高的故事，以及更模稜兩可的敘事中心。

　　我們在本章裡將近距離地觀看《鐵面特警隊》（*L. A. Confidential*）和《猜火車》（*Trainspotting*）這兩部改編電影，來檢視這些差異性。這兩部電影都改編自小說，它們都擺出挑戰聲音與含糊性的態勢，使得轉化呈現截然不同的結果。我們將思考它們各自的轉化方式，一部被改編為傳統電影，另一部則是較另類的作品。

成功的改編

在開始行文前，我們得考量兩種評估改編作品的不同手法。其中之一是要求電影精確地反映書中的故事內容，常被用於評判大眾小說的改編，而發展出一種自成一格的強勢依循方式。許多這類改編作品的觀眾都在尋找他們記憶中的故事重述部分，且會因明顯的偏離而惱怒或失望。第二種手法則是退一步，以更廣的角度看待這本小說是如何運作的。有更多聲音式或文學式小說傾向於不僅是經由故事、亦透過風格來呈現它們的要義。在這類改編作品中，若單單只是故事文字的再次捕捉，將會抓不到要點；事實上，這類小說的故事線本身削弱了其動作與反應的本質，而可能十分薄弱且不易被再建構。語言及視角的敘事元素，以及他們建構想像世界的方式，讓這些小說有了深度。

我們挑了兩本小說，我們相信它們的樂趣有部分即來自於這些敘事元素，而這兩本小說的故事都被削弱了，故事線既不會以同樣的方式左右我們的注意力，也不會被高度變調的敘事聲音所過濾。詹姆斯・艾洛伊（James Ellroy）於一九九〇年推出的《鐵面特警隊》是本自覺性的黑色小說，背景設定於一九五〇年代的洛杉磯，它以段落式、反應式的風格寫成，那是個高速公路與主題公園開始湧現的年代，故事透過三起橫跨將近十年的重大調查案，並隨著三名洛杉磯警局的成員而進行。小說本身在寫作風格上甚為自覺，將洛杉磯黑色小說家雷蒙・錢德勒精心打造的笑容變得短促*，亦打破了深受咆勃爵士樂（bebop jazz）**影響的語法。《鐵面特警隊》是華納兄弟片廠（Warner Bros. Studios）於一九九七年發行的作品，由布萊恩・賀吉蘭（Brian Helgeland）和寇蒂斯・韓森（Curtis Hanson）改編，韓森亦兼任導演。

《猜火車》則是蘇格蘭作家艾文・威爾許（Irvine Welsh）一九九二年的小說，以不同的面向陳述愛丁堡的一群勞動階級癮君子的崩壞歷程。本書以蘇格蘭街頭俚語寫成，俚語數量多到足以形成字彙表。故事

* 錢德勒對於動作或場景常有詩意般的描述，相形之下，艾洛伊的筆調是快捷又跳躍的。
** 一九四〇年代早期發展的一種當代爵士樂風格，特色為節奏快速、演奏技藝精湛，其即興部分是以和諧感與結合旋律為基礎。

以馬克‧蘭登這個角色為主軸，他漸漸地覺悟了，與朋友的世界劃清界線，且有著其他角色所缺乏的某種程度自我意識。《猜火車》為米拉麥克斯影業（Miramax Films）出品，由約翰‧賀吉（John Hodge）改編，導演是丹尼‧波伊爾（Danny Boyle），於一九九六年發行。

敘事聲音

達成敘事聲音概念的方式有很多，其中之一是以兩種不同的動作來說故事：即象徵和詮釋。**象徵**是為觀眾創造虛構世界，重點在呈現角色的樣貌和正在發生的事；**詮釋**則提供了解世界的一種態度或方式。這兩個動作終將密不可分，因為所有表示都暗指著一種詮釋，但若將它們視為不同的分析觀點，會是很有助益的。

在觀看主流電影時，我們漸漸地被引導去留意詮釋，而非象徵。亦即，當詮釋是以昭然若揭的方式形成時，它便十分明顯；它透過敘事介入的公開動作明白地呈現，像是音樂、升高鏡頭（crane shot）、蒙太奇（montage）、片頭等等。其餘時刻則被放置在背景中，或經由角色移動及定位、正／反拍鏡頭及說故事的習性，而被表現得更隱匿。但整體來說，象徵本身被描述為中立或不受影響──虛構世界似乎在尋找出口，我們卻被要求別那麼絞盡腦汁地想著得如何到達那兒的方法。它的持續性從不被擾亂，調性也很一致，甚至連在暗示的虛構世界空間中，鏡頭引起注意的這件事本身都別具意義。我們在一個地方、一場戲中所看到的，一般會被假想是否是在為這部電影所攝製的；換句話說，我們很少詢問目前身在何處、是誰在觀看或正在發生什麼事，但最後這些都將由故事更前面的運行所答覆。

相形之下，許多另類電影與聲音式小說都意圖將詮釋與象徵合併，它們挑戰了象徵的作法，並使其成為詮釋的來源。在這類電影中，我們常會對所在地與觀點感到困惑；我們感覺到有隔閡，故事的層面仍舊無法解釋。不僅持續性有時會被擾亂，鏡頭也不總是那麼有邏輯性地跟隨著，調性的一致也常被忽略。但這些隔閡是故事意義的一部分，它們意味著沒有方向感、對比，或是戲劇情境中的猶豫，等等。若這部電影對

我們來說是成功的，最後我們終將了解這份疑惑對整體感與意義是有助益的。

為了能釐清這一點，就一起來看看《鐵面特警隊》劇本裡的一場戲吧。[1] 在這場戲裡，我們所跟隨的三位警官之一巴德·懷特參與了聖誕節的那場監獄大暴動，這是架構故事的三起警察事件的第一起：

內景。值班房間——日
△巴德正用一根手指打著報告。傑克探頭進來。
　　傑克：懷特，你最好在史丹動手殺人前把他綁起來。
內景。隔離牢房——夜
△傑克跟在巴德身後，巴德奮力地穿過人群。大家一看到他，便讓出了條路。

這是非常清楚的編劇寫法，字句直接將我們的注意力導向攝影機將拍攝的畫面，且動作都非常緩慢，好讓我們能跟上。這場戲以巴德打字的鏡頭揭開序幕，當傑克看著他時，將攝影機帶了進來，之後切到他準備替我們說出他的對白。這場值班房間的戲在巴德對傑克的要求作出回應前就切開了，但由下一場巴德採取行動的戲便輕易地將它重建。第二場戲的第一句話以複雜的句型凝聚我們的注意。巴德從人群中清出一條路的支配性動作，在「傑克跟在巴德身後」這個修飾動作出現時，為這句話建立了獨立的分句，透過它的獨立文法型態渲染了次要性。由這個鏡頭，我們可以看到主角巴德將前景中的兩側人群推開，尤其鏡頭還用推回的方式強調他這個動作的力道，傑克則在背景中充當和事佬。最後一句男人們之後讓出一條路的動作，顯然是在對巴德作出回應。

若我們檢視這場戲的詮釋元素，就可以發現它們是為前景的角色所設計。當中最具影響力的詞是「奮力」，它強化了巴德步伐的堅決，亦告訴我們導演建構這個鏡頭是為了強調巴德這個動作的侵略性——它一開始將這些男人當作得撥開的阻礙，之後再將他們讓出一條路的動作視為尊敬巴德的符碼。於是，這場戲的代表元素顯得如此精準。我們一開

始必須看到巴德小心翼翼地打字的畫面，以將當他穿過人群時的那股果斷形成對比。人群本身未被細部處理，因為必要性沒那麼大，重要的是所呈現出的整體感，一開始是作為巴德移動的陪襯，之後在顯現巴德從他們之中獲得的尊重。這場戲的象徵是作為詮釋線，而不在於讓人留意到它的本質。我們很明白當中的每個人在做什麼，而沒在現場看到的則對角色或故事都沒什麼助益。角色動作將我們由一個地點帶至另一個地點，因果關係推力著虛構世界的創造。我們的「真實」感從沒被干擾，再者，對於身為觀眾的立場，我們可明白得很。我們被放在最好的位置以觀察一切，因此對角色或敘事動機皆無所惑。我們感受得出，我們所看到是我們必須要看到的。

現在來將它跟小說比較一下吧，我們挑選了巴德站在牢房外的那一段 [2]：

音樂以錯誤的音調進入，但那不是真正的音樂。巴德發出怒吼——聲音從監獄裡傳出來。

吵雜聲愈來愈大。巴德看到了一陣騷動：從召集室一直延伸到隔離牢房。一個畫面閃過：史丹因在喧鬧的聚會上豪飲而失控了——他揍了那個毆警者。巴德衝過去，猛然地將史丹往牢房門上撞去。

走道被塞得滿滿地，牢房的門也開了，情況一發不可收拾。艾斯利大喊著要大家守秩序，他奮力地推著人群，卻怎麼都動不了。

之後，我們讀到 [3]：

警察推擠著一間間的牢房。艾摩·藍茲的血濺得到處都是，還猙獰地笑著。傑克·文生尼斯看著指揮官的辦公室——小隊長弗林正在桌上打鼾。

這裡的動作和句法實在很不清楚，許多描述戲中片段的句子也很隨性。而「描述」或許不是恰當的用字，散文本身傳達了這場戲的節奏，

以及令人不耐的不連續部分。我們體驗到的是文本之外各走各的影像與聲音片段，再也不能忍受由外面的這道安全距離來檢視了，而我們的感知亦是存疑的。這項技巧藉由鼓勵我們去體驗巴德所經歷的同樣困惑感和立即性，而具備將我們推進戲裡的功能。

再者，它沒有將象徵自敘事的詮釋元素中區分開的意圖。在這裡，語言混合了兩種敘事功能。在象徵世界的這方面，它告訴我們片段看起來、聽起來如何，而語言則傳達出它的詮釋偏見，即巴德所感受到的混亂。我們會有反應動作的感受，而不是針對推力著這場戲的角色動機。我們不必被放在正確的點來觀察，事實上，對於所發生事件的看法，解讀方式或許就有很多種。與其說建構一個我們由近距離觀看的世界，倒不如說是由角色之外的視角來觀看，這即是主流電影的古典模式，而小說則領著我們以更近的距離體驗角色的感受。

無論我們以什麼樣的方式看待《鐵面特警隊》的改編，以及其準確傳達出小說中的故事（甚至超越了小說本身）的方式，我們都對它未能傳遞出小說的聲音略有微詞，因此，就第二次改編的標準而言，它算不上是成功的。經驗的混亂、破碎的象徵，以及整個世界沒有像小說那麼予人強烈的清晰觀點（這是個比艾洛伊的段落小說還來得破碎的世界），在電影中都被撫平了。影像與動機的清楚連結和電影語言柔順的質地，傳達出與小說本身不同的感覺。

由《猜火車》的小說中，我們可以在聲音方面感受到類似的強調。馬克‧蘭登準備戒掉海洛英，但得有個緩衝方式，於是他在肛門裡塞了鴉片栓劑。在回家的路上，他突然想上廁所。在小說和電影裡，他都是衝進一間令人作嘔的公廁，由於他急著要將這股腹部不適解放，一時間便把栓劑給忘了。所以在這兩個媒介的情境中，他都必須到廁所去將栓劑找回來。

在小說裡，蘭登終於獲得紓解，並說：「真夠嗆的，感覺就像腸子、胃、脾、肝、腎、心、肺和他媽的腦子等所有的東西，全都從屁眼掉進馬桶裡了。」[4] 然後他抓了一隻蒼蠅，用手指捏碎，並用牠在牆上寫下「愛爾蘭人」（Hibs），那是他最喜歡的足球隊。之後，他讚許地看著

電影編劇
新論

自己的作品，說：「都是這隻該死的青蠅，害我受了這麼大的罪，這下子已成了我可以好好欣賞的藝術品了。我想，這就是我生命中其他事物的正面隱喻吧，這下我瞭了：我所幹的事，透過我的身體傳達了一種讓人癱瘓的原始恐懼震動。」[5] 他捲起袖子，將手伸進馬桶裡找栓劑，他留意到：「我那被弄髒了的手臂讓我想起了我那件經典的褐色 T 恤，有條線穿過手肘，看起來就像曲線一樣。」[6] 這與《鐵面特警隊》的混亂語言不同，卻很具表達效果，以這樣的方式描繪著動作，來強調主角扭曲的自我意識。它對其他事物的反應顯然是錯誤的、隨性的、信手捻來的、爆笑的，也很令人驚訝；它在象徵與詮釋之間相當自在地遊移著，對我們訴說蘭登的所作所為及其感受。語言本身成了一種動作形式、一種角色的表達方式——看見蘭登，這個將蟲子捏死的人，以及他那因自己的可恥存在而生的自覺式評論。

在腳本中，蘭登是「脫下褲子坐馬桶上，還把眼睛閉上。」這段是這麼說的[7]：

蒙太奇
△一輛卡車在一個建築用地將滿載的磚頭倒出，B52 轟炸機在越南投下大量物資，還有藍色彼得（Blue Peter）*的大象等等。
內景。廁所隔間——日
△蘭登原本閤著眼，但突然張開了。
△他低頭往兩腿之間看去。
△他跪在馬桶前，把袖子捲起來。
△他毫不猶豫地將手臂伸進馬桶裡，打撈著栓劑。
△似乎撈了好一陣子，還是沒能找到。他遂將手臂再往馬桶裡探去，將整個身體縮起來。他急於找到栓劑。

* 為英國廣播公司（BBC）製作的全球歷史最悠久的兒童節目，雖然以航海為標誌和主題，內容卻是有觀眾參與的挑戰項目。節目名稱是由於藍色為兒童最喜歡的顏色，彼得則是最常出現的朋友名字。

△他的頭現在穿過馬桶了。他仍慢慢地向前探，直到頭完全埋入馬桶裡，接著是他的脖子、身體和另一隻手臂，最後是腳，全都消失進馬桶裡了。

△廁所裡空無一人。

內景。水面下——日

△蘭登跟剛剛穿得一樣，他游過不大清澈的深水，終於在水底找到了栓劑，但栓劑已膨脹得像明亮的珍珠，他再往水面上游去。

內景。可怕的廁所隔間——日

△廁所裡還是空的。

△突然，蘭登從馬桶裡冒出來，他將手臂伸直，好讓自己上來。栓劑仍在他的手上，他步出廁所。

開場的蒙太奇是小說文字的完全轉化，不過水面下的旅程是編劇的創舉，以作為將蘭登的聲音特質渲染入視覺語言之中。經由這樣的處理方式，編劇找到了表達蘭登這個角色的成癮又怪誕的雙重本質的敘事裝置。

象徵，是將世界呈現於我們眼前的方式，它變得比文字還富表現性與詮釋力。我們的「真實」感轉變了，我們不那麼確切地明白要怎麼在廁所下展開這趟旅程，因為這裡不像傳統幻想那樣會加以解釋，且它肯定不像電影世界習性中的「真實」那麼能引起共鳴，但它將這個絕望的動作轉變得更為重要。在小說和電影中，這個在滿是糞便的廁所裡打撈的動作成為轉變至一平靜又發人省思的時刻。這即是文學改編的精要，不僅僅在文字上忠於原著，且能找到將其聲音轉化為電影語言的方式。

道德含糊性的削弱

我們常聽到觀眾必須認同主要角色的這項說法，而認同機制是許多批判文學的主題，在此我們不會去觸碰它，我們所關注的將是，必須如何使認同持續影響出自於小說的電影故事結構，好將角色處理得更模糊。我們不是在爭論主要角色毋須是有趣的——在多數情況下，這是由

說故事所賦予的；我們所針對的，是他們毋須非得是討人喜歡或道德明確的，而角色粗糙的邊緣在主流改編作品中常被抹平。

我們能在觀看《鐵面特警隊》時明白它是如何運作的。在小說中，那些角色合併了各種道德主張，就巴德來說，他被傷到說不出話來，而對得和艾斯利共享的女人失去了興趣；傑克是小有名氣的警察，但在執法時被槍殺了；主要角色艾斯利則從頭到尾都在妥協。必然地，本片將故事簡化、壓縮了，結合了角色與事件以減少其向外蔓延，並加強了故事線。有些這類作法，像是結合了如史丹、凱斯卡公爵這類相對的小角色，對故事的根本推力不會造成什麼影響。但是，若將艾斯利道德的複雜性撫平，小說和電影的角色曲線便能持續，徹底地減少書中所指涉的模糊性。讓我們來看看關於這方面的三個例子吧：

1. 貓頭鷹咖啡店（Nite Owl）案件的錯誤偵結，它是架構這個故事的三起警察事件之一，當中有三名非裔美籍居民被槍擊，他們被認為是警察的替罪羔羊，而艾斯利的職責就是在他們逃亡後開槍，將他們射殺。在書中，艾斯利是單獨抵達現場，冷血地將這些手無寸鐵的人們射殺，起因是當中有位女性不再愛他，而使得他惱羞成怒。在劇本中，這三人被槍殺的事件被以迥然不同的方式處理：艾斯利和另一位貪污的警官同行，第一槍是那位警官開的，他是在啤酒瓶意外掉落時扣下扳機，之後則是因為其他嫌犯拔了槍，他又繼續開槍；只有在警官中槍時，艾斯利才開槍反擊。原本是由於那位女子不再愛艾斯利，艾斯利為了證明自己而開啟了這場不必要的槍擊，現在成了慎重、小心的自我防禦動作了。

2. 小說和電影都安排了針對貓頭鷹咖啡店案件的重啟調查。在電影裡，艾斯利在槍擊案後開始敦促重新調查，篇幅佔了有半頁，他試著在每個人都認為案子已經了結時，挖掘出實際上到底發生了什麼事。三頁後他說：「有點不對勁……我覺得這當中一定有鬼。」[8] 而就在這不久前，他仍在盤問嫌犯。與電影相比，在書中，重啟調查是由艾斯利的罪惡感所推力，他盡其所能地阻止這件事發生，這

件案子也就一直這麼被塵封，直到五年後那起艾斯利無法掌控的犯罪案件發生之際。

3. 在電影中，反派角色杜德利‧史密斯在企圖將艾斯利和巴德於一場突擊中拿下時，被艾斯利由背後開槍射殺。問題在於縱使有杜德利稍早所採取的行動，艾斯利能否在背後對人開槍，事實上艾斯利還是這麼做了，因此升高了他也可能收賄的跡象。然而，杜德利的惡行被描繪得如此令人髮指，使得艾斯利對其痛下殺手的理由十分正當。與其說這是向下沉淪，倒不如說是個解脫。除掉杜德利後，艾斯利當上了局長，衝擊看似解除了，艾斯利成功地肅清了警力。相形之下，小說的結局仍是對峙的：杜德利不僅活得好好的，還眼睜睜地看著艾斯利當上局長，他仍被手下所擁戴，肯定仍將控制大局。艾斯利的擢升與其潛在勢力的重組，就這麼與對手強制地勾結，堂而皇之地繼續墮落。

　　這三種手法，讓艾斯利由一個在腐敗系統裡工作的道德妥協又個性複雜的警察搖身一變，成了一名電影英雄，他杜絕了貪腐，卻不將之由自身抹去。再者，在小說中，艾斯利在他的個人生活中替這些作為付出了代價：他與兩位女性的交往都失敗了，而這兩位女性都與巴德有染；但在電影裡，他只失敗了一次。電影將這段情事以三角戀情的方式呈現──巴德勝出，艾斯利落敗。但小說裡的兩次失敗的寓意更為深遠──艾斯利之所以能在警界無往不利，正是因為他無法愛任何人。

　　因此，《鐵面特警隊》的電影與小說所陳述的故事是很不同的。電影版裡，艾斯利飽受煎熬，他單純的理想就這麼被污衊了，但他仍致力於為洛杉磯帶來正義。小說所描繪的則是一個極度不快樂的男人，他無法愛人，道德方面的複雜度則足以致使這個城市於某種控制下沉痛地妥協。

　　相形之下，蘭登在《猜火車》裡的舉止──他持續由吸毒中獲得快感，中斷後再繼續，之後又再度沉溺於海洛英的惡習；他與一名未成年的女學生有染；他遭到逮捕；最後帶著錢跑路──在在皆與原書吻合。

電影不像小說那麼複雜（比方說，電影依蘭登的喜好，而將其他聲音都剔除了），但並沒有因此而緩和、粉飾了蘭登這個角色。不同的是，我們對於艾斯利在《鐵面特警隊》裡的解讀是很直接的，卻不太明白要怎麼看待蘭登。他的軟弱、道德含糊性及需要，都是他的角色的一部分——片尾的那場逃亡，也像是在逃開、背棄自己的過往。艾斯利愈挫愈勇，更得以進而行使掌控權，但他所面對的誘惑以及自身內在的黑暗面，還有作為角色的複雜度，都被認為較小說來得低。在《猜火車》的小說裡，蘭登得以超越習性及所身處世界的限制而移動，而那是他在電影的開場中所無法達成的。他在小說和電影裡的成長所得到的似乎都更加豐富，因為我們感覺得出他墮落得有多深。

我們已看了兩部改編作品，其敘事聲音的清晰度與道德含糊性的削弱，傳達出文學小說的主流與另類轉化之間的差異性。當然，還有其他議題值得以同樣的方式處理，我們將以幾個描述這方面的例子作為小結。

《意外的春天》（*The Sweet Hereafter*）　羅素・班克斯（Russell Banks）的小說《意外的春天》所說的是一場校車車禍，以及它對紐約州的山姆・鄧特（Sam Dent）小鎮所造成的影響。它以五個第一人稱旁白為架構，第一位和最後一位是校車司機桃樂瑞絲・崔斯可，其餘的旁白之一則是紐約市的律師米榭・史蒂芬斯，他暫時擔任部分村民的代表。這起事故很難還原，因為所有的戲都設定在它發生前與發生後，但當中有一場很讓人動容，即孩子們被尋獲時，他們的屍體就這麼躺在結冰的水面上。它所描寫的幾乎全是優美的自然風貌，但在旁白聲音的獨特過濾下，產生出高度曲折與變化。

由於桃樂瑞絲・崔斯可的敘事架構了這個故事，她的視角儘管有瑕疵，或許仍是我們採用得最多的，但在小說終了時，當社區裡的男人們自願幫忙將她丈夫的輪椅從市集看台上搬下來時，我們都感覺得出，她已開始再次融入山姆・鄧特這個小鎮。不過艾騰・伊格言的腳本卻將焦點轉到了律師史蒂芬斯身上。從小說中，我們透過他被那些女兒打來的

擾人電話所激怒，因而得知他們之間是很疏遠的。伊格言以增加一場機上的戲填補了這項訊息，那是史蒂芬斯和女兒的一位朋友之間的談話，他道出一段很久以前的事：當女兒仍在襁褓時，他曾面臨可能得將她的喉嚨切開、好讓她活下來的局面。這場戲交叉剪接了整部腳本，再次屈服於小說的敘事特色，構築出史蒂芬斯對於山姆‧鄧特小鎮那份夾雜著自身記憶的立即體驗。然而，我們當下無法確定這場飛機上的戲是什麼時候發生的，直到接近片尾，才知道那是在山姆‧鄧特事件的兩年後。

在小說裡，我們認為桃樂瑞絲興許再次融入了那個她所生活的小鎮，但在電影裡卻不是這樣，它反倒勾勒出桃樂瑞絲與史蒂芬斯之間的另一番共謀，即當史蒂芬斯下了飛機後，他發現桃樂瑞絲在一個不知名的機場開著一輛飯店小巴士。最後，他們都被孤立了：史蒂芬斯是和女兒，桃樂瑞絲則是和小鎮與所愛的人。由於電影少了推力小說的敘事框架，在沒有額外的那段史蒂芬斯憶起女兒襁褓時的戲，以及之後他在機場看到桃樂瑞絲的那場戲，我們將無法全然了解他們這番孤立的深度。這兩段增加的部分保有了失去的深沉感，對原著來說是很重要的。

《狼煙信號》（*Smoke Signals*）　本片改編自雪曼‧亞雷西（Sherman Alexie）所著《在天堂打架的隆藍吉與同托》（*The Lone Ranger and Tonto Fistfight in Heaven*）當中的一則短篇故事，篇名是〈這就是亞歷桑納州鳳凰城所意謂的〉（This Is What It Means to Say Phoenix, Arizona），結構模式為將書中的其餘若干故事包括進來。《狼煙信號》最成功之處，即在於喚起了更多歷史與時間文本，且亞雷西找到了一種藉由在敘事中嵌入說故事的人的作法。亞雷西採用了其中一位有著缺陷的主角湯瑪斯，理由是他與另一個主角維特之間的緊張態勢，但事實上，湯瑪斯才是一直在說故事的人。這讓維特甚為煩擾，不只是因為湯瑪斯的故事實在很做作，也因為湯瑪斯透過故事宣示了自己與維特父親之間的連結，而那正是維特所欠缺的。湯瑪斯亦有著原住民歷史的感受力，這是任何人無庸置疑的，作者亞雷西亦利用了這一點，傳達了與更廣大文化有關的文本，這是他無法透過其他方式達成的。例如，

湯瑪斯說他父親是多麼「完美的嬉皮，因為所有嬉皮都想成為印第安人」，[9] 既具備了刻畫他與故事中其他角色的關係，亦道出美國文化某段時期的意象，至少是美洲原住民當時所擁有的身分，不是現今的景況可比擬的。

透過在角色裡將說故事的功能發展成戲劇特性，亞雷西得以將故事帶入電影裡，而毋須運用干擾的敘事聲音。這種方式造就了批判的政治觀點。有著自覺性的聲音透過身處於故事之外的旁白來代表，影片便可與對其自身神話所知甚少的社群達成溝通。而透過湯瑪斯來道出故事，讓亞雷西能間接指出一種超越電影中所呈現的印第安保留區貧苦意象的自我意識。

《銀色·性·男女》 這部勞勃·阿特曼與法蘭克·巴海德（Frank Barhydt）改編自瑞蒙·卡佛的短篇故事集的作品，是有待商榷的，因為它根本違反了這些設定於洛杉磯的故事本質。卡佛的故事是將一群不知名的人們設置於一個無名小鎮，他們大多處於捉襟見肘邊緣，若將之與洛杉磯那充滿魅力的場景聯想在一起，可說是徹頭徹尾地大改變。即使有人接受了這道安排，《銀色·性·男女》似乎仍有著另一個層面，挑戰著卡佛的故事精神。我們可以這麼推測：相對於小說，卡佛之所以選擇這樣的方式來寫故事，是為了探討不穩定狀態中的個人生活或家庭，這也讓他得以處理環繞在四周的社群。阿特曼與巴海德在選擇建構一部劇情片時，以「大飯店」的技巧將故事繫在一起，勢必營造出原本不存在的連結。這種更龐大世界的感覺削減了孤立性，經由各個故事強烈地運作著。

但還沒完，它有另一個更微妙的層次，即是這部改編作品成功的地方。就拿卡佛故事中的一則作為例子吧，〈他們不是妳丈夫〉（They're Not Your Husband）為《銀色·性·男女》中莉莉·湯林（Lily Tomlin）與萊爾·洛威特（Lyle Lovett）所飾演的角色提供了基底。在這則故事裡，厄爾（湯姆·威茲 Tom Waits 飾）來到咖啡廳，探視在這兒當女服務生的太太朵琳（莉莉·湯林飾），卻在店裡偷聽到兩個男

人在對朵琳的身材品頭論足，他突然掉頭就走。「當朵琳開始搖奶油罐時，厄爾旋即起身，移動腳步，朝著門走去。」[10] 這個動作很出其不意，動機亦晦澀難懂，它與朵琳搖奶油罐連結在一起的用意也不明朗。但它對外在細節的關注與拒絕深入動機的心理特性，都是卡佛許多故事的特色。

在電影中，這些段落是以下列方式處理：在第一個三人鏡頭中，其中一個男人的目光由朵琳轉到厄爾身上；而在一個單一反拍鏡頭裡，厄爾回看了一眼，但他沒有回看朵琳。接下來是個廣角鏡頭，朵琳轉身向廚房下單；之後仍是個廣角鏡頭，厄爾突然起身離開，他的位子被另一個男人佔去了。這種段落若是在更主流的結構中，我們或許會隨著厄爾的目光而回看他太太，而且會想了一下之後才離開。這個反應所欠缺的，甚或是對朵琳的一瞥，都讓我們在這場戲中感受到一種突然，而這種作法讓阿特曼得以捕捉到卡佛的某種獨特聲音。阿特曼以這種技巧貫穿全片，儘管它的設定，確實能讓人想起生活於卡佛所稱頌的那不知名城鎮中脆弱、「膚淺」角色們。

結論

我們對於文學小說的一般性了解，即是在我們的體驗中，它讓薄弱的主流電影留住了真實。然而某些改編自完全虛構故事的成功電影，如《鐵面特警隊》、《英倫情人》（The English Patient）和《天才雷普利》，其質地豐富性或複雜度仍較所改編的小說少得多。我們相信這是絕大多數風格化的結果，它予以戲劇特權，或讓故事、聲音超越敘事。這種更為清晰的方式淡化了個人視角，傳遞出文學聲音的富饒感。

另類電影以更明確的創作者聲音作為前景，而提供了更多機會——即更多溝通管道，倘若你喜歡的話——以傳送不僅只是故事，亦有著故事中敘事者視角的某種元素。這亦使得角色和道德感含糊性的空間更大，予以這些腳本和根據其所拍攝而成的電影更明顯的薄弱感。無論是《猜火車》裡的超現實廁所浮游，《意外的春天》裡建構史蒂芬斯與桃樂瑞絲之間的敘事與會晤，《狼煙信號》中引領著內文的說故事的人，

還是《銀色・性・男女》突兀的風格，編劇儼然發現了運用另類電影語言的方法，延伸了他們的改編，因而找到了針對文學小說豐富性的電影評估方式。

註文
1 Brian Helgeland, *L.A. Confidential*, 1995. 腳本原本刊登於 http://bamzon.bizland.com/scripts/ellay-confidential_early.html，第十九頁，現可經由 Internet Archive Wayback Machine 查得：http://www.archive.org/web/web.php，二○○一年七月二日回溯。
2 James Ellroy, *L.A. Confidential* (New York: Warner Books, 1990), p. 28.
3 Ibid.
4 Irvine Welsh, *Trainspotting* (New York: W.W. Norton & Company, 1993), p. 25.
5 Ibid.
6 Ibid., p. 26.
7 John Hodge, *Trainspotting*, 1997. 原始劇本見 http://www.godamongdirectors.com/scripts/trainspotting.shtml.
8 Brian Helgeland, *L.A. Confidential*, 1995, p. 69.
9 Sherman Alexie, *The Lone Ranger and Tonto Fistfight in Heaven* (New York: HarperPerennial, 1993), p. 24.
10 Raymond Carver, "They're Not Your Husband" from *Will You Please Be Quiet, Please?* (New York: McGraw-Hill, 1976), p. 21.

第 二 十 六 章

個人式寫作

　　威廉·高曼在他的《銀幕下的冒險》（*Adventures in the Screen Trade*）一書中指出：一個好劇本是指一個結構精良的劇本，但是沒有人知道何謂一個成功的劇本。[1] 其實，「好的」和「成功的」有天壤之別。一個劇本既要好又要成功，不僅是編劇的責任，舉凡經紀人、製片人、導演，尤其是演員，都會影響劇本的成功與否。

　　高曼也許有些危言聳聽，但是亦不完全離譜。編劇雖不是簽六合彩，但是卻（逐漸地）有那個傾向。於是當成功的編劇愈來愈貴時，製片人對編劇和劇本的態度卻是越來越保守。基於經濟上的考量，電影早已成為最保守的藝術形式。

　　在這種趨勢下，是否意謂著編劇必須為遷就電影市場也採保守的風格？這樣的做法只對了一半。今天，僅是結構精良的保守風格是不夠的，要吸引各大片廠，除了要保守地達到電影市場基本的要求外，更要有個人的特色以區隔一般的市場。

　　所有的製片人當然是先挑出結構精良的好劇本，這是保守的第一步。而製片人更希望能打敗以往的電影賣座紀錄，於是就必須寫些不同於以往的劇本以吸引其注意力。這是超越保守的第二步。最後，只有那些不同於一般市場的創新之作，才是激發靈感的活水源頭。創新的編劇史派克·李與約翰·派屈克·尚萊就是在這種狀況下，才能快速地崛起。作為一個編劇，你可選擇模仿市場的既成風格，或是選擇創新市場風格。我們建議你去創新。創新的做法讓你更有可能既好又成功。這表示你必須超越精良的劇本結構，這更表示你必須以較個人的方式說故事。

在這一章，我們將再重複說明劇本保守的成規，和如何掙脫成規。我們將再度檢視劇本形式、人物、語言、基調，以及不流俗的敘事法則。我們將再度強調如何由其他藝術形式中擷取你劇本創作的養分。我們相信「如何寫一個成功的劇本」沒有標準答案。劇本是一個綜合體，它包括技術上的形式、好聽的故事、令人著迷的人物以及你想和觀眾溝通的強烈企圖心。在看電影的時候，你希望觀眾有喜有悲；在看完電影之後，你希望觀眾有如經過一場筋疲力盡的洗禮。你希望觀眾既能感動，也會思考。總之，在看完電影之後，觀眾充滿了滿足感。

如果你無法提供這種刺激，你就失敗了。如果有這份刺激，你則創造出了一個小小的奇蹟，讓他們暫時脫離日常的苦惱，你說服了一大群花錢買票的觀眾暫時忘了現世，而進入你創造的世界中。經過兩個小時的逃離之後，觀眾得到了娛樂，得到了刺激；他們不再是兩個小時前的模樣。這種改變也許只有十二秒，也許會是二十年，全看你的影響力了。

你的故事

不論你的故事源自何方，不論你寫作的動機出自何處，你的故事必須找到觀眾之後才算完成。小說可以限量出版，劇場可以區域公演，但是一部電影必須包括製作、發行和上映。於是，劇本拍不拍得成，往往取決於其製作所需的經費為何。不論是製作人、發行商或是片商都以觀眾的取向為上，因此，編劇常常被壓迫做些討好觀眾的劇本。其結果是，一些大眾關心的社會政經事件深深影響劇本的內容，一些和大眾掛勾的劇本容易賣得出去。

然而，你卻不必如此直接地生吞活剝社會事件。你可以自己採取自己的角度。你的個性可以產生有趣的說故事觀點，你的知識可以幫你找尋最適合的敘事法則。你的經驗可以烘焙出個人風格。

這種個人主義的編劇方法，使得編劇保羅‧許瑞德不論在處理耶穌基督（《基督最後的誘惑》），或是高級男妓（《美國舞男》），或是《色情行業》時，都充滿了強而有力的道德熱忱；也使得他的劇本張力足、挖掘深、不可逆（預）測；也使得他的劇本和其他同題材的劇本區

隔出來。他把題材個人化了。

另一位以個人主義方式寫作的是從小在好萊塢長大的編劇布雷克‧愛德華。我們注意到，不論他寫何種題材或何種類型，他的劇本娛樂性一定非常高。雖然，他的主題和許瑞德的主題一樣嚴肅，但是他的娛樂性使得《雌雄莫辨》中的性別倒置、《十全十美》中的中年危機等尖銳的主題，看起來不那麼刺人。由於愛德華強調娛樂性，因此，他愛用娛樂性高的情境喜劇，而不像許瑞德常用嚴肅的通俗劇。

總而言之，我們看到兩位同樣認真、同樣成功、同樣個人主義的編劇，但是他們的手法與強調卻截然不同。我們希望你說故事的方法也和他們一樣，首先能尊重反映你自己的個性，而再能和市場上同一題材的故事區隔出來。

你的結構

近年來，大家愈來愈重視結構。結構已成為好萊塢的金科玉律。能挑戰傳統結構的編劇都是自有一片天的人物，如伍迪‧艾倫、史派克‧李。艾倫、李、費里尼和柏格曼都是先抓住了觀眾，再希望實驗。其實驗的結果是，他們一方面挑戰約定俗成的劇本結構，一方面更暗示了結構無盡的可能性。

我們並非建議大家去推翻席德‧菲爾得或是鮑伯‧麥基的說法。我們只是要提醒大家，今日的觀眾都見多識廣，而且討厭千篇一律的電影。你如果改動劇本結構，不但可以讓你的劇本叫好，也有助於你創造力的發揮。你一旦決定了主角、前提、故事類型，你就得面對選擇結構的問題，你得立刻考慮兩件事：第一，觀眾投入故事的點，第二，故事可能的結尾／高潮是什麼。

結尾的開放性往往左右你是否選擇三幕劇結構。如果你的故事有一個完整的結局，你可能就需要三幕劇結構。反之，如果完整的結局顯得多餘或無趣，你可能該選擇兩幕劇結構。當然，一旦選定結構，其他的劇本元素也會隨之更動。例如，你要使你的兩幕劇成功，就得把人物改得更吸引人。你得花更多的時間在人物身上，你的對白會變得和人物一

樣重要，而無法在動作上看到的衝突必須在對白中完全展現。

　　既然動作減少了，劇本中的逆轉與轉捩點也隨之減少。原因在於，既然劇情由三幕減為兩幕，當然不需要太多的劇情轉折了。觀眾將不再投入劇情，而是投入角色內心。

　　就算你**真的**選擇三幕劇結構，你也不必被公式綑死。你也許可以挑戰或改變一下類型中陳腔濫調的母題。最近的一個例子是柯恩兄弟的《撫養亞歷桑那》。其中的主角（尼可拉斯・凱吉）並不是像典型的匪徒一般追求物質金錢。他追求的是他老婆的愛情。她想要個小孩，於是他幫她偷一個。這個主角的可愛，在一般警匪類型中是看不到的，大部分的警匪片主角都是無所不用其極地追逐物質。而《撫養亞歷桑那》更改了警匪類型的母題。

　　編劇在公式之下的另一項選擇是混合類型。這種做法愈來愈受電影圈歡迎。最常見的是混合科幻與警匪。但是，往往出人意料的混合體才是最成功的實驗。對於觀眾來說，混合類型的確是討好的新鮮嘗試。然而，改變類型母題或混合類型真能改善你的故事嗎？如果你只是為了新鮮而如是做，你的故事受益將有限，甚至膚淺。但是，如果結構上的改變可使故事的意義能有深層的突破，你何樂而不為？

　　在通俗劇中，正反角色的互相傾軋是此類型的主要動力。在《克拉瑪對克拉瑪》中，正反角色是出自同一家庭的丈夫與太太。在《父女情》中，正反角色也是出自同一家庭，但是它比《克》片多轉了個彎。在《父女情》中，正反角色是女兒與父親，但是女兒角色一直被蒙在鼓裡，她不知道其反對勢力就是父親。事實上，她一直擔任她父親的辯護律師。直到第三幕尾，她才恍然大悟地知道父親的納粹背景。這個通俗劇類型上的轉彎，使得《父女情》的故事有異於常規的動力，也幫助了背景故事的形成。如果《父女情》按常規把女兒、父親、父親律師分為三個角色，故事當不會講得如此鞭辟入裡，當不會有超越一般通俗劇的深層意義。

　　我們再看看艾羅・莫里斯（Errol Morris）混合類型的《正義難伸》（*The Thin Blue Line*）。在片中，他用戲劇的方式呈現了一則槍殺事

件，而用紀錄片的方式呈現警察問案的過程。混合的手法使得本片既寫實又風格化，也使得觀眾反省自問：「這事真的發生了嗎？還是我被愚弄了？」更使得紀錄片的主題躍然銀幕之上。劇中人到底誰在愚弄誰？我們要相信誰？是相信被告？相信原告？相信警察？還是相信電影工作者？

請記住，在你要改變類型母題或是混合類型之前，先看看這種做法給你的故事帶來什麼效應。它會使你的故事更深刻嗎？會使觀眾更能洞悉你的人物內心嗎？會使觀眾預料不到結局而充滿驚喜嗎？果真如此，你的劇本必定卓爾不群。

你的人物

一個劇本中最重要的決定也許是主角的身分。你得捫心自問選這個人物做你故事的代言人的原因為何。他必須「適合」而且富「彈性」。觀眾就是靠這個人物進入你的故事，他們對主角認同的程度直接影響他們對你故事的接受度。

主角的身分會間接影響到其他的角色，也會影響到電影情節；更會因為這位主角的社經地位、宗教信仰、文化程度、政治立場、心理狀態而影響全劇的對白。

真實的戲劇和虛構的生命

你的人物一定要讓觀眾覺得他是「真實的」。但是，這並不表示你必須為你的人物做生活切片。事實上，過分的拘泥於寫實主義反而會產生戲劇上不真實的人物。簡單地說，戲劇和真實生活只能算是遠房表親，而非同義字，不論你把戲劇看成誇張化的真實生活，或把真實生活看成淡化了的戲劇，總之，兩者不能混為一談。

編劇必須利用壓縮、巧合和衝突以創造戲劇化情境。觀眾期待的也就是這些戲劇化情境。我們都有平淡的生活，我們不會花錢看平淡的生活。如上所述，你的人物一定要讓觀眾覺得他是「真實的」。但是，要達到這一點，你的人物又必須牽扯在一系列不僅僅是「真實的」的情境

中。這是個矛盾。如果，你能說服觀眾暫時忘了狹隘的寫實主義而進入你的故事，這種矛盾也就不礙事了。

困境的任務

在尼爾‧喬登和大衛‧李蘭（David Leland）合編的《蒙娜麗莎》中，主角喬治（鮑伯‧霍金斯 Bob Hoskins 飾）被囚禁七年而重獲自由之後，他發現太太已移情別戀，他的黑幫老大也對他興趣缺缺。他的困境在於，他雖重獲自由，但是卻眾叛親離。全片的重點就是看他如何在此困境中取得平衡。而這個角色的個性既暴戾又溫柔，更使得這部以倫敦為中心的警匪片層次愈加豐富。

這個困境帶領我們很快地進入故事，也讓我們看清主角處於弱勢的地位。眾叛親離的處境使得主角理所當然地勃然大怒，他渴望過去的日子。這個困境幫我們認同霍金斯的角色。一旦認同，我們就會隨著這個人穿梭故事之中，希望他終能解決他的問題。這個困境可能是偶發事件，例如達頓‧楚姆波編劇的《千里走單騎》中一般；也可能是有因有果的邏輯事件，例如《蒙娜麗莎》中一般。但是無論如何，困境的任務是帶領觀眾快速地進入故事，更幫助我們認同主角。

角色的魅力

你可以用各種正面的形容詞來描述你的主角，例如，可愛的、美麗的、討喜的……，但是，你的主角一定要有魅力，魅力就是力量，這種力量也許來自一種堅持，來自強烈的情慾，來自侵略性。尤其當你的主角是個反面人物、並不討人喜歡的時候，他更必須以神采來吸引觀眾。

困境可以幫我們認同主角，而魅力則可持續這種認同。在威廉‧英治（William Inge）編劇的《天涯何處無芳草》（*Splendor in the Grass*）中，主角的神采來自於強烈的情慾。在約翰‧史坦貝克（John Steinbeck）編劇的《薩巴達傳》（*Viva Zapata!*）中，主角的魅力來自於政治上的堅持。在伊力‧卡山（Elia Kazan）編導的《美國，美國》（*America, America*）中，主角的神采來自於他強烈的求生慾。這份誠

電影編劇
新論

實與執著使得這些角色易受傷害，也使得我們隨著他們活過這些電影故事。

卓爾不群的傳統

在北美洲，卓爾不群是一種令人嚮往的生活哲學。編劇們當然了然於心，於是，他們往往令劇中的主角是個不隨波逐流的孤獨者。例如，在荷頓‧傅提劇本《溫柔的慈悲》（*Tender Mercies*）中的勞勃‧杜瓦（Robert Duvall），他是鎮上的陌生人，有一份不尋常的歌唱工作，他和周遭格格不入，他是個局外人。又如在比利‧奧古斯特的劇本《比利小英雄》中的比利，更如華隆‧葛林劇本《日落黃沙》中的派克。

如果你的人物卓爾不群，則他的行為也是卓爾不群，於是你又可藉此製造出更深層次的衝突。例如，史派克‧李劇本《美夢成箴》中的諾拉。又如安迪和大衛‧路易斯（Andy and David Lewis）劇本《柳巷芳草》中的布麗‧丹尼爾斯，她們都是舉止率性，特異獨行。由於北美文化特別嚮往這份卓爾不群的氣質，所以在電影中的反英雄、牛仔和黑社會人物都極受歡迎。而長久以來的編劇傳統也告訴我們，讓主角的外表或行為不流於俗，一定能夠增加其魅力。

人物 vs. 劇情

作為一個編劇，你常碰到的一個問題是：到底是前景故事／劇情重要，還是背景故事／人物重要。如上所述，最好的劇本是前景故事和背景故事相輔相成，比重相當。但是，如冒險片、鬧劇、反諷劇和音樂片都不需要複雜的人物，卻需要繁複的情節。而通俗劇和黑色電影則反之，皆仰賴複雜的人物而非劇情。

當背景故事比前景故事重要的時候，例如山姆‧謝柏的《愛情傻瓜》，人物角色幾乎佔據了所有的篇幅。又如約翰‧派屈克‧尚萊的《發暈》，劇情／前景故事兩句話就說完了。

在上述背景故事屬強勢的狀況下，人物性格、人物神采和人物困境相對地極為重要。人物既然重要，對白就相對得重要。你的對白必須格

外地精采以彌補簡單的劇情，以提供給觀眾相當於前景故事動作線的刺激。

人物種類

當你思索主要角色的本質時，特別的角色種類或許會很有助益。

邊緣人物

如前所述，觀眾喜歡主角是個卓爾不群的邊緣人。如此的角色會給劇本帶來吸引人的神祕感與驚奇。但是邊緣人必須和主流社會發生互動才能達到效果。如果《美夢成箴》中的諾拉沒有在三位男友中選擇一位共天長地久的想法，那就沒有個人衝突，沒有故事。在彼得·薛佛劇本《阿瑪迪斯》中，莫札特是放浪形骸的音樂天才，但是他又要在保守的維也維宮廷中追逐名利，一個標準的和主流社會發生互動的邊緣人。

不論你的人物是妓男、妓女、皮條客、王子、公主……，當他們的邊緣地位和社會主流發生衝撞時，這些人物才真正活了過來。

瘋狂人物

最過分的邊緣人應該是瘋狂的人物了。不論是真瘋，例如肯·洛區《家庭生活》中所探討的；或是假瘋，例如朱里斯·艾普斯坦（Julius Epstein）編劇的《魯賓，魯賓》（*Reuben, Reuben*）中的主角，這些瘋狂人物對觀眾而言都是一種挑戰。他們都不迷人，反而迫使觀眾對瘋狂的行逕產生深思與反省。

編劇往往藉用瘋狂的角色來評斷社會和人際關係，例如勞勃·克蘭（Robert Klane）的劇本《爸爸在哪兒？》（*Where's Poppa?*）和《老闆度假去》（*Weekend at Bernie's*）。在這兩個劇本中，他利用幽默的筆觸讓瘋狂的行徑容易為觀眾接受，接受之後，我們對於屢遭羞辱的劇中人自然產生同情。由於觀眾只是接受、同情瘋狂的劇中人，而不是十分地投入認同，因此觀眾與瘋狂角色間總是有段距離。而這段距離，可使觀眾較抽離冷靜地反省問題。由這個觀點看來，瘋狂人物和反諷人物

的功用相同。

最後值得一提的是，由於瘋狂偏執的行為常不可預測。因此，編劇常可利用這類人物讓觀眾體認極不平凡的經驗。波·古德曼在劇本《飛越杜鵑窩》（*One Flew Over the Cuckoo's Nest*）和《月落婦人心》（*Shoot the Moon*）就充分利用這點。

受害者

瘋狂的人物往往是劇本中最大的受害者。但是，很多劇本中的主角雖然不瘋，卻也是受害者。脫線喜劇、黑色電影、恐怖片、反諷劇、通俗劇、戰爭片和情境喜劇的主角通常都是受害者。大家一定都記得尼爾·賽門（Neil Simon）劇本《天生一對》（*The Odd Couple*）中的菲力克斯吧！如果我們的主角是個受害者，如果他遭到外力的欺壓，我們不但希望他能夠苦撐下去，更希望他有朝一日可以還擊，因為同情弱者是人類的天性。

有些故事中，和主角過不去的不是別人而是主角自己。在羅傑·賽門（Roger Simon）與保羅·莫索斯基的劇本《敵人，一個愛的故事》（*Enemies, A Love Story*）中，主角活在過去、且恐懼現在的個性，使他自虐自害。就像邊緣人物需要和主流社會互動，受害者也需要和壓迫者互動。你的受害者主角不能認命，他必須和壓迫者抗爭；只要他抗爭，觀眾就會站在他這邊；只要他抗爭，他才是個有用的人物。

英雄人物

劇本中的主角該當都是個英雄人物。英雄人物一般比較好寫。他該當迷人，該當有神采，該當遭遇困境，該當英雄般地排解困境。當然，我們不是建議你把主角都寫成〇〇七情報員詹姆斯·龐德。在《我活不讓你死》中的主角羅利，他雖然個性被動窩囊，但是他終於決定要好好活下去，這個舉動使他變成一個英雄。在《小狐狸》中的蕾吉娜終於決定反抗母親，這個決定使她成為英雄。

要使你的主角成為英雄人物，必須有兩重設計。第一，你必須設計

充滿艱難險阻的情節讓主角英勇地克服；第二，你必須設計一個強而有力的反面人物，這樣主角的行徑才更顯英勇。英雄不必是超人。對編劇來說，你只要找到主角在劇本中適當的位置，和替他設計適當的情節，他就可以是個英雄。英雄最容易被觀眾認同了。設計英雄行徑簡單，但是要觀眾相信困難。既要是英雄又要可信，你的挑戰就像爬聖母峰，很艱難但是值得一試。

對待人物的態度

編劇為自己劇本所做的最重要的決定就是選擇人物。不必愛自己的人物，但是應該對他癡迷。癡迷到情不自禁地去挖掘他的各種面貌。如果這個人物能抓住你自己，也就能抓住你的觀眾。

選擇不同的人物導致不同的衝突，邊緣人物與瘋狂人物的立場在打擊主流社會的價值觀。他們的抗爭帶領我們進入故事。受害者與英雄人物容易取得大家的認同。他們的處境就是衝突的核心，因此，我們能很快地進入他們的故事。當清楚描述你與我們和角色之間的關係之際，就是調性的極重要時刻：它會是符合類型期待的調性，還是由你所支配的反諷調性呢？

誘惑與編劇

要讓我們關注你的角色，這顯然還是不夠的，即使你將我們和這些角色牢牢地綁在一塊兒，也是枉然。若你想讓劇本成功，就得讓我們體驗出主要角色的所有起起落落。更確切地說，我們指的是：大多數成功的劇本都傾向認可一段存在於你這位編劇和觀眾之間的特別關係，我們特意將這種關係稱之為誘惑與編劇。誘惑這個誇張的詞，是被用在將你的注意力集中於你用來讓我們進入電影故事的裝置上。為了吸引我們的注意，你引領我們與你的主角進入一段激烈關係之中，身為觀眾的我們得透過與電影故事相關的情感關係才能置身於其中。這段關係需要諸多激烈的個人關係的滿足感。我們所在乎的是，若少了這層激烈性及結構、情節、角色與優雅的語言，將不足以把我們與電影故事連結起來。

為了具體將所意指的描繪出來，我們將以五部電影為例，它們所說的都是同一則故事。基本上，我們想點出為何勞倫斯‧卡斯丹與丹‧高登（Dan Gordon）所改編的懷厄‧爾普的故事《執法悍將》是部失敗的版本。我們之所以會這麼說，是因為它並未與主要角色懷厄‧爾普建立深厚的關係。在審視其他四個版本時，我們將呈現對於編劇來說，在觀眾與主要角色之間創造、維持一段激烈的關係，有多麼重要。

其他四個版本則為凱文‧傑瑞（Kevin Jarre）編寫的《絕命終結者》、艾德華‧安哈特（Edward Anhalt）改編的《龍虎山決鬥》（*Hour of the Gun*）、里昂‧烏利斯（Leon Uris）所改寫的《OK 鎮大決鬥》（*Gunfight at the OK Corral*），以及山繆‧安格（Samuel G. Engel）編劇的《俠骨柔情》，它們與《執法悍將》有著下列共通點：

1. 中心角色為懷厄‧爾普。
2. 他是亞歷桑納州墓碑鎮的警長。
3. 他是堪薩斯州道奇市的前任警長，其執法能力備受讚譽。
4. 他與維吉爾（Virgil）、摩根（Morgan）這兩位兄弟密切合作，他們也是警長和相關工作代理人。
5. 他結識了槍手哈樂戴醫生（Doc Holliday），哈樂戴曾是個賭徒，先前在東部當過牙醫。
6. 墓碑鎮是個蠻荒的西部城鎮，那兒的牛仔，包括克蘭頓家族、麥洛伊家族、捲毛比爾（Curly Bill）與強尼‧林哥（Johnny Ringo）等，皆主宰了該地的法外勢力。
7. 知名的 OK 農場槍戰便是在墓碑鎮爆發，爾普兄弟與哈樂戴醫生並肩對抗克蘭頓及麥洛伊家族。
8. 槍戰的後續是，摩根‧爾普被暗殺了。
9. 懷厄‧爾普前去找那些牛仔報仇雪恨，並將抵抗的人殲滅，哈樂戴醫生仍在一旁拔刀相助。
10. 懷厄‧爾普對家人無比信賴，但他終究是個粗獷的人，他執法之所以如此雷厲風行，正因為他就像個牛仔般地殘酷。

11. 所有關於爾普的故事，都聚焦於一八八〇年他擔任墓碑鎮警長的這段時期。

　　這些便是這五個電影版本的故事元素，這些版本都依歷史紀錄而運作，當中有些較文學性。其中，《龍虎山決鬥》與《執法悍將》這兩個版本的呈現方式最為逼真，但它們的劇本也是最弱的。

　　安哈特版本的開場便是 OK 農場上的激烈槍戰，焦點是放在這場槍戰的後果。這個版本並不是那麼紀錄劇情片形式，但歷史事件的確是它所著重的。而高登與卡斯丹版本則橫跨了爾普四十年的生命，由他的青少年開始著墨，一直到他成了中年人。雖然影片一開始即在為 OK 農場槍戰作準備，但這場戰役只在影片中段開打了一小段，本片的目的似乎是在觀察當爾普卸下傳奇的光環時，到底是個什麼樣的人。其他三個版本都各自以獨特的戲劇手法來詮釋這個故事。

　　在典型約翰‧福特的風格與山繆‧安格的腳本引領下，《俠骨柔情》所陳述的是爾普與克蘭頓兩個家族之間的抗爭。爾普代表著家族價值——忠誠、責任與道德——克蘭頓家族雖然也忠於他人，卻是一幫牛群竊賊，他們還是故事一開始殺害詹姆斯‧爾普（James Earp）的兇手。OK 農場槍戰成了墓碑鎮的一場不道德元素的肅清儀式，亦將爾普家族樹立為美國的首要價值，懷厄‧爾普也被當作一股個人力量來源。

　　里昂‧烏利斯的《OK 鎮大決鬥》與《俠骨柔情》相仿，主要都環繞在墓碑鎮所發生的事。這個版本的焦點擺在懷厄‧爾普與哈樂戴醫生友誼的演進。雖然哈樂戴在所有版本裡都是要角，卻沒有一個版本對他有如此多的描繪。的確，無論是克蘭頓家族、捲毛比爾還是強尼‧林哥，友誼都將反面角色給取代了。友誼與個人犧牲是這個版本所最倚重的。凱文‧傑瑞的《絕命終結者》的重點，則來到懷厄‧爾普是個為自己與家族而有著物質企圖的人，這些企圖帶領他來到墓碑鎮，亦使得他遠離法律約束。但是在墓碑鎮，牛仔們的勢力是如此強大，阻撓了他攀向物質高峰的路。他依法保住了他視為物質財產的一切。但牛仔們可是十分心狠手辣的，只要擋了他們的路，鐵定成為他們的標靶，於是他們不得

電影編劇
新論

不面對爾普家族。在這個版本裡，是由維吉爾代表懷厄擔任執法者，以捍衛 OK 農場，懷厄的朋友哈樂戴醫生亦共同參與對抗。只有當摩根被暗殺時，才逼得懷厄出手消滅這群牛仔。他無所不用其極，而他的殘酷是為生存所必須。最後，他失去了來到墓碑鎮所追求的最重要的事：繁盛。

在《俠骨柔情》和《絕命終結者》這兩個最成功的版本裡，我們與主要角色之間有著一道自然發展出的關係。它們開宗明義地指出主要角色的目標——為了家族的榮景，《俠骨柔情》中所涉及的是牛群驅趕，《絕命終結者》裡則和買下賭場和酒館有關。這兩個版本中，只要是令人反感的人，爾普皆能輕易地克服，結果便使得爾普成為備受期待的警長人選，在《俠骨柔情》裡，他接受了這份付託，但在《絕命終結者》中卻沒有。在這兩部片子裡，我們看到爾普為維護他在墓碑鎮的地位而抗爭，執法者抑或生意人的角色均是，在這種情況下，明顯的反面角色的現身便威脅著他的地位，艾克·克蘭頓便在這兩部片子裡扮演了這個角色（雖然捲毛比爾和強尼·林哥在《絕命終結者》的表現更為亮眼）。在此，我們認為，《俠骨柔情》與《絕命終結者》的反面角色的這種清晰度、堅持與殘酷，替我們描繪出更貼切於主要角色懷厄·爾普的形象。

我們與懷厄·爾普關係的另一個維度，即是在一段愛戀關係中看出他的脆弱。在《俠骨柔情》裡，爾普對克蕾夢婷那份不求回報的愛，讓他看起來是那麼容易受傷。在《絕命終結者》中，他被女演員喬西所吸引，而顯得十分敏感，但爾普與妓女瑪蒂一直藕斷絲連，使得他無法同時與喬西維持下去；他是忠誠的，也因此是孤獨的。於是在這兩個版本中，爾普看似個無法找到真愛的男人，這份失落反而使得他對家人和瑪蒂有份責任。

最後是關於家族和友誼的一些概念。爾普與兄弟們合作無間，在每個版本裡都有改變自我、滿腹經綸、精確無比的殺手哈樂戴醫生的力挺。哈樂戴醫生在《俠骨柔情》中是死於槍戰，在《絕命終結者》裡則是在那場著名的槍戰後，與爾普並肩對抗那群牛仔們，而哈樂戴瀕死前，爾普亦在療養院中陪伴。雖然這兩個版本有許多地方都擺在家族層

面，但友誼與尊嚴是它們最動人之處（《OK 鎮大決鬥》亦如此）；這兩個男人是完全相反的類型，但這份友誼對雙方來說都十分重要。他們在墓碑鎮那充滿敵意的環境中，還能對彼此許下重諾，益發動人心弦。在這種情況下，他們的關係人性化了懷厄·爾普這個標的人物，亦使得這份友誼有更崇高的意涵。

再回到家族概念上，這個議題在《俠骨柔情》中展現得更是強而有力：爾普與克蘭頓這兩個家族都凝聚於墓碑鎮，為了善與惡而對抗。因此，家族在本片中扮演了重要角色，且根植、推崇了懷厄·爾普的角色。

現在我們再回到高登與卡斯丹版本中的不完美，基本上它是因為缺乏讓我們投入主要角色的元素。這個版本的失敗之因，正是傑瑞與安格版本成功的所在。

最後一個版本：勞倫斯·卡斯丹的《執法悍將》

首先，讓我們來看看主要角色目標的議題。在安格與傑瑞的版本裡，我們馬上便知曉了主要角色的目標，但在高登與卡斯丹的版本裡則不然，一開始我們看到年少的爾普試著與紛爭遠離。影片的第一個小時中，我們明白他是個在自己想做的、和父親想要他做的這兩者之間抗爭的角色。他的經歷滿是失望與悲劇（包括失去了第一任妻子），但他從來不明白自己的目標為何。我們得假定他是個沒有明確目標、含糊不清的角色，而不像《俠骨柔情》與《絕命終結者》裡那個想讓家人過上好日子的男子。

高登與卡斯丹版本的第二個問題，即是沒有明顯的反面角色。克蘭頓家族、麥洛伊家族、捲毛比爾和強尼·林哥都在墓碑鎮現身，我們一直不了解為何爾普一家會對他們那麼反感，也不明白他們所對抗的是什麼，彷彿是高登與卡斯丹致力於揭穿爾普的神祕性，倒讓他自身成了反面角色，結果使得我們一點也不了解爾普在抗爭什麼。我們是站在一旁，以觀察者而非參與者的姿態看著他的抗爭。

而《俠骨柔情》和《絕命終結者》中那個等待愛情的懷厄·爾普呢？我們在高登與卡斯丹的版本裡沒看到，反倒看見了一個始終沒有從失去

第一任妻子的傷痛中走出的男人——他與妓女瑪蒂交好，也和女演員喬西上了床。與其說爾普是個脆弱的男人，倒不如說他是個自私的男性；他看來是殘酷的，並不關懷他人；他骨子裡是冷漠又精於算計的，一點也不脆弱。這不是我們想要投入的角色。

回到家族與友誼議題上時，我們會發現一個似曾相識的爾普。高登與卡斯丹的版本正如同其他版本，懷厄與兄弟們攜手同心，但妯娌們一直抱怨懷厄在浪費他們的生命，且終將把大家都給毀了。在這個版本裡，懷厄·爾普始終在與家族的控制權抗爭著，這與安格的《俠骨柔情》中所描述的理想爾普家族幾乎是兩個樣。相對於懷厄這位不求回報的情人角色，懷厄在這個版本中的顧家男人形象實在沒什麼吸引力。

眼下能博取觀眾同情的，只剩下爾普與哈樂戴醫生之間的友誼了。在這版本中，這段友誼著墨得太少，出現得也太晚。爾普對於哈樂戴的善解人意表現得似乎一點也不為所動，而讓哈樂戴顯得被邊緣化又令人同情。這段友誼予以哈樂戴的，也就僅止於脆弱感了。結果，這對我們與爾普這個角色之間的關係一點幫助也沒有，而不像其他版本的成效如此斐然。

在各個層面上，高登與卡斯丹版本的懷厄·爾普角色讓我們偏離了主動投入並感同身受這個角色的軌道。少了這層與爾普之間的激烈關係，電影故事遂告失敗。確實，編劇若在任何電影故事裡，不在主要角色與觀眾之間尋求、培養出一段特別關係，這個故事終將是失敗的。為能創造贏面，觀眾需要這段特別關係，編劇也應經由了解戲劇方法而培養出這段關係，以達成目的。

如何把劇本個人化

成功的敘事法則包括適當的人物與合宜的結構。它能帶給觀眾驚喜和愉悅。但是，為了要使劇本個人化，編劇必須在成功的敘事法則之外，更注入對個人有意義的細節。注入個人的語言，這道理很簡單，但是做起來卻不易。

我們認為光是選擇適當的人物與合宜的結構並無法使劇本特殊或個

人化。唯有注入個人的感情才能使劇本超凡脫俗。要達到此目的,也許可以從修改劇本中的刻板人物下手。理想主義、凡事好奇,是一般人對教授的刻板印象。把他修改成理想主義、凡事好奇、凡事體驗的教授就成為印第安那・瓊斯這號人物。但這還不夠。編劇傑弗里・邦(Jeffrey Boam)繼續探究瓊斯和父親的愛恨情結,才使我們了解瓊斯為何在人際關係上總是充滿挫折與誤解的原因。這種寫法使得瓊斯更人性化,也使得《聖戰奇兵》更清新。瓊斯不再是刻板人物了。這種創意上的改進使得故事清新討喜,也一再為編劇所採用。例如艾文・沙金的《茱莉亞》(Julia);山姆・謝柏和溫德斯的《巴黎・德州》;朱里斯・艾普斯坦的《北非諜影》(Casablanca)與《魯賓,魯賓》。

編劇和其他藝術形式

編劇就是利用電影說故事的人。小部分的編劇賺很多錢,但是得不到同儕的尊敬,大部分的編劇賺不到什麼錢,但是也得不到同儕的尊敬。編劇難,難於上青天。然而,寫作天才如克里佛・歐戴斯、山姆・瑞佛森、普萊斯頓・史特吉和哈洛・品特都曾熱中此道。而編劇大師如比利・懷德、約瑟夫・曼奇維茲和班・赫特的作品,由今天的角度看來,仍相當具有藝術價值。

藝術亦和其他工業一樣分工細膩,今日的編劇不能再閉門造車,而必須廣泛地接觸其他類型的傳播業和通俗文化。編劇可以由小說家、記者和劇場工作者處學到許多東西,而他們也可以由電影編劇處獲益良多。無論他們所感興趣的是社會運動抑或讓人開懷大笑,他們都在捕捉觀眾的注意力之中分享著我們的喜好。他們與電影編劇都生活在一個有著許多想法的世界裡。

編劇的前景故事應該像記者的報導般簡潔有力,而記者的報導應該像劇本般引人入勝。編劇的背景故事、人物和語言應該多向以此見長的舞台劇取法,這些都是具娛樂性、刺激性的元素,且必須彌補動作由舞台轉化至電影時所蒙受的相對損失。編劇亦得以由更強烈的背景故事的運用方式中受益。編劇更可能由作家安・碧提(《描繪威爾》Picturing

Will）*和唐・狄利羅（Don DeLillo，《天秤座》*Libra*）**的作品中得到創新結構的靈感。這些結構的實驗性為作品內容增添了意義層次，就好比史丹利・庫柏力克和史派克・李這類編劇為其作品所添加的意義。

編劇和電影市場

電影《收播新聞》（*Broadcast News*）的序場是三位主角的青春期片段。序場之後，電影的時空轉至十五年後的今日。導演吉姆・布魯克斯（Jim Brooks）利用序場告訴觀眾，這些人物不同的生長環境、文化特色、性別區隔、行為模式等等。同理，電影編劇也應該有這些差異性。但是很不幸地，如果看看近三個月發行的電影，我們會以為這些編劇都在環球片廠附近長大的，他們皆年齡相近，性別相同。

我們這番話的重點是，你就是獨一無二的你。好劇本都能反映編劇的個性，而非反映市場的需求。這絕非激進的想法。在好萊塢工作的攝影師和導演，來自澳洲、英國、荷蘭、德國和世界各地。只要有才華，好萊塢就吸收。北美編劇所佔的優勢不過是流利的英語而已。但是，這種優勢隨著英語的普遍化而將有所改變。除非立刻開始寫更好的劇本，北美的編劇將很難繼續壟斷好萊塢的劇本市場。

安・碧提、李察・福特（Richard Ford）、巴哈拉提・莫合吉（Bharati Mukherjee）和馬格利特・艾特伍（Margaret Atwood）是世界級的北美小說家。而山姆・謝柏和尼爾・賽門則是眾人皆知的北美劇作家。美國不乏優秀說故事的人。但是優秀的電影劇本在哪？當我們的電影編劇都如小說家和劇作家般地大膽創新，都編寫更有力更個人的劇本時，我們在電影市場上將更有競爭力。

我們希望你能做到。

我們知道你能做到。

* 美國短篇故事暨小說家安・碧提的這部備受好評的小說，提出了精神生活的反思。故事背景設定於一九八〇年代，五歲的威爾得適應他那位單親媽媽、拈花惹草的父親和母親的情人。
** 美國小說家暨劇作家唐・狄利羅的第九本小說，側重於李・哈維・奧斯華（Lee Harvey Oswald）的生活，亦提供了約翰・甘迺迪（John F. Kennedy）總統遇刺案件的推測。

註文
1 William Goldman, *Adventures in the Screen Trade* (New York: Warner Books, 1983).

電影編劇
新論

第 二 十 七 章

個人化的編劇方式：跨越邊際

　　行文至此，我們已大致討論了以標準形式編寫劇情長片的腳本，以供其他方式有個依循的方向。但在資金另類來源的成長，以及由 Hi8、超十六、甚至費雪牌玩具攝錄影機（Fisher Price Pixelvision）等低門檻技術製作機會大增的情況下，以各種長度製作而成的影片暴增，意圖提供觀眾更寬廣的視野，其中有許多還是由撰寫它們的編劇所執導的。這當中有些是精心製作的個人化家庭電影，其餘則以新的方式道出自身經歷，或是藉此重新定義我們對於個人化腳本的可能性這方面的看法。

　　除了它們所引發的編劇技巧問題，這些另類、自製形式已被當作替不具代表性的人們發聲的工具，否則他們可能就只是被一味地否定。很多時候，這種表現手法結合了導演與編劇工作，提出了一種我們可以領會的方式，運用它將所見的故事組織、發展起來。因此，很多這種另類電影將故事開放，以提供機會探索可視性與旋律時刻，並能透過編劇工作來做好準備，尤其是那些無法僅僅透過寫作而直接表達出來的部分。深盤電視頻道（Deep Dish TV）與女人拍電影（Women Make Movies）等放映管道，將主流電影與電視圈中鮮少雇用女性擔任編劇或導演工作的情勢扭轉，亦將低技術動態影像以自己的方式轉變為富表現性的電影作品，而第三世界新聞影片（Third World Newsreel）也為許多不同種族的編劇和導演們提供了一個良好的傳播平台。

　　我們想將本書定位為與短片有那麼一些思維方面的連結，對它們用作聲音表達、且在傳統方式裡所聽不到的新敘事語言的發展予以特別關注。然而，若一開始就沒有將與個人經歷息息相關的權力和問題一再納

入考量，是無法達成這個目的的。如同先前所說的，本書的中心提要之一，即是鼓舞跳脫自身之外的寫作方式，因為在那個不受限的範圍，才是自我表現與原始性最可能的棲身之所。但身為編劇教師，我們每天看到許多透過個人看法而創作出的作品，它們都是高度自我投入的故事，作者在書寫時都有削弱角色的同樣盲點。這種個人化的手法勢必得透過立即性與反射找出應對方式。少了立即性，作品將沒有內容，也沒有推力；少了反射，作品便會有著僅是困擾著我們生活的特定限制裡那不成熟的自我判斷的風險。

看見自己

若未經充分理解，我們的生活、個人視角和體驗便無法與外界溝通。若無法對作者的外在質地先產生興趣，便不能期待觀眾會對其予以關注。但是，對其他人不感興趣，就定義上來說純粹是很個人的。雖然教科書對於小說寫作這方面的論述不見得是對的，但大多數的劇本寫作都以明確的理由，警惕著我們得小心個人化寫作——作為觸及數百萬觀眾的一項媒介，它假定我們無法於生活中這麼鉅細靡遺地探究。

編劇文本凸顯了概念議題，如結構、幕的破壞，甚至於角色的外在構思，它是用以將編劇與個人化區隔開來的方式，它所關注的是溝通慣例，而非由我們最為熟知的意義中萃取而來。編劇文本會這麼運作是基於許多因素，其中有兩項對我們當前的討論是很重要的。首先，主流電影幾乎都是被定義的，將數量龐大又一般的個別作品取代了。其次，當它在經由營造教科書中的結構的一般立場而導引編劇之際，便不可能會針對如何讓這些構成我們生活的個別經驗具意義與普遍性再進行討論，而那是我們企求在故事中將其轉變的。雖然我們之後會提供一些例子，但眼下我們對所能做的還沒什麼頭緒。

即使意識到了這份危險性，亦不會阻止我們制定自己的世界觀，因為若不這麼做，我們的作品中的真實創新便會少得可憐。但是我們得學習的是，當我們將自身經驗完全容納進來時，亦須將自己置身於外，好明白觀眾可能會怎麼看。這裡的中心議題並非是其中一項技巧，而是在

審視我們自己之際所會有的一種勇氣與誠心。我們都有個陰暗的區域，在那裡，我們的動機不是那麼明確，或者我們的自我感知是用來隱藏我們的失望。這可以是豐富又強力的材料，亦經得起嚴格的檢驗，而我們在描寫這些區域時，得帶著誠懇的自我意識。

事實上，角色或許從來就逃不開這自欺的陷阱，但身為編劇，我們絕不能讓自己陷入其中。我們得敦促角色就定位，無論那是他們必須看見、還是會在那裡迷失的位置。

強烈個人化：幾部短片

《撿果皮》與《茉莉的朝聖》

我們將以在第二及第三章中所採用的方式為開端，將傳統短片與另類短片做個比較。

在《茉莉的朝聖》（*Molly's Pilgrim*）中，[1] 一個最近才轉來的俄籍猶太移民小女孩，因口音和對美國文化的誤解而被同學們取笑。她被指派要做個感恩節的朝聖娃娃，卻帶了穿著俄國民俗服裝的娃娃來，於是同學和老師又嘲笑了她對朝聖者該有的樣貌的誤解，直到茉莉傾訴：她之所以來到美國，便是在尋求自由，卻把自己弄得像朝聖者一樣。老師這下子明白嘲笑茉莉是不對的，之後便將話題由感恩節盛宴連結至猶太人的聖幕 * 慶典，同學們這才接受她成為他們的一份子。

要概述《撿果皮》（*Peel*）[2] 顯然難得多了：一名男子和妹妹及他的兒子正由觀光勝地返家，一路上他們吵個不停，只得停下車，即使對方的態度改變了，還是繼續吵。片尾兒子跳上車頂，妹妹坐在車裡生悶氣，哥哥則垂頭喪氣地坐在後保險桿上。就某個層面來說，將《撿果皮》和《茉莉的朝聖》一併來看是不公平的，因為《茉莉的朝聖》是拍給年輕觀眾看的，《撿果皮》則否。而《茉莉的朝聖》對我們而言是較具價值的，因為它以短片形式，描繪出一些我們曾論及的主流電影特性的元素：

* Tabernacle，古時猶太人的移動式神堂。

- 呈現了個人各自的問題，而不是針對社會這種廣大範疇。
- 當個人克服了問題，麻煩便消失了。
- 故事有鮮明的起承轉合，且最後以令人滿意的方式形塑了經驗。
- 電影創作者的個別聲音潛藏於所架構的故事裡。
- 電影創作者所隱含的觀點著重於「全班最後接受了茉莉」這個既正確又適當的作法，對觀眾而言亦然。
- 最終的接受被設定為針對影片一開始的正確解答，且述說故事的過程予以我們領悟的感受。

　　我們可以由《茉莉的朝聖》片頭所採用的方式，看出這道設計的清晰度：茉莉盯著一個音樂盒，於此可解讀出這象徵著她的俄羅斯過往；之後媽媽進來了，並用俄語跟她說話，茉莉打斷了她，用的卻是英語。音樂盒及說英語這兩個區隔的段落，為故事末茉莉的俄羅斯朝聖與她那群說英語的朋友們提供了解決之道。

　　《撿果皮》則以完全不同的層面運作。角色的張力最初是在男子與兒子之間展開，因為兒子拒絕停止將橘子皮往窗外扔，而在兒子被要求下車去將果皮撿乾淨後，這道張力轉至男子與妹妹之間。之後的爭執淨是些雞毛蒜皮的事——妹妹對這次與哥哥一起出遠門感到一肚子火，因為她會錯過最喜歡的電視節目。爭執顯然沒完沒了地持續著，且當中所隱含的問題似乎比檯面上來得多。最後，張力多了一道推力著故事的元素：高速公路上從他們旁邊呼嘯而過的車子。

　　讓我們以更近的距離查看這道衝擊。在主流電影中，主要角色會被設想為身處在一種過渡的狀態，因為故事被設計為引領他們邁向解除而進行著。若衝突沒有解除，角色將持續處於未定義態勢，影片看起來也會像是還沒結束的樣子。試想，若《北非諜影》在瑞克對伊莎作出最後的決定前就結束了，他這個角色會有多含糊不清啊！因此，衝突的功能是作為針對解除而設的障礙，為了故事有個了結，它必須被跨越。

　　當角色往解除移動時，通常會發生一些事。首先便是副文本的湧現，且大多數都是採取首當其衝的姿態，這是讓許多主流電影有著「自

救」感的地方——即面對這些感受，進而克服它們。這種方式造就了《性、謊言、錄影帶》，一開始讓人覺得很有原創性，最後卻是不出所料，且感覺像是早已安排好的。因此，全班承認對於誤判茉莉的朝聖有多麼不公平，是片尾接受她的必要前導安排。

其次，解除的潛伏若設定在故事的稍早階段，將有活化的效果。茉莉剛開始被多位同學排擠，顯現出同學們各自的態勢，有些予以茉莉強烈的敵意，其他則只是烏合之眾。當故事解除時，那位在排擠茉莉時表現得猶豫不決的同學（不是那個最不友善的）是第一個擁抱她的。藉由呈現角色的態勢，潛在改變是可以從一開始就設定好的。

《撿果皮》中爭執的內容雖然不痛不癢，本質上卻是重要的，且副文本似乎隱含了特別惱人的完整歷史，而不是在指涉一場能被克服的衝突。再也沒有比表面衝突所牽涉的還來得深的了，也沒有某件事得克服的跡象。本片中，爭執無法像主流電影中的那樣被超越，因為它與一種低檔張力剛好定義了角色與他們的生活經歷。因此，《撿果皮》中的爭執提供了一種離心力，一種讓家人們四散開來的感覺。

但暫且先打住一會兒。每個曾看過學生拍的電影或讀過學生創作故事的人，都應該明白這股離心力。在某個年紀、某種心智狀態下，年輕的編劇與電影創作者所建構世界總是支離破碎的。在他們的作品中，焦慮會被喝采，絕望則被禮讚，故事亦常以自殺或孤獨地走在沙漠中劃下句點，他們不認可將觀眾牢牢繫在一起的作用。倘若這即是我們所意謂的個人化電影創作，那麼它又有什麼理由讓人感興趣呢？這絕非我們的本意。這便是洞察編劇能否回顧自身經歷、以針對這點提出答案的方式。

珍‧康萍承認了呈現解體的限制性是條簡單的出路，在《撿果皮》中，她戲劇化張力的代價，而使得這家人分崩離析，提供了一種對比式的離心力。這麼一來，她便將對解體的洞察給帶進來了。男孩所面對的是坐在方向盤後動也不動的姑姑，還有將頭埋在手裡、靠在後保險桿上的爸爸，他仔細端詳著不發一語的他們，試著找出他與他們之間的相似處，但顯然是一無所獲的。珍‧康萍的這些鏡頭，予以我們超越男孩個

人觀點的角度，象徵了一種針對同質性與差異性的更平凡省思。當男孩摸著他們的臉時，攝影機以無比的溫柔將他們納入景框內，這種撫慰方式，意味著在父親、姑姑與男孩的反拍鏡頭之間尋求一種連結。在這個時刻中，即使衝突尚未結束，我們都感受出旁白所直接表達的那股力道，而不致於身陷其中、跟著角色們團團轉。這場衝突沒有被超越，定義也不是那麼確切，但生命已然被視為一種在離心力與凝聚需求之間的運動。

最後，《撿果皮》並不是部我們能將腳本與最後定版影片分開來看待的作品。它的對話很少，且幾乎沒什麼對應，沒有清楚、可解讀出的節奏進程，好引領我們投入角色裡，也沒有致力於提供相對性的動作；且在鏡頭畫質中，我們最後所看到的面孔亦無法在編劇階段便確實地預知。但上述這些不是在否決編劇的重要性或段落的設計，而是在將它重新定位。雖然它不是以傳統腳本或編劇與導演之間的關係所攝製而成，我們仍見證了說故事的傑出一幕，其建構使得鏡頭遠遠超乎文字意義，而產生了共鳴。

《世間沉浮》

蘇·費德里區編導的《世間沉浮》[3] 是以二十六個片段組成，每一段都以簡短的標題帶入。這些標題是以 z 開始，依倒排的英文字母序列行進著，如〈受精卵〉（Zygote）、〈Y 染色體〉（Y Chromosome）、〈X 染色體〉（X Chromosome）、〈證人〉（Witness）等。在這些片段之後，一個小女孩的聲音開始說著這則關於一名女子的故事，這名女子即被我們視之本片的中心角色。漸漸地，故事聚焦在這名女子和她父親之間的關係。我們從中得知他們關係是不穩定的，那份殘酷的溫柔凸顯出他們對待彼此的方式（在被丟下池子而學會游泳之後，她與父親共同慶祝游泳的樂趣，而在這之前，她父親才以隱身於湖裡的水鹿這個荒誕的故事嚇唬她）。之後父親離開她們母女，重重傷害了她，接下來是她父親在墨西哥假期未能成行後，提早將她送回家。她與對父親長期累積下的不滿對抗著，最後總算得以大聲宣告，開始過自己的人生。

電影編劇
新論

故事以這樣的方式敘說，聽起來既特別又私密，彷彿讓人聽著發生在許多朋友們身上的事。它是如此個人化，使得我們的反應或許會是：和這樣的父親生活在一起，處境是多麼艱難啊！但家家有本難唸的經，我們頂多也只是聆聽著那些與我們沒有直接關聯的事。費德里區透過尋找更大的共鳴時刻來反擊這一點，使得實際敘事不如她所設定的對抗那般重要。這個敘事空間是由許多正規策略所營造而成，以調整我們在這個距離中所關注的故事。

畫外音本身以多種方式風格化，它運用了另一個角色來敘述女子的故事，若以女子自己來擔任敘事的角色，便無法營造出這段距離感。這種效果幾乎是以特寫的、亨利·詹姆斯所採用的第三人稱旁白形成，大多數時候我們是如此貼近本片，因此會有故事是由女子自己道出的感覺，之後某件事突然轉變了，這才讓我們意識到，旁白其實是站在我們和這名女子之間的。有時本片與反諷保持著更遠的距離，即是當女孩告訴我們，女子在看著父親於離婚之際所寫的文字，便十分景仰父親的工作的那個片段。「她發現了兩篇探討親子關係研究的文章。」[4] 沒有批評，沒有反應。女孩不是在刺探女子的心理狀態，但留給我們的是一股腦地針對她的反諷。我們在其他時候則移至非常近的距離，但這段距離以十分強烈的方式突然瓦解，就像是在影片片段中，我們看到女子正在打一封信給父親，而擔任旁白的女孩不予置評。這個動作的效果讓我們持續思量我們之於女子角色的相對位置。有時候我們覺得這完全就是她的過往，其餘時間則被拉回，以針對父母留給孩子的印記作更廣泛的省思。

讓我們將以小女孩擔綱旁白，與被掌控的、且有時用的是中規中矩措詞的畫外音作個比較，前者增添了觀眾對這部電影的渴望感，並有企求直接道出的簡化性，不過實際上是辦不到的。由於這種年齡區隔性，使得這位女子很難陳述和父親有關的事。以倒排英文字母的方式，讓故事圍繞著語言而組織，則提供了另一種延伸故事於所描述事件之外的方法。對這位女子來說，語言本身即被視為一種形塑父親的形式。最後，個別片段運用了一種寬廣又富變化的敘事技巧，包括一段神話的陳述、

童謠說唱、舒伯特（Franz Schubert）的曲子及一封信等等。

本片各式各樣的影像，與敘事風格如出一轍。有些是幾近於文學性的，如雲霄飛車的那段，便與女子的父親帶她去看恐怖片相呼應。但大多數影像的功能是在畫外音與影像之間開闢一個空間，例如，在〈親屬〉（Kinship）的標題出現後，便聽到一段舒伯特的曲子〈紡車旁的葛蕾卿〉（Gretchen am Spinnrad）的粗糙錄音，我們之後才會明白，這是在喚起女子的母親對父親的愛的音樂。我們看到一段由飛機窗邊拍攝的影像，之後就移到一個沙漠景致，然後是由車窗看到的一樣的沙漠景致，接著是淋浴間裡的女人們，之後是一群不可思議的飄移的鳥，然後再循環地回到在淋浴間裡相擁的女人們、再回到沙漠，接著是在淋浴間邊將自己擦乾邊談笑的女人們，最後是被曬乾、龜裂的沙漠土壤。我們無法將所有片段概述，但它的確傳達出訊息，除了這段時刻：即我們將回溯至視為是女子的父親離開她母親的那個時刻，它與更概括的空間感有關，是性別認同所衍生的結果，也是一種乾涸狀態，將特殊的個人化事件轉變為歡慶更卓越的美好與意義。

《女兒的儀式》

蜜雪兒‧西彤（Michelle Citron）於一九七九年推出的《女兒的儀式》（*Daughter Rite*）[5]，是部混合了紀錄片與小說的個人化作品，其中交叉剪接了西彤已處理過的孩提時期家庭電影片段，並以她母親的畫外音作為沉思方式，當中有許多依西彤與妹妹的背景所作的即興演出。我們認同了電影創作者的畫外音。「我在二十八歲時開始拍這部片，」是她告訴我們的第一件事，她繼續解釋，二十八歲也是母親生下她的年紀，她以這個年齡方面的吻合連結自己拍這部電影的需求。

畫外音沉思以不帶反諷或敘事距離書寫、傳達，且是經過縝密思考的，似乎有些過於完整了解這位母親。這些片段之中鮮少有挑戰畫外音的情況，即使創作者描述了她母親的行為，我們在觀看時仍毫無依據，除了旁白所導引的部分以外。我們不會挑違背敘事洞察權威性的那些粗心大意的失誤或矛盾之處，而會將之與在二十一章曾討論的敘事與戲劇

聲音之間的張力連結起來。若敘事聲音以這樣的方式支配著電影，而使得其他解讀變得困難，便會讓人覺得這是部「過於堅決」或沒有「空氣」的電影。另一種說法是，這類電影無法提供觀眾於電影內容中運作的機會。我們可以選擇要不要接受它，卻無法與其結合。

我們曾討論過，小說形式的特殊力道是經由平衡敘事與戲劇聲音而來，它們讓我們聽見敘事聲音所宣告的，同時，透過思考我們與戲劇聲音的結合，我們能挑戰、解讀出敘事聲音背後的訊息。若《女兒的儀式》持續這股過於堅決的態勢，它的張力將會被否決，也就是那些將即興電影底片納入的部分。在這些場景中我們領會到，許多細節已超出畫外音告訴我們的。在與電影創作者分享最私密的部分時，妹妹接替了母親的位置，她要比西形寬容得多了。相對於創作者而言，妹妹有時候似乎很天真，但在其他時刻，她的舉止揭露了我們無法於畫外音所得知的創作者的洞察。我們勢必得衡量一下這道對比。

我們在這裡再次看到，張力在個人聲音中被即刻展現出來，它的偏見與短視就如同畫外音所表現出的那樣，比個人聲音還來得輕微，並運用建構戲劇化片段來暗示單一聲音所無法傳達的洞察多樣性。我們所感受到這部電影的意義，便存乎於這兩個呈現風格間的空間之中。

《家族聚會》

若說《女兒的儀式》呈現給觀眾一種動態效果，電影結構從頭到尾均維持一致，那麼安井麗絲（Lise Yasui）的《家族聚會》（*Family Gathering*）[6] 便是改變了我們眼前所看到的。它引領我們至另一番關於個人化電影創作的概論——一種由個人出發、透過帶入創作者控制範圍外的元素，而朝向更全面性的方式。

《家族聚會》是項針對本片創作者祖父的研究，他是二次大戰期間美國設立的日本公民拘留營的生還者。創作者一半是透過電影，另一半則是透過自己的這段拍片過程，得知祖父其實是自殺身亡的，而這是拘留營經驗所直接導致的後果，是她一直不知道的家族祕密。基於這個觀點，創作者欲釐清祖父故事的動作就此打住了。這個議題出人意料地成

了影響拍攝這部電影的因素，面對這項才得知的訊息，創作者能繼續將影片完成嗎？她會想將所發掘出的家族祕密記錄下來嗎？還是這對她的家族史而言實在是重大的褻瀆，所以不該被揭露呢？

　　觀眾在觀看本片時會感受到一股奇特的矛盾心態，對於創作者的兩難亦表同情，但同時也希望故事能繼續完成。最後它的確完成了，但我們看待它的觀感也不一樣了。在這之前，即使我們被告知創作者試圖重建她所不知道的過往，她的權威性仍引領著我們。而今，整個戲劇結構的作用，顯露出創作者所確實掌控的實在微乎其微，而使得她的發現看起來如此粗糙。她的歷史的敏銳個人本質被賦予了額外的共鳴，因為我們目睹了歷史對於個人生活所造成的衝擊的立即性，亦在我們試著以自己的形式下定義時了解了許多，但仍有著比我們所能控制的更強大力量，使我們在對其作出反應之際發現了自己。

《漂亮的有色人種女孩》

　　有時，歷史與個人之間的張力會被表現得更明確。崔西·摩法特（Tracey Moffatt）的作品《漂亮的有色人種女孩》（*Nice Coloured Girls*）[7]是依四條故事線進行——在現代雪梨，幾位土著婦女在跳舞俱樂部結識了一群男子，還一直向他們勸酒；有個聲音唸著一段早年英國人登陸澳洲海岸的事件；一張掛在牆上的登陸黑白照與所讀的內容對應著；一名土著婦女在沙灘上直視著鏡頭。

　　雪梨的這場戲並未以同步聲音剪接，藉著土著婦女結識這群男人、還挖苦地叫他們「船長」的這段經歷，予以我們一種副標題的紀錄片式評論。這個片段的反諷性是由反轉的和諧所形成——現今的船長實在招架不住這群土著。然而，這段登陸事件朗讀與現今場景的並列，為這權力轉變增添了額外的曲解。西部殖民者認為，他們擁有這片原始土地的控制權，也帶來了禮貌教養。但本片數次切回到那位在沙灘上直視著鏡頭的女子，藉以表達無人能支配她的力度。它與雪梨的那場戲結合起來，讓我們更近地聆聽那段登陸朗讀，這麼一來，我們頓時對每段所描述的有所領會：英國水手才真正主宰著這些土著婦女。它不否認這段西

部殖民史，而呈現出比傳統呈現方式還複雜得多的活力。

總結

　　我們以和稍早章節中所討論過的不同方式來看待編劇這份工作，並以此作為本書的結尾。這麼做有兩個原因：首先，這些作品皆依自己的權利而要求更認真的關注；這些片段與其他許多書中未及的，均透過這群非傳統受控於媒體的人們，貢獻出一種嶄新視覺與敘事表達方式。其次，這些片段都對編劇提出了揭露敘事與戲劇聲音之間的張力的意義，無論他們所撰寫的類型為何，均能從中學習、獲益。

　　雖然這些作品不是以標準劇本形式書寫，常設計為僅由編劇來執導，且都不是劇情長片，但它們的那番強烈個人化本質，對於本書所關注的重點具有邏輯性延伸功用。在面對所有獨立電影編劇之際，它們提供了解決問題的方案，告訴我們如何在網羅我們自身經驗的同時，亦能獲得有效的洞察，使其超乎我們生命中的事實，且意義更為深遠。這種作法──接受我們所擁有的並學著去改造它，好讓它與其他人產生共鳴──是我們期許你能從本書中接收到的最終、也是最重要的訊息。

註文

1　本片由鳳凰學習資源（Phoenix Learning Resources）發行，連絡地址為 Phoenix Learning Group, Inc., 2349 Chaffee Drive, St. Louis, MO 63146，電話 (800) 221-1274。
2　本片由女人拍電影發行，連絡地址為 462 Broadway, Suite 500W, New York, NY 10013，電話 (212) 925-0606。
3　Ibid.
4　蘇‧費德里區的《世間沉浮》（1990）引述自 Scott MacDonald, *Screen Writings: Scrips and Texts by Independent Filmmakers* (Berkeley: University of California Press, 1995), p. 253.
5　本片由女人拍電影發行。
6　本片由美國國家亞美電信協會（National Asian-American Telecommunications Association）發行，連絡地址為 346 9th Street, 2nd Floor, San Francisco, CA 94103，電話 (415) 863-0814。
7　本片由女人拍電影發行。

索引

國家圖書館出版品預行編目 (CIP) 資料

電影編劇新論 / Ken Dancyger, Jeff Rush 著 ; 易智言等譯. --
三版 . -- 臺北市 : 遠流，2014.10
　　面 ； 公分
　　譯自：Alternative scriptwriting :
　　　successfully breaking the rules
　ISBN 978-957-32-7505-3（平裝）

　1. 電影劇本 2. 寫作法

812.3　　　　　　　　　　　　　　　　103018652

電影編劇新論【最新增訂第四版】

作者——Ken Dancyger, Jeff Rush
譯者——易智言、唐嘉慧、黃志明、林智祥、陳惠玲、楊憶暉
編輯委員——焦雄屏、黃建業、張昌彥、詹宏志、陳雨航
責任編輯——趙曼如、曾淑正
內頁設計——丘銳致
封面設計——火柴工作室
企劃——叢昌瑜

發行人——王榮文
出版發行——遠流出版事業股份有限公司
地址——台北市南昌路二段 81 號 6 樓
劃撥帳號——0189456-1
電話——(02) 23926899　傳真——(02) 23926658

著作權顧問——蕭雄淋律師
法律顧問——董安丹律師

2014 年 10 月 1 日 新版一刷
行政院新聞局局版台業字第 1295 號
售價——新台幣 480 元

yib一遠流博識網 http://www.ylib.com　E-mail: ylib@ylib.com